2012 年「小西園」百年文物展海報，許王雙手撐持關公與馬僮。

「小西園」製作的劉備（中）、關羽（右）、張飛戲偶。

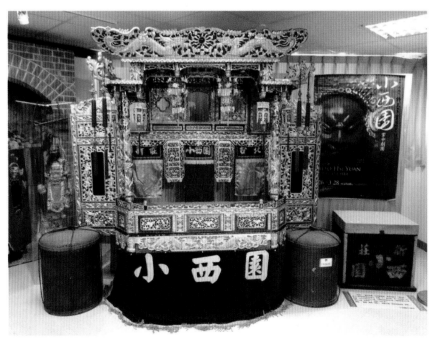

「小西園」典藏的彩樓、戲籠（箱）和演出三國戲齣的海報。

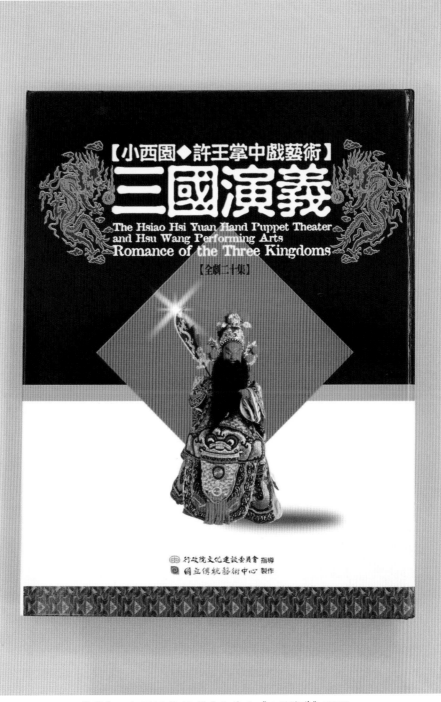

傳藝中心於 2007 年 12 月出版許王《三國演義》DVD。

2003 年許王於艋舺青山宮演出。

中風後的許王於 2013 年 11 月出席徒孫邱文建（右一）的公演。

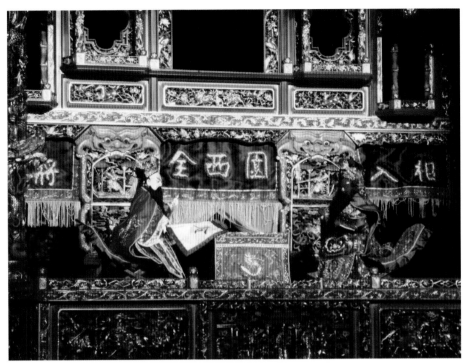

許王徒弟洪啟文「全西園」演出三國戲碼。

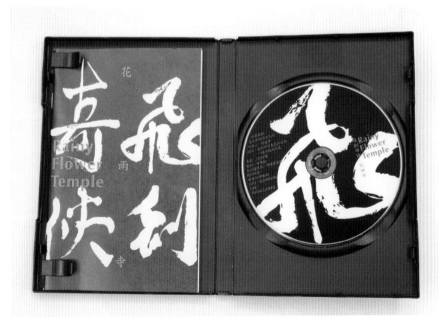

臺北市文化局 2011 年 12 月出版陳錫煌主演的〈飛劍奇俠‧花雨寺〉DVD。

2007年9月9日陳錫煌率「台原偶戲團」於臺北保安宮演出〈飛劍奇俠‧鯤鰲三截劍〉。

2007年9月9日陳錫煌於臺北保安宮演出〈飛劍奇俠‧鯤鰲三截劍〉節目手冊簡介。

2007 年 8 月 25 日陳錫煌與邱秋惠合作演出〈馬可‧波羅〉。

2011 年 7 月 8 日陳錫煌於台中萬和宮演出〈彭公案之唐家嶺〉。

2013 年 5 月陳錫煌應臺北東區新光三越之邀展、演。

2002 年 12 月陳峰煙率「彰藝園」赴法國演出。（陳宗萍提供）

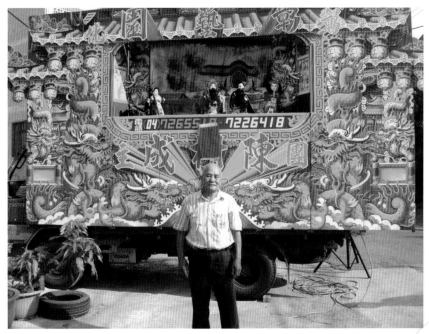

陳峰煙於彰化市演出民戲（攝於 2007 年）。

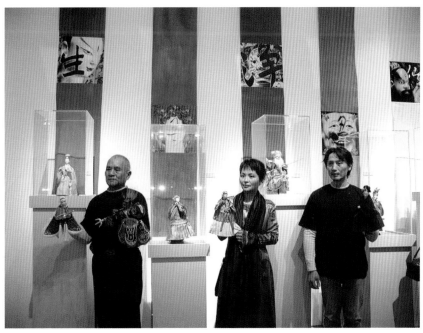

2002 年 12 月陳峰煙（左）、陳羿錫（右）和陳宗萍赴法國巴黎「巴文中心」展出。
（陳宗萍提供）

臺北誠品敦南店內的「彰藝坊」門市（攝於 2007 年）。

臺北市永康街的「彰藝坊・偶相與花樣」門市兼工作室（攝於 2017 年）。

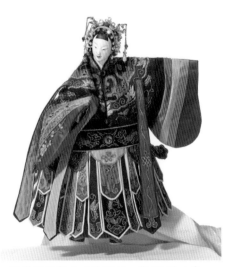

陳羿錫複製成功的宮衣，須 23 道工序。
（陳宗萍提供）

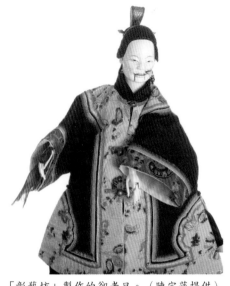

「彰藝坊」製作的卻老旦。（陳宗萍提供）

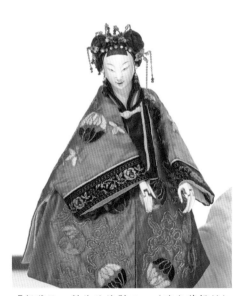

「彰藝坊」製作的雙髻旦。（陳宗萍提供）

「彰藝坊」製作的淨角。

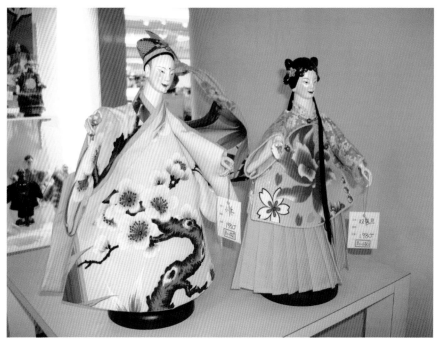

「彰藝坊」創意製作的小生、小旦。

2007 年 2 月「彰藝園／坊」受邀於彰化市藝術館展演。（陳宗萍提供）

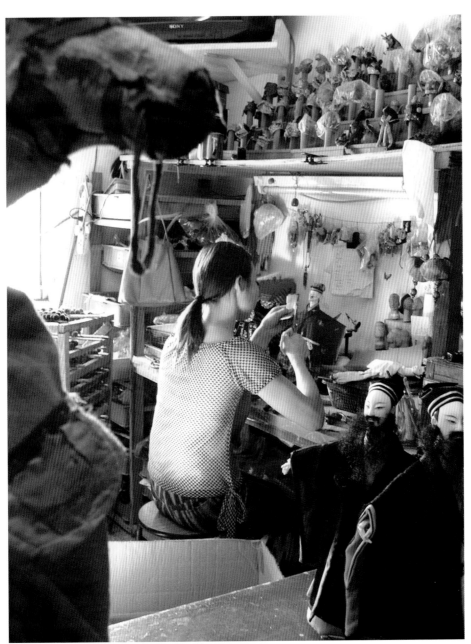

「彰藝坊」在中國廈門的工作室。（陳宗萍提供）

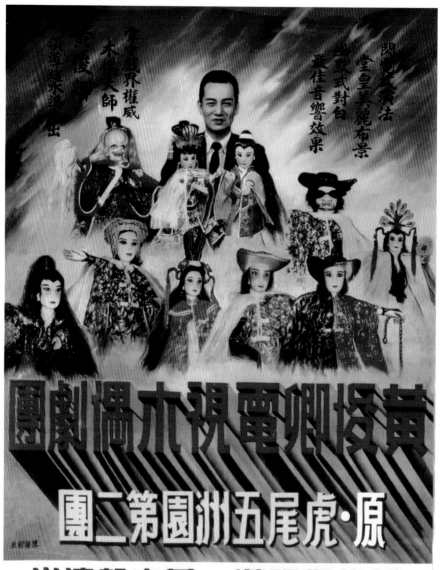

黃俊卿布袋戲演出海報（1975 年由陳掃射繪製）。

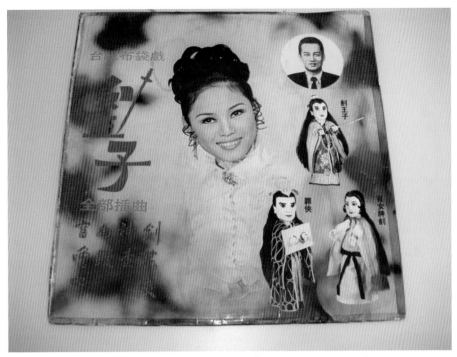

1970 年黃俊卿在台視演出《劍王子》所發行的主題曲唱片。

1970 年黃俊卿在台視演出《劍王子》所發行的主題曲唱片。

簡介右側照片呈現五洲園二團於彰化西門百姓公廟演出盛況。

彰化市萬芳戲院（攝於 2006 年，今已拆除）。

昔日台中合作戲院舊址（今台中市中區成功路170號）。

黃俊卿1978年在高雄南興戲院演出之契約書。

黃俊卿 1991 年拍攝 10 集《橫掃江湖》錄影帶。

霹靂於 2001 年 8 月發行的劇集《龍圖霸業》DVD 盒子正、背面。

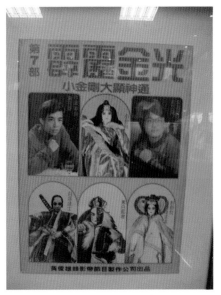

霹靂於 1986 年 10 月發行的
劇集《霹靂金光》錄影帶。

霹靂於 1988 年 9 月發行的
劇集《霹靂異數》錄影帶。

霹靂布袋戲第一男主角素還真,於
《霹靂金光》第 13 集初登場。

妖后與黑衣劍少。

霹靂看板主角一頁書，於《霹靂異數》第16集初登場。

2006年霹靂於宜蘭傳藝舉辦「雙黃」簽名會，右坐者為黃強華、左為黃文擇。

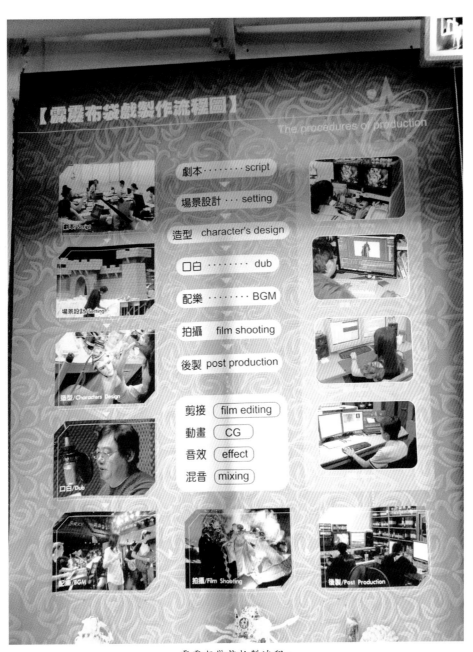

霹靂布袋戲拍製流程。

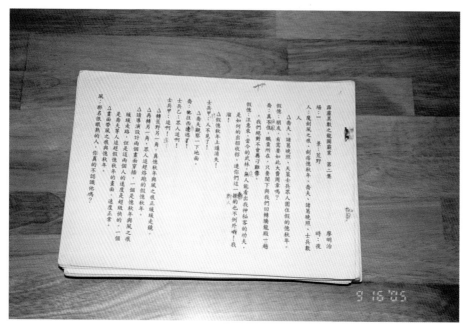

《霹靂異數之龍圖霸業》之劇本。

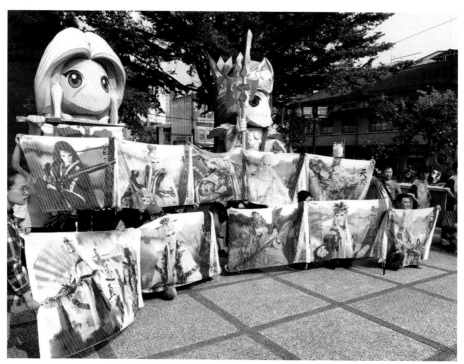

霹靂角色後援會旗幟。（佘明星提供）

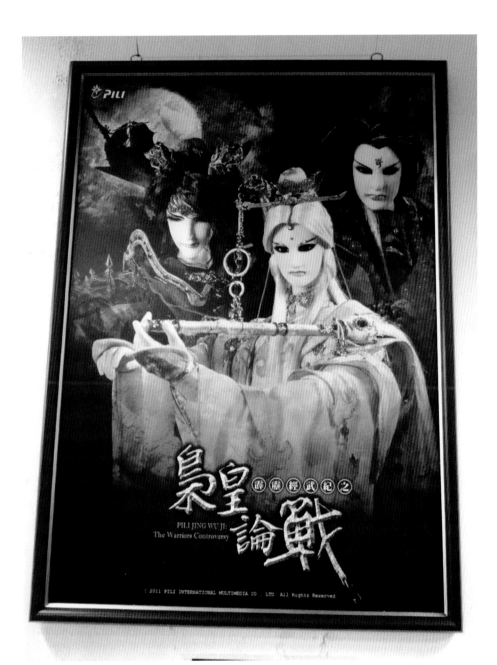

《霹靂經武紀之梟皇論戰》（2010 年 11 月 12 日～2011 年 3 月 25 日發行）劇集海報。

棘島玄覺（左）與衡島元別。

「刀龍三部曲」的御天五龍，左起為漢刀絕塵、醉飲黃龍、刀無極、嘯日猋、天刀笑劍鈍。

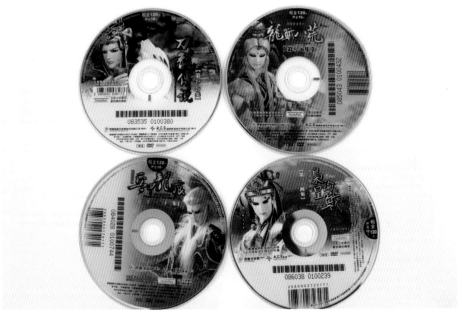

「刀龍三部曲」和《梟皇論戰》劇集 DVD。

寒煙翠（左）和襄命女。

男版戰武王（左）和女版戰武王。

2016 年 7 月霹靂於宜蘭舉辦演唱會後與戲迷合照。

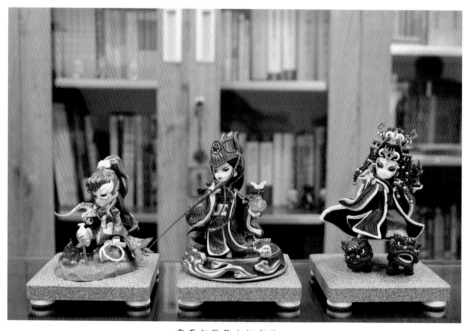

霹靂布袋戲公仔商品。

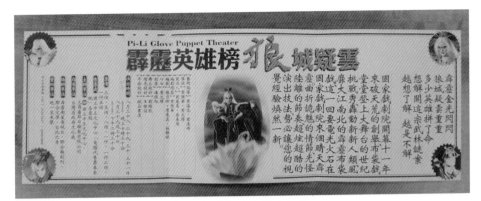

《狼城疑雲》演出廣告文宣。

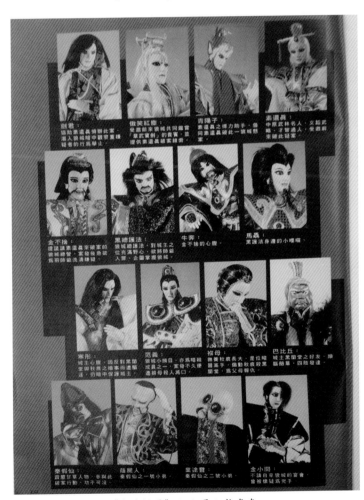

《狼城疑雲》之主要人物角色。

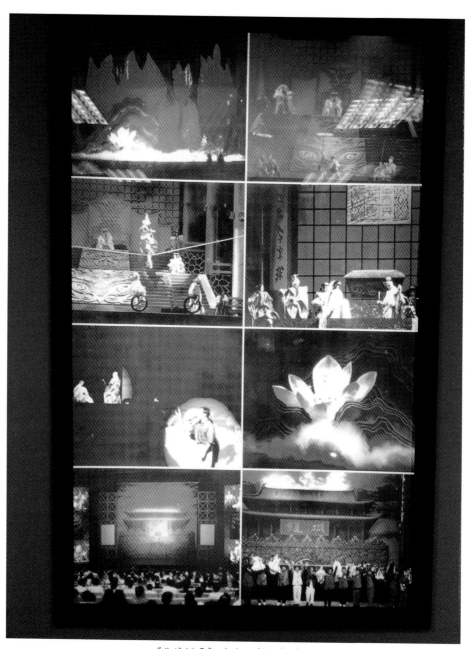

《狼城疑雲》演出之劇照集錦。

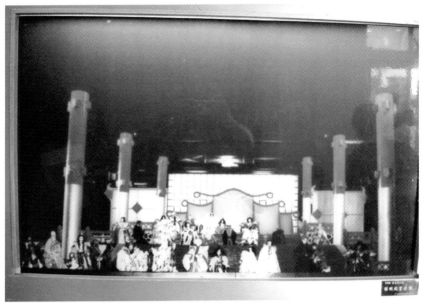

《狼城疑雲》之「狼城豪華大殿」場景。

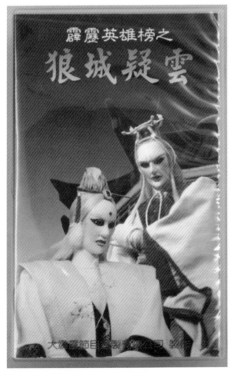

《狼城疑雲》錄影帶正面。

《狼城疑雲》錄影帶背面。

霹靂操偶師（林奎協）大都以右手撐偶體、左手操作天下通。

霹靂操偶師攝影棚內操偶實況。

霹靂於攝影棚內拍攝戲偶腿部打鬥特寫動作。

黃文擇在自宅配錄口白實況。

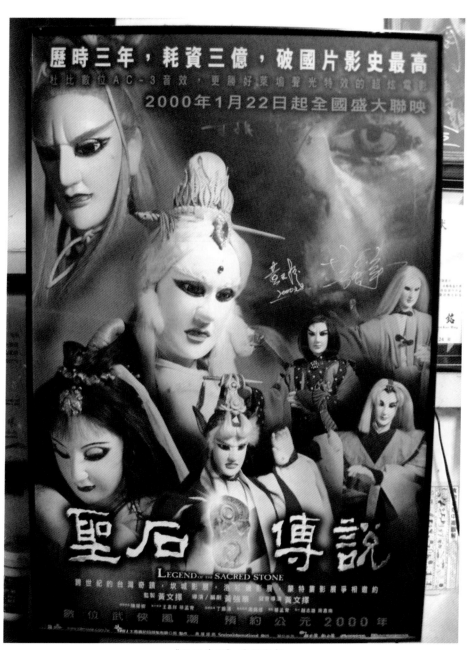

《聖石傳說》電影海報。

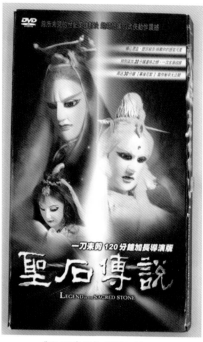

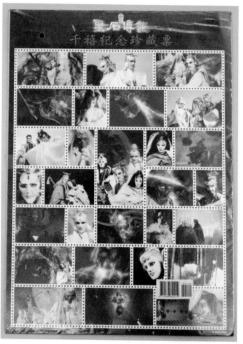

《聖石傳說》DVD 封面。　　　　搭配《聖石傳說》電影發行的紀念珍藏票。

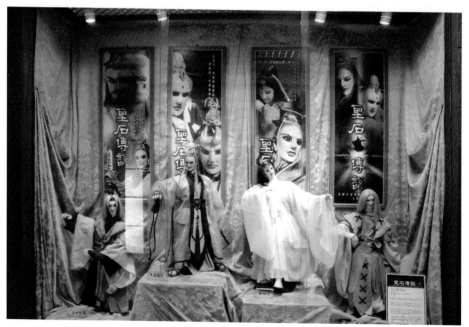

《聖石傳說》電影原版主角木偶，左起為亂世狂刀、傲笑紅塵、劍如冰、葉小釵。

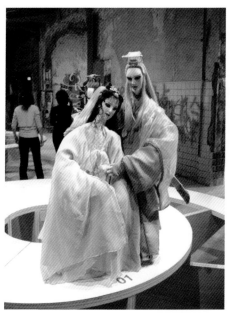 

《聖石傳說》男、女主角,傲笑紅塵和劍如冰。　　《聖石傳說》的青陽子原版木偶。

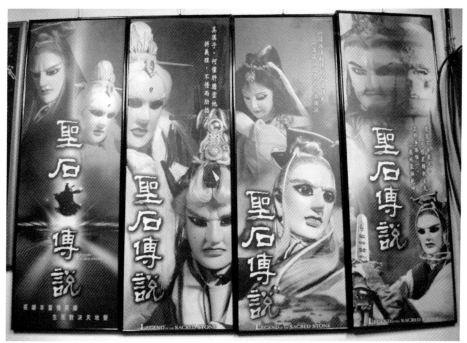

《聖石傳說》發行的四款海報。

霹靂擬真人化的木偶妝扮。

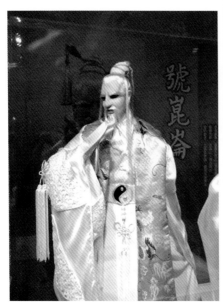

號崑崙是霹靂布袋戲史上
第一位能雙手打太極拳的人物。

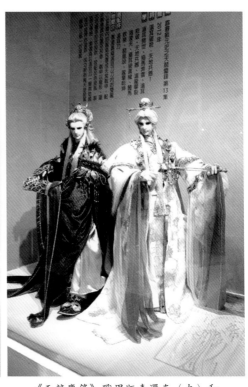

《天競鏖鋒》戰甲版素還真（左）和
《問鼎天下》造型的素還真。

《奇人密碼》DVD 封面。

《奇人密碼》DVD 背面。

《奇人密碼》主角阿西。

《奇人密碼》第一男主角張墨。　　　　　　《奇人密碼》反派要角安羅伽。

《奇人密碼》羅布族神女霏兒。

《奇人密碼》羅布族兒道茲及沙蟲銀星。

霹靂於 2011 年拍攝 3D 立體偶動畫體驗劇。

# 序 言

　　台灣有三大偶戲，分別是傀儡戲、皮影戲和布袋戲。布袋戲自清朝中葉由中國漳、泉原鄉傳到台灣，已歷二百年以上，是目前台灣數量最多也最受歡迎的偶戲劇種，看布袋戲、玩布袋戲曾經是台灣最瘋狂的「全民娛樂」，因此二〇〇六年二月由行政院新聞局主辦的「Show 台灣！尋找台灣意象系列活動」中，「布袋戲」獲得 130266 票，在廿四個意象中勇奪第一[1]，可見它在台灣人民的集體記憶中有多麼深刻。

　　台灣布袋戲是一種獨特的藝術存在，它有自己獨特的藝術表現方式和手段，其藝術語彙經過二百年來不斷的演化與衍化，一直吸引不同時期的台灣人民加入觀賞、「審美」[2]的行列，成就一段段美好燦爛的「布袋戲時光」。但目前台灣布袋戲已發展演變成多種型式，可不能再「五穀不分」、「一概而論」地籠統以對、混為一談，當然也不應該「輕視」與「小看」其藝術表現。若就表演載體與藝術內涵而言，台灣布袋戲大約可分成「古典布袋戲」（如小西園、亦宛然）和「金光布袋戲」（如五洲園第二團、霹靂布袋戲）兩大類型。而金光布袋戲因演出場域與製作方式之不同，可再細分成「舞台金光布袋戲」（內、外台演出）與「影視金光布袋戲」（攝影棚拍攝）兩種亞型；影視金光布袋戲則可再分成「電視連續劇式金光

---

[1]　邱燕玲：〈台灣意象　布袋戲奪冠〉，《自由時報》A4 版（2006 年 2 月 24 日）。另見〈台灣意象　布袋戲奪冠〉，《台灣日報》1 版（2006 年 2 月 24 日）。

[2]　「審美經驗，就是人們欣賞著美的自然、藝術品和其他人類產品時，所產生出的一種愉快的心理體驗。這種心理體驗是人的內在心理生活與審美對象（其表面形態和深刻意義）之間交流或相互作用後的結果。」——滕守堯：《審美心理描述》（成都：四川人民出版社，1998 年 3 月），頁 1。

布袋戲」（如霹靂、天宇、金光劇集布袋戲）和「電影單元劇式金光布袋戲」（如《聖石傳說》、《奇人密碼》）。幸運的是，目前在台灣，可同時觀賞到內、外台演出的古典布袋戲、金光布袋戲，和以 DVD 型式發行租售的影視金光布袋戲。內、外台演出的古典、金光布袋戲也可錄製成 DVD 保存，不過它們是一次性、無 NG、無剪接的紀錄式錄影，不同於在攝影棚拍攝再後製的影視金光布袋戲。

敘事學者胡亞敏曾說：「文學有多種劃分，經典的劃分是敘事文、戲劇文學和抒情詩。敘事文與戲劇文學相比，它們都有故事情節，但敘事文有敘述者以及以敘述者為中心的一套敘述方式，而戲劇文學只有人物台詞和舞台說明沒有敘述者；敘事文與抒情詩相比，它們都有某種意義上的講述人，但敘事文有一系列的事件，而抒情詩雖有詩人或歌手吟唱卻沒有完整的故事情節。經過比較，我們可以初步界定，敘事文的特徵是敘述者按一定敘述方式結構起來傳達給讀者（或聽眾）的一系列事件。」[3]一般我們都會把布袋戲歸類為「偶戲」，屬於戲劇的一支，但台灣布袋戲具備「一人口白」、「雙手撐偶」與「木頭雕刻」的三大封閉型藝術特質，其中的「一人口白」讓布袋戲有了濃厚「說書」的遺韻與趣味，遂使台灣布袋戲兼有敘事文和戲劇文學的兩棲特徵。因為不論是古典如「小西園」（許王）、金光如「霹靂」（黃文擇）幾乎都保留「一人口白」（一個主演負責所有角色的對白）的表演方式，亦即「一口說出千古事」、「一聲呼出喜怒哀樂」、「布袋戲上棚重講古」等戲諺所指涉的「類說書」的敘事技藝，其中如霹靂黃文擇還兼任不在場的「敘述者旁白」，遂讓布袋戲融彙、互滲了「小說」（話本小說）與「戲劇」（傳統戲曲）的雙重文學特徵，而這種遊走在「小說」與「戲劇」的雙重表演、敘事技巧，正是台灣布袋戲最「迷」人的特質，也是筆者自二〇〇五年出版《台灣布袋戲表演藝術之美》後長期觀照、研究的重點。因此本書所集結的九篇論文，乃選擇台灣布袋戲的經典或特殊表演範例，有古典古冊戲（小西園許王／三國演義）、古

---

3　胡亞敏：《敘事學》（武漢：華中師範大學出版社，2004 年 12 月），頁 11。

典劍俠戲（亦宛然派陳錫煌／飛劍奇俠）、古典布袋戲文創產業（彰藝園／彰藝坊）、內台戲園金光戲（五洲園第二團黃俊卿／橫掃江湖——黑眼鏡）、霹靂電視劇集布袋戲、霹靂劇場舞台布袋戲（狼城疑雲）、霹靂電影布袋戲（聖石傳說＋奇人密碼）等，進而採用「小說敘事」與「戲劇敘事」等雙重敘事理論宏觀分析，再輔以「田野調查訪談」與「細讀文本」（含細察和近讀）[4]之研究方法，比較析論布袋戲和「人戲」，古典布袋戲和金光布袋戲，霹靂電視劇集和劇場舞台、電影布袋戲等之間表演、敘事策略之異同，及其採用不同表演、敘事策略所產生的審美效應。

　　本書收錄的這九篇論文，均曾在學術研討會或學報發表，再經局部增刪修改而成，各章提要分述如下：

　　一九九五年二月「小西園」掌中劇團團長許王應戲迷之邀拍攝二十集的連本戲——《三國演義》，但因故未能公開播映，一直「保存」於倉庫中，直到二〇〇五年由「國立傳統藝術中心」購得播映版權，要翻製成DVD 公開銷售，至此塵封已整整十年的《三國演義》布袋戲，終於「出土」得以重見天日，而此舉不但保存也能推廣古典布袋戲的表演藝術之美，更讓世人見識到一代掌中戲大師許王（1936～）不凡的編演功力。《三國演義》雖屬「古冊戲」，但書中的俠烈與武打情節，已是「武俠戲」的先驅，能駕馭「三國戲」，就表示能兼顧「古路戲」的「腳步手路」與「武俠戲」的奇情關目，甚而進一步掌握「金光戲」的玄疑怪誕，因此它是一個布袋戲演師揚名立萬前必要鑽研的戲齣。本書第一章〈逸宕流美　凝煉精工——許王《三國演義》的編演藝術〉，特以這二十集《三國演義》古冊戲為例證，探析「小西園」許王與《三國演義》之機緣及其傑出的編演功力。

　　對於名列台灣四大古典掌中戲天團的「亦宛然」（1931 年成立）而言，世人一直只知有李天祿（1910～1998）而幾不知其長子陳錫煌（1931～），但

---

4　「細讀法」，即「scrutiny」或「close reading」，前者強調「細察」而後者側重「近讀」。——傅修延：《文本學——文本主義文論系統研究》（北京：北京大學出版社，2004 年 12 月），頁 35。

二〇〇八年六月廿三日，陳錫煌（78 歲）獲得台北市政府公告登錄為「傳統藝術保存者」，二〇〇九年四月被行政院文化建設委員會指定為「重要傳統藝術保存者」，並開始實施「重要傳統藝術保存者傳習計畫」後，使得長期以來被其父親巨大身影掩蓋的沈默低調的「二手王」、「掌藝游俠」，終於「走老運」而揚眉吐氣、大放光采，可謂「蒼龍日暮還行雨，老樹春深更著花」。二〇一一年七月廿日，台北市文化局著手加緊推動執行「陳錫煌影音紀錄保存出版計劃」，拍攝陳錫煌經典劇目——〈飛劍奇俠・花雨寺〉，希望將「宛然派」在「後李天祿時代」最傑出之大師的掌中技藝加以典藏保存並傳承於後輩。本書第二章〈老樹春深更著花——陳錫煌〈飛劍奇俠・花雨寺〉表演技巧析論〉，旨在微觀細究此一難得之表演文本，論析陳錫煌演出此一劍俠布袋戲的因緣及其編演特色，提供喜愛台灣古典布袋戲者參考。

「彰藝園」布袋戲班，原名「祥盛天」，是日治時期彰化市三大名班之一，由陳木火（1915～1970）創立，傳其子陳峰煙（1934～）能編擅演，至今（2017）已超過七十年，但家族三代低調樸實，少受外界注目。不過它卻創下一個「唯一」和三個「第一」的布袋戲紀錄。一個「唯一」是指，它是日治時代彰化市三大名班唯一碩果僅存至今的戲班。第一個「第一」是，它在一九五八年是第一個向彰化縣政府登記的戲班。第二個「第一」是，「彰藝園」第三代陳羿錫（1960～）於一九八九年赴中國泉州考察古典布袋戲偶的製作狀況，是那時台灣布袋戲界第一個「發現」江朝鉉（1912～2000）的人，也是台灣第一個在中國設立古典戲偶工作室的人，更是第一個大膽在台灣成立全國第一家古典布袋戲偶專賣店「彰藝坊」的人，並開啟古典布袋戲偶收藏熱潮。第三個「第一」是，「彰藝園」所保留與收藏的布袋戲文物，堪稱全台第一。這麼低調平實的戲班，卻能創下以上幾個難得的紀錄，實在引人好奇，但載之文獻的紀錄卻不多。本書第三章〈彰化第一團——「彰藝園」掌中戲團的傳承與演變〉即試圖透過深度訪談與近身觀察，爬梳「彰藝園」家族三代在布袋戲演藝事業上的努力與打拼、傳承與演變，及其對台灣布袋戲文創產業的貢獻。

　　黃俊卿（1927~2014）為黃海岱（1901~2007）長子、黃俊雄（1933~）大哥，一九四六年成立「五洲園第二團」，隨即進入戲院表演，北到豐原，南至高雄，主要演出《奇俠怪老人》系列金光布袋戲，一直到一九八七年卸下主演為止，席捲內台近 40 年，被譽稱「南北二路五虎將」、「內台戲霸主」。黃俊卿除了縱橫內台演出劍俠戲、金光戲之外，也曾於一九六〇年間灌錄九齣共 103 張布袋戲唱片，更於一九七〇~一九七二年間上台視演出《劍王子》、《忠孝書生》、《少林英雄傳》三檔共 139 集的電視布袋戲，一九九一年錄製 10 集錄影帶布袋戲《橫掃天下——黑眼鏡》。這樣一位能編擅演的老牌洲派布袋戲演師，光芒卻常為黃海岱、黃俊雄所遮掩，因而甚少引起學者專家的重視與注目，至今（2008）尚未有專文對其作一深入論述。本書第四章〈內台俊影——「五洲園二團」黃俊卿的布袋戲演藝風華〉，即藉由田野調查，訪談演師、戲院老闆、刻偶師、老戲迷等，並檢閱相關資料與文獻，細觀其於一九九一年拍攝的十集《橫掃江湖——黑眼鏡》電視布袋戲錄影帶，藉此探析黃俊卿的內台演出生涯與表演藝術特質，以肯定其對台灣布袋戲的貢獻。

　　一九八四年五月十四日黃氏昆仲在中視首次以「霹靂」為名演出《七彩霹靂門》，而後於一九八五年七月推出錄影帶《霹靂城》開始，至今（2017 年 3 月）發行第 73 部「霹靂」布袋戲《霹靂天命之仙魔鏖鋒 2・斬魔錄》，已經 32 年，共拍製發行 2260 集。「霹靂」能讓老觀眾持續不輟地連看 32 年，又能不斷吸引新生代觀眾加入收看行列，最主要的因素，是黃文擇（1955~）「口白」與黃強華（1956~）「編劇」的絕妙搭配。霹靂布袋戲的拍攝方式是先寫成劇本，再錄口白，接著在攝影棚播放口白錄音，操偶師配合口白並參閱劇本再撐偶錄影。劇本是一劇之本，所有的想法與創意，都早一步呈現在劇本之上，也因此才能減低產品的「不良率」，提早寫定的「優質」劇本，是「霹靂」三十多年來擁有像航空母艦續航力的能量來源，成為「台灣製造」的本土藝術典範。本書第五章〈霹靂布袋戲劇本營構初探——以《霹靂異數之龍圖霸業》為例〉，旨在考察霹靂布袋戲的劇本編撰，如何由黃強華單獨編劇到一九九五年成立編劇團

隊的緣由，並析論霹靂集體編劇制度的優劣與如何既分工又合作地營構劇本，及其對霹靂布袋戲整體表演的影響與發展。

　　《霹靂經武紀之梟皇論戰》（2010 年 11 月 12 日～2011 年 3 月 25 日發行共40 集）第 14 集〈悶宮殺〉第 11 場戲，可稱之曰「太宮斬元別」，此場戲只有 4 分 36 秒，卻令觀眾既震撼又迷惑，不得不逆溯重看自兩人初登場及其以後相關共跨 23 集的 55 場戲，才能撥開重重迷霧，釐清元別被太宮所斬的原因。本書第六章〈霹靂布袋戲之表演敘事技巧析論──以〈太宮斬元別〉為例〉即以「太宮斬元別」此一經典情節為例，藉以探析歸納霹靂布袋戲長期以來所運用的表演敘事技巧有：「倒敘與概述──從中間演起，再以倒敘、概述補充交待人物的恩怨情仇與故事脈絡」、「複線與並進──以複式情節線搭配分場並進敘述使劇情競萌互進」、「全知與限知──全知講述與限知展示的靈活搭配」等，因為這些敘事技巧的使用，得以讓霹靂布袋戲能連演超過三十年而持久不輟，也使「太宮斬元別」此一故事支線成為經典場面，竟至交口稱譽、好評連篇，實在值得台灣布袋戲界加以觀摩和學習。

　　一九九八年八月廿八～卅一日，霹靂在台北國家劇院公演四天 7 場《霹靂英雄榜之狼城疑雲》，是霹靂第一次也是至目前為止（2017）台灣布袋戲唯一一次在國家戲劇院作內台現場演出的紀錄，實屬難能可貴。黃強華、黃文擇昆仲特別選在國家戲劇院演出是要向世人宣告，霹靂不只能表演後製式影視布袋戲，也能表演一次性、無 NG 的劇場舞台布袋戲之能耐。《狼城疑雲》既採舞台劇型式演出，就必須務實地考慮舞台環境的種種制約，劇本不能「任性」地異想天開、競富炫博，這和長期在攝影棚內拍攝再經後製剪接的霹靂劇集會有相當程度的歧異，其歧異處表現在以下幾個方面：（一）雜耍開場、丑角特多（二）單線式多層次之推理劇情（三）只有對白，沒有旁白。本書第七章〈霹靂舞台布袋戲《狼城疑雲》的劇本編構特色〉，先考述《狼城疑雲》的製作源起與動機，進而與影視霹靂劇集比較，論析其舞台偵探劇本之編構特色及後續影響，以了解其在霹靂布袋戲發展史上的重要性。

　　二〇〇〇年一月廿二日，霹靂首部布袋戲電影《聖石傳說》（LEGEND OF THE SACRED STONE）在全台戲院上映，是台灣布袋戲發展史上第四部布袋戲電影。前三部布袋戲電影分別是《西遊記》（1958）、《大飛龍》（1967）、《大傷殺》（1968），均由「真五洲園」的黃俊雄（1933～）拍製。相隔三十二年後，黃俊雄的兒子黃強華（1955～）、黃文擇（1956～）兄弟聯手拍製《聖石傳說》，再創台灣布袋戲表演紀錄。本書第八章〈霹靂布袋戲電影《聖石傳說》的表演策略探析〉，藉由深度訪談與細讀電影文本，探析《聖石傳說》採用的拍攝表演策略及其對台灣布袋戲演出的影響，兼而論及霹靂系列布袋戲和電影布袋戲的表演差異。

　　二〇一五年二月十一日，霹靂在全台院線上映其製作的首部全球布袋戲 3D 電影《奇人密碼——古羅布之謎》，這是霹靂繼二〇〇〇年一月廿二日上映的《聖石傳說》後的第二部電影，也是台灣布袋戲史上第五部電影，籌拍三年半，耗資台幣三億五千萬元，不料全台票房收入卻僅二千萬元左右。這部迥異於霹靂素還真超武俠系列故事的電影，是霹靂股票正式掛牌上櫃（2014 年 10 月 7 日）前即重金投資，採用最夯的 3D 技術拍製，畫面品質與操偶技巧均大大超越霹靂系列影集，原是霹靂寄以厚望可開拓不同於霹靂戲迷的觀眾群、擴大市場規模、衝高營收業績之力作，賣座竟如此慘淡，也導致股價下跌，觀眾咸認是劇本和國語口白出了問題。但世上應沒有一家公司會投資生產一定會失敗的產品，何況霹靂才剛正式掛牌上櫃進入股市不久，難道霹靂的高層在拍攝此片之前沒有針對劇本與口白問題，深思盤算過？而此片難道沒有任何可觀或值得讚許之處？本書第九章〈霹靂 3D 電影——《奇人密碼》的劇本與口白策略析論〉，試圖深入梳理霹靂的經營發展脈絡與細讀電影文本，來了解《奇人密碼》的劇本編撰和口白配音策略，以釐清此片票房失利之因由，並給予適當的評價。

　　本書在撰述期間非常感謝「小西園」許王團長，陳錫煌團長，「彰藝園」陳峰煙團長和「彰藝坊」陳羿錫、陳宗萍賢伉儷，「五洲園第二團」黃俊卿團長和黃文郎團長，霹靂國際多媒體黃強華董事長、黃文擇副董事長和劉麗惠營運長等在百忙之中接受訪談，且無私慷慨地提供演出劇本、

影音文獻資料以供參考，讓此書得以順利完成並付梓。金聖嘆（1608～1661）〈讀第五才子書書法〉有云：「《水滸傳》章有章法，句有句法，字有字法。人家子弟稍識字，便當教令反復細看。」[5]又於批點《水滸傳‧楔子》中云：「古人著書，每每若干年布想，若干年儲材，又復若干年經營點竄，而後得脫於稿，哀然成為一書也。今人不會看書，往往將書容易混帳過去。於是古人書中所有得意處、不得意處、轉筆處、難轉筆處、趁水生波處、翻空出奇處、不得不補處、不得不省處、順添在後處、倒插在前處，無數方法，無數筋節，悉付之於茫然不知，而僅僅粗記前後事跡，是否成敗，以助其酒前茶後，雄譚快笑之旗鼓。……吾特悲讀者之精神不生，將作者之意思盡沒，不知心苦，實負良工。」[6]看古典章回小說不能草率看過，同理，我們對台灣布袋戲也不能「小」看，若仔細反復細看，將能看出眾家演師很多裁戲、編戲的「鋩角」。要不是有這些演出劇本和影音資料的提供，筆者將無法有反復「細看」布袋戲「表演文本」的可能，也因此才不會「混帳過去」、辜負了不論是古典或金光布袋戲演師「一口說出千古事」背後的「敘事」技巧及其帶給觀眾的審美效應。

　　本書是筆者觀察研究台灣布袋戲的另一個階段性心得，囿於個人學識才力所限，文中不免有疏漏與謬誤之處，尚祈碩學先進不吝指正。

---

5　施耐庵、羅貫中著，金聖嘆、李卓吾點評：《水滸傳》（北京：中華書局，2009 年　月），頁2。

6　施耐庵、羅貫中著，金聖嘆、李卓吾點評：《水滸傳》，頁1。

# 台灣布袋戲的表演‧敘事與審美

# 目　次

# 第一章　逸宕流美　凝煉精工
## ──許王《三國演義》的編演藝術

## 一、前言

「小西園」掌中戲團[1]團長許王（1936～）從十五歲當主演（1950 年農曆 4 月 25 日）演出〈荒江女俠〉[2]（日場）、〈少林寺〉（夜場）起，一直到民國九十三年（2004）十一月十四日（69 歲）晚上在台北市大龍峒保安宮演出〈伍子胥傳奇後傳〉時因心力交瘁在戲台上中風昏倒為止，五十五年間幾乎不間斷地像個盡職的公務員堅守在戲台上演出無數類型的布袋戲[3]，保守估計超過一萬場次。他不只會演戲，更擅長編戲，各種題材與故事他都能裁成布袋戲[4]，因而博得「戲狀元」的美名。

---

[1]　「小西園」掌中戲團由許王的父親許天扶（1893～1955）於日治大正二年（1913）創立，至今（2017）已營運 105 年。

[2]　本文將布袋戲之單場（集）戲與折子戲齣標以〈〉符號，將電影、舞台劇、連本戲與多集合稱戲齣標以《》符號。本書以下各章均同。

[3]　期間，許王曾於 31 歲時（1966 年）因胃出血，身體虛弱，請人代撐戲偶演出，但仍主講口白，為時一個月。另在 45 歲時（1980 年）騎機車於三重發生車禍，致左手臂脫臼，但仍吊著左手，以右手撐偶上台演出。──2006 年 12 月 25 日下午 5 點 30 分電話訪問許王、許黃阿照、施炎郎。

[4]　許王能演的戲齣，據林明德的整理，共分(1)南管籠底戲 41 齣。(2)北管戲 2 齣。(3)平劇劇目 87 齣，其中有關「三國」之劇目 40 齣。(4)改編歷史章回小說之劇目 77 齣，其中單元劇目 20 齣、連本劇目 57 齣。(5)劍俠戲有 68 齣，其中單元劇目 7 齣、連本劇目 61 齣。共五類 275 齣。──見林明德〈斟酌雅俗之際──以小西園「蕭何月下追韓信為例」〉一文之附錄一，中興大學中文系：《通俗文學與雅正文學──第一屆全國學術研討會論文集》（台北：新文豐出版公司，民國 90 年 2 月），頁 121～125。

　　這麼一個能編擅演的傑出布袋戲演師，他在內、外台的精采演出卻甚少被拍攝成影視產品而得到完善的保存。民國五十九年（1970）十月五日至六十年（1971）五月九日，中視為了抗衡台視黃俊雄的「史艷文」收視熱潮[5]，特地邀請許王（35 歲）拍攝播出《金簫客》，前後共計 62 集[6]，之後一直到民國八十四年（1995），年屆花甲的許王才又因緣際會「進棚」拍製影視布袋戲節目。

　　民國八十四年（1995）一月下旬，有位「小西園」的忠實戲迷陳福壽（從商），為保存、推廣許王的掌中技藝與傳統文化之美，欲投資拍攝「小西園」掌中戲錄影帶提供第四台播放，遂主動聯絡知名影視編導莊岳（曾任中華民國電影導演協會理事，1953～）與「小西園」掌中戲團執行長許國良（許王長子。1957～2004）協商，由他和莊岳共同出資，於同年二月九日在汐止的「紅綠藍」傳播公司攝影棚拍攝，前後共拍攝三十集傳統布袋戲（原先計畫拍攝六十集，因資金短缺而縮減一半），這年，適逢許王先生六十大壽。但拍完之後，卻因故未能順利播出[7]，直到民國八十七年（1998）公視購買了二集《天波樓》、三集《乾隆遊西湖》、五集《三盜九龍杯》公開播放，備受好評，引人注目。但另外二十集的連本戲──《三國演義》卻

---

5　黃俊雄於 1970 年 3 月 2 日～1974 年 6 月 16 日在台視共製播八齣布袋戲計 961 集，其中「史艷文」系列 440 集、「六合」系列 346 集。

6　中視前後（1970 年 5 月 11 日～1971 年 12 月 15 日）共邀請「新興閣」鍾任壁演出 30 集《乾坤老人──小神童李三保救世記》、「玉泉閣二團」黃秋藤演出 42 集《揚州十三俠》、「美玉泉」黃順仁演出 36 集《武王伐紂》與 59 集《無情劍》、「小西園」許王演出 62 集《金簫客》、「進興閣」廖英啟演出 108 集《千面遊俠》，但收視率均比不上台視黃俊雄的布袋戲。

7　記者紀慧玲曾報導：「身為許王長子，許國良銜命規畫家業未來，他認為錄影留存更重要，在過去兩年，『小西園』錄製完成三十集的傳統布袋戲，包括二十集的《三國演義》及二集《天波樓》、三集《乾隆遊西湖》、五集《三盜九龍杯》。許國良原希望打進第四台，卻因傳統戲不被看好，並未成功。」──紀慧玲：〈外台戲　勢將越來越少　螢幕演　環境也不允許　布袋戲飽嚐老年危機感〉，《民生報》第 14 版（1995 年 8 月 1 日）。而「紅綠藍」傳播公司也於民國八十五年（1996）結束營業。

就此「保存」在「小西園」的倉庫中，外人鮮有知悉者。

　　民國八十六年（1997）元月至八十八年（1999）六月，國立傳統藝術中心籌備處委託林明德教授主持「布袋戲『小西園——許王』技藝保存計畫」，計畫內容包括十四齣許王各式題材與類型的經典劇目錄影，分別是〈三仙會・醉八仙〉、〈二才子〉、〈天水關〉、〈蕭何月下追韓信〉、〈白馬坡〉、〈晉陽宮〉、〈四明山劫駕〉、〈南陽關〉、〈虹霓關〉、〈審葉阡〉、〈牛頭山〉、〈鄭和下西洋〉、〈神眼劫〉。這十四齣經典劇目於民國九十二年（2003）十二月由國立傳統藝術中心[8]翻製成 DVD 公開銷售，這是許王第三次拍製的布袋戲影視產品。許王第四次「進棚」拍製布袋戲是在民國九十年（2001）的夏天，他（66 歲）應東森有線電視之邀拍攝八十集《隋唐演義》，於同年十一月四日起在東森幼幼台播出，並獲得 91 年電視金鐘獎「傳統戲劇節目獎」入圍（2002 年 8 月），因此後來許國良自行翻製成 VCD 公開販售。但是許國良自從在民國八十年（1991）成立「小西園木偶藝術工作室」之後，他的事業重心大都放在布袋戲偶的設計、製作與行銷上，為了讓傳統布袋戲偶的接受度超越美國的芭比娃娃，三天兩頭在海峽兩岸來回「飛」奔，簡直到了席不暇暖的情況[9]，因此放在倉庫中的《三國演義》母帶，一直就被忽略、擱置，直到他去世（2004年 10 月 18 日於泉州旅邸猝逝），而許王團長又因傷慟中風之後，莊岳導演有感於積精聚粹之古典布袋戲的表演藝術即將消失，遂致函總統府請求專案採購這二十集的《三國演義》，於是在民國九十四年（2005）由「國立傳統藝術中心」負責購買這二十集的《三國演義》播映版權，再翻製成 DVD 公開銷售，[10]至此塵封已整整十年的《三國演義》布袋戲，終於

---

8　「國立傳統藝術中心籌備處」於 1996 年 1 月成立，2002 年 1 月 28 日正式在宜蘭五結鄉冬山河畔掛牌營運，佔地 24 公頃。

9　有關許國良投入戲偶製作的心路歷程，請參吳明德〈苦心孤詣　窮形盡相——許國良和他的全新東周列國造型戲偶〉一文，見卿敏良：《偶戲人生　新莊市布袋戲文物館啟用成果專輯》（新莊：新莊市公所，2005 年 1 月），頁 21～25。

10　國立傳統藝術中心於民國 96 年（2007）12 月正式出版《小西園・許王掌中戲藝術・

「出土」得以重見天日，而此舉不但保存也能推廣古典布袋戲的表演藝術之美，更讓世人見識到一代掌中戲大師許王不凡的編演功力。

## 二、許王與《三國演義》的機緣

一九九九年十二月十八日～二○○○年一月十八日，由「國立傳統藝術中心」主辦、「沈春池文教基金會」承辦之「三國演義博覽會」——「掌中四大天王戲劇大賞」，於每週六分別邀請「亦宛然」於捷運新店站演出〈戰宛城〉、「小西園」於捷運士林站演出〈華容道〉、「新興閣」於國父紀念館演出〈料敵如神——孔明用奇兵〉、「五洲園黃海岱」於捷運淡水站演出〈過五關斬六將〉，掀起一陣掌中戲「四大天王」的話題和「三國戲」的觀賞熱潮。

其實，《三國演義》是台灣各布袋戲班（不論是古典或金光戲班）必會也必備的基本戲齣，「三國戲」演不好，就很難「出外賺吃」（外出謀生），因為「三國戲」人物眾多、個性鮮明，又情節曲折、錯綜複雜，兼而爭關奪寨、衝突頻仍、少有冷場，因而觀眾特別愛看、請主特別愛「點」（指定）。《三國演義》雖屬「古冊戲」，但書中的俠烈與武打情節，已是「武俠戲」的先驅，能駕馭「三國戲」，就表示能兼顧「古路戲」的「腳步手路」與「武俠戲」的奇情關目，甚而進一步掌握「金光戲」的玄疑怪誕，因此它是一個布袋戲演師揚名立萬前必要鑽研的戲齣。民國五十一年（1962）十月十日台視開播，在十一月八日即邀請「亦宛然」李天祿（1910～1998）於每週四晚上九點十五分至十點零五分（共 50 分）演出《三國誌》，一直到民國五十二年（1963）四月廿五日，前後共演出廿五集[11]，此

---

三國演義》DVD 專輯，內含 10 片 DVD（每片 2 集、每集 50 分鐘）及導讀手冊。

[11] 在《電視周刊》的節目表單上，前八集尚未登錄單集名稱，自第九集至廿五集分別稱作：〈奔襄陽〉、〈泥馬躍檀溪〉、〈新野得徐庶〉、〈獻計收曹兵〉、〈徐母罵曹〉、〈子母會〉、〈徐庶走馬薦諸葛〉、〈三顧茅廬〉、〈去新野〉、〈起樊城〉、〈敗襄陽〉、〈長阪坡〉、〈奔夏口〉、〈群英會〉、〈蔣幹盜書〉、〈黃蓋

為台灣布袋戲史上第一齣電視布袋戲，顯然台視和「亦宛然」是想藉著緊張刺激的「三國戲齣」來提高收視率。第二個上電視製播布袋戲節目的是葉明龍的「兒童布袋戲」，在約五年四個月中（民國 51 年 12 月 29 日～民國 57 年 3 月 27 日），一共製播二十齣共 273 集的兒童布袋戲[12]，其第五齣即推出《三國故事》共 37 集，是二十齣中播映集數最多的一齣，可見「三國戲齣」老少咸宜；連黃俊雄在《雲州大儒俠》因萬眾矚目到怠工怠學而頻遭當局「干擾」播出之下，也是製播《三國演義》（民國 59 年 6 月 29 日～民國 59 年 8 月 25 日，共 18 集）以「頂替」史艷文，一來藉著三國眾英豪的俠義表現得以向當局交待「教忠教孝」的要求，二來也想藉著《三國演義》中的準金光情節護住收視「基本盤」以免觀眾流失。

　　第五屆（2001 年）「國家文藝獎」表演藝術類獎項得主許王[13]率領「小西園」戲團於國內外「文化場」最常表演的招牌戲碼有〈武松打虎〉、〈快馬追蹤〉、〈夫妻重逢〉、〈桃花山〉、〈白馬坡〉（關公斬顏良）等，其中尤以〈白馬坡〉最是膾炙人口，如關公與馬僮栩栩如生的牽馬、溜馬動作，和關公與顏良的馬戰，均能具現關公勇武無雙的神威，也因為這齣戲，讓許國良所製作的關公戲偶成為其工作室最暢銷與長銷的戲偶，備受中外來賓的喜愛[14]。許王曾坦承其主演布袋戲超過半個世紀，最得意的戲齣是《三國演義》，最喜愛的角色是關公[15]，許王說：

---

苦肉計〉、〈龐統獻連環〉。

[12] 詳細劇名與播出時間請參吳明德：《台灣布袋戲表演藝術之美》（台北：台灣學生書局，2005 年 7 月），頁 166～168。

[13] 台灣布袋戲演師榮獲「國家文藝獎」殊榮的有：許王（2001 年／第五屆）、黃海岱（2002 年／第六屆）、黃俊雄（2006 年／第十屆）。

[14] 2006 年 12 月 18 日下午 3 點於台北士林「小西園」辦公室訪談許娟娟。另據她表示，2001 年 3 月長榮航空公司曾向許國良訂購 100 尊關公戲偶，為壓低價錢，許國良遂將木雕關公偶頭灌模翻製成 FRP 偶頭，以應市場需求。

[15] 周美惠：〈許王遵古創新　樂此不疲〉，《聯合報》第 14 版（1999 年 12 月 30 日）。

> 無數的英俠豪傑、亂世梟雄都曾在我翻覆乾坤的掌中叱吒風雲。然
> 而我最敬重、喜愛的人物一直是《三國》裡義薄雲天的關羽，他的
> 正氣凜然、人格風骨，是我長久以來最景仰的對象。[16]

因此他才能將〈白馬坡〉演得虎虎生風與活靈活現。不只演出《三國演義》中的折子戲，許王更在其二十九歲（1964 年）與四十三歲（1978 年）時兩度將全本《三國演義》以日夜場連續劇方式演透透，每次費時兩個月左右，「三國戲」遂成了許王的招牌戲。不過許王的「三國戲」卻非襲自其父「坳埠師」許天扶的家傳，而是自己揣摩平劇演出再加以裁剪得來，他說：

> 民國五十三年，我二十九歲，為台北縣代表團向全省戲劇比賽進
> 軍，當時有初賽、複賽、決賽，都有收門票，我在台北大橋戲院演
> 出，演全本《忠義千秋》，場場爆滿，演關爺的故事，從〈白馬
> 坡〉到〈古城訓弟〉。為了演關爺，我帶領全團去「國光戲院」
> （中華路國軍藝文中心），當時有名紅生李桐春、活張飛王福勝、胡少
> 安正在演《三國志》，從〈白馬坡〉到〈古城訓弟〉。我帶領全團
> 去觀摩國粹國劇的演出。[17]

「小西園」在許天扶的時代並未演出平劇版的布袋戲，只有借用平劇的鑼鼓經，因此模仿平劇的「三國戲」，完全是許王的創舉[18]。許王改編自平劇的「三國」劇目共有四十齣，分別是〈捉放曹〉、〈濮陽城〉、〈戰宛城〉、〈屯土山〉、〈過五關〉、〈長阪坡〉、〈戰長沙〉、〈龍鳳呈

---

16 許王在《聯合副刊》「表演藝術家最喜愛的小說」單元專訪中表示，吳婉茹整理，
   《聯合報》E7 版（2004 年 1 月 30 日）。

17 林明德：《「小西園」許王技藝保存計畫——八十七年度成果報告書》（國立傳統藝
   術中心委託，民國 88 年 10 月），頁 12。

18 林明德：《「小西園」許王技藝保存計畫——八十七年度成果報告書》，頁 17。

祥〉、〈冀州城〉、〈取成都〉、〈單刀赴會〉、〈連營寨〉、〈趙顏求壽〉、〈七星燈〉、〈斬華雄〉、〈讓徐州〉、〈白門樓〉、〈白馬坡〉、〈古城訓弟〉、〈群英會〉、〈討荊州〉、〈周瑜歸天〉、〈獻地圖〉、〈逍遙津〉、〈水淹七軍〉、〈失街亭〉、〈斬馬謖〉、〈鳳儀亭〉、〈轅門射戟〉、〈打鼓罵曹〉、〈掛印封金〉、〈徐母罵曹〉、〈華容道〉、〈取桂陽〉、〈反西涼〉、〈夜戰馬超〉、〈定軍山〉、〈走麥城〉、〈空城計〉、〈收姜維〉[19]。民國五十三年（1964），他特別挑選演出〈古城訓弟〉一劇代表台北市參加全省地方戲劇比賽，一舉奪得冠軍，聲勢如日中天，許王說：

> 戲劇比賽有初賽、複賽、決賽，初賽在外台演，複賽、決賽都要賣票，一張票五元，我二十九歲時的五元也不便宜，在大橋戲院演出，評審到戲院評戲，複賽、決賽我都演〈古城訓弟〉，戲院外排滿了七、八百輛單車，還不算走來、搭車的觀眾，大家很捧場。[20]

相隔十五年後，在民國六十七年（1978），他（43歲）再度以平劇版〈古城訓弟〉代表台北市參加台灣區地方戲劇比賽，又贏得冠軍。民國六十九年（1980），許王（45歲）「小西園」第三度參加台灣區（分為北、中、南三區）地方戲劇比賽，再以《三國演義》中的〈華容道〉，獲得北區優勝（即第一名）。三度演出「三國戲」，三度奪得桂冠，「三國戲」為他贏得無上榮耀，也可見許王鑽研《三國演義》已到淪肌浹髓之程度，才能將之詮釋

---

**19** 見林明德：〈斟酌雅俗之際——以小西園「蕭何月下追韓信為例」〉一文之附錄一，中興大學中文系《通俗文學與雅正文學——第一屆全國學術研討會論文集》（台北：新文豐出版公司，民國90年2月），頁122～123。

**20** 見同上註，頁70。另紀慧玲報導：「民國五十三年地方戲劇比賽，大橋戲院賣票滿座，許王大膽貼出〈古城訓弟〉，演出前率全團到國藝中心看王福勝、胡少安、李桐春合演的京劇〈古城會〉，一招一式刻在腦門裡，硬是拿了冠軍。」——紀慧玲：〈許王歷經布袋戲起落〉，《民生報》第7版（1999年12月30日）。

得淋漓盡致，博得評審與觀眾的高度讚賞[21]，也因此在民國八十四年要拍攝錄影帶節目時，「勞資」雙方一致將《三國演義》列為拍攝首選。

　　這二十集《三國演義》，每集約五十分鐘，腹笥淵博又口才便給的許王每天可錄三集，約七個工作天拍攝完成[22]，每集單元名稱依序如下：第一集〈黃巾之亂〉（共 14 場／10 個人物）、第二集〈董卓輕賢〉（共 16 場／13 個人物）、第三集〈大破陰鬼〉（共 22 場／13 個人物）、第四集〈鞭打督郵〉（共 10 場／11 個人物）、第五集〈廢十常侍〉（共 11 場／12 個人物）、第六集〈北邙救駕〉（共 14 場／12 個人物）、第七集〈無敵呂布〉（共 8 場／11 個人物）、第八集〈刺丁投董〉（共 10 場／10 個人物）、第九集〈謀刺董賊〉（共 8 場／10 個人物）、第十集〈捉放公堂〉（共 8 場／7 個人物）、第十一集〈曹操奸雄〉（共 11 場／12 個人物）、第十二集〈汜水大戰〉（共 12 場／12 個人物）、第十三集〈斬華雄、戰呂布〉（共 7 場／14 個人物）、第十四集〈追討玉璽〉（共 8 場／4 個人物）、第十五集〈謀奪冀州〉（共 12 場／9 個人物）、第十六集〈磐河會戰〉（共 12 場／10 個人物）、第十七集〈兄弟無義〉（共 11 場／11 個人物）、第十八集〈孫堅歸天〉（共 15 場／10 個人物）、第十九集〈人頭宴〉（共 8 場／13 個人物）、第二十集〈連環計〉（共 7 場／5

---

[21] 又民國七十年（1981）許王（46 歲）曾與李天祿（72 歲）聯袂參加台南市政府在實踐堂舉辦的「中華戲劇大展」，兩人飆戲輪演三國戲的〈過五關〉、〈古城訓弟〉、〈群英會〉、〈華容道〉，令觀眾津津樂道。

[22] 演職表如下：出品人／許王、莊岳、陳福壽。監製／許國良。策劃／許黃阿照、楊素月、張秀玉。製作人／莊岳。執行製作／洪齊、汪坤榮、洪金興。編劇、主演／許王。助演／許正宗、洪啟文、許國賢、林建旭。主唱／朱清松。文武場／朱清松、李順發、張金土、邱燈煌、謝耀銘。藝術指導／許王。燈光指導／曾金隆。現場指導／楊政龍、許國賢。副導演／林祐右、許國良、陳玉松。片頭曲作詞／許王。片頭曲主唱／朱清松。導演／莊岳（以上片頭打出）。造型設計／許國良。服飾設計／許黃阿照。頭盔設計／許娟菲。道具管理／陳專安。燈光／黃宏仁。剪輯／高寶慧。字幕／許國良、許國賢、洪啟文。校稿／許國良。電腦打字／盛思婷。木偶製作／小西園木偶藝術工作室。攝影／今映傳播有限公司。錄製／紅綠藍傳播有限公司（以上片尾打出）。

個人物）。對照羅貫中《三國演義》原著[23]，乃前八回（全書共 120 回）的情節，其回目名稱如下：第一回〈宴桃園豪傑三結義　斬黃巾英雄首立功〉、第二回〈張翼德怒鞭督郵　何國舅謀誅宦豎〉、第三回〈議溫明董卓叱丁原　饋金珠李肅說呂布〉、第四回〈廢漢帝陳留踐位　謀董賊孟德獻刀〉、第五回〈發矯詔諸鎮應曹公　破關兵三英戰呂布〉、第六回〈焚金闕董卓行兇　匿玉璽孫堅背約〉、第七回〈袁紹磐河戰公孫　孫堅跨江擊劉表〉、第八回〈王司徒巧使連環計　董太師大鬧鳳儀亭〉。原著一回，許王約可鋪演成二集半。以下即針對這二十集《三國演義》布袋戲來探析許王的表演藝術。

## 三、「小西園」《三國演義》的表演藝術

### （一）口采接近文采

「一人口白、雙手撐偶、木頭雕刻」是台灣布袋戲表演藝術的三大核心表演美學特徵。我們之所以喜歡看布袋戲，就在於我們迷戀著木頭雕刻的偶、耽聞於「一口說出千古事」的口白、驚訝於「十指舞弄百萬兵」的掌技。這其中尤其是主演的口白，更是劇團「生死存亡」的關鍵，所以布袋戲界才會流傳「布袋戲上棚重講古」、「一聲蔭九才，無聲甭免來」、「千斤道白四兩技」、「一口說出千古事，十指搬弄百萬兵」、「一聲呼出喜怒哀樂，十指搖動古今事由」等強調口白技藝的戲諺。一般人初看布袋戲，第一眼都是被演師手上的木偶給吸引住；但若要繼續吸引觀眾不斷地一直看下去，關鍵卻是主演的口白。大凡人看布袋戲，會動用眼睛和耳朵兩種器官，但是耳朵卻遠比眼睛挑剔。一個布袋戲演師，我們可以容忍他的戲偶雕刻裝扮不夠精緻、掌技不夠純熟，但就是不能容忍他的口白

---

[23] 許王採用的《三國演義》為河洛圖書出版社於 1980 年 12 月台排印初版的版本，內文等同於聯經出版事業公司於 1980 年 12 月初版的《三國演義》版本，筆者以下均以聯經版的《三國演義》為對照論述。

「不好聽」。「小西園」掌中戲團之所以能持續風靡北台灣五十年，靠的就是許王那一口「好聽」的口白。

「好聽」的口白，必須包含兩大要素，一為口白的「聲音」，一為口白的「辭采」（可簡稱為口采），必須達到「聲轉於吻，玲玲如振玉；辭靡於耳，纍纍如貫珠」[24]的境界。許王先生的口白聲音質感，緊密圓潤、澄淨瀏亮，不會有分叉破裂的滯塞感，具有很強的穿透力與感染力，兼且發聲徐疾有度、強弱分明，縱使不以「五音分明」見長，但功深鎔琢，字字傾珠玉而出，非常悅耳動聽[25]。不只有好聽的聲音，許王口白超越一般演師的地方，就在於他肆口而成的「口采」非常接近提筆寫就的文章，很少有支支吾吾的冗辭贅語與「沒營養」的垃圾語，這端賴他平日勤蒐廣閱的工夫與博聞彊記的天賦而成。

一直以來，許王率領「小西園」劇團於內外台演出，從來不作「彩排」，也從不預先寫定劇本再照本操演，頂多只寫分場大綱提示自己而已，民國八十四年「進棚」錄這二十集的《三國演義》也是如此。因此人物角色的「口白」完全是臨場唸就，再由長子許國良與徒弟們聆聽錄音帶分工謄錄，但是閱讀這些口語字幕，大都「文從字順」，少有跳脫唐突之處，例如第四集第 7 場，劉備因三弟張飛怒鞭督郵，遂掛冠離開中山府安喜縣，朝廷下旨緝拿劉備兄弟，劉、關、張三人遂投往代州劉恢處，劉恢問劉備為何淪為朝廷欽犯？劉備回答：

> 因為刑部督郵貪財受賄，惱動三弟翼德忍無可忍，鞭打督郵。我兄
> 弟是有福同享，臨難相扶；有官同做，有馬同騎。既然三弟得罪朝
> 廷的刑部，劉備在安喜縣居官何用？因此我掛冠求去，殊不知現在
> 天下繪形圖影，要擒拿我三兄弟問罪，認為我劉備棄官而逃，因此
> 不得不為了澄清阮兄弟的清白，特地到代州。劉將軍是朝廷的皇

---

24　語出自〔南朝齊〕劉勰《文心雕龍・聲律》。

25　關於許王的口白藝術，另可參吳明德：《台灣布袋戲表演藝術之美》第五章第二節〈咳唾成珠玉——許王的口白藝術〉的分析，頁 295～305。

族，祈求將軍明察，能為玄德三兄弟洗清通緝欽犯的罪名。

這段口白大都以四字成語構成，許王說來，像是在背誦一篇文言文，吐辭穩健、優雅腴潤，簡練有致、文采爛然。又如第十三集第 5 場，謀士李儒勸董卓放火焚燒洛陽金闕再遷帝入長安以應市井傳誦「東一漢，西一漢，鹿走入長安」之童謠，李儒云：

> 「東一漢」指的是東漢的先朝漢光武劉秀建立東漢的江山，那這「西一漢」就是漢朝的高祖劉邦白蛇起義，芒碭山斬白蛇，後來在九里山逼霸王自刎烏江建立大漢朝一統，這就是西漢。但是我再仔細推算，西漢漢高祖有傳十二代的帝王，到了最後，王莽篡漢致使漢光武帝先王劉秀復國，那時建立東漢，也是傳了十二代的帝位。但是西漢的建都是在長安，東漢的建都是在洛陽，現在已傳到第十二代的皇帝，應該要結束。「鹿走入長安」的意思呢？太師爺要對您的官運及未來天下事的鞏固，一定要逼帝遷都入長安。

這段口白雖參考原著第六回[26]，但為了詮釋童謠，許王採用通俗話語的敘述策略，而且補充史料、擴增內容，像是在朗讀一篇白話文，令觀眾縱使不看字幕也能聽得清楚明白。

許王的口采除了能「文」能「白」之外，還能以詼言諧語穿插在緊張嚴肅的情節中，鬆弛觀眾緊繃的觀劇情緒，達到張弛有度的戲曲審美效果，例如第三集第 6 場，夜闌人靜，董卓在廣宗城廳堂內坐憩，突聞陰風

---

26　原文如下：卓怒，問李儒。儒曰：「溫侯新敗，兵無戰心。不若引兵回洛陽，遷帝於長安，以應童謠。近日街市童謠曰：『西頭一個漢，東頭一個漢。鹿走入長安，方可無斯難。』臣思此言，『西頭一個漢』，乃應高祖旺於西都長安，傳一十二帝；『東頭一個漢』，乃應光武旺於東都洛陽，今亦傳一十二帝。天運合回，丞相遷回長安，方可無虞。」——〔元〕羅貫中：《三國演義》（台北：聯經出版事業公司，1980 年 12 月），頁 45。

慘慘、鬼哭神號，乃黃巾黨首領張角施展法術，遣調陰兵陰將夜襲廣宗城。一小卒驚跑上場云：

> 稟將軍，鬼鬼鬼鬼，七十鬼、八十鬼、一百零鬼。忽然間全是一些青面獠牙，嘴兒殺殺、鼻皺三痕、眼睛會轉輪，看下去快要沒神魂。忽然間出現一些鬼兵鬼將來擾亂廣宗。

「七十鬼、八十鬼、一百零鬼」與民間稱數目「七十幾、八十幾、一百零幾」諧音應合，而「鼻皺三『痕』、眼睛會轉『輪』，看下去快要沒神『魂』」中之痕、輪、魂等三字押韻，肆口而成，煞是有趣。又如第六集第1場，董卓在西涼因國舅何進派人送來書信，得知漢靈帝駕崩，十常侍祕不發喪，少帝（劉辯）登基，遂喚謀士李儒商議如何面對亂局，李儒建請董卓可進軍洛陽助何進廢十常侍，趁勢再掌大權，董卓拍桌叫好：

> 董卓：「真好計！」
> 李儒：「蓋合細（適）！」
> 董卓：「李儒你真敖（行）！」
> 李儒：「嘛得蹦（憑）你的馬狗頭！」
> 董卓：「呸！」
> 李儒：「不是啦，嘛得蹦（憑）刺史大人你的勢頭。」

這段原著沒有的兩人「謔語」諧音應答，是許王即興加油添醋之作，但卻令人忍俊不住，也使嚴肅板滯的官場戲充滿了庶民的活潑靈動趣味。

　　以上的「散文」口采，已使人讚佩不已，但許王在這二十集《三國演義》中的「韻文」口采，更使人驚艷。所謂的韻文口采，指的是「唱詞」與人物「出場詩」，除了少數幾首採用傳統「套語」外，許王大都依據故事情節與人物心境而自製詩句，雖非依詩律創作，但抑揚頓挫、自然成韻，唸來亦饒有韻味。為因應日益求快的時代潮流，許王只安排了五首唱

曲[27]，而且最多四句即結束，以免「拖棚」，但都兼具敘述功能，而非一味抒情。人物出場詩則高達五十三首[28]，除了每集平均 2.7 首外，幾乎每個初登場的主角全都「配備」一首，甚至重要角色如劉備三首、呂布四首、曹操四首、孫堅五首，董卓則高達六首。出場詩中最多的是「七言二句」的結構，共 32 首；「七言四句」的有 7 首；「五言二句」的有 6 首；「五言四句」的有 4 首；「六言二句」的有 2 首；「四言二句」的有 2 首。二句詩共 42 首，四句詩僅 11 首。交叉統計之下，可見許王喜用七言（39 首）且二句（42 首）結構的出場詩，蓋七言詩比之四、五、六言詩容易發揚蹈厲、頓挫激昂，較適合用來描述處處奇謀、武鬥不斷的三國情節；而採用二句結構較之四句結構的出場詩，構思時較省時省力，因為許王「小西園」劇團是在演出民戲的空檔才入棚錄影，且又一天錄三集，為求效率，只得常用二句結構的出場詩。但因為這 53 首出場詩大多因應人物身份與劇情走向而「重新打造」，非拿現成之定場詩加以套用，由此亦可知許王詩才敏捷過人之處。

## （二）人物栩栩如生、炯炯有神

　　許王《三國演義》雖然只鋪演原著小說八回目的情節，但出場人物角色之多已然令人眼花瞭亂，經許王刻意裁剪，上台主要角色（不含兵卒、衙役、內侍等雜角）仍高達五十六尊之多，分別是（依姓氏筆畫次序排列）：丁原、王允、公孫瓚、公孫越、文醜、左豐、李肅、李傕、李儒、何進、何太后、呂布、呂伯奢、呂公、皇甫嵩、段圭、孫堅、孫策、袁紹、袁術、

---

[27]　1、營中奉了大帥令，要掃黃巾走一程，弟兄們忙把往前進，要把黃巾一掃平。（第一集第 1 場／劉備、關羽、張飛）

　　2、打開玉籠飛彩鳳，頓開金鎖走蛟龍。（第十集第 2 場／曹操）

　　3、賢弟帶路往前走，好友營中探一探。（第十二集第 11 場／劉備）

　　4、孤王帶兵誰敢當，威鎮河北天下揚；顏良文醜棟樑將，再與董賊戰一場。（第十五集第 1 場／袁紹）

　　5、英雄志氣比天高，不與犬馬同共槽。（第十七集第 2 場／趙雲）

[28]　出場詩請參考文末「附錄」。

耿武、張飛、張角、張寶、張梁、張純、張舉、張讓、張溫、曹操、郭
汜、陳宮、逢紀、華雄、黃蓋、黃祖、程普、貂嬋、董卓、督郵、漢靈
帝、趙雲、蒯良、劉備、劉恢、劉辯、劉協、劉表、蔡瑁、盧植、鮑信、
鮑忠、關羽、蹇碩、韓馥、顏良等。面對這麼多的人物角色，要將其個性
恰如其分地表演出來，對一個布袋戲演師來說，是個相當嚴峻的挑戰，許
王曾說：

> 《三國演義》的人物在羅貫中的筆下個個鮮活靈動，每個人物都有
> 其特殊的樣貌與品性。透過小說的敘述，讀者很容易在心中浮現出
> 他們的輪廓。但當它被改編成一齣布袋戲，如何用無生命的木偶來
> 表現斯人斯貌，詮釋他們的內心掙扎、喜怒哀樂，對一名布袋戲師
> 傅來說，就是所要面臨的嚴格考驗。[29]

布袋戲諺語有謂：「未震未動，卡那親像柴頭尪仔」、「放在籠底死翹
翹，提出籠外活跳跳」、「木頭有靈能作我，空心無奈寄人行」，均說明
布袋戲偶只是個沒有生命的表演載具，要使之具有七情六欲的似人表現，
端賴幕後主演的口白與掌技的詮釋。許王賦予三國眾角鮮明的個性，主要
有兩個所謂「露跡」[30]的手段，首先以類型偶頭確定人物角色的個性，如
丁原（桃武鬚文）、王允（鬖文）、公孫瓚（武鬚文）、公孫越（黑大幅）、文
醜（三塊合黑大花）、左豐（笑生）、李肅（文奸仔）、李傕（紅大花）、李儒
（小笑）、何進（斜目）、何太后（鬖旦）、呂布（桃呂布頭）、呂伯奢（白
闊）、呂公（青花仔）、皇甫嵩（桃武鬚文）、段圭（三塊合青大花）、孫堅（紅
關）、孫策（紅關仔）、袁紹（紂王頭）、袁術（白大幅）、耿武（紅面武生）、

---

29　許王在《聯合副刊》「表演藝術家最喜愛的小說」單元專訪中表示，吳婉茹整理，
　　《聯合報》E7版（2004年1月30日）。

30　「西方人看東方戲劇，滿眼痕跡，整個藝術過程由『露跡』（臉譜、念白、唱腔、詩
　　化的語言、程式化的演技等）構成。」——見趙毅衡：《當說者被說的時候——比較
　　敘述學導論》（成都：四川文藝出版社，2013年3月），頁257。

張飛（張飛頭）、張角（青大花）、張寶（黑大花）、張梁（紅大花）、張純（桃北仔）、張舉（青北仔）、張讓（文奸）、張溫（村公）、曹操（曹操奸）、郭汜（青大花）、陳宮（鬢文）、逢紀（笑生）、華雄（黑大花）、黃蓋（白鬢紅）、黃祖（黃花仔）、程普（鬢文）、貂嬋（結髻旦）、董卓（鬢奸）、督郵（笑生）、漢靈帝（鬢文）、趙雲（武生）、蒯良（斜目）、劉備（武鬢文）、劉恢（紅大花）、劉辯（文生）、劉協（花童生）、劉表（桃武鬢文）、蔡瑁（白奸）、盧植（村公）、鮑信（鬢鬢大幅）、鮑忠（桃幅仔）、關羽（關公頭）、蹇碩（桃鬢斜目）、韓馥（斜目）、顏良（三塊合青大花）[31]，邵雯艷說：

> 中國戲曲的角色行當與人物善惡有著緊密的關聯，甚至通過行當的外形特徵就可以直接指涉人物的道德評判，尤其戲曲臉譜在人物性格和評價立場方面具備出色的象徵、寓意的能力。在中國戲曲舞台上，臉譜化妝是區分人物角色可視的直接表徵，其對人物性格、氣質、品德、情緒、心理的揭示一目瞭然。方正為整，邪癖點破，少壯做方，老衰成圓，無一形不寓褒貶；紅忠、白奸、綠莽、黑憨、藍威、黃狠、紫耿，無一色不辨忠奸。臉譜的「形」與「色」能讓觀眾目視外表，窺其心胸。[32]

因此只要以活眼鬢奸裝扮的董卓上場，觀眾一眼即可體會此人既威嚴霸氣又野心勃勃，而以三塊合青大花裝扮的顏良、三塊合黑大花裝扮的文醜上場，觀眾也能了解兩人為能征慣戰的「狠角色」，這是人物角色個性的「外顯標示」[33]手段。外顯標示有兩個特點，第一是它的直接性，它直接

---

[31]　人物腳色偶頭依許國良「出場人物表」之分類。

[32]　邵雯艷：《華語電影與中國戲曲》（上海：復旦大學出版社，2013 年 3 月），頁148。

[33]　「人物標示按明白程度可分為三類。第一類是外顯標示，即文本中直接出現人物的人格特徵，讀者無須費力即可獲得有關印象。第二類為暗含標示，文本誘導讀者產生某種印象。第三類為隱性標示，文本中的標示更為隱約朦朧，讀者須動腦筋才能把握住

地而不是逐步地讓觀眾獲悉人物的人格特徵;第二是它的明確性,它標示的人格特徵非常明確,不會模棱兩可。[34]而這眾多戲偶全部由許國良於中國泉州設計製作,偶頭的挑選也經父子兩人的仔細討論才確定[35]。

　　當類型腳色共性確定之後,第二步許王則以出場詩與出場白突顯人物角色的個性,如第一集第 3 場,黃巾黨首領張角上場亮相坐台後吟詩自白:

> 威風凜凜氣沈沈,統領黃巾把漢侵;靈帝江山歸吾掌,萬里山河貫古今。本座,黃巾黨首領,天公將軍張角。張家兄弟三人就在鉅鹿縣,我得南華仙翁相贈三卷天書,漢朝氣數該盡,我自號太平真人,稱為大賢良師,組織黃巾黨,招兵買馬,積草屯糧,打家劫舍,擴大黃巾,兵多糧足,大舉天下,各地起義,本座將鉅鹿縣佔領廣宗,奪取潁川,進兵洛陽。眾兒郎黃巾黨派下,由本座號召,不得違誤!(報)二爺地公將軍張梁,三爺人公將軍張寶,二弟、三弟聽令!(來了)、(在)現在咱黃巾黨已經勢大,時機成熟得到三卷天書,呼風喚雨、撒豆成兵,二弟張梁,(在)帶領黃巾黨,進奪廣宗。三弟張寶,(在),帶領黃巾黨,奪取潁川,而後兄弟進兵取洛陽。(領令)諸吾徒,(有)戒守鉅鹿縣。

以青大花偶頭（多演番邦或綠林反派人物）裝扮的張角,頭戴戰盔（軍事將領）、身著黃色八卦衣（又名「道袍」或「道服」,常作為道士、道姑或軍師的服裝,衣服胸前繡一太極圖、衣服上下與飄帶則繡滿八卦圖式,象徵諳曉陰陽、通識八卦、知古今未來的能人異士）、手持黃旗（可行法術）上場時,角色內涵已強烈突

---

這類標示。」——見傅修延:《講故事的奧祕——文學敘述論》(南昌:百花洲文藝出版社,1993 年 1 月),頁 172。

**34**　參傅修延:《講故事的奧祕——文學敘述論》,頁 173。

**35**　傳統布袋戲的腳色,依年齡、身分、綱行,大致可分為生(末)、旦、淨、丑、雜及其他等六大類。

顯，再加上許王為他「安裝」配置的出場詩與出場白，就完全展露他想奪得天下的野心。再如第一集第5場廣宗守將盧植上場自白：

> 耿耿丹心峻，巍巍忠孝存。老夫，漢室中郎將盧植，漢靈帝吾主駕前奉旨鎮守廣宗。黃巾賊啊！黃巾黨！鉅鹿縣出有張家三兄弟，妖言惑眾，擾亂民心，組織黃巾黨作亂，殺人放火，無惡不作，生靈塗炭，百姓叫苦。外有黃巾賊，宮內朝中十常侍，漢室朝政衰微，我身為漢臣，難免替主分憂。

盧植上台亮相時，觀眾先看到的是戴著戰盔（軍事將領）的村公偶頭（「村公」民間藝人也寫成「春公」，指六、七十歲之男性老者，鬚白如蔥根，年紀介乎在「摻文」與「白闊」之間），身著白戰甲（武將），手持雙刀（身懷武藝）的老將形象，再經許王為其量身「訂做」的出場詩與出場白，可知其老將謀國、盡忠職守的苦心。另外在第八集第5場，呂布上場自白：

> 小小英雄世間奇，方天畫戟掌上執。俺，呂布字奉先。懷才未遇屈守荊州，拜在義父丁建陽麾下，如今來到洛陽。我能在萬馬千軍，所向無敵，但是不知何日平步青雲、一足登天，顯我呂奉先之志。

一個英銳悍勇的青年（桃呂布專屬偶頭、頭戴太子冠、身著粉紅戰甲、手持方天畫戟），爭名逐權之心已然洶湧澎湃，呂布此段自白，早已埋下日後刺丁投董的惡行。

再如曹操此一人物個性的塑造，與原著對照，更見許王疊幕細膩之處。在羅貫中《三國演義》一書第一回中，即因黃巾之亂引出官拜騎都尉的曹操，並對其身世性情作了一番詳細的交待：

> 殺到天明，張梁、張寶引敗殘軍士，奪路而走。忽見一彪軍馬，盡打紅旗，當頭來到，截住去路。為首閃出一將，身長七尺，細眼長

髦，官拜騎都尉，沛國譙郡人也，姓曹名操，字孟德。曹父曹嵩，
本姓夏侯氏，因為中常侍曹騰之養子，故冒姓曹。曹嵩生操，小字
阿瞞，一字吉利。操幼時，好游獵，喜歌舞，有權謀，多機變。操
有叔父，見操游蕩無度，嘗怒之，言於曹嵩。嵩責操。操忽心生一
計：見叔父來，詐倒於地，作中風之狀。叔父驚告嵩，嵩急視之，
操故無恙。嵩曰：「叔言汝中風，今已愈乎？」操曰：「兒自來無
病，因失愛於叔父，故見罔耳。」嵩信其言。後叔父但言操過，嵩
並不聽。因此，操得恣意放蕩。時人有橋玄者，謂操曰：「天下將
亂，非命世之才不能濟。能安之者，其在君乎？」南陽何顒見操，
言：「漢室將亡，安天下者，必此人也。」汝南許劭，有知人之
名，操往見之，問曰：「我何如人？」劭不答。又問，劭曰：「子
治世之能臣，亂世之奸雄也。」操聞言大喜。年二十，舉孝廉，為
郎，除洛陽北都尉。初到任，即設五色棒十餘條於縣之四門，有犯
禁者，不避豪貴，皆責之。中常侍蹇碩之叔，提刀夜行，操巡夜擎
住，就棒責之。由是，內外莫敢犯者，威名頗震。[36]

許王《三國演義》中的曹操在第二集初登場，乃曹操奸專屬偶頭、頭戴戰
盔、身著紅袍仔、手持刀，只吟誦一段簡短的出場詩、白：

> 駿馬雕鞍來到此，掃平黃巾不延遲。俺，驍騎都尉曹操字孟德。黃
> 巾賊大亂潁川，人來，接戰潁川，掃平黃巾賊。

許王在此尚未交待曹操之身世與性情，因為此時劇情的重心在黃巾之亂，
若要兼述曹操之身世與性情，一來演出時間不允許，二來將使酣熱武戲的
衝突張力為之中挫，因此許王直到第九集〈謀刺董卓〉第7場曹操要赴司
徒王允的壽宴時才伺機加以補敘：（曹操上場、亮相、坐椅）

---

[36]　〔元〕羅貫中：《三國演義》，頁7。

鐵石性難改，除奸志不移。在下曹操字孟德，乳名阿瞞。我是陳留郡人氏，爹親曹嵩，我是嵩之子，曹參之後，在漢室官拜驍騎都尉，剿黃巾是我的本職，廢十常侍也是我為國的忠心，誰知一波未靜，一波又起，董卓專權朝政，呂布鎮壓，文武敢嘆而不敢言。但是我曹操的作法，我不會像河北袁紹當時在溫明園激動，我是小小的驍騎都尉，當然，也不會在溫明園提出意見來受董卓採納，我只好知進退、識時務，對董卓奉承。表面上我曹操雖然奉承董卓，其實內心也是要為國除奸。左右，（有），聽說王司徒的壽誕日，文武諸侯大臣也參加王府的壽宴，要瞞瞞不識，識者不可瞞，我曹操對王司徒的內心非常了解，這趟我曹操也要挺身，雖然目前我與董卓接近，但我一定要參加這個壽宴，也要對王司徒表明我曹操的忠心。左右，（有），我也準備到王府赴壽宴來。

許王之所以遲至第九集末了才交待曹操的身世與性情，是因為接著第十集〈捉放公堂〉、十一集〈曹操奸雄〉，核心主角是曹操，如此安排，對曹操的個性才能作一完整而全面的交待，觀眾看戲時對曹操的解讀才容易聚焦而不致割裂零碎。總之，這二十集的布袋戲《三國演義》，許王均在詳讀原著的描述之下加以剪裁、調整，再以第一人稱的代言體為每個人物角色構思出場詩與出場白，這是讓沒有表情的柴頭尪仔突顯個性的最有效手段，也因此讓五十六個人物角色各具面貌且栩栩如生。

## （三）本乎書又逸乎書

許王之所以被稱為布袋戲「戲狀元」，在於他不只會演戲，更會編戲。編戲還可再細分為「疊幕」與「裁戲」這兩大技巧。許王先生在「疊幕」[37]技法上有兩大特色，其一是他的戲齣幾乎一律採用「矢線」[38]的時

---

37　所謂「疊幕」，原指話劇表演時一幕接一幕的連接方式；許王借用以之指稱布袋戲演出時一場接一場的演出方式。

空敘述結構，亦即所謂的「順敘」法，自第一場到最後一場，時間是由前至後推衍堆疊的，不像小說、電影、影視布袋戲等還有「補敘」、「倒敘」、「閃回」等技法。因為野台布袋戲[39]很難換景，而且不容易設計特寫鏡頭，觀眾也很難體會「意外的安排」，因此「矢線」式的時空順序法，既適合演師演出，也適合觀眾觀賞。這二十集《三國演義》的時間進行方式即是採用由前至後順敘的技法，因此疊幕有序、承轉自然[40]。其二是他特別看重「開幕」時的「頭楗尪仔」，一定是全劇最具關鍵影響的人物或負有串起全劇的中心人物，讓觀眾眼睛為之一亮，比如在《三國演義》第一集〈黃巾之亂〉的頭楗戲，率先上場的是關羽、劉備、張飛三人，依序上場並唱曲：「營中奉了大帥令（劉備），要掃黃巾走一程，弟兄們忙把往前進（關羽），要把黃巾一掃平（張飛）。」接著輪吟出場詩：「兄弟結義情意深（劉備），桃園八拜眾人欽（關羽）；協力同心扶漢室（張飛），要把黃巾一掃平（關羽）。」然後各自自白：

> 劉備：在下，涿縣婁桑村，劉備字玄德。
> 關羽：河東解良，關羽字雲長。
> 張飛：燕人張飛字翼德。
> 劉備：二弟、三弟，兄弟桃園結拜，情同生死，因為黃巾賊作亂，
> 　　　恩師在廣宗，希望咱兄弟參加剿平黃巾之亂。
> 關羽：為民除害，能得消滅黃巾賊。
> 劉備：劉、關、張三兄弟，準備對黃巾賊討伐，經廣宗地方踩進
> 　　　吧！

---

38　「矢線」指的是像箭射出去成了一條不可逆返的直線，用來指劇情的進行是採用由前至後的、直線到底的、不可逆返的時間方式。

39　許王「小西園」劇團在攝影棚內的演出方式大致上和野台演出是一樣的，差別在於攝影棚內沒有觀眾、段落間可以稍事休息，也會補拍鏡頭。

40　有關許王的疊幕技法，可參吳明德：《台灣布袋戲表演藝術之美》第五章第五節之三〈矢線時空的疊幕技巧〉的分析，頁349～357。

第二場才由張寶、張梁跳檯上場，第三場再由張角亮相坐檯。但是在《三國演義》一書第一回中，第一個登場的人物是黃巾黨首領「天公將軍」張角，接續上場的是「地公將軍」張寶、「人公將軍」張梁、幽州太守劉焉及校尉鄒靖，之後才引出劉備、張飛、關羽；劉、關、張三人在原著前八回的演出戲份尚不算吃重，董卓、袁紹、呂布、曹操的戲份還比較多，但許王刻意把劉備、張飛、關羽三兄弟安排為開幕時的「頭檯尪仔」，是因為這三人是全書自首至尾的核心「看板」主角，而且他們三人桃園結拜、義薄雲天的形象早已深植人心，具有教忠教孝的強烈效果。

　　而所謂「裁戲」，指的是能將古今戲劇、時事或小說、影視節目情節等，改編成在一定時限內演畢的布袋戲戲齣的技巧，許王長子許國良就曾說他父親的拿手絕活就是「裁戲」：

> 據父親之回憶，那時在松山演出是最富挑戰性的，往往今日觀眾抱來從書攤或圖書館找來之最喜愛之章回演義、武俠小說，明日即要為他連篇演出，所幸父親記憶驚人，復擅長裁書編劇，不僅能記下大堆之人名、地名、武功、情節，且能將故事串聯得緊湊無比，滿足觀眾之想像空間，否則常人還真應付不過來。此又是另一種型式之點戲。[41]

呂理政也曾提及許王即時裁戲的不凡功力：

> 有一次，許王在萬華演戲，當天有一個觀眾，在日戲和夜戲之間的空檔，說了一段故事給許王聽，希望許王能依故事內容在當晚演出，許王不負所望，立即將他說的故事，敷演出一齣完整的戲，取名〈三印記〉，就在當天夜戲演出，徐徐演來，宛如多年熟演戲目，絲毫不見破綻，博得滿場喝采。……有些熱情觀眾從家中抱著

---

[41]　許國良：〈布袋戲之規矩與禁忌〉，《民俗曲藝》第 40 期（1986 年 3 月），頁 76。

章回演義或武俠小說，要求許王編演為布袋戲，而許王往往在數日
之間編演成戲，內容、情節絲絲入扣，使觀眾大為嘆服。[42]

「裁戲」是許王的拿手專長，他的裁戲功夫靈活而不死板，會以自己的觀
點和劇情安排考量對原著加以裁剪，亦即許王在裁小說為戲時，並非對原
著「照單全收」，而是在不違反原著主要劇情發展的方向之下，對部分細
節酌以調整、修飾，這是所謂的「限制性虛構」，即陳鳴所云：

> 作者主要是在敘述話語層面上從事小說虛構活動，而不對故事原型
> 中的核心要素進行篡改或變異。這些核心成分涉及故事原型中主要
> 人物的姓名和命運；主要事件的年代、基本經過和結局；主要環境
> 的時空位置等。所以，限制性虛構主要表現在敘事時態、敘事視角
> 和敘述聲音，以及一些次要的人物、情節或場景等方面的故事虛
> 構，然而，小說中的核心敘事要素與故事原型中的核心要素之間不
> 能構成敘事層面上的矛盾和衝突。也就是說，作者在使用限制性虛
> 構的方法時，必須忠實於故事原型中的核心要素。[43]

比如黃巾賊張角三兄弟之死，依小說第二回所述，「人公將軍」張梁死於
潁川將領皇甫嵩之手，「地公將軍」張寶則被自家人嚴政刺殺，嚴政再獻
張寶首級投降於潁川另一將領朱儁，而老大「天公將軍」張角則早早死於
亂軍之中。但在許王《三國演義》布袋戲中，老三「人公將軍」張寶為曹
操所斬（第二集第 4 場），老二「地公將軍」張梁為孫堅所殺（第三集第 21
場），老大「天公將軍」張角則命喪關羽、張飛聯手之下（第三集第 22
場）。許王如此「更動」原著所述，主要考量是，黃巾三惡屬於「硬
角」，不能死得太草率，否則會「失格」，安排他們分別死於核心主角曹

---

[42]　呂理政：《布袋戲筆記》（板橋：台灣風物雜誌社，1991 年 2 月），頁 137。

[43]　陳鳴：《創意寫作　虛構與敘事》（桂林：廣西師範大學出版社，2011 年 5 月），
　　　頁 6。

操、孫堅與關羽、張飛之手，除了呈現對手武藝強弱之別外（關羽、張飛最強，孫堅次強，曹操略弱），也暗寓未來「三國鼎立」（魏／曹操、吳／孫堅、蜀／關羽張飛）之局面。另外在書中第二回，是由朱儁提出宰豬羊狗血灑之以破黃巾術法，在戲中第三集〈大破陰鬼〉第 19 場則由孫堅提出用銅針、黑狗血破解妖術（許王根本沒演出朱儁這個角色），如此安排乃為襯托長沙太守孫堅的智勇雙全，堪稱江東才俊，以為他後來的表現鋪墊造勢。

「裁戲」不只修、減戲份，也會視情況添加戲份以使劇情生動活潑，如書中第四回後半寫到曹操藉獻七寶刀謀刺董卓不成，逃亡至中牟縣，縣令陳宮先捉後放曹操並棄官與之一同逃亡再圖誅董卓，二人行至成皋，曹操云此地有一其父結義兄弟呂伯奢，欲前往其宅借住一宿，不料曹操與陳宮卻聯手誤殺呂家八口，隨後為殺人滅口，曹操又手刃出門沽酒欲招待故人之子的呂伯奢。在《三國演義》書中對呂伯奢的描述不多，只是用來襯托曹操是奸雄的配角而已，但許王特別加重他的戲份並給予「主角規格」的出場待遇，在第十集〈捉放公堂〉第 5 場安排他上場、坐椅（白闊偶頭，身著衫袞）自白道：

> 人到老來精神減，月過十五不團圓。老漢呂伯奢。老朽在此成皋的所在，年紀也大了，世事也看得開，我一家八口可以在烽煙亂世過生活，平安就是福氣啦。僮啊，死奴才，昨晚做了一個夢，你們幫我解解看。（什麼夢？）夢見什麼你們知道嗎？（夢見什麼？）夢見一隻大頭貓，那種吊睛白額猛虎，（一隻虎！）見面衝出來，一次將八隻羊吞吃入腹。那時我氣喘不止，結果一醒來，才知道是一場惡夢。那隻虎有夠兇，真忌諱，大清早一坐下，坐也不舒適，走也不自然，實在說昨晚這個夢，真正是不祥之兆。餓虎吞羊，我老人家真的悶悶不樂。家人，（有！）家裡看好，（好！）我出外散心，免為昨夜的惡夢來掛慮。外出散心，就此來去。

俗話說：「吉兇未來先有兆」，許王特地以「庶民觀點」幫呂伯奢添加了

一個「餓虎撲羊」的惡夢，由呂伯奢自己娓娓道來，先為整個滅門慘案做了「民俗」預告，而這股不祥、不安的惡兆觀劇情緒一直漫延到第十一集〈曹操奸雄〉第 3 場曹操竟手刃恩人呂伯奢而整個爆發出來，讓觀眾更加體會出曹操「寧教我負天下人，休教天下人負我」的冷血殘暴性格，簡直令人毛骨悚然！以上是兩處許王「裁戲」痕跡比較明顯之處，若拿《三國演義》原著來仔細對比許王這二十集《三國演義》布袋戲，可以發現許王在很多情節與人物的表現上都有「加減動了手腳」的痕跡，但不至於演到「貂嬋煞到關羽」這種「傷到劇情筋骨」的離譜表現而遭到觀眾「吐槽」[44]，這是許王「本乎書又逸乎書」的高超裁戲本領所致。

## 四、結語

　　這二十集《三國演義》不只可當成連本戲觀賞，其實每一集也都設計主題、自成單元，觀眾分別觀之，也因每集都各具首尾，不致摸不著頭緒，這主要是因為許王常常在每一集戲的開頭會由「頭檯尪仔」先對前情作一番提要概述[45]，再鋪衍後續情節，比如第六集〈北邙救駕〉第 1 場安

---

[44]　「『歷史演義』模式常經不起考證的追究，例如黃俊雄的『武聖關公』（民 72）中，有貂嬋愛慕關羽的情節。因不符合神格化關公的民間信仰，或超出了『三國演義』的情節而備受指責。可見『歷史演義』所形成的意識型態，對創作者而言，是很大的包袱。黃俊雄自辯：這是他想像的『武聖』，不是三國演義的關公。但是我們的社會還無法給主演在歷史演義上創作的自由。」——陳龍廷：《黃俊雄電視布袋戲研究（民國五十九～六十三年）》（文化大學藝術所碩士論文，民國 80 年 6 月），頁 64。此情況正如胡萬川所云：「以古老相傳的歌謠、故事來說，每個講述人儘管有各自的才情際遇，只要他講的是傳統的故事，如前所述，聽眾和傳統對他自然會形成一個制約的情境，他可以有所發揮，但總不能離題太遠，否則人家會以為他是不善講唱的人。」——見胡萬川：《民間文學的理論與實際》（新竹：國立清華大學出版社，民國 93 年 1 月），頁 45。

[45]　「敘事學的速度概念即為故事時間與敘述長度之比。我們將敘述時間與故事時間相等或基本相等的敘述稱為『等述』。敘述時間短於故事時間為『概述』。敘述時間長於故事時間為『擴述』。敘述時間為零，故事時間無窮大的是『省略』。敘述時間無窮

排董卓上場云：

> 廣宗兵敗回西涼，重整軍隊鎮雄風。老夫，西涼刺史董卓字仲穎。
> 黃巾賊左道旁門，我受陰兵陰將捉弄，軍隊抽回西涼，重整我西涼
> 的威風。最近各地混亂，不知朝內十常侍洛陽的情形。（報！）何
> 事？（使者到！）京城國舅何進派人送書來，（是哦！）送書人進
> 見。

董卓之前在廣宗兵敗於黃巾術法、遁回西涼重整軍戎，於開場白作了扼要
概述，沒看過前五集的觀眾，從第六集開始看起，也不會茫然不知所云，
這是許王「前情概述」手法的妙處。再如第十四集〈追討玉璽〉第 1 場由
孫堅率先亮相、坐台云：

> 車如流水馬如龍，劍戟藏中萬名香。本藩，孫堅字文台。啊！你這
> 個董卓，董賊！我孫堅這支軍追到洛陽，果然董卓逼帝遷都入長
> 安，放火燒金闕，哎呀！悲哀悲哀，漢室衰微，帝星不明，賊臣亂
> 國，生靈塗炭，京城一空。先王漢光武，建立東漢基業，到今斷送
> 在董賊之手，洛陽的金闕，已成廢墟。

接著安排小兵上場報告御花園中豪光燦爛，遂近前一看（下場，第二場孫堅
即持玉璽上場）。觀眾若只單看這一集，因為孫堅的「前情敘述」而能很快
領略人物情節的來龍去脈而進入此集之劇情核心，因而這二十集《三國演
義》可連看也可當成「折子戲」來看。「有頭有尾」一直是許王裁戲的拿
手絕活，而這非「久經陣仗，見慣風浪」的演藝老手否則不能拿捏得如此
精準。

---

大，故事時間為零則是『靜述』。」——胡亞敏：《敘事學》（武漢：華中師範大學
出版社，2004 年 12 月），頁 76。

　　羅貫中在《三國演義》第一回開場詞寫道：「滾滾長江東逝水，浪花
淘盡英雄，是非成敗轉頭空，青山依舊在，幾度夕陽紅。白髮漁樵江渚
上，慣看秋月春風，一壺濁酒喜相逢，古今多少事，都付笑談中。」三國
英雄如雲，表現也可歌可泣，引人無限嚮往與省思，一直是說書者最佳的
「話本」，也是庶民大眾茶餘飯後津津樂道的話題。《三國演義》不只書
好看，編演成布袋戲也煞是精彩，由「小西園」許王演來更是抑揚爽朗、
氣勢萬千，他說：

> 這麼多年來，我演過無數的戲碼，《三國》所給我的挑戰卻始終維
> 持同等的高度。每次的搬演，我都有新的體會，無一次不是戰戰兢
> 兢地，希望將最好的表演呈獻給觀眾，這也是我向羅貫中的致敬。[46]

　　許王表演布袋戲，一直秉持戰戰兢兢、全力以赴的態度，而這二十集
《三國演義》更是他六十歲演藝生涯到達最顛峰、最成熟時的「壓卷」之
作，就如「小西園」當家二手絃吹兼主唱朱清松[47]（1929～2016，1966 年入
園）所唱的片頭曲：「一口能言千古事，十指搬弄百萬兵；忠孝節義揚文
化，許王劇中表分明」一樣；但這二十集《三國演義》也是他「三國連本
戲」的「封箱」之作，如今要想看到老藝師登台表演已是不可能之事，還
好當年有此因緣而錄下這逸宕流美、凝煉精工的「純手工」演出的作品，
為台灣古典布袋戲作了最具典範的「動態性保存」，供後生晚輩學習效
法。

---

[46] 許王在《聯合副刊》「表演藝術家最喜愛的小說」單元專訪中表示，吳婉茹整理，
　　《聯合報》E7 版（2004 年 1 月 30 日）。
[47] 朱清松於民國 100 年（2011）榮獲「台北市傳統藝術──北管──保存者」，民國
　　101 年（2012）榮獲「台北市傳統藝術藝師獎」。

## 附錄：許王《三國演義》布袋戲人物出場詩

| 序號 | 出場詩 | 集數／場次 | 人物 |
|---|---|---|---|
| 1 | 兄弟結義情意深（劉備），桃園八拜眾人欽（關羽）；協力同心扶漢室（張飛），要把黃巾一掃平（關羽）。 | 一集／1 場 | 劉備、關羽、張飛 |
| 2 | 殺氣雄聲如虎吼（張梁），戰馬奔馳賽龍威（張寶）。 | 一集／2 場 | 張梁、張寶 |
| 3 | 威風凜凜氣沈沈，統領黃巾把漢侵；靈帝江山歸吾掌，萬里山河貫古今。 | 一集／3 場 | 張角 |
| 4 | 耿耿丹心峻，巍巍忠孝存。 | 一集／5 場 | 盧植 |
| 5 | 駿馬雕鞍來到此，掃平黃巾不延遲。 | 二集／3 場 | 曹操 |
| 6 | 威風凜凜將，騰騰殺氣高；月出征戰陣，安知西馬胡。 | 二集／6 場 | 李傕、郭汜、李肅 |
| 7 | 拜領聖旨起大兵，討伐黃巾一掃平。 | 二集／7 場 | 董卓 |
| 8 | 英英烈烈好將材，威威武武陣勢開。 | 三集／1 場 | 孫堅 |
| 9 | 怒火心上起，氣在膽邊生。 | 三集／3 場 | 張角 |
| 10 | 把守潁川重任，提防賊黨相侵。 | 三集／11 場 | 皇甫嵩 |
| 11 | 帝閣巍巍聳逼天，樓台層疊氣沖煙；玉樓沉沉金烏裡，文武嗡嗡進階前。 | 四集／1 場 | 漢靈帝 |
| 12 | 雙手補完天地缺，剿平黃巾奏主知。 | 四集／1 場 | 盧植 |
| 13 | 懼法朝朝樂，欺官日日憂。 | 四集／2 場 | 督郵 |
| 14 | 國正天心順，官清自漢臣。 | 四集／3 場 | 劉備 |
| 15 | 大將勇征膽氣豪，腰橫秋水雁翎刀。 | 四集／7 場 | 劉恢 |
| 16 | 事不關心，關心則亂。 | 五集／6 場 | 何后 |
| 17 | 廣宗兵敗回西涼，重整軍隊鎮雄風。 | 六集／1 場 | 董卓 |
| 18 | 一朝天子一朝臣，大勢已去假變真。 | 六集／3 場 | 張讓 |
| 19 | 位居極職爵祿高，兩班文武排候多。 | 七集／2 場 | 董卓 |
| 20 | 小小英雄世間奇，方天畫戟掌上執。 | 八集／5 場 | 呂布 |
| 21 | 威風凜凜將，騰騰殺氣高；月出征戰陣，安知西馬胡。 | 九集／1 場 | 李傕、郭汜、呂布 |
| 22 | 心懷異志掌乾坤，滿朝文武誰不尊； | 九集／2 場 | 董卓 |

| | | | |
|---|---|---|---|
| | 廢帝立王罷漢室，執權朝政扶新君。 | | |
| 23 | 本藩鎮守在南陽，天下正在混亂中。 | 九集／5 場 | 袁術 |
| 24 | 董卓行為太自專，廢帝立王理不端。 | 九集／6 場 | 王允 |
| 25 | 鐵石性難改，除奸志不移。 | 九集／7 場 | 曹操 |
| 26 | 人心似鐵未為鐵，官法如爐嚴如爐。 | 十集／3 場 | 陳宮 |
| 27 | 人到老來精神減，月過十五不團圓。 | 十集／5 場 | 呂伯奢 |
| 28 | 鼓打四更月正濃，心猿意馬追舊蹤；<br>誤殺呂家人八口，方知曹操是奸雄。 | 十一集／4 場 | 陳宮 |
| 29 | 大漢江山四百年，醉生夢死太平宴；<br>議倡諸侯揚愛國，掃除董卓勢必然。 | 十一集／6 場 | 曹操 |
| 30 | 盟主點將統大兵，誓把董賊一掃平。 | 十一集／9 場 | 袁紹 |
| 31 | 英英烈烈好將才，威威武武陣勢開。 | 十二集／1 場 | 孫堅 |
| 32 | 馬食路邊草，人心帶血刀；<br>月出征戰陣，安知西馬胡。 | 十二集／3 場 | 華雄 |
| 33 | 兄弟迢迢來到此，接應軍中不延遲。 | 十二集／11 場 | 劉備、關羽 |
| 34 | 華雄驍勇鎮諸侯，增加老夫顯威風。 | 十三集／3 場 | 董卓 |
| 35 | 車如流水馬如龍，劍戟藏中萬名香。 | 十四集／1 場 | 孫堅 |
| 36 | 有朝一日風雲至，萬人頭上顯英雄。 | 十四集／5 場 | 曹操 |
| 37 | 普天之下皆王土，牽土之濱皆王臣。 | 十四集／6 場 | 劉表 |
| 38 | 鐵甲金盔弄玉首，橫戈策馬刺衝頭。 | 十五集／1 場 | 顏良、文醜 |
| 39 | 威風凜凜氣沈沈，孤王統兵眾人欽。 | 十五集／1 場 | 袁紹 |
| 40 | 本藩鎮守北平關，悲嘆天下已紛亂。 | 十五集／3 場 | 公孫瓚 |
| 41 | 事不關心，關心必亂。 | 十五集／5 場 | 韓馥 |
| 42 | 命運未通真怪哉，黑雲遮罩棟樑材。 | 十六集／8 場 | 趙雲 |
| 43 | 掬盡湘江水，難洗滿面羞。 | 十六集／8 場 | 趙雲 |
| 44 | 昨夜惡夢真不祥，未知是吉或是凶。 | 十六集／10 場 | 公孫瓚 |
| 45 | 鐵石性難改，英雄志不移；<br>趙雲命可死，誓不受賊欺。 | 十七集／2 場 | 趙雲 |
| 46 | 威風凜凜鎮江東，已掌玉璽可稱王。 | 十八集／1 場 | 孫堅 |
| 47 | 轅門點將伐荊州，誓與劉表來結仇。 | 十八集／3 場 | 孫堅 |
| 48 | 把守荊州重任，提防孫堅相侵。 | 十八集／5 場 | 蔡瑁 |
| 49 | 父帥至今未回轉，孫策營中掛心煩。 | 十九集／1 場 | 孫策 |

| 50 | 心懷異志掌乾坤，滿朝文武誰不尊。 | 十九集／3 場 | 董卓 |
|---|---|---|---|
| 51 | 回府未問心內事，今見怒容便先知。 | 十九集／6 場 | 貂嬋 |
| 52 | 英雄蓋世世間奇，方天畫戟掌上持；<br>胯下胭脂赤兔馬，萬馬軍中展雄威。 | 二十集／1 場 | 呂布 |
| 53 | 人逢喜事精神爽，月到中秋分外光。 | 二十集／6 場 | 呂布 |

# 第二章　老樹春深更著花
## ──陳錫煌〈飛劍奇俠‧花雨寺〉表演技巧析論

## 一、前言──陳錫煌演出〈飛劍奇俠‧花雨寺〉的因緣

　　對於名列台灣四大古典掌中戲天團的「亦宛然」（1931 年成立）而言[1]，世人一直只知有李天祿（1910～1998）而幾不知有陳錫煌（1931～），但二〇〇八年六月廿三日，陳錫煌（78 歲）獲得台北市政府公告登錄為「傳統藝術──布袋戲──保存者」，二〇〇九年四月被行政院文化建設委員會指定為「重要傳統藝術保存者」，並開始實施「重要傳統藝術保存者傳習計畫」後，使得長期以來被其父親巨大身影掩蓋的沈默低調的「二手王」、「掌藝游俠」[2]，終於「走老運」而揚眉吐氣、大放光采，可謂「蒼龍日暮還行雨，老樹春深更著花」[3]。但是陳錫煌除了自二〇〇一年～二〇〇八年獲邀進入「台原偶戲團」（2000 年成立）演出有私人錄影外，其他留存的影音資料不多，於是台北市文化局著手加緊推動執行「陳錫煌影音紀錄保存出版計劃」，希望將「宛然派」在「後李天祿時代」最傑出之大師的掌中技藝加以典藏保存並傳承於後輩，遂在二〇一一年七月廿日上午十時至下午五時於台北市社教館文山分館[4]演藝廳，委由「後場音像

---

[1]　台灣四大古典掌中戲團，是「小西園」（許天扶成立於 1913 年）、「新興閣」（鍾任祥成立於 1923 年）、「五洲園」（黃海岱成立於 1926 年）、「亦宛然」（李天祿成立於 1931 年）。

[2]　「掌藝游俠」的稱呼，乃郭端鎮撰寫《陳錫煌生命史》（2010 年 12 月出版）時所提出。

[3]　見〔清〕顧炎武〈又酬傅處士次韻〉。

[4]　2004 年 1 月成立，以兒童親子藝術為主要推廣業務，由原景美區公所之舊址改建而

紀錄工作室」拍攝陳錫煌經典劇目——〈飛劍奇俠‧花雨寺〉[5]。

　　陳錫煌因當今台灣布袋戲界常演征關奪寨的「古冊戲」與爭霸天下的「金光戲」，類型單調、劇目陳舊，晚生後輩很少看過民國四〇年代最流行的行俠仗義之「劍俠戲」，遂起心動念選擇他年輕時曾演過的〈飛劍奇俠‧花雨寺〉為首部拍攝保存劇目[6]。表面上陳錫煌是要重現當年劍俠戲的風華而隨意挑選《飛劍奇俠》為範本，暗地裡他或許對《飛劍奇俠》情有獨鍾[7]，一來因為他團絕少演出此劇，二來他的生平行事極似浪跡江湖、任性而為的游俠，因此恰可以之為「招牌」戲齣，以與「小西園」許王（1936～）《龍頭金刀俠》、「新興閣」鍾任壁（1932～）《大俠百草翁》、「五洲園」黃俊雄（1933～）《雲州大儒俠》等互別苗頭。二〇〇六年四月八日至四月廿九日的每週五、六，晚上七點半，時年七十六歲的陳錫煌曾於台北市西寧北路「林柳新紀念偶戲博物館」（2005 年 11 月成立，2015 年更名為「台原亞洲偶戲博物館」）的納豆劇場（可容納 50 人）連演八折（集）劍俠布袋戲——《飛劍奇俠》，分別是〈飛劍奇俠之寄頭留帖〉（第一折）、〈飛劍奇俠之藏經寺〉（第二折）、〈飛劍奇俠之蟠龍嶺〉（第三折）、〈飛劍奇俠之大鬧國恩寺〉（第四折）、〈飛劍奇俠之河間府〉（第五折）、〈飛劍奇俠之臥虎溝比拳定親〉（第六折）、〈飛劍奇俠之白蘭花過五關〉（第七折）、〈飛劍奇俠之五毒雷火掌〉（第八折），每折約

---

　　成，地址：台北市文山區景文街 32 號 B2。

[5]　2011 年 12 月，台北市文化局正式出版〈飛劍奇俠‧花雨寺〉DVD，120 分鐘。

[6]　〈飛劍奇俠‧花雨寺〉拍攝演職表：主演／陳錫煌，助演／吳榮昌　黃武山，實習助演／郭建甫　陳冠霖　金川量，頭手鼓／吳威豪，頭手弦吹／蔡武哲，二手弦吹／劉昭宏，小鑼／張月娥，鑼鈔／陳萱華，通鼓兼唱曲／周欣怡，道具陳設／林銘文　倪紳發，行政／薛湧　王玉梅，攝製／後場音像紀錄工作室有限公司。長度約 90 分鐘。

[7]　陳錫煌憶及曾演過的劍俠劇目有：《少林寺》、《四傑傳》、《飛劍奇俠》、《武當劍俠》、《崆峒劍俠》、《解一世冤仇》、《血戰峨嵋山》、《三建少林寺》、《大戰浮羅山》、《女俠粉蝶兒》、《蕭寶童白蓮劍》。——見郭端鎮：《掌藝游俠——陳錫煌生命史》（台北：台北市政府文化局，2010 年 12 月），頁 100。

六十分鐘[8]；另陳錫煌率台原偶戲團參加「台北市九十六年掌中戲觀摩匯演」，於二○○七年九月九日晚上在台北大龍峒保安宮演出〈飛劍奇俠之鯤鰲三截劍〉，計 105 分鐘，應屬第九折。這是台灣布袋戲界近二十年來第一次將此戲齣以連本戲的演出方式再現內台劇場，據「弘宛然掌中劇團」（1994 年成立）團長吳榮昌（1965～）回憶約於民國七十四～七十六年（1985～1987）間，曾於台北地區廟會日戲中看過「似宛然」（1969～1994 年間立團）林金鍊（1937～）演出《飛劍奇俠》[9]，以後不曾再見過有人演出。林金鍊是「亦宛然」李天祿的入門弟子[10]，此戲齣應是習自李天祿。

　　陳錫煌是李天祿的長子，自幼即在父親身旁擔任戲團二手，一九五三～一九七○年間（23～40 歲），自己也成立經營「新宛然」掌中劇團[11]，他的《飛劍奇俠》是約在廿五、六歲時（民國 45～46 年，1956～1957）觀看父親現場演出時學起來的，約在三十來歲時首次在外台（台北七張犁）演出過。李天祿有購買可能來自香港的《飛劍奇俠》原著小說，但他會請人看完小說後轉述情節給他聽，聽完再排演成布袋戲的「站頭」（單元），整部小說約可裁剪演出一個月，陳錫煌則不曾參閱原著小說，但他進一步將其父親一個月的戲齣修枝去葉、整理濃縮成十集，人物言行比較精簡，情節比較不會「拖沙」（拖棚），但主要劇情架構仍繼其父之遺緒，為奸王勾結野心人士意圖謀反、奪權竊位，江湖眾俠士則仗義行俠濟人危殆並挺身齊

---

**8**　當時現場均採一次性、無 NG 的演出方式，由陳錫煌擔任主演，許正宗、吳榮昌等擔任助演，黃僑偉錄影，但未配上字幕，DVD 影片由陳錫煌提供。DVD 錄影長度分別是第一折 47 分、第二折 51 分、第三折 56 分 20 秒、第四折 53 分 20 秒、第五折 61 分 10 秒、第六折 61 分 50 秒、第七折 57 分 30 秒、第八折 62 分 15 秒。另單元名稱，由吳榮昌整理、構思重點後提出，再經陳錫煌同意取名。

**9**　2011 年 8 月 15 日下午 4 點半電話訪問吳榮昌。

**10**　後來，林金鍊的女兒林淑美嫁給陳錫煌的長子陳李志。林金鍊於民國 99 年以「跳鍾馗」技藝被台北市文化局登錄為「傳統藝術保存者」。

**11**　陳錫煌於 2009 年 1 月離開「台原偶戲團」，自己成立「陳錫煌傳統掌中劇團」，創下台灣最老藝師（79 歲）成立布袋戲團的紀錄，比美「不老騎士」，可稱為「不老藝師」。

心護衛朝廷與奸佞抗爭的經過[12]。

## 二、劍俠布袋戲的表演特質

　　民國四〇年代，正是台灣「武俠布袋戲」、「劍俠布袋戲」興盛的年代，最早是由李天祿於民國卅六年（1947）七月自上海返台[13]，帶回一部《清宮秘史》的小說，並將它改編成布袋戲目——《清宮三百年》。另一方面，他託人從香港帶回一套新出版的少林寺武俠小說，改編成劇本，安排在《清宮三百年》後接演，倍受好評，在演義章回小說中已翻不出新意的眾家布袋戲演師，也爭相效法演出少林傳奇，從此掀起台灣布袋戲界的少林熱潮[14]。緊接著布袋戲團爭相競演改編自一九二〇～四〇年代盛行於中國之「武俠小說」的劍俠布袋戲，諸如向愷然（筆名平江不肖生，1890～1957）的《江湖奇俠傳》（1928 年曾被改編拍成電影《火燒紅蓮寺》，鄭正秋編劇、張石川導演，三年內連拍 18 集）、顧明道（1897～1944）的《荒江女俠》、李壽民（筆名還珠樓主，1902～1962）的《蜀山劍俠傳》等；目前「亦宛然」只留存《飛劍奇俠》原著小說一、兩張殘頁，作者與出版年月均不明，但應屬民初武俠小說的類型與範疇[15]。當年不只台北「亦宛然」演出《飛劍奇

---

[12]　2011 年 8 月 13 日下午 3～4 點於台北偶戲館 3 樓問陳錫煌、吳榮昌。

[13]　1947 年 5 月李天祿（38 歲）曾應莊阿茂之邀前往上海表演，並因此而認識麒麟童周信芳。見李天祿口述、曾郁雯撰錄：《戲夢人生——李天祿回憶錄》（台北：遠流出版事業公司，1991 年 9 月），頁 121～127。

[14]　李天祿曾回憶道：「台灣光復後布袋戲又有新的主流，大概受到武俠小說盛行的影響，『武俠戲』蔚為主流。在我演出的齣頭中，《清宮三百年》、《崆峒奇俠》、《峨嵋十八劍》等，其中又以《洪熙官》和《少林寺》最受歡迎。這些戲都是改編自香港傳入台灣的武俠小說，像《少林寺》前後在戲院整整演了三年多。」——見李天祿口述、曾郁雯撰錄：《戲夢人生——李天祿回憶錄》，頁 142。

[15]　考諸曹正文所編的「民國武俠小說家書目」中，未有《飛劍奇俠》一書，比較接近的書目有《飛行劍俠》（陸士諤）、《江湖劍俠》（陸士諤）、《飛仙劍俠大觀》（孫玉聲）、《雙劍奇俠傳》（趙煥亭）、《劍俠奇緣》（文公直）、《俠義五飛劍》（江蝶廬）、《飛仙劍俠駭聞》（姜俠魂）、《崑崙劍俠》（唐熊）、《風塵劍俠》

俠》，南投「賜美樓」（1952 年成立）主演江賜美（1933～）在結婚（1954
年，22 歲）前也曾於戲院演出過《飛劍奇俠》，戲齣則來自她所聘請的日
場主演李再添，江賜美看了李再添日場演出後學起來，以後在主力戲齣難
以為繼時，再以之為墊檔之用，但日後江賜美便不曾再演出[16]，由此可知
不少演師曾互相「複製」搬演過。

　　陳錫煌所演出的《飛劍奇俠》，其中主要人物分屬武當、少林、崑崙
諸派門，動不動就吐出各色劍光欲取敵人性命，如羅燕飛、黑姑能吐出白
光劍，白鵠子能吐出青光劍，歐陽晦、申保元、神劍士徐千、戒非和尚、
至虛禪師、了塵師父等能吐出紅光劍，老劍士周同能吐出黃光劍，藍衫客
道爺能吐出超屬害的紫光劍，山中隱者空空兒則令人嘆為觀止地吐出鯤
鰲三截劍（分頭、中、尾三把飛劍，三劍還可變化為虎豹獅狼等猛獸，也能變化成青面
獠牙的妖魔鬼怪），整齣戲是標準的、原汁原味的「劍俠戲」，江武昌曾
云：「所謂的劍俠戲，主要是演出江湖奇俠，或者身懷絕藝的能人幫忙正
義、打擊邪惡劇情的布袋戲，因這些江湖奇俠、能人（正反雙方都有）都有
鍊劍成丸、吐劍光、飛劍殺人及邪幻奇術的超凡武功，因此被稱為劍俠

---

（張春帆）等。——參曹正文：《俠文化》（中和：雲龍出版社，1997 年 7 月），
頁 139～146。另蒙台中「春秋閣」施炎郎先生提供一部《飛劍奇俠傳》小說，作者
署名「上瀚古吳夢花館主江蔭香」，成書於民國十八年（1929），但據作者自序：
「偶憶及蒲留仙《聊齋誌異》，載有〈小二〉一則，頗堪取法。小二為山東滕縣趙旺
女，信從白蓮教，拜鉅野徐鴻儒為師，學習妖法。叛變後，得同里丁生紫陌勸告，遂
棄徐而歸丁，因偕老於蓬萊。由是而言，則丁生當屬非常人，其為一時之俠士也明
矣，雖姓名不載於史傳，而留仙獨誌之，殆聞當地故老相傳之談話歟？不然，何其知
之綦詳也。余信斯言之不我欺，爰取明史徐鴻儒事，證實當時勘亂情形，歸功於丁
生，附會以成其說，全書計得六十六回，都二十餘萬言。」其內容情節明顯與李天
祿、陳錫煌所演的不同。——參江蔭香：《飛劍奇俠傳》（台北：精益書局，1976
年 11 月），作者序。

16　李再添大江賜美幾歲，李父與江賜美父親江同生（1914～1976）同為後場人員，兩家
　　因而結識並互相奧援。李之頭腦很好，反應靈敏，口采便給，但音質不佳，後轉業為
　　算命師。——2011 年 8 月 15 日下午 4 點電話訪問江賜美女士。

戲。」[17]劍俠戲中已有神奇的人物與武功，最主要的一個特色，是演出打鬥情節時會出現「吐劍光」（因此又稱為「劍光戲」）、「放飛劍」取下對方首級，而不再只是近身肉搏、拳腳刀劍技擊式的打鬥模式。若以狹義的觀點來看，劍俠戲是介於武俠戲和金光戲之間的中間劇種，它比武俠戲更「金光」一些，又比「金光戲」寫實一點，若要比較劍俠戲與武俠戲的不同，誠如梁守中在分析武俠小說為兩大類時所說：「中國的武俠小說，在武俠打鬥的描寫上，一直存在著寫實與幻想兩種傾向，形成為武俠與劍俠兩大類。武俠以技擊搏鬥為主，屬寫實型；劍俠戲以飛劍法術為主，屬荒誕浪漫型。」[18]但比起金光戲，雖均屬荒誕浪漫類型，但劍俠戲中的人物，其年齡與容貌仍有著「生理局限」，有一定的歲數和逐漸衰老（少→青→中→老）的寫實容顏，不像金光戲中的人物動輒擁有數百年的道行和永久不變的「無齡凍容族」外型，而且劍俠戲劇情時間是往下開展而非金光戲的往上發展模式[19]，劍俠戲不似金光戲那樣具有超理性的神性特徵與非現實的造型方式，因此可稱為初級金光戲。

但劍俠戲的素樸表演手段只要運用得妙，也能引起觀眾無限的幻想，非得一定要使用電擊、爆破、噴霧、燃火等「重鹹」手段戰至「乾坤倒施，山崩地缺，星河震盪，天愁地慘」才能吸引觀眾。〈飛劍奇俠‧花雨寺〉一劇中，白鴿子吐出青光劍欲斬褚英（第二、三場）、楊燕子施展五毒雷火掌擊昏白蓮珠（第九場）、黑姑吐出白光劍阻止楊燕子追殺褚英與白蓮珠（第九場）、周同運功舉起推車騰空閃過褚英而下（第十一場）、周同施展「一縱金光法」瞬間移身至湖南長沙（第十一場）、周同運功逼出白蓮珠

---

17　江武昌：《台灣的布袋戲認識與欣賞》（台北：國立台灣藝術教育館，民國 84 年 6 月），頁 57。

18　梁守中：《武俠小說話古今》（台北：遠流出版事業公司，1997 年 1 月），頁 8。

19　「金光布袋戲不像一般通俗演義小說中的英雄系譜如唐朝演義中的薛仁貴→薛丁山→薛剛→薛葵，或如少林派英雄洪熙官→洪文定→洪金郎和胡惠乾→胡阿彪→胡志林，是『父→子→孫』一脈下承的發展模式，而是『越請越神祕』、『越請越先覺』的上接發展模式，這是一種向上發展的『返祖現象』或曰『先天情結』。」——見吳明德：《台灣布袋戲表演藝術之美》（台北：台灣學生書局，2005 年 7 月），頁 471。

體內毒血（第十二場）、周同吐出黃光劍擊敗白鶺子的青光劍（第十三場），這幾處場面，要是在金光戲（涵蓋野台金光與影視金光）的演出中，一定會借助各種道具、聲光特效器材或後製動畫，營造出璀璨冶艷的視聽效果，但陳錫煌黜華從樸，只簡單用口白、掌技和簡易道具（如各色金光巾、小型金屬劍）交待這些可能駭人聽聞的場面，這是最素樸的金光手段，也是「少就是多」極簡風格的最佳演繹。

## 三、陳錫煌〈飛劍奇俠‧花雨寺〉表演技巧析論

### （一）〈飛劍奇俠‧花雨寺〉的劇情概要

　　〈飛劍奇俠‧花雨寺〉的情節內容大致涵蓋二〇〇六年納豆劇場連本戲中的第七折〈白蘭花過五關〉下半部和第八折〈五毒雷火掌〉全部，但有稍作增減。原本陳錫煌要取劇名為〈姑孫團圓〉，但吳榮昌認為太像家庭倫理劇而欠缺「江湖味」、「武林氣」，遂建議拈出劇中惡道楊燕子的居所也是白蓮珠身中五毒雷火掌之處的「花雨寺」為名，對劇情既有畫龍點睛之妙也能給觀眾「聞奇而驚聽」的想像空間。全劇長約九十分鐘，共分十三場戲，劇情概要如下：

> （武當俠士白蘭花褚英，因受少林派**白鶺子**引進白家莊招為妹婿，娶其妹**白蓮珠**，但不久即欲返回湖南長沙褚家莊探望扶養他長大的姑母**黑姑**，不料**白家祖母**擺下五道關卡攔阻褚英夫妻離去，二人闖至第五關時，白蓮珠身中白家祖母一拐傷重昏迷，危急間，**藍衫客道爺**遣腳力神鷹啄斃白家祖母，助他夫妻脫困。[20]）白鶺子見祖母慘死，怒吐青光劍追殺褚英夫婦；此時黑姑正喜迎姪兒來到，驚見天外飛來青光劍氣才知原委，遂以雄雞替褚英受劍，青光劍染血即

---

[20]　以上情節，見於原第六折〈臥虎溝比拳定親〉與第七折〈白蘭花過五關〉中，在〈飛劍奇俠‧花雨寺〉中僅在第二場藉白鶺子上場自白時簡略提及。

歸，但被白鷴子識破乃禽血非人血，遂二度吐出青光劍至褚家莊，
黑姑無奈命褚英以拇指受劍而暫解危難，白鷴子雖收劍但心中存
疑，決定親往湖南一探虛實。褚英夫妻以為大難已過，某日不理黑
姑百日之內不可外出以免遭受災劫的告誡，外出賞景，然遇雨避入
山神祠，無意間撞破「花雨寺」歹人借「藏頭詩」連繫打劫勾當，
導致花雨寺住持崑崙派楊燕子施展五毒雷火掌擊昏白蓮珠。黑姑命
褚英急往關西尋得老劍士周同救助白蓮珠，周同因感念昔日黑姑誠
摯招待之情，不僅運功治療白蓮珠所中掌毒，另挺身擊退連袂來襲
褚家莊的白鷴子與楊燕子兩人。

　　此次拍攝，陳錫煌仍然本著一如往昔之演出情況，所有劇情與人物出
場詩[21]均存放於「頭殼內」，現場即興巧掌翻弄、肆口而演，事先沒有文
字劇本以供參考，這是業界所謂的「做活戲」、「爆肚戲」，不同以往的
是此次為求畫面漂亮，常會暫停重新補拍鏡頭，因此吳榮昌有事先整理陳
錫煌口述劇情大綱以備忘，另外重新撰寫兩首藏頭詩句以供參考[22]，其餘
均端賴臨場發揮，這是老藝師的拿手絕活，也是目前年輕演師最欠缺的技
巧。

---

[21] 為控制演出時間，全劇人物出場詩只有三首，分別是白鷴子（第二場）：「恨從心頭
起，惡在膽邊生。」黑姑（第三場）：「帶髮為尼入沙門，敲鐘擂鼓定身分；善男信
女歸佛界，化作年年十八春。」楊燕子（第六場）：「山外清風秀氣，島上綠水飄
花；借問安居何處，花雨寺中為家。」另外安排兩首人物唱曲，分別是第五場白蓮珠
／周欣怡唱【緊中慢】：「山上青松山下花，花開花謝不見花；有朝一日霜來打，只
見青松不見花。」第六場楊燕子／吳榮昌唱【梆子腔】：「深山練功學大道，期望來
日成正果；盡心修行永無變，方顯志氣與天高。」

[22] 陳錫煌原先有吟誦兩首藏頭詩，但吳榮昌只聽得每句第一個字，其餘無法辨聽記錄，
遂另行創作兩首，分別是「今日兆豐年，夜空星相連；三分天下事，更深不安眠。」
「不知人來意，可算為無恥；前途不機密，去者必有死。」——見〈飛劍奇俠‧花雨
寺〉第五場。

## （二）頭檯尫仔的巧妙設計

縱觀陳錫煌以前演出的八折《飛劍奇俠》，此小說結構類似《水滸傳》，屬於折扇式、流動型的俠客列傳敘事結構[23]，不像有雲州大儒俠史艷文、清香白蓮素還真等那樣貫串全劇的核心「看板」主角，而是由眾家英雄好漢一個帶出一個，輪番上陣「各領風騷數十分鐘」，比如第一、二折由梅秀齡、梅秀英兄妹遇難引出武當義俠羅燕飛吐出白光劍搭救，第三折換童俠申保元吐出紅光劍幫助羅燕飛打敗白鴿子的青光劍，第四、五折則是武當俠士柳葉青救助梅秀英母女團圓，第六折為雲遊四海的藍衫客道爺率神鷹啄傷戒非和尚義助美人龍柳葉青與羅燕飛，第七、八折則由周同、了塵（了因）大師助褚英夫妻力抗白鴿子與楊燕子。眾家主角，均有不同的個性與武功呈現，以致能吸引觀眾逐集觀賞。但〈飛劍奇俠・花雨寺〉是一齣九十分鐘的單元劇，必須有頭有尾自成單元，因此在劇情的鋪排上必須和連本戲有不同的考量，這首要表現在「頭檯尫仔」的設定上。

〈飛劍奇俠・花雨寺〉一劇中出場人物角色計有白蘭花褚英、白蓮珠（女）、黑姑（女）、白鴿子、楊燕子、周同、花雨寺嘍囉等共七名，應該由誰來擔任第一場戲第一個上場的角色，這就考驗演師的智慧。若依連本戲的演法，應由白鴿子率先上場自報家門，向觀眾概述交待與褚英、白蓮珠夫妻的恩怨情仇，再開展後續的報復行動。但是〈飛劍奇俠・花雨寺〉一劇，首場戲的「頭檯尫仔」是一尊身著長衫、頭戴斧頭巾、雙手推著「理仔卡」貨車的白闊戲偶（約六、七十歲的老頭），沒有自報家門逕自默默地推車「行一檯」，前後僅一分五十八秒，可謂驚鴻一瞥，觀眾當然不知其身分，「他是誰」？「他在幹嘛」？這就造成了「懸念」，而這個「懸念」足足吊了觀眾近一小時的胃口，直到第十一場戲，這位「阿伯」才又溫吞推車上檯並自報姓名──「周同」，觀眾至此才恍然大悟，原來這位周同是解救身中五毒雷火掌致昏迷不醒之白蓮珠的關鍵人物（第九、十

---

[23]　此處參考楊義：《中國古典白話小說史論》（台北：幼獅文化事業公司，民國 84 年 10 月），第四章「《水滸傳》的敘事神理」，頁 128～162。

場），最後（第十三場）更是擊敗白鵒子與楊燕子的神祕高人，由他當「頭
檯尫仔」，實在合情合理，一來全劇劇情由他開啟、也由他結束，這是有
頭有尾的圓滿安排；二來他是全劇武功最高強的老劍士，正義一方的危難
均由他來化解，自是應該由他扛起「頭檯尫仔」的重責大任。

　　但據吳榮昌事先整理的分場大綱顯示，雖一開始也是安排周同「開
幕」，但隨即向觀眾自白身分與推紅裹車的原由，如此，角色不再「神
祕」，觀眾也不得「納悶」，完全沒了「懸念」，看戲的趣味遂喪失大
半。可見老劍士周同的上場方式可以有三種，其一安排在第十一場（先由
黑姑於第十場提及）；其二安排在第一場，但立即自報家門；其三安排在第
一場，但默不作聲，於第十一場再自剖身分。陳錫煌「避千門萬戶之通
衢，走羊腸鳥道之仄徑」，選擇第三種上場方式，並略帶得意的說這是臨
時改變的，因為觀眾在進步，排戲也要「有變巧」，如此才能和觀眾鬥
智。另外，在連本戲第八折中，周同的能力只夠對付楊燕子，原安插少林
寺了塵大師（至虛禪師之徒弟、白鵒子之師兄）幫他收拾白鵒子，但在〈飛劍
奇俠・花雨寺〉中了塵大師並未上場，這是因為一來單元劇因時間有限無
法容納過多的角色，二來為了提升周同的身分高度、成就他「智慧老人」
[24]、「終極救世主」的角色位階，遂不得不全部刪掉了塵（包括其師父至虛
和尚）的戲份，但由此可知陳錫煌隨意剪裁卻能成功聚焦的功力，精思高
妙，誠未易窺，足堪年輕後輩學習效法。

## （三）以七尊戲偶演出雙線情節

　　〈飛劍奇俠・花雨寺〉另一處值得後生晚輩學習效法之處，是以七尊

---

[24]　容格曾說：「在夢中，智慧老人（The Wise Old Man）以巫師、醫生、神父、教師、
　　教授、祖父或其他權威人士的姿態出現。當一個人需要一些深思、了解、忠告、決
　　心、計畫等，而在孤立無援的時候，『神靈原型』便會以人、怪物或動物的形象出
　　現。……所以智慧老人一方面代表知識、理解、深思、智慧、聰敏和直覺，一方面代
　　表道德品行，例如善心和隨時助人。」——引自容世誠：《戲曲人類學》（台北：麥
　　田出版社，1997 年 6 月），頁 240。

戲偶（黑姑／開面旦、褚英／武生、白蓮珠／武旦、白鶴子／白北仔、楊燕子／惡道頭、周同／白闊、嘍囉／烏賊仔）演出九十分鐘內雙線情節開叉又縮合的戲齣，卻讓劇情環環相扣、承轉順暢無礙而令觀眾不覺得沉悶。

　　第一條情節衝突線分布在第二、三場（約 19 分鐘），緣於白鶴子得知妹婿褚英與妹妹白蓮珠連袂闖關致祖母為藍衫客道爺的腳力神鷹啄斃後，隨即運動丹田吐出青光劍，欲追殺已逃往湖南長沙的褚英與白蓮珠兩人，此乃類似霹靂布袋戲的「無距離空間殺人法」[25]，褚英姑母黑姑先後以雄雞與褚英拇指受劍染血停止青光劍的攻擊而暫解危難[26]，但此舉仍使白鶴子存疑遂趕往湖南長沙了解情況。第二條情節衝突線分布在第四～十二場（共九場，約 59 分鐘），暫解青光劍之災後，黑姑又預告褚英、白蓮珠二人將有「百日之劫」（設禁），須不可外出、安住褚家莊內以避劫，無奈褚英、白蓮珠二人難耐窒悶無聊遂從後門溜出遊山觀景，不料途中遇雨，夫妻二人躲入一間山神祠，無意間撞破花雨寺賊首楊燕子藉題「藏頭詩」於祠壁上連繫眾嘍囉「今夜三更」打家劫舍事宜，遂另題一詩勸戒「不可前去」[27]（違禁），此舉惹怒楊燕子，因而以「五毒雷火掌」擊昏白蓮珠（違禁之下場），未及時醫治七日後必亡，此為「設禁→違禁→違禁之後果」的民間故事模式的套用，並且引起觀眾的「懸念」與「擔憂」[28]；接著必

---

25　此一招式名稱，原為霹靂布袋戲中於《霹靂狂刀》（1992 年 12 月～1995 年 2 月發行）第 32 集初登場的「猜心園主人」非凡公子的成名必殺絕技。

26　這是神話思維中「萬物有靈」（即劍有劍靈）的運用，後來金光戲，尤其是霹靂布袋戲最常使用。讓兵器有靈，表面上是為了增添戲劇效果，實際上是演師（作者）心中「精靈崇拜」意識的轉化與呈現，而「所謂精靈崇拜是建立在萬物有靈的觀念上，是以精神存在作為崇拜的對象，這種精靈可以附在人體、動物或植物的身上展現出其神奇的靈力，這種精靈崇拜不是對物體的崇拜，而是崇拜物體背後的精靈威力。」——見鄭志明：《中國社會鬼神觀念的衍變》（台北：中華大道文化事業公司，2001 年 10 月），頁 299。

27　此二首藏頭詩，分別是「今日兆豐年，夜空星相連；三分天下事，更深不安眠。」「不知人來意，可算為無恥；前途不機密，去者必有死。」——見〈飛劍奇俠‧花雨寺〉第五場。

28　「設置禁忌便是設置懸念，聽眾或讀者期待著禁忌的結果；人物一定會犯禁，否則，

須趕在七日內醫治傷勢（解禁），否則白蓮珠必死無疑，於是解禁的任務就落在「頭檯尪仔」身上。

「頭檯尪仔」即是關西老劍士周同，在與騎著千里寶馬的褚英於險仄山徑遭遇而僵持不下時，突顯神力與輕功將運棗推車旱地拔高跨過褚英頭上再輕盈閃過落地，進而得知黑姑之姪媳白蓮珠有難，立馬施展「一縱金光法」瞬間來到湖南長沙褚家莊，繼而運動內功逼出白蓮珠體內掌毒。到了最後一場（第十三場，約 11 分鐘），白鵰子來到長沙探尋褚英生死，恰巧碰見楊燕子也欲前往褚家莊一觀白蓮珠是否還在人世，這兩條情節線就此綰合在一起；兩人既有共同的敵人，遂連袂夜探褚家莊，但為暫宿褚家莊的周同知悉，雙方遂展開一場惡鬥，周同先以黃光劍擊敗白鵰子的青光劍，再硬擋五毒雷火掌嚇退楊燕子，解救褚家莊之危。陳錫煌在排佈兩條情節線時，不枝不蔓、有條不紊、層次分明，又能在緊張刺激的衝突中，插入花雨寺嘍囉（第五場下半部）、周同推車上台（第十一場）以巧言詼語既交待劇情走向也兼博觀眾一粲，可謂張弛有度、鬆緊有節，排戲技巧實在值得推崇。

## 四、結語──宛然不愧掌藝人

陳錫煌年輕時曾游走中南部各布袋戲團，暗中觀摩領會各派演藝之長短，也長期擔任「亦宛然」李天祿與「小西園」許王兩位大師的二手[29]，素有「二手王」之譽，其撐偶（尤其是小旦[30]）技巧早為觀眾所稱許[31]，但

---

故事情節便不能順利向前推進。問題是誰將犯禁，在什麼情境中犯禁，受到怎樣的懲罰？這一系列的疑問便構成了民間敘事文學主要的發展線路。『違禁』是故事情節的轉折點，此前，故事的氣氛是較平和、寧靜的；此後，便變得動盪不安。」──見萬建中：《解讀禁忌──中國神話、傳說和故事中的禁忌主題》（北京：商務印書館，2001 年 3 月），頁 350。

[29] 1978～1984 年，陳錫煌在「小西園」任職六年六個月；而 1978 年農曆正月 15 日李天祿「亦宛然」宣布封箱解散。

[30] 郭端鎮曾憶及：「一九八四年，小西園應邀出國演出，曾永義教授帶的團吧！出國前

他低調、不強出頭的性情，使得他的「演說」能力一直不被外界測知，就像〈飛劍奇俠・花雨寺〉一劇中的老劍士周同，功夫是「萬底深坑」（深不可測），但「無展無人知」。

　　二〇〇一年在「大稻埕偶戲館」[32]館長羅斌（Robin Ruizendaal, 1963～）的邀請下，陳錫煌參與「台原偶戲團」擔任主演，於「十方樂集」[33]小劇場內首演〈Marco Polo 馬可・波羅〉，之後在「大稻埕偶戲館」與「林柳新紀念偶戲博物館」之納豆劇場連續演出〈大稻埕的老鼠娶新娘〉（2002）、〈廖添丁殺人案〉（2003）、〈秋夜梧桐雨〉（2003）、《飛劍奇俠》（2006）、〈絲戀〉（2006）、〈重別〉（2007）、〈猴子王〉（2008）、〈戲箱〉（2008）等，他那強而不躁、弱而不虛的掌藝與質樸堅蒼又帶著家常味道的口白，而非一味雄快猛厲、粗嚎叫囂的表現，深受都會上班族群尤其是女性觀眾的喜愛，至此也建立起陳錫煌簡古淡樸的表演風格。

　　這次陳錫煌為配合保存案率領「宛然家族」的年輕藝師拍攝〈飛劍奇俠・花雨寺〉，沒有劍影飛瀉、刀光如虹的特效，沒有轟天裂地之威、開

---

　　的試演就選在台大視聽館，那時陳錫煌擔任二手，當他表演小旦，從低頭出場的嬌媚，梳理長髮的嫻靜，整理服飾的端莊，撐收陽傘的自信，小腳步搖的婀娜，尤其入場，羞答答的轉身，回眸一笑，宛如活生生的大家閨秀，觀眾都不自覺，輕輕的啊了一聲。」——見郭端鎮：《掌藝游俠——陳錫煌生命史》，頁91。

[31] 陳錫煌被問及何以其「小旦尪仔」請得最好時說：「我少年的時候，跑路到南部西螺『新興閣』，『祥叔』人很好，收留我，我就幫他們排戲齣、做頭戴。『祥叔』風流偶儻，愛情戲演得特別好，我看他的小旦請法和別人不一樣，很好看，我就跟他學起來，不過後來我再加工過。以前的『阿旦』不是長頭髮，因為我覺得長髮比較像古裝，比較好看，我就梳個長髮的戲偶，左手插一支『彎通』，慢慢試驗，後來的小旦能自己把頭髮往前撥，梳好頭髮再放回去的動作，就是這樣來的。這樣『阿旦』從梳妝、整衣、看鞋、撐傘、外出、回頭、進場整套的表演顯得更周全更細膩。」——見郭端鎮：《掌藝游俠——陳錫煌生命史》，頁94。

[32] 2000 年 1 月 30 日成立於台北市民樂街，2005 年 11 月 15 日遷至西寧北路並改名「林柳新紀念偶戲博物館」。2015 年 1 月 1 日再更名為「台原亞洲偶戲博物館」。

[33] 1996 年 5 月 22 日成立於台北市民族西路 187 巷 4 號，可容納 120 人。

碑破石之氣勢，堅持不隨華習侈、爭競奇巧，而以硬朗紮實的掌技舞弄、絮絮家常的口白演說、線索分明的情節鋪排，隱隱然與其父親李天祿的身影疊合在一起，呈現不靠機關變景、沒有「煙火氣」卻簡約素樸的劍俠戲風采，印證了「亦宛然」戲檯楹聯所題「亦能演出古今事，宛然不愧掌藝人」的期許。

# 附錄：陳錫煌生平大事紀（至 2011 年）

| 年代 | 大事紀 |
|---|---|
| 1931 年<br>日・昭和 6 年<br>民國 20 年 | ・3 月 19 日，陳錫煌出生於台北市大龍峒老師府（今台北市大同區延平北路 4 段 231 號），父李天祿（1910～1998），母陳茶（1913～2012）。 |
| 1937 年<br>日・昭和 12 年<br>民國 26 年 | ・陳錫煌（7 歲）就讀台北市大橋國小。 |
| 1938 年<br>日・昭和 13 年<br>民國 27 年 | ・陳錫煌（8 歲）回大龍峒國小（原大宮國小，今大龍國小）受日本教育。 |
| 1942 年<br>日・昭和 17 年<br>民國 31 年 | ・陳錫煌（12 歲）國小畢業，到印刷店學習，但因體力不佳而離職。 |
| 1943 年<br>日・昭和 18 年<br>民國 32 年 | ・陳錫煌（13 歲）隨父親李天祿遷入景美警察局宿舍，並至城內（今延平南路附近）學排版撿字，才開始學認漢字。 |
| 1946 年<br>民國 35 年 | ・陳錫煌（16 歲）與錦仔、流嘴瀾舅一同擔任「亦宛然」的搭布景工作。 |
| 1947 年<br>民國 36 年 | ・5 月，陳錫煌（17 歲）隨「亦宛然」赴上海演出，父親李天祿（38 歲）結識麒麟童周信芳（1895～1975），並帶回《清宮祕史》一書，7 月回台。<br>・陳錫煌接受排戲先生吳天來（1922～）以漢文教寫〈天褒樓〉劇本。 |
| 1949 年<br>民國 38 年 | ・陳錫煌（19 歲）娶黃美玉為妻。在新竹週六、日代替老師傅演出勞軍戲，藉以練習戲齣、訓練膽識。 |
| 1950 年<br>民國 39 年 | ・陳錫煌（20 歲）在「亦宛然」於台北大武崙柴寮仔上帝公廟（今寧夏路與民權西路附近）演〈羅定良〉時擔任二手，因遞錯戲偶被父親趕下戲棚。後改行賣水果，卻於兩個月內虧光老本。遂偕妻赴西螺，投靠「新興閣」鍾任祥（1911～1980），幫忙排戲、做頭戴服飾，並仔細觀察南部戲班請尪仔的技巧。 |

| 1952 年<br>民國 41 年 | ・陳錫煌（22 歲）重回「亦宛然」，出任「海口戲」（基隆大<br>武崙、瑞芳、九份附近的山上或海邊村莊）主演，磨練功夫。 |
|---|---|
| 1953 年<br>民國 42 年 | ・陳錫煌（23 歲）自組「新宛然」布袋戲班。 |
| 1956 年<br>民國 45 年 | ・陳錫煌（26 歲）因與黃美玉結婚八年未曾懷孕，遂協議離<br>婚。 |
| 1957 年<br>民國 46 年 | ・陳錫煌（27 歲）再娶林月桂（1936～2006）為妻，六年內生<br>兩男兩女，分別是陳伶伶（1958～）、陳麗伶（1960～）、陳<br>李志（1961～）、陳李賜（1962～，後改名陳定森）。 |
| 1962 年<br>民國 51 年 | ・11 月 8 日，陳錫煌（32 歲）協助父親李天祿「亦宛然」在台<br>視每週四晚上演出《三國誌》，計演出 25 集，為第一個上電<br>視演出之布袋戲團。<br>・12 月 29 日，陳錫煌擔任由葉明龍製作、中山國小師生國語配<br>音的兒童布袋戲《新編西遊記》的操偶師，每週六下午 6 點～<br>6 點半播出。 |
| 1970 年<br>民國 59 年 | ・陳錫煌（40 歲）結束「新宛然」戲班，重回「亦宛然」擔任<br>二手。全家搬回大龍峒老師府，此後再沒搬離過。<br>・10 月 5 日，陳錫煌被父親李天祿指派支援許王（1936～）<br>「小西園」在中視演出《金簫客》（連演八個月、計 62<br>集）。 |
| 1971 年<br>民國 60 年 | ・陳錫煌（41 歲）因「小西園」二手施勝和（1938～）離團，<br>遂常非固定式地參與「小西園」的演出。 |
| 1977 年<br>民國 66 年 | ・2 月 7 日，陳錫煌（47 歲）隨同父親李天祿應香港文化中心之<br>邀參加「第五屆香港藝術節」，擔任頭手，演出六天，此為<br>「亦宛然」第一次出國表演。 |
| 1978 年<br>民國 67 年 | ・1 月，陳錫煌（48 歲）接替二弟李傳燦（1946～2009，1975<br>年起在「小西園」任職二年半），正式擔任「小西園」的二<br>手。農曆正月 15 日，父親李天祿（69 歲）宣布封箱，解散<br>「亦宛然」。 |
| 1983 年<br>民國 72 年 | ・陳錫煌（53 歲）因「小西園」與李傳燦到台視「快樂小天<br>使」節目，演出近一年，開啟布袋戲校園傳承契機。 |
| 1984 年<br>民國 73 年 | ・7 月，陳錫煌（54 歲）離開「小西園」，前後任職六年半。<br>・9 月，陳錫煌與李傳燦、林金鍊（1937～）開始到板橋莒光國 |

| | |
|---|---|
| | 小傳授布袋戲，後該校於 1985 年 9 月 24 日成立「微宛然」布袋戲團。並和李傳燦合夥成立「亦勵軒木偶工藝號」。 |
| 1985 年<br>民國 74 年 | ・陳錫煌（55 歲）收吳榮昌（1965～）為徒，吳榮昌於 1994 年 8 月成立「弘宛然古典布袋戲團」。 |
| 1987 年<br>民國 76 年 | ・陳錫煌（57 歲）到台北市平等國小傳授布袋戲，該校於 1988 年 3 月成立「巧宛然」布袋戲團。 |
| 1988 年<br>民國 77 年 | ・9 月 22 日～10 月 13 日，陳錫煌（58 歲）隨「亦宛然」與「微宛然」赴法國參加世界戲偶聯盟總會在夏菲爾雙子城舉辦的「世界木偶節」演出，開始擔任主演。 |
| 1990 年<br>民國 79 年 | ・2 月，陳錫煌（60 歲）與李傳燦拜中國泉州懸絲傀儡大師黃奕缺（1928～2007）為師。 |
| 1992 年<br>民國 81 年 | ・陳錫煌（62 歲）參與由侯孝賢執導的電影《戲夢人生》演出。 |
| 1994 年<br>民國 83 年 | ・陳錫煌（64 歲）參與由吳念真執導的電影《多桑》演出。 |
| 1996 年<br>民國 85 年 | ・陳錫煌（66 歲）參與由林正盛執導的電影《春花夢露》、侯孝賢執導的電影《南國，再見南國》演出。 |
| 1997 年<br>民國 86 年 | ・3 月，陳錫煌（67 歲）擔任「財團法人李天祿文教基金會」董事長。<br>・陳錫煌參與由張志勇執導的電影《放浪》、《一隻鳥仔哮啾啾》（和父親李天祿同台）演出。 |
| 1998 年<br>民國 87 年 | ・8 月 13 日，陳錫煌（68 歲）父親李天祿（89 歲）逝世，接任「亦宛然」藝術總監，二弟李傳燦（53 歲）擔任「亦宛然」團長。<br>・陳錫煌因演出《一隻鳥仔哮啾啾》獲得第四屆中國長春電影節「最佳男配角」。參與由張志勇執導的電影《邊緣少年──八家將》、《沙河悲歌》、《媽媽帶你去旅行》演出。 |
| 1999 年<br>民國 88 年 | ・2 月，陳錫煌（69 歲）擔任頭手、李傳燦擔任二手，率「亦宛然」演出《大鬧天宮》，獲台北市地方戲劇比賽第一名。 |
| 2000 年<br>民國 89 年 | ・陳錫煌（70 歲）參與由張華坤執導的電影《運轉手之戀》演出。 |
| 2001 年<br>民國 90 年 | ・陳錫煌（71 歲）在「大稻埕偶戲館」館長羅斌和藝術總監伍珊珊的邀請下，擔任「台原偶戲團」主演。 |

| | |
|---|---|
| | ‧10 月 27 日，陳錫煌率「新宛然掌中戲團」，於台北市歸綏戲曲公園演出〈七俠五義──續五義之陷空島〉，此乃「陳錫煌布袋戲技藝保存計畫」之一。<br>‧11 月 15～18 日，陳錫煌與「台原偶戲團」，於「十方樂集」（台北市民族西路 187 巷 4 號）音樂劇場內首演〈Marco Polo 馬可‧波羅〉，計五場，票價 250 元。 |
| 2002 年<br>民國 91 年 | ‧2 月 2～7 日，陳錫煌（72 歲）與「台原偶戲團」在「大稻埕偶戲館」（台北市大同區民樂街 66 號）演出《大稻埕的老鼠娶新娘》。 |
| 2003 年<br>民國 92 年 | ‧陳錫煌（73 歲）與「台原偶戲團」在「大稻埕偶戲館」演出新戲《廖添丁殺人案》、《秋夜梧桐雨》。 |
| 2006 年<br>民國 95 年 | ‧陳錫煌（76 歲）與「台原偶戲團」演出《飛劍奇俠》（共八折），並和土耳其皮影大師歐塞克、美國大型光影師 Larry Reed 合作演出《絲戀》。<br>‧妻子林月桂車禍過世。 |
| 2007 年<br>民國 96 年 | ‧9 月 9 日，陳錫煌（77 歲）率「台原偶戲團」參加「台北市九十六年掌中戲觀摩匯演」，於大龍峒保安宮演出〈飛劍奇俠‧鯤鰲三截劍〉。<br>‧陳錫煌獲得第十四屆「全球中華文化藝術薪傳獎」。和荷蘭籍導演佑梵甘恩合作演出《重別》。 |
| 2008 年<br>民國 97 年 | ‧6 月 23 日，陳錫煌（78 歲）獲台北市政府公告登錄為「台北市傳統藝術布袋戲保存者」。<br>‧8 月，陳錫煌擔任主演與「台原偶戲團」、法國里昂 ZonZons 劇團合作演出《戲箱》。<br>‧12 月，陳錫煌擔任主演與「台原偶戲團」、泰國喬易斯劇團合作演出《猴子王》。<br>‧陳錫煌收法國學生路婉伶（女，1980～）為徒。 |
| 2009 年<br>民國 98 年 | ‧1 月，陳錫煌（79 歲）離開「台原偶戲團」，另外自行成立「陳錫煌傳統掌中劇團」。在台原七年多，出國三十多次，足跡幾乎踏遍全球。<br>‧4 月，陳錫煌被文建會指定為「重要傳統藝術布袋戲類保存者」，並選定吳榮昌與黃武山（1974～）為藝生。<br>‧6 月，陳錫煌二弟李傳燦過世（1946～2009）。由台北市政府 |

| | |
|---|---|
| | 文化局主辦、「弘宛然古典布袋戲」執行之「陳錫煌生命史計畫」開始實施。<br>‧10 月，陳錫煌獲聘進駐台北偶戲館，擔任藝術顧問。<br>‧陳錫煌以「布袋戲偶衣飾、帽盔、刀槍劍戟及各種舞台道具製作」獲台北市文化資產保存技術及保存者列冊。 |
| 2010 年<br>民國 99 年 | ‧3 月 27 日，陳錫煌（80 歲）在台北偶戲館開班授課──「大師工作坊」，教授布袋戲偶的動作操演與帽盔製作。<br>‧4 月 10 日，陳錫煌獲頒「台北市傳統藝術藝師獎」。<br>‧8 月，台灣紀錄片導演楊力州以陳錫煌為主題的紀錄片《紅盒子》，在日本 NHK 電視台播映。<br>‧12 月，台北市文化局出版《掌藝游俠──陳錫煌生命史》，作者郭端鎮。 |
| 2011 年<br>民國 100 年 | ‧7 月 8 日，陳錫煌（81 歲）率「陳錫煌傳統掌中劇團」參加「國立傳統藝術總處籌備處」主辦之「100 年布袋戲全國巡演──百年傳承絕代風華」，於台中市萬和宮演出〈彭公案之唐家嶺〉。<br>‧11 月 10 日，陳錫煌擔任藝術總監率「陳錫煌傳統掌中劇團」參加「台北市 100 掌中戲觀摩匯演」，由吳榮昌擔任主演，於萬華艋舺公園演出〈飛劍奇俠‧花雨寺〉。<br>‧11 月 19 日，陳錫煌獲文建會登錄授證「古典布袋戲偶衣飾盔帽道具製作技術保存者」榮銜。<br>‧12 月，台北市政府文化局出版由陳錫煌主演的〈飛劍奇俠‧花雨寺〉DVD，120 分鐘， |

# 第三章　彰化第一團
## ──「彰藝園」掌中戲團的傳承與演變

## 一、前言

　　二○○七年在彰化縣立案的布袋戲團共有 65 團[1]，其中由老藝師陳峰煙（1934～）領導的「彰藝園」掌中劇團也列名其中；而在呂訴上（1915～1970）於一九六一年五月所撰的「台灣現有登記的掌中班名單」（共 204 班）中，陳木火「彰藝園」也是其中一團[2]。「彰藝園」在台灣布袋戲界，不算是超級天團，它的主演也不曾轟動武林、驚動萬教，但是它從日治中期由第一代演師陳木火（1908～1971）在彰化成立「祥盛天」布袋戲班（「彰藝園」前身）以來，到現在（2007）將近七十年，演出卻不曾中斷，這無疑是彰化布袋戲界的奇蹟。

　　在近七十年的演藝歷程中，「彰藝園」一直低調平實的存在著，不曾乍起暴紅、叱咤風雲，也不曾受到官方、學界的注目，低調得幾乎讓人忘記它的存在，但是它卻創下一個「唯一」和三個「第一」的布袋戲記錄。一個「唯一」是指，它是日治時代彰化市三大名班唯一碩果僅存至今的戲班。這三大名班為「號雞國仔」、「阿歪師」和「阿松師」的布袋戲班。「號雞國仔」最早收班，「阿歪師」也無傳承，「阿松師」就是陳木火的綽號。

　　「彰藝園」創下的第一個「第一」是，它在一九五八年是第一個向彰

---

[1]　這 65 團之名單請見附錄一。本文完成於 2007 年，2017 年再局部修訂，2016 年彰化縣立案之布袋戲團名單另見附錄二。感謝彰化縣政府文化局提供資料。

[2]　見呂訴上：《台灣電影戲劇史》（台北：銀華出版部，1961 年 9 月），頁 422。

化縣政府登記的戲班。民國四十七年（1958），彰化縣政府要各式劇團向
縣政府登記，初時登記並不踴躍，那時有一名縣府人員叫「賴熾昌」，住
在陳木火家隔壁，主動來請陳木火（51歲）、陳峰煙（25歲）父子去登記，
並建議陳木火不要用舊名「祥盛天」，且熱心主動幫忙取班名叫「彰藝
園」，「藝」諧音「一」，意即彰化市第一團來登記的布袋戲班。一開
始，陳峰煙還嫌此一名稱唸起來不順口，而且改了新名怕老主顧不知道，
曾一度想取作「小樂天」3。第二個「第一」是，「彰藝園」第三代陳羿
錫（1960～）於一九八九年赴中國泉州考察古典布袋戲偶的製作狀況，是
那時台灣布袋戲界第一個「發現」江朝鉉（刻偶師）的人，也是台灣第一
個在中國（1989年底於廈門）設立古典戲偶工作室的人，更是第一個大膽在
台灣（1996年於台北誠品敦南店）成立全國第一家古典布袋戲偶專賣店「彰藝
坊」的人4，並開啟古典布袋戲偶收藏熱潮。第三個「第一」是，「彰藝
園」所保留與收藏的布袋戲文物，堪稱全台第一，凡是到過彰化市中正路
上陳峰煙先生住家的人，應會被他的收藏品之多之雜嚇得瞠目結舌，實在
值得政府與學界協助加以整理保存並公開展示。

　　這麼低調平實的戲班，卻能創下以上幾個難得的紀錄，實在引人好
奇，但載之文獻的紀錄卻不多，本文即試圖透過深度訪談，爬梳「彰藝
園」家族三代在布袋戲演藝事業上的努力與打拼，使吾人得以了解「彰藝
園」的傳承與演變，及其對台灣布袋戲的貢獻。

---

3　有關「彰藝園」家族的敘述，乃綜合 2007 年 9 月 30 日下午 3：00～5：00 於台北市
　　永康街「彰藝坊」工作室訪問陳羿錫先生；2007 年 10 月 3 日晚上 9：30～12：30 於
　　彰化市中正路「彰藝園」住家訪問陳峰煙先生；2007 年 10 月 5 日下午 2：00～5：30
　　於彰化市中正路「彰藝園」住家訪問陳峰煙、陳羿錫、陳樹成先生；2007 年 10 月 11
　　日晚上 7：40～9：30 於彰化市中正路「彰藝園」住家訪問陳峰煙先生；2007 年 10
　　月 7 日下午 2：00～5：30 於台北誠品敦南店「彰藝坊」門市訪問陳宗萍小姐，等幾
　　次訪談而得，以下不再附註說明。

4　「河洛坊」古典戲偶專賣店則由陳立典約於 1996 年設立於台北天母（2007 年 10 月 8
　　日下午 2：40 電話訪談林銘文），許國良則於 2001 年 3 月 9 日於台北新莊設立「小
　　西園戲偶展示館」，兩家戲偶專賣店的設立均晚於「彰藝坊」。

## 二、戲棚下的「七逃囝仔」──陳木火的演戲生涯

　　「彰藝園」的創團者也是第一代演師是綽號「阿松仔」、「臭頭松仔」的陳木火，他於一九〇八年（日・明治 41 年、清・光緒 34 年）出生在彰化「崙仔坪」，即今彰化市平和里、南北管音樂戲曲館附近。生父名叫陳鐵人，生母姓名不詳。在家排行第五。因家境貧困兼子女眾多，陳鐵人遂將陳木火送給自「唐山」搭竹筏來彰化賣茶葉的陳財文領養。陳財文應是福建安溪人，自安溪帶茶葉來彰化販售，並娶康金為妻，兩人並未生育，因此領養一子（陳木火）一女（阿珠）。

　　陳財文和康金兩人在彰化市北門口經營一家「茂松行」商店，販售茶葉、陶瓷器皿與草蓆，陳財文常挑著茶葉離家到鄉下販賣，一去就四、五天，商店就交給康金照顧。康金，人稱「茶米嫂仔」，很漂亮又「真蹽腳」（很能幹），因娘家經營維修裁縫機之故，學會做衣服和「打鳥仔帽」。但在陳木火六歲時（約 1914 年），陳財文去世，家計遂由康金一肩挑起。康金則約在七十歲時過世，其時陳木火已約四十二、三歲。

　　陳木火小時即接受日本教育，曾讀到「高等科」畢業（所讀學校即今之中山國小），但是喜歡賭博、打架滋事，以致「有學校讀到無學校」。年少時的陳木火，人稱「臭頭仔松」，喜歡四處遊盪，找人「博筊」（賭博）或「冤家相扑」（鬧事打架）。但那時的打架並非像現在幫派份子的「拿刀拿劍」，而是一群人「不爽」彼此時互相毆打一場就「散散去」，隔天氣一消又混在一起喝酒起哄。一直到陳峰煙稍長時，陳木火的放浪行為才比較收斂。陳峰煙回憶陳木火以前常賭「輪寶」，賭法類似「擲骰子」，陳木火喜歡「作內場」（作莊），賭一賠四，有一回差點輸得傾家蕩產，目睹父親賭得太兇，使得陳峰煙長大後不敢沾賭。

　　陳木火年輕時「很莽」，「食飽七逃」（吃飽閒晃），常在廟埕、戲棚下「呼么喝六」、打架滋事，「相扑他都有份」，也常在北管曲館「集樂軒」出出入入，因此認識了在集樂軒教曲的布袋戲名師「阿歪師」，也因而讓他一頭栽進布袋戲的世界，游淑峰說：

　　　　陳峰煙的祖父原來是開店賣茶和陶瓷器皿的，父親陳木火年少時，
　　　　閒來無事就跑集樂軒，敲得一手好鼓，也常混在戲棚下賭博、鬧
　　　　事。集樂軒裡的一位布袋戲演師阿歪師十分疼愛陳木火，因此，每
　　　　次看到有人來戲棚下找陳木火打架，阿歪師就會大叫：「跑路松
　　　　（陳木火的別號）（按：應是臭頭祥）啊，來給我請尫仔（即撐戲偶）
　　　　啊！」好讓他躲過一場棍棒之災。[5]

陳木火常在「阿歪師」演出的戲棚下和人賭博，也常主動跑上「阿歪師」
的戲棚上幫「阿歪師」撐戲偶，「阿歪師」知道他是個「七逃囝仔」也不
敢趕他下去。過了一段時間，「目識巧」又「滑溜」的陳木火撐起偶來已
是有板有眼，「阿歪師」遂乾脆請他當二手，免得他整天被同儕邀去「懶
懶趖」（閒逛）甚至和人「錘搰扑」（鬥毆）。

　　「阿歪師」不只從戲檯上拉了不務正業的陳木火一把，也算是陳木火
的布袋戲啟蒙恩師。「阿歪師」，本名林歪頭（約 1878～1970，享壽約 93
歲），住在南門市場附近，平日以幫人搭蓋「竹管仔厝」為生[6]，也在「集
樂軒」教子弟戲，是曲管先生[7]，算是「集樂軒」的第四代弟子[8]。其實，
日治時期的彰化市三大名班的前後場人員均出身「集樂軒」。「阿歪師」
出身集樂軒，也「整」（組織）布袋戲班，會唱曲，也精通後場各種樂

---

[5]　游淑峰：〈彰藝園的掌中戲〉，《大地地理雜誌》（1997 年 6 月），頁 100。

[6]　「竹管仔厝」是 1910～1950 年代，台灣西南沿海常見的民居建築，也稱為「竹籠
　　厝」、「竹篙厝」。其工法是以竹柱鑿孔互穿、拼攏成屋，以竹片編織成牆，最後再
　　用稻草、粗糠、白灰，甚至有些地方用牛糞、蚵殼等塗抹成牆，不用一根鐵釘，即使
　　需接榫也只用木釘，居住起來遮風避雨、冬暖夏涼。──參見許麗娟：〈百工心面
　　貌：竹籠厝匠師〉，《自由時報》E12 版（2017 年 9 月 16 日）。

[7]　2007 年 10 月 5 日下午 4：30 於彰化市中正路「彰藝園」訪談林歪頭的外孫吳瑞仁。

[8]　「根據集樂軒現存的先輩圖上記載，楊應求（自大陸唐山渡海來台）為第一代開山祖
　　師，第二代為張闊嘴，第三代為林綢，第四代為楊心婦、林炳榮、林歪頭等。」──
　　見林美容：《彰化媽祖信仰圈內的曲館》（南投：台灣省文獻會，1997 年 5 月），
　　頁 206～209。

器，是所謂「八隻交椅坐透透」的全才，陳峰煙憶及「阿歪的齣頭很好，口白文雅，但因用北管腔唸白，不好學。」「號雞國仔」住在牛稠仔附近，也出身集樂軒，較阿歪年長，前後場皆精通，比較專門在演布袋戲，曾教過陳峰煙跳鍾馗。陳木火雖常跑集樂軒，但「較無定性」，沒下苦功夫，是以唱曲不太好聽、樂器也不太行，平日「排場」時會打「通鼓」，但在子弟戲拼場時，「鬼頭鬼腦」的他會在集樂軒演出時製造視聽特效，吸引觀眾觀看。

「集樂軒」是「彰化四大館」之一。所謂「彰化四大館」，指的是分別位於彰化市內的南門「梨春園」、北門「繹如齋」、西門「月華閣」，和東門「集樂軒」四個從清代即已成立的北管子弟曲館。「集樂軒」位於今彰化市永樂街 57 巷 15 號，現館雖遲至日治昭和九年（1934）才正式落成，但早在清代中葉曲館組織即已成立，一向有中部北管「軒派」曲館領袖的美譽[9]。四大館中尤以集樂軒和梨春園最具龍頭地位，影響最為深遠，林美容說：

> 彰化媽祖信仰圈內的曲館大部（分）是彰化集樂軒、梨春園這兩大館所培養的師資，到各地傳授，而又培育出一些曲館師，他們又四處傳藝，如此一代一代相傳，集樂軒與梨春園可說是中部地區曲館的元祖。[10]

軒、園兩館因為傳授子弟眾多，在廟會陣頭表演時又常互相較勁，最終竟成兩個派系的爭鬥，林美容說：

> 北管之曲館的名稱，在中部地區大部份是軒或園，……軒園兩派均屬北館，就戲曲音樂而言，並無差異，所拜的祖師爺也都是西秦王

---

9　見范揚坤：〈彰化四大館餘音──軒園齋閣〉（彰化：彰化縣文化局，2002 年 11 月），頁 9、15。

10　林美容：《彰化媽祖信仰圈內的曲館》，頁 356。

爺，但是過去從清朝時期一直到戰後仍然興盛的時期，軒園之拼館
的情形相當屬害，稱作「軒園咬」，每有拼戲或拼曲，往往軒者助
軒，園者助演，有時一拼要好幾天，甚至半個月、一個月。拼館主
要是比技藝，一方面唱這個曲或戲，另一方面也要唱同樣的曲目或
戲齣，學得多、唱得多的自然就贏，唱不下去的自然就輸；但是另
一方面其實是在比面子、比聲勢，兩方相拼時，在同一地點，各搭
起一個台子，相向對演，看那一方的觀眾多，戲台下由熱心的觀
眾、支持者送來的豬肉、米、菜，那一邊堆得較多，那一邊就贏。[11]

「軒園鬥」都是集樂軒贏，陳峰煙說：「參加梨春園的人都比較富有、但
比較怕死；參加集樂軒的大都是『較散赤的流氓囝仔』，比較敢衝。」陳
木火就是在「軒園鬥」中負責衝鋒陷陣的流氓囝仔。

　　日治時期，不只彰化市三大名班均出身北管集樂軒，其實那時全台會
做布袋戲的主演，幾乎都是出身北管的「曲管先生」，而曲管人員也都可
以擔任布袋戲的後場，陳龍廷說：

　　布袋戲與曲館有密切關係的，大多屬於北管布袋戲，也就是採用以
　　西皮、福祿等為主要後場音樂的掌中劇團。許多布袋戲主演年輕的
　　時候，就多半參加民間的曲館，以熟悉音樂與劇目，甚至布袋戲劇
　　團中祀奉的戲神也都與民間的曲館有關係。目前所知，與布袋戲有
　　關的曲館幾乎都是北管子弟社。[12]

11　林美容：《彰化媽祖信仰圈內的曲館》，頁355。

12　陳龍廷：〈台灣布袋戲與民間社團曲館、武館的關係〉，《國際偶戲學術研討會論文
　　集》（雲林：雲林縣立文化中心，1999年6月），頁370。另北管曲管與早期台灣布
　　袋戲的交流，有非常重要的意義，陳龍廷云：「布袋戲與北管曲管的關係，對豐富其
　　表演體系而言有幾層的意義：（一）布袋戲沿用北管戲的劇本，這類的戲通稱為『正
　　本戲』，常見的劇目有〈取五關〉、〈斬瓜奪棍〉、〈渭水河〉、〈走三關〉、〈晉

陳木火在日治中期，向後場人員借錢，獨資購買戲籠成立「祥盛天」布袋戲班，後場人員也都出身北管集樂軒。班名之所以叫做「祥盛天」，乃因後場人員一個是「噴吹」（吹嗩吶）的「盛仔伯」、一個是「打鼓」的「天靈仔」，自己綽號「阿松（諧音祥）仔」，遂組合三人名字而成。「祥盛天」的演出，一直到日本政府實施「禁鼓樂」之後受到影響[13]，但也使得反應靈敏的陳木火為他自己及後代子孫開展出另一條生路。

　　日治末期，美軍來空襲彰化，主要為轟炸日方政軍高階人員所住的日式黑瓦宿舍。這時日本政府要徵召「公工」（百日工）義務擔載土石去鋪造飛機場，另外也要徵召「軍伕」出征南洋。陳木火因為日語流暢致消息靈通兼且腦筋反應敏捷，遂主動受雇於日本政府去「牽牛車」，因為「牽牛車」者可免除被徵召「公工」與「軍伕」，而且可獲得雙份的生活配給品。所謂的「牽牛車」，即私人購買牛車再受雇於日本政府，專門到被轟炸的市區載運殘磚破瓦至郊外「曠場」（今彰化藝術館隔壁停車場）集中傾倒。這時的陳木火約三十來歲，因人面熟、交遊廣闊、手腕靈活，遂被委以「牛車運輸」班長，負責調度牛車，也兼載「疏開」（躲空襲）的民眾及其傢俱到鄉下去暫住。「牽牛車」的收入比演布袋戲來得好，更何況「禁鼓樂」（1937年實施）之後，「祥盛天」已停止公開演出。

　　陳木火因曾擔任運輸隊之班長，「交陪廣闊、人面真熟」，光復後，國民政府實施「耕者有其田」之政策（1953年1月26日公佈施行），因而被

---

陽宮〉、〈天水關〉等，其中〈倒銅旗〉、〈斬瓜〉幾乎是必學的戲。……（二）其次，布袋戲以曲館戲曲音樂為配樂，所演出的劇目不限於正本戲，也包括改編自歷史演義的『古冊戲』。……（三）各地方北管子弟社的興盛與否，也可被視為北管布袋戲基礎觀眾是否雄厚的指標。……（四）人才交流的關係，民間戲曲的人才不但可以擔任布袋戲表演的後場師傅，而且曲館子弟對於布袋戲有興趣者，還可以整布袋戲團。布袋戲的師傅也可能對於後場音樂的興趣，而成為地方曲館先生。」──見同上，頁375。

13　日本政府於1937年，因中日戰爭（七七事變）爆發，積極在台灣推行「皇民化運動」，禁止漢式傳統戲曲的演出，民間藝人稱之為「禁鼓樂」。但「祥盛天」仍偷偷允戲在郊野處演出。

農民雇請去「拖粟仔」到農會繳交。那時陳木火只有一輛牛車，忙不過去，還會協調他人之牛車來合作運載。陳峰煙從小就協助割草飼牛，到他的時代，就改以拼裝機器三輪車來取代牛車。現在陳峰煙的次子陳樹成（1962～）繼承此一運輸事業，已建構一支擁有十幾輛機動拼裝車的車隊，而且擴大經營規模，直接向農民購買濕穀（農民的稻米會有一定比例由農會以優惠價格收購，其餘全賣給陳樹成。陳樹成約收購全彰化市一半的稻穀產量），載回自家工廠以乾燥機除濕，以後再將乾穀轉賣給農會或三好米、中興米等大盤商。

光復後，陳木火也重整「祥盛天」布袋戲班，一邊演出布袋戲、一邊繼續牽牛車拖粟仔，只不過後來「運輸」的業務越來越繁忙，兩邊無法兼顧，於是他就常另聘友團的演師來客串主演。一直到一九五八年重新登記為「彰藝園」後，仍舊維持這種「雙營」的事業模式。一九七一年，陳木火因病去世，享年六十四歲，「彰藝園」戲班遂由其次子陳峰煙繼承，依然固守著「運輸載粟仔」與「演布袋戲」的事業雙軌路線。

## 三、「有事業作事業，無事業才做戲」
### ──陳峰煙隨緣的演藝觀

陳峰煙於一九三四年（日・昭和 9 年、民國 23 年）出生於彰化市北門口 [14]，是陳木火的次子，綽號「阿狗」[15]，乃因長兄出生不久即夭折、長姊於十七歲時躲空襲被炸死，祖母擔心陳木火「無子命」、陳峰煙「會著猴」，遂取個賤名求得「好搖飼」[16]。陳峰煙於日治時期只讀過一年小學

---

[14] 清・嘉慶 20 年（1815），彰化縣令楊桂森倡建彰化磚城（周圍長約 2951 公尺、高約 4.8 公尺），設置四城門，分別是東・樂耕門、西・慶豐門、南・宣平門、北・共辰門。磚城於日明治 39 年（1906）因市區改正而遭拆除。

[15] 陳峰煙常自嘲：「自幼被人叫阿狗，別人四處搵（呼喊），我就四處跑。」

[16] 陳木火娶陳林葉（彰化市人），生下 5 男 3 女，長子出生不久夭折、長女 17 歲時遇空襲被炸過世、次子陳峰煙、次女陳月嬌、參男陳峰鳴、肆子陳峰飛、參女陳月霞、

（日語），後因常「躲空襲」而未能順利讀書。以後當兵時，已是國民政府時代，在軍中學了幾年國語，稍微能聽寫，但程度不算好。陳峰煙七歲時（約 1940 年）才搬到「市仔尾」現址定居，以前則居無定所，曾住過「車頭」（火車站）、「北門口」、「竹圍街」、「車路口」、「祖廟仔」、「牛稠仔」、「中莊仔」等地。小時候就會幫忙父親割草飼牛、牽牛車，也常隨父親四處去演戲，第一次上檯幫忙撐偶，大概是八、九歲時，他還記得是在「地藏王廟」[17]前防空壕上搭竹架演出。

　　陳峰煙小時也跟著父親常跑集樂軒，也是集樂軒的子弟，但那時心思全放在演戲和刻戲偶上，所以沒空學北管樂器，也不會唱曲，但都聽得懂曲牌與鑼鼓點，也能配合北管式的演出。十來歲時，陳峰煙曾當過「阿歪師」與「號雞國仔」的二手，幫忙撐偶，因此也學了兩人一些演戲的技巧。陳峰煙第一次上台開口當主演，約於十來歲時，在彰化市「燒坑仔上帝公廟」[18]演出的〈水滴洞〉，就是從「號雞國仔」那邊學來的戲齣。陳峰煙的布袋戲技藝，得自於父親陳木火的不多，因為陳木火的演技不怎麼精彩，而且又要兼顧「拖牛車」的運輸業務，因此碰到有人請戲時，常另聘同業主演來支援當頭手，陳峰煙就當二手，因此他就在眾多主演中習得他們的技藝，算是「轉益多師」以成就一家之長。「彰藝園」曾聘請的主演有：「舊里正仔」（擅長撐小旦偶，婀娜多姿，也會刻「尪仔刀」，陳峰煙會刻刀劍兵器即是向他學來的）、「福仔」（芬園人，擅長宋江陣的「弄叉打牌」、打藤牌等雜耍動作）、「溪蚵仔」（會演亂彈戲，口白佳，但不會撐偶）、「鴉片發仔」（好「尪仔步」，細膩逼肖、眉眉角角，也精通後場，外交手腕靈活，也會做司公）、「舊理全仔」（跳鍾馗極棒）、「魏木火」（草屯人，陳木火的朋友阿樹仔的徒弟）、「空佬」（左手拐，不會撐偶，但口白溜，會拉大廣絃）、「阿亭」（戲曲很飽）、「田仔叔」、「張碧鍉」（張秋嶠的女兒，台中「悅來園」女頭手）等人。

---

伍子陳峰建。除次子陳峰煙、伍子陳峰建演過布袋戲外，其餘子女不曾參與。

[17]　即「茗山岩地藏王廟」，現址：彰化市卦山里公園路一段 81 號。

[18]　即燒坑仔「北極宮」，現址：彰化市忠權里辭修路 128 巷 24 弄 38 號。

　　「彰藝園」因陳木火的「外交（公關）好、人面熟」，得以和他團保持密切友好的關係，又因自家「拖牛車」的業務繁忙，不得不常聘請各團主演輪番來駐團演出，遂造就了陳峰煙「轉益多師」的契機，習得各家各派的絕技，也因本身撐偶漂亮而常受聘支援他團擔任二手。各團主演來「彰藝園」演出，不只帶來絕技，也帶來戲齣，有些主演甚至會留下手寫的大綱或劇本，提供給陳峰煙當日後演出的「文本」。而在跟各戲班交流互動中所得的劇本，讓陳峰煙獲益最多的，當屬台中大雅「悅來園」的張秋嶠。

　　張秋嶠即是台灣布袋戲界少見的女頭手「悅來園」張碧鍉（1940～2006）的父親，台中大雅人。大雅張家是當地旺族、仕紳，祖先出過秀才，其祖厝人稱秀才厝。張秋嶠是家中么子，自幼即喜歡看戲弄曲，有一次到中國遊覽，回程在廈門買了一批布袋戲偶，回台灣後即請布袋戲師傅到家教導，一直到他出師能開口主演為止。張秋嶠出師後，成立「雅樂社」布袋戲班[19]，在四〇年代是中台灣知名的演師，也收了不少徒弟（如「春秋閣」施秋旺）[20]。陳木火和張秋嶠年齡相當，也是非常要好的知己，據陳峰煙回憶：「秋嶠搬戲不太積極，撐偶不太漂亮，口白偏軟。」因此陳峰煙常被徵調去張秋嶠戲班當二手助演甚至當頭手主演，「彰藝園」也常借調張碧鍉來當主演。張秋嶠平常喜歡看古冊、武俠小說，並且改寫成布袋戲劇本，為了給眾多徒弟使用，他常用五張複寫紙謄抄劇本，有了完整科白的演出劇本可參考，徒弟們很容易就學會演出的本事。而這些劇本大部分是古冊、劍俠戲齣，陳峰煙十來歲就到張秋嶠那邊幫忙，也因此獲贈很多張秋嶠的戲齣複寫本，如〈李公案・八卦連珠亭〉（民國 46 年 12 月 29 日寫成）、〈薛仁貴征西・元武關・秦漢招親〉（民國 47 年 1 月 25 日寫

---

19　但據張秋嶠贈予陳峰煙的〈李公案・八卦連珠亭〉的劇本末頁，署名：「新裕興掌中班・張秋嶠・民國四十六年十二月廿九日寫成・台中縣大雅鄉西寶村中正路 15 號」。

20　以上參西田社：《台灣布袋戲女演師的研究與調查》（宜蘭：國立傳統藝術中心，1997 年 7 月），頁 128。

成）、〈濟公大破金雞洞〉、〈薛仁貴征西〉（民國 48 年 7 月 13 日寫成）、〈彭公案・破劍峰山〉（民國 47 年 1 月 25 日寫成）、〈續五義〉（民國 60 年 5 月 13 日寫成）等[21]。倒是其中有一本〈江湖八大俠〉之劇本，是有一位在北門口賣水果兼後場打鼓佬叫「溪祥仔」所贈，有一次他到張秋嶠的戲班支援打鼓，夾帶偷出後轉贈給陳峰煙。《江湖八大俠》是那時很多戲班在內台戲院演出的主力戲齣，非常叫座，也成為日後陳峰煙的招牌劍俠戲齣之一，而且也成為陳峰煙唯一一部金光戲齣《南俠翻山虎》的「戲肉」（情節）來源。

陳峰煙大約在三十來歲時，有次到草屯幫魏木火當助演，那時魏木火正演出金光戲齣《無價值的老人》，演出多日後，無法再生發新劇情，遂由陳峰煙幫他構思新的情節單元。陳峰煙即是取材《江湖八大俠》的情節織入《無價值的老人》的人物之中，成就了「彰藝園」版的《南俠翻山虎》連本戲。有一次，陳峰煙在豐原民戲上演出《南俠翻山虎》，造成轟動，在民戲結束時，民眾還自行集資要求加演。不過陳峰煙不喜歡演金光戲，因為要費勁搞很多聲光特效以嘩眾取寵，所以他的《南俠翻山虎》算是「金皮劍骨」的金光戲。陳峰煙另一齣招牌劍俠戲齣是《孝子復仇記》，是看別人演出，「撿回來」再作修改而成，他自詡為看板戲齣，很受歡迎也最常演。另外如《大道鐵金剛》、《黑紅巾》（黃俊卿）、《金刀俠》（許王）則是聽「曲盤」而後加以改編的劍俠戲齣。陳峰煙的「三國誌」戲齣，則是聽南投「新世界」陳俊然（1933～1997）所製作發行的唱片布袋戲再加以改編而來。以上這些戲齣，「彰藝園」都有留下手寫劇本，除了張秋嶠留下的複寫本外，其他的則是經陳峰煙口述再由親友謄寫而成。

陳峰煙雖然能演能編，卻一直固守著野台民戲，不曾進軍戲院演出，因為早年陳木火曾有一次到外地戲院演出，卻票房不佳，致倒賠而沒錢回

---

21　張秋嶠的劇本，寫得「相過功夫」（太仔細），徒弟們演出時反而不喜歡用，會影響靈活性與隨機性，因此徒弟們保留不多，反倒是身為外人的陳峰煙收藏最多。

彰化，逐常勸誡陳峰煙絕不可到戲院表演。不過在野台民戲的演出版圖
上，陳峰煙卻比他父親陳木火開拓更多領域，曾到過豐原、新竹、苗栗等
地演出。陳木火的演戲版圖，集中在彰化市，其實早年彰化市三大戲班都
在彰化市一帶演出，外地戲班也進不來。之所以無法到彰化市以外地區表
演，而外地戲班無法到彰化市表演，乃因以前請主請戲班表演，要負責幫
戲班「擔戲籠」，而彰化市北有大肚溪、南有洋仔厝溪，運送戲籠不方便
渡溪，因此台中、員林的請主不想太麻煩，逐不會跨溪來請戲。

　　但有一次「台中第一樓」林瓊琪的師父「鴉片發仔」來向「彰藝園」
借戲籠去新竹演出，但自己又兼差去擔綱別團的主演，以致分身乏術，於
是靈機一動，叫才十來歲的陳峰煙搭火車到新竹頂替他演出（陳峰煙因撐偶
漂亮，自小不只擔任自家戲班的二手，連台中「鴉片發仔」也常徵調他幫忙撐偶），竟
頗受當地觀眾的好評。後來「彰藝園」就打開新竹的戲路，陳峰煙逐常到
新竹演出，但因常演到凌晨一、二點，戲演完後，索性就戴斗笠、穿木屐
睡在新竹車站等候搭乘早上的火車回彰化。到了大約二十出頭時，陳峰煙
也常應邀到苗栗的苑裡、通宵演出，那裡的觀眾為了赴親友邀宴兼看布袋
戲，因路途迢遙兼得盤山過嶺，常挑著棉被隨行，對陳峰煙的演出，非常
捧場。導致後來陳峰煙反而不想在故鄉彰化表演，因為不想聽到本地人
說：「請那個牽牛車的來做戲」，而外地人「較疼惜」、「較尊重」。因
為拖牛車的收入穩定，陳峰煙不想放棄此一業務，因此當「彰藝園」在彰
化允戲，就常另聘他地他團的主演來支援，若在外地演出，就由陳峰煙擔
綱主演（採用布景台、較大尊的偶，後場則由彰化老班底現場演奏漢樂），戲金比較
多也比較受歡迎，因此陳峰煙常感嘆道：「出外好像奇楠香（珍貴木柴），
在地好像奧柴喀（爛木頭）。」（類似「近廟欺神」之意）娶妻（1957）後的陳
峰煙[22]，大都留在彰化邊拖牛車邊接戲，遵照其父親陳木火的指示，「彰
藝園」維持有空則演、沒空則請人代演的「雙營」模式。

　　陳峰煙不只能編演布袋戲，自己有空時也會刻偶頭，而這個會刻偶頭

---

22　陳峰煙24歲時（1957）娶妻蔡冀緞（1935～），乃彰化和美人。

的技藝，也埋下日後他長子陳羿錫轉型開設「彰藝坊」製作古典布袋戲偶
的契機。陳峰煙大約在十來歲時，有一次在新竹和台中王振聲「振樂天」
戲班「對台」，對方出奇招撐出兩尊特大木偶，把觀眾都吸引過去，陳峰
煙不服氣之餘，遂去砍了一截黃槿木（粿葉仔樹），自己刻「大粒的」偶
頭，準備對台時「車拼」之用，從此在有空時，他的雙手就閒不住，常邊
看電視邊刻偶頭。因為陳峰煙和「巧成真」徐析森（1906～1989）的三子徐
柄垣（1935～）常在一起玩「刻尪仔」，於是無師自通，有了刻偶的根
基，也會粉漆，但火候不夠[23]。至於會和徐柄垣玩在一起，肇因於兩家父
執輩的情誼。陳木火在日本時代當運輸班長時，曾主動在被美軍轟炸過的
廢墟中「拖」了好幾車的上等木料，給徐析森蓋房子使用，因此兩家遂成
世交，兩家子弟不僅友好往返，以後「彰藝園」到「巧成真」拿戲偶，徐
析森常免費相贈。

　　陳峰煙可說是「全方位」的布袋戲藝人，他也經歷過台灣布袋戲最輝
煌、最賺錢的時期，當年他如果放手一搏、全心投入布袋戲演出，以他的
天賦和努力，想必也能成為一方之霸而日進斗金。但是他謹守著父親的叮
嚀：「王爺飯無好吃」，遂一直沒放下「拖粟」的本業，反而讓布袋戲演出
成了副業。而因為有保留另一條生路，也讓「彰藝園」在一九七○～八○
年代安然度過台灣布袋戲的「大蕭條」時期，不致散班、失業而有「藝真人
貧」的浩嘆。在布袋戲這個圈子，陳峰煙看過太多布袋戲主演乍紅暴落、
起伏不定的例子，當紅時左擁右抱、揮金如土，「落衰」時床頭金盡、晚景
淒涼，因此陳峰煙常叮囑兩個兒子：「有事業作事業，沒事業才做戲。」
要培養其他專長，以免布袋戲沒落時，連吃飯都成問題。這話就像早年陳
木火常告誡陳峰煙所說的：「不要黏著做布袋戲，不然會放未開。」因為
有人請演戲，就會忍不住去演戲而荒廢已從事的行業。現在的陳峰煙則因
年事已高，無法再繼續從事粗重的「拖粟」工作（已交棒給次子陳樹成），遂

---

23　陳峰煙曾刻了不少偶頭和「德興閣」田仔叔交換尪仔衫，田仔叔再拿這些偶頭給徐析
　　森粉漆。

常受邀演出布袋戲，反正現在的民戲都已改放錄音帶，不必再硬喬硬馬、聲嘶力竭，比早年輕鬆得多，也樂得應邀到各級學校和社團去「傳承」布袋戲藝術[24]，可以完全享受「袖裡乾坤大、掌中天地寬」的樂趣了。

## 四、只有不爭氣，沒有不景氣
### ——陳羿錫執著無悔的戲偶創作之路

　　陳峰煙常自豪地說：「彰化市內種田的，沒有人不知道我阿狗有兩個小孩，陳羿錫和陳樹成，一方面幫忙扛載稻穀，一方面還跟團演戲。」本身非常熱愛布袋戲藝術的陳峰煙，在一九七一年繼任「彰藝園」團長後，仍秉持著父親遺訓，勉勵兒子順勢而為、低調務實地發展其他事業。次子陳樹成（1962～）全心發展收購濕穀的事業，算是繼承祖業，有空時也會支援「彰藝園」的演出。長子陳羿錫（1960～）則是在外面繞了一大圈後，仍舊走入戲偶的世界，和布袋戲繼續「勾引」（keep going）下去。

　　陳羿錫的成長過程和陳峰煙非常類似，不同的是他書讀得比父親多，而父親又比祖父溫煦平實[25]。原先他也抱著「有事業作事業，沒事業才做戲」的人生規畫，在家幫忙父親拖粟仔和搬（演）布袋戲。一九八四年，陳羿錫（25 歲）因姊夫的介紹，遠赴印尼「維多利亞」集團貿易公司，擔任企劃部主管（前後任職約三年）。「維多利亞」公司主要是從事生活日用品與五金的貿易，和很多國家有經貿往來。一九八七年[26]陳羿錫（28 歲）被「維多利亞」公司派往中國廣州洽商，洽談活動在「廣州貿易洽談會」（簡稱「廣交會」，類似台北世貿，是八〇年代規模最大的商務機構）中進行，其時「廣交會」設有七大館，其一為「工藝館」，陳羿錫在參觀「工藝館」時

---

24　2005 年台中教育大學台語系聘請陳峰煙（72 歲）先生擔任「布袋戲入門」課程之講師。

25　陳木火一直很「漂泊」、很「跳」，比如他很喜歡玩摩托車，據陳翌錫的回憶，還玩過哈雷機車。陳峰煙則回憶起父親常騎摩托車載他到台北找朋友。

26　同年 7 月 15 日，台灣解嚴，11 月 2 日起並開放赴中國探親。

首次看到館方陳列漳、泉古典布袋戲偶，心中遂有原來中國也有古典布袋戲偶的印象。後來陳羿錫辭去「維多利亞」的工作回到台灣，一九八九年時，時任西田社執行長助理的朋友林志聰（本身也是畫家）介紹他到「西田社」[27]維修典藏的老戲偶，那時腦海遂想起大陸原鄉也有這種戲偶，就興起到中國大陸考察，找尋原始之老戲偶或圖稿來當維修時的參考範例。

陳羿錫之所以會維修老戲偶的技術，有兩個因緣，其一是父親陳峰煙會刻偶，陳羿錫小時候也常跟著刻，從中得到一些刻偶的關竅；其二是小時候祖父陳木火常帶他和弟弟到「巧成真」玩，陳羿錫則常跑到徐析森長子徐炳根（1931～1993）家看阿根師刻偶、調漆、上漆，看著看著也會主動幫忙，因為徐炳根沒小孩，遂視陳羿錫如己出，疼愛有加，而陳羿錫也在徐炳根家耳濡目染習得有關刻偶全部工序的技巧[28]。

一九八九年，陳羿錫（30 歲）來到泉州，原先是要找台灣布袋戲藝人最仰慕的刻偶師江加走（1871～1954）所刻的老戲偶，卻發現泉州沒有他要找的原始戲偶，不過卻找到江加走的兒子江朝鉉（1912～2000）、孫子江碧峰（1951～）；原先也要找做布袋戲服的老師傅「林司」，但沒找到，卻輾轉找上泉州刺繡廠，而廠長則贈送他一批傳統布袋戲衣服的圖稿。這兩者卻是陳羿錫泉州行最重大的收穫，也因此改變他人生的規劃和推動古典戲偶的收藏熱潮。

陳羿錫是台灣第一個到中國泉州找尋唐山老戲偶的人，原先是背負著找尋原樣範本來替西田社戲偶「恢復舊觀」的使命，卻因緣際會「發現」江加走的兒子江朝鉉，在此之前，台灣布袋戲界只知有江加走，尚不知有江朝鉉這號人物。陳羿錫就買了一些江朝鉉的偶頭回台灣，卻馬上被聞訊而來的收藏家搶購一空，於是陳羿錫後來就接受戲團、收藏家與中盤商的委託，到泉州購買江朝鉉、江碧峰的偶頭回來轉賣給他們，銷路很好，連

---

[27]　「西田社」全名為「西田社布袋戲基金會」，由台大李鴻禧、陳金次、楊維哲三位教授發起，1985 年 12 月 13 日於台北國立藝術館成立。

[28]　有關刻偶的工序，陳翌錫分為取材、定五形、粗坯、細坯、裱紙、補土、修飾磨平、打漆粉彩、描繪、植鬚等十道工序。

台北「小西園」許王（1936～）、許國良（1957～2004）父子也曾搭夜車趕來彰化搶購。不久，因為已開放探親之故，台灣有不少人投入這種跑單幫的買賣，競相搶購與炒作之下，使得江朝鉉的偶頭價格水漲船高，也讓江朝鉉成為海峽兩岸炙手可熱的一級工藝家。

一九八九年底，陳羿錫在廈門成立一個專門製偶的工作室[29]，一來是要複製生產泉州刺繡廠廠長所贈的那批傳統布袋戲衣服的圖稿，因為台灣已無製作傳統布袋戲衣服的人才且工資太貴，而中國大陸雖有人會做尪仔衫，但品質與美感不佳，必須要自己重新設計再交由中國大陸師傅製作；二來是江朝鉉的偶頭被炒作得太高價，必須另聘師傅加以培訓刻藝，壓低偶頭價格，以利戲偶的銷售。但要全心全力投入製作戲偶來販售，卻違背了父親的「三叮嚀、五交待」，但是當年在「西田社」維修老戲偶時，看到那麼多大學教授與社會賢達出錢出力積極奔走關心布袋戲藝術，那種熱忱使出身布袋戲世家的陳羿錫深深為之感動，他們也常勉勵陳羿錫要精益求精，進而引發他想致力於傳統戲偶的製作與組裝工作，於是他決心「撩了去」，要為布袋戲盡一分心力。經過十七年胼手胝足的經營，「彰藝坊」廈門工作室目前（2007）員工有二十幾個人，均領月薪，分雕刻（含頭、手、腳、戲欉）、彩繪、裝飾（含配件、周邊產品）、服裝四組，另有一個開模體系，專門負責生產樹脂偶頭[30]。

一直以來，「彰藝坊」是採台灣設計、中國製造的模式製作戲偶，而陳羿錫則相當堅持古典布袋戲偶是一件充滿文化意涵的藝術品，因此「不求快，只求好」，不會為了銷售而粗製濫造。比如陳羿錫曾為要幫一尊俠

---

[29] 陳羿錫之所以在廈門而非在泉州、漳州設工作室，是希望自己戲偶的風格不受漳、泉體系影響，而所請的師傅也大都非來自漳、泉一帶，以免沾染太多制式風格。

[30] 1999 年「彰藝坊」首度開發樹脂戲偶，並承製誠泰銀行信用卡史艷文、女神龍樹脂戲偶贈品，各 3 萬尊。「為了這個訂單，陳宗萍（按：陳羿錫之妻）說幾乎是把身家財產全賭上，立刻租廠房，買機器，找工人。為了自家的信譽口碑，再苦也要死命咬牙如期交出。完成這不可能的任務後，陳宗萍覺得沒有更困難的事可以打倒他們了。」——黃羽辰：〈彰藝坊——雕繪出文化與生命的偶〉，《創意 X 創業——與 25 位成功創意人的創業對談》（台北：三采文化出版公司，2007 年 9 月），頁 16。

客配上一頂笠帽，但找不到適配的材料製作，此事就一直擱著，直到有一天無意間在外面看到一床廢棄的床墊，那床墊「藺蓆面」的藺草經過風吹日曬，已呈斑駁蒼黑，此時陳羿錫的腦海突然閃過那尊俠客所需的那頂笠帽，就是要這種「滄桑飄泊」的氣味，於是割取一段製成笠帽。又如為了製作工藝失傳已久的「宮衣」，陳羿錫不惜將工作室停工一個月，叫所有師傅停下自己的工作，將宮衣之製作細分成廿三道工序，每道工序由一個師傅專門負責，務必做到熟練為止。因為經過繁複的工序，方能完成頂級工藝的尊貴質感，這種執著，是使得「彰藝坊」能夠在古典布袋戲偶界屹立十七年的原因。

陳羿錫使「彰藝坊」的品質屹立不搖，但讓「彰藝坊」產品擴大行銷規模的是陳羿錫的太太陳宗萍（1966～）。陳宗萍不只是陳羿錫的「牽手」，也是「彰藝坊」幕後的「推手」，她讓「彰藝坊」從彰化走向台北，甚至走向國際。

陳宗萍畢業自輔大應用美術系[31]，畢業後（1988）的第一份工作是到誠品書店擔任創店籌備人員，大約待了二年多，在誠品開店後被台北建國南路上的「木石緣」畫廊挖角[32]。一九九一年七月，擔任畫廊總經理助理的陳宗萍（26 歲）協助舉辦「傳統戲劇之美」聯展活動（以布袋戲為主題），初識代表「彰藝坊」參展的陳羿錫（32 歲），當下被陳羿錫所帶來的古典布袋戲偶「電」到，因為前所未見而且如此精緻婉美，完全顛覆了她對布袋戲的印象[33]，她原先以為布袋戲是那種粗俗冶艷的金光布袋戲，活了這麼大歲數，竟不知人間有這麼漂亮的古典布袋戲偶，她說：

---

[31] 陳宗萍的父親是山東籍的中學歷史、美術老師，母親是台灣人，家中有 3 女 1 男，她排行第二，自小住在雲林斗南。

[32] 陳宗萍在誠品開店後要站櫃檯，單調又不具發展性，而且要穿制服、打卡，她不想受約束。到畫廊工作比較符合她所學的美術專長。

[33] 以前陳宗萍對布袋戲有一段不甚愉快的經驗，唸高中時，她騎腳踏車會經過一間廟，廟前是一片墳墓，這廟常請金光戲演出，而她每次經過墳墓時因害怕而騎很快，只覺得金光戲很吵，對著墳墓演，又沒人看，因此印象不佳。

這是我第一次與傳統精緻布袋戲偶的驚艷接觸。我是輔大應美系第一屆畢業，瞪著每一尊老舊卻栩栩動人的精緻戲偶仔細地看著，衝擊學習西畫的我，從小的美術訓練與學習在這時幾乎全盤崩潰，不斷重複問自己為何不知道土生土長的地方有如此美好精緻的文化傳統，我們不必一味追求西化，而要反求諸己，切身省思與發掘自己的文化價值。[34]

為了認識古典布袋戲偶而更加賞識陳羿錫，因布袋戲偶居中牽線的陳羿錫與陳宗萍於一九九三年結婚，並且回彰化市定居。一九九四年，陳羿錫（35 歲）於彰化市老家登記成立「彰藝坊古典布袋戲偶工作室」，那時陳羿錫一年的時間約分成三等分，三分之一在搬運稻穀、三分之一在搬演民戲、三分之一則待在中國製偶。從廈門帶回來的戲偶，大部分尚未組裝就被從台北搭夜車來的收藏客搶購殆盡，剩下的組裝好就擺在誠品寄賣或賣給鹿港老街的民藝店，生意不錯，但通路有點「悶」[35]。那時陳宗萍發現台北收藏家比較多，心想若在台北開個門市，方便他們就近選購，也可打開一般愛好者的通路，於是先找西田社合作，但因故不了了之。一九九六年，誠品敦南店要從原來的新光三越一樓搬遷到現址，也要從以前的純書店經營轉型成為複合賣場，希望尋找一些具傳統特色但又不太傳統的產品入店設櫃，因陳宗萍曾是誠品書店籌備期的員工之一，而「彰藝坊」寄賣的古典布袋戲偶口碑也不錯，於是誠品主動詢問陳宗萍是否有意願將彰藝坊的布袋戲偶搬到賣場來設櫃。自稱「天生反骨」、「革命分子」的陳宗萍「憨膽憨膽」地一口就答應，由於以前在誠品以及畫廊工作的經歷，讓陳宗萍覺得品牌形象的重要，在誠品「設櫃」，等於是為彰藝坊在台北覓得一個「櫥窗」。但是家裡所有人都反對，包括陳羿錫也不看好會賺

---

[34] 編輯部：〈陳宗萍──堅持布袋戲偶原味價值〉，《X-CUP 超大盃月刊》（2006 年 8 月），頁 46。

[35] 因為收藏家多不願向別人提及戲偶自何處購得，以保持神祕性和稀有性，因而無助於開拓「彰藝坊」的商機。

錢，但陳宗萍對陳羿錫的藝術潛力與設計天分甚具信心，而「彰藝坊」不
向外發展也不行，於是在說服公公同意，並得到老公的支持後，她向政府
申請了一百萬的青年創業貸款，正式帶著被認為已經是落伍的傳統戲偶北
上，進駐被認為最有文化氣質的賣場──誠品中設櫃[36]。而透過誠品這個
窗口，很多人（包括外國人）得以認識彰藝坊，除了散客外，很多機關學
校、劇團或是個人蒐藏家，都會向「彰藝坊」下訂單[37]。曾任誠品書店北
市商場區經理的章曉君就對「彰藝坊」的古典布袋戲偶讚譽有加：

> 彰藝坊的傳統布袋戲偶具備傳承台灣歷史文化的特色，有其市場性
> 與獨特性。在世代變遷之下，仍堅持採用耗時費工的手工雕刻與刺
> 繡，所創造出來的作品精緻、品質穩定，自然散發出獨一無二的魅
> 力。[38]

因此「彰藝坊」是誠品敦南店創店以來，兩家屹立至今（2007）尚未撤櫃
的老店之一，憑藉的就是將本土化的產品精緻化，而且不斷地改良，終能
贏得國內外民眾的青睞。為了精益求精，並分擔陳羿錫的工作量，「彰藝
坊」還特別聘請畢業自銘傳大學應用美術系的服裝設計師林淑玲（1968
～）專門幫戲偶設計服裝，也請「弘宛然」掌中劇團團長吳榮昌（1965～）
設計且角頭飾，讓「彰藝坊」清麗素雅的品牌風格更具辨識性，產量也更
穩定，遂於二○○七年八月十日，於高雄「夢時代」三樓誠品書店內開設
第二家「彰藝坊」門市。

　　在「彰藝坊」製作古典布袋戲偶穩定發展之餘，陳宗萍另於二○○五
年成立「偶相設計公司」，目標朝著從精緻戲偶工藝藝術當中延伸出的多
元文化潛能設計繼續努力。由她與林淑玲合作構思、設計，第一波產品運

---

[36]　在設櫃的第三年，陳宗萍就已經賺回本錢，也還清所借貸的一百萬貸款。

[37]　此段另參李蓮珠：〈開啟一扇城市時尚之窗──彰藝坊的布袋戲偶〉，《傳統藝術》
　　　第 31 期（民國 92 年 6 月），頁 49～50。

[38]　許宗琳：〈戲偶牽紅線　掌中話真情〉，《蘋果日報》B11 版（2004 年 4 月 7 日）。

用源自於戲台布圍及戲偶衣服元素之台灣花布設計出台灣新書包、筆袋、購物袋等一系列的生活用品,「一布布」將台灣在地文化元素引進時尚生活圈[39]。陳宗萍認為花布是台灣最「俗擱有力」的本土性代表圖紋,她莫明所以的就是喜歡它的鮮艷、溫暖與熱情,她說:

> 要貼近生活才能貼近觀眾,所以彰藝坊在採集這些傳統元素與製作運用時,特別注意現代人缺乏的東西,例如現代的生活過於疏離,所以我們需要熱鬧;現代的生活過於枯燥冷酷,所以我們需要色彩與熱情。這也是我當初採用台灣花布做為布袋戲包裝禮盒提袋的出發點,讓傳統的元素更貼近生活。[40]

這種讓藝術走入生活、讓創意提升生活的創作理念,使台灣花布周邊商品一推出,就頗受女性客層的喜愛,因此當古典布袋戲偶這條路走不下去的時候,陳宗萍自嘲要轉型全力設計開發台灣花布系列商品,棄「偶」於不顧矣![41]

## 五、結語

「彰藝園」布袋戲班是目前彰化市最資深的戲班,從日治時期的「祥盛天」到一九五八年後更名的「彰藝園」,陳木火和陳峰煙父子一直和布袋戲維持若即若離的關係,雖然因此無法造就其成為天王級演師而使其布袋戲事業攀登高峰,卻也能三餐溫飽而讓布袋戲代代相傳。到了第三代的

---

[39]　見「彰藝坊」網站 www.cyf-bodehi.com.tw。

[40]　見編輯部:〈陳宗萍——堅持布袋戲偶原味價值〉,《X-CUP 超大盃月刊》(2006年8月),頁51。

[41]　陳宗萍自 2006 年以來,走訪台灣各鄉鎮,找尋經營超過 40 年的老布店、布行與棉被店,收集了超過 700 款的台灣傳統花布,並於 2012 年 10 月出版《花樣時代　台灣花布美學新視界》一書。

陳羿錫，承襲優質的布袋戲基因，再秉持穩健踏實的精神，讓表演布袋戲的「彰藝園」轉型為製作布袋戲偶的「彰藝坊」，在古典布袋戲偶的領域內，進行「體制內」改革，以台灣設計／中國製造／進軍國際，並由陳宗萍進一步衍伸出台灣花布系列商品，如此以「布袋戲文化」為內涵、以「創意設計」為手法、以「各式產品」為繽妍外顯的形式，成了台灣文化創意產業的典範。「彰藝園」這七十幾年一路走來，一步一腳印，看似順勢而為，其實有幾個轉捩點在默默改變著家族的命運。

首先是陳木火加入「集樂軒」並認識「阿歪師」，開啟了家族的布袋戲生涯。而他在日治時期去「拖牛車」，一來讓後代保有一條事業命脈，二來他用牛車拖木柴幫助徐析森，讓陳峰煙保有很多珍貴的「阿森仔頭」，也讓陳羿錫在徐炳根家習得刻偶粉彩的技藝而得以和「西田社」有來往，開啟了他的古典布袋戲偶事業。接著是陳峰煙因父親聘請很多主演，得以轉益多師，並和各團友善交往，因而收藏了不少布袋戲劇本，其中尤以大雅「悅來園」張秋嶠的劇本最值得吾人進一步研究。而陳羿錫因為受聘維修西田社的老戲偶，受到感動與鼓勵，有機會到中國泉州，除了設立工作室，讓「土產精品化」，也推動古典布袋戲偶的收藏熱潮。而學美術的陳宗萍則「別具隻眼」，在大家習以為常的古典布袋戲偶上，開發出系列花布商品，這或許會成為未來「彰藝園」家族的另一塊著力的事業版圖。

布袋戲不論是表演或是製作，都屬於古老的傳統產業，利潤不多，很多從業者都早已「收腳洗手」，退出江湖了，但現在不論是「彰藝園」或「彰藝坊」卻忙碌得不可開交，看來「彰藝園」可以穩健踏實地傳衍下去。[42]

---

42　後記：2009 年，陳羿錫、陳宗萍結束「彰藝坊」在所有百貨公司的設櫃，另在台北市大安區永康街 47 巷 27 號自宅成立「彰藝坊・偶相與花樣工作室」直營店，已成為台北風格名店。而陳樹成的長子陳韋佑（1987〜），建國科大電機系畢業，並於 2015 年 2 月加入陳錫煌老師的藝生行列接受四年（至 2018）的古典布袋戲表演訓練，平日也承繼「彰藝園」允民戲分團演出，已有第四代接班人的架勢。

# 附錄一：2007 年彰化縣立案的布袋戲團

| 鄉鎮別 | 劇團名稱 | 備註 |
|---|---|---|
| 彰化市 | 李銘芳「中國」掌中劇團 | |
| | 王景祥「五洲真正園」掌中劇團 | |
| | 呂文錦「正五洲呂明朝」掌中劇團 | |
| | 陳峰煙「彰藝園」掌中劇團 | |
| | 吳正雄「五洲小寶島」掌中劇團 | |
| | 黃朝溢「輝五洲第三」掌中劇團 | |
| | 林英其「新春閣」掌中劇團 | 共 7 團 |
| 秀水鄉 | 蕭上信「博眾園」掌中劇團 | |
| | 蕭上彥「中五洲蕭上彥」掌中劇團 | |
| | 蕭上溢「五洲博眾」掌中藝術團 | |
| | 楊燈財「金華龍」掌中劇團 | |
| | 蔡家立「大眾」掌中劇團 | |
| | 蕭思亮「新博眾」掌中劇團 | 共 6 團 |
| 田中鄉 | 郭政強「田中黑狗」掌中劇團 | |
| | 王承澤「通世界」掌中劇團」 | |
| | 陳天城「成世界」掌中劇團 | |
| | 黃肇聖「黃文進」掌中劇團 | |
| | 陳朝雄「新宏星」掌中劇團 | |
| | 蕭昌雄「靈明閣」掌中劇團 | |
| | 張松建「黑吉馬」掌中劇團 | |
| | 王啟文「王啟文」掌中劇團 | |
| | 紀文進「明峰」掌中劇團 | 共 9 團 |
| 大村鄉 | 陳家添「聲五洲」掌中劇團 | |
| | 洪國禎「全世界」掌中劇團 | |
| | 吳蔡玉琴「金鳳凰」掌中劇團 | |
| | 盧泰山「泰山」掌中劇團 | 共 4 團 |
| 埔鹽鄉 | 顏西藤「新華閣」掌中劇團 | |
| | 楊順憑「順興五洲園」掌中劇團 | |

| | | | |
|---|---|---|---|
| | | 許玉樹「大統」掌中劇團 | 共3團 |
| 社頭鄉 | | 陳柏南「高尚文化」布袋戲團 | |
| | | 張添順「文武乾坤」布袋戲團 | 共2團 |
| 田尾鄉 | | 許能星「許能星」電視木偶劇團 | |
| | | 邱清正「正興閣」掌中劇團 | 共2團 |
| 竹塘鄉 | | 林來森「明五洲」木偶掌中劇團 | 共1團 |
| 二水鄉 | | 許來福「黑人」掌中劇團 | |
| | | 許柄輝「許來福」掌中劇團 | |
| | | 茆明福「明世界」掌中劇團 | |
| | | 董國忠「心心」掌中劇團 | |
| | | 謝明閣「新世界」掌中劇團 | |
| | | 茆國聰「明世界」掌中第二團 | |
| | | 茆國鎮「金鳳凰」第二團 | 共7團 |
| 員林鎮 | | 林敨東「光興閣」掌中劇團 | |
| | | 黃俊雄「黃俊雄」掌中劇團 | |
| | | 廖秋郎「隆興閣第五」掌中劇團 | |
| | | 張天賜「賜興閣」掌中劇團 | |
| | | 吳清發「新樂園」掌中劇團 | |
| | | 吳宗樺「新樂園第二」掌中劇團 | |
| | | 江欽饒「江黑番」掌中劇團 | |
| | | 劉祥瑞「大台員劉祥瑞」掌中劇團 | |
| | | 吳清秀「新樂園第三」掌中劇團 | 共9團 |
| 北斗鎮 | | 林陳寶蓮「新豐源」掌中劇團 | |
| | | 劉永豐「永豐」掌中劇團 | |
| | | 趙玉琴「寶興閣」掌中劇團 | 共3團 |
| 福興鄉 | | 呂籐財「阿財」掌中劇團 | |
| | | 陳漏長「東原五洲園」掌中劇團 | 共2團 |
| 二林鎮 | | 洪先衛「振澧光」掌中劇團第二團 | |
| | | 洪百五「振澧光」木偶劇團 | |
| | | 陳江海「鳳舞奇觀」布袋戲團 | 共3團 |
| 溪湖鎮 | | 胡永川「永五洲」掌中劇團 | |

| | 許宏漳「真五洲」掌中劇團 | 共 2 團 |
|---|---|---|
| 鹿港鎮 | 朱進源「朱家班」掌中劇團 | 共 1 團 |
| 溪洲鎮 | 王永方「王永峰」掌中劇團 | 共 1 團 |
| 埔心鄉 | 張永郎「金世界」掌中劇團 | 共 1 團 |
| 埤頭鄉 | 巫進坤「錦興閣」掌中劇團 | |
| | 李素英「錦興閣」布袋戲團第二團 | 共 2 團 |
| | 彰化縣 18 鄉鎮共 65 團。<br>其中伸港鄉、線西鄉、和美鎮、芬園鄉、花壇鄉、永靖鄉、芳苑鄉、大城鄉等 8 鄉鎮沒有立案布袋戲團。 | |

# 附錄二：2016 年彰化縣立案的布袋戲團

| 鄉鎮別 | 劇團名稱 | 備註 |
|---|---|---|
| 彰化市 | 李銘芳「中國」掌中劇團 | |
| | 王景祥「五洲真正園」掌中劇團 | 2007 年後劇團遷往台中 |
| | 林英其「新春閣」掌中劇團 | |
| | 呂文錦「正五洲呂明朝」掌中劇團 | |
| | 陳峰煙「彰藝園」掌中劇團 | |
| | 吳正雄「五洲小寶島」掌中劇團 | |
| | 黃朝溢「輝五洲第三」掌中劇團 | |
| | *吳本源「民雄響五洲」本團 | 共 8 團 |
| 秀水鄉 | 蕭上信「博眾園」掌中劇團 | |
| | 蕭上彥「中五洲蕭上彥」掌中劇團 | |
| | 蕭上溢「五洲博眾」掌中藝術團 | |
| | 楊燈財「金華龍」掌中劇團 | |
| | 蔡家立「大眾」掌中劇團 | |
| | 蕭思亮「新博眾」掌中劇團 | |
| | *黃鴻銘「義得」掌中戲團 | |
| | *蕭煒仁「蕭煒仁」掌中戲劇團 | 共 8 團 |
| 田中鄉 | 郭政強「田中黑狗」掌中劇團 | |
| | 王承澤「通世界」掌中劇團」 | |
| | 黃肇聖「黃文進」掌中劇團 | |
| | 王啟文「王啟文」掌中劇團 | |
| | 張松建「黑吉馬」掌中劇團 | |
| | 蕭昌雄「靈明閣」掌中劇團 | |
| | 陳俊沂「新宏星」掌中劇團 | |
| | *蕭麗玲「黃文進」掌中劇團二團 | |
| | *黃鈺媄「黃文進」掌中劇團三團 | 共 9 團 |
| 大村鄉 | 陳家添「聲五洲」掌中劇團 | |
| | 吳蔡玉琴「金鳳凰」掌中劇團 | |
| | 盧佳宣「泰山」掌中劇團 | |

| | | |
|---|---|---|
| | *盧志偉「泰山」掌中劇團二團 | 共4團 |
| 埔鹽鄉 | 顏西藤「新華閣」掌中劇團 | |
| | 楊順憑「順興五洲園」掌中劇團 | |
| | 許玉樹「大統」掌中劇團 | |
| | *許信富「大統」掌中劇團二團 | 共4團 |
| 社頭鄉 | 陳柏南「高尚文化」布袋戲團 | |
| | 張奕騏「文武乾坤」布袋戲 | 共2團 |
| 田尾鄉 | 邱清正「正興閣」掌中劇團 | |
| | *詹榮義「新明興」掌中劇團 | 共2團 |
| 芬園鄉 | *洪萬田「光明閣」掌中劇團 | 共1團 |
| 竹塘鄉 | 林來森「明五洲」木偶掌中劇團 | 2007年後劇團遷往台中 共1團 |
| 二水鄉 | 茆明福「明世界」掌中劇團 | |
| | 茆國聰「明世界」掌中第二團 | |
| | 董國忠「心心」掌中劇團 | |
| | 茆國鎮「金鳳凰」第二團 | 共4團 |
| 員林鎮 | 江欽饒「江黑番」掌中劇團 | |
| | 黃俊雄「黃俊雄」掌中劇團 | |
| | 廖秋郎「隆興閣第五」掌中劇團 | |
| | 張天賜「賜興閣」掌中劇團 | |
| | 吳清發「新樂園」掌中劇團 | |
| | 吳宗樺「新樂園第二」掌中劇團 | |
| | 吳清秀「新樂園第三」掌中劇團 | |
| | 劉祥瑞「大台員劉祥瑞」掌中劇團 | |
| | *劉順振「大台員劉順振」掌中劇團 | |
| | *黃文燦「今五洲」布袋戲藝術團 | |
| | *賴沛汶「員林新世界」掌中劇團 | |
| | *蔡國厚「沈明正」廣播電視木偶劇團 | 共12團 |
| 北斗鎮 | 林陳寶蓮「新豐源」掌中劇團 | |
| | 劉永豐「永豐」掌中劇團 | |
| | 趙玉琴「寶興閣」掌中劇團 | 共3團 |

| | | |
|---|---|---|
| 福興鄉 | 呂籐財「阿財」掌中劇團 | |
| | 陳漏長「東原五洲園」掌中劇團 | |
| | *黃九龍「九龍」掌中劇團 | 共 3 團 |
| 二林鎮 | 洪百五「振澧光」木偶劇團 | |
| | 洪先衛「振澧光」掌中劇團第二團 | |
| | 陳江海「鳳舞奇觀」布袋戲團 | 共 3 團 |
| 溪湖鎮 | 胡永川「永五洲」掌中劇團 | |
| | 許宏漳「真五洲」掌中劇團 | |
| | *陳昌輝「尚新」掌中劇團 | 共 3 團 |
| 鹿港鎮 | 朱進源「朱家班」掌中劇團 | |
| | *尤振輝「阿輝」掌中布袋戲 | |
| | *劉金城「鹿港金興閣」掌中班 | 共 3 團 |
| 溪洲鎮 | 王永方「王永峰」掌中劇團 | 共 1 團 |
| 埔心鄉 | *詹錫鏞「長紅」掌中劇團 | |
| | *賴沛汶「員林新世界」掌中劇團 | 共 2 團 |
| 埤頭鄉 | 巫進坤「錦興閣」掌中劇團 | |
| | 李素英「錦興閣」布袋戲團第二團 | 共 2 團 |

1. 團前之 * 標記乃指 2007 年後立案新增之劇團。2007 年共 18 鄉鎮登錄 65 團。
2. 至 2016 年，彰化縣共 19 鄉鎮登錄 75 團。
3. 其中伸港鄉、線西鄉、和美鎮、花壇鄉、永靖鄉、芳苑鄉、大城鄉等 7 鄉鎮沒有立案布袋戲團。

# 附錄三：彰藝園傳承譜系

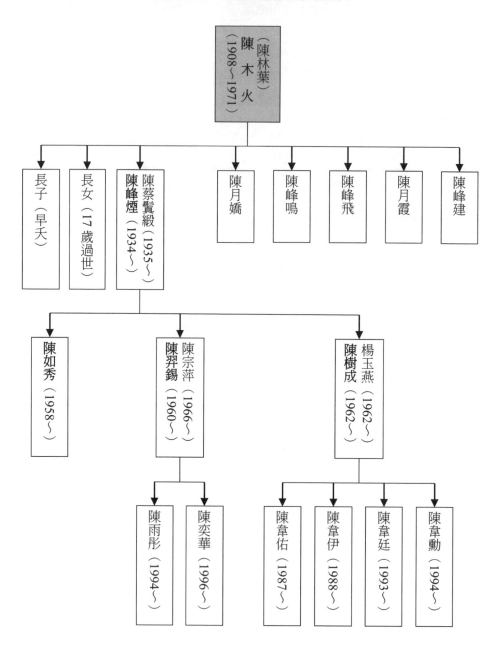

# 附錄四：彰藝園掌中戲團大事年表

| 年代 | 大事紀 |
|---|---|
| 1908 年<br>日・明治 41 年<br>清・光緒 34 年 | ・「彰藝園」掌中戲團第一代演師陳木火，出生於彰化崙仔坪（即今彰化市平和里，南北管音樂戲曲館附近），綽號阿松、臭頭仔松。 |
| 1934 年<br>日・昭和 9 年<br>民國 23 年 | ・「彰藝園」掌中戲團第二代演師陳峰煙出生於彰化北門口，乃陳木火（27 歲）次子，綽號阿狗（因長兄、長姊早夭，遂取賤名以求平安長大）。 |
| 1940 年<br>日・昭和 15 年<br>民國 29 年 | ・陳木火（33 歲）搬家到「市仔尾」（今中正路現址）定居。 |
| 1946 年<br>民國 35 年 | ・陳木火（39 歲）重新經營「祥盛天」掌中戲團。「祥盛天」早在日治時期即已成立，取後場師父阿盛仔（噴吹）之「盛」、天靈仔（打鼓）之「天」，加上「阿松」之「祥」（諧音）合成團名。 |
| 1957 年<br>民國 46 年 | ・陳峰煙（24 歲）娶妻，妻子蔡鬢緞（1935～）乃彰化和美人。 |
| 1958 年<br>民國 47 年 | ・陳木火（51 歲）向彰化縣政府登記成立「彰藝園」掌中戲團，團名乃彰化縣府人員所取，因是彰化市第一支來登記的布袋戲團，故取名「彰藝（一）園」。<br>・陳峰煙（25 歲）長女陳如秀出生。 |
| 1960 年<br>民國 49 年 | ・陳峰煙（27 歲）長子陳羿錫出生。 |
| 1962 年<br>民國 51 年 | ・陳峰煙（29 歲）次子陳樹成出生。 |
| 1971 年<br>民國 60 年 | ・陳木火去世，享年 64 歲。陳峰煙（38 歲）接手經營「彰藝園」。 |
| 1984 年<br>民國 73 年 | ・陳羿錫（25 歲）因姊夫的介紹，遠赴印尼「維多利亞」集團貿易公司，擔任企劃部主管，前後任職約三年。 |
| 1987 年<br>民國 76 年 | ・陳羿錫（28 歲）被「維多利亞」公司派往中國廣州洽商，在「廣州貿易洽談會」中的「工藝館」中，首次看到陳列有漳、 |

| | 泉古典布袋戲偶。 |
|---|---|
| 1989 年<br>民國 78 年 | ・陳羿錫（30 歲），協助「西田社布袋戲基金會」典藏戲偶之整理、修護、復原工作；並赴中國泉州考察古典戲偶之原始圖樣與製作之狀況。年底在廈門設立製作古典戲偶的工作室。 |
| 1991 年<br>民國 80 年 | ・7 月，陳羿錫（32 歲）應台北市建國南路「木石緣」畫廊之邀，於「傳統戲劇之美」聯展活動展示古典布袋戲偶時，初識任職畫廊總經理助理的陳宗萍（26 歲）。 |
| 1993 年<br>民國 82 年 | ・1 月，陳羿錫應台北力霸百貨公司之邀，於南京西路店展示古典戲偶。<br>・陳羿錫（34 歲）與陳宗萍（28 歲）結婚。 |
| 1994 年<br>民國 83 年 | ・3 月，陳羿錫（35 歲）於彰化市老家登記成立「彰藝坊古典戲偶工作室」。（地址：彰化市中正路一段 121 號）<br>・5 月 27 日，「彰藝園」應東海大學「台灣文學週」活動中演出〈三國演義・千里尋兄〉、〈西遊記・火雲洞〉。「彰藝坊」並策展「傳統戲偶之美」。 |
| 1996 年<br>民國 85 年 | ・10 月 10 日，陳羿錫（37 歲）於台北誠品書店敦南店開設全國第一家古典戲偶專賣店「彰藝坊」。（門市地址：台北市敦化南路一段 245 號 B1） |
| 1997 年<br>民國 86 年 | ・2 月，「彰藝園」掌中戲團與「彰藝坊古典戲偶工作室」於新光三越台北南西店主辦的「偶戲博覽會」活動中展演。<br>・5 月，「彰藝坊古典戲偶工作室」應文建會於彰化縣伸港鄉福安宮主辦的「八十六年全國文藝季——戲曲・彰化」展出布袋戲文物。<br>・8 月，「彰藝園」、「彰藝坊」應邀於中壢來來百貨公司主辦的〈藝術・趕集——絕代風華掌中偶〉活動中展演。 |
| 1998 年<br>民國 87 年 | ・7 月，「彰藝坊」應邀於宜蘭縣政府主辦的〈台灣文化節——戲弄宜蘭〉活動中展出布袋戲偶。<br>・10 月 17 日，「彰藝園」應國立清華大學藝術中心所主辦的「清大文化公園」活動中演出〈過五關斬六將〉、〈火燄山三借芭蕉扇〉。<br>・11 月 14 日，由「財團法人春泉文教基金會」製作的「陳峰煙影像記錄」（65 歲）於台中有線電視第 13 頻道「人文台灣」的節目中首播。 |

| 1999 年<br>民國 88 年 | ・2 月 17 日，「彰藝園」掌中劇團應新光三越百貨桃園店所主辦的「新春偶戲藝術節」中演出〈火雲洞〉。<br>・7～8 月，「彰藝坊」應台北市袖珍博物館之邀，於「細說布袋・掌中乾坤」活動中展示戲偶；「彰藝園」並演出〈西遊記・火雲洞〉。<br>・9～10 月，「彰藝坊」應高雄市立歷史博物館之邀，於「風雲再起——新古典布袋戲偶特展」活動中展示戲偶；「彰藝園」並演出〈西遊記・火雲洞〉。<br>・「彰藝坊」首度開發樹脂戲偶，並承製誠泰銀行信用卡史艷文、女神龍樹脂戲偶贈品，各 3 萬尊。 |
|---|---|
| 2000 年<br>民國 89 年 | ・5 月，總統府向「彰藝坊」訂購戲偶一批。<br>・「彰藝坊」赴法國巴黎「歐亞印象畫廊」展出。 |
| 2001 年<br>民國 90 年 | ・「彰藝坊」赴法國巴黎「金生麗水藝廊」展出。 |
| 2002 年<br>民國 91 年 | ・12 月 17～20 日「彰藝園」、「彰藝坊」赴法國巴黎「巴文中心」、尼斯「亞洲藝術博物館」展演。 |
| 2003 年<br>民國 92 年 | ・「彰藝坊」赴法國馬賽「省立民族博物館」、卡拉瓦多省偶戲節巡迴展出。 |
| 2004 年<br>民國 93 年 | ・4 月，「彰藝園」赴墨西哥首都藝術節巡迴演出。<br>・8 月，「彰藝園」赴墨西哥瓜拿花多省立民族博物館展出。 |
| 2005 年<br>民國 94 年 | ・3 月，陳宗萍（40 歲）設立「偶相設計公司」。<br>・8 月，「彰藝坊」應統一蘭陽藝文公司之邀於宜蘭傳藝中心舉辦之「布袋戲百年風華」活動中展出布袋戲文物。<br>・11 月，「財團法人春泉文教基金會」出版〈民俗技藝大師精選 2——陳峰煙〉DVD。<br>・台中教育大學台語系聘請陳峰煙（72 歲）先生擔任「布袋戲入門」課程之講師。 |
| 2006 年<br>民國 95 年 | ・12 月 1 日，「彰藝坊」台北敦南誠品店擴大營業，比舊門市大上 2.5 倍。<br>・「彰藝坊」接受霹靂國際多媒體委託，製作「素還真」8 寸小戲偶，隔年又製作「葉小釵」小戲偶。 |
| 2007 年<br>民國 96 年 | ・2 月 4 日～3 月 18 日，「彰藝坊」應彰化市公所之邀於彰化藝術館大廳策劃展出「布袋戲百年風華——彰化啟示錄」。「彰 |

| | |
|---|---|
| | 藝園」陳峰煙（74 歲）則於 2 月 21 日演出〈西遊記〉。<br>‧8 月 10 日，「彰藝坊」於高雄「夢時代」3 樓誠品書店內開設第二家門市。（地址：高雄市中華五路 789 號 3 樓）<br>‧10 月 2 日～12 月 31 日，「彰藝坊」應總統府藝廊之邀，於「游於藝──生活大玩家」活動中展示戲偶與台灣花布創意系列產品。 |
| 2008 年<br>民國 97 年 | ‧7 月，「彰藝坊」退出高雄「夢時代」。 |
| 2009 年<br>民國 98 年 | ‧「彰藝坊」退出台北「誠品」敦南店，於台北市永康街 47 巷 27 號自宅經營工作室兼門市──「彰藝坊‧偶相與花樣工作室」。 |
| 2011 年<br>民國 100 年 | ‧「彰藝坊」獲台北市政府產業發展局頒發「台北好站」（GOOD SHOP OF TAIPEI）示範商家。 |
| 2012 年<br>民國 101 年 | ‧10 月，陳宗萍（47 歲）撰著、由遠流出版《花樣時代 台灣花布美學新視界》一書。 |
| 2015 年<br>民國 104 年 | ‧2 月，陳峰煙（82 歲）之孫、陳樹成（54 歲）長子陳韋佑（1987～，29 歲）參與文化部「重要傳統表演藝術布袋戲──陳錫煌傳習計畫」，成為陳錫煌老師（85 歲）的藝生，預計 2018 年結業。 |

# 第四章　內台俊影
## ——「五洲園二團」黃俊卿的布袋戲演藝風華

## 一、前言

　　台灣布袋戲界有所謂「四大天團」，分別是「五洲園」、「新興閣」、「亦宛然」與「小西園」[1]。「五洲園」與「新興閣」屬南部團、「亦宛然」與「小西園」為北部班。這四團之所以被稱為台灣掌中界四大天王，乃是他們創團最早[2]、表演歷時最久、口碑最好、且傳承眾多自成一派。

　　掌中「四大天王」之中，尤以來自雲林虎尾的「五洲園」黃氏家族在台灣布袋戲界所創下的豐功偉業，最是令人傳誦不已。這個家族，一直都是台灣布袋戲界最「善變」也最「敢變」的家族，他們雖位處「虎尾」，但他們的表現卻是布袋戲界的龍頭。百年來的台灣布袋戲史，黃家四代，

---

[1] 1999 年 12 月 18 日～2000 年 1 月 18 日，由「國立傳統藝術中心」主辦、「沈春池文教基金會」承辦之「三國演義博覽會」——「掌中四大天王戲劇大賞」，於每週六分別邀請「亦宛然」於捷運新店站演出〈戰宛城〉、「小西園」於捷運士林站演出〈華容道〉、「新興閣」於國父紀念館演出〈料敵如神——孔明用奇兵〉、「五洲園黃海岱」於捷運淡水站演出〈過五關斬六將〉，掀起一陣掌中戲「四大天王」的話題和「三國戲」的觀賞熱潮。

[2] 「五洲園」系第一代演師黃馬出生於 1863 年，於 1883 年成立「錦春園」掌中班。「新興閣」系第一代演師鍾任秀智出生於 1873 年，於 1903 年成立「協興班」掌中班。「亦宛然」系第一代演師許金木出生於 1883 年，於 1909 年成立「華陽台」掌中班。「小西園」系第一代演師許天扶出生於 1893 年，於 1913 年成立「小西園」掌中班。

從「錦春園」黃馬（1863～1929）、「五洲園」黃海岱（1901～2007）開始，到「真五洲」黃俊雄（1933～）、「霹靂」黃文擇（1956～），常是當時引領風騷又叱吒風雲的「先驅型」演師。而且「五洲」一派開枝散葉、徒孫不計其數[3]，儼然是台灣布袋戲界最久、最大、最具創意的品牌。

　　為黃氏家族奠定百年發展基業最重要的人物，當屬有洲派「通天教主」之稱的黃海岱。他自幼隨父學得嫻熟之掌中技藝，於一九二九年（日‧昭和 4 年）在其父黃馬去世後，與弟程晟（1907～1945）改父傳「錦春園」掌中班為「五州園」掌中班，因「錦春」二字台語發音常被揶揄為「撿剩的」[4]，取「五州園」乃寓「名揚全台五州」之意[5]；後再改為「五洲園」，則進一步期盼以掌中技藝征服世界五大洲[6]。黃海岱傑出的演藝才華，博得南台灣布袋戲界「五大柱」的尊稱。所謂「五大柱」乃指：一岱，即虎尾五洲園黃海岱，擅長公案戲和詩詞口白；二祥，西螺新興閣的鍾任祥（1911～1980），擅演劍俠戲；三仙，台南關廟玉泉閣的開山祖，人稱「仙仔師」的黃添泉（1911～1978），精於武打戲；四田，台南麻豆錦華

---

**3**　據葉子楓主編：《台灣省地方戲劇協進會成立卅週年紀念特刊》（台中：台灣省地方戲劇協進會，1983 年 11 月）中所附之「台灣省各種職業劇團統計表」統計，全省（不含北、高兩市）布袋戲共有 465 團（另歌仔戲 182 團、綜合藝術團 107 團、皮影戲 4 團、傀儡戲 2 團、南管 2 團，總共 771 團），約佔所有劇團的 60%，而布袋戲團中冠有「五洲」二字者有 107 團，約佔布袋戲團中的 23%，冠有「閣」字者有 154 團，約佔 33%。（參該特刊頁 36、54）另據葉子楓主編：《台灣省地方戲劇協進會成立四十週年紀念特刊》（台中：台灣省地方戲劇協進會，1993 年 11 月）中所附之「台灣省各種職業劇團統計表」統計，全省（不含北、高兩市）布袋戲共有 392 團（另歌仔戲 153 團、綜合藝術團 80 團、皮影戲 4 團、傀儡戲 2 團，總共 635 團），約佔所有劇團的 62%。而布袋戲團中冠有「五洲」二字者有 82 團，約佔布袋戲團中的 21%，冠有「閣」字者有 62 團，約佔 16%。（參該特刊頁 51、69）

**4**　參徐志成、江武昌：〈黃海岱大事年表〉，黃俊雄等著：《掌上風雲一世紀──黃海岱的布袋戲生涯》（中和：印刻出版公司，2007 年 3 月），頁 219。

**5**　日‧大正九年（1920），日本政府對台灣修訂地方官制、進行市街改正計畫，廢西部十廳，新設台北、新竹、台中、台南、高雄五州，以及台東、花蓮港、澎湖等三廳。

**6**　參陳龍廷：〈布袋戲台灣化歷程的見證者〉，黃俊雄等著：《掌上風雲一世紀──黃海岱的布袋戲生涯》，頁 78。

閣的「田仔師」胡金柱（1915～1999），擅長笑科戲；五崇，屏東東港復興社的盧崇義（1915～1971），擅長風情戲（愛情戲）[7]。

　　黃海岱娶有二妻[8]，育有八子四女，分別是黃梨花（女）、黃梨琴（女）、黃俊卿、黃俊雄、黃宏鈞、黃聆音、黃逢時、黃力郎、黃士騰、黃秀鳳（女）、黃忠春（女）、黃逸雲。其中，長子黃俊卿成立「五洲園第二團」、次子黃俊雄成立「五洲園第三團」、四子黃聆音（黃俊郎）成立「五洲園第四團」，多支並秀，奮榮揚暉，讓「五洲園」的掌中藝術，席捲內外台，造成收看狂潮。尤其是綽號「大頭仔雄」（喻鬼頭鬼腦）的黃俊雄於一九七〇年三月二日上台視演出《雲州大儒俠》、《六合三俠傳》等系列叫好又叫座的布袋戲後[9]，不只使「黃俊雄」成為台灣布袋戲的代名詞，也使黃俊雄「一開口就足以讓全台沈默」的魅力遠遠超過「五洲園」的師兄弟們，竟使世人只知有黃俊雄而忽略了其他卓越秀異「洲派」演師。

　　台灣布袋戲界對「五洲園」第二、三代著名演師有「上五虎」、「下五虎」之美譽，主要是以第二代、第三代演師在當時布袋戲界的票房賣座而論。所謂「上五虎」是指：五洲二團黃俊卿、真五洲黃俊雄、寶五洲鄭一雄、新五洲胡新德、省五洲廖萬水。「下五虎」分別是：輝五洲廖昆章（黃俊雄徒）、五洲小桃源孫正明（鄭一雄徒）、正五洲呂明國（黃俊雄徒）、五洲第四團黃俊郎（即黃聆音，黃海岱四子，隨黃俊雄戲路）、第一樓林瓊斑（黃俊卿徒）[10]。這些曾叱吒風雲的洲派演師鋒芒，在一九六〇～一九九〇年代，全都給以進化版「史艷文」大放異彩的黃俊雄蓋過，世人也因而忽略一九六〇年代之前內台掌中演師的赫赫事蹟，其中尤以出道較早且曾傳

---

7　參江武昌：〈虎尾五洲園掌中劇團之流播與變遷〉，財團法人中華民俗藝術基金會編：《1999 國際偶戲學術研討會論文集》（雲林縣立文化中心，1999 年 6 月），頁 339。

8　黃海岱於 1927 年娶鐘罔市，再於 1959 年娶劇團歌手洪金貴。

9　《雲州大儒俠》系列共演出 440 集、《六合三俠傳》系列共演出 346 集。

10　參徐志成、江武昌：〈黃海岱大事年表〉，黃俊雄等著：《掌上風雲一世紀——黃海岱的布袋戲生涯》，頁 229。

授掌中技藝給黃俊雄、號稱「內台戲霸主」的黃俊卿[11]，在內台時期所創下的豐功偉業。

　　台灣布袋戲界在內台時期，有所謂「南北二路的五虎將」的著名演師，包括「新港寶五洲」鄭一雄（1934～2003）、「虎尾五洲園第二團」黃俊卿（1927～2014）、「南投新世界」陳俊然（1933～1997）、「嘉義光興閣」鄭武雄（1937～2011）、「西螺進興閣」廖英啟（1930～2012）[12]。這五虎將中，年齡最長，最早進入內台表演、而且表演歷時最久（1943～1993）的布袋戲演師，就屬綽號「黑狗卿」、「五蕊（朵）仔」的黃俊卿。黃俊卿除了縱橫內台演出劍俠戲、金光戲之外，也曾於一九六○年間灌錄九齣共 103 張布袋戲唱片，更於一九七○～一九七二年間上台視演出《劍王子》、《忠孝書生》、《少林英雄傳》三檔共 139 集的電視布袋戲，一九九一年錄製十集錄影帶布袋戲《橫掃天下——黑眼鏡》準備發行出租。這樣一位能編擅演的老牌布袋戲演師，卻很少引起學者專家的重視與注目，因而尚未有專文對其作一深入論述，本文即在有限文獻記載及多次田調訪談中，試圖爬梳黃俊卿一生的布袋戲演藝風華及表演特質，除了了解其對台灣布袋戲的貢獻與定位外，可作為進一步探析內台時期台灣布袋戲表演藝術內蘊的基礎。

## 二、「五洲園二團」黃俊卿的布袋戲演藝風華

### （一）台灣布袋戲於商業劇場之演出

　　一般布袋戲藝人稱在神明生日於廟埕或空地所演出的酬神戲叫做「民

---

11　「內台戲霸主」稱號見江武昌：〈虎尾五洲園掌中劇團之流播與變遷〉一文，財團法人中華民俗藝術基金會編：《1999 國際偶戲學術研討會論文集》，頁 343。

12　見江武昌：〈台灣布袋戲簡史〉，《民俗曲藝》第 67、68 期（1990 年 10 月），頁113。另見江武昌：〈台灣布袋戲封神榜〉，郭吉清主編：《掌中乾坤——高雄布袋戲春秋》（高雄：高雄市立歷史博物館，2005 年 12 月），頁 163。

戲」、「棚腳戲」、「外台戲」或「野台戲」，陳龍廷認為以學術角度宜
稱之為「祭祀劇場」[13]，這種戲劇演出的動機是演給神明看的，作為取悅
神明、祈福還願儀式的一部分，觀眾看戲是自由來去並且免費觀賞。而在
戲園（戲院）中演出的布袋戲，因為觀眾須自費購票入場，而且在戲園（戲
院）等密閉空間內觀賞，因此稱為「內台戲」，也可稱之為「商業劇
場」。「外台戲」與「內台戲」是一組概念相對的稱呼，不只布袋戲，其
他戲種也比照如此稱呼[14]。

　　台灣之商業劇場活動始自日治初期，一八九七（日‧明治 30）年十二月
十九日於台北城內開幕的「浪花座」（日人稱戲院為「座」、「館」、「劇場」
或「舞台」），專供日人集會及娛樂之用，是台灣最早的商業劇場。一九〇
九（日‧明治 42）年九月由日人於台北大稻埕籌建竣工的「淡水戲館」[15]，
乃台灣第一個專門演出中國傳統戲劇的劇場。商業劇場內可演出日本傳統
戲劇（如能劇、歌舞伎、人形淨琉璃）和新派劇、中國傳統戲曲（如京戲、徽戲、
潮州戲、福州戲、泉州白字戲）和文明戲、台灣傳統戲曲（如七子戲、四平戲、南
管白字戲、歌仔戲、掌中戲）和新劇、魔術、雜技、歌舞、藝妲戲和電影等。
對於「商業劇場」的空間定義，徐亞湘云：

　　　　日治時期台灣的商業劇場基本上有四種不同的形式出現，一為固定
　　　　建築物之劇場建築，一般較大城鎮皆有設置，如台北「新舞台」
　　　　「永樂座」、台中「樂舞台」、嘉義「南座」、台南「大舞台」

---

[13] 陳龍廷：〈布袋戲台灣化歷程的見證者──五洲元祖黃海岱〉，黃俊雄等著：《掌上
風雲一世紀──黃海岱的布袋戲生涯》，頁 71。

[14] 邱坤良於〈戲劇‧空間與觀眾〉一文中云：「劇團在戲院演出的『內台戲』，不但包
括京劇、南管、歌仔戲、木偶戲，也包括新劇、歌舞劇、特技等不同表演內容。戲院
雖不具寺廟舞台的神聖性，卻更具創造性，提供平台，讓各種類型的劇團、藝人與觀
眾有互動、交流與再創造的機會。」──邱坤良：《移動觀點──藝術‧空間‧生活
戲劇》（台北：九歌出版社，2007 年 4 月），頁 56。

[15] 故址在今台北市太原路上。1916 年 4 月，由辜顯榮承購，改稱為「台灣新舞台」。
1945 年 5 月 31 日，遭美軍台北大空襲波及，建築物全毀。

等;二為利用公眾集會場所充作演出空間,如新竹俱樂部、桃園公
會堂、基隆公會堂等地;三為臨時木構的簡易封閉表演空間,多出
現在尚無劇場建築之前的城鎮地區或無劇場建築的村庄聚落,如基
隆玉田街臨時戲園、嘉義市場後戲園、高雄鹽埕臨時戲園等;四為
利用當地公廟內圈圍一塊區域當作表演空間,如台南市媽祖宮、宜
蘭天后宮、豐原慈濟宮、彰化關帝廟等地。[16]

徐亞湘以為狹義的「內台」概念,意指第一種「固定建築物之劇場建
築」,而廣義的「內台」概念,除了第一種「固定建築物之劇場建築」之
外,尚應包括「利用公眾集會場所充作演出空間」、「臨時木構的簡易封
閉表演空間」、「利用當地公廟內圈圍一塊區域當作表演空間」等後三種
場域,亦即進行售票商業演出的封閉性空間皆屬之,此與酬神演出的開放
性空間為一相對的概念[17]。商業劇場的出現標誌著現代化、都市化程度的
穩定發展、商品經濟的發達、市民階層的興起及其文化娛樂需求的增加。
進入劇場演出的戲班,則必須在商業利益、市場競爭的考量下,對其表演
藝術、舞台美術、劇目特色等方面不斷變換、調整、提升,以滿足觀眾多
變的戲劇審美要求,如此方能維持戲班的日常營運與提高本身的競爭優勢
[18]。在酬神戲的表演中,廟埕的觀眾大都是被動接受「請主」與「演師」
的安排,少有置喙餘地;但是到了內台的商業演出,觀眾就能「主動出
擊」,要不要購票入內觀賞,就決定了戲團的「死活」,因此戲團全員
「皮都繃得很緊」。

布袋戲在日治時期進入商業劇場的演出紀錄不多,據徐亞湘〈日治時
期台灣戲曲大事記〉、〈日治時期台灣內台戲班考辨〉、〈淡水戲館(新
舞台)、艋舺戲園、永樂座可考之節目一覽表(1909～1944)〉之考索有以

---

16  徐亞湘:《日治時期台灣戲曲史論──現代化作用下的劇種與劇場》(台北:南天書
    局,2006 年 5 月),頁 151。

17  見徐亞湘:《日治時期台灣戲曲史論──現代化作用下的劇種與劇場》,頁 45。

18  見徐亞湘:《日治時期台灣戲曲史論──現代化作用下的劇種與劇場》,頁 151。

下幾條：1、一九○八（日‧明治 41）年一月中旬，有泉州掌中班分設戲園
於艋舺舊街（今桂林路與貴陽街之間的西園路）及大稻埕永和街（今民樂街南
端），日夜開演，並印有戲單發散[19]。2、一九○八（日‧明治 41）年一月下
旬，台南三郊中人創設之慕古戲園聘來泉州掌中班演於水仙宮內，有《晉
司馬再興避難》一齣，被譏為淫風敗俗[20]。3、一九一四（日‧大正 3）年十
一月，某班名不詳之掌中班曾進台南「大舞台」演出《封神》全部，奈不
甚奪目，且因市況不佳，往觀者寥寥無幾，所入將不供所出也[21]。4、據
《水竹居主人日記（八）》記載，一九三一（日‧昭和 6）年十二月十四日，
有西螺同樂園掌中班於「豐原座」演出[22]。5、據《灌園先生日記（九）》
記載，林獻堂於一九三七（日‧昭和 12）年四月廿九日晚上曾至「霧峰戲
園」觀賞員林某班布袋戲二十分鐘[23]。6、一九四二（日‧昭和 17）年十
月，「新國風人形劇團」於「萬華劇場」演出布袋戲[24]。

　　可見在日治時期的台灣布袋戲班[25]，大都從事外台酬神表演，內台幾
乎全是「人戲」的天下[26]。一九三七年爆發「七七事件」，中日開戰，日

---

[19]　見徐亞湘：《日治時期台灣戲曲史論——現代化作用下的劇種與劇場》，頁 300。

[20]　見徐亞湘：《日治時期台灣戲曲史論——現代化作用下的劇種與劇場》，頁 300。

[21]　見徐亞湘：《日治時期台灣戲曲史論——現代化作用下的劇種與劇場》，頁 168。

[22]　見徐亞湘：《日治時期台灣戲曲史論——現代化作用下的劇種與劇場》，頁 169。

[23]　見徐亞湘：《日治時期台灣戲曲史論——現代化作用下的劇種與劇場》，頁 169。

[24]　見徐亞湘：《日治時期台灣戲曲史論——現代化作用下的劇種與劇場》，頁 146。

[25]　日‧昭和二年（1927）3 月，日本「台灣總督府文教局」透過各州廳，對正在台灣各
地的職業戲班，進行了一次大規模的戲曲調查。隔年（1928）二月，以「台灣總督府
文教局」名義，印行調查報告——《關於台灣的支那演劇及台灣演劇調》，統計全台
布袋戲團共 28 團，是所有民間戲團（其時亂彈 26 團、歌仔戲 14 團、白字戲 13 團、
正音戲 10 團、四棚 10 團、九甲 7 團、傀儡 3 團，合計 111 團）中的第一大團，約佔
所有團數的 25%。——參林鋒雄：《中國戲劇史論稿》（台北：國家出版社，1995
年 7 月），頁 157～158。另參邱坤良：《日治時期台灣戲劇之研究》（台北：自立
晚報社文化出版部，1992 年 6 月），頁 138。

[26]　依徐亞湘主編：《日治時期台灣報刊戲曲資料檢索光碟》（宜蘭：國立傳統藝術中
心，2004 年 9 月）查詢，輸入關鍵字「布袋戲」共搜尋到 18 筆資料、「掌中戲」共
搜尋到 11 筆資料、「掌中班」共搜尋到 38 筆資料（其中很多資料重複）；若輸入關

本政府在台灣實施「禁鼓樂」，禁演漢式戲曲，布袋戲也遭禁聲，台灣布袋戲藝人或歇業或轉行或離鄉背井到中國演出。後在「皇民奉公會」中央本部增設娛樂委員會委員黃得時（1909～1999）的奔走呼籲下，日本政府於1942年1月成立「台灣演劇協會」，其中有七團台灣布袋戲班獲准加入，可在各地戲院做商業演出，也可以「演劇挺身隊」的名義赴各地做勞軍演出。這七團布袋戲班，分別是台北陳水井「新國風人形劇團」、台北謝得「小西園人形劇團」、虎尾黃海岱「五洲園人形劇團」、西螺鍾任祥「新興人形劇團」、永靖邱金墻「旭勝座人形劇團」、岡山蘇本地「東光人形劇團」、高雄姬文泊「福光人形劇團」。[27]

　　一九四五年十月廿五日，台灣「光復」，布袋戲班恢復酬神演戲，熱鬧異常，但一九四七年二月廿八日台灣發生二二八事件，國民黨政府為避免聚眾效應而禁止民間戲曲的外台演出達一年多之久，但並未禁止內台戲院的演出[28]，於是布袋戲班紛紛轉入內台演出。光復後，布袋戲由外台轉入內台演出的另一個重要的原因，乃是政府當局強制實施「改善民俗，節約拜拜」的政策，管制各種民間拜拜及迎神賽會，也嚴格限制各種外台戲的演出，為了生計，台灣布袋戲班被迫轉換跑道往內台求生路。一九五三年六月雍銘於《雲林文獻》發表〈閒談掌中班〉一文統計其時進入內台演出的掌中班有十八班：

> 台灣掌中班班數之多，實為掌中班發源地——福建之所望塵莫及也。台灣掌中班，據聞多至數百班。如其班名，不勝枚舉。但其中比較為人之所深知而且輪流演唱全省之各戲院並曾獲得各界好評者：諸如虎尾之五洲園（按：五洲園為虎尾鎮廉使里黃海岱氏所創立，分

---

鍵字「歌仔戲」則可搜尋到 159 筆資料，遑論其他人戲。

27　以上參吳明德：《台灣布袋戲表演藝術之美》（台北：台灣學生書局，2005 年 7 月），頁 97～101。

28　見邱坤良主持：《台灣地區懸絲傀儡戲、布袋戲、皮影戲資料綜合蒐集、整理計劃報告書》（國立藝術學院傳統藝術研究中心，1989 年 7 月），頁 85。

一、二、三、四、五,共五團)、西螺之新興劇團與玉花台、崙背之五
縣園、高雄之高洲園、新港之寶興軒、東港之復興社、台南之玉泉
閣、斗南之復興園、麻豆之錦華閣、永靖之永興園、台中之中洲
園、台北市之亦宛然、台北縣新莊之小西園等十八班。在上列各班
中之主演者,多屬有名之藝人,不但佈景新穎,而其所演劇情,大
多適合時代要求,真是難能可貴之至。[29]

另陳龍廷〈戰後戲園布袋戲的表演體系〉一文依據舊報紙的戲園廣告欄,
整理出一九五〇年代演出內台的掌中戲班(不包括外聘主演的掌中班),全台
共 49 團[30]。這其中,「五洲園二團」的黃俊卿也躬逢其盛,在中南部的
戲院開啟其靚冠內台的布袋戲生涯。

## (二) 「五洲園第二團」黃俊卿的布袋戲表演歷程

　　黃俊卿生於一九二七年(日·昭和 2 年、民國 16 年)一月十七日,父親
黃海岱,母親鐘岡市。他是黃海岱的長子,小時候常觀賞父親表演布袋
戲,遂為掌中技藝深深著迷。黃俊卿受日本教育,自虎尾公學校畢業後,
約十三、四歲時開始隨父親學習布袋戲和漢文。十六歲時,曾因劇團女歌
手誤班[31],而被後場人員硬拱客串兼任「五洲園」戲團歌手,以假嗓替
「女角」發聲,會演唱北管、「七字仔」和時下流行歌如【日日春】等,
常博得觀眾的好評,因而日後當主演時,他常為主角吟唱詩詞或歌曲[32]。

---

**29**　雍銘:〈聞談掌中班〉,《雲林文獻》二卷二期(1953 年 6 月),頁 99。

**30**　陳龍廷:《台灣布袋戲發展史》(台北:前衛出版社,2007 年 2 月),頁 94〜95。

**31**　據陳龍廷的調查,黃海岱「五洲園第一團」,1952 年 8 月 1〜20 日於嘉義大光明戲
　　院演出時,曾聘有歌手蔡梅、洪金貴駐唱,可見之前各團即聘有女歌手唱曲以吸引男
　　性觀眾。見陳龍廷:《台灣布袋戲發展史》,頁 122。

**32**　有關「五洲園第二團」與黃俊卿的敘述,乃綜合 2006 年 8 月 11 日 13:30〜16:30
　　於台中市中華路訪問黃文郎先生;2006 年 8 月 25 日 13:40〜16:00 於台中市進化
　　路訪問黃俊卿、黃文郎先生;2006 年 9 月 7 日 11:00〜17:30 於台中市、彰化市分
　　別訪問黃文郎先生、林李鶴如女士(台中安由戲院老板娘)、陳掃射先生(資深戲迷

十七歲時（1943），開始替父親掌團在戲院開檯演出，首演戲齣不詳。二
十歲時（1946），有次將戲金賭輸而遭黃海岱責罵掃地出門，遂正式分團
成立「五洲園第二團」[33]，其二弟黃俊雄（14 歲。1933～）則隨團司鼓兼助
演[34]，第一次組團主演是在雲林某廟埕，演出父親所授的劍俠戲《錦飛
箭》。一九四六年，台灣光復後，三月隨即轉戰內台到台中「合作戲院」
公演[35]；六月，轉至彰化「萬芳戲院」公演；九月，到嘉義「興中」戲院

---

兼戲團美術設計）、徐炳標先生；2006 年 11 月 2 日 15：00～17：00 於高雄市廣州
一街 153 號「高雄木瓜牛乳大王」訪問黃文郎先生、吳呂阿雀女士（高雄南興戲院老
闆娘）、吳純謹小姐（吳呂阿雀女士之女）；2006 年 11 月 6 日 11：40～14：45 於
桃園市春日路「真鍋咖啡館」訪問廖昆章先生（黃俊雄徒弟、輝五洲主演）、吳琮欽
先生（響五洲主演）；2008 年 4 月 11 日 16：00～18：00 訪問黃文郎先生等幾次訪
談而得，以下不再附註說明。

[33] 「五洲園第二掌中劇團」成立於 1946 年，1989 年後由黃文郎擔任團長。而「今日掌
中劇團」成立於 1975 年，乃黃俊卿為演廟宇外台民戲而另外申請，目前由黃燕飛
（黃文崇之子，1985～）擔任團長。

[34] 黃俊雄沒多久便離團，於 1951 年自組「五洲園第三團」，他回憶道：「我大哥也獨
掌一門，哥哥脾氣大，常常把手下氣走，因為缺『頭手鼓』，所以叫我去打鼓。在布
袋戲中，打鼓是很重要的，『馬能頭』也是非常重要的，暗示文武場下面是什麼場
戲，我的頭手鼓和大哥的馬能頭老是配不上，大哥罵我笨，後來我就離開了。」──
見何佩芬：〈布袋戲裡玩魔術的人〉，《電視週刊》第 1055 期（1982 年 12 月），
頁 78。

[35] 但據陳龍廷〈戰後戲園布袋戲的表演體系〉：「專門演布袋戲的據點，如台中合作戲
院、嘉義文化戲院，分別在 1951 年 11 月以及 1952 年 6 月開幕。……1951 年底至
1952 年之間，台南慈善社戲院、台中合作戲院、樂天地戲院、彰化卦山戲院、豐原
光華戲院、雲林虎尾戲院、斗六世界戲院、嘉義文化戲院、大光明戲院、高雄富樂戲
院等，陸續成立專門演布袋戲的商業劇場。」──見陳龍廷：《台灣布袋戲發展
史》，頁 84。另據陳龍廷查舊報紙廣告而製的「台灣戰後初期戲園的劍俠戲」表
格，「五洲園二團」首次於台中合作戲院演出為 1952 年 12 月，顯然與黃文郎的口述
有落差，尚待釐清。《聯合報》於 1951 年 11 月 2 日第 5 版之〈中市合作聯社，直營
戲院開幕〉一文報導云：「本市合作社聯合社直營之合作戲院，於一日上午十時半，
假該戲院舉行開幕典禮，由該社理事主席徐成主持。」（轉引自林良哲：《台中電影
傳奇》（台中：台中市政府，2004 年 11 月），頁 125）則確定合作戲院於 1951 年
11 月 1 日正式開幕。

公演；十二月，到高雄「壽星」戲院、「南興」戲院公演。自此以後，騰踔飛揚、逞雄使氣，馳騁輪演於北到豐原、南到屏東的內台戲院，原是「五洲園」副牌的「五洲園第二團」漸漸躍居為大牌團隊，而黃俊卿，則成為最令人興奮的王牌主演。

　　黃俊卿的布袋戲演藝歷程大致分為三大階段，一是從一九五〇年至一九六九年的「內台黃金時期」；二是從一九七〇年至一九七三年的「電視演出時期」；三是從一九七四年到一九九一年的「重返內台歲月」。以下分別述之，以見其三階段的演藝風貌。

## 1、一九五〇～一九六九──叱咤武林、名揚內台

　　黃俊卿曾向其父親習得《七俠五義》、《三國志》、《隋唐演義》等古冊戲和《錦飛箭》、《十三劍葉飛雲》、《忠勇孝義傳》、《清宮三百年》（火燒少林寺）等劍俠戲。之前幫父親掌團演出，到一九四六年剛組團表演，也是遵循老輩演師「日演古冊、夜演劍俠」的模式，隨舊述故，中規中矩。但到了一九五〇年，黃俊卿（24 歲）不蹈故常，別出新裁，在少林武俠小說的基礎上，自編魔幻金光戲齣──《終南二十四俠血戰天魔島》，創造出往後五十年的招牌核心主角──「奇俠怪老人」，分別在台中「合作」戲院、彰化「萬芳」戲院、嘉義「興中」戲院、高雄「富樂」戲院[36]輪演，充滿魔性與殺戮的情節，造成極大的轟動與迴響，也促使台灣布袋戲班調整演出方向，擯古競今，隨華習侈，紛紛向「金光」靠攏，聘請排戲先生編演「超武俠」的劇碼。

　　不過據陳龍廷檢索舊報紙如《中華日報》、《民聲日報》、《徵信新聞》、《聯合報》、《中央日報》的布袋戲戲院廣告，整理戰後台灣布袋戲之內台演出情況，首次有關「五洲園第二團」的演出日期、戲院與戲齣

---

36　「富樂戲院」老闆李清潭，約民國 49 年（1960）成立，曾有黃俊卿、黃俊雄、呂明國等藝師駐團公演，是高雄當地唯一從成立至停業一直專營布袋戲的戲院，原址在今高雄市鹽埕區大有街 54 至 60 號。──見郭吉清主編：《掌中乾坤──高雄布袋戲春秋》（高雄：高雄市立歷史博物館，2005 年 12 月），頁 75。

的廣告[37]，出現在一九五一年十二月一～十一日，「五洲園第二團」於台中「合作」戲院演出日戲《玉聖人大破太華山》、夜戲《火燒九蓮山少林寺》。十二～二十日，「五洲園第二團」黃俊卿於台中「合作」戲院演出日戲《鋒劍春秋》（秦始皇吞六國）、夜戲《火燒九蓮山少林寺》。而黃俊卿首次演出金光戲的廣告則遲至一九五四年九月一～卅日，「五洲園第二團」於台中「合作」戲院演出日戲《神馬客大戰九龍教》、夜戲《奇俠怪老人》。有關黃俊卿首次創編金光戲的演出，田調口述與文獻資料落差有四年之久，需要進一步比對各種資料釐清。但是戰後「史炎雲」在戲園的演出紀錄，最早的應該是黃俊卿，他在一九五二年七月於嘉義「文化」戲院演出《明朝故事——玉聖人大破太華山》，後來（1960 年代）鈴鈴唱片公司邀他錄製出版布袋戲唱片《忠勇孝義傳》（共 9 片），故事基本架構：進京遊西湖、大破昭慶寺、遼東從軍、血戰沙河、大破榮林寺、回京救駕，大抵與黃海岱所創造的演出版本相同[38]。

自編的金光戲齣，可以脫離古冊、小說的既定框架，天馬行空、隨處生發，出神入魔、惝恍莫測，且編且走又沒完沒了，因此金光戲又被稱為「竹篙戲」、「馬拉松戲」，一節接一節，不知結局何在？但是金光戲這種「無限文本」的創發，挑動了觀眾「極限想像」的欲望，於是與演師一起腦力激盪，互相鬥智。黃俊卿深知「神祕懸疑激鬥」的金光美學，善加運用金光戲類型敘事模式：建立衝突／舒緩衝突、加強衝突／解決衝突，自一九五〇年至一九六九年，將近二十年間，在第一齣金光戲《終南二十四俠血戰天魔島》（母戲齣）的基礎上，不斷生發「子戲齣」，連演《東海星犯七煞》（1952，主角「東海星」乃文珠世祖大徒弟，二十四俠之一）、《鬧天居士怪俠紅毛鷹血戰西炮台》（1954，主角「紅毛鷹」乃文珠世祖二徒弟，二十四俠之一）、《阿拉原始人重現武林‧奇俠怪老人得道成仙》（1956，主角「原始人」）、《三無敵血戰天外天‧紅傘書生下凡塵》（1958，主角「三無

---

[37] 參陳龍廷：《台灣布袋戲發展史》，頁 122～179。

[38] 參陳龍廷：〈布袋戲台灣化歷程的見證者——五洲元祖黃海岱〉，黃俊雄等著：《掌上風雲一世紀——黃海岱的布袋戲生涯》，頁 92。

敵」——蓋世無敵、天下無敵、風塵無敵）、《順天行俠勝三清一生傳》（1961，主角「順天行俠勝三清」，乃文珠世祖徒弟）、《文珠（亦作殊）世祖大開殺》（1964，主角「文珠世祖」）、《萬教奪寶‧血染雪山紅》（1966，主角「無形燕子」）、《變化千萬招一生傳》（1968，主角「變化千萬招」）、《萬教歸一統‧誰是天下王‧五傘會南天‧一三四五戰孤二》（1969，主角「窮君子」）。平均每齣戲鋪排兩年，輪演於中南部的戲院，主要有：豐原「富春」、「光華」；台中「合作」[39]、「安樂」[40]、「中華」（日新）、「安由」（新生）[41]；彰化「萬芳」[42]、「卦山」、「天一」[43]、「台灣」；埔里「能高」、「綠都」；斗六「大觀」、「遠東」；虎尾「國民」、「銀宮」；嘉義「興中」、「文化」、「中央」、「華南」；新營「成功」；台南「成功」；高雄「富樂」、「壽星」、「南興」、「壽山」；屏東「萬春」、「南都」等戲院。

　　黃俊卿在中南部各主力戲院輪演模式，以一九六六年為例，二～四月在台中「安由」演出，五月轉至豐原「光華」，六月至彰化「天一」，七～九月至嘉義「興中」，十一、十二月再回台中「安由」。當年度在各戲院所演的戲齣內容進度都一樣，原先在甲戲院演出三個月的內容，到乙戲院可濃縮成兩個月或一個月，以照顧到各地觀眾的權益，也使整年度的戲齣進度統一，以利戲團的新戲編演。一九六二年十月十日「台視」開播[44]，台灣正式進入電視時代，一般大眾在「前電視」時期的娛樂，不是到廟埕看酬神戲，就是到戲院看內台戲或電影。外台戲的演出比較「古冊」與「劍俠」，若要看情節緊湊、「較重鹹」的金光戲就得購票入院觀賞，

---

[39]　由「合作社聯合社」之主席徐成負責設立的「合作戲院」，位於台中市中區成功路170～172 號。

[40]　位於台中市西區五權路 203 號，負責人鄭炳煌。現改建為宇宙大飯店。

[41]　位於台中市中區中華路，後改名新生。

[42]　位於彰化市中央里永樂街 32 號。現已拆掉成為停車場。

[43]　位於彰化市南瑤路 329 號旁。現已拆掉成為停車場。

[44]　1969 年 10 月 31 日「中視」開播、1971 年 10 月 31 日「華視」開播。

五○～六○年代的黃俊卿靠著「奇俠怪老人」、「文珠世祖」、「變化千萬招」等推陳出新的主角，在中南部戲院掀起陣陣「黑狗卿熱」，綿延有二十年之久。當年為台中「五洲」（專門放電影）及「安由」（專門演布袋戲）戲院之負責人林李鶴如女士（1934～，台中縣人）回憶道：「黃俊卿在這裡一天演兩場，常常都演好幾個月，場場都爆滿。那當時白天有在工作的人，五點多下班後都會先跑來佔位，然後才安心回去洗手吃飯，大約七點再過來排隊買票入場，排很長，八點準時開演。」安由戲院約有六、七百個板凳座位，不提早佔位，只能插空隙坐「補助椅」，如此則可坐上近千人，而戲院門口則早已停滿密密麻麻的「孔明車」。一九五九年八月七日「艾倫」颱風來襲，中南部發生六十年來最大的水災——「八七水災」[45]，當天，黃俊卿（33 歲）在台中「安樂」戲院演出，原本以為會門可羅雀，卻仍吸引了七、八百位觀眾冒雨前來看戲，一直演到戲院因水災停電，觀眾依舊遲遲不願離去。一九六七年，黃俊卿（41 歲）在豐原「光華戲院」公演，當時票價一張六元，有一天觀戲人數高達兩千多人，創下該戲院一日收到一萬三千多元戲金的紀錄。另外在民國五十幾年時，黃俊卿在彰化「萬芳」戲院、虎尾「國民」戲院演出時，這兩家戲院曾發生因觀眾太多而使支撐二樓的木柱裂彎，差點造成傷亡。

　　黃俊卿除了在各地戲院展現座無虛席甚至「滿出門口」的驚人魅力外，一整年的演出檔期，早就被捷足先登的「綁戲人」給綁死，可謂行程滿檔，想敲他的檔期常需等待二、三年，有一年，彰化「萬芳」戲院老闆向黃俊卿提議綁戲演出，非常誠懇地預付三分之一的定金及「兩套高級西裝的布料」，強烈要求黃俊卿能來「萬芳」演出，並且毫不介意檔期被排到何年何月。就在內台演出滿檔之際，公司設在台北縣三重市正義北路的「鈴鈴唱片」，趁著黃俊卿晚場演畢的空檔，直接在戲院邀他錄製布袋戲唱片，以古冊戲、劍俠戲為主，總共灌錄《白玉堂》（全套 18 張，1964

---

[45]　三天暴雨不止，總共造成 667 人死亡、48 人失蹤、295 人受傷，災民數十萬，財損超過 5 億元。——參戴月芳、羅吉甫主編：《台灣全記錄》（台北：錦繡出版社，1990年 5 月），頁 438。

年）、《七俠五義》（全套 9 張，1964 年）、《火燒少林寺》（共 18 片，1965 年）、《蒙面怪俠紅黑巾》（全套共三集 18 張，1966 年）、《忠勇孝義傳》（全套 9 片）、《乾隆君下江南》（全套 18 片）、《李文英娶親》（全套 2 片）、《正德君下江南》（全套 3 片）、《神童奇俠》（全套 2 片）、《大俠追雲客》（全套 6 片）等。錄製唱片是因應潮流偶一為之的演出，並未引起他高度的投入，他仍舊堅守著內台堡壘，深耕基層粉絲，但當他的二弟黃俊雄因緣際會於一九七〇年三月進入台視演出布袋戲造成全國轟動後，促使他跨出戲院，轉戰電視媒體，希望一較長短而能大放異彩。

## 2、一九七〇～一九七三──**轉戰電視、另闢疆場**

　　一九六九年，有位名叫蔣祥齡的戲迷曾得到黃俊卿的許可，在「五洲園第二團」於戲院演出時錄音，之後拿到電台播放兼賣藥，無意間被台中農民電台主持人莊文平（彰化縣埔鹽鄉人）聽到，深為黃俊卿的口采所著迷，認為有上電視表演的實力，於是連同時任台視節目製作人游國謙，特地去拜會在豐原表演的黃俊卿，遊說他合作製播電視布袋戲。一開始他們兩人規畫每週二及週四兩天的演出，但如此會影響黃俊卿的內台檔期，兩者無法兼顧，遂遭到他的拒絕，後經雙方協調改成每週製播四天，並以一次付清一集的演出價碼來簽訂合約。於是，在一九七〇年八月卅一日，黃俊卿告別內台戲院而跨足電視媒體，首齣戲碼是《劍王子》[46]。

　　製播電視布袋戲不像演出內台戲那樣可以一次到位，必須由劇團和電視台兩組不同人員共同合作，既費時費力又容易磨配不良。剛開始的時候，黃俊卿都是先在台中自宅進行口白錄製作業。他自行準備一套錄音器材，設備算不上新穎齊全，僅採用簡便的卡式錄音機，再加上一個播放配

---

[46] 《劍王子》演職員有：主演／黃俊卿、製作人／莊文平、編劇／游國謙、作曲／思影、音樂設計／蔣祥麟、戲劇指導／黃逢時、劇務／張光升、服裝設計／張盆、木偶雕刻／徐炳標、操偶師／曾山水、丁燦煌、林友埤、高世標、林水牆、余錫金、陳敬修、李三元、林水井及巫恭華等人。──見徐行：〈布袋戲的幕後英雄〉，《電視週刊》第 413 期（1970 年 9 月），頁 14。

樂的人一起配合，似乎還不完全了解錄音技巧以控制聲音品質。所有演出口白（口述文本）就存放在錄音帶中，錄製完畢的口白錄音帶會提前帶到台北交給專業人士謄錄抄寫劇本（文字文本），讓新聞局[47]預審劇本也可使操偶師及導播方便對照拍攝。結束前置作業，黃俊卿帶著二十餘位團員及相關舞台布景設備進入攝影棚，準備現場演出及錄影，電視台方面則提供攝影師、導播等人力協同製播。不久之後，黃俊卿在台北市八德路的某條巷子底承租兩間公寓，讓團員免於舟車勞頓之苦，並租用忠孝東路上的一家專業錄音室來完成口白錄製的前置作業，因而大大提升了他的表演品質。

　　黃俊卿（44 歲）的第一齣電視布袋戲《劍王子》，共分三次斷續播出，首播由一九七○年八月卅一日至十月二日，演出 21 集；第二次自一九七○年十二月十一日至一九七一年一月八日，演出 28 集；第三次從一九七一年三月八日至四月二日，演出 22 集，三次播映共計 69 集[48]。

　　《劍王子》屬於劍俠戲齣。故事主角是「劍王子」公孫玉，原是山西定國王公孫武之子。尚未封王的公孫武為了護駕，輕率斬殺了驚駕的白文亮，引來白家殺機，使得兒子公孫玉尚在襁褓之中就被仇人白文亮之子白飛龍擄去，欲予加害，幸為天門山山主「劍聖」所救並收留，傳其獨門武藝，課以經史詩書，得以順利長大成人。某日，師父天門劍聖及同門兄弟

---

[47]　1947 年 5 月 2 日，「行政院新聞局」在南京成立。1962 年 8 月 30 日，行政院院會決定以「新聞局」為電視事業主管機關。2012 年 5 月 20 日，「新聞局」被解散。

[48]　黃俊卿《劍王子》於 1970 年 8 月 31 日（星期一）首播，播出時段為週一至週四 12：50～13：50，一直播至同年 10 月 2 日（星期五）。同年 10 月 5 日（星期一）起由黃俊雄《雲州大儒俠》接播，播出時段為週一至週五 12：50～13：50，一直播至同年 11 月 30 日（星期一）。同年 12 月 1 日（星期二）起由黃俊卿《劍王子》接播，播出時段為週一至週五 12：50～14：00，一直播至隔年（1971）1 月 8 日（星期五），1 月 11 日起（星期一）再由黃俊雄製作《新西遊記》接播，播出時段原相同，但從 1971 年 2 月 2 日起調為週一至週五 13：45～14：45；且黃俊雄又於 1971年 2 月 7 日（星期日）起，每週日製作《六合三俠》於 14：00～15：30 播出。1971年 3 月 8 日（星期一）起，黃俊卿的《劍王子》於同時段接播至同年 4 月 2 日（星期五）。4 月 5 日起，黃俊雄《六合三俠傳》於週一至週五 12：50～14：00 播出，另週日 14：30～16：00 播出《新西遊記》。

卻悉數被「五絕劍派」殺害，公孫玉為了替師報仇，就此展開浪跡天涯、四處行俠仗義並找尋殺師仇人的人生旅程。最後，他打敗了仇家，血刃「五絕劍派」的幾名惡道，為師報仇，且與親父重聚，承繼山西定國王之位[49]。

　　黃俊卿的第二齣電視布袋戲《忠孝書生》也屬劍俠戲，共分二次播出，首播於一九七一年六月七日至七月二日共 20 集，另自九月六日至十月一日再製播 21 集，兩次播映共計 41 集。台視於每週一至週五下午十二點五十分至一點五十分播映。它的故事是敘述「久勝王」之徒弟白青天在得到其師於得道升天之際送他的「天扇」之後，受師父囑託再找尋「地扇」，期勉他練成「十三絕技」行俠武林，於是他流浪江湖，苦練絕技，奔走武林各地度過無數危機的精彩過程和正邪對抗的江湖大戰就此一一展開。[50]

　　黃俊卿的第三齣電視布袋戲《少林英雄傳》亦屬劍俠戲，自一九七二年一月三日至四月廿四日播出，共計 29 集。它的故事取材自《清宮三百年》的少林寺小說，其中有〈方世玉打擂台〉、〈大俠甘鳳池〉、〈火燒少林寺〉、〈血滴子〉等情節單元，是以清兵入關後，乃至清人統治江南的一段時間為時代背景，也就是發生在江湖豪俠、民族義士意圖反清復明，紛紛發起抗清運動之際，以「少林派」眾俠士醞釀揭竿起義為主線，並與武當、峨嵋等其他武林門派有所衝突摩擦來發展情節，乃是一個民族愛國意識濃厚，強調忠孝節義及傳統道德精神的故事[51]。

　　從一九七〇年到一九七三年，黃俊卿籌製四齣電視布袋戲，只播出三齣，播出集數不僅遠遠不及黃俊雄的系列布袋戲，前二齣還斷續播出，明

49　參徐行：〈「雲洲俠」功德圓滿‧劍王子下山復仇〉，《電視週刊》第 413 期（1970年 9 月），頁 10～13。

50　參《忠孝書生》（一）～（二十）節目介紹，《電視週刊》，第 452 期～455 期，1971 年 6 月 7 日～6 月 28 日。

51　參陳宣：〈台視布袋戲換檔——少林英雄傳捲土重來〉，《電視週刊》第 495 期（1972 年 4 月 3 日），頁 20。

顯是台視安排來接遭執政當局「嚴重關切」而被迫停播的黃俊雄布袋戲時段。黃俊雄早一步上電視「聲控」並「迷惑」人心，使得後續上電視的劇團紛紛折翼而敗下陣來，接著造成全國人民「肖」（瘋狂追劇）史艷文的社會現象，使「有識之士」憂心不已，一九六二年任職台視首任節目部經理的何貽謀（1924～）回憶道：

> 黃俊雄的布袋戲，不但木偶變大，且各有個性和獨特的造型。兼之內容以成人為對象，純粹台語對白，使木偶人物更見鮮活。就以雲州大儒俠中的劉三、二齒、怪老子、苦海女神龍、藏鏡人等人物為例，那一個不是具有特別的腔調、動作和配備？我在試看之後，就決定採用，自那年（1970）的三月二日，在每周一及周五下午播出兩集。後因廣受觀眾歡迎，自五月十一日起，每周一至周五下午二時半至三時半，又連續播出五天，每天一小時。為了這一安排，原來在每天下午一時播出的二十分鐘午間新聞，提前在十二時四十分播出，又移動了若干現場節目時間，並停掉了若干影片。……木頭演員竟然被傳說為使得台灣的小學生迷得蹺課，農人迷看完布袋戲才下田，電力使用量在那個時段驟增，馬路上的計程車也少了一半——運將要停在路邊看完史艷文才安心上路。當然這種說法，不免誇大，但為觀眾所喜應是事實。就在這時期，我接到觀眾寄來一信，沒有信紙，當然沒有回函地址和署名。寄來的是交響樂團在台北市南海路藝術館聯合公演的宣傳品中的一頁，其上刊有我的照片。照片上我的兩隻眼睛被挖掉，照片下用原子筆寫下四個字：「你該槍斃」。[52]

黃俊雄的「史艷文」、「六合」系列布袋戲，常因太過「金光」而遭非議，因此就改換「教忠教孝」有時代歷史地理背景的劍俠戲來暫代，「和

---

[52] 何貽謀：《台灣電視風雲錄》（台北：台灣商務印書館，2002 年 1 月），頁 122。

《大儒俠》比較起來，《少林英雄傳》走的是迥然不同的路線，因為《大儒俠》稱得上是一部創作，劇中的各種人物和發生的事情，都是由黃俊雄和他的編劇陳國雄花了不少腦筋去創造的，因而它的故事推展幅度很廣，甚至到了隨心所欲的發展路線。如果說《大儒俠》故事的發展是自由的，則《少林英雄傳》的故事是較為嚴謹，因為它的取材有所根本，是參照我國民間通俗故事，如〈火燒紅蓮寺〉、〈方世玉打擂台〉、〈血滴子〉、〈大俠甘鳳池〉等，都是黃俊卿這一部《少林英雄傳》的主要題材。和台視其他的布袋戲一樣，《少林英雄傳》所強調的，是我國社會固有的傳統倫理道德和忠孝節義的精神。」[53]由於電視節目採劇本預審制，金光布袋戲遂受到嚴格的播出限制，根本無法通過審查而獲准現身螢光幕前，因此黃俊卿所製作的戲齣一概均屬「劍俠戲」，離開了他長年編演的魔幻「金光」路線，這是他無法像黃俊雄受到歡迎的原因之一。

　　另一個令「內台霸主」無法得意於電視媒體的原因是木偶的造型，雖然他找來和他在內台長期搭檔的徐炳標（1933～）合作，但徐炳標的弟弟徐柄垣（1935～）早一步和黃俊雄合作開發出有著洋娃娃風格的可愛木偶，已擄獲全國人民的眼睛，更何況晚一步開發電視木偶的徐炳標尚屬青澀的階段，作品還不夠成熟，觀眾還是比較「甲意」（喜歡）徐柄垣所刻有著「Baby Fat」的木偶，洪淑珍曾評述：

　　　　當黃俊雄電視布袋戲風靡全台，徐柄垣「活嘴活目」的電視木偶引導流行之時，徐炳標也為黃俊卿在台視推出的《劍王子》雕製戲偶。但是徐炳標製作電視木偶顯然不算得心應手，他所遭遇的困難主要在於眼球和眼皮之間出現縫隙，從側面看，顯得不自然；從正面看，則眼神不夠靈活，此乃電視木偶必須通過鏡頭，眼珠的畫法與舞台戲偶有所不同，經驗不夠的話，往往出現視線不集中（即

---

53　陳宣：〈台視布袋戲換檔——少林英雄傳捲土重來〉，《電視週刊》第 495 期（1972年 4 月 3 日），頁 20。

「脫窗」）的缺點。徐炳標坦承：「由於以前從沒做過這種活動的木偶，不得要領，花了很多時間，改了又改，加上戲又趕著要上檔，做完以後，人也瘦了一大圈」。[54]

因此當黃俊雄先一步帶著進化版的史炎雲／史艷文進入台視捲起千堆雪後，黃俊卿想在電視這塊版圖爭霸圖雄，其境遇就如唐傳奇〈虯髯客傳〉中道士一見神氣清朗、顧盼煒如的李世民後對虯髯客所云：「此世界非公世界，他方可也。勉之，勿以為念。」一九七三年，當他與台視所簽訂的合約到期時，便決定順勢遠離電視，重返已被電視「摔角」等新式節目「電」得奄奄一息的內台戲院[55]，奮力一搏，試圖再創璀璨光景。

### 3、一九七四～一九九一──重返內台、再啟榮光

在電視台演出「很受傷」的演師不只黃俊卿，連號稱「南北二路五虎將」的閣派大將「新興閣」鍾任壁（1932～）於一九七〇年六月在中視演完 30 集的《乾坤老人──小神童李三保救世記》後，同年退出布袋戲舞台，轉從事建築業；「進興閣」廖英啟（1930～2012）則在一九七一年十二月於中視演完 108 集的《千面遊俠》後，改行在三重經營餐飲業。但黃俊卿沒選擇轉業，他決定再度進入曾令他揚名立萬的戲院舞台，讓流光溢彩、宏衍巨麗的金光情節，滿足老戲迷們四年來的繽紛期盼與歡愉渴望。

一九七四年十～十二月，黃俊卿（48 歲）首先選擇了嘉義「興中」戲院[56]作為他重新復出的第一站，演出《橫掃江湖之天頂的流氓》，主角「黑眼鏡」的造型仿自好萊塢西部電影《荒野大鏢客》（1964）中的克林伊斯威特（1930～），又加戴一付雷朋的太陽眼鏡，非常性格。首晚，黃

---

54　洪淑珍：《台灣布袋戲偶雕刻之研究──以彰化「巧成真」為考察對象》（國立台北大學民俗藝術研究所碩士論文，2004 年 7 月），頁 129。

55　「輝五洲掌中劇團」廖昆章（1941～）本人也表示，當時受到電視日本「摔角」節目的免費收視熱潮影響，到戲院看戲的觀眾銳減，他才不得不離開戲院的舞台。

56　「興中」戲院，位於嘉義市東區建國里 14 鄰興中市場 20 號。後改名「國寶」戲院。

俊卿重新站上這個睽違已久的舞台，滿懷忐忑，戰戰兢兢，心底難免帶著幾許懷疑與不安，究竟這次演出是否能夠一如往昔地盛況空前？結果現場觀眾爆滿，約有 1200 人之多，演出備受好評，當時「興中」戲院的票價是一票十元，那個晚上一共收到一萬兩千多元戲金，收入之豐碩，遠超預期，於是他重建信心，磨刀霍霍準備再度席捲內台。隔年（1975）先至埔里演出一檔，接著於四月一日南下高雄「南興」戲院演出，讓此後的「南興」票房爆滿如家常便飯。

　　高雄「南興」戲院，原名「南華」戲院，約成立於一九四七年，一九五二年才改名「南興」，共有兩層樓，一樓採固定座位，二樓則放置柴椅，院址在今高雄市新興區南台路與民主路口（南興漫畫店右側儷都大飯店所在之處）。戲院負責人原為莊秀德，一九六〇年將戲院賣給吳能通先生。轉手經營之後，起初放映電影，一九七五年起改成專營布袋戲、歌仔戲之戲院，因此調整內部設施，將原本較淺的舞台加深加寬，以適合傳統戲曲的表演。一九七五年一～三月，「南興」邀請「五洲小桃源」孫正明作轉型經營的首檔演出，票房不錯，老闆正苦惱要找那團布袋戲班來接檔，此時有資深戲迷推薦「五洲園第二團」，於是四～六月的檔期就排給黃俊卿，結果票房更甚孫正明，也因此「南興」就成為黃俊卿第二階段最常駐演的主力戲院。據「南興」戲院老闆娘吳呂阿雀女士回憶道：「其實，那些年，看布袋戲的觀眾仍很多，尤其過年期間是最熱門的檔期，當初在經營的時候，即使碰到自己的親人去世，也都無法休息治喪，仍持續營業。那時，曾有黃秋藤『玉泉閣二團』演出《怪俠紅黑巾》、黃俊雄『真五洲掌中劇團』演出《雲州大儒俠》、呂明國『正五洲』掌中劇團曾演出《儒俠小顏回》、劉清田『天然木偶劇團』演出《一代妖后亂武林》等，多達十多團曾經進駐南興戲院演出一檔又一檔膾炙人口的布袋戲齣，但黃俊卿『五洲園第二團』的觀眾最多。」一九七四年，有一個戲迷（鐵粉）非常欣賞與崇拜《橫掃江湖之天頂的流氓》一劇之主角人物「黑眼鏡」鋤奸掘惡的俠烈表現，因此特地打造一面金牌，上鑴「英雄本色」四字，拿來掛在「黑眼鏡」戲偶身上，以表欽慕之情；也有一個戲迷非常痛恨劇中的大

壞蛋──「江湖術士怪算盤」，有天晚上氣沖沖地拿著五千元來拜託黃俊卿收拾掉這個無惡不作的陰謀家。一九七七年七月廿五日，「賽洛馬」颱風登陸高雄，黃俊卿當時正在「南興」演出，戲院因風災停電，但觀眾仍不願離去，戲院老闆於是趕緊購買發電機，讓戲可以「續下去」。一九七八年，黃俊卿在「南興」演出時，因二樓擠入太多觀眾，壓得支撐的木柱扭曲變形。一九八一年，黃俊卿到「南興」演出時，全票已經收到七十元，創下該戲院最高票價的紀錄，據黃文郎的回憶：「當時我擔任助演，在四個月一檔的最後一天，晚場從八點演到十點半，但是時間才到七點半時，觀眾就擠不進去了。於是我們就把外面的時鐘從七點半快調到八點，讓觀眾誤以為戲已經開場，不能再進去了。」而當時，為了應付常常爆滿的觀眾，「南興」戲院不僅大手筆添購設置四台大型冷氣，更加買一千五百多張椅子，以滿足觀眾的看戲熱情。

另一個黃俊卿第二階段內台演出常爆滿的地方是彰化市「西門百姓公廟」[57]。彰化「西門百姓公廟」常務管理人林錫鈴（1921～1985）為響應政府「倡導復興中華文化，及愛好看戲劇之老人」，出錢出力奔走南北，特聘有名劇團於該廟祠之「同鈴康樂台」[58]演出。是故，自一九七六年開始至一九八九年，黃俊卿電視木偶劇團就常成為獲邀劇團之一。而他在這個舞台所創下的盛況與在高雄「南興」、嘉義「國寶」演出不相上下，曾經被爆滿的觀眾壓垮康樂台前方的圍牆。一九八二年農曆七月十一日至八月十四日，連續 33 天的晚場演出，不收門票，但光是「椅子錢」（提供給觀眾坐，每張收 10 元）的收入就高達五十八萬餘元，差點被人檢舉告發逃漏娛樂稅。

總計從一九七四到一九九一年，黃俊卿帶著「五洲園第二團」再度南征北討，演出的戲院有：台北「佳樂」「萬華」、三重「天心」「天

---

57　位於彰化市萬壽里中正路二段 190 巷 56 號。建廟原由，據民國 58 年由賴熾昌所撰的〈百姓公廟碑記〉所述，主要為祭祀 1895 年彰化抗日義軍烈士之英靈。

58　1976 年 10 月 20 日完工。之所以取「同鈴康樂台」，乃為紀念「百姓公管理委員會」主任委員陳火同與常務管理人林錫鈴。

台」、台中「古今亭」「新生」、彰化「西門百姓公康樂台」、嘉義「國寶」、高雄「南興」「世雄」等戲院，演出的戲齣依序有《橫掃江湖之天頂的流氓》（主角「天頂的流氓黑眼鏡」）、《大浪子一生傳》（主角「大浪子」）、《大小通吃一條龍除八一》（主角「一條龍」）、《標準的七逃人一生傳》（主角「標準的七逃人」）、《靈台山上・達摩會老君・武林產生萬勝王》（主角「標準的七逃人」）、《南北二路的老大哥》（主角「南北二路的老大哥」）、《武林風雲之爭霸天下》（主角「黑衣怪客」）、《黑衣怪客一生傳・一生未展真功夫重現江湖》（主角「一生未展真功夫」）。黃俊卿可說是第二階段台灣內台布袋戲最火紅的演師，無怪乎曾在電視擊敗眾家名師的黃俊雄曾說：「一九七〇年電視布袋戲盛行以後，內台戲開始走下坡，戲班紛紛解散或改演外台，最後只剩『五洲園二團』成為碩果僅存的內台布袋戲團。」[59]

從一九七四年開始，黃俊卿的重返內台使他的布袋戲事業再創第二春，但是一九八三年，五十七歲的黃俊卿在台中騎機車外出購物時，被另一輛機車撞及，在醫院昏迷了五天，最後雖救回一命，卻造成血管阻塞的後遺症，常致頭痛，體力也大不如前，無法長時間演出。一九八七年，他（61歲）在高雄「南興戲院」演出最後一檔內台戲，遂將「五洲園第二團」的幕前演出工作正式交由長子黃文郎（1951～）接棒，自己則退居幕後擔任「藝術總監」。一九九一年，黃俊卿（65歲）與黃文郎（41歲）投資兩千多萬，在台中市南屯區成立攝影棚拍攝《橫掃江湖——黑眼鏡》電視布袋戲錄影帶，由黃俊卿擔任製作人及口白主演、黃文郎負責剪裁濃縮內台演出的精華，共拍製十集，但未正式發行[60]。一九九四年，黃俊卿（68

---

59　黃俊雄口述、吳政恆撰文：〈光復前後台灣布袋戲之發展〉，《慶祝台灣光復五十週年口述歷史專輯》（台灣省文獻委員會，1995年12月），頁181。

60　演職員表：製作人／黃俊卿、監製／黃海岱、策劃／黃逢時、編劇／高世標、戲劇指導／蘇仁貴、現場指導／吳基福　黃國賢、主演／黃文郎　李建忠　吳飛賜　楊峰瑞　黃聰明　黃世英　黃頂立、攝影／陳文吉　郭至修　張恒才　呂文藝、佈景設計／徐寬哲、美術指導／陳掃射、音效／張進益　黃文崇、燈光／何來全、道具特效／徐哲

歲）因車禍後遺症導致中風，從此完全退出布袋戲的表演在家休養復健。二〇一四年，長期為台灣布袋戲付出的黃俊卿（88 歲）終於獲得肯定，一次榮獲「全球中華藝術文化薪傳獎」與「雲林縣政府文化藝術貢獻獎」兩項大獎，遲來的榮耀可謂實至名歸，但同年十一月十七日因多重器官衰竭病逝，結束多采多姿的偶戲人生。

## （三）黃俊卿的布袋戲表演藝術特質

黃俊卿是戰後第一代內台布袋戲演師，一九四六年起自組「五洲園二團」在台中「合作」戲院演出，一直到一九八七年於高雄「南興」戲院卸下主演為止，扣除在電視演出的四年，他的內台演出有卅七年之久，而且跨越「電視」前後兩個內台階段，可見其表演技藝有獨到之處，才能吸引觀眾長期的捧場。經過田調訪談與觀賞十集影視布袋戲《橫掃江湖──黑眼鏡》後，歸納其表演藝術特質約可分為三大項，即「文雅辯麗的口白」、「奇幻橫肆的情節」與「靚艷華美的戲偶」，再結合整個團隊的優質演出，讓他得以「橫掃內台」近四十年。

### 1、文雅辯麗的口白

如果沒有預先被告知，你會以為《橫掃江湖──黑眼鏡》的口白是黃俊雄所配的，不論是音質、音調或節奏，相似度高達百分之九十五，差別只在黃俊卿的口白尾音常會上揚，使觀眾會將肯定句聽成疑問句；另外音質較黃俊雄軟，淨角的氣口較不豪邁。比如劇中「才藝雙全讀萬章」像「雲州大儒俠史艷文」（文生）、「一代美人南宮珠」像「劉萱姑」（旦）、「千聲萬影不見人」像「萬惡的罪魁藏鏡人」（淨）、「相命仙皇帝嘴」像「劉三」（三花）、「憨羅漢」像「憨山」（七醜之憨童）、「南方龜醜八怪」像「祕雕」（雜）。這就令人不得不懷疑一九四六年時

郎、服飾設計／張盆、木偶雕刻／徐炎卿、剪接／陳月昭　呂慧萍　偕秀雲、片頭字幕／呂信毅　林麗娟、法律顧問／鞠金蕾、副導播／黃文長、導播／黃文耀、演出／黃俊卿電視木偶劇團、錄製／五洲影視傳播有限公司。

黃俊雄在「五洲園二團」司鼓時，也一併浸淫並習得黃俊卿講口白的「氣口」。

　　一直以來，「五音分明」是洲派演師的看家本領，而俗傳「虎尾好詩詞」，更可見洲派演師口白文雅、出口成章。黃俊卿從小看著黃海岱的布袋戲長大，並跟在身邊學習，遂造就他分音細膩又語豐詞贍的本事。內台演出，黃俊卿沒有預先謄寫完整劇本以供參考，大多在筆記上提示角色名稱、詩號、居住地、武功武器名稱或簡單的情節交待而已[61]，因此所有的人物及其恩怨情仇都必須靠主演的一張「嘴」即興又快速地演說出來，這簡直是「盡鼓舌搖唇之能事，極縱橫辯說之大觀」，高雄「南興」戲院老闆娘吳呂阿雀女士表示：「口白好聽，戲肉咬得很緊，是黃俊卿個人表演上最顯著的特質，也是其吸引觀眾的重要因素。他的口白細膩分明，尤其在詮釋旦角的聲音時維妙維肖，嗓音十分柔軟動人，比女人講話還好聽。」如果一九七〇年三月二日之前黃俊卿先上電視表演，或許五年級以上的觀眾耳朵，會被他五音分明的口白早一步「俘虜」。

　　黃俊卿雖然擅演「傷亡率」很高的金光戲，但是他的口白詞彙也非一味孟浪粗豪，常常在打鬥的空檔夾雜文雅的詩詞歌賦，使他的內台戲有一分清靈秀雅的內涵，比如《橫掃江湖——黑眼鏡》第一集第 15 場，「相命仙」上場吟詩：

> 江山之富兮，死後擒不去；王侯之貴兮，難得買不死；文章寶貴兮，愚人難得知。啊！長生不死兮，快樂真無比！

---

61　黃俊卿 1976 年 2 月於高雄「南興」戲院演出的筆記首頁記載：「65 年 2 月起／高雄市南興戲院／最後談判萬教血染生死線」；次頁：「日落天、紫禁城／領導天下管萬教萬仙王／下、長生老俠（驚魂動魄龍頭棒）／一代少年（千變萬化鬼魔爪）／神判官、鬼判官／地中天／千魂萬魄、身外有身人／九龍山、風雲城／萬年活佛救世僧／萬年道士鎮世隱／萬年秀才笑才郎／梧桐林、鳳凰穴／日夜殺生、流血無停、大罪俠／腦內成珠毒夫人」。

在內台演出時因沒有字幕，他怕觀眾聽不懂，於是借著另一角色「惡天君」詢問詩意，「相命仙」再用白話解釋一遍：

> 哈哈哈！莫怪莫怪你不知道意思。我說「江山之富兮，死後擒不去」，我們一國之君，江山社稷很多，但是死了以後他有帶去嗎？沒啊，也是空空。「王侯之貴兮，難得買不死」，王侯將相，金銀財寶有夠多，他有辦法用錢買永遠不死嗎？「文章寶貴兮，愚人難得知」，文章的寶貴，憨人絕對不懂，好像是對牛彈琴。「長生不死兮，快樂真無比」，咱修道人啊，如果能夠修練到長生不死，那是非常的快樂。

再如《橫掃江湖──黑眼鏡》第三集第 13 場，黑眼鏡和一言定乾坤司馬虹兩人進行「文學考試」，司馬虹先出題：「琵琶琴瑟八大王，一般頭面」，黑眼鏡對曰：「魑魅魍魎四小鬼，各有肚腸」。當裁判的相命仙解釋道：

> 對得很好！對得很好！你作的是說「琵琶琴瑟八大王，一般頭面」，阮的琴瑟琵琶，每個字都兩個王，四個字剛好八個王，才叫做八大王，都是同樣。黑眼鏡跟你對的，「魑魅魍魎四小鬼，各有肚腸」，那個魑魅魍魎都是鬼字殼，只有裡面小字的不一樣，好像是肚子的腸都不一樣，才叫做各有肚腸，對得很好！

另外在《橫掃江湖──黑眼鏡》第七集第 27 場，「應有盡有大少爺」出題考驗黑眼鏡，規則是「三字合一字，二字又合一字，一字分三字，最後改詩一首」，題目為：「轟字三個車，余斗共成斜，車車車。遠上寒山石景（徑）斜，白雲深（生）處有人家，停車坐看（愛）楓林晚，楓（霜）葉紅於二月花。」黑眼鏡回答：「品字三個口，水酉共成酒，口口口。願君飲盡一杯酒，西出陽關無故人，莫說前路無知己，天下誰人不識君。」另同

集 29 場大少爺與名不虛傳先天客對白中提到：「『一林之木有曲有直，
一父之子有賢有愚』。一個樹林，林木幾萬棵，有彎彎曲曲的，也有直立
立的；一個父親生五個孩子，也有精明的也有憨的。」這種「講文論理」
的橫向敘述，在一路爆衝的劇情中，使觀眾得以短暫冷卻思考人生道理與
品詠詩文之美，這是洲派「虎尾好詩詞」令人讚賞之處，而黃俊卿運用得
恰到好處，無怪乎令觀眾痴狂，資深戲虎陳掃射就對黑眼鏡弔祭其弟驚天
劍時所吟唱的詩：「月色迷濛已初三，淒楚猿聲聽不堪；村店不留生面
客，滿天霜露渡彎潭」，三十年來念念不忘，每一提及，總對黃俊卿的詩
詞功力讚不絕口。[62]

## 2、奇幻橫肆的情節

吳呂阿雀女士提到黃俊卿的「戲肉咬得很緊」，是指他編排故事緊湊
流暢，又合情合理。內台布袋戲的表演檔期相當密集，而且一檔少則十
天，多則三個月，演師一人又要編劇又要演出又要掌團，已然分身乏術，
於是各團紛請「排戲先生」為劇團講解、創編戲齣，最有名氣、叫價最高
的一線排戲先生要屬吳天來（1922～）與陳明華（約 1943～）。最令觀眾津
津樂道的事蹟，是吳天來與「新興閣」鍾任壁合作創造出《大俠百草
翁》、陳明華與「隆興閣」廖來興搭檔創編《五爪金鷹》，各自成為帶家
戲齣，且造成他團爭相複製。但黃俊卿家學深厚又不同流俗，他自創的
《奇俠怪老人》系列（第一階段）、《黑眼鏡》系列（第二階段），受觀眾歡
迎之程度與他們相較，有過之而無不及。

黃俊卿起初嘗試編劇時，會主動跟父親黃海岱討教編劇的技巧，黃海
岱也盡其所能地傳授自己的「腹內」精華，並常搜集錦詞妙句提供黃俊卿

---

62　另《橫掃江湖——黑眼鏡》第三集第 22 場，黑眼鏡再度弔祭驚天劍時吟詩：「蝴蝶
　　紛紛依宿草，胭脂黃土認鋤痕；今日悼祭英雄淚，重來野山掃墓墳。」第七集第 27
　　場，黑眼鏡於約戰金招牌主人之前，因生死未卜，再到野山弔祭驚天劍時吟詩：「江
　　湖夜雨知人意，百愁如草雨中生；陰陽阻隔難相見，南柯一夢非時盡。」以詩詞曲傳
　　兄弟友于之情，最能令觀眾動容。

參酌採用，而悟性頗佳的黃俊卿也能舉一反三、融會貫通，以基本情節套式為基礎，再從這些錦詞妙句中激發靈感，鋪排人物間的恩怨情仇。經父親提點後，他的編劇技巧與日俱進，常是先替人物角色取個好聽的名字（如「飲天飲地飲不醉—酒中仙」、「睏暝睏日睏不倦—憨羅漢」、東南教主「神祕莫測—算子」、「才藝雙全讀萬章」、「寶刀未老勝萬年」、「萬世難逢孤獨隱」、「十年一春轟隱娘」、「落地無聲怪神鷹」、「三度還少未死生」、「殺氣騰騰揚威俠」、「呼風喚雨散豆成兵—道中道」、「擒閻王捉玉帝管天地勝乾坤三教至尊—文珠世祖」），再替角色構想武功招式名稱（如黑眼鏡使用「扭轉乾坤」、怪算盤使用「身外有身」、讀萬章使用「一筆勾銷」、怪谷子使用「七孔生煙」），以及它的口頭禪（如黑眼鏡發招前會大喊一聲「垃圾！」。「哭父哭母哭一生」出招前會先感嘆：「唉！當今的武林，水準提高，道德降低，爹親、母親啊！」然後低頭發招傷人。大少爺上場則云：「有人要買功夫嗎？功夫ㄟ，應有盡有真功夫，空前絕後世間無。」）或出場詩（如蓋天流「雙眼不見心不煩，眼開恐變殺人犯；殺人人殺總不幸，與世無爭不逞能」、儒中儒「抱拳達摩心膽寒，鞠躬老君暗稱讚；出口孔子心口服，空前絕後第一人」、藍天一燕「血染一命，花奪三魂；若犯一燕，九族盡傾」、醜老人「日來無憂夜無愁，問心無愧面貌醜；世事瞬眼多演變，守株待兔渡晚年」、陰陽燈「死亡界線陰陽燈，出現江湖求和平；衝過紅燈取人命，青燈開路救眾生」），最後才編排整齣戲的劇情走向，也就是角色的恩怨情仇及人情義理，而這個部分也是構思上最困難的地方，因為劇情要自圓其說的同時又得和觀眾鬥智，如「黑眼鏡」到底是不是當年打死天文島七十二位先覺的萬教公敵「學海文人野書生」？在《橫掃江湖——黑眼鏡》十集中，不斷考驗武林人士（包括野書生的妻子「一代美人南宮珠」與師父「天下第一人儒中儒」）與觀眾的智慧，但真相始終未明，如此則能持續造成懸念，吸引觀眾繼續看下去。

內台戲一天演出日、夜兩場，日場通常是下午兩點至四點半，夜場則自晚上八點至十點半。在日場結束收戲之後，黃俊卿會大略交代團員關於晚上演出的事情；在晚場結束之後，深夜時分是他「絞盡腦汁」思考角色的恩怨情仇及人情義理的時候，有時就這樣一直想到天亮。另外他也常修戲、裁戲，以使劇情更合邏輯。比如他常在某個地方的戲院表演完畢之

後，再進行增補或刪減情節；而每次晚場演出前十五分鐘，他會站在「戲棚」側面縫隙處觀察觀眾入場速度的快慢，來判斷自己昨晚的演出是否精彩，劇情走向是否要調整。

黃俊卿的內台金光戲還有一個最明顯的特色，是「一朝天子一朝臣」，只要更換戲齣時，除了保留「奇俠怪老人」與「文珠世祖」等極少數得道的先天高人負責串場外，其他角色「統統要死掉」，下一檔戲全部換新角色上場，絕對不會有「打不死」、「死而復生」的角色。因為觀眾自掏腰包到戲院看戲，就是要「令他料想不到」，人物角色都不會死，觀眾的情緒就不會「七上八下」替他擔心，因此會覺得不夠刺激，而冷卻買票看戲的衝動。當然這也得資金雄厚的戲團，才能負擔得起常買大量新偶的成本。

### 3、靚艷華美的戲偶

台灣內台布袋戲團，最敢「下重本」購買戲偶的就屬「五洲園二團」黃俊卿和「輝五洲」廖昆章兩團。他們都向雕刻「內台尪仔」最漂亮也最貴的徐炳標（1933～）訂購[63]。剛出道時黃俊卿的戲偶是向徐析森（1906～1989）購買，但不久之後，「內台尪仔」越用越「大粒」，就轉而向徐析森的二兒子徐炳標訂購，兩人長期合作，默契十足，幾乎黃俊卿最輝煌時期的內台戲偶（包括電視木偶），都是徐炳標「雙手造成」的。由於黃俊卿角色人物死亡速度太過驚人，需要的戲偶數量相當龐大，遂成為徐炳標口中「交易量第一」的客戶，廖昆章則位居第二。洪淑珍說：

> 五〇年代以後，內台布袋戲盛行，「五洲園二團」的「尪仔戲」成
> 為中部地區人人爭睹的好戲。所謂「尪仔戲」，就是以尪仔眾多取
> 勝的表演方式，由於當時民眾日常娛樂甚少，因此，看布袋戲時，
> 除了看劇情的懸疑刺激，看布景、舞台的絢麗奪目，還要看尪仔的

---

[63]　在民國 39 年以前，黃俊卿的戲偶大都向徐析森訂購，而這批戲偶大都轉送給其父黃海岱。民國 40 年代，徐炳標的偶頭，每個訂價在台幣 200 元以上。

新奇熱鬧。黃俊卿當年演戲時，經常五、六仙尪仔一字排開，一起出場，觀眾每每被那壯觀的場面所吸引，而這也成了黃俊卿演戲的特色之一。[64]

在《橫掃江湖——黑眼鏡》第一集（約 70 分鐘），共出現「千聲萬影不見人」（光影）、「大金英」、「小金英」、「百戰百勝俠」、「黑煞神」、「白煞神」、「酒中仙」、「憨羅漢」、「黑眼鏡」、「相命仙」、「小童」、「訪客」、「勝臥龍」、「南宮珠」、「雲中客」、「追魂」、「捉魄」、「怪算盤」、「封三教鎖九流歐陽化」、「死客驚天劍」、「一算子」、「讀萬章」、「奇俠怪老人」、「文珠世祖」、「刀王馮天壽」、「劍聖武三秋」、「惡天君」、「絕天神君」、「絕地神君」、「絕人神君」、「殺盡滅絕天地愁」、「目空天下獨一生」等32 名角色，第十集則出現 41 名角色，而每一集約有一半以上是新角色（如第二集新增 19 名角色[65]），汰舊換新的速度驚人。

　　黃俊卿深知戲偶是布袋戲的主要表演載體，觀眾不只看戲也在看偶，戲團的「尪仔頭婿」（戲偶漂亮），演出時氣勢就贏別人一半，操弄時也會不自覺地虎虎生風，因此黃俊卿才會不惜重資向徐炳標訂購戲偶，而徐炳標也很欣賞黃俊卿大量買偶的霸氣、當然也包括黃俊卿從不賒欠。徐炳標只負責雕刻和裝扮偶頭，別人的頭飾若只插「三朵花」，黃俊卿要的偶頭常要求加到「五朵花」，他的審美要求就是要巨大繁複，因此博得「五蕊仔」的綽號。因為戲偶漂亮，所以黃俊卿不太重視燈光的表現，只以黑、青、白色系燈光簡單襯托，為的是要讓觀眾得以仔細品味他創製的戲偶。

---

[64] 洪淑珍：《台灣布袋戲偶雕刻之研究——以彰化「巧成真」為考察對象》，頁 127。

[65] 分別為「獨一生」、「九絕神君」、「天地愁之二徒」、「哭一生」、「獨立人」、「南方龜」、「火神子」、「萬劍峰」、「怪谷子」、「混元神魔」、「彭一秋」、「元始神魔」、「隱士」、「動天居士」、「東方川」、「無上門教徒」、「雷天羽」。

戲偶的衣服則由黃俊卿的三太太張盆（1931～）[66]負責縫製，因為金光戲服沒有年代、身分的局限，可自由創意搭配，而張盆在未認識黃俊卿之前，曾做過縫製衣褲的女紅，嫁給黃俊卿後，則進一步學會裁衣縫服的所有技能，自然成為「五洲園二團」的戲偶服裝設計師。

　　擁有五音分明兼語豐詞贍的口白、奇思幻想的編劇本事，再和頂級刻偶師徐炳標的長期合作，是讓黃俊卿叱吒內台近四十年的主要原因。

# 三、結語

　　雲林虎尾黃氏家族四代，一百多年來持續用木偶娛樂台灣人民，他們的演出已成了台灣人民的集體記憶之一。其中黃海岱活躍於外台戲、廣收門徒號稱「通天教主」，黃俊卿縱橫內台被譽為「內台霸主」，黃俊雄因創意無限稱霸電視布袋戲儼然有超級天王之姿，「十車書」黃強華、「八音才子」黃文擇昆仲的「霹靂」系列則在錄影帶（DVD）出租市場「掌握文武半邊天」，四代各擅勝場、各綻異彩。然黃海岱深受學者尊崇而獲頒榮譽博士，黃俊雄[67]及其二子黃強華和黃文擇，憑藉強勢影視媒體之助，而成為「全國級」的布袋戲演師。黃俊卿雖也英名擅八區，但戲院演出畢竟屬於小眾傳播，又因早罹傷痛而退出表演舞台，知名度始終不及他們，留下的演出資料也不多，在戲迷腦海中只留下一條瀟灑倜儻的身影，快速走過近四十年的內台演藝生涯。

　　黃俊卿從日治時期即進入內台戲院表演，終戰後，率先突破老一輩劍俠戲的框限，自編自演金光戲《奇俠怪老人》系列，揚威中南部的內台戲院；接著在台視演出時因劇情不夠金光而受挫；後又賈其餘勇再創編《黑眼鏡》系列，因而重拾內台光彩，直到他中風卸下內台主演，其演出生涯

---

66　黃俊卿共娶五個太太，依序是林碧霞（1929～）、高焄治（1927～）、張盆（1931
　　～）、陳玉墜（1935～）、吳春美（1941～）。育有 11 子 1 女。

67　2002 年 10 月 31 日，黃海岱（102 歲）獲國立台北藝術大學頒授榮譽博士學位。2006
　　年 10 月 19 日，黃俊雄（74 歲）榮獲第十屆「國家文藝獎」。

就是一部台灣內台布袋戲史。而他在「五洲園」則處於承上啟下的關鍵角色，上承黃海岱的古冊戲、劍俠戲，自創內台金光戲，下啟黃俊雄「史艷文」、「六合三俠」的影視金光戲系列；要不是他在內台先行銳意改革創新，黃俊雄「轟動武林、驚動萬教」的掌中霸業可能要延後好些年。

　　如今台灣的「內台戲」已風流雲散，而相關文物資料蒐羅不易，內台戲迷也凋零殆盡，鮮有「白頭宮女」能完整述說「開元盛世」，是以黃俊卿曾席捲內台的演藝風華，就此湮沒不彰，他在台灣布袋戲發展史上的地位，遂未能獲得該有的重視。本文經由田野調查，訪談演師、戲院老闆、刻偶師、老戲迷等，並檢閱相關資料與文獻，藉此探析黃俊卿的內台演出生涯與表演藝術，以肯定其對台灣布袋戲的貢獻。

# 附錄：黃俊卿生平大事紀

| 年代 | 大事紀 |
|---|---|
| 1927 年<br>日・昭和 2 年<br>民國 16 年 | ・1 月 17 日，黃俊卿出生於雲林縣西螺鎮，父親黃海岱（27 歲，1901～2007）、母親鐘罔市。 |
| 1929 年<br>日・昭和 4 年<br>民國 18 年 | ・祖父黃馬去世（1863～1929，享年 66 歲），父親黃海岱（29 歲）與叔父程晟（1907～1945）改父傳「錦春園」掌中班為「五洲園」掌中班，寓「名揚五洲」之意。 |
| 1941 年<br>日・昭和 16 年<br>民國 30 年 | ・黃俊卿（15 歲）受日本教育自虎尾公學校畢業後，開始隨父親黃海岱（41 歲）學布袋戲，其時有師兄廖萬水（1911～？）、師弟鄭一雄（1934～2003）一同習藝。 |
| 1942 年<br>日・昭和 17 年<br>民國 31 年 | ・黃俊卿（16 歲）擔任「五洲園」戲團歌手，演唱北管或流行歌如【日日春】等。 |
| 1943 年<br>日・昭和 18 年<br>民國 32 年 | ・黃俊卿（17 歲）開始替父親掌團在戲院開檯演出，首演戲齣不詳。 |
| 1944 年<br>日・昭和 19 年<br>民國 33 年 | ・1 月 15 日，黃俊卿（18 歲）跟隨師兄廖萬水戲班擔任助手，在高雄左營演出，是日恰逢美軍空襲台灣各地機場及交通設施，台中、彰化、高雄等地受創甚鉅，父親黃海岱（44 歲）遠從虎尾騎腳踏車至左營關心他的安全。 |
| 1946 年<br>民國 35 年 | ・黃俊卿（20 歲）正式分團成立「五洲園第二團」，黃俊雄（14 歲。1933～）隨團司鼓兼助演。 |
| 1948 年<br>民國 37 年 | ・黃俊卿（22 歲）連續兩年在戲院演出《七俠五義》、《三國志》、《隋唐演義》、《錦梅箭》、《蕭寶堂白蓮劍》、《十三劍葉飛雲》、《雲州大儒俠史艷文》、《清宮三百年》（火燒少林寺）等戲齣。 |
| 1949 年<br>民國 38 年 | ・黃俊卿（23 歲）與第一位妻子（大某）林碧霞（1929～）結婚。 |
| 1950 年<br>民國 39 年 | ・黃俊卿（24 歲）自編自導自演金光戲齣《終南二十四俠血戰天魔島》，主角人物為「奇俠怪老人」、「文珠世祖」。 |

| | |
|---|---|
| 1951 年<br>民國 40 年 | ‧12 月 1～11 日，「五洲園第二團」黃俊卿（25 歲）於台中「合作」戲院（1951 年 11 月 1 日正式開幕）演出日戲《玉聖人大破太華山》、夜戲《火燒九蓮山少林寺》。<br>‧12～20 日，「五洲園第二團」黃俊卿於台中「合作」戲院演出日戲《鋒劍春秋》（秦始皇吞六國）、夜戲《火燒九蓮山少林寺》。<br>‧黃俊卿（25 歲）長子黃文郎出生（乃三妻高焄治所生）。其弟黃俊雄（19 歲）自組「五洲園三團」。 |
| 1952 年<br>民國 41 年 | ‧5 月 21～31 日，「五洲園第二團」黃俊卿（26 歲）於台中「合作」戲院演出日戲《大俠銅冠客》、夜戲《血戰八連山》。<br>‧6 月 11 日起，「五洲園第二團」黃俊卿於豐原「光華」戲院演出日戲《五龍十八俠》、夜戲《清宮三百年》。<br>‧7 月 21～31 日，「五洲園第二團」黃俊卿於嘉義「文化」戲院（1952 年 6 月開幕）演出日戲《明朝故事——玉聖人大破太華山》、夜戲《清宮祕史——洪熙官大破白蓮觀》，並有女歌手廖玉瓊搭配獻唱。<br>‧8 月 21～31 日，「五洲園第二團」黃俊卿於台中「合作」戲院演出日戲《大俠追雲客》、夜戲《清宮三百年第三集》。<br>‧9 月 1～10 日，「五洲園第二團」黃俊卿於台中「合作」戲院演出日戲《清宮三百年上集連續》、夜戲《清宮三百年第三集》（獨臂尼姑下山）。<br>‧黃俊卿於台中「合作」戲院、嘉義「興中」戲院、高雄「富樂」戲院、彰化「萬芳」戲院公演，戲碼為《東海星犯七煞》（奇俠怪老人、文殊世祖連續篇）。 |
| 1953 年<br>民國 42 年 | ‧1 月 11～31 日，「五洲園第二團」黃俊卿（27 歲）於台中「合作」戲院演出日戲《明清三劍客》、夜戲《少林派血戰百魔教》（清宮三百年完結篇下集）。<br>‧2 月 1～12 日，「五洲園第二團」黃俊卿於台中「合作」戲院演出日戲《清宮三百年中集》（獨眼赤眉下山）、夜戲《少林派血戰百魔教》（清宮三百年完結篇下集）。<br>‧2 月 14～28 日，「五洲園第二團」黃俊卿於彰化「萬芳」戲院演出日戲《陰陽太極劍》、夜戲《明清三劍客》。 |

| | |
|---|---|
| | ・3 月 1～10 日，「五洲園第二團」黃俊卿於彰化「萬芳」戲院演出日戲《大俠追雲客》、夜戲《明清三劍客完結篇》。 |
| | ・4 月 11～20 日，「五洲園第二團」黃俊卿於台中「合作」戲院演出日戲《大俠追雲客》（白彌勒三氣夜明珠）、夜戲《崑崙八大俠》。 |
| | ・4 月 21～30 日，「五洲園第二團」黃俊卿於台中「合作」戲院演出日戲《清宮三百年中集》（獨眼赤眉下山）、夜戲《少林派血戰百魔教》（清宮三百年完結篇下集）。 |
| | ・5 月 1 日起，「五洲園第二團」黃俊卿於彰化「萬芳」戲院演出日戲《新封神榜》、夜戲《天山七劍客》。 |
| | ・8 月 1 日起，「五洲園第二團」黃俊卿於嘉義「文化」戲院演出日戲《風塵奇俠》、夜戲《崑崙八大俠》。 |
| 1954 年<br>民國 43 年 | ・2 月 3～28 日，「五洲園第二團」黃俊卿（28 歲）於台中「合作」戲院演出日戲《三怪人血戰百老祖》、夜戲《少林客血戰魔人》。 |
| | ・3 月 1～20 日，「五洲園第二團」黃俊卿於彰化「萬芳」戲院演出日戲《玉聖人大破太華山》、夜戲《九長光血戰少林派》（清朝拳術武俠傳）。 |
| | ・6 月 1～19 日，「五洲園第二團」黃俊卿於台中「合作」戲院演出日戲《三怪人血戰百老祖》、夜戲《少林客血戰獨角神魔》。 |
| | ・9 月 1～30 日，「五洲園第二團」黃俊卿於台中「合作」戲院演出日戲《神馬客大戰九龍教》、夜戲《奇俠怪老人》。 |
| | ・黃俊卿持續於台中「合作」戲院、嘉義「興中」戲院、高雄「富樂」戲院、彰化「萬芳」戲院公演，戲碼為《鬧天居士怪俠紅毛鷹血戰西炮台》（奇俠怪老人、文殊世祖連續篇）。 |
| 1955 年<br>民國 44 年 | ・3 月 21 日，「五洲園第二團」黃俊卿（29 歲）於嘉義「文化」戲院演出日戲《天山十八俠》、夜戲《奇俠怪老人》（終南八俠血戰花霸黨）。 |
| | ・8 月 1 日，「五洲園第二團」黃俊卿於嘉義「文化」戲院演出日戲《天山十八俠完結篇》（白影兒血戰魔天狗）、夜戲《奇俠怪老人連續》（怪俠紅毛鷹）。 |
| 1956 年 | ・1 月 1～31 日，「五洲園第二團」黃俊卿（30 歲）於台中「合 |

| | |
|---|---|
| 民國 45 年 | 作」戲院演出日戲《明清八義傳》、夜戲《二神童血戰火魔窟》。<br><br>‧7 月 3～31 日，「五洲園第二團」黃俊卿於台中「合作」戲院演出日戲《義婢飲恨救主》（奇俠怪老人）、夜戲《群英大破青龍山》（怪俠原始人前回連續）。<br><br>‧8 月 1～7 日，「五洲園第二團」黃俊卿於台中「合作」戲院演出日戲《義婢飲恨救主》（奇俠怪老人）、夜戲《群英大破青龍山》（怪俠原始人前回連續）。<br><br>‧8 月 8～31 日，「五洲園第二團」黃俊卿於台中「合作」戲院演出日戲《羅通掃北》（奇俠怪老人）、夜戲《浪子回頭》（怪俠紅毛鷹）。<br><br>‧2 月，黃俊卿首次在豐原「富春」戲院公演。並持續於台中「合作」、「安樂」（今已改建為「宇宙大飯店」，現址：台中市五權路 203 號）、「中華」戲院；嘉義「興中」、「文化」戲院；彰化「萬芳」、「卦山」戲院；台南「成功」戲院；高雄「富樂」、「壽星」、「南興」戲院公演，戲碼為《阿拉原始人重現武林‧奇俠怪老人得道成仙》。 |
| 1957 年<br>民國 46 年 | ‧2 月 1～30 日，「五洲園第二團」黃俊卿（31 歲）於台中「合作」戲院演出日戲《羅通掃北》（新大俠追雲客）、夜戲《橫掃群魔》（五大俠血戰火中材元始人連續；地中天生死戰五大俠連續）。<br><br>‧9 月，黃俊卿首次在虎尾「國民」戲院公演。 |
| 1958 年<br>民國 47 年 | ‧黃俊卿（32 歲）持續於台中、嘉義、彰化、台南及高雄各地戲院公演，戲碼為《三無敵血戰天外天‧紅傘書生下凡塵》。 |
| 1959 年<br>民國 48 年 | ‧8 月 7 日，黃俊卿（33 歲）於台中「安樂」戲院演出，時值艾倫颱風來襲，中台灣發生「八七水災」，仍有七、八百個觀眾前來看戲，當日演到戲院因風災停電，觀眾依舊不想離去。 |
| 1961 年<br>民國 50 年 | ‧黃俊卿（35 歲）於台中「安樂」、「安由」、「新生」戲院；嘉義「興中」、「中央」、「華南」戲院；彰化「萬芳」、「天一」、「台灣」戲院；高雄「南興」、「壽山」戲院公演，戲碼為《順天行俠勝三清一生傳》。<br><br>‧黃俊卿在台中市中華路買屋，一直住到民國 83 年（1994），因中風而搬離。該屋現作存放戲籠之倉庫。 |

| | |
|---|---|
| 1962 年<br>民國 51 年 | ・7 月，黃俊卿（36 歲）首次在斗六「大觀」戲院公演。 |
| 1963 年<br>民國 52 年 | ・8 月，黃俊卿（37 歲）首次在埔里「能高」戲院公演。 |
| 1964 年<br>民國 53 年 | ・12 月 7 日，黃俊卿（38 歲）錄製之《白玉堂》（全套 18 張）、《七俠五義》（全套 9 張）布袋戲唱片出版，由「鈴鈴唱片」（地址：台北縣三重市正義北路 190 巷 33 號）發行出品。<br>・黃俊卿於台中、嘉義、彰化及高雄等地戲院公演，戲碼為《文殊世祖大開殺》。同時期另有廖昆章（1941～）《忍俠白馬生》、林國和《大俠一江山》也頗受觀眾歡迎。 |
| 1965 年<br>民國 54 年 | ・4 月 10 日，黃俊卿（39 歲）錄製之《火燒少林寺》（共 18 片）布袋戲唱片出版，由「鈴鈴唱片」發行出品。<br>・7 月，黃俊卿首次在屏東「南都」戲院公演。<br>・黃文郎（1951～）（15 歲，斗六正溪國小畢業、斗六中學肄業）加入「五洲園第二團」學習布袋戲。 |
| 1966 年<br>民國 55 年 | ・6 月 20 日，黃俊卿（40 歲）錄製之《蒙面怪俠紅黑巾》布袋戲唱片（全套共三集 18 張）出版，由「鈴鈴唱片」發行出品。<br>・黃俊卿在 1960 年代錄製之布袋戲唱片尚有《忠勇孝義傳》（全套 9 片）、《乾隆君下江南》（全套 18 片）、《李文英娶親》（全套 2 片）、《正德君下江南》（全套 3 片）、《神童奇俠》（全套 2 片）、《大俠追雲客》（全套 6 片），均由「鈴鈴唱片」發行出品。<br>・黃俊卿於台中「新生」戲院、嘉義「興中」戲院、彰化「萬芳」「天一」戲院、埔里「能高」「綠都」戲院、斗六「大觀」「遠東」戲院、虎尾「國民」「銀宮」戲院、新營「成功」戲院、屏東「萬春」「南都」戲院、豐原「富春」「光華」戲院公演，戲碼為《萬教奪寶血染雪山紅》。 |
| 1967 年<br>民國 56 年 | ・黃俊卿（41 歲）在豐原「光華戲院」演出，票價 6 元，日票房最高紀錄約有一萬三千多元、看戲人數高達 2 千多人。戲院老闆為王玉桂。 |
| 1968 年 | ・黃俊卿（42 歲）於台中、嘉義、彰化、埔里、斗六、虎尾、新 |

| 民國 57 年 | 營、屏東及豐原各地戲院公演，戲碼為《變化千萬招一生傳》。 |
|---|---|
| 1969 年<br>民國 58 年 | ‧7 月 5 日，黃俊卿（43 歲）向台灣省政府教育廳申請成立「五洲園第二掌中劇團」登記。<br>‧黃俊卿於台中「新生」、嘉義「興中」、彰化「天一」、豐原「光華」等戲院公演，戲碼為《萬教歸一統‧誰是天下王‧五傘會南天‧一三四五戰孤二》。<br>‧黃俊卿接受台中「農民電台」主持人莊文平及台視節目製作人游國謙之邀請，開始往電視媒體發展。 |
| 1970 年<br>民國 59 年 | ‧8 月，黃俊卿（44 歲）在台視製播電視布袋戲《劍王子》，首播自 8 月 31 日至 10 月 2 日，共 21 集；第二次自 12 月 11 日至隔年（1971）的 1 月 8 日，共 28 集；第三次從（1971 年）3 月 8 日至 4 月 2 日，共 22 集。三次播映共計 69 集。 |
| 1971 年<br>民國 60 年 | ‧3 月，黃俊卿（45 歲）木偶劇團與「台聲」唱片公司（地址：台北縣三重市光明路 52 之 3 號）合作出版【台視布袋戲劍王子全部插曲】，由林松義、蔡麗麗、李靜美主唱。另與「巨世」唱片公司（地址：台北縣板橋鎮港嘴里舊社 14 之 31 號）合作出版【台視布袋戲劍王子全部插曲】，由邱蘭芬、呂敏郎主唱。<br>‧6 月，黃俊卿在台視製播電視布袋戲《忠孝書生》，首播自 6 月 7 日至 7 月 2 日，共 20 集；另自 9 月 6 日至 10 月 1 日再製播 21 集。兩次播映共計 41 集。 |
| 1972 年<br>民國 61 年 | ‧1 月，黃俊卿（46 歲）在台視製播電視布袋戲《少林英雄傳》，自 1 月 3 日至 4 月 24 日，共計 29 集。 |
| 1973 年<br>民國 62 年 | ‧黃俊卿（47 歲）因合約到期，退出電視布袋戲。 |
| 1974 年<br>民國 63 年 | ‧6 月，黃俊卿（48 歲）再度進入內台表演，在嘉義「興中」戲院演出《橫掃江湖之天頂的流氓》，當時每張票價 10 元，最高曾一晚收入一萬兩千多元。<br>‧黃俊卿於嘉義「國寶」戲院、彰化「西門百姓公廟」、高雄「南興」戲院持續表演至民國 67 年（1978），戲碼有《橫掃江湖之天頂的流氓》、《大浪子一生傳》、《大小通吃一條龍除八一》。 |

| | |
|---|---|
| 1975 年<br>民國 64 年 | ・4 月 5 日，蔣介石總統逝世，政府下令民間戲曲停演一個月，但實際停演僅 11 天。<br>・4 月 17 日，黃俊卿（49 歲）在停演解禁首日，於高雄「南興」戲院（1947 年成立，1960 年開始由吳能通先生接手經營）演出，票價 15 元，當晚共收三千五百多元，六天之後收入增至一萬餘元。有一戲迷贈送給主角人物「黑眼鏡」一面金牌，上題「英雄本色」，當晚「黑眼鏡」掛著金牌上台演出<br>・「五洲園第二團」美術設計陳掃射繪製「黃俊卿電視木偶劇團」海報，此為黃俊卿生平演出僅餘之唯一海報。海報中之木偶角色名稱，由上而下、由左而右，第一排依序為「奇俠怪老人」、「為君愁」、「劍王子」、「天頂的流氓——黑眼鏡」、「儒中儒」；第二排依序為「生無憂死無愁——求一生」、「大小通吃——一條龍」、「自然美人」、「賣情報」、「標準的七逃人」。<br>・黃俊卿為演外台民戲，另外申請登記成立「今日掌中劇團」。 |
| 1976 年<br>民國 65 年 | ・2 月 1 日起，黃俊卿（50 歲）在高雄「南興」戲院（地址：高雄市新興區民主路 28 號）公演，戲齣為《最後談判——萬教血染生死線》，票價 20 元。與「南興」戲院簽下三個檔期的演出契約，分別是 2～4 月、7～9 月、12～隔年 2 月，共計九個月。<br>・4 月，黃俊卿首次在新營「成功」戲院公演。 |
| 1977 年<br>民國 66 年 | ・1 月 1 日起，黃俊卿（51 歲）在高雄「南興」戲院表演，戲齣為《南北歸一統・血染雪山紅》。<br>・7 月 25 日，黃俊卿在高雄「南興」戲院表演，遇「賽洛馬」颱風侵襲高雄，戲院停電，但觀眾看戲熱情不減，因此他自掏腰包買發電機供電繼續演出。 |
| 1978 年<br>民國 67 年 | ・1 月 1 日～4 月 30 日、7 月 1 日～10 月 31 日，黃俊卿（52 歲）在高雄「南興」戲院表演。<br>・9 月，黃俊卿首次在台北「佳樂」戲院公演，陸續演出有三年之久。<br>・黃俊卿陸續於嘉義「國寶」戲院、彰化「西門」百姓公廟、台北「佳樂」「萬華」戲院、高雄「南興」戲院表演至民國 76 年（1987），戲碼有《標準的七逃人一生傳》、《靈台山上・ |

| | |
|---|---|
| | 達摩會老君‧武林產生萬勝王》。 |
| 1979年<br>民國68年 | ‧1月1日～4月30日、7月1日～8月31日，黃俊卿（53歲）在高雄「南興」戲院演出《南北生死關——武林末日傳》。 |
| 1981年<br>民國70年 | ‧黃俊卿（55歲）在高雄「南興」戲院演出，主角「標準的七逃人」，票價約70元，助演黃文郎。 |
| 1982年<br>民國71年 | ‧農曆7月11日至8月14日（33天）、11月初7至12月初6日（30天），黃俊卿（56歲）於彰化西門「百姓公廟」同鈴康樂台（1976年10月20日完工）共演出63天，是布袋戲唯一受到邀演的劇團。<br>‧12月20日，「五洲園第二團」向台中市政府申請更換牌照，因辦事人員筆誤而更名為「五洲園掌中劇團」。 |
| 1983年<br>民國72年 | ‧黃俊卿（57歲）於台中騎機車發生車禍，造成血管阻塞後遺症，常會頭痛。 |
| 1985年<br>民國74年 | ‧6月15日～9月15日、11月28日～隔年（1986）3月31日，黃俊卿（59歲）在高雄「南興」戲院公演。 |
| 1987年<br>民國76年 | ‧黃俊卿（61歲）將「五洲園第二團」主演工作交給黃文郎（37歲）擔任，退居幕後擔任「藝術總監」。<br>‧「五洲園第二團」於高雄「南興」（4月1日～7月30日）、嘉義「國寶」（8月1日～10月31日）、彰化「西門」（11月1日～12月31日）等戲院公演，戲碼為《南北二路的大哥》，均由黃文郎主演。 |
| 1988年<br>民國77年 | ‧「五洲園第二團」黃文郎（38歲）於台中「古今亭」（1月1日～3月31日）、高雄「南興」（4月1日～7月30日）、嘉義「國寶」（8月1日～10月31日）、彰化「西門」（11月1日～12月31日）等戲院公演。 |
| 1989年<br>民國78年 | ‧「五洲園第二團」黃文郎（39歲）於台中「古今亭」（1月1日～3月31日）、高雄「世雄」（4月1日～7月30日）、嘉義「國寶」（8月1日～10月31日）、彰化「西門」（11月1日～12月31日）等戲院公演，戲碼為《武林風雲之爭霸天下》。<br>‧黃文郎改裝台中「安由」戲院遺址之二樓，演出布袋戲，約有二、三年。 |
| 1991年 | ‧「五洲園第二團」黃文郎（41歲）於高雄「世雄」、台中「新 |

| 民國 80 年 | 生」、嘉義「國寶」等戲院公演，戲碼為《黑衣怪客一生傳・一生未展真功夫重現江湖》。<br>・黃俊卿（65 歲）與黃文郎投資兩千多萬，在台中市南屯區成立攝影棚，拍攝《橫掃江湖》電視布袋戲錄影帶，共十集，由黃俊卿擔任製作人及口白主演，但未正式發行。 |
|---|---|
| 1994 年<br>民國 83 年 | ・黃俊卿（68 歲）因車禍後遺症導致中風，從此完全退出布袋戲表演，在家休養復健。<br>・「五洲園第二團」黃文郎（44 歲）退出內台，最後的演出地點是高雄「世雄」戲院。 |
| 2006 年<br>民國 95 年 | ・3 月，黃俊卿（80 歲）在台中遭機車撞傷。 |
| 2014 年<br>民國 103 年 | ・10 月，黃俊卿（88 歲）榮獲「全球中華藝術文化薪傳獎」與「雲林縣政府文化藝術貢獻獎」兩項大獎。<br>・11 月 17 日，黃俊卿因多重器官衰竭去世。 |

# 第五章　靂霹布袋戲劇本營構初探
## ——以《霹靂異數之龍圖霸業》為例

## 一、前言——劇本是創意的源頭

　　二〇〇四年七～十月黃強華（1955～）、黃文擇（1956～）昆仲拍製發行《霹靂劫之末世錄》（共 24 集），讓霹靂布袋戲演出跨過一千集門檻[1]。一九八四年五月十四日黃氏昆仲在中視首次以「霹靂」為名演出《七彩霹靂門》，而後於一九八五年七月推出錄影帶《霹靂城》開始，至今（2017年 3 月）發行第 73 部「霹靂」布袋戲《霹靂天命之仙魔鏖鋒 2・斬魔錄》，已經 32 年，共拍製發行 2260 集。三十多年來，「霹靂」旋風，席捲全台，至今仍沸沸揚揚，越演越盛，引領布袋戲迷沈浸在處處充滿驚奇又「沒完沒了」的劇情中。

　　能連演三十多年、超過二千集的影視布袋戲，在古今中外，都是個難得且驕傲的紀錄[2]。「霹靂」能讓老觀眾持續不輟地連看三十多年，又能不斷吸引新生代觀眾加入收看行列，最主要的因素，是黃文擇「口白」與黃強華「編劇」的絕妙搭配。如果以棒球為喻，黃文擇在霹靂劇團中的地位就如同球隊中當家的天王巨投，獨自一人在投手丘上（自宅錄音室）操縱

---

[1]　霹靂布袋戲第一主角——清香白蓮素還真，則自第 6 部《霹靂金光》13 集初登場以來，到第 40 部《霹靂皇朝之龍城聖影》26 集，出場滿一千集。

[2]　早年黃俊雄兩階段上台視演出，第一階段（1970 年 3 月 2 日～1974 年 6 月 16 日）共演出八齣 961 集台語布袋戲，第二階段（1982 年 6 月 14 日～1988 年 5 月 13 日）共演出廿三齣 668 集台語布袋戲。見吳明德：《台灣布袋戲表演藝術之美》（台北：台灣學生書局，2005 年 7 月），頁 169、198。

著球隊七成的勝負;而長他一歲的哥哥黃強華就如同智珠在握的總教練（編劇總監），運籌帷幄,擬定所有球員一整個球季的攻防策略。黃文擇固然是個不世出的口白表演天才,但黃強華及其所領導的編劇團隊,卻是他二十年來「作戰能源」的最佳提供者。

民國四十年代,當台灣布袋戲轉進「內台」（戲院）演出之後,劇情的重要性超越了後場曲樂,演師必須以「給人料想未到」又「沒完沒了」的劇情吸引觀眾購票入場觀賞,因此產生了「排戲先生」,專門幫主演編排劇情[3]。但因為民間藝人長期慣演「爆肚戲」、「提綱戲」的習性,因此不論是排戲先生編排或主演「自排」,都是經由「口述」大綱再臨場即席表演而非預先手寫成劇本。甚至到黃俊雄上台視演出時,為了電視台預審劇本的要求,也都是先講戲齣的口白,再錄音謄錄口白成劇本送審[4]。到了「霹靂」的時代,為了應付龐大演出團隊的繁瑣拍攝流程[5],不再固守傳統肆口即興演出所自然形成的「口承文本」方式,率先寫定「文字文本」來統御所有後續的拍攝工作。

經此一「劇本先行」之改革,霹靂布袋戲節目的製作程序是:劇本→分鏡腳本→配音（錄口白）→配樂→拍攝→特效處理→音效→剪接→完成[6]。霹靂布袋戲的拍攝方式是先寫成劇本,再錄口白,接著在攝影棚播放口白錄音,操偶師配合口白並參閱劇本再撐偶錄影。先創造劇本出來,整個拍攝團隊才不會「待工」、「空轉」,也才有拍製「規則」可循。可見劇本是一劇之本,所有的想法與創意,都早一步呈現在劇本之上,也因此才能減低產品的「不良率」。提早寫定的「優質」劇本,也是「霹靂」二

---

**3**　有關排戲先生與主演互動的情況,請參見吳明德:《台灣布袋戲表演藝術之美》,頁123～153。

**4**　2005 年 4 月 18 日下午於雲林虎尾霹靂國際多媒體董事長辦公室專訪黃強華先生。

**5**　據《霹靂異數之龍圖霸業》第 1 集 DVD 片尾打出的演職表,不包括音樂製作與發行人員,約 25 個部門,共計 86 人。

**6**　見萬事通:〈八音才子擺烏龍?〉,《霹靂月刊》第 4 期（民國 84 年 12 月）,頁6。

十年來擁有像航空母艦續航力的能量來源，成為「台灣製造」的本土藝術典範。

## 二、「十車書」黃強華的編劇歷程

　　「霹靂」之所以能跨越「黃俊雄障礙」而成為新一代布袋戲霸主，就在於劇本優異傑出，這不得不歸功於黃強華的「頭殼」，他擅長施展介乎人間／非人間的極限想像思維，下筆如挾風雷，莽莽蒼蒼又浩浩淼淼，舖寫出如天河倒瀉、汪洋恣肆的劇情，就這樣一部接一部，令觀眾長期沈溺在現實與非現實的情境中，享受著整體震顫中的神性著魔快感。

　　黃強華本身並沒學過編劇，純粹是從小在其父親黃俊雄身旁「耳濡目染」各種布袋戲技藝而造就的。黃強華約於唸小六、初一時的寒暑假，即常來「台北今日世界」[7]幫忙父親黃俊雄演出[8]，一開始幫忙「噴」炮粉、搖金光布巾。後來黃俊雄在台視演出時[9]，則幫忙敲打椅墊作特效，也常幫忙油印劇本，並常進入導播室、接觸各種攝影器材，遂了解電視布袋戲的整個拍製過程[10]。一九八二年六月十四日起，布袋戲在三台恢復播出[11]，黃俊雄在虎尾自設攝影棚拍製布袋戲節目，黃強華擔任導播。一九八五年四月十五日以後，黃俊雄和他的兒子黃文擇、黃文耀包辦三台的布袋戲演出，黃強華也就一人身兼三台的導播。除了台語布袋戲之外，黃俊雄

---

7　「今日世界育樂中心」，位於台北市西門町峨嵋街「今日股份有限公司」的三至九樓，於民國 57（1968）年 12 月 15 日開始營運，內分多廳，固定表演各種戲劇、歌舞與雜技，在民國 62（1973）年 12 月 20 日結束營運。——參邱坤良：〈消逝的海派世界——向「今日世界育樂中心致敬」〉，見邱坤良：《移動觀點　藝術・空間・生活戲劇》（台北：九歌出版社，2007 年 4 月），頁 38～43。

8　1969 年 1 月～1970 年 11 月，黃俊雄在「今日世界育樂中心」以招牌戲齣「六合三俠系列」演出 478 集。

9　1970 年 3 月～1974 年 6 月。

10　2005 年 4 月 18 日下午於雲林虎尾霹靂國際多媒體董事長辦公室專訪黃強華先生。

11　1974 年 6 月 16 日以後，黃俊雄台語布袋戲被以「妨害工農作息」而禁止播出。

另外在台視製播兩齣國語布袋戲，分別是《齊天大聖孫悟空》[12]、《火燒紅蓮寺》[13]，而這兩齣戲的劇本就是由黃強華（時年 29 歲）編撰，這也是黃強華第一次踏入編劇的領域[14]。

　　「霹靂」於一九八五年七月開始發行錄影帶時，前幾部仍由黃俊雄、黃文擇編劇，直到第六部《霹靂金光》[15]開始由黃強華獨自編劇，因為編劇壓力甚大，而且也已培養出新一代的導播人才，黃強華遂自此退出導播工作，專心編寫台語布袋戲劇本，希望藉著創新劇本，打開收視已呈疲態的布袋戲市場，夫人劉麗惠說：

> 文擇一開始都是用我公公（按：黃俊雄）的腳本，我公公的腳本除了《史艷文》、《六合三俠傳》外，其他的則是古裝歷史戲碼去改寫的，例如《武聖關公》、《三國演義》、《封神演義》，就是我公公先在台視演，文擇就直接把腳本拿來修改後在中視演，亦即同樣的戲碼兩個版本的意思。後來演到沒有戲碼時，文擇自己也寫了幾檔戲，但因為要寫又要錄音，進度實在趕不上，於是董事長決定退到幕後來寫劇本，因為老是用舊的戲碼翻來翻去實在無法打開市場，素還真出現即《霹靂金光》時代，就是董事長介入寫劇本的時候。[16]

　　但是當「霹靂」打開市場後，就越演越盛，供不應求，觀眾到錄影帶

---

[12]　1983 年 4 月 16 日～10 月 22 日，每週六 13：00～14：00 播出，共 28 集。

[13]　1983 年 10 月 29 日～1984 年 1 月 14 日，每週六 13：00～14：00 播出，共 12 集。

[14]　當時三台台語布袋戲，仍由黃俊雄、黃文擇先講口白，再謄錄出劇本。2005 年 4 月 18 日下午於雲林虎尾霹靂國際多媒體董事長辦公室專訪黃強華先生。

[15]　1986 年 10 月～1987 年 4 月發行，共 16 集。

[16]　語葉、蘇菲：〈經營霹靂事業的幕後重要推手——董事長夫人劉麗惠女士〉（2000 年 8 月 9 日），見 Palm Culture 掌中文化——E-PILI NETWORKS 之「締造奇蹟的企業經營者」。

店「詢問度」、「索片率」日益頻繁，黃強華一個人專心編撰劇本也應付不過來，更何況創新劇情本屬不易，也常遭逢創作低潮，於是在夫人的建議下成立編劇團隊來解決觀眾「需片孔急」的窘境，黃強華說：

> 以前只有我一個人在寫劇本，實在是蠻辛苦的。……編劇是非常累人的工作，不管什麼時候都要去想新的故事、人物以及情節，但人總是有心情轉變，創作會遭遇到低潮。……從事編劇的人，沒有長假可以休息，尤其原先只有我一個人當編劇，如《霹靂異數》就是我一個人寫的，如果寫不出來，沒有腳本可以錄，後面負責錄影的工作同仁就全得停工了。後來想想這樣是不行的，要是當我遇到創作低潮時，這樣的工作誰能繼續，要是自己停下來的話，全公司都會因而無法運作。[17]

於是從《霹靂狂刀》[18]後半段開始外聘編劇協助。先是楊月卿加入支援，主線仍由黃強華撰寫，楊月卿則寫些支線。有時黃強華因事忙，或要應付攝影棚的工作，會先打電話給楊月卿，囑其先代寫幾場，黃會說明分場大綱與內容。有時黃文擇也會協助先寫個一、兩集，再由黃強華接續下去。到了《霹靂王朝》[19]、《霹靂幽靈箭》[20]開始物色其他編劇加入編撰。[21]接

---

[17] 張瓊慧總編輯：《黃強華、黃文擇與霹靂布袋戲》（台北：中國時報系時廣企業有限公司生活美學館，2003年10月），頁40。

[18] 1992年12月～1995年2月發行，共60集。

[19] 1995年2月～10月發行，共30集。

[20] 1995年10月～1996年2月發行，共25集。

[21] 以上參2005年4月18日下午於雲林虎尾霹靂國際多媒體董事長辦公室專訪黃強華先生。另據筆者查手邊的錄影帶，早在《霹靂紫脈線》（1991年8月～1992年2月）的片頭已列編劇為黃強華、楊月卿。而《霹靂天命》（1992年6月～12月）片頭所列編劇為黃強華、黃文擇，編劇群為王瑞碧、楊月卿。《霹靂狂刀》（1992年12月～1995年2月）片頭所列編劇為黃強華、黃文擇，編劇群為王瑞碧、楊月卿。《霹靂王朝》（1995年6月～10月）片頭所列編劇為黃強華，編劇群為王瑞碧、楊月

著在《霹靂幽靈箭 2》[22]時，編劇團隊開始形成，其時稱編劇群[23]。約在《霹靂英雄榜》[24]、《霹靂烽火錄》[25]時成立編劇組，編劇團隊的常態規模於焉確立[26]。擴編的編劇團隊，使「霹靂」如虎添翼，每位編劇的學歷都在大學以上（如莊雅婷畢業自台灣師大國文系、廖明治畢業自台灣師大數學系、周郎是中正中文所碩士），除了幫黃強華分憂代勞外，在黃強華的領導統整下也能以自身的時代經驗編撰出與時俱進的劇本內涵，吸引不同「年級」的觀眾成為戲迷，黃強華說：

> 以霹靂系列布袋戲可以一演十多年，戲迷從老中青一路支持不間斷，最主要的因素還是劇本中所蘊含的情節，讓人覺得充滿智慧者的內涵。……對一個劇作家而言，停滯在記憶中，是一件非常悲哀的事情，因為他永遠在表演師父或前輩的作品，而沒有完全屬於自己的創作。所以記憶中的東西也只能做為創作時的參考。唯有從現在資訊中所得到的知識、常識、現象，再以自己的風格，把它戲劇化，這樣才能創作出符合時宜的作品。[27]

一個編劇的智慧畢竟「有時而窮」，輪番加入編劇團隊的新血常能帶來新鮮的點子，讓「霹靂」的創意源源不絕，可以說「霹靂」以集體編劇的智

---

卿。《霹靂幽靈箭》（1995 年 10 月～1996 年 2 月）錄影帶片頭所列編劇群為楊月卿、鄭國政、周志忠。

[22] 1996 年 5～8 月發行，共 20 集，錄影帶片頭所列編劇群為王瑞碧、楊月卿、周志忠。

[23] 《霹靂外傳——葉小釵傳奇》（1996 年 2～5 月，共 6 集）仍由黃強華獨自編劇。

[24] 1996 年 8 月～1997 年 5 月發行，共 50 集。編劇組：楊月卿、席還真、周志忠、林奎協。

[25] 1997 年 4～10 月，共 30 集。編劇群：楊月卿、莊雅婷、席還真。

[26] 以上參 2005 年 4 月 18 日下午於雲林虎尾霹靂國際多媒體董事長辦公室專訪黃強華先生。

[27] 見張瓊慧總編輯：《黃強華、黃文擇與霹靂布袋戲》，頁 74。

慧，不只讓產品得以速生豐產[28]，也是「霹靂品質，堅若磐石」的保證。

## 三、《霹靂異數之龍圖霸業》劇本營構探析

　　《霹靂異數之龍圖霸業》於二○○一年八月～二○○二年四月發行，總共 40 集、838 場戲，平均每集約演出 60 分鐘、21 場戲[29]。全部角色共 139 名，其中女角 13 名，佔 9%；男角 126 名，佔 91%[30]。參與的編劇前後有八位，分別是：廖明治（男，1～40 集均參與）共編撰 288 場，佔總場數 34.4%；張彥彥（女，只參與 1～2 集），共編撰 8 場，佔 1%；舒文（女，1～40 集均參與），共編撰 179 場，佔 21.4%；周郎（男，參與 2～22 集、37～40 集），共編撰 124 場，佔 14.8%；黃強華（只參與 2、3、5 集），共編撰 3 場，佔 0.36%；羅綾（女，參與 3～40 集），共編撰 172 場，佔 20.5%；黃秦清（男，參與 18～40 集），共編撰 44 場，佔 5.3%；尤莉菁（參與 23～29 集），共編撰 13 場，佔 1.6%。另有不詳者在 1、14、18 集中編撰 7 場，佔 0.83%[31]，劇情簡述如下：

---

28　黃強華從 1986 年 10 月發行《霹靂金光》到 1995 年 10 月發行《霹靂王朝》為止，不包括《霹靂孔雀令》，在十年間共編撰 315 集。以《霹靂天命》為例，發行 6 個月共 14 集，平均每月 2.3 集；《霹靂狂刀》發行 26 個月共 60 集，平均每月 2.3 集；《霹靂外傳──葉小釵傳奇》發行 3 個月共 6 集，平均每月 2 集。有了編劇群之後，產能擴增，如《霹靂幽靈箭 1》發行 4 個月共 25 集，平均每月 6.3 集；《霹靂幽靈箭 2》發行 3 個月共 20 集，平均每月 6.7 集；《霹靂皇朝之龍城聖影》發行 4 個月共 40 集，平均每月 10 集。目前（2005）「霹靂」的發片，均保持每星期 2 集的速度。

29　據黃強華董事長所惠借的拍攝劇本統計。

30　參九陵編著：《龍圖霸業劇集攻略本上卷》（台北：霹靂新潮社，2002 年 5 月），頁 110～112；九陵編著：《龍圖霸業劇集攻略本下卷》（台北：霹靂新潮社，2002 年 8 月），頁 118～120 所附之「演員戲份表」統計。

31　據黃強華董事長所惠借的拍攝劇本統計。但據《霹靂異數之龍圖霸業》DVD 第 1 集片頭、片尾的「演職表」中所列編劇組名單是：楊月卿、李世光、羅綾、舒文、何生亮（周郎）、廖明治，另黃強華為編劇總監。其時，楊月卿、李世光正在編撰《天子傳奇》，另黃強華表示印象中沒有尤莉菁此名編劇。

引靈山一役之後，素還真瀕死、一頁書被禁，天策真龍正式稱霸中
原，正道武林面臨極度頹危，所幸照世明燈獨力支撐，試救眾人於
水火之中，但此時西疆魔劍道伸出魔掌，欲與天策真龍一爭中原版
圖，西疆聖靈界線即將斷裂，十七萬魔魔大軍即將傾滅中原，暗中
更有神祕的妖刀界與陰詭的坤靈界蠢蠢欲動，照世明燈與天策真龍
勢力結合，將如何抵抗來勢洶洶的三方勢力？[32]

《霹靂異數之龍圖霸業》上承《霹靂圖騰》（20 集），下啟《霹靂封靈
島》（20 集），情節波瀾壯闊、人物有情有「型」，恩怨糾纏，步步懸
疑，節奏分明，文武兼施，大決鬥中包裹小衝突，爭霸業處鋪敘物理人
情，又常在緊張刺激之餘穿插詼諧搞笑，令人拍案叫絕，很多經典人物
（如風之痕、花姬姬無花、冥河畫匠、誅天、妖后、天忌、策謀略、魔佛波旬等）於此
劇被塑造出來，很多經典場面（如九九登天台大決戰、憶秋年命喪乾坤陵、天壇瓊
花宴、麗人湖邊多情痴絕情恨、七星匯聚天下無敵等）至今仍令人難忘，是「霹
靂」劇集中非常具有代表性的一部，因此特別挑選此部來探析「霹靂」劇
本的營構特色。

## （一）分工合作、專角專寫

「霹靂」從《霹靂幽靈箭》1、2 部之後開始成立編劇群以因應觀眾
的「搶租」熱潮，到了《霹靂異數之龍圖霸業》，前後共有八名編劇成
員，每集戲大都保持四～五名編劇參與撰寫，這種集體編劇的情況截然不
同於一人獨自構編，雖然說「一人智不及眾人議」，但眾人如何既分工又
合作，也不是件容易的事，搭配不順（分工但不合作），常會「各行其
是」、「分崩離析」，「霹靂」資深編劇楊月卿說：

一個人獨立編劇時，他的中心主題思想會抓得很穩，要捧哪一個人

---

或是如何架構都可以抓得很穩。如果換成好幾個編劇同時來寫一部
戲，就有可能鬆散一點，而且每一個人的筆法也不相同，就像我常
常在講的四個人寫一個素還真怎麼跑出四個素還真來？每一個人都
很喜歡素還真，可是你寫出來的和他寫出來的絕對會不一樣，光是
筆法、想法就不同，而每個人對素還真的解讀也不一樣。[33]

但十年下來，「霹靂」的編劇人員雖然「來來去去」，但是此一集體編撰
模式，在黃強華帶領下卻操作得極為熟練，不僅沒有分崩離析，還常能順
利地「和解共生」出巧妙劇情來，其中之關鍵有三，其一為開會時大家開
誠佈公充分討論，取得共識。「霹靂」目前編劇會議的流程大致如下：

在換檔之前要先擬構下一檔戲的總綱與故事，大家先有個概念，並
提出討論，再由黃強華整合提議走什麼路線比較好演，並再度由大
家提出新意見討論。有了共識之後，每星期要寫出 3〜4 集的單集
場次大綱，由廖明治負責撰寫分場大綱，大家再討論修訂，然後分
派場次由大家回去各自撰寫，並且每天到虎尾總辦公室開會。目前
編劇會議每天從下午 1：30 開始，大家繳出自己所寫的上一集場次
內容，集中成一本，先由每個人輪流閱讀一次，互相關照看有無問
題？再由編審（邱繼漢）審閱，編審只對文字和人物個性稍作修
飾，並不會對「對白」作修改，以免影響情節架構。修飾後即完成
一集的初稿，若要改動對白、情節則由編劇們再回去修改，修改完
再拿給黃文擇錄口白，錄口白前黃文擇還會針對太拗口、不流暢之
處再作修改，如此即成定本；錄完口白，此定本再交由各部門去拍
製。下午 2：30 黃強華到場，廖明治將下一集單集場次大綱遞呈黃

[33] 謙立、語葉、蘇菲：〈一筆定乾坤──專訪資深編劇楊月卿女士〉（2000 年 7 月 11
日），見 Palm Culture 掌中文化──E-PILI NETWORKS──霹靂布袋戲的幕後英
雄。

強華過目，並排定場次。黃強華也不會修改對白內容，以免大動
「手術」，延誤修改時間，影響拍攝進度。下午 3：30 正式開會，
結束時間則不一定，須有個結果才能散會，因此有時開到晚上七、
八點。從下一集的第一場逐場討論（每集之分場大綱由廖明治負責撰
寫），那些角色在場上、對白重點為何？排場問題也常討論，比較
關鍵性、伏筆的情節更是充分討論，務必使每個編劇都明白清楚，
以免銜接不上。對白的衍伸，則由編劇們自由發揮。碰到重要角色
要「收掉」，如何死才不會「失格」，大家會幫忙想，比如要安排
劍君死，先安排他被吸血鬼（褆摩）咬到，為避免自己成了吸血鬼
為害世人，遂選擇獨上陷空島大戰葉口月人而自我犧牲，如此則比
較悲壯，被吸血鬼咬到即是大家激盪腦力想到的。<sup>34</sup>

集體編劇最艱困之處在於流暢和一致性，每個編劇既是個人也是全體，除
了要照顧自己編撰的場次（含人物個性、情節轉折），也要觀照其他人的場
次，以免各行其是成了四不像，但「霹靂」每天冗長的編劇會議，讓編劇
彼此充分融入並掌握劇情的主要脈絡。充分討論的功用表現在：(1)每集
結束之前，約有 4、5 場戲要收束前面的鋪排，這些收場戲雖然不長，但
大都由一位編劇（大家輪流）負責操刀，而他就必須了解其他編劇的鋪排，
以免突兀、脫誤，比如《霹靂異數之龍圖霸業》第 2 集，參與撰寫的有廖
明治（第 1、6、12、16、18～20 場）、周郎（第 2、8、21～25 場）、舒文（第 3～
5、7、15 場）、張彥彥（第 9、11、13、14、17 場）、黃強華（第 10 場）等五
人，但收束時則由周郎統一彙整，他寫最後的 21～25 場與收場旁白：
「好戲好戲好戲……這名嘩琳瑯賣雜細的神祕人物欲往何方、是何來歷？
真龍會燃燈，屈世途暗自心急，此戰如何了結？悅蘭芳負心，渡生劍斷
情，誰會成為劍下亡魂呢？碧眼夜梟真會死在步雙極之手嗎？憶秋年、風
之痕再試引靈山，誰勝誰敗？這場最高境界劍術比試，會為武林帶來何種

---

<sup>34</sup> 2005 年 4 月 18 日下午於雲林虎尾霹靂國際多媒體董事長辦公室專訪黃強華先生。

變數呢？」收場戲與收場旁白有承上啟下的功能，若無全盤掌握劇情將難以撰寫，可見「霹靂」的每個編劇開會時「皮都繃得很緊」。(2)同一事件，由不同編劇串起，卻能嚴絲合縫，縮結緊密，比如在《霹靂異數之龍圖霸業》第 5 集第 8 場（黃強華撰），秦假仙在天壇以石腦打扮成「一奇花」換得姬無花的「百年留香」與「移花術」；接著第 10 場（舒文撰）秦假仙、蔭屍人、業途靈三人在荒野邊走邊「哈啦」時，蔭屍人卻一路「哈啾」不停，因為聞到秦假仙身上的「百年留香」而過敏；到了第 14 場（廖明治撰）秦假仙來到騰龍殿與屈世途談事時，屈世途問秦假仙：「為何你的身上充滿著逼人的花香？」因而要求秦假仙引見花姬以便和妖刀界搭上線。在第 10 集第 15 場（廖明治撰），屈世途要三口組抓魔鳥，業途靈建議準備雷達探測器或遠紅外線眼鏡來抓，秦假仙答道：「要這麼麻煩嗎？照理說我現在全身充滿了花香，鳥兒一定會很喜歡，而且應該要高興到話說不完。」（暗喻花香鳥語）第 25 集第 3 場（舒文撰），三口組在四海第一家客房隔壁監視冥河畫匠夢遊般作畫，突然蔭屍人再度因秦假仙身上花香而打「哈啾」，遂驚醒冥河畫匠毀畫滅跡。而在第 39 集第 5 場（黃秦淯撰），秦假仙自詡自己連放屁都是香的，不料竟放個大臭屁令蔭、業二人作嘔不已，只因花姬已於第 35 集身亡而喪失「百年留香」之功用。不同的編劇都能善用「百年留香」來鋪排劇情，甚至在第 18 集才加入編寫的黃秦淯也能在事隔多集之後藉以生發笑點，可見「霹靂」的編劇會議，討論得鉅細靡遺[35]。

　　其二是，「霹靂」歷年來所請的編劇都是戲迷。他們都是主動來應徵的，所以「霹靂」並沒有也不需要儲備相關人才[36]，比如《霹靂異數之龍圖霸業》第 2 集第 19 場，廖明治寫到三口組在茶店喝茶時，秦假仙云：「人間難得幾回閒，喝一杯香噴噴、噴噴香的凍頂烏龍茶，真是世上第一

---

[35]　另秦假仙身上的移花術，則在第 33 集 16 場、34 集 2 場（舒文撰），被妖后、策謀略利用來間接擊殺花姬。

[36]　2005 年 4 月 18 日下午於雲林虎尾霹靂國際多媒體董事長辦公室專訪黃強華先生。

美事啊。」業途靈答道：「大仔，我們可以利用這段時間，好好來談論武林局勢，就如同當初的半尺劍和一頁書一般。」半尺劍 VS.一頁書已是《霹靂異數》（1988 年 9 月～1989 年 10 月發行，共 40 集）時代的「天寶舊事」，可見廖明治是個資深戲迷。而周郎則在第 9 集第 4 場寫嘩零郎從萬寶箱中拿出一把屠刀贈與不二刀道：「來來來！軟丫這支殺豬刀送你囉，你可不要看輕它喔！你看擎天神劍短短一支囉，但卻是所向無敵、橫掃千軍的神兵利器！這就是講一個刀客、劍客，心中只要有刀劍，何必管刀劍生作什麼模樣囉？」了解當年半駝廢（《霹靂至尊》第 6 集登場、《霹靂異數》第 3 集退場）所鑄擎天神劍的形狀及其豐功偉跡，可見周郎也是超級「粉絲」。編劇都是看霹靂布袋戲長大的，因此對「資深」角色（如素還真、一頁書、葉小釵、亂世狂刀等）的個性都能瞭若指掌，對於劇集的起承轉合也都了然於胸，比較容易進入「霹靂」的故事情境，因此他們之前雖沒編寫過布袋戲，但實際上已在電視機前接受黃強華好幾年的「職前訓練」，所以通常在試用一、二個月後，即能「上場作戰」，在黃強華帶領下鼓盪風雲、衝鋒陷陣。

其三為「專角專寫」。在充分討論劇情之後，就要安排那些場次由那個編劇撰寫。基本上「霹靂」會以那位編劇適合寫那個角色來考量撰寫場次，黃強華說：

> 比如羅綾擅長撰寫個性比較強烈、怪異的角色，像龍宿、魔龍祭天、銀狐等這些角色出場的場次，就由羅綾負責撰寫。但若幾個「名角」同時出現場上（絞到），則會視角色表現的輕重，由負責撰寫表現較重角色的編劇撰寫該場，如素還真、銀狐同時出現，素還真戲份較重，則該場由負責寫素還真的編劇撰寫。但每個編劇都要去了解別人所創造的角色個性，尤其是講話時的「氣口」，以免「絞到戲」時拿捏不到神韻。[37]

---

[37] 2005 年 4 月 18 日下午於雲林虎尾霹靂國際多媒體董事長辦公室專訪黃強華先生。

在《霹靂異數之龍圖霸業》一劇中，可以發現廖明治多寫「天策真龍」、「屈世途」，並鋪敘稱霸謀略與經營大決戰場面；周郎常撰「悅蘭芳／忘千歲」、「獨孤遺恨」，且擅長營構浪漫唯美的場面；羅綾則包辦「風之痕」、「黑衣劍少／白衣劍少」、「妖后／權妃」的場次，常能鮮明刻畫他們特殊的個性。一人寫所有角色，易生「千人一面」之憾；專角專寫，可以深耕角色習性，讓人物角色栩栩如生，使觀眾產生強烈共鳴。不過專角專寫也會產生編劇「寵愛」自己角色而致劇情「傾斜」的現象，黃強華說：

> 有些編劇會偏愛自己所塑造出來的角色，但若特別保護該角色的話，會影響到劇情的走向。比如要強調魔龍祭天的厲害，龍宿要被他打得很慘，但為保護龍宿，竟安排打成平手，感覺就不太對勁。[38]

但若發生此種「偏愛」現象，會先由編審邱繼漢協調，再不行，就由黃強華裁決。若編劇常明爭暗鬥、不對盤時，那就只得更換編劇了。編劇彼此感情若不好，就有可能趁機修理對方所創出的角色，令其不得翻身或失格，甚至有些角色常會無故被犧牲掉[39]，因此身為編劇總監的黃強華不只要監看「劇情」，也要監察「人情」，而這也是十年來「霹靂」採集體編撰劇本卻不致「走鐘」（走樣）的保證。

## （二）編劇先行、全面調控

完成劇本是「霹靂」所有拍攝環節的第一步，但影視布袋戲的拍攝過程是結合「木偶操控」與「機器操控」而成，又因為木偶不是人，因此為了讓各部門工作人員和觀眾了解「偶」的情緒，編劇需在劇本上進行全方位調控，讓偶的特殊韻味能徹底展現。縱觀整部《霹靂異數之龍圖霸業》

---

38　2005 年 4 月 18 日下午於雲林虎尾霹靂國際多媒體董事長辦公室專訪黃強華先生。
39　2005 年 4 月 18 日下午於雲林虎尾霹靂國際多媒體董事長辦公室專訪黃強華先生。

四十集之劇本，常見編劇們「千叮嚀、萬交待」，要求各部門全力配合，比如第 3 集第 5 場（羅綾撰）憶秋年和風之痕在引靈山外比劍，編劇對場面就要求：

> 「憶秋年、風之痕兩人離石壁有段距離。／憶秋年、風之痕手皆未持劍。／兩人皆以靜態的方式出招，腳不離地，只要有犀利的劍氣發出，不用運功，請音樂不用留太長，聲光請做透明的水波氣形狀，不要有各色的色彩。／（憶秋年先出招）憶秋年單手輕輕一揮，一道劍氣疾速射向石門，請導播設計，這兩人出招時，在視覺上看來是在身未動的情況下，很輕鬆的發出一招，卻有高人的風範，打在石門上之時，沒有留下任何痕跡，此時急轉引靈山內的一片黑暗，劍氣打穿石門，透出一道細細的光。憶秋年的劍氣打中石門時，除了透穿石門，還震下石門上的毒粉。／（換風之痕出招）風之痕緩緩舉起單手，一道劍氣速度比憶秋年還快，穿透石門，同樣石門外沒有留下痕跡，急接一片黑暗的引靈山之內，風之痕的劍氣同樣穿透石門，且與憶秋年所留的劍痕長度一樣，但更細利狀，請導播帶空氣有流入引靈山狀。」

而第 16 集第 10 場（周郎撰）獨孤遺恨初登場搶救為悅蘭芳刺傷的忘千歲，編劇對場面的要求是：

> 「本場採用場景互化的電影手法，以暗示 B 景對話中的焦點人物是 A 景之人。／請匯峰（按：黃匯峰為黃文擇長子，其時擔任配樂）用同一首哀怨場景音樂連貫兩場，以詮釋主角性格與場景氣氛。／枯松荒野景有棵大枯松，四周盡是枯山枯樹，蒼涼中帶有美感，請布景組特別佈置。／本場獨孤遺恨初登場，請導播特別留意畫面美感，只帶細部，勿帶到臉。」

編劇的要求簡直已到鉅細靡遺的程度，有時也會「強人所難」，因此導播組也不見得「照單全收」，比如第 1 集第 13 場（廖明治撰），葉小釵到湘靈寶觀尋得失蹤多時的孫女花非花，兩人激動落淚，花非花云：「雖然我很想去找你，但是又怕造成你的負擔。所以……」編劇知道葉小釵是啞吧，於是安排他以動作表示——「葉小釵在地上寫『沒關係平安就好』七個字。」一陣「對話」互動之後，葉小釵要離去，於是編劇安排葉小釵「隨後在地上寫『我要離開了』」、「葉小釵在地上寫『妳要好好照顧自己』」，但是導播並沒有呈現葉小釵在地上留字的畫面，只讓葉小釵點頭表達心意，因為寶觀的地板不方便寫字。又如第 5 集第 12 場（羅綾撰），誅天來孤獨峰找風之痕敘舊論事，兩人相對各盤坐在一座石台上，編劇要求——「誅天現身，坐於石台上，誅天較具王者霸氣。／風之痕為冷靜的狂傲型，動作不大，但表現出不可一世的感覺。／兩人談話中可以四處走動，不一定要坐於石台」，但導播並沒讓兩人四處走動，仍安坐石台之上，因為在兩人之間隔著一條河水，而且盤坐不動比較符合兩位「仙覺」的風範。不過這種導播組不配合的情況並不多見，而且都以「沒傷到筋骨」為原則，因為編劇的要求常會牽涉到劇情的鋪排，導播組大多會依照編劇的指示拍攝。不過在人物對打的時候，編劇組就常會請求導播自行設計武打動作，或者只寫一個「戰」字，擁有多年拍攝經驗的導播組，常會推陳出新、自炫奇技。

　　除了要求畫面、音樂、動畫、道具布置、特殊口白、打鬥動作、撐偶身段等之外，編劇甚至還會畫出場景、器物的解說圖[40]，也會要求「偶」的造型，如第 10 集第 2 場（廖明治撰）魔劍道兩名萬戰劍魁初登場，編劇提示造型——「金甲飄風白秋水，一線 B 級挭劍大將，約三十歲上下外表，年青武將。雲樓吹雨解玉龍，一線 B 級挭劍大將，約三十歲上下，

---

[40]　如第 9 集第 5 場（舒文撰）末畫出屈世途在「陰山走廊」借風放毒點火解說圖；第 34 集第 23 場（廖明治撰）畫出沙舟一字師為壓制十七萬魔魘大軍而佈置五寶（雲中鏡、凝寒玉、日月明鏡、正氣天網、花姬／花樹）的順序圖。

外表為中青年武將。」第 15 集第 11 場（周郎撰）策謀略的部屬卷三宗初現面，編劇提示造型──「紙布竹卷三宗，白鬚老人，神祕角色故作平凡，揹著布架（像寧采臣揹的那種），以賣畫為生。」以上是對二線角色木偶造型的要求。若是主線角色，要求就更「龜毛」，通常主線角色的偶頭造型，編劇會把想法告訴「智權部」的繪圖人員描繪成圖像，經編劇們討論、修改後，再交給專屬雕刻師刻出偶頭，接著將偶頭送到造型組作整體裝扮（含頭飾、服飾、配飾、兵器等），編劇仍會指示若干方向，而當整尊木偶「打扮」完成後、上鏡前，還要送到編劇組作最後修改，編劇們均同意造型後，黃強華要求全體編劇都須簽名確認，以免產生爭執[41]。可見編劇組不只負責劇情的鋪排也掌控木偶造型的生殺大權。

## （三）交叉排場、多線發展

　　古典鑼鼓布袋戲因為是在一個固定的鏡框式「類平面」舞台從事「即興式」、「一次性」無 NG 的野台演出，而且表演環境「艱困」，為了讓觀眾看清楚、聽明白劇情，在「疊幕」技法上，幾乎一律採用「矢線」（且單線）的敘述結構，即所謂的「順敘」法，由第一場到最後一場，時間是由前至後推衍堆疊的，不像電影、小說還有「倒敘」、「補敘」、「側敘」等技法，因為野台戲很難換景，且不容易設計特寫鏡頭，觀眾也很難體會「意外的安排」[42]。但是到了「霹靂」布袋戲，採用連本式、電影式的拍攝手法，因為人物眾多、情節繁複，遂以葉脈式、多線式的「疊幕」技法鋪排劇情。

　　「人物」是「霹靂」產業的經濟命脈，有了人物，就會衍生出各式情節，以後還可衍生出各式周邊商品。因此「霹靂」的編劇們就要負責塑造

---

[41] 2005 年 4 月 18 日下午於雲林虎尾霹靂國際多媒體董事長辦公室專訪黃強華先生。

[42] 有關古典鑼鼓布袋戲的矢線疊幕技法，可參吳明德：〈藝癡者技必良──論許王「小西園」三盜九龍杯之裁戲手法〉一文，見《民俗曲藝》第 146 期（民國 93 年 12 月），頁 276～281。

出大量「偶像」以吸引戲迷們的眼光，以《霹靂異數之龍圖霸業》為例，全部人物角色有 139 名，第一次出現的角色共 76 名（含女角 7 名），佔所有角色的 55%，比較「大角」的有：妖后（第 7 集）、川涼劍夫（第 18集）、忘千歲（第 4 集）、花姬姬無花（第 4 集）、冥河畫匠（第 14 集）、骨刀曼九骸（第 4 集）、普雨（第 10 集）、童冷（第 4 集）、誅天（第 6 集）、嘩零郎麥十細（第 1 集）、燃燈大師（第 1 集）、獨孤遺恨（第 25 集）、鋼翼飛猿（第 18 集）、風之痕（第 1 集）、權妃褻天女（第 7 集）、天忌（第 27集）、玉佛聖（第 36 集）、沙舟一字師（第 21 集）、定風愁（第 28 集）、披魂紗（37 集）、苦釋尊者（第 29 集）、風凌韻（第 40 集）、欲蒼穹（第 38集）、凱（第 32 集）、雲袖（第 31 集）、罪惡僧怒殺（第 32 集）、弓者箭翊（第 40 集）、冀小棠（第 40 集）、釋無念（第 32 集）等。這麼多角色要帶著恩怨情仇出場，單線鋪排根本不敷所需，因此編劇們得採用交叉排場、多線發展來鋪排劇情，以《霹靂異數之龍圖霸業》第 4 集為例（場次安排見附錄），在約一小時、計 26 場戲中，大致有四條情節軸線：(1)天策人馬與魔劍道人員的衝突對抗，分布在 3、4、5、7、8、10、13、15、16、17、18、19、23、24 場，共十四場。(2)忘千歲、悅蘭芳、童冷、劍渡生、清夷師太等人之間的情愛糾葛與師門恩怨，分布在 1、11、14、21、22 場，共五場。(3)佾雲、風之痕、憶秋年、洛子商、傲笑紅塵等人為瀟瀟轉化星靈奔走，分布在 2、6、12、20 場，共四場。(4)帶出花姬、骨刀而引出第三勢力——妖刀界，分布在第 9、25、26 場，共三場。其中以「天策人馬與魔劍道人員的衝突對抗」圖謀一統武林為主要幹線，畢竟這齣戲叫《龍圖霸業》，所以場次最多。但若雙方只是一味爭戰，情節總嫌扁平，於是加入三條支線，先各自發展，再和主線「絞」在一起，於是就有了此起彼落、線索紛繁的效果。為了突顯情節繁複錯綜、節奏快速強烈的效果，在場次的安排上就煞費苦心。通常「霹靂」在排場時，不會採一線到底再另起一線的方式，而是採多線交叉來安排場次，希望使觀眾眼花瞭亂又不得不專心觀看才能了解劇情走向。不過要把場次排得錯落有序，不致讓觀眾看得「霧煞煞」，非得有一定的功力才可，黃強華說：「布袋戲的

排場技術和電影一樣，多久要有高潮、震撼，都有一定的模式，排得好不好差很多，而排場技巧則是目前編劇群較欠缺的一環。」[43]所以黃強華雖然現在把實際的編劇業務交給編劇組負責，但仍得從旁協助安排場次，因此在劇本上常可看到場次順序調動的塗改痕跡。

　　另外「霹靂」在排場技巧上有一項特色，也值得一提，即主要角色初登場時常安排在上一集的收幕，再延伸到下一集的開幕，比如妖后在第 7 集第 17 場先營造「驚鴻一瞥」的神祕風采，至第 8 集第 3 場才完全「現面」；獨孤遺恨則在第 15 集第 19 場先出現寒江孤舟與搭配蒼涼歌聲，至第 16 集第 2 場現出身影（臉部仍不清楚）。觀眾欣賞布袋戲，不只在看戲，也要看「偶」，因此編劇把新角色放在收幕時，就能吸引觀眾觀偶的衝動，下一集也就欲罷不能，急於租來先睹為快，這也是排場的技巧之一。

## （四）佈局縝密、環環相扣

　　二十年來，「霹靂」布袋戲的情節主軸一直圍繞在「稱霸／反稱霸」的正邪對抗上，正邪對抗已經成了一種循環式的結構，但也帶給觀眾看戲時一種固定的程式化期待，期待雙方不斷地鬥智鬥力，而鬥智更是鬥力之前的重要過程。金光布袋戲若鋪排得不好，常會流於「為打鬥而打鬥」，甚至「打死才看身份證」的荒謬場面。但是「霹靂」常在大決戰之前，先來個綿密的佈局，以說明「為誰而戰」、「為何而戰」，如早期「霹靂」中素還真 VS.談無慾、素還真 VS.歐陽上智、一頁書 VS.半尺劍的謀略佈局，常令人拍案叫絕，至今仍回味無窮。但是到了集體編劇的時代，常會為了「顧及他人」而不敢留下過長過刁的伏筆與佈局，比如《霹靂異數之龍圖霸業》第 28 集第 9 場（舒文撰），狂刀為取得能消滅魔魘大軍五寶之一的凝寒玉來到四海第一家要找尋一名苗疆女子商借；第 31 集第 5 場（廖明治撰），以面紗蒙著臉的苗疆女子——雲袖出現四海第一家，但要求

---

43　2005 年 4 月 18 日下午於雲林虎尾霹靂國際多媒體董事長辦公室專訪黃強華先生。

狂刀解決一個問題作交換，問題則寫成六句詩謎──「朝思慕訴回倩影，無奈相思卻成空；終日長伴鬚眉身，此恨纏綿到何時？望盼郎君日漸遠，自是慈悲女兒心」。若是以前的「霹靂」，要先解決此一問題再換得凝寒玉（或取得五寶），可能要編排個數十集，使過程曲折離奇並生發新局面；但本劇則在同集（31）第 12 場（廖明治撰）由狂刀找上屈世途、定風愁解謎，得知雲袖罹患一種「過陽花」的奇症[44]，並馬上指示狂刀須找尋「鹿陽角、麒麟粉、近天草」三種藥材才能治療，言一甫畢，嘩零郎隨即上場道他身上什麼藥材都有，於是狂刀就省去一大段「尋寶」的過程。到了同集第 14 場（廖明治撰），狂刀立刻送藥至四海第一家治癒雲袖的病症（藥一服下，不一會雲袖即拿掉面紗）並借得凝寒玉。這個鋪排顯得過於快速，令人意猶未盡，誠如黃強華所說：

> 分工合作的編劇，有另一缺點，即情節加溫的時間比較短，鋪陳較少，難免會予人不完密的感覺。集體編劇，對白的延續性較不夠，如上一個編劇留下一個疑問留待幾集後再作鋪陳，但日後由其他編劇接手時，會不明所以，因此無法作很長的伏筆，若留下伏筆，怕別人接不來。主線伏筆沒問題，但小伏筆則無法相互照應使之緊密。若一個人編劇，較易面面俱到，伏筆可以放得比較長，情節較易貫串。[45]

雖說現在的「霹靂」（集體編劇）不若早期「霹靂」（一人編劇）在佈局上大開大闔、詭麗閎肆，但仍有巧思妙構且環環相扣之處值得嘉許，比如在《霹靂異數之龍圖霸業》第 29 集第 7 場（廖明治撰），憶秋年在乾坤陵

---

44　定風愁云：「前兩句是說明心境，也就是此女無法像一般女性一般。中間兩句是說明理由，因為此女身患奇病，身上出現男人的特徵，應該就是鬍鬚。最後兩句則是說明希望，但願此症能可永遠離開，讓她成為一名完整的女性。」

45　2005 年 4 月 18 日下午於雲林虎尾霹靂國際多媒體董事長辦公室專訪黃強華先生。

內遭策謀略設下無重力空間狙殺，堪稱巧妙佈局之經典。因為要殺頂先天且出劍速度超快又智絕群倫的高手——憶秋年，放眼當時的武林，幾乎是一件不可能的任務，但策謀略卻能做到，而且讓觀眾心服口服，只得感嘆憶秋年死得「並無失格」！策謀略是如何辦到的？他在確認憶秋年已死後冷笑道：「嘿嘿嘿……，洛子商之死，就是要將你逼入失去理智的絕鏡。就是為了這天，我才會精心佈局了這麼久。」我們且看編劇是如何安排憶秋年逐漸步入死亡之陷阱。首先是安排冥河畫匠暗中以死亡之畫的術法結合殺手黑鷹刺殺常和憶秋年「應嘴應舌」（鬥嘴抬摃）的愛徒洛子商[46]，讓憶秋年一心為了報仇而無法深思熟慮[47]，先至弔黃泉詢問冥河畫匠兇手是誰，冥河畫匠指引（設計）他前往孤鷹林調查[48]，於是憶秋年在孤鷹林擊敗並擒住殺手黑鷹，但為探出背後主謀者而放走他，且隨後跟蹤，追到一半卻遇到頓失重力的空間異變術法而受阻[49]，遂不了了之。而後又從風之痕口中得知誅天遺體葬在乾坤陵，乃前往調查誅天是否已死，因為最近的武林風波皆與誅天之死有關[50]。但乾坤陵的鑰匙被丟入波濤海，遂又潛入波濤海中尋找鑰匙，遍尋不著之際，在水中卻遭遇三名黑衣人攻擊，憶秋年

---

[46] 見第 20 集第 20 場和第 21 集第 2、3、8、9 場（羅綾撰）。更早的鋪排則在第 17 集收幕、第 18 集第 6 場（羅綾撰）安排冥河畫匠畫出憶秋年傷心抱著洛子商屍體的死亡之畫，預告洛子商將死。但洛子商聽聞此事卻不以為忤，還到弔黃泉將自己的手腳給畫斷（第 20 集 15 場／舒文撰）。

[47] 第 21 集第 13 場（舒文撰）憶秋年在玉蘿園驚見洛子商的人頭，內心傷慟、思緒雜亂。另見第 22 集第 12 場（羅綾撰）憶秋年至孤獨峰找風之痕喝悶酒，對於愛徒的死說道：「親像心肝被人挖出來的感覺，不是什麼好滋味。」

[48] 見第 22 集第 2 場（周郎撰）、第 10 場（廖明治撰）。

[49] 見第 22 集第 21 場（舒文撰）。而第 23 集第 2 場（黃泰淯撰）憶秋年自忖：「嗯？奇怪，為何方才空間發生異變，周圍的氣流全部流失，吾之速度頓失六分，而且冥冥之中好似有人監視，壓力加身，絕不尋常啊！」另第 24 集第 12 場（尤莉菁撰），有四個黑衣人在一昏暗的無重力空間，漫步空中練習劍招，旁白云：「奇異的空間，黑暗無聲，漂浮的人影會是地獄來的使者嗎？」此二處已埋下殺憶秋年之法。

[50] 見第 23 集第 17 場（羅綾撰）。

費力殺了他們，並了解是（策謀略）精心設計的陷阱[51]，且懷疑是策謀略殺了誅天[52]，後來與風之痕聯手制伏冥河畫匠逼問出確實是策謀略害死誅天與洛子商，並在定風愁帶領下進入惡靈鬼谷誅殺策謀略，但也從策謀略使用的兵器（魔杖）判斷誅天非其所殺而再啟疑竇，憶秋年遂又前往乾坤陵查證誅天之死因[53]。在脅迫右護法打開進入乾坤陵之後，憶秋年看到誅天屍體被鐵鍊綁著，且發現誅天是被一「刀」逆向橫斬頸部而瞬間斃命，正納悶之際，陵內頓失重力（策謀略在暗處施展術法），憶秋年身體浮在空中（誅天屍體則因被鐵鍊綁著浮不起來），全身無法動彈，突然多名身上綁著利刃的黑衣人一個接一個衝向憶秋年，憶秋年因而傷痕累累，但仍奮力反擊殺了數名黑衣人，不過黑衣人死一個多一個，不斷攻擊，致憶秋年氣空力竭，最後策謀略再補上一記「狂魔・槍」，令一代高人憶秋年命喪乾坤陵內[54]！

　　為了「做掉」憶秋年，編劇從第 17 集就開始佈局，直到第 29 集才完成刺殺的任務，從心理到生理層面去影響憶秋年，再結合術法一舉得手，既鬥智也鬥力，這個局佈得深遠，也佈得巧妙，令觀眾一路看來在撫膺稱賞之餘也充滿悲嘆，不過角色死得悲壯總比「草草收掉」得好，黃強華說：

> 現在一個角色要收掉，必須先經過大家充分討論，比如劍君、佾雲的死，不可能隨隨便便將其「做掉」，須全體（包括黃強華）無異議通過，但前提是要死得合理、值得，甚至要悲壯、轟轟烈烈，使觀

---

[51] 見第 24 集 14、21 場，第 25 集第 4 場（黃泰淯撰）。另第 25 集第 15 場（羅綾撰）憶秋年對風之痕道：「對手不強，勁敵是主謀者。先從洛子商的速度做剋制，再以氣形與海水的地理，來試探我老人家，看來我們的速度真是使人關切。」

[52] 見第 27 集第 15 場（廖明治撰）。另第 27 集第 17 場（廖明治撰）又出現數名黑衣人在無重力空間練劍招，旁白云：「幽冥時刻，一個毫無重力的空間，無數詭異的人影，又在繼續訓練，彷彿準備進行一樁死亡的任務，只是，這個目標是誰？又是誰暗中策劃？」再度預告憶秋年的死亡危機。

[53] 見第 28 集第 3、7、13 場（以上廖明治撰）、17 場（羅綾撰）。

[54] 以上見第 29 集第 4、7 場（廖明治撰）。

> 眾懷念並產生共鳴。[55]

因為讓角色「先盛後衰」，死得輕於鴻毛，容易遭致戲迷的「吐槽」與「訐譙」。在《霹靂異數之龍圖霸業》一劇中除了憶秋年之死之外，誅天之死、花姬之死、策謀略之死，也都層層轉折，柳暗花明，令觀眾看得大呼過癮，可見「霹靂」的集體編劇在黃強華的帶領下，也能讓佈局雄奇跌宕、劇情環環相扣。

## （五）鋪排對話、精準犀利

當編劇們在開會時絞盡腦汁創設新點子，充分討論劇情脈絡與佈局，決定場次分工撰寫後，接著就要回去完成各場次的劇本，這其中最困難的就是人物之間的對白撰寫，因為劇情的推動、人物的性情都要靠對白來鋪陳。因此如何將開會討論得出的劇情「對白化」，就是一個優秀編劇要跨過的最後一道障礙，黃強華說：

> 編劇要將劇情「對白化」，這道手續很重要，「眉角」要寫得出來。對白中的「套話」很困難，尤其是要如何將所閱讀的「經典言論」融入對話中，因為先要構思情境、事件作鋪墊，才能完美嵌入，引起觀眾共鳴。突破對白最是困難，如秦假仙如何以機智求得寶物、如何「開一個陷阱給對方跳進去」，均需藉對白來營構。[56]

好的對白，要精準犀利，針鋒相對，合情合理，一句接一句，密不透風、前後關連。早期的「霹靂」之所以令人津津樂道，對白典雅流暢，絕對是主因之一。後來採用集體編劇之後，為求快速生產劇本，雖然難免有對白詰屈聱牙、冷硬生疏之處，但大體來說瑕不掩瑜，而且常有精彩的對白令

---

55 2005 年 4 月 18 日下午於雲林虎尾霹靂國際多媒體董事長辦公室專訪黃強華先生。

56 2005 年 4 月 18 日下午於雲林虎尾霹靂國際多媒體董事長辦公室專訪黃強華先生。

人驚艷，比如在《霹靂異數之龍圖霸業》第 1 集第 15 場（舒文撰），屈世
途詢問陰無獨陽有偶（男女連體、各有一頭的角色）妖刀界與魔劍道的關係
時，三人之間的對話就在緊峭矯健中暗藏日後的懸疑與衝突：

> 屈世途：好吧！換一個問題，妖刀界與魔劍道的關係如何？
>
> 陽有偶：非常親密。
>
> 陰無獨：兵戎相向！
>
> 屈世途：為什麼兵戎相向？
>
> 陽有偶：因為女人！
>
> 陰無獨：因為男人！
>
> 陽有偶：女人水性陽花！
>
> 陰無獨：男人狼心狗肺！
>
> 屈世途：這個女人與誅天是什麼交情？
>
> 陽有偶：枕邊人。
>
> 陰無獨：冤仇人。

這段對話，一開始只令觀眾對陰無獨（女）陽有偶（男）機鋒相對的搶話感
到有趣，但一路看到第 29 集時，觀眾就會恍然大悟，原來身為妻子的妖
后竟是手刃丈夫的兇手，而且早在第一集就已藉對白埋下伏筆！另在第
39 集第 4 場（羅綾撰）當白衣劍少在苗疆地坑身染重病又遭風雨交侵之
際，青蓮大悲懺慧足下散發著紅色的死、金色的生，踩著生死輪迴的步伐
到來，以手輕按著白衣的額頭，解除白衣身上的痛苦，卻將黑色病氣全數
吸到自己身上，並落下滴滴紅色的代苦鮮血時：

> 白衣：「為什麼要這麼做？」
>
> 青蓮：「生是苦，死是苦，病痛是苦，欲念是苦，是眾生之苦，所
> 　　　以昇華罪苦……」
>
> 白衣：「個人之苦需得個人承擔，大師……」

青蓮：「生的無奈，活的無常，死的輝煌，歸的自由──人生難
　　　得。開得雙眼，便見大空間。」

白衣：「請問大師尊號？」

青蓮：「即心名慧，即佛乃定，定慧等持，意中清淨，大悲懺慧。」

白衣：「救命之恩，必當圖報！」

（大悲懺慧消失現場）

白衣：「大師？大師？」

（白衣劍少見地上有長長的足印，望著大悲懺慧離去的方向……）

OS（青蓮）：「休去，歇去，冷愀愀地去！一念萬年去，寒灰枯木
　　　　　去，古廟香爐去，一條白練去，便是大自由……」

青蓮的一番提示，雖冷言冷語、水波不興，卻是如雷貫耳、震聾啟瞶的至
理名言，所謂「透得生死關，便是大休歇」，觀眾於此幕對話中當有會心
之感受，而寫出如此鞭辟入裏的對白，也可見編劇是個有「出入內外」的
斷輪老手，與黃強華相較，可以連鑣並軫矣！

　　另外附帶一提的是，「霹靂」劇本的對白之所以常能精彩有趣，黃文
擇在錄口白前的增刪修飾，絕對功不可沒，畢竟他是第一線的主演，對白
漂不漂亮，他的「嘴巴」最了解，更何況他早年演布袋戲時就常構思劇情
的走向，對人物講話時的「鋩角」掌握得很精準，因此在《霹靂異數之龍
圖霸業》的劇本上，幾乎每一集從頭至尾都可見到他修改的筆跡，比如第
4 集第 9 場（廖明治撰），蔭屍人與秦假仙替石腦化妝，廖明治原先所撰與
經黃文擇修改過秦、蔭二人的對話（修改處以括號註明）如下：

秦假仙：好一顆（改：好一朵）美麗的石頭花，好一顆（改：好一朵）
　　　　美麗的石頭花，大顆味美料實在，又香又美人人誇。

蔭屍人：大仔，你確定要這樣妝？

秦假仙：當然，這樣（改：這麼）美麗的花朵，當今天下有誰能超
　　　　越？蔭屍人，難道你有更好的意見？

> 蔭屍人：沒沒沒，小弟（增：我）絕對沒有第二句話，大仔（增：
> 　　　　你）實在有藝術的天份。
> 秦假仙：沒錯，我一生最遺憾就是放棄了藝術家的身份（改：生
> 　　　　涯），否則什麼牛頓，什麼愛迪生，通通給我閃一邊去。
> 蔭屍人：大仔，（增：你說的）這兩個好像是科學家。
> 秦假仙：說啥？（增加兩句：藝術的科學家，我知道啦！）
> 蔭屍人：沒有沒有。（此句改成：硬要拗！）

黃文擇通常只作局部、細節修飾增刪，在使對白流暢之外，卻常有畫龍點睛之妙。

## 四、結語

　　雲林虎尾黃氏家族，一直是台灣布袋戲界最「善變」也最「敢變」的家族，到了第四代的黃強華和黃文擇兄弟聯手打造「霹靂」王朝，再創台灣布袋戲的收視高潮，並衍生出與「偶」有關的龐大周邊商品，讓布袋戲這個傳統文化符碼在日新月異的時代中再度熠熠生光，令人不敢小覷，黃強華曾說：

> 布袋戲是很特殊的行業，對台灣人民來說，它是少數真正融入台灣本土風俗民情的代表性文化，流傳至今，成了人們口中的傳統。對我而言，這樣的戲劇形式不該以傳統文化之名而被綁死，而是該想辦法讓它再受普羅大眾的歡迎，也就是以商業化的手法去經營，才有可能延續其生命。……所謂「商業中有其文化本質，文化中有其商業價值」正是我們所努力的方向。[57]

---

[57] 廖文華：《台灣布袋戲電影「聖石傳說」之行銷傳播策略個案研究》（文化大學新聞所碩士論文，民國 90 年 7 月），頁 175。

結合傳統文化藝術與商業行銷手法,雖是「霹靂」成功的因素,但更大的原因是它的劇本傑出,有了傑出的劇本,才能拍出優質的產品,也才能衍生出無限的周邊商品。而無論是從早期黃強華一人獨自編劇,或者是自一九九五年成立至今的編劇團隊,以嚴謹周密的態度營構長篇累牘的劇本,絕對是「霹靂」歷久不衰並成為「從傳統產業轉型與升級的典範」的關鍵。

# 附錄：《霹靂異數之龍圖霸業》第 4 集場次安排

| 場次、編撰者 | 空間、時間、地點 |
|---|---|
| 第 1 場（周郎） | 地：湘靈寶觀前院→忘千歲廂房（內、外）<br>時：夜<br>人：童冷、清夷師太、花非花、忘千歲 |
| 第 2 場（羅綾） | 地：孤獨峰<br>時：夜<br>人：風之痕、份雲 |
| 第 3 場（羅綾） | 地：騰龍殿外、騰龍殿內、樹林景<br>時：夜<br>人：黑衣劍少、女煞神、屠靈將、陰無獨陽有偶、決無赦、士兵數名 |
| 第 4 場（舒文） | 地：聖靈界線<br>時：夜<br>人：魔魘兵（無形的） |
| 第 5 場（原第 6 場，舒文） | 地：慈梵寺<br>時：日<br>人：燃燈大師、屈世途 |
| 第 6 場（羅綾） | 地：步雲崖<br>時：清晨<br>人：傲笑紅塵、憶秋年 |
| 第 7 場（廖明治） | 地：騰龍殿<br>人：天策真龍、遺世老、鳳棲梧、屈世途、鷲默心、陰無獨陽有偶、天策士兵一人、嘩零郎、虫人鬼僧、烈武夷 |
| 第 8 場（羅綾） | 地：太子殿<br>人：黑衣劍少、誅天（水波影）、夜叉鬼、右護法 |
| 第 9 場（廖明治） | 地：花園<br>時：日<br>人：秦假仙、蔭屍人、業途靈、石腦 |
| 第 10 場（原第 11 場，舒文） | 地：猜心園→風簷春秋<br>時：日 |

| | 人：亂世狂刀、劍君、葉小釵、諸葛晚照、遺世老、喬夫、孤跡蒼狼、越劍人、馴刀者 |
|---|---|
| 第 11 場（原第 12 場，周郎） | 地：湘靈寶觀之內（清夷師太之墓）<br>時：傍晚<br>人：花非花、劍渡生、嘩零郎 |
| 第 12 場（原第 9 場，舒文） | 地：荒野<br>時：日<br>人：洛子商、照世明燈 |
| 第 13 場（原第 6 場，廖明治） | 地：悲鳴殿——悲鳴殿外荒野<br>時：夜<br>人：劍君、諸葛晚照、喬夫、天策人馬、七大靈首、魔劍道大軍 |
| 第 14 場（原第 11 場，周郎） | 地：曲水流觴<br>時：黃昏<br>人：忘千歲（即千歲蘭）、悅蘭芳 |
| 第 15 場（原第 10 場，廖明治） | 地：荒野<br>時：夜<br>人：步雙極、越劍人、聞寒筆、夜露收魂 |
| 第 16 場（原第 15 場，舒文） | 地：聖靈界線→猜心園→哨站<br>時：夜<br>人：亂世狂刀、葉小釵、孤跡蒼狼、天策士兵、魔魘兵 |
| 第 17 場（原第 16 場，舒文） | 地：騰龍殿<br>時：夜<br>人：天策真龍、劍君、諸葛晚照、遺世老、屈世途、鳳棲梧、步雙極、喬夫、越劍人、鷲默心、天策士兵 |
| 第 18 場（羅綾） | 地：少子殿、花園<br>人：黑衣劍少、白衣劍少、劍理、右護法 |
| 第 19 場（羅綾） | 地：孤獨峰的水濱處<br>人：誅天、風之痕 |
| 第 20 場（舒文） | 地：步雲崖、山腰景<br>時：黃昏<br>人：佾雲、洛子商 |
| 第 21 場（原第 20 | 地：竹林 |

| | |
|---|---|
| 場，周郎） | 時：日 |
| | 人：童冷、渡生劍 |
| 第 22 場（原第 21 場，周郎） | 地：曲水流觴 |
| | 時：日 |
| | 人：忘千歲、悅蘭芳 |
| 第 23 場（原第 22 場，周郎） | 地：碉堡→哨站 |
| | 時：燈光暗淡 |
| | 人：狂刀、孤跡蒼狼、魔魘大軍、三陰九陽、天策真龍 |
| 第 24 場（原第 23 場，周郎） | 地：暗房→騰龍殿（內→外） |
| | 時：夜 |
| | 人：陰無獨陽有偶、黑衣劍少、鷲默心、步雙極、越劍人、劍君、白衣劍少、諸葛晚照、喬夫、天策大軍 |
| 第 25 場（原第 24 場，周郎） | 地：妖刀界門口 |
| | 時：燈光詭異 |
| | 人：骨刀曼九骸 |
| 第 26 場（周郎） | 地：擎荷杯 |
| | 時：燈光微暗 |
| | 人：三口組、石腦（裝扮承前場）、一剪寒梅香七雪、多位插花參賽者、花姬姬無花 |

# 第六章　霹靂布袋戲之表演敘事技巧析論 ——以〈太宮斬元別〉為例

## 一、前言

　　長期且固定租看霹靂布袋戲劇集的「鐵粉」若是一路「Follow」看到「霹靂」發行的第五十六部劇集——《霹靂經武紀之梟皇論戰》[1]第 14 集第 11 場末[2]，「棘島玄覺與衡島元別這對如師徒、似父子的長官與下屬來到殺戮碎島南端與火宅佛獄交界處——婆羅塹之般若橋前，當元別情不自禁的走近、仰望衡島先祖之靈所化的橋頭石像並回頭云：『這就是我……我的衡島先祖嗎？我從不敢來到此地，太宮，我……』，隨即一道紅光劃過螢幕且濺血，接著元別頸上一道紅痕，鮮血直流，人緩緩跪倒，臨終前並以內心獨白云：『如果……再有選擇的機會，我依然會追隨在太宮身邊，只是在一開始，我便會奏船琴讓你聽』，接續的畫面是太宮倒持鮮血不斷滴下的利劍走到元別身前」，這一幕一定使戲迷原已被「太宮與元別數度來回婆羅塹、聽思台之間」搞得已然逐漸不耐且昏憒的觀劇精神狀態，先是大吃一驚、愕然正襟危坐地自問曰：「何為其然也」？繼而不可置信地想倒帶重看一遍！

　　這一場令人震撼又迷惑的戲，演出時間總計 4 分 36 秒，因為令閱聽者產生「驟觀之而心驚，潛玩之而味永」的審美效應，姑且稱之為〈太宮

---

[1]　2010 年 11 月 12 日～2011 年 3 月 25 日發行，共 40 集。
[2]　此集共 18 場戲，演出時間計 62 分 8 秒。此場戲安排在第 11 場，於 38 分 17 秒～42 分 53 秒時演出。

斬元別〉³。若倒帶重看,這一幕在當下應不只令戲迷大吃一驚,而是會受到連續性的驚嚇:第一驚——「元別被一劍封喉」(觀眾看到元別頸上一道紅痕,鮮血直流,人緩緩跪倒)、第二驚——「元別是被誰所殺」(兇手在螢幕畫框外揮劍,觀眾只看到一道紅光劃過螢幕且濺血,此時尚不知兇手是誰)、第三驚——「真是太宮殺了元別嗎」(觀眾看到玄覺提劍入鏡走到元別身前、劍尖鮮血不斷滴著;但並未看到他動手揮劍的畫面)。直到細細品味此幕最後一句敘述者旁白(OS):「**多年費心,將恩與怨交織得錯綜複雜,如今抽劍,不及說清的一切,了在一劍之下,無聲嚎哭**」後,觀眾方不得不發出「嗚呼!其信然矣!」的感嘆,然後進一步在心坎裡發酵、湧現出一股積久不散的沈痛感,這種沈痛感就像《三國演義》第九十六回「孔明揮淚斬馬謖」那樣,捨不得又不得不斬,至痛難以言宣,只得以「行動」委婉展現,正如敘述者旁白所云:「**無章的步伐、不定的方向,幾次回頭,幾次轉向,太宮……太宮,聲聲太宮,究竟要怎樣才能走出這份不捨的迷宮?**」因為倒帶仔細重看,我們終能體會太宮不捨、掙扎的內心風暴,竟是以五次看似漫不經心又雲淡風輕在婆羅塹/聽思台的步履轉向與話題轉移中包藏得不為「外人」(包括元別與觀眾)所知,因此這場戲得到眾多粉絲的共鳴與讚賞,已經成為霹靂的經典場面之一而讓人津津樂道,「拈形而下者,以明形而上」,以具體可觀的外部行動展現幽深抽象的傷慟情懷,可謂高招!

　　重看《梟皇論戰》第 14 集第 11 場後,雖然能體會太宮「泣盡繼以血,心摧兩無聲」的至痛,但仍對如師如父的太宮為何會親自動手斬殺如徒如子的元別,太宮與元別、元別與戡武王之間到底牽連何種恩怨情仇而感到大惑不解!於是我們須再往前倒帶仔細觀看與第 11 場連戲的第 10 場戲⁴,就可約略知悉元別可能是「佛獄細作」企圖行刺戡武王而被論罪;

---

3　詳細演出劇本請參附錄一。感謝「霹靂國際多媒體」黃強華董事長提供原始拍攝劇本。劇本文句下之橫線,為本文作者所加。

4　第 10 場戲,演出時間為 30 分 58 秒〜38 分 16 秒,計 7 分 18 秒,申呈山編撰,與第

至於要進一步梳理元別為何要「私通火宅佛獄（其實是勾結慈光之塔的無衣師尹），作亂殺戮碎島」、如何布局行刺在祭天台閉關中的戡武王，這就不得不回溯觀看自兩人初登場及其以後相關共跨 23 集的 55 場戲[5]，才能撥開重重迷霧、釐清元別被太宮所斬的原因，也才得以了解霹靂布袋戲的超卓敘事技巧，讓劇情呈現如「薔薇花開百重葉，楊柳拂地數千條」[6]的繽紛多姿。

## 二、〈太宮斬元別〉的劇情鋪排

棘島玄覺與衡島元別兩人是在《霹靂震寰宇之兵甲龍痕》[7]第 32 集第 12 場伴隨著殺戮碎島之主戡武王而初登場，編撰者是在《霹靂震寰宇之龍戰八荒》[8]第 17 集第 4 場首度加入編劇團隊的申呈山[9]，為何會創造出這兩個角色，申呈山說：

> 而最原先，我以為戡武王應該很快就會卡入苦境中原的戲份，所以只安排了文武兩位尚論給戡武王當手下，但才安排一場佛獄迎親的戲，馬上就曝露出殺戮碎島很缺乏人才可用的窘境，於是才又再將組織架構多延伸出一階，幾度修正下，大殿上終於出現了戡武王、攝論太宮、伴食尚論、伐命太丞、文武尚論這樣的組合。而角色一

---

11 場連戲，可以了解「太宮何以要斬元別」的直接原由。

5　這 55 場戲中，太宮、元別有一起或各別出場的計 16 場。這 55 場戲的出處、場集次、編撰者、時間起迄、劇情提要，請參附錄二：「太宮斬元別相關場次歷程架構表」。

6　出自〔北周〕王褒〈燕歌行〉。

7　2010 年 6 月 18 日～10 月 29 日發行。

8　2010 年 1 月 29 日～6 月 11 日發行。

9　申呈山，女，台中人，於 2009 年 10 月加入霹靂編劇組，創作的主要角色有「南風不競」（首度創編）、「無衣師尹」、「撒手慈悲」、「戡武王／玉辭心」、「殯無傷」等。──見《霹靂月刊》第 192 期（2011 年 8 月），頁 46～47。

　　出來，勢必就要有相對的戲劇厚度去撐持出角色的骨架，為了呈現
出設定裡的衝突，比如為什麼王樹信仰讓殺戮碎島不與外人聯婚，
殺戮碎島的民風、特色等等，在戰武王決定迎取寒煙翠之後，將引
發的問題。一個反對勢力的存在，才能將衝突彰顯出來，因而有了
**衡島元別**。而殺戮碎島的權力制衡方式為神權賦與王權，王權賦與
軍權，而軍權不聽命於神權。為了強調王樹殿這個神權代表，而有
了延功八代的**攝論太宮**，為了突顯王權賦與軍權這層意思，便有了
由戰武王一手提拔出來的**伐命太丞**。[10]

可見棘島玄覺（在劇中常稱其官職為攝論太宮）與衡島元別（身分為殺戮碎島伴食
尚論，直屬於攝論太宮）的出現，一是為了充實原先「勢單力薄」之殺戮碎島
的氣勢，因為畢竟它是「四魁界」四大勢力之一，比它早出場的另一勢力
「火宅佛獄」不只人員眾多且各個驍勇剽悍[11]，為了讓兩境對抗能夠勢均
力敵，不得不擴大殺戮碎島的組織規模[12]。二是為讓對抗不致過於單調、
衝突更有層次，霹靂擅長製造在外部集團對抗中包孕個別組織的內部衝
突，比如「死國」、「集境」除了要侵犯苦境中原而與素還真等正道人士
對抗外，死國內部也有阿修羅＋夜神對抗天者＋地者、集境則有太君治
VS.燁世兵權、苦境更營造百世經綸一頁書與北冽鯨濤擎海潮之「天地
合‧海天決」等「茶壺內的風暴」不時引燃戰火；因此霹靂除了安排殺戮

---

10　申呈山：〈編劇漫談‧戰武王〉，《霹靂月刊》第 186 期（2011 年 2 月），頁 34。
11　「火宅佛獄」在《兵甲龍痕》第 32 集之前出場人物依序有：百罹刑跡、拂櫻齋主、
　　小兔、無執相、黯紀仲裁者、代行者莎莉罕、說服者寒煙翠、小狐、機會者、替代
　　者、咒世主、邪玉明妃太息公、闇妝玷芳姬、白塵子／黑杅君、守護者迦陵、分割
　　者、毀滅者等 17 人。
12　最早設定殺戮碎島之君王（按：尚未取名）見《龍戰八荒》第 26 集第 9 場（翁櫻端
　　編）。《兵甲龍痕》第 22 集第 17 場（申呈山編）令島赫赫、什島夷參在婆羅墊援救
　　遭襲之寒煙翠的花轎隊伍。《兵甲龍痕》第 32 集第 12 場（申呈山編）戰武王正式現
　　身，至此整個組織架構才由原先禳命女湘靈、戰武王、令島赫赫、什島夷參等 4 人，
　　再加入棘島玄覺、衡島元別、什島廣誅等 3 人。

碎島的戩武王要對付火宅佛獄、慈光之塔外，其組織內部另外安插了攝論太宮與伐命太丞「將相不合」、衡島元別銜冤帶仇要刺殺戩武王導致太宮斬元別的支線，呈現「複式衝突」的繁會糾纏，擴充戲劇容量以利情節鋪衍從而製造各式文創商機。

　　從棘島玄覺與衡島元別初登場到太宮斬元別為止，劇集自《霹靂震寰宇之兵甲龍痕》第 32 集發展到《霹靂經武紀之梟皇論戰》第 14 集，此一階段的主要情節就如《霹靂經武紀之梟皇論戰設定集》所整理──「慈光之塔展驚嘆，殺戮碎島開救贖；詩意天城立神威，火宅佛獄現異數。／梵天魔影，苦境再渡殺劫。白蓮再臨，中原開啟生機。刀狂劍癡，再造頂峰傳說。梟皇論戰，共掌天地八荒。／**死國**最終聖戰。萬妖爐肆虐武林，阿修羅、夜神、天狼星，三魖聯心，與極道先生眾人聯手，一同對抗冥王神威，一場末日之戰，就此展開。／**四魖**恩仇起風雲。素還真與劍子仙跡眾人裡外配合，聯同集境設局，全力抵抗咒世主的侵略行動，對抗火宅佛獄最後的入侵。咒世主亡，火宅佛獄的異數魔王子脫離禁錮，再入武林導致更多變數。／蟄伏已久的**集境**終於有所動作，在燁世兵權、千葉傳奇接連策劃之下，**苦境中原**連番受創，適逢一頁書入魔、素還真陷劫，正道傾危之刻，末世聖傳、雲鼓雷峰接連浮上檯面，在多方佈計與勢力競逐之下，破軍府終告敗亡。／因咒世主的影響，導致百世經綸一頁書入魔，行事風格更為極端，引動佛門之專司制裁佛門中人的組織──雲鼓雷峰入世制裁，引爆雙方衝突。／慈光之塔的驚嘆劍之初、戩武王重重糾葛，牽動**慈光之塔與殺戮碎島**的過往之謎。在無衣師尹精心策劃之下，碎島王權崩解，其後趨身步入中原。同一時間，戩武王率軍入苦境，玄舸穿空破境而來，即將再掀波瀾。」[13]

　　但顯然重新審視主要由申呈山負責經營編撰的殺戮碎島的這條「太宮斬元別」支線，與當時「**滅境**／佛業雙身、問天敵」、「**集境**／燁世兵

---

[13]　黃強華原作、吳明德審訂、嵐軒編著：《霹靂經武紀之梟皇論戰設定集》（台北：霹靂新潮社，2012 年 2 月），頁 4。

權、香獨秀」、「**死國**╱天者、地者、夜神、阿修羅」、「**四魁界**╱御天
五龍、楓岫主人、拂櫻齋主、戩武王、咒世主、劍之初」、「**苦境中原＋
百韜略城**╱素還真、一頁書、葉小釵、擎海潮、鬼谷藏龍、惜夫人、赤子
心」等波瀾壯闊的主故事線相比，精彩度不只不顯遜色，在情感的營構上
尤見思深而裁密、沈鬱而頓挫，無心插柳的支線反倒幾乎搶了主線的風
采，竟至交口稱譽、好評連篇，真可謂「旁逸斜出，姿態橫生」矣！

　　綜觀並重新梳理這 55 場戲再輔以參酌之前「刀龍三部曲」（依序為
《刀龍傳說》→《龍戰八荒》→《兵甲龍痕》）的劇情後，若依事件發生時間（即
故事自然時間，或稱編年時間）之先後順序排列，可以得知衡島元別之所以要
行刺殺戮碎島戩武王導致被攝論太宮斬殺的來龍去脈如下：

> 　　在苦、集、滅、道四境之外，有一棵巨大之「四魁樹」，四魁樹由
> 下而上依序分布火宅佛獄、殺戮碎島、慈光之塔、詩意天城等四個
> 國度，號稱「四魁界」。其中殺戮碎島由三十七個島組成，每個島
> 都有一棵主樹和眾多副樹，殺戮碎島之人皆從樹生。每一棵樹長到
> 差不多成熟了，就會生出樹瘤，剖開樹瘤，裡面就有新生的小孩，
> 樹瘤每三百年一成形，百代相隔便是父子關係；而在同個時間裡，
> 一株樹偶而會結成二到三個樹瘤，這就形成了兄弟姊妹關係。這三
> 十七個島中，畿島主樹是王樹、衡島是玉珠樹、棘島是重耳樹、什
> 島是弁桑樹。各島主樹所誕之子就是島主，而畿島王樹所誕之子必
> 為男子且成為此國境之王。[14]

> 　　殺戮碎島前任之王乃「雅狄王」，誕自畿島王樹。當年因衡島玉珠
> 樹無意間吸收了王樹之氣致王樹凋零，王樹若亡會使王脈斷絕，於

---

[14]　所謂「以樹生子」，始見《兵甲龍痕》32 集 12 場。所謂「王樹不誕女體」，始見
　　《梟皇論戰》13 集 6 場。其它只見編劇設定，沒有演述。見申呈山：〈編劇漫談‧
　　戩武王〉，《霹靂月刊》第 186 期（2011 年 2 月），頁 30。

是雅狄王命人（包括攝論太宮）砍斷玉珠樹並屠殺衡島人民，再以其鮮血築成般若橋之橋面，用以警惕其他島之人民勿有僭權之念[15]。但衡島元別僥倖未死，在沉睡數百年後被來自慈光之塔的無衣師尹以異術給喚醒，並被無衣師尹取名「元別」，取意「揮別元有，從頭開始」[16]，之後不知何故在什島廣誅下令誅殺時被攝論太宮所救。太宮為彌補屠殺衡島之愧疚，遂用心調教、提拔元別擔任「伴食尚論」之職。但元別對雅狄王屠戮衡島一事一直耿耿於懷並伺機報復，縱使雅狄王已亡故，而由戩武王繼任為新王，報仇之念未嘗或忘，雖然太宮一再勸導元別放下仇恨，甚至兩次警告[17]不可牽連報復戩武王否則將痛下殺手，但元別仍不為所動。

雅狄王有戩武王、禳命女兩個女兒，均為王樹所生；後來有一次參與四魁武評會時，與慈光之塔無衣師尹之妹即鹿相戀並生有一子（劍之初），但雅狄王因故未能正式迎娶致即鹿含恨而亡，無衣師尹因而無法諒解雅狄王；又因雅狄王雄才大略，武學造詣深不可測，曾蟬聯十一屆四魁武魁，凝畢身所學寫成十一本武典（即兵甲武經），鋒芒畢露，對火宅佛獄與慈光之塔造成莫大威脅，無衣師尹遂聯合火宅佛獄咒世主將雅狄王擒禁於詩意天城之「禁流之獄」終抑鬱身亡，而雅狄王死前則將兵甲武經散入虛空之中。

戩武王的本名叫「槐生淇奧」，因其為王樹所生，王樹全名「槐王樹」，而殺戮碎島唯有王樹所出，是以樹當姓，所以「槐生」就成為戩武王的姓[18]。當天刀笑劍鈍嚣命送來雅狄王遺書後，讓戩武王

---

15　按：只見編劇設定，沒有演述。參《霹靂月刊》第 186 期（2011 年 2 月），頁 9。

16　按：只見編劇設定，沒有演述。申呈山：〈封面人物——無衣師尹〉，《霹靂月刊》第 192 期（2011 年 8 月），頁 33。

17　第一次見《兵甲龍痕》36 集 17 場、第二次見《梟皇論戰》6 集 7 場。

18　按：只見編劇設定，沒有演述。見申呈山：〈編劇漫談・戩武王〉，《霹靂月刊》第

興起暗中查訪雅狄王過往相關謎團，並對火宅佛獄與慈光之塔展開
復仇。於是戰武王藉王樹祭典入祭天台閉關三十日期間，化作女兒
身——「一卷冰雪玉辭心」進入苦境調查雅狄王與即鹿所生之子
——劍之初的身世之密。但玉辭心的一舉一動早被無衣師尹派往苦
境的屬下「撒手慈悲」給窺伺監控，雖然一開始無衣師尹和撒手慈
悲皆不知玉辭心之真實身份，只知她是戰武王的使者。無衣師尹另
外暗中連結元別，由元別率三名黑衣人於薄情館蒙面狙擊玉辭心，
玉辭心驚覺四名蒙面黑衣人之為首者使出之奇異掌法乃衡島世族不
傳祕招，心知「有人已與外人勾結」；同時，火宅佛獄之魔王子藉
「讀思蟲」之引導潛入殺戮碎島王后寢殿擄走寒煙翠。當元別向太
宮報告魔王子擄走王后一事，太宮乘機警告元別絕不許有人傷害戰
武王與破壞殺戮碎島的平衡，否則能養虎亦能殺虎。

玉辭心的身份一直令無衣師尹起疑，猜測她是戰武王的祕密，遂派
出竹影蒙面殺手一探祭天台欲逼戰武王出關，但被駐守在祭天台之
內的祭天雙姬全數殲滅。後來直到玉辭心施展「兵甲武經——廢之
卷」對抗並重傷集境三雄（燁世兵權、千葉傳奇、弒道侯）包圍時，無
衣師尹才確定玉辭心即是戰武王，因為「廢之卷」威力萬鈞，只有
雅狄王與戰武王能施展，而雅狄王早已亡故。無衣師尹進一步又發
現戰武王竟是女兒身，以女為賤（因殺戮碎島之女人無法生育）[19]的殺
戮碎島竟長期由女人稱王，遂將此足以摧毀殺戮碎島王權之驚人祕
密告知元別，兩人遂合謀先在血闇沉淵排佈阻殺玉辭心回歸殺戮碎

---

186 期（2011 年 2 月），頁 32。

[19]　殺戮碎島輕賤女人，於《龍戰八荒》32 集 14 場由仲裁者首次提及。而女子不孕之因
只見設定，不見演述——「殺戮碎島之人皆從樹生的祕密，其實是王樹根分泌樹液，
滲入了水源頭，導致整個殺戮碎島水質產生異變，使得女子不孕，人從樹生，造就了
殺戮碎島特有的王樹信仰。」——見申呈山：〈編劇漫談‧戰武王〉，《霹靂月刊》
第 186 期（2011 年 2 月），頁 35。

島，令戰武王出不了關，同時由元別引介無衣師尹面見王樹殿長老，再揭開戰武王是女子玉辭心的真相。但兩人計謀棋差一著，阻殺玉辭心不成，戰武王在眾人殷盼之際順利出關，遂得以在王樹殿長老、無衣師尹前全身而退。事後，戰武王欲追究其在閉關期間「私通火宅佛獄，作亂殺戮碎島」的細作，並暗示太宮必須論處此人，太宮云「願用一身功勳換得諒情一人」，但戰武王怫然不允，此時元別尚不知兩人談論的細作就是他。太宮別無他法，遂萬般不捨地在婆羅塹般若橋前忍痛揮劍斬殺尚不知被論死的元別。

　　以上這樣的劇情呈現，如同霹靂這三十多年的表演營構策略，簡而言之，乃走「大處夸誕、小處徵實」的路線，即在荒誕不經的時空背景中鋪演一幕幕感人肺腑的「人情義理」。而在整個「四魁界」的故事架構中，最「金光」、奇幻的是「四魁樹聯繫四個國境」、「殺戮碎島以樹生人、樹瘤生子」這兩處情節設定，令人匪夷所思也感到新鮮有趣，簡直是「思涉鬼神，妙脫蹊徑」，但顯然編劇乃融彙中、西神話冶於一爐而撰就的，如四魁樹的原型即來自北歐神話的宇宙樹[20]，而「以樹生人」則與很多民族口傳植物誕生始祖的神話有關，何星亮的研究提到：

　　有些民族不僅以植物作為標志和象徵，而且還認為始祖誕生與植物有關。這類神話又可分為兩類：其一，植物生人或變人。始祖由植

---

20　馮作民：《西洋神話全集》（台北：星光出版社，1992 年 2 月），頁398。另〔英〕菲利普・威爾金森著，郭乃嘉等譯：《神話與傳說——圖解古文明的祕密》（北京：三聯書店，2012 年 5 月）頁 92 云：「在古代北歐神話的想像中，宇宙是由一連串各不相同的地區或世界所組成的，每個地區或世界，都是某個巨人或侏儒等不同族類的專屬家園，全都由一棵巨大的梣樹的根部或枝幹所支撐，因而這棵樹又稱為伊格德拉西爾——世界之樹。……從地府最深處到天庭最頂峰，整個宇宙都由伊格德拉西爾支撐。關於這棵樹如何支撐北歐宇宙的各個部分，古代作家的看法仁智互見，但一致認為這棵樹是宇宙的支柱。」

物所生或所變，聽起來十分荒誕，但這類神話在不少民族中流
傳。……台灣高山族泰雅人、魯凱人和阿美人有樹木生人神話，排
灣人、卑南人和布農人有瓠生人神話。……其二，女子吞食果實或
植物而生。此類神話較前一類神話前進了一步。原始人意識到植物
生人是不可能的，始祖也和一般人一樣，是由婦女所生，於是便在
植物圖騰祖先觀念的基礎上，產生女子吞食果實或植物妊娠而生始
祖的神話。[21]

植物能生人，是源自「萬物有靈」、「生命互滲」的原始思維所操控，台
灣的賽德克族，就傳說其祖先來自一棵名為「波索康夫尼」的大樹，鄧相
陽說：

「賽德克」（Sedeq）族，祖先傳說以中央山脈之白石山（Bunohon）
為發祥地，白石山高 3108 公尺，位於霧社東南方。相傳白石山有
一棵大樹名「波索康夫尼」（PosoKofuni），其半面呈木質、半面為
岩石，一日樹根之木精化為男女二神，此二神生下子孫，是為賽德
克人的祖先。[22]

也因此 1930 年霧社事件中有 290 名賽德克族人抗日不成最後選擇在巨木
下自縊殉死，讓靈魂歸向祖靈境界[23]。至於「樹瘤生子」，唐‧馮翊《桂
苑叢談》則有類似記載：

王梵志（按：約 590～660），衛州黎陽人也。黎陽城東十五里有王德
祖者，當隋之時，家有林檎樹，生瘤大如斗。經三年，其瘤朽爛，

---

[21]　何星亮：《中國圖騰文化》（北京：中國社會科學出版社，1996 年 4 月），頁 286。

[22]　鄧相陽：《霧社事件》（台北：玉山社出版公司，2004 年 2 月），頁 8。

[23]　鄧相陽：《霧社事件》，頁 85。

德祖見之，乃撤其皮，遂見一孩兒，抱胎而出，因收養之。至七歲能語，問曰：「誰人育我？」及問姓名，德祖具以實告，因林木而生，曰梵天，後改曰志。我家長育，可姓王也。作詩諷人，甚有義旨，蓋菩薩示化也。[24]

逐奇尚詭，隨意設幻，一直是霹靂最擅長操作的敘事強項，除了因「金光戲無掠包」可以天馬行空不設限的演出外，也滿足了現代觀眾喜新嗜異的想像需求；但是再怎麼奇幻的劇情，最令人動容的還是人性與人情的挖掘與鋪排，清·李漁曾云：「凡說人情物理者，千古相傳；凡涉荒唐怪異者，當日即朽。……物理易盡，人情難盡」[25]〈太宮斬元別〉最令人感動的，就是太宮與元別兩人之間那段難以割捨的師徒／父子之情，簡直是沈鬱幽邃，令人斟酌不盡！

　　這跨 23 集共 55 場對非霹靂戲迷而言略嫌曲折複雜的劇情鋪排，若簡要歸納其核心情節就是，**「衡島元別為報當年雅狄王砍斷衡島玉珠樹、屠殺衡島人民的慘事，憤而叛變勾結慈光之塔的無衣師尹要行刺、摧毀戢武王政權，但未能如願，遂被攝論太宮斬殺。」**按理，「戲虎」級資深戲迷若從《霹靂震寰宇之兵甲龍痕》32 集 12 場看到太宮與元別初登場，再一路追著劇集、跟著劇情到《霹靂經武紀之梟皇論戰》14 集 11 場，應可了解為何太宮會斬元別的來龍去脈；但戲迷為何仍被「元別被太宮所殺」這一幕震撼得目瞪口呆而無法接受這個事實呢？

　　這其中有幾個原因：其一、「太宮與元別」這條故事線，在整個「刀龍三部曲」的情節架構中只是一條小支線，故事一開始就不起眼，加上這兩個戲偶的裝扮只屬於「B 咖」級層次，並不搶眼，所以自從他們兩人初登場起就被觀眾「輕視」，不看好也不期待以後會有何驚人發展，因此也

---

24　〔唐〕馮翊：《桂苑叢談》，見王雲五主編《叢書集成初編——杜陽雜編及其他一種》（商務印書館，1939 年 12 月），頁 8。

25　〔清〕李漁：《閒情偶寄》（台北：長安出版社，1979 年 9 月），頁 15。

就「視而不見、聽而不聞」其中早已鋪排好的關鍵線索；更何況這條故事線橫跨 23 集戲，發片時間長達近三個月[26]，而觀眾每隔一星期才能看到兩集戲，所以編劇鋪好的「哏」早被遺忘殆盡。其二、「太宮斬元別」與前一場（第 10 場）「戢武王智退無衣師尹再暗示太宮殺除細作」的關鍵戲安排在一集戲中的中間時段播出（自 30 分 58 秒至 42 分 53 秒），須知霹靂布袋戲每集大都以「打鬥」、「廝殺」開場，而且通常「拳打腳踢」、「刀光劍影」達 15～20 鐘左右，接著進入大量對話鋪排情節的「文戲」場面，這時觀眾看戲的高亢情緒已逐漸平穩甚至呈現精神渙散不集中的狀況，對第 10 場所鋪之「清君側」的哏，遂無法聽得仔細、看得分明。其三、最關鍵之處乃是霹靂的編劇展現高超的敘事技巧，將一個原本平易通俗的故事，鋪排得欲露還藏致跌宕曲折，讓觀眾如墜五里霧中，猶如「澗委水屢迷，林迥巖逾密」[27]，一時找不到出口方向，縱使觀眾「飽提內元」要一次觀盡這 23 集（至少要 23 小時。若剪輯太宮與元別這條故事線的 55 場戲，也要 3 小時 8 分 17 秒）戲，也不見得完全掌握故事情節的走向，因為文本敘事時間和故事自然時間並不一致，加上編劇故意隱藏、誤導部分劇情，故吾人必須凝神觀視、擘肌分理、前後對照、重構還原故事時間軸線，才得品賞此戲離、合、斷、續的敘事之妙。

# 三、〈太宮斬元別〉的敘事技巧析論

## （一）倒敘與概述

　　若依創編出太宮與元別的編劇申呈山的自我表白：「而最原先，我以為戢武王應該很快就會卡入苦境中原的戲份，所以只安排了文武兩位尚論給戢武王當手下，但才安排一場佛獄迎親的戲，馬上就曝露出殺戮碎島很

---

26　自 2010 年 10 月 1 日至同年 12 月 24 日。
27　語出自〔南朝‧宋〕謝靈運〈登永嘉綠嶂山〉。

缺乏人才可用的窘境，於是才又再將組織架構多延伸出一階，幾度修正下，大殿上終於出現了戡武王、攝論太宮、伴食尚論、伐命太丞、文武尚論這樣的組合。」[28]可知太宮與元別這兩個角色是在霹靂編劇團隊設定完「四魃界[29]→殺戮碎島[30]→雅狄王[31]→戡武王[32]」之後，才醞釀嵌入殺戮碎島的組織。「佛獄迎親的戲」在《兵甲龍痕》22 集 17 場演出（申呈山編），因此在十集後的《兵甲龍痕》32 集 12 場遂安排攝論太宮、衡島元別、伐命太丞等帶著「故事」上場。

　　所有戲劇演出的開場，都會涉及到一個難題，即要從那裡演起？因為「開頭涉及一個悖論：既然是開頭，就必須有當時在場和事先存在的事件，由其構成故事生成的源泉或支配力，為故事的發展奠定基礎。這一事先存在的基礎自身需要先前的基礎作為依托，這樣就會沒完沒了地回退。」[33]為了解決開頭之難的問題，最好的方式就是採取從中間開始演起的手法，「用重要情境或事件，而不是時間上最早的情境或事件開始敘述的方法」[34]，它的妙處是可以「一擊兩鳴」，可以既「往上」也「往下」同時兼顧發展，如同《孫子兵法・九地篇》所云：「故善用兵者，譬如率然。率然者，常山之蛇也，擊其首則尾至，擊其尾則首至，擊其中則首尾俱至。」[35]中國古典戲劇的「開門見山型」、「自報家門式」開場，即是

---

28　申呈山：〈編劇漫談・戡武王〉，《霹靂月刊》第 186 期（2011 年 2 月），頁 34。

29　《刀龍傳說》34 集 17 場首度提及／林紹男編。

30　《龍戰八荒》13 集 18 場首度提及／翁櫻端編。

31　《龍戰八荒》8 集 8 場，首度出場即以在銀河中漂流之屍體呈現，編劇註稱維基王／林紹男編。於《龍戰八荒》30 集 20 場，正式改稱雅狄王／申呈山編。

32　《龍戰八荒》26 集 9 場首度提及「殺戮碎島之君王」，到 38 集 10 場才首度正名為「戡武王」／翁櫻端編。

33　楊世真：《重估線性敘事的價值——以小說與影視劇為例》（杭州：浙江大學出版社，2007 年 12 月），頁 23。

34　趙毅衡：《當說者被說的時候——比較敘述學導論》（成都：四川文藝出版社，2013 年 3 月），頁 107。

35　吳仁傑注譯：《新譯孫子讀本》（台北：三民書局，1996 年 1 月），頁 82。

「從中間開始演起」的手法運用，劉慧芬說：

> 「開門見山型」的開場，可視為古典劇場或東方劇場慣用的手法。
> 此種技巧，通常不對觀眾做任何的保密或隱瞞戲中事件的發生與角
> 色的意圖，而在戲劇的開始，就把劇中主要人物的關係、相關背景
> 與事件發生的環境地點交待清楚。……傳統戲曲劇本多採此種技
> 巧，又稱為「自報家門」式。簡便、經濟、暢曉是它無可取代的優
> 勢，配合戲曲「有話則長、無話則短」的藝術原則，與相應的一套
> 完整程式，如引子、定場詩、定場白等，對人物的背景、心情與性
> 格特徵等，皆能掌握一定的效果。[36]

台灣古典布袋戲如「小西園」許王的演出，也慣常使用此種「自報家門」
式、或可稱為「溯源式」的開場[37]演出。「戲的開場，就是要將一劇的情
節，已發生的事件與現在即將要發生的事件連結起來。它必須是開幕以前
已經發生的事件的繼續，而同時又是即將在劇中展開的一系列的事件的開
端。」[38]但古典戲劇的表演，因為演出條件的制約，慣用單線、順序敘
事，因此著重在開場後「向下發展」劇情，之前的事件大都以自我獨白概
述方式對背景作簡要且一次到位的交待，劇情沒有保密或隱瞞，觀眾就喪
失了逐漸「為劇解密」致真相大白的觀賞樂趣。因此到了霹靂布袋戲，一
來它是影視產品，可藉畫面閃回或人物對話演述而不限次數地「倒敘」
（或稱回敘、追述），在整齣戲的進行中，設機穿插，盤旋纏繞，既顧後又
瞻前，逐漸地將情節脈絡呈露而出，誘引觀眾層層深入以「尋幽覽勝」；

---

36　劉慧芬：《京劇編撰理論與實務》（台北：文津出版社，2005 年 3 月），頁 150。

37　「幾乎所有的傳統白話小說都以縮寫（述本時間＜底本時間）開場。……中短篇小
　　說，則大都從主人公祖籍家世和過去的經歷開場，而且必有明確的地點日期以與歷史
　　相驗證。這樣的開場，或可稱為『溯源式』，當然必定是簡略快速。」——趙毅衡：
　　《苦惱的敘述者》（成都：四川文藝出版社，2013 年 3 月），頁 121。

38　劉慧芬：《京劇編撰理論與實務》，頁 140。

二來霹靂是「無限文本」式的連續劇，須不斷有派系組織伺機加入來製造衝突、營構事件，而這些必須仰賴人物角色來承載、發動，但霹靂改變傳統布袋戲人物「自報家門」的登場方式，它常先讓人物「神祕莫測」地登場，再一點一點補述重塑人物的過去以豐實角色的血肉性情與釐清故事脈絡，並往後帶出個人、派系組織間之糾葛與行動目的，這是一種兼顧前後之「從中間演起」的手法，它是真正可以發揮「一擊兩鳴」的功能，因為「已經發生的過去事件」要穿插交錯補述，「即將要發生的事件」又得接續鋪排展演，前後常要互相觀照，故事脈絡才得以「逐漸」被觀眾掌握。

　　以太宮、元別為例，兩人在《兵甲龍痕》32 集 12 場初登場時，觀眾只看出他們臣屬於戡武王麾下，有關兩人的其他資訊則一片空白，但可得知「殺戮碎島之人皆從樹生、王樹長老團可干政」的設定。接著兩人沉寂了一陣子，直到《兵甲龍痕》36 集 17 場方又第二度登場，在兩人對話中，依稀透露「太宮眼不能視」、「雅狄王屠殺衡島」、「太宮救了元別一命且曾用心彌補過失」、「太宮耳聞百鬼夜唱」、「太宮勸元別不可將仇恨轉嫁於戡武王身上」、「太宮勸元別不可有異心否則將親手殺他」等重要但不完整的訊息。但這場戲甚是關鍵，因為從此分叉出兩條路線，一條往下順序鋪排元別勾結無衣師尹行刺戡武王並欲揭穿他為女兒身進而摧毀其王權，一條往上倒敘元別為何要行刺戡武王的原因；上下兩條路線則互相纏繞，同時包裹並進，使得節奏緊湊、劇情飽滿。

　　但綜觀梳理〈太宮斬元別〉的敘事時間模式，表面上看似往上倒敘＋往下順敘的兩條敘事路線，其實是以順敘為主再輔之以點狀、局部「外倒敘」所構成。羅綱說：

> 「外倒敘」的時間起點和全部時間幅度都在第一敘事時間起點之外。……「外倒敘」通常用來回顧人物的歷史或經歷，幫助我們更好地理解發生在第一敘事中的事件。……根據倒敘的幅度，又可將倒敘分為「部分倒敘」與「完整倒敘」兩種。「部分倒敘」回溯的只是悠悠往事中的一個亮點，敘述的是往事中一個孤立的時刻，它

以省略作為結束，不與第一敘事相接續，其功能是給讀者帶來一個
孤立的，對理解情節的某個確定因素不可或缺的信息。……「完整
倒敘」則是倒敘的事件與第一敘事的起點直接聯接，它將第一敘事
之前的事件完全補足。……「完整倒敘」與小說中常見的從中間開
始或從結果開始的敘述手法有關，它的目的在於將敘述的全部「前
事」都恢復起來，它構成敘事的重要部分，有時甚至是主要部分。[39]

譚君強則將「倒敘」稱為「追述」，他說：

根據追述的廣度，即追述是否與第一敘述層匯合，可以將追述區分
為局部性追述與整體性追述。……局部性追述是點狀的追述，這一
追述不與第一敘述層相匯合，而以省略作為結束。整體性追述則屬
於線性的追述，這一追述將與第一敘述層相匯合，在故事的兩個段
落之間不留裂痕。[40]

太宮與元別於《兵甲龍痕》32 集 12 場登場之後，太宮警告元別對王室不
可有異心（兵甲龍痕 36 集 17 場），戡武王借王樹祭典於祭天台閉關三十日之
機（梟皇論戰 4 集 16 場），變為女兒身──玉辭心（梟皇論戰 4 集 19 場），欲
調查劍之初與其父雅狄王的關係而進入中原（梟皇論戰 5 集 8 場），隨後即
受到無衣師尹和元別策畫之一連串的攻擊行動（梟皇論戰 5 集 17 場），甚至
引來魔王子「蛾空邪火」的重擊（梟皇論戰 11 集 1 場），又為解救劍之初施
展「廢之卷」曝露身份（梟皇論戰 13 集 1 場），差點回不了祭天台換回身份
（梟皇論戰 14 集 2 場），一直到《梟皇論戰》14 集 11 場「太宮斬元別」
止，屬於「第一敘事層」（或稱主敘事層），總體時間是往下順序流動的，

39　羅鋼：《敘事學導論》（昆明：雲南人民出版社，1994 年 5 月），頁 140。
40　譚君強：《敘事學導論──從經典敘事學到後經典敘事學》（北京：高等教育出版
　　社，2011 年 10 月），頁 126。

傅修延說：

> 順敘是使用得最頻繁的敘述類型。閱讀的動力之一是懸念，順敘引
> 起一種懸念——下一步將發生什麼？並一步步解決這種懸念。順敘
> 使文本次序與故事次序一致，使讀者清晰地把握故事的時間進程，
> 因而凡是不願看到敘述出現混亂的作者，都會大量使用順敘。然而
> 過多的平鋪直敘又會引起反感，於是有倒敘與前敘兩個方向予以調
> 劑。[41]

太宮與元別登場後的主敘事層是順敘的（即平鋪直敘），即按照故事的自然
秩序敘述依次發生的事件：ABCD（故事中）／ABCD（文本中），故事時間
與文本時間是一致的，「所謂文本時間，指的是在敘事文本中所出現的時
間狀況，這種時間狀況可以不以故事中實際的事件發生、發展、變化的先
後順序以及所需的時間長短而表現出來。而故事時間則指故事中的事件或
者說一系列事件按其發生、發展、變化的先後順序所排列出來的自然順序
時間。」[42]但兩人在登場前發生的「恩怨情仇」，則須在往下流動的時間
中借機倒敘、追述，好讓觀眾明白「樑子是怎麼結下的」，這就好比說
「太宮與元別的過去觀眾來不及參與」，須要編劇補述填補空白，即明・
毛宗崗（1632～1709？）所稱的「添絲補錦，移針勻繡」之法[43]，這就構成
了「第二敘事層」（或稱亞敘事層），但在從事倒敘、追述時會發生「時間
錯位」現象，以現在的時間狀態去追述過去發生的事件，往下發展的事件
會被迫暫時停止，時間好像處於停頓狀態不再前進，也因此干擾了觀眾對
前後情節的掌握與判讀。其次，倒敘的事件不是依「故事時間」先後完整

---

[41]　傅修延：《講故事的奧祕——文學敘述論》（南昌：百花洲文藝出版社，1993 年 1
月），頁 140。

[42]　譚君強：《敘事學導論——從經典敘事學到後經典敘事學》，頁 120。

[43]　〔明〕羅貫中著，〔清〕毛宗崗點評：《三國演義》（北京：中華書局，2009 年 6
月），頁 7。

追述，而是扭曲自然時間軸以前後不一的「失序」方式作點狀、局部性地追述，如按照過去事件發生的時間邏輯安排，其順序應為：

A 　元別之所以要行刺戡武王，乃因其父**雅狄王砍斷衡島玉珠樹並屠殺衡島人民**所埋下的禍因，這場述說前因的戲被安排在《梟皇論戰》12集5場才借著元別與衡島老嫗的對話補敘完整。

B 　無衣師尹之所以會幫助元別行刺戡武王，除了戡武王會威脅慈光之塔外，遠因乃**雅狄王對師尹之妹即鹿始亂終棄**，令師尹耿耿於懷，此場戲安排在《梟皇論戰》3 集 1 場藉無衣師尹與戡武王的對話中透露。

C 　元別在那日衡島血腥屠殺中僥倖未死，又在沉睡數百年後被無衣師尹喚醒，此場**元別與師尹結識**的戲，安排在《梟皇論戰》8 集 14 場借著兩人對話談及。

D 　元別在被什島廣誅下令誅殺時被攝論太宮所救；太宮為彌補屠殺衡島之過錯，遂用心調教、提拔元別擔任「伴食尚論」之職，此場**太宮與元別結識**的戲，在《兵甲龍痕》36 集 17 場藉兩人對話補敘。

　　雖然倒敘具有補充敘述的功能，它可以對事件的前因後果進行補充描述，既可以對被省略、被遺漏的事件進行補充，也可以對動作、行為進行追根溯源[44]，但此戲在倒敘時，其敘事次序變成 D（太宮與元別結識）→B（雅狄王對師尹之妹即鹿始亂終棄）→C（元別與師尹結識）→A（雅狄王砍斷衡島玉珠樹並屠殺衡島人民），如此迂迴「失序」的講述過去的事件，再一次干擾了觀眾對前後情節的掌握，因為觀眾要藉由失序的「文本（時間）」去重建順序的「故事（時間）」，其困難度超過編劇以順序的「故事（時間）」為基礎、參照割裂成失序的「文本（時間）」，因而造成了觀眾「期待視野」的短暫受挫，不得不從頭再看一遍，才能釐清劇情的始末。

　　另一個使觀眾不容易掌握情節之處，是此戲所有的「倒敘」皆藉相關人物的對話以「概述」（即概括敘述）快速地交待，如《兵甲龍痕》36 集

---

[44] 劉偉民：《偵探小說評析》（南京：東南大學出版社，2011 年 3 月），頁 134。

17 場太宮與元別之對話：

> 太宮：元別，你還記得你吾如何相遇嗎？
>
> 元別：記得！當時無意，得罪了伐命太丞，幸好太宮臨起仁心，救
> 我一命，更破例提拔我，賜我伴食尚論之位，元別沒齒難
> 忘。
>
> 太宮：那日，吾原該任你自生自滅，但就在廣誅令殺之刻，吾耳邊
> 竟傳來無數鬼聲嚎哭，這是吾有生以來，第一次聽見百鬼夜
> 唱。
>
> 元別：太宮？
>
> 太宮：元別，衡島之屠殺，雅狄王所欠下的債，已在天理循環中，
> 受到報應，而吾雙手之血腥，總有一日也會還於你，你不該
> 將仇恨轉嫁於戰武王身上，更不能賭上殺戮碎島之未來。

兩人從當年搶救、拔擢元別的經過概略提到衡島被雅狄王屠殺、太宮聽到
百鬼夜唱的往事，交待元別欲報復戰武王的原由；再於《梟皇論戰》12
集 5 場，藉元別與衡島老嫗的對話，補足雅狄王屠戮衡島的遠因：

> 元別：自玉珠樹被攔腰斬斷，島上百物不長，衡島的人，只有日漸
> 老化死亡，毫無新生，一塊寫滿哀詞的石碑，就能彌補一切
> 嗎？如何彌補？彌補得了什麼！
>
> 老嫗：正因島上已無新生，大公子你能自沉眠之中甦醒，更該珍
> 惜。當日玉珠樹因你之甦醒，而迸出新芽，卻又因你離開衡
> 島而停止生長，這份新生的意義，絕非是報仇，大公子你又
> 何必苦執怨念？
>
> 元別：非是我苦執，而是妳放得太輕易。過去的衡島子民，就是如
> 妳這般，善良太過，才會一夕幾近滅島！
>
> 老嫗：怪只怪天時錯亂，讓玉珠樹無意吸收了王樹之氣，害王樹凋

　　　零，王樹若亡，王脈便斷，殺戮碎島焉能無主？

元別：王樹一亡，殺戮碎島就會再生出一株王樹，吸了王氣的玉珠
　　　樹即是！懷璧之罪，就是衡島今日淒涼景況的主因。為了王
　　　樹不死，砍咱們玉珠樹；為了王脈正統，殺衡島數萬無辜。
　　　子民之命，最終抵不過王權欲望，這就是口口聲聲守護殺戮
　　　碎島的雅狄王嗎？

概述是一種間接的話語概括陳述，是指在文本中把特定時間壓縮成表現其
主要特徵的句子的敘述方法，又稱「簡短的敘述」[45]，而非直接的行為等
速演示，概述中所呈現的敘述時間是短於故事時間的，其優點如同譚君強
所言：

> 概要，或者說概略、概述（summary），指的是在敘事文本中把一段
> 特定的故事時間壓縮為表現其主要特徵的較短的句子，以此來加快
> 速度。……概要既可以提供必要的背景信息，對於一些無須充分展
> 開的事件以粗線條勾勒出來，同時，也可以將不同的場景連接在一
> 起，因而，它是敘事作品中最好的連接組織。[46]

　　長期以來，霹靂的「倒敘」主要有三種呈現方式：1、以閃回畫面實
際演出往昔事件，但畫面質感變淡、變黃或以剪影表現，即表演倒敘；
2、以現在人物的對話聲音搭配往昔事件畫面，即聲畫分離倒敘；3、借現
在人物的對話概述昔日事件始末或部分情節，即概述倒敘。〈太宮斬元
別〉中過往的恩怨情仇即採概述倒敘，如此可快速交待陳年往事，有助於
推動未來事件的鋪排，但是觀眾在觀看演出時，因為「粗線條勾勒」的對
話字幕「快速」地一閃而過，要能準確立即地吸收並解讀訊息，洵為不

---

45　劉偉民：《偵探小說評析》，頁139。

46　譚君強：《敘事學導論——從經典敘事學到後經典敘事學》，頁138。

易，除非倒帶仔細重看，否則很容易遺漏關鍵的台詞；更何況有五處次要情節設定如「殺戮碎島的主樹與副樹的從屬關係」、「般若橋面以衡島人民鮮血築成，以警他島人民勿有僭權之念」、「元別取名之由來」、「戡武王本名叫槐生淇奧」、「殺戮碎島因水質異變致女子飲後不孕」等[47]，未能藉人物「概述」完整交待，使觀眾無法全盤掌握情節脈絡而產生不解。不過在碰到「殺戮碎島輕賤女人」這樣重要的情節設定時，霹靂則採取 12 場次的「重複概述」方式（參附錄二之統計），加強觀眾的認知，為以後戡武王性別揭密後的政治風暴預留合理的伏筆與說法。

## （二）複線與並進

霹靂劇集至今（2015）之所以能連演三十多年、六十七部、超過二千集的布袋戲[48]，靠的不是像電影、舞台劇那樣僅憑藉一、兩條故事線支撐而已，常常得營構至少四條主故事線，讓劇情得以豐厚充沛、灌注不竭，連帶也使得劇集 DVD 與周邊商品銷售獲利大增[49]；而這四條主線又可各自派生至少一條支線，如此即有約大、小八條的「複式情節線」，因而呈現線索紛繁、此起彼落，並蠻前進又交織纏繞的現象，可謂「枝枝相覆蓋，葉葉相交通」[50]，簡直令觀眾看得眼花瞭亂、應接不暇。

---

[47]　可參註 14、15、16、18、19 所述。

[48]　霹靂於 2015 年 1 月 9 日發行《霹靂開天記之創神篇‧下闋》第 1 章，為第六十七部劇集。前六十六部共計 2038 集。在 2012 年 10 月 12 日起發行的《霹靂驚鴻之刀劍春秋》（第六十一部、共 20 章）時，霹靂自此部改集（一片兩集、每集約 60 分鐘）為章（一片一章）、改租（原每片租金 130 元＋押金 10 元，若不還則扣押金）為售，每章長度約 90 分鐘、售價 110 元。2013 年 1 月 12 日起霹靂發行《霹靂俠影之轟動武林》（第六十二部、共 31 章），統一超商加入和全家超商共同販售霹靂 DVD 劇集，兩者全台近 8 千家。

[49]　霹靂國際多媒體股份有限公司及子公司，民國 101 年度營業收入為 494070000 元、民國 102 年度營業收入為 574936000 元。——參《霹靂國際多媒體股份有限公司民國 102 年度年報》（2014 年 5 月 15 日刊印），頁 90。

[50]　語出自〈孔雀東南飛〉。

　　傳統話本小說若碰到同時要敘述兩件事情時，常得由敘述者跳出來發表聲明（即敘述者干預）：「做書的一枝筆，寫不得兩行字；一張口，說不得夾層話」[51]，因此權計之下，只得「花開兩朵，先表一枝」，這也是傳統布袋戲外台演出喜歡採用「單線」、「順序」的矢線歷時敘事的原因，因為演師的「一張口」常無法兼顧兩個（或多個）事件的各自平行發展。但影視作品可用分割畫面或融疊畫面的「羅列」手段解決話本小說「花開兩朵，只能先表一枝」的難題，而霹靂劇集則不只操控兩條故事線，動不動就是四條故事線索同時並進開展，那要如何在單一螢幕畫框中演出同時發生的多起事件？這就涉及到「同時異事」（或同時異地）的敘述技巧問題，譚君強說：

> 每一個「當下」，會有無數的事件同時發生。也就是說，在共時性的時間裡，會有多種事件同時出現。但是，就任何一個具體的事件來說，卻又都有其自然順序，先有生，才有死，先有出發，才有到達，對於任何一個個體來說，兩者不可能同時出現。人們感受到變化的一個條件是存在相繼發生的事件，而每一個事件均又存在著長短不一的延續，即持續時間。事件序列和持續時間是人們能感受到的時間知覺的兩個基本方面。[52]

我們不能將同時發生的 ABCD 四件事情，依 A→B→C→D 之次序逐一完整敘述，這樣觀眾會誤以為 ABCD 四件事情是先後依序發生的，雖然一般觀眾常在「只有我在獨享時間」且「時間是不斷由過去經由現在奔向未來的流逝」的自然認知下有此誤感，這是因為「文本時間」只是線性的單維時間，而「故事時間」則是一種立體的多維時間，當擇取同時發生的 A

---

51　〔清〕錢彩：《說岳全傳》（台北：桂冠圖書公司，1983 年 2 月），第三十七回，頁 292。

52　譚君強：《敘事學導論──從經典敘事學到後經典敘事學》，頁 118。

事件先行演述，其他後繼演述的事件因「放映時間」的持續流逝，就會被觀眾認為是發生在 A 事件之後。因此經過敘事主體主觀提純之後的「文本線性時間」是一種偽時間，它無法如實呈現真實世界或虛構世界中多人多事共用同一時間的情況，除非使用分割多重子畫面的方式，讓多個事件同時展現，否則「當下」的螢幕畫面在一個時段內只能演述一個事段，同時發生的其他事段則好像均被排除在外。若要讓觀眾覺得 ABCD 四件事情同時發生、衍變，就必須採用「並進敘述」的技巧，誠如傅修延所說：

> 並進者，齊頭並進、多管齊下是也。並進敘述的本質特徵，是它違背逐一道來的敘述習慣，將幾個事件緊密地放在一起敘述，使讀者產生它們乃是同時發生的深刻印象。如白居易〈中秋月〉：「誰人隴外久征戍？何處庭前新別離？失寵故姬歸院夜，沒蕃老將上樓時。」[53]

亦即採用輪番演述 ABCD 的局部事段的方法，讓事件 A 剛開頭、事件 B 旋又被提起，如 A 事件由 A1＋A2＋A3＋A4 等四個事段構成序列、B 事件由 B1＋B2＋B3＋B4 等四個事段構成序列、C 事件由 C1＋C2＋C3＋C4 等四個事段構成序列、D 事件由 D1＋D2＋D3＋D4 等四個事段構成序列，要在單一畫框螢幕內讓觀眾感覺四事同時並進，就得以 A1→B1→C1→D1／A2→B2→C2→D2（亦可視情況打亂次序如 C2→B2→D2→A2，下同）／A3→B3→C3→D3／A4→B4→C4→D4 的演述節奏前進，此即所謂「穿插」之法，其審美效應就如清‧韓邦慶（1856～1894）《海上花列傳‧例言》所云：「一波未平，一波又起，或竟接連十餘波，忽東忽西，忽南忽北，隨手敘來，並無一事完全，並無一絲挂漏。」[54]
　　由以上所言，可知「並進敘述」有兩個基本手段，其一為「羅列」，

---

[53]　傅修延：《講故事的奧祕──文學敘述論》，頁 150。
[54]　〔清〕韓邦慶：《海上花列傳》（台北：文化圖書公司，1988 年 12 月），頁 609。

亦即以分割畫面或融疊畫面呈現「同時異地」的兩個人或兩件事；其二為「穿插」，亦即以交叉組接來鋪排多線並進。兩者，霹靂均會採用，前者通常使用在同一場戲中的「同時異地」的情節中，如《梟皇論戰》3 集 19 場，在四魅界‧慈光之塔‧「流光晚樹」中的無衣師尹測知「戩武王定會派人前往苦境一探劍之初虛實」，遂「拈來一竹葉，吹氣，竹葉飄在桌上，泛有紅光」，並輕喚一聲人遠在苦境樹林間行走的「撒手慈悲」，這時在「流光晚樹」的畫面上「融疊撒手慈悲手持沙漏」行走樹林間，師尹要他「前往五界路守待，觀察由通道內所出之人，若遇新面孔，追索下去，萬不可有失」[55]，撒手慈悲聽到隔空穿越而來的指示立即行動。後者，則展現在霹靂劇集的「分場」技巧上，以營造多條故事線並駕齊驅的現象，因劇本中的「時間」存在感並不明顯，所以「場次」是以「景／地點」（空間）為基本識別標誌，換場意謂切換了場地進行敘事[56]，故也可稱之為「同時態的空間化敘事」，誠如陳鳴所說：

> 作者以空間切換的敘事方式，將發生在同一時間而不同空間的兩個（或以上）平行展開的敘事序列，進行空間化地來回切換，取消兩個敘事序列各自的時間連續性，從而在小說情節線索中構成一種同時態的空間化敘事結構形態。……作者不再根據時間的線索來敘述小說故事，而更傾向於採用一種空間形式重組故事中的事件，通過來回切換，取消了小說中事件的時間順序，從而達到知覺上的同時性。[57]

通過切換場景可以營造多線並進的感覺，如《兵甲龍痕》32 集共二

---

[55]　以上引號文字乃直接引錄拍攝劇本。

[56]　基本上以一場戲含括一個場地為主。也有一場戲包含二個地點以上或一個地點再分內外場景，但借快速轉景切換，其實也可分成兩場或以上。

[57]　陳鳴：《創意寫作——虛構與敘事》（桂林：廣西師範大學出版社，2011 年 5 月），頁 51。

十場戲，其中第一場（雲渡山）、第二場（薄情館、高峰）、第四場（佛獄房間）、第七場（天地合）、第十二場（殺戮碎島大殿、內堂），這 5 場戲是「同時異地」平行發展的情節。**第一場**雲渡山大戰跳接到第三場續戰，第三場續戰結果則又分出三條線索，其一為極道、佛劍眾人不敵天者撤退至樹林跳接第六場，其二惜夫人攜赤子心回略城跳接第八場，其三跳接第十一場，天者、地者等留守雲渡山，後欲轉往天地合，再跳接第十八場。**第二場**轉接第九場再跳接第十九場。**第四場**續接第五場再跳接第十四場。**第七場**也分成三條線索，其一天地合大戰跳接到第十八場續戰，其二揀角喫毛轉往略城跳接第八場再跳接第十五場，其三千鍾少轉往外圍戒護跳接第十六場。**第十二場**，乃另起之故事線，是為營造以後太宮斬元別所作之鋪墊。於是五條故事線藉著採用空間布局、跳躍切割、匯合向前的穿插分場技巧，製造同時並進的效果。

　　然而再怎麼來回切換場景，事段與事段之間總會存有「時間差」，傅修延說：

> 並進敘述充其量只能縮小幾個事件在敘述中的「時間差」，它不能完全消除這種差距，一張嘴畢竟說不得兩件事。不管作者如何煞費心機地運用「羅列」、「穿插」手段，他總不可能將事件「堆砌」起來。人類觀看事物時有一種「視覺暫留」現象，並進敘述就是抓住一個事件給人的印象還未消退的時機，急忙敘述另一個事件，造成事件「疊加」的效果。[58]

在話本小說中，一張嘴固然說不得兩件事，同理，一個螢幕畫框畢竟同時也演不得五件事，那要如何讓觀眾接受多線並進而消弭事段鋪演之間「時間落差」的感覺？霹靂劇集的「分場」就是運用觀眾如同「視覺暫留」的「記憶暫留」原理，在場次間斷之後還能再組接起來，如上例第七場梵天

---

[58]　傅修延：《講故事的奧祕——文學敘述論》，頁 155。

一頁書 VS.擎海潮之海天決尚未分出勝負即換場，亦即在一個緊張、懸而未決的焦點上突然中止演述，這種信息的暫時抑止具有一種強烈的激發作用，直到第十八場才又接續鏖戰，雖然相隔 11 場，但觀眾仍記得戰事未了，尚殷盼決戰一刻來臨，故腦海意識能「不受控制」地沿著事件發展的軌跡繼續追蹤，讓斷開的情節又能彌縫起來；其他懸而未決的事件也同時被腦海意識暫且保留，等待銜接。更何況，霹靂在處理重要人物下場時，總會交待接著要往何處去或要做什麼，這一點與傳統布袋戲的演出頗為相似，如上例之第六場，極道先生眾人在雲渡山大戰敗退樹林，失路英雄建議快將重傷的佛劍「送往定禪天」，接著「極道抱著佛劍，化光下」；弒道侯（偕同萬古長空、鴉魂）云：「此次行動失敗，必須儘快回報軍督（按：在集境）」；孔雀則任務未成，獨自轉身走下；失路英雄在眾人離去後內白：「赤子心復活，我該前往略城關心情況」；除了孔雀去向不明外，其他三組人馬都交待了去處與行動目標，觀眾若注意聽講，應會「記憶暫留」，而能順利跨場拼接。

　　〈太宮斬元別〉這條支線本隸屬於四魖界‧殺戮碎島‧戢武王這條主線，因此與其相關的 55 場戲（直接相關有 16 場戲），也被安排和其他主線「並進敘述」再穿梭交織，但編劇在處理這條支線時，首先採用了先慢後快的節奏鋪排，如太宮、元別兩人於《兵甲龍痕》32 集 12 場露臉之後，即曇花一現，不見蹤影，兩人第二度上場已是《兵甲龍痕》36 集 17 場，其中已間隔了 4 集戲（以放映時間計已間隔近 240 分鐘，以發片時間計已間隔 14 天。而且安排在中間偏後的場次），第三度上場在《兵甲龍痕》38 集 6 場，第四度上場則在《兵甲龍痕》39 集 10 場；到了《梟皇論戰》，從第 1 集至第 14 集，每集均有與此條支線直接或間接相關的場次鋪排，尤其到了《梟皇論戰》第 14 集出現四場戲，分別是第 1、2、10、11 場，後三場太宮與元別都有上場，節奏頻率加快、情節密度加大，可謂「前疏後密」，直到第 11 場太宮那「驚天一斬」，才逼得觀眾不得不回溯重看以釐清整個劇情的來龍去脈，這是因為編劇故意將前面場次的分場「間隔」拉大，導致觀眾「記憶」無法「暫留」，只「殘留」模糊、破碎的印象。其次，

分場是一種「斷」與「連」的藝術，運用得當，除了有助於推動多線並進的劇情，也因像擠牙膏式的「分塊端出」而非一次出清劇情，因此也有助於設置伏筆、製造懸念，如「雅狄王的過往」、「戩武王的由男變女」、「元別的報仇動機」、「玉辭心與劍之初以往的相識過程」等，都是因編劇故意釋放又扣留信息，而造成曲折多姿的審美效果；但是若五條故事線都「分塊端出」劇情，會造成劇情大量破碎化，致觀眾一時消化不良，遂很難兼顧五條故事線的發展脈絡，也因而當支線與主線同時並轡前進時，支線會被主線淹沒、「吃掉」而無法被觀眾「看到」，這也是〈太宮斬元別〉在《梟皇論戰》14 集 11 場之前的鋪排令觀眾感到「湮沒不彰」的原因之一；而就是這「湮沒不彰」，遂造成令人迷惑又驚訝的觀賞效果！

## （三）全知與限知

　　仔細看完一集霹靂布袋戲後，可聽到黃文擇所擔任之「口白主演」職務不只配所有人物角色的對白，也配不在劇集中出現的「敘述者」旁白。以現代戲劇的演出來看，除了霹靂與其他影視布袋戲之外，只有「類戲劇」如台灣《玫瑰瞳鈴眼》、《藍色蜘蛛網》（1997 年 10 月 30 日首播），或長篇連續劇如日本的《阿信》（1983 年 4 月 4 日首播）等還設置一個不在場的敘述者以旁白串場、組織劇情，其他戲劇類型幾乎已取消了這樣的敘述者，包括傳統布袋戲與歌仔戲。

　　敘述者，是敘述文本的講述者，也就是體現在文本中的所謂「聲音」，徐岱說：

> 所有的敘事作品都有一個敘述者，他是一個敘述行為的直接進行者，這個行為通過對一定敘述話語的操作與鋪展最終創造了一個敘事文體。我們（讀者）便是依賴於這位敘述者的敘述而聽到一個故事，了解到一些世態炎涼。[59]

---

[59]　徐岱：《小說敘事學》（北京：中國社會科學出版社，1992 年 9 月），頁 99。

胡亞敏也說：

> 敘述者指敘事文中的「陳述行為主體」，或稱「聲音或講話者」，
> 它與視角一起，構成了敘述。……任何故事都必然至少有一個講述
> 者，無論這個講述者是作為人物的敘述者，還是隱姓埋名的敘述
> 者，否則故事就無法組織和表達。[60]

可以說，不可能有「無敘述者」的敘事作品，任何敘事作品都至少有一個
或隱或顯的敘述者，敘述者掌控著故事的推動，「在文學敘事中，故事以
及所有滲透到故事世界中的細節──人物、事件、情景、環境等，都是通
過敘述者的聲音來調節的」[61]，「敘述者的語言由於處於統攝整體的位置
上，其功能顯得要多方面些。它既擔負著聯綴故事情節、填補敘事空白的
任務，也暗中起著分析、介紹文本的背景情況與材料，為隱含作者的價值
評價作出鋪墊，替整個文本的敘事風格的形成定下基色和主調的作用」
[62]。敘述者不是真實作者，真實作者是創作或寫作敘事作品的一個或多個
具有真實身份的個人，是寫作主體；敘述者則是作品中的故事講述者，一
個由作者蛻變而成的虛構人物，是敘述主體。真實作者是生活在現實世界
的人，敘述者則是真實作者想像的產物，是敘事文本中的話語。[63]
　　敘述者因有無參與故事內容而可分為「故事之內」敘述者與「故事之
外」敘述者兩大類型。前者可稱為「同敘事者」，又可細分：1 第一人稱
／主角敘述者，2 第一人稱／某角（目擊者）敘述者。後者可稱為「異敘事
者」，霹靂布袋戲的「旁白／OS」敘述者即屬於此種類型，他無形態
性，不是個人物角色，也不參與劇情之中，不現身卻時時「現聲」講述，

---

[60]　胡亞敏：《敘事學》（武漢：華中師範大學出版社，2004 年 12 月），頁 36。

[61]　張萬敏：《認知敘事學研究》（北京：中國社會科學出版社，2012 年 4 月），頁
134。

[62]　徐岱：《小說敘事學》，頁 119。

[63]　以上參胡亞敏：《敘事學》，頁 37；譚君強：《敘事理論與審美文化》，頁 51。

以外顯的聲音被觀眾感知，也像是一個無所不在也無所不知的上帝，暗隱
存在、旁觀一切並瞭然於胸，甚至探悉所有人物角色的內心世界，所以又
可稱為「全知敘述者」，觀眾便是依賴這位「故事外‧無人稱‧非角色‧
現聲‧全知」敘述者的講述而能測度人物的行為、掌握情節的內蘊，因而
霹靂的敘述者是一個「可靠的」權威敘述者[64]，他所講述的都是真實的，
值得觀眾信賴的，除了兩種例外情況，一是故意隱蔽已知的信息不讓觀眾
知曉，如《梟皇論戰》6 集 5 場，玉辭心在薄情館遭到四名蒙面殺手襲
擊，有 5 處 OS，但均隱蔽蒙面人的身分，其中兩處 OS：「一聲長喝，
一卷冰雪翻掌一納，旋身中，蒙面人受制勁力，步步趨向玉辭心」、「情
況不對，左右蒙面人護主而出，顛步撲向玉辭心，為首者見機脫困而
逃」，此為首者即是元別，敘述者知悉但隱藏不說以製造懸疑；二與某個
角色合謀故意誤導其他人物與觀眾，如《霹靂俠影之轟霆劍海錄》25 章 2
場，敘述旁白故意搭配素還真在聖濁蒼穹受到幻境波咒的壓迫：「聖濁蒼
穹內，奇異聲咒之波引動空間變化，素還真恍神不已，背後殺機臨身……
突然……」，其實素還真故意偽裝恍神以轉身制伏看守古曜者並順利取得
古曜，敘述者乃暫時搭配誤導素還真受迫恍神以製造緊張氣氛。

　　敘事作品中的敘述者乃襲承自說話藝術中的「說書人」此一角色，而
到了話本小說中，仍然刻意「設置」一位有類說書人的敘述者，易講述為
敘述，繼續為讀者服務。這個「虛化」的說書人，到了古典戲曲中，卻仍
「隱而不退」，化身進入人物「自報家門」的表述系統中，借人物角色來
權充、暫代敘述者。中國古典戲曲中的人物角色往往得身兼多職，除了擔
任角色出演的本職之外，還以「自報家門」的型式，同時擔任文本故事的
敘述者，許王、李天祿、陳錫煌等名師的古典布袋戲即採如此演法，表面

---

[64]　「敘述者可以分為『可靠的敘述者』和『不可靠的敘述者』。可靠的敘述者的標誌是
　　　他對故事所作的描述評論總是被讀者視為對虛構的真實所作的權威描寫。不可靠的敘
　　　述者的標誌則與此相反，是他對故事所作的描述評論使讀者有理由懷疑。不可靠的主
　　　要根源是敘述者的知識有限，他親身捲入了事件以及他的價值體系有問題。」——楊
　　　新敏：《電視劇敘事研究》（北京：文化藝術出版社，2003 年 5 月），頁 227。

上沒有設置一個「擬說書人」的敘述者，實際上已交由人物上場時的「自報家門」代為講述，這種偽裝敘述者的敘述手段可稱之「越位敘述」。

　　到了霹靂布袋戲，因為故事漫長、線索紛繁，加上表演載體的木雕戲偶沒有表情，為了使普羅大眾易於吸收劇情，因此便仿造說書藝術、話本小說而設置一位暗隱旁觀之「敘述者」不時高調「現聲」統攝講述，更利用人物角色的「越位敘述」手段以補充「敘述者」不便講述或講述不足之處，這兩者於是構成了霹靂布袋戲「說話」的聲音。因此，就觀眾端所聽到的「霹靂布袋戲說話的聲音」（即黃文擇所配的口白）共有兩類、四種：**(一)敘述者語言**——展現為**旁白／OS**。**(二)人物角色語言**——展現為 1 **對白**，即人物對話；2 **獨白**，即某個人物自言自語（又稱自白），通常在無其他角色在場時為之；3 **內白**，即某個人物在沈思時的內心話（又稱內心獨白），以特效聲音表現，可獨自一人思索為之，在場也可有其他人物但均未能聽見。

　　以上四種，除了「對白」是人物互相交流傳遞訊息之外，旁白、獨白、內白等三種語言，純粹是講給觀眾聽的。其中之旁白只對觀眾交代、說明有關情況，不與影片中人物交流，還可以直接引導觀眾進入規定情境。霹靂長期以來一直善用旁白／OS 的全知觀點講述引導觀眾進入其「無限文本」的劇情中，如《刀龍傳說》40 集中共出現 1584 次旁白／OS，平均每集 40 次；《龍戰八荒》40 集中共出現 1536 次旁白／OS，平均每集 38 次；《兵甲龍痕》40 集中共出現 1716 次旁白／OS，平均每集 43 次。至於獨白、內白是兼具「信息源」與「信息宿」[65]於同一個主體的「潛對話」、「半情節話語」[66]，是「自我曝露又自我掩飾的二重性語

---

[65]　「任何交流行為的發生，固然都需要一個『信息宿』（信息的發送歸宿），但這個『信息宿』既可以是另一個主體，也可以是同一個主體自身。前者表現為『對話』，後者便表現為『獨白』——在這裡，作為『信息源』的主體同時身兼『信息宿』的角色。」——徐岱：《小說敘事學》，頁 17。

[66]　「人物對白又稱為『純情節』話語，人物自白與內心獨白可稱為『半情節』話語。」——李顯杰：《電影敘事學：理論和實例》（北京：中國電影出版社，2000 年 3

言」[67]，李顯杰說：

> 相比較而言，內心獨白就純粹性來看要比人物對話更富於「揭示
> 性」，這是因為，「內心獨白」純粹是說給觀眾聽的。……內心獨
> 白側重於揭示誰也無法從可見形象上看到的人物的內心隱祕、心理
> 活動乃至無意識心象。從敘事角度言，內心獨白實際上是敘述人操
> 縱人物吐露的心聲，它為鏡頭刻畫人物內心提供一個通道。駕馭得
> 好，能起到深化人物性格、拓展敘事層面的作用。[68]

獨白、內白可算是自我交流的微形對話，如《梟皇論戰》第 11 集第 16
場，劍之初在碎雲天河山洞內為傷重的玉辭心把脈，劍之初連續兩次內
白：「這種脈象……她被蛾空邪火所傷，體內高溫不斷，如此下去，不但
功力受損，性命也有危險」、「我之極心禪劍雖能抗衡蛾空邪火，但無法
治癒她之傷勢，這樣救不了她，名醫，我需要名醫……」，其實這非正常
的生活語言，而是獨特的戲劇語言，是故意透露給觀眾聽到的，因為吐露
人物角色的內心真實聲音，也屬「可靠的」敘述，除非人物因「年輕無經
驗或出於其智力、理解力等原因而對故事的理解力、闡釋力不足」[69]。

　　而作為影視藝術作品的霹靂布袋戲，其敘述除了利用「語言聲音」，
也可利用「鏡頭畫面」進行信息的交流和傳遞，這就構成了另一種敘述手
段，即鏡頭畫面敘述。鏡頭畫面表面上由導播操弄，實際上由編劇在幕後
掌控，此部份端賴編劇撰寫「場面指示用語」（可稱圖像話語）來指揮，除
了打鬥場面的招式設計與人物對話時的走位畫面會委由導演與操偶師自行
發揮外，編劇已然操控幾乎所有的場面。因此就編劇端而言，編劇編撰劇

---

　　月），頁 151。

[67]　徐岱：《小說敘事學》，頁 123。

[68]　李顯杰：《電影敘事學：理論和實例》，頁 154。

[69]　張萬敏：《認知敘事學研究》，頁 143。

本時須兼顧兩大話語系統，(一)**圖像話語**（即場面指示用語，指導口白語氣、操偶動作、攝影角度、音樂使用等，整體展現為鏡頭畫面）；(二)**敘述話語**（展現為人聲演出），可分為 1 旁白語言，2 人物語言（再分對白、獨白、內白）。就實際演出而言，黃文擇負責「敘述話語」的配音，圖像話語是用來指示團隊各部門拍攝時參考遵辦的，在劇本中特以△符號標示，演出時觀眾只看到「畫面呈現」而無法看見文字提示，如《兵甲龍痕》32 集 12 場，劇本一開始即連下兩則場面指示用語──「△請先帶殺戮碎島地貌遠景，再漸次拉近到畿島王城之外觀，由窗戶入大殿內景，俯瞰全殿，再快速拉近戢武王高坐殿堂之上的威武模樣」、「△王在高座上，左右分別有棘島玄覺（左，衛島元別陪坐）、什島廣誅（右）。一人一桌（玄覺與元別共桌），上有酒食。三方談話貌」，前一則指揮導播、攝影師運鏡，後一則指揮操偶師喬好場上人物位置，整場戲共出現 16 處△場面指示用語，整集戲則出現 245 處；再如《兵甲龍痕》33 集 1 場，天地合海天決，劇本一開始也連下兩則場面指示用語──「△承收幕，擎海潮一手舉鞭飄揚，另手衣袖輕翻，內勁再飽運，氣勢更驚人」、「△帶一頁書手握如是我斬，內元再飽提，手背魔神像隱隱發亮，背後出現邪天御武的魔神像，緊逼氣氛」，此兩則既指揮操偶師操偶動作，也指示動畫處理邪天御武的魔神像，而整場戲共出現高達 34 處△場面指示用語，整集戲則出現 309 處。為了拍攝團隊能夠解讀戲偶精神內蘊、鏡頭畫面敘述能夠準確到位，每集戲平均約出現 250 處以上之△場面指示用語[70]，可見霹靂的編劇對圖像話語的撰寫簡直到了鉅細靡遺又不厭其煩的程度。

　　總觀霹靂的敘述有兩大手段，其一為人聲話語敘述，其中由旁白／OS 擔任故事外的「敘述者」，內白和獨白則以故事內人物「越位敘述」的手段擔任「擬敘述者」輔助敘述；其二為鏡頭畫面敘述，藉著戲偶人物的面部、體態表情直接展示。人聲話語敘述為「全知」型權威講述，由觀

---

[70]　如《兵甲龍痕》34 集有 276 處△、35 集有 279 處△、36 集有 271 處△、37 集有 296 處△、38 集有 245 處△、39 集有 245 處△、40 集有 299 處△。

眾「聽到」，因為觀眾聽到話語後藉以能夠理解劇情脈絡；而鏡頭畫面敘述則為「限知」型行動展示，由觀眾「看到」戲偶動作，因為觀眾看到戲偶動作畫面後不見得能理解畫面的涵意，除非搭配人聲話語敘述協助解讀，尤其是黃文擇旁白／OS 的同步述說，如《梟皇論戰》13 集 1 場劇本在「△玉辭心抱著劍之初，環顧四周狀。鏡頭沿著玉辭心的角度帶包圍的人馬」之提示後接著 OS：「重重包圍，千軍萬馬，玉辭心環顧四周，臉上，卻不見倉皇神色」，因為全知旁白的同步補述，使觀眾知道玉辭心雖被包圍，但不畏不懼，心情篤定。

　　長期以來，觀眾已養成依賴黃文擇的旁白／OS 來了解霹靂的情節內涵，因此當看到《梟皇論戰》14 集 10～11 場時，會突然看不懂，因為第 10 場完全沒使用任何 OS 提示，第 11 場只節制使用四次 OS，而且還故意「語焉不清」。第 10 場全部採用對白演述，當戰武王與太宮（玄覺）、太丞（廣誅）、元別論究行刺之責時，劇本撰寫如下：

　　誅：參見王。
　　　　△一個躬身行禮感。
　　戰：你可知罪？
　　誅：守護殺戮碎島不力，<u>讓火宅佛獄趁虛而入，擄走皇后</u>，屬下失職，請王降罪！
　　　　△廣誅單膝跪地，請罪貌。
　　戰：單有此罪嗎？
　　　　△帶廣誅看了看周遭，一個了然貌。
　　誅：<u>讓外境之人入侵</u>，而渾所不知，驚動長老與王，廣誅罪該萬死。
　　戰：<u>吾入祭天台閉關的期間，曾有兩名刺客，意圖闖上祭天台</u>。能無聲潛過殺戮碎島防線，來到內圍祭天台……，廣誅，吾對你失望了。
　　誅：是！

　　　　△廣誅慚愧貌。

戰：每十年一次的祭天典禮時間，並不一定，火宅佛獄能算準吾閉
　　關的時間來攻，諒必是你督嚴不周，讓佛獄細作探聽到消息
　　了。

誅：是，廣誅無能，讓境內細作猖獗，以致危害到祭天大禮之圓
　　滿，甚至擾王潛修，如此罪愆，廣誅不敢推過。

戰：私通火宅佛獄，作亂殺戮碎島，此人罪該萬死，若廣誅你不能
　　揪出細作，我留你何用？

　　　　△帶元別一個眼神。

誅：唉……

　　　　△廣誅垂首，自責感！

戰：攝論太宮，你認為此事應該做何處置？

覺：……若吾願用一身功勳換得諒情一人呢？

誅：啊……太宮你！

　　　　△帶眾人看向玄覺，廣誅震驚感。

戰：吾諒情的還不夠嗎？攝論太宮，你有幾年栽培，吾便有幾年相
　　忍，你說過，殺戮碎島的未來與一己私情若有衝突，你會當機
　　立斷，現在你要將問題丟給我嗎？

覺：……

　　　　△玄覺微退一步，單手輕摀住耳朵。

別：太宮，你怎樣了？

　　　　△元別扶住玄覺，輕聲關切。

誅：王！請不必為難玄覺，吾將這萬世冠袍卸下便是！

　　　　△帶廣誅要將頭冠拔下貌。

戰：廣誅，此冠的意義，是容得你這般輕卸嗎？

　　　　△廣誅手一頓，放下。

戰：戴上此冠，你便不再只是什島廣誅，享受榮耀的同時，此冠所
　　繫的殺戮意義，你亦要一併揹負，一旦冠落，世上再無你什島

廣誅！碎島的未來，吾准你卸下了嗎？

△廣誅頹然後坐。

戩：下去靜待發落！

誅：是！

△廣誅起身，頹然走下！

戩：攝論太宮，你八代功延在身，更是先王得力要臣，該如何突破吾之難題，你必有所譜，好生思量吧！

覺：元別，扶吾下去。

△玄覺單手搗耳，腳步微顛走下。

別：王，屬下與太宮先行告退。

△戩武王一揮袖，元別急忙趕上攙扶住玄覺走下，氣氛中轉場。

火宅佛獄魔王子藉「讀思蟲」之引導「趁虛而入擄走皇后」一事，發生在《梟皇論戰》6 集 2 場，而「曾有兩名刺客，意圖闖上祭天台」行刺閉關中的戩武王（實乃無衣師尹勾結元別所為）則發生在《梟皇論戰》8 集 6、10 場，兩件事本屬各別發生的事件，互不關涉，但發生時間接近，再加上戩武王兩句故意誤導當事人的口白：「每十年一次的祭天典禮時間，並不一定，火宅佛獄能算準吾閉關的時間來攻，諒必是你督嚴不周，讓佛獄細作探聽到消息了」、「私通火宅佛獄，作亂殺戮碎島，此人罪該萬死，若廣誅你不能揪出細作，我留你何用？」竟將兩件事縮合在一起，既蒙騙了元別（因他不是佛獄細作），也讓觀眾以為戩武王針對的不是元別，雖然編劇有指示鏡頭「△帶元別一個眼神」，但此鏡頭快速一閃而過，觀眾應難以體會；而當太宮說出：「若吾願用一身功勳換得諒情一人呢？」不只讓廣誅誤會太宮要贖救的那一人是他（廣誅），也讓元別與觀眾受到誤導，接著戩武王回應：「吾諒情的還不夠嗎？攝論太宮，你有幾年栽培，吾便有幾年相忍，你說過，殺戮碎島的未來與一己私情若有衝突，你會當機立斷，現在你要將問題丟給我嗎？」雖已暗示細作與太宮關係密切且要太宮處理細作一事，但這時仍故意隱藏不說明細作是誰？也不知曉太宮將

要做什麼？這場戲總計有 26 處「場面指示用語」，但大都指示操偶動作，沒有 OS 可供探析人物的內心世界，觀眾很難立即理解其中之關竅。

到了《梟皇論戰》14 集 11 場，一開始即指示場景──「△荒野，玄覺前行，元別在後，兩人走鏡。沉重氣氛」、「△營造玄覺緩步的向前行著，風吹瑟涼感。元別跟著。請營造無語但異常沉重的氛圍」，也同步 OS：「**無語，卻是更為雜亂的心緒奔竄，緩行的人，交煎在一條名為不捨的路上，踏下的每一步，都是疼痛**」，前一場觀眾既已不知太宮將要做什麼？此時旁白提示「雜亂心緒奔竄」、「交煎不捨」、「疼痛」等強烈心情形容用語，觀眾實在無法體會這是在形容太宮的心境，因為觀眾看到的畫面是兩人緩步向前，玄覺在前，元別在後跟著，完全看不出「不捨情」與「疼痛感」，因此接續的五次變換行進的方向，一往婆羅塹→二回聽思台→三往婆羅塹→四回聽思台→五往婆羅塹，觀眾只看到兩人在荒野來來回回方向不定，並談些聽似「言不由衷」的言語，正感到有些突梯無聊又摸不著邊際之時，黃文擇再補上第二句 OS：「**無章的步伐、不定的方向，幾次回頭，幾次轉向，太宮……太宮，聲聲太宮，究竟要怎樣才能走出這份不捨的迷宮？**」但觀眾仍然未能知悉太宮有何「不捨」的心情。直到兩人來到婆羅塹，元別走近般若橋衡島先祖所化的石像前，忽來一道劍光畫過元別頸項，這時編劇還使用「框限技巧」讓太宮在螢幕框外揮劍，因此當第三句 OS：「**剎那的驚愕、不解，隨即了然闔目，哈！**」交待元別知曉乃太宮揮劍，但觀眾仍納悶兇手是誰？到了第四句 OS：「**多年費心，將恩與怨交織得錯綜複雜，如今抽劍，不及說清的一切，了在一劍之下，無聲嚎哭**」，模糊交待太宮揮劍的無奈與心痛，一時之間，觀眾簡直充滿了驚愕與不解，這全是因為編劇在這兩場戲採用了「有限全知」的敘述方式所造成的審美效應。所謂「有限全知」的敘述方式及審美效應，如同羅小東所說：

　　話本小說的限知敘事又可分為第三人稱有限視角敘述和有限全知敘述。前者的視角採用的是小說中某個人物的眼光，而後者的視角則

　　依然是全知敘述者的，只是他在敘述中故意將自己的視野縮小，不
　　把他知道的情況和信息全部告訴讀者，這種有限視角的採用，可以
　　使情節產生懸念。……作為全知敘述者他應該是知道他們在想些什
　　麼或者有些什麼疑慮的，但他就是執意不告訴讀者這些人物的內心
　　想法，這種敘述角度，就是所謂的有限全知視角。[71]

「有限全知」的敘述方式彌補了「全知」觀點「無所不知」卻易導致觀眾
審美惰性的缺點，讓故事情節產生懸疑以引誘觀眾參與探索。

　　為了讓故事情節委婉曲折，耐人尋味，在這兩場連戲中，編劇節制敘
述者的全知述說的權力，將自己從無所不知的權威位置降到一個有限的位
置，轉而成為一個低調且暗隱的「旁觀者」，而把場面交給太宮與元別用
行動「展示」內心的情感，「『展示』（showing）被認為是客觀的、非人
格化的、或戲劇式的，是事件和對話的直接再現，故事被不加評價地表現
出來，敘述者從中消失，留下讀者在沒有敘述者明確評價來指導的情況
下，從他自己的所見所聞中獨自去得出結論」[72]。這時，敘述者的視角短
暫偷渡轉移給元別，而元別的視角則被鏡頭自然地置換為觀眾的「觀
看」，因此觀眾／元別兩者之視角疊合在一起，這時觀眾乃暫借元別的視
角在看太宮的行走而陷入「心理盲區」，因為太宮的心理被編劇刻意「隱
瞞」，所以元別看不懂太宮五次來回婆羅塹與聽思台之間的行為，觀眾自
然也無法立即體會太宮難以言宣的心痛感覺。當然也恰恰是在限知敘述中
那種不動聲色的展示和全知敘述者聲音的巧妙隱蔽之下，才使得〈太宮斬
元別〉所刻畫的「於無情處生深情」之情感氛圍達到了難以企及的高度，
也讓觀眾留下了更多想像與回味的空間。

---

[71]　羅小東：《話本小說敘事研究》（北京：學苑出版社，2002 年 4 月），頁 4、117。
[72]　譚君強：《敘事學導論——從經典敘事學到後經典敘事學》，頁 216。

# 四、結語

霹靂自一九八五年七月製播發行首部錄影帶布袋戲《霹靂城》以來，一路從 BETA 帶、VHS 帶、VCD（1999 年 2 月《霹靂雷霆》開始）到 DVD（2001 年 8 月《霹靂異數之龍圖霸業》開始），始終與媒體科技同步發展，且由錄影帶店出租改由超商銷售（2009 年 9 月 12 日全家發行，2013 年 1 月 12 日統一加入發行），至二○一五年一月開始發行的《霹靂開天記之創神篇・下闋》止，黃強華與黃文擇兄弟攜手演出已超過三十年，而且越演越盛，演到「股票上市」（2014 年 10 月 7 日），年營收額近 5 億台幣，員工超過四百人，可謂台灣傳統表演藝術界的文創典範。

霹靂之所以能歷久不衰且製造近五億元的產值，最關鍵的因素在於先是「編演分工」繼而「集體編劇」的體制調整，前者將傳統布袋戲由主演一人兼顧編劇與口白演出調整為由黃強華編劇＋黃文擇口白演出，後者再於一九九五年七月由黃強華一人編劇擴大為集體編劇[73]，自此以後，劇本之產量與品質越趨穩固，才造就今日霹靂之榮景，可以說劇本是霹靂之根本，而「根之茂者其實遂」，創編優質劇本、型塑人氣角色[74]，才是霹靂持續獲利的不二法門。

霹靂的編劇來來去去，一直處在「變動不居」的狀態，再加上編劇個人資質與經驗不同，難免在劇情營構的品質上產生落差。為了「照顧」好

---

[73] 如《兵甲龍痕》共 40 集，由廖明治（47 場）、林紹男（225 場）、周郎（147 場）、翁櫻端（115 場）、申呈山（96 場）、武耿弘（44 場）等 6 人合編。《梟皇論戰》共 40 集，由廖明治（25 場）、林紹男（171 場）、周郎（94 場）、翁櫻端（136 場）、申呈山（153 場）、武耿弘（15 場）、樂山白（85 場）、伯風（95 場）等 8 人合編。

[74] 至 2015 年，霹靂官方角色後援會共 24 個人物、28 個後援會，分別是：素還真（北、中、南）、葉小釵（北、中、南）、一頁書、莫召奴、傲笑紅塵、慕少艾、佛劍分說、劍子仙跡、疏樓龍宿、四無君、劍雪無名、海殤君、吞佛童子、蒼、武君羅喉、刀無極、拂櫻齋主、戰武王、天之佛、意琦行、綺羅生、北狗最光陰、原無鄉、暴雨心奴。

劇本，成立編劇組二十年來，霹靂的董事長黃強華不曾或離編劇會議，雖已甚少親自編劇[75]，但身兼「編劇總監」的他常得宏觀調控、指點「鋩角」（關竅），訓練年輕編劇如翁櫻端、申呈山等能順利進入霹靂的奇幻世界以確保劇本品質[76]，並在敘事技巧上精益求精和觀眾鬥智，因而不斷創編出許多令人驚艷又驚訝的經典情節場面，如「葉小釵與半駝廢的師徒情深」、「葉小釵與素還真的堅固友誼」、「戢武王與劍之初的艱辛戀情」、「殊十二與槐破夢的孿生兄弟情結」、「寒煙翠與孃命女的閨密情愫」等，簡直是百花競放，萬紫千紅，因而吸引觀眾長期觀賞並成為津津樂道的話題。

　　〈太宮斬元別〉是霹靂眾多經典情節之一，本是一條不甚起眼的支線，但在編劇們鬥奇出新的良性競爭激發下，殫精竭慮、用心經營，純熟駕馭霹靂長期慣用的(一)「倒敘與概述——從中間演起，再以倒敘、概述補充交待人物的恩怨情仇與故事脈絡」、(二)「複線與並進——以複式情節線搭配分場並進敘述使劇情競萌互進」、(三)「全知與限知——全知講述與限知展示的靈活搭配」等結合傳統說唱文學和現代影視藝術的三大敘事技巧，在藏與露之間、斷與連之際，最後聚焦於《梟皇論戰》第 14 集 10～11 場。這兩場戲粘連成文，以長達 12 分鐘的時間，藉「展示」、減速[77]敘事方式進行濃墨重彩式地場景描繪[78]，遂將一個老套通俗的故事演

---

[75]　在《龍戰八荒》計 40 集、共 907 場中，「黃老大」（即黃強華）編了第 15 集第 17
　　　場、第 16 集第 18 場，計 2 場戲。

[76]　申呈山曾云：「無衣師尹初登場是在與素還真竹林話別那一段，這場戲是董事長指
　　　示，目的是要讓觀眾知道素還真漂流外太空，已經沒事，即將回來。於是，無衣師尹
　　　初登場便這麼確定下來。……而四魁界慈光之塔，董事長訂定這是一個偽君子塔，於
　　　是偽君子中的偽君子，無衣師尹，於焉誕生。」——見申呈山：〈封面人物——無衣
　　　師尹〉，《霹靂月刊》第 192 期（2011 年 8 月），頁 3。

[77]　「加速指的是以較短的文本篇幅描述較長一段時間的故事；減速則相反，是以較長的
　　　文本篇幅描述較短一段時間的故事。」——譚君強：《敘事學導論——從經典敘事學
　　　到後經典敘事學》，頁 148。

述得一反流俗、出人意表。因為自太宮與元別第二度上場的時候（《兵甲龍痕》36 集 17 場），編劇就已預示太宮可能會殺元別，但「殺人」容易，「怎麼殺」卻得大費周章，也是展現敘事技巧的所在，於是編劇共花了 23 集才使太宮不得不斬殺元別。這婆羅塹般若橋前冷不防的一劍，揮得令人先是大感訝異之後又覺得曲盡情理，遂給觀眾帶來新鮮出奇的感受和久久不散的情感激蕩，霹靂布袋戲之敘事技巧所帶來的藝術效果，實不容小覷，也值得台灣布袋戲界加以觀摩與學習！

---

**78** 霹靂在《霹靂驚鴻之刀劍春秋》以前的劇集，每集約 60 分鐘、20 場戲，平均一場戲約 3 分鐘。

# 附錄一：
# 《霹靂經武紀之梟皇論戰》第 14 集第 11 場　拍攝劇本

※《梟皇論戰》第十四集　申呈山

場：11

景：荒野、婆羅塹

時：星空＋雲海

人：棘島玄覺（按：簡稱覺）、衡島元別（按：簡稱別）

　　△配樂請下 L940

　　△荒野，玄覺前行，元別在後，兩人走鏡。沉重氣氛。

OS：無語，卻是更為雜亂的心緒奔竄，緩行的人，交煎在一條名為不捨的路上，踏下的每一步，都是疼痛。

　　△營造玄覺緩步的向前行著，風吹瑟涼感。元別跟著。請營造無語但異常沉重的氛圍！

別：太宮，這是要去婆羅塹的方向，你不是要回聽思台嗎？

覺：你想回聽思台嗎？好，咱們回去。

別：嗯？

　　△帶玄覺雙手盲目四揮著，元別扶起玄覺手肘，兩人並行走向另一方向。

別：太宮，王他……

覺：吾耳覺不適，咱們此時不談公事。元別，我遇上你那一年，你幾歲了？

別：……十三。

覺：十三、、哈！好久遠了，我的視力只來得及看你十三歲的面容，此後便失明了。你在吾的身邊，覺得適應嗎？如果能讓你再選一次，你還會跟隨在吾身邊嗎？

別：太宮……

覺：我記得衡島之人擅彈船琴，但吾一直無緣聽得，若吾想聽，你能否為
　　吾彈奏？

別：太宮，你有心事？

覺：不願意為吾彈奏嗎？

別：……待到聽思台，吾便為太宮彈奏。

　　△玄覺停下步伐，將手收回，走離元別的攙扶。

覺：還是先到婆羅塹吧！

　　△玄覺轉身走回頭路。

別：太宮……

　　△元別跟上。

覺：你知曉般咒橋，橋頭人像的由來嗎？

別：聽過，聽說是吾衡島先祖之靈所化。

覺：你不想知曉吾到婆羅塹的理由是什麼嗎？

別：太宮想去，吾便陪同。

覺：跟在我的身邊，真辛苦吧？

別：太宮，是不是師尹之事……

覺：吾之耳覺十分不適，咱們還是先回聽思台聽你奏船琴。

　　△玄覺又換了個方向走，元別再跟上。兩人走鏡。

別：嗯？王出了什麼難題給太宮你？若是元別……

覺：吾記得你初來時，曾被廣誅諸多刁難，你會恨他嗎？

別：太宮……

覺：如果吾能將他拉下太丞之位，你會因此欣喜嗎？

別：太宮曾說過，歡喜的心情，不可能在仇恨中尋得。屢屢太丞對我有所
　　刁難時，讓我記得的，總是太宮挺在我身前的諸多迴護。

　　△玄覺聞言，倏然停下步伐。元別停步不及，撞上玄覺的背。

覺：咱們到婆羅塹吧。

　　△玄覺突然轉身走去，撞開了元別也不自覺。

別：太宮……

△元別再跟上。

OS：無章的步伐、不定的方向，幾次回頭，幾次轉向，太宮、、、太宮，聲聲太宮，究竟要怎樣才能走出這份不捨的迷宮？

　　△兩人轉向走，一路無言。

　　△婆羅塹入鏡，帶石像的巍峨感。

　　△玄覺停下步伐，帶最後一步輕放後，深入泥土裡。

別：這就是我、、、我的衡島先祖嗎？

　　△元別情不自禁的走近石像，仰望。玄覺在元別走前時，手曾舉起欲拉，但一遲疑後又放下，<u>鏡頭請跟著元別向前，特寫元別及石像即可，此時不要帶到玄覺</u>。

別：我從不敢來到此地，太宮，我……

　　△元別回頭叫喚「太宮」，<u>一道紅光劃過螢幕（濺血）</u>。

OS：剎那的驚愕、不解，隨即了然闔目，哈！

　　<u>△元別頸上一道紅痕，鮮血直流，人緩緩跪倒。SL 鏡</u>

別：如果……再有選擇的機會，我依然會追隨在太宮身邊，只是在一開始，我便會奏船琴讓你聽。

　　<u>△帶玄覺的腳先入鏡，玄覺提劍入鏡走到元別身前，特寫劍尖鮮血不斷滴著，如淚。氣氛感！</u>

OS：多年費心，將恩與怨交織得錯綜複雜，如今抽劍，不及說清的一切，了在一劍之下，無聲嚎哭。

　　△玄覺看著元別，一手提著劍，一手輕摀著耳朵。萬鬼嚎哭的聲音越來越響。婆羅塹的石像眼裡流下鮮血。請做足氣氛後再轉場。

# 附錄二：「太宮斬元別」相關場次歷程架構表

| 劇集名稱/集數/齣名 | 場次/地點/編撰者 | 時間起迄 | 關鍵劇情提要 |
|---|---|---|---|
| 《霹靂震寰宇之兵甲龍痕》第32集—〈滅絕‧神威〉 | 第12場/殺戮碎島 大殿/申呈山 | 45分52秒至54分39秒（08分47秒） | 戩王初現面（於16集以光影出現）。／玄覺與元別初登場。／玄覺云雅狄王遺書中記述其蒙害後受困於詩意天城之禁流之獄。／玄覺提及殺戮碎島之人皆從樹生、王樹長老團可干政。 |
| 《霹靂震寰宇之兵甲龍痕》第36集—〈雙面殺機〉 | 第17場/殺戮碎島 棄雲峰/申呈山 | 53分32秒至59分10秒（05分秒38） | 玄覺自云眼不能視，但耳覺敏銳已聽出元別矛盾的心境。／元別的心境藉著「鏡頭敘述」如欲推還拉懸崖邊的玄覺、「手一緊拳貌」、「緊握拳」展現。／兩人從搶救、拔擢元別的經過概略提到衡島被雅狄王屠殺、玄覺有參與、百鬼夜唱往事（但詳情不明）。太宮囑咐元別不該將仇恨轉嫁於戩武王身上，且對王室莫有異心，否則自己將會痛下殺手（預言玄覺斬元別）。 |
| 《霹靂震寰宇之兵甲龍痕》第38集—〈浴火重生〉 | 第6場/殺戮碎島 大殿/申呈山 | 21分10秒至25分03秒（03分53秒） | 戩武王欲出兵助佛獄攻打苦境，玄覺辯析佛獄若得苦境將翻臉無情反咬殺戮碎島一口；戩武王沉思一陣仍決定出兵苦境（假意助佛獄之伏筆）。／戩武王提及王樹殿長老團以玄覺馬首是瞻。 |
| 《霹靂震寰宇之兵甲龍痕》第39集—〈魔梟爭強〉 | 第10場/殺戮碎島 閱軍台、內殿、棄雲峰（或聽思台）、流光晚榭/申呈山 | 35分24秒至38分19秒（02分55秒） | 戩武王向王樹誓師出兵苦境。／玄覺已測知結果，並預書一紙交予元別。／無衣師尹則震驚。 |
| | 第17場/婆羅堙/申呈山 | 58分44秒至60分03秒（01分19秒） | 戩武王率碎島玄駟出兵苦境。 |
| 《霹靂經武紀之梟皇論戰》第1集 | 第3場/殺戮碎島 棄雲峰（或聽思台）、流光晚榭/申呈山 | 15分13秒至17分58秒（02分45秒） | 碎島玄駟浩勢歸返。／玄覺對元別云乃戩武王將玄駟行至苦境上空取信於咒世主後再臨陣抽兵，致咒世主敗傷，而討得雅狄王之仇；接著要對付慈光之塔。／師尹預言「咒世之後，異端再啟；而流落異鄉的王血將再掀起波濤」。 |

| 劇集名稱/集數/齣名 | 場次/地點/編撰者 | 時間起迄 | 關鍵劇情提要 |
|---|---|---|---|
| 《霹靂經武紀之梟皇論戰》第2集〈軍臨天下〉 | 第6場/婆羅塹中心國界/林紹男 | 26分38秒至31分25秒（04分47秒） | 魔王子欲向殺戮碎島討取其妹寒煙翠，並云殺戮碎島是「對女人最不平等的國度」；戡武王要他領兵來取。 |
| | 第12場/殺戮碎島 內殿/申呈山 | 50分25秒至51分55秒（01分30秒） | 戡武王向寒煙翠提及臨要之刻抽兵而退致其父咒世主滅亡。／寒煙翠一聽魔王子接掌佛獄王位，震驚顫抖。 |
| | 第16場/摩訶塹、髮橋中心國界/申呈山 | 60分57秒至62分18秒（01分21秒） | **無衣師尹仰望髮橋石雕云「吾能奧援你們的後代，你們能讓吾見到吾所希望的未來嗎？」**／戡武王討戰無衣師尹。 |
| 《霹靂經武紀之梟皇論戰》第3集─〈王的故事〉 | 第1場/摩訶塹/申呈山 | 04分45秒至11分12秒（06分27秒） | 戡武王提及慈光之塔另有界主、「**血魁之羽**」乃四界之王向四魁樹締命之象徵。／無衣師尹提及**當年四魁武評會**時，雅狄王趁機染指師尹之妹，但不願迎娶致其妹含恨而亡；且**兩人生有一子**。並另概述雅狄王含恨而終之源由。／戡武王反駁云「吾境風俗從**不與外界通婚**」、「**吾境之人皆由樹生、毫無苟合生子之例**」，要無衣師尹安排與「那人」一見。 |
| | 第17場/摩訶塹髮橋中心國界/申呈山 | 59分51秒至61分52秒（02分01秒） | 無衣師尹說出**雅狄王與其妹所生之子乃劍之初**，人在苦境薄情館，但無法安排會面。並自云「**局勢之變，已然加快**」。 |
| | 第19場/流光晚樹、苦境樹林/申呈山 | 62分54秒至63分54秒（01分00秒） | 無衣師尹猜測戡武王會派人前往苦境一探劍之初虛實，遂隔境令人在苦境的**撒手慈悲守待五界路**，觀察追索在通道內所出之新面孔的動向。 |
| 《霹靂經武紀之梟皇論戰》第4集─〈天、魔、佛〉 | 第16場/殺戮碎島大殿/申呈山 | 62分17秒至64分16秒（01分59秒） | 火宅佛獄入侵苦境行動已敗，戡武王與眾臣談論可全力對付慈光之塔。太宮則以每十年一次的王樹祭典時日將近為由建議戡武王閉關祭天台。**王允諾明日午時入祭天台閉關三十日**，並命太宮先行撤除祭天台周圍駐衛士、閒雜人等禁入。 |

| 劇集名稱/集數/齣名 | 場次/地點/編撰者 | 時間起迄 | 關鍵劇情提要 |
|---|---|---|---|
| 《霹靂經武紀之梟皇論戰》第4集―〈天、魔、佛〉 | 第19場/玄奧通道荒野景、中門/申呈山 | 67分05秒至68分30秒(01分25秒) | 旁白云「遠方一條身影」、「今日將啟風雲」；「碎島令使」貫氣一化，穿越境縛（玉辭心初登場）。／撒手慈悲在血闇沉淵內偵伺。 |
| 《霹靂經武紀之梟皇論戰》第5集―〈強對強〉 | 第8場/薄情館內、大門外/申呈山 | 31分07秒至35分24秒(04分17秒) | 她（玉辭心）來到薄情館要求住「廢之間」；撒手慈悲跟蹤。／館主慕容情應允，並問出她叫「一卷冰雪玉辭心」；且自云「**此女容貌與那畫中人倒有幾分神似**」。 |
| | 第17場/薄情館廢之間/申呈山 | 59分55秒至60分48秒(00分53秒) | 四名蒙面黑衣人竄入廢之間欲殺玉辭心。 |
| | 第18場/婆羅塹、殺戮碎島王城/申呈山 | 60分49秒至63分01秒(02分12秒) | 太息公率佛獄大軍攻打殺戮碎島，與什島廣誅對峙。／魔王子則潛入殺戮碎島王后寢殿。 |
| 《霹靂經武紀之梟皇論戰》第6集〈劫火〉 | 第1場/婆羅塹/申呈山 | 04分45秒至08分19秒(03分34秒) | 太息公兵敗受傷而退。 |
| | 第2場/殺戮碎島內殿/林紹男 | 08分20秒至12分33秒(04分13秒) | 襄命女云「**殺戮碎島女權低落**」致貴為王妃的寒煙翠沒幾個人服侍。／魔王子闖入擄走寒煙翠，並吸出襄命女身上的「**讀思蟲**」（《兵甲龍痕》第20集太息公所放之蟲）。 |
| | 第5場/薄情館廢之間、樹林/申呈山 | 20分21秒至23分12秒(02分51秒) | 四名蒙面黑衣人之為首者使出奇異掌法襲擊玉辭心，玉辭心**驚覺此招乃衡島世族不傳祕招**。四人不敵，為首者見機脫困而逃。玉辭心自云「**有人已與外人勾結**」。／撒手慈悲手持沙漏喃喃低語（傳訊予無衣師尹）。 |
| | 第7場/殺戮碎島棄雲峰（聽思台）/申呈山 | 26分29秒至30分35秒(04分06秒) | 元別報告魔王子闖入王殿擄走王后之事，太宮則云「吾敢養虎」乃因有殺虎之能力，絕不許有人傷害戡武王與破壞殺戮碎島的平衡。元別受教後離去，**太宮自云希望元別將兩人逼上懸崖**。／廣誅指責太宮坐視王后被擄，太宮則要等王閉關期滿再作商議。 |

| 劇集名稱/集數/齣名 | 場次/地點/編撰者 | 時間起迄 | 關鍵劇情提要 |
|---|---|---|---|
| 《霹靂經武紀之梟皇論戰》第7集—〈最後的戰火〉 | 第2場/薄情館廢之間、荒野/申呈山 | 10分09秒至14分58秒（04分49秒） | 太息公代魔王子來邀玉辭心往佛獄一會，玉辭心不允並擊退強邀之太息公。／玉辭心喚出暗處跟蹤的撒手慈悲。撒手慈悲自白乃受無衣師尹之命要協助戢武王使者找尋劍之初，再云「想不到戢武王竟會派一名女子前來苦境，**聽說碎島女子毫無地位**」。 |
| | 第4場/荒野、高山/林紹男 | 16分28秒至20分46秒（04分18秒） | 燁世兵權對決劍之初，進入最兇險的內力拼搏時，玉辭心發招解開雙方僵持之局。／**劍之初看到玉辭心時突起訝異狀**，玉辭心轉身離去，劍之初追下。 |
| | 第9場/碎雲天河/林紹男 | 41分24秒至46分57秒（05分33秒） | 劍之初憶起和玉辭心撞見之那一幕，並**取出懷中卷軸，觀看畫中女子**。此時玉辭心來到先聊起前一場之兇險拼搏，再通報姓名。劍之初問她何以認得他，玉辭心不回答、藉口有約在身先行離去。 |
| 《霹靂經武紀之梟皇論戰》第8集〈梵天劫〉 | 第2場/佛獄荒野/翁櫻端 | 05分52秒至09分15秒（03分23秒） | 孔雀與失路英雄為霓羽族報仇對上太息公與迦陵。／魔王子出現並欲擊殺兩人時，玉辭心走上云應邀而來，但一掌送兩人出戰圈。／**赤睛云在四魁界有這種功力者不甚多**。 |
| | 第3場/佛獄荒野、墮落天堂、佛獄房外/林紹男 | 09分16秒至14分48秒（05分32秒） | 魔王子自介「凝淵」，且表明欲娶玉辭心為妻。玉辭心要魔王子打敗劍之初或她以證明是強者。魔王子遂約三天後於漠沙林挑戰玉辭心。 |
| | 第6場/慈光之塔・流光晚樹、苦境樹林/申呈山 | 20分03秒至22分35秒（02分32秒） | 無衣師尹指導言允練劍，突見一片竹葉發出紅光。／無衣師尹與撒手慈悲隔空報告自血闇沉淵而出之女子，無懼太息公裂之卷還重創太息公，更一掌中斷軍督與劍之初之對戰。**師尹懷疑殺戮碎島有事要讓他震驚了，要撒手慈悲設法在此女身上找出蛛絲馬跡**。／無衣師尹猜測那女子是戢武王的祕密，遂派出竹影蒙面殺手一探祭天台欲逼戢武王出關。 |

| 劇集名稱/集數/齣名 | 場次/地點/編撰者 | 時間起迄 | 關鍵劇情提要 |
|---|---|---|---|
| 《霹靂經武紀之梟皇論戰》第8集〈梵天劫〉 | 第10場/殺戮碎島祭天台、流光晚榭/申呈山 | 31分10秒至33分30秒(02分20秒) | 兩名影殺者欲闖祭天台一探戡武王行蹤，被駐守在祭天台之內的祭天雙姬全數殲滅。／師尹見地上竹牌燒毀，**得知任務失敗要另行他法**，便身發氣勁，射出一片竹葉消失於半空。 |
| | 第12場/碎雲天河/林紹男 | 37分29秒至42分47秒(05分18秒) | 玉辭心來找劍之初，兩人談及當年劍之初縱橫慈光之塔、又棄戰而去的往事，乃因受困虛幻名聲、沉溺在勝利與殺伐之中，卻導致結下無數仇家、朋友俱亡、母親臨終最後一面未能見到的悲慘下場，遂隱姓埋名、遠避苦境。／玉辭心云與劍之初雖初識不久但一見如故；**劍之初反問「我們過去不曾見過面」**？玉辭心不答離去，劍之初再拿出畫來觀看。 |
| | 第14場/慈光之塔‧流光晚榭/申呈山 | 48分15秒至52分13秒(03分58秒) | **師尹以竹訊急召元別一會**，見元別因衡島之仇對王脈復仇意念甚堅，師尹便告知元別一個**足以崩毀整個殺戮碎島王權的震撼秘密**以供其運用（暗場：附耳來）。／兩人亦談及元別在那日血腥屠殺中僥倖未死，又在沉睡數百年後被師尹喚醒之往事。 |
| | 第17場/冷峰、樹林/申呈山 | 56分24秒至57分25秒(01分01秒) | 玉辭心欲一會魔王子。 |
| 《霹靂經武紀之梟皇論戰》第9集〈雪聲浪息〉 | 第15場/碎雲天河/林紹男 | 56分52秒至62分37秒(05分45秒) | 玉辭心因魔王子失約，快快來找劍之初。**劍之初談及當年有一屆四魁武會，曾驚鴻一瞥見過畫中的姑娘**，遂畫下她的圖像收在身邊。／劍之初問玉辭心找他之目的為何？玉辭心不答離去。 |
| 《霹靂經武紀之梟皇論戰》第10集〈魔心〉 | 第9場/碎雲天河、瀑布/林紹男 | 37分44秒至43分50秒(06分06秒) | 劍之初看著圖畫回憶沉思。玉辭心來到問及最後一屆四魁武會劍之初為何棄戰而去？再提及劍之初出身不明、深受歧視，竟始終不肯說出生父，是何敏感人物？劍之初婉拒回答，但猜測玉辭心非是慈光之塔所托而來。／ |

| 劇集名稱/集數/齣名 | 場次/地點/編撰者 | 時間起迄 | 關鍵劇情提要 |
|---|---|---|---|
| 《霹靂經武紀之梟皇論戰》第10集〈魔心〉 | | | 玉辭心表明五天後回返殺戮碎島，劍之初對「那個地方男尊女卑，歧視甚重」始終不能釋懷。 |
| | 第20場/荒野/林紹男 | 64分52秒至65分47秒（00分55秒） | 魔王子攔戰玉辭心。 |
| 《霹靂經武紀之梟皇論戰》第11集〈玄謎〉 | 第1場/荒野樹林/林紹男 | 04分45秒至08分00秒（03分15秒） | 魔王子對戰玉辭心，使出「蛾空邪火」，玉辭心輕敵接招，火蛾已然深入心窩，但故作穩定。魔王子因失去對戰趣味而離去。玉辭心則一顛步而下。 |
| | 第5場/荒野樹林/申呈山 | 15分13秒至16分32秒（01分19秒） | 玉辭心內息大亂，急奔欲尋冷泉暫緩熾掌之傷，中途被四名黑衣人圍殺，但持傾雪劍廢去四人武功。後又被三名黑衣人追下。／撒手慈悲則出現在樹林深處。 |
| | 第15場/河畔、高處/林紹男 | 45分37秒至49分12秒（03分45秒） | 玉辭心運功以寒氣欲逼出邪火，但髮冠飛散，內傷爆發，又逢數名蒙面人殺來，但玉辭心仍負傷擊退之。／**撒手慈悲在高處觀戰，自云「戢武王的使者，你難以活命」。**／當撒手慈悲要暗中出手、危急時，劍之初來到搶救昏迷的玉辭心轉身奔下。 |
| | 第16場/碎雲天河山洞內/林紹男 | 49分13秒至49分53秒（00分40秒） | 劍之初自忖極心禪劍雖能抗衡蛾空邪火，但無法治癒玉辭心之傷勢，遂急尋名醫愁未央。 |
| | 第18場/碎雲天河山洞內/翁櫻端 | 52分42秒至55分06秒（02分24秒） | 劍之初帶來愁未央診治，但愁未央只能暫緩玉辭心之傷勢。劍之初遂欲找魔王子討取解藥。 |
| | 第21場/佛獄大殿/林紹男 | 57分35秒至59分37秒（02分02秒） | 劍之初闖入佛獄，面對魔王子討取解藥。 |
| 《霹靂經武紀之梟皇論戰》第12集一〈棋差一著〉 | 第1場/佛獄大殿/林紹男 | 04分45秒至10分12秒（05分27秒） | 魔王子要劍之初身受「蛾空邪火」之招以換取解藥，並說明此招特別之處在於「以死為救贖」。劍之初應允受 |

| 劇集名稱/集數/齣名 | 場次/地點/編撰者 | 時間起迄 | 關鍵劇情提要 |
|---|---|---|---|
| 《霹靂經武紀之梟皇論戰》第12集—〈棋差一著〉 | | | 招，並以極心禪劍先暫時壓下火蛾炎氣。／劍之初走後，**魔王子要太息公派人告知集境，劍之初受傷的訊息**。 |
| | 第5場/殺戮碎島·衡島玉珠樹/申呈山 | 20分23秒至24分23秒(04分00秒) | 元別回到殘破荒涼的衡島，手撫鎮魂石碑猶憤恨難平。一老嫗來到，與元別談及當年因衡島玉珠樹無意間吸收了王樹之氣致王樹凋零，王樹若亡會使王脈斷絕，遂發生雅狄王命砍玉珠樹（玉珠樹被攔腰斬斷，致島上百物不長、人民日漸老化死亡，毫無新生）、屠殺衡島人民的慘事。／老嫗希望元別放下仇恨，應致力於玉珠樹的再生（因元別自沉眠中甦醒，玉珠樹因而迸出新芽，但元別離開衡島又停止生長）。元別聞畢望著玉珠樹，陷入沉思。 |
| | 第8場/碎雲天河山洞/林紹男 | 29分11秒至33分09秒(03分58秒) | 劍之初先讓玉辭心服下解藥，再強壓內傷使出「極心禪劍」逼出她體內邪火；但後仍不支昏倒。玉辭心醒來得知劍之初找魔王子交易，心疼劍之初的犧牲。**劍之初則在精神恍惚中抱住玉辭心，隨即壓下**。 |
| | 第17場/碎雲天河山洞、荒野/林紹男 | 55分44秒至60分04秒(04分20秒) | **劍之初與玉辭心一夕失控、意亂情迷，發生關係**。／玉辭心要幫劍之初取得解藥醫治，但事後要求分道揚鑣；劍之初則傷勢蔓延、口濺朱紅已呈昏迷，玉辭心見狀抱之急奔薄情館求治。／燁世兵權率眾於荒野攔殺。／（收幕帶玉辭心的正面與戢武王的背影） |
| 《霹靂經武紀之梟皇論戰》第13集〈廢字卷〉 | 第1場/荒野、高峰/林紹男 | 04分45秒至08分06秒(03分21秒) | 玉辭心被燁世兵權等眾人包圍。／撒手慈悲在遠處高峰觀戰云「**戢武王的使者，你如何脫出生天？**」。／集境三雄，燁世兵權施展「獨日武典最上式一玄之訣」、千葉傳奇發出「歸靈殛日」、弒道侯使出「滅元神槍」之際，突見**玉辭心發出「兵甲武經—廢** |

| 劇集名稱/集數/齣名 | 場次/地點/編撰者 | 時間起迄 | 關鍵劇情提要 |
|---|---|---|---|
| | | | 字卷」對抗，造成弒道侯爆亡、燁世兵權與千葉傳奇重傷退離。／撒手慈悲震驚非常云「難道玉辭心是…」，並趕緊回報師尹。 |
| 《霹靂經武紀之梟皇論戰》第13集〈廢字卷〉 | 第6場/樹林、流光晚榭/申呈山 | 23分10秒至26分12秒（03分02秒） | 撒手慈悲以沙漏向師尹報告玉辭心竟施展「廢字卷」武功，重挫軍督。師尹則依此確認是戡武王本人進入苦境，而戡武王竟是女人，殺戮碎島以女為賤，此事令他震驚。／兩人再云「殺戮碎島一直以來皆是由樹生人，王樹不誕女體。當初戡武王與禳命女一男一女，自王樹雙胞而出，已是王樹之污，但因有戡武王之存在才能壓下王樹生女之風波」、「以樹生國、以樹生王的殺戮碎島，王樹是其長久以來的精神信仰。因島上女人無生育之能，所以被視為卑賤」。／祭天台戡武王出關只剩一日，師尹命撒手拖住玉辭心腳步，若戡武王屆時未出關，則事實昭然。無衣師尹再尋元別一會。 |
| | 第10場/薄情館庭院/翁櫻端 | 36分25秒至39分39秒（03分14秒） | 玉辭心揹著劍之初來找慕容情代為照顧，她是殺戮碎島特使要先回去覆命，再請戡武王對魔王子施壓討取解藥。／慕容情云「聽說女人在殺戮碎島毫無地位」。／集境小兵在暗處監視。 |
| | 第11場/殺戮碎島‧衡島玉珠樹/申呈山 | 39分40秒至44分48秒（05分08秒） | 師尹找上元別，先提及「可記得日前你到苦境逼殺的那名女子？」。元別云「若非殺戮碎島輕賤女性，那名女子大有可為」。接著師尹揭曉那名女子因使出「廢字卷」，肯定就是戡武王（只有雅狄王與戡武王能施展，而雅狄王已亡），先在血闇沉淵排佈阻殺玉辭心，令戡武王出不了關，同時由元別引見王樹殿長老，再揭開真相。／無衣師尹云「當初王樹所生必是孿生姐妹，你們殺戮碎島以女為 |

| 劇集名稱/集數/齣名 | 場次/地點/編撰者 | 時間起迄 | 關鍵劇情提要 |
|---|---|---|---|
| 《霹靂經武紀之梟皇論戰》第13集〈廢字卷〉 | | | 賤，雅狄王為壓下輿論譴責，便將雙胞之一，當作男子扶養，藉以欺瞞世人耳目」。 |
| | 第18場/薄情館室內、庭院/翁櫻端 | 55分44秒至57分20秒(01分36秒) | 慕容情揹起劍之初欲往風迴小苑，千葉傳奇率眾來攻。 |
| | 第19場/殺戮碎島王樹殿/申呈山 | 57分21秒至58分41秒(01分20秒) | 元別帶師尹欲見王樹殿長老，被衛士攔下。僵持之際三位長老現身。 |
| | 第20場/樹林/申呈山 | 58分42秒至60分05秒(01分23秒) | 玉辭心奔往血闇沉淵，四名黑衣人攔殺。 |
| 《霹靂經武紀之梟皇論戰》第14集〈悶宮殺〉 | 第1場/樹林/申呈山 | 04分45秒至05分48秒(01分03秒) | 玉辭心欲借道血闇沉淵返回殺戮碎島，被四名黑衣人以奇異陣勢擋住前路，雙方打鬥。 |
| | 第2場/殺戮碎島・王樹殿、祭天台、荒野、血闇沉淵/申呈山 | 05分49秒至11分42秒(05分53秒) | 無衣師尹以有關雅狄王之事、且關乎碎島王權之正統為由欲會晤尚在閉關的戢武王，但被圖悉長老以不能打斷神聖的祭天大典而回絕。僵持之際，太宮來到，並邀師尹（兩人首次見面）一同移駕祭天台外恭候戢武王出關。／距出關時間愈見緊迫，玉辭心知對方故意拖延，招出極端強行闖入血闇沉淵，突生爆炸，半空飄下幾片玉辭心的衣服碎片，生死不明。／場景一轉王樹殿，眾人看到戢武王緩緩步出祭天台。 |
| | 第10場/殺戮碎島大殿/申呈山 | 30分58秒至38分16秒(07分18秒) | 無衣師尹轉口云劍之初乃雅狄王私生子，因此殺戮碎島有人前往苦境找劍之初密謀大位；深怕劍之初動作頻頻而讓殺戮碎島誤會是慈光之塔有所覬覦，遂乃求見解釋。圖悉長老怒斥師尹信口開河、詆毀先王、誣衊王樹。師尹遂說出北郊通道已打開，劍之初不日便會來攻。／戢武王自承有遣人進入苦境一探劍之初虛實，認為師尹 |

| 劇集名稱/集數/齣名 | 場次/地點/編撰者 | 時間起迄 | 關鍵劇情提要 |
|---|---|---|---|
| 《霹靂經武紀之梟皇論戰》<br>第14集〈悶宮殺〉 | | | 將使者當成劍之初的爪牙，以解圖悉長老之疑問；再轉口欲與慈光之塔重修舊好、撤下邊界重兵。無衣師尹聞解套之言，遂趁機離去。／戩武王隨後問罪廣誅守備碎島不力，讓兩名佛獄刺客侵入祭天台。再轉問太宮此事如何處置？太宮則云願用一身功勳換得諒情一人，戩武王聞言云「你有幾年栽培，吾便有幾年相忍」，要太宮當機立斷，太宮震驚。元別將太宮扶下。 |
| | 第11場/<br>碎島林徑、婆羅塹/<br>申呈山 | 38分17秒<br>至<br>42分53秒<br>(04分36秒) | 太宮與元別在往聽思台與婆羅塹之間數度徘徊並轉移話題，顯示太宮內心的煎熬與猶豫不決。最後兩人決定前往婆羅塹，正當元別對著婆羅塹先祖塑像緬懷凝望之時，背後太宮冷劍一橫，受劍後的元別豁然於心，闔眼受死。／兩人提及太宮初遇上元別時，元別時年十三，那年之後太宮視力全盲。又提及般咒橋橋頭人像乃衡島先祖之靈所化。 |

備註一：以上時間起迄範圍，皆以扣除完警語片段及前置廣告的時間為計。

備註二：申呈山編撰 34 場共 01 時 48 分 35 秒；林紹男編撰 17 場共 01 時 09 分 05 秒；翁櫻端編撰 4 場共 10 分 37 秒。

# 第七章　霹靂舞台布袋戲《狼城疑雲》的劇本編構特色

## 一、前言

　　一九九八年八月廿八～卅一日，霹靂挾快速崛起的「霹靂現象」之氣勢[1]，在台北國家戲劇院盛大公演四天七場舞台布袋戲——《霹靂英雄榜之狼城疑雲》[2]，首場開演前還特別邀請台灣省長宋楚瑜與霹靂布袋戲「開山祖」黃海岱（1901～2007）一同主持開鑼儀式，霹靂也意氣風發地刊登廣告文宣：「國家戲劇院開幕十一年來破天荒的創舉，布袋戲堂堂登上大舞台的世紀挑戰秀。轟動新新人類，風靡大江南北的霹靂布袋戲，這一回要電光石火，在國家戲劇院來個晴天霹靂。曲折詭魅的情節，光怪陸離的節奏，超炫超酷的演出技法，勢必讓您的視覺經驗煥然一新。」[3]這是霹靂第一次也是至目前為止（2015）台灣布袋戲唯一一次在國家戲劇院作內台現場演出的紀錄，實屬難能可貴，而有蒞臨現場觀賞的戲迷，也一定有異於平日租看霹靂劇集的全新感受。

---

[1]　民國86年12月27日，《中國時報》在「終極1997周報年度大事紀」的報導中，把「霹靂現象」列為年度台灣大事之一，馮光遠說：「藉著非常有創意的公關，在中、南部流行八年的霹靂布袋戲，今年大舉入侵編輯部在台北的幾個主要媒體，造成全省的『霹靂熱潮』。此一熱潮不但叫許多文化界人士『出櫃』承認自己是霹靂戲迷，也讓一些政界人士發現，搶搭布袋戲列車是一件『政治正確』的事。」

[2]　28日演出19：30一場，29、30、31日各演出14：30、19：30兩場。另31日晚上7時30分同步於霹靂網站（網址：http://www.highenergy.com.tw）實況直播聲音版。

[3]　見《霹靂月刊》第35期（1998年7月），頁36；另見《霹靂月刊》第36期（1998年8月），封底。

　　國家戲劇院共有四個樓層、1524 席座位,自一九八七年九月卅日落成後[4],台灣兩大傳統戲曲中之歌仔戲早由「明華園」於同年十月十七～十九日登台演出〈蓬萊大仙〉(3 場),但布袋戲直到十一年後才由霹靂登上此一象徵國家最高表演殿堂,迄今不曾再有其他布袋戲團隊選在這麼「崇高」的室內舞台售票演出,乃因第一票價不菲[5],第二木偶載體不夠高大、肢體表情不夠豐富不適遠觀,第三基本觀眾不夠多;所以在霹靂之前到國家兩廳院演出的布袋戲,不是選在「演奏廳」(位於音樂廳地下一樓、363 席)就是在「實驗劇場」(位於戲劇院三樓,可容納 180～242 席)作「小而美」、近距離的表演[6],因此霹靂一意孤行選擇「跨界攻入」國家戲劇院,可謂膽識過人、勇氣可嘉。

　　一九九八年是霹靂非常忙碌的一年,在霹靂發展史上可定位為「霹靂開疆紀」。一方面要拍攝發行第廿五部劇集錄影帶《霹靂狂刀 2——創世狂人》(共 50 集,1998 年 4 月～1999 年 2 月發行),其次砸下三億資金拍攝霹靂首部電影——《聖石傳說》[7],接著主動向國立中正文化中心遞案申請演出舞台布袋戲——《狼城疑雲》。同一年要演出三種類型(劇集錄影帶、電影、舞台)的布袋戲,霹靂可說是「青瞑無畏槍」、「藝高人膽大」,企圖成為台灣布袋戲第一品牌的「居心」非常明顯,而霹靂竟也一一完成這些艱鉅的任務。

---

4　國家戲劇院於 1987 年 10 月 31 日正式開幕。

5　《狼城疑雲》票價分 300、500、800、1000、1200、1500 元等六種價位。見《狼城疑雲》DM。

6　在霹靂於 1998 年 8 月 28 日登上國家戲劇院之前,布袋戲在國家兩廳院室內場域演出的有:1988 年 12 月 21～22 日,「亦宛然」於「演奏廳」演出〈華容道〉(2 場)。1989 年 6 月 17 日,「小西園」於「演奏廳」演出〈古城訓弟〉(1 場)。1991 年 9 月 2 日,「亦宛然」於「演奏廳」演出〈巧遇姻緣、白蛇傳〉(1 場)。1991 年 12 月 3 日,「小西園」於「演奏廳」演出〈復楚宮〉(1 場)。1996 年 3 月 9～10、16～17 日,「西田社布袋戲團」於「實驗劇場」演出〈孫悟空大戰紅孩兒〉(8 場)。1997 年 10 月 12～13 日,「小西園」於「實驗劇場」演出〈盛秋藝宴文化新絲路之旅:小西園古典布袋戲〉(2 場);之後的布袋戲也不曾在國家戲劇院演出。

7　有關《聖石傳說》的論析,可參本書第八章。

　　霹靂是怎麼辦到的？首先是霹靂兩大「首腦」，職司編劇的黃強華（1955 年生，其時 44 歲）、職司口白的黃文擇（1956 年生，其時 43 歲）正值壯年，體力腦力與表演欲望俱在顛峰；其次霹靂團隊經過多年的搭配磨合，各部門的表演創作能量已屆兵強馬壯、無堅不摧的飽滿狀態；其三是一九九五年七月霹靂開始組成編劇團隊後，劇本創編的效率大為提昇，足可應付紛至沓來的各類表演需求，此次擔任《狼城疑雲》的編劇有黃強華、楊月卿、席還真、莊雅婷（1972～）等四人[8]。因此身兼董事長與編劇總監的黃強華遂敢於率軍左衝右突、開疆闢土，企圖把台灣布袋戲「做大」，不再被人小看。

　　拍攝電影是要向美國好萊塢看齊、成為東方迪士尼，要讓霹靂成為受歡迎的通俗流行娛樂藝術；而進軍象徵台灣戲劇表演最高殿堂的國家戲劇院，則要向布袋戲「基本教義」派證明霹靂不只能動畫特效、「逞幻炫奇」，也能在現場不 NG、不剪接情況下演出精緻典雅的純手工好戲，以杜悠悠不屑後製之閒言。因為黃強華、黃文擇昆仲雖隸屬於雲林虎尾「五洲園」黃家第四代，但不曾如其「阿公」黃海岱、大伯父黃俊卿（1927～2014）、父親黃俊雄（1933～）那樣巡迴全台演過內、外台戲，他們於電視發跡（1983）、再藉拍製錄影帶揚名立萬（1985），他們的時代已是影視布袋戲稱雄的時代，因此一直以來被各界懷疑他們有無在現場完整演出一齣布袋戲的能力。但台灣自一九八九年五月一日黃俊雄於高雄市「國宮」戲院演出三個月下檔後，已無內台布袋戲的市場，倒是一九八一年楊麗花（1944～）率先進入「台北國父紀念館」（1972 年落成，共 2518 席）演出〈漁孃〉，為台灣歌仔戲轉型為「現代劇場歌仔戲」創下指標也頗獲好評[9]，使得各劇團爭相以進入大型室內劇場表演為榮，而於一九八七年十月卅一日正式開幕的國家戲劇院，其表演位階更是所有現代劇場之冠，所以霹靂要向「精緻舞台歌仔戲」看齊並直接挑戰國家戲劇院，於是經過半年的精

---

8　見《狼城疑雲》DM 介紹。

9　有關「現代劇場歌仔戲」的論述，可參楊馥菱：《台閩歌仔戲之比較研究》（新北：學海出版社，2001 年 12 月），頁 95～106。

心籌劃，主動送案獲得國立中正文化中心審查通過[10]，堂堂在國家戲劇院演出舞台布袋戲《狼城疑雲》，從此締造霹靂布袋戲能電視、能電影、能舞台之三棲能耐的里程碑。

## 二、《狼城疑雲》的舞台劇本編構特色

《狼城疑雲》之能順利獲得國立中正文化中心審查通過在國家戲劇院演出，主要原因應是第一，霹靂所使用的「電視木偶」比一般傳統、野台金光戲偶來得高大且「俊美」，再加上霹靂特聘的舞台設計劉培能「決定沿用演唱會所使用的電視牆，在舞台左右兩側搭出四座一百二十吋的超級大螢幕，確保每個人都能清楚地看見布偶的一舉一動」。[11]接著霹靂不同於一般內台布袋戲搭設類平面俗艷佈景舞台的方式，為符合現代劇場具象、雅緻的要求，耗資 500 多萬大手筆[12]委託舞台設計劉培能、燈光設計王世信聯手打造狼城劇場立體佈景，在總共十三場戲中設計八處立體佈景，分別是：狼城豪華大殿（第一場）、狼城城內庭院（第二、九、十場）、琉璃仙境（第三場、素還真居所）、幽靜小園（第四場、傲笑紅塵居所）、校場（第五場、巴比丘練軍之處）、狼城靈堂（第六、八、十三場）、狼城監牢（第七、十一場）、城主夫人房間（第十二場）；尤其是最後一場的狼城大火，整座狼城建築以人力搭配電腦控制呈現 360 度旋轉效果，異艷絕倫，蔚為壯觀[13]。最後是因應舞台思維所編構的寫實推理劇本，不再像霹靂劇集那樣

---

10　「據了解，兩廳院節目評議委員曾開會討論霹靂布袋戲演出的適宜性，雖然會中有些爭議，後來委員認為既然霹靂布袋戲廣受社會大眾歡迎，讓其進劇場表演，也是實驗性的嘗試。」──張伯順：〈素還真八月飆進兩廳院〉，《聯合報》第 14 版（1998年 6 月 8 日）。

11　邱旭伶：〈「狼城疑雲」滿佈　國家劇院　舞台霹靂〉，《自由時報》第 39 版（1998 年 8 月 28 日）。

12　2014 年 3 月 25 日下午 3 點於南港霹靂國際多媒體公司訪談劉麗惠營運長。

13　編輯部：〈狼城疑雲萬餘觀眾聆賞，國家劇院場場轟動爆滿〉，《霹靂月刊》第 37期（1998 年 9 月），頁 9。

天馬行空、千變萬化，比較適合在國家戲劇院作一次性地完整演出。

　　《狼城疑雲》在國家戲劇院的演出時段約 3 小時，一九九八年十月，霹靂將現場演出錄製發行錄影帶、VCD 販售[14]，均分上下集，扣除中場休息與換幕時間，上集長約 49 分、下集長約 52 分，合計約 1 小時 41 分（演職表參附錄一）。本文主要以錄影帶為分析文本，再輔以當年之觀賞印象為佐證，其故事大綱如下：

> 　　劍君等武林用劍高手，受狼城城主之邀，參與展示名劍的盛宴，不料就在眾目睽睽之下，狼城城主居然一劍斃命被刺身亡，兇器正是展示在賓客面前的「章武寶劍」！是誰有這種武力、智慧，能在各方高手的注目下，神不知鬼不覺地殺人行兇？案發時，手握寶劍的城主心腹「荊師爺」成為最大的嫌疑者，被收押在大牢，這樁毫無破綻的血案，還待人稱武林第一智慧者的神人——清香白蓮素還真——來破解謎團。素還真以冷靜的眼光，察顏觀色，釐清複雜的重重線索，最後終於鎖定最重大的嫌疑者，再加以試探，由秦假仙等人扮成死不瞑目的城主，逼出兇嫌的破綻；再以毒攻毒，順著嫌犯的心意發展探案方向，終於讓兇手自行曝光在眾人眼前。素還真點出主犯之後，狼城內的爭鬥反而更加激烈。血案雖破，但人慾難除；狼城內欲置他人於死、欲奪取權位之人，又豈只是殺死城主的兇手？[15]

　　全劇共分十三場[16]（分場劇情概要參附錄二），二十個主要角色（18 男、2

---

[14]　錄影帶售價 600 元，VCD 售價 1350 元。另《狼城疑雲》曾於 1998 年 10 月 28 日晚上 9 時在中視錄影播出。

[15]　見《狼城疑雲》錄影帶封面簡介。

[16]　原劇本分四大幕。第一幕有 2 景（狼城大殿、狼城庭院），第二幕有 3 景（琉璃仙境、傲笑紅塵所居幽靜小園、校場），第三幕有 4 景（狼城靈堂、狼城監牢、狼城靈堂、狼城庭院），第四幕有 4 景（狼城庭院、狼城監牢、城主夫人房間、狼城靈

女）<sup>17</sup>。這其中自素還真以下有八位角色來自霹靂劇集，全部人物總數與新舊角色比例，和電影《聖石傳說》非常雷同，只不過《聖石傳說》沒有三口組；而《狼城疑雲》沒有葉小釵、亂世狂刀，劍君有吃重的演出，傲笑紅塵則淪為只提供辦案線索的配角。

　　紀慧玲曾訪問黃強華「會不會回到劇場做舞台布袋戲？」黃強華想了想，乾脆地說「不會」，「他認為，除非可以做到絕對的技術、科技，否則只會漏氣，不演也罷。」<sup>18</sup>但不久之後，黃強華顯然改弦易轍，體會到舞台劇不似影視霹靂那樣依賴科技，可以有不同的表演方式。《狼城疑雲》既採舞台劇型式演出，就必須務實地考慮舞台環境的種種制約，其劇本不能「任性」地異想天開、競富炫博，這和長期在攝影棚內拍攝再經後製剪接的霹靂劇集會有相當程度的歧異，其歧異處表現在以下幾個方面：

## （一）雜耍開場、丑角特多

　　霹靂劇集中任何一集之開場，幾乎都採用「暴衝式」武打開場，以求震撼觀眾耳目，如《霹靂兵燹之刀戟戡魔錄貳》第一集〈萍山現蹤〉前十

---

堂），原為舞台換景設計而定，今為便於分析，依序統計成 13 場。

17　主要角色及出場次如下：黑闇堂（狼城現任城主。第 1 場）、城主夫人（段秋痕，女。第 1、2、6、8、10、12、13 場）、狼城少主（第 6、8 場）、褓母（女，另扮黑衣幪面人。第 1、6、8、10、12、13 場）、荊尚智（狼城軍師。第 1、7、11、12 場）、金不捨（狼城總管。第 1、3、6、7、8、13 場）、黑總護法（狼城總護法。第 1、2、6、8、11、13 場）、范義（狼城小頭目。第 1 場）、牛奔（金不捨之心腹。第 3 場）、馬驫（黑總護法之屬下。第 2、11、13 場）、寒彤（原狼城鐵衛。第 2、5、9、11、12、13 場）、巴比丘（城主黑闇堂之好友。第 5 場）、素還真（第 3、4、6、7、8、9、10、13 場）、青陽子（第 3、4、6、7、9、13 場）、傲笑紅塵（第 1、4 場）、劍君（第 1、3、6、8、9、11、12、13 場）、金小開（第 1 場）、秦假仙（第 3、5、10、13 場）、蔭屍人（第 3、5、10、13 場）、業途靈（第 3、5、10、13 場）。

18　紀慧玲：〈金光戲偶　草地建起霹靂王國　錄影帶、網際網路領風騷　黃強華、黃文擇儼然新偶像〉，《民生報》第 19 版（1997 年 1 月 23 日）。

場戲計 29 分鐘，兵分六路[19]、硝煙四起，打得如火如荼、地動山搖，肯定使觀眾情緒久久不能平復；就連電影《聖石傳說》一開場（約 7 分鐘）即安排劍君、狂刀、葉小釵三傳人於天脊峰大戰魔魁，刀來劍往、格架擋刺，令人屏氣凝神看得目不轉睛；而這些武打場面，均有賴剪接與動畫輔助，才能突顯視聽效果，開場惡鬥遂成了霹靂布袋戲的招牌亮點。但於國家戲劇院的舞台現場作無 NG、無剪接、無後製動畫搭配的演出，讓霹靂戲偶的「起腳動手」就顯得非常彆扭。也因此「環境制約」的考量，黃強華遂選擇演出偵探推理劇而非霹靂式「金光戲」，如同劉偉民所言：

> 偵探小說的魅力在於充滿智慧。無論是罪犯，還是偵探、警察，都在用心智互相較量。是「角智」而不是「角力」，使人在正反雙方的智力遊戲中看到了智慧的強大。……偵探小說的案件無論多麼的複雜，但幾乎全都有解，這就使人看到人類智慧的偉大。俗話說：「道高一尺，魔高一丈」，對付「罪惡之謀」最有力量的武器還是來自於智慧的本身，它體現在兩個方面：一是偵探們很少使用暴力，甚至幾乎不使用暴力，……二是將偵探純粹地進行著解謎活動。[20]

「角智不角力」的劇情故事就不必大費周章的「刀來劍往」，可省卻霹靂大型戲偶操作上的諸多麻煩；不動用武力而施展智慧專心「解謎」致真相大白的素還真，也幫無法於國家戲劇院舞台上「起腳動手」的偶操師們解

---

[19]　（一）了無之境：金八珍、談無慾、慕少艾和練峨眉 VS.鬼知、冥見、妖聞、魔識、靈觀、閻屍缸和夜重生。（二）了無之境第一道：天險刀藏 VS.赦生童子。（三）天荒道：羽人非猿 VS.元禍天荒。（四）了無之境第二道：葉小釵 VS.吞佛童子。（五）異度魔界修羅道：白髮劍者 VS.眾魔兵。（六）樹林：畫魂 VS.鬼梁兵府人馬。——參黃強華原作、徐士閎編著、吳明德審訂：《霹靂兵燹之刀戟戡魔錄貳劇集攻略本（上卷）》（台北：霹靂新潮社，2006 年 1 月），頁 66。

[20]　劉偉民：《偵探小說評析》（南京：東南大學出版社，2011 年 3 月），頁 70。

了套。

傳統布袋戲如「小西園」、「亦宛然」的表演，演師可雙手各操弄一尊約 30 公分高、25 公分寬的古典小戲偶，因手掌可完全撐開偶體，演出武打戲時雙偶拳揮腿踢，靈動、快速、細膩，步步瞬間到位。但霹靂戲偶已超過 85 公分高、75 公分寬（重 3～4 公斤），演師只能雙手協操一尊戲偶，若是要像號崑崙施展太極拳[21]，則要兩個演師一前（撐頸管）一後（舞雙臂）合撐一尊戲偶；兩個角色要對決打鬥，也得兩位演師各操弄一尊戲偶套招表演，遑論二對一、二對二、多對一、多對多等「複式」打鬥場面，因此在棚內作業，常常得 NG 重來以求最佳拍攝效果。若要在國家戲劇院現場演出，原屬影視布袋戲表演強項的武打戲，將會成了常常卡住的「絆腳石」，勢必得「量力而為」、能刪則刪。所以在《狼城疑雲》一劇中，屬於真正的打鬥場面僅有兩處，其一為劍君在靈堂誤認寒彤為殺害少主兇手，而欲制伏之，兩人遂持刀劍打鬥（第八場，僅 45 秒），其二為素還真揭露真兇後，狼城各派系展開瘋狂大亂鬥（第十三場收尾，有架設鋼絲供戲偶騰空交戰）；但和影視霹靂劍旋震天、掌掃撼地的華麗動畫特效惡鬥比起來，這兩處打鬥簡直是「去飾取素」，樸拙簡約得不值為外人道。其他如「城主黑闇堂在大殿被一劍封喉」（第一場）、「少主在靈堂被矇面人利刃割喉」（第八場）、「祿母夜晚在庭院揚手迅發短劍攻擊鬼魂」（第十場）、「寒彤在監牢外撒出迷魂散迷倒馬驫」（第十一場）、「祿母在夫人房間冷不防持針刺入荊師爺後頸，再猛烈毆擊致荊師爺倒地而亡」（第十二場）等五處類打鬥（只有單方面攻擊）衝突場面，不是暗場帶過就是隨手揮刺比劃即適可而止，「冷處理」得相當節制。

為了彌補舞台前觀眾無法享受刺激的打鬥開場與後續「高剛性」的衝突場面，黃強華遂設計以「雜耍開場」、「特多丑角插科打諢」來挑逗並維持觀眾的看戲情緒。《狼城疑雲》戲一開幕，便設計三段約六分鐘的雜耍表演，以娛樂前來欣賞天下名器——「章武寶劍」的各方嘉賓，先是耍

---

[21] 見《霹靂兵燹之刀戟戡魔錄 2》（2005 年 9 月 23 日～11 月 25 日發行）第 33 集。

盤、耍火（7 尊中型戲偶，約 1 分 53 秒），接著是彩球舞獅（含獅頭、獅尾、持彩
球逗弄者 3 尊中型戲偶，約 2 分 25 秒），最後為小丑騎孤輪（4 尊中型小丑戲偶各
騎獨輪上台，其中一尊並在繩索上表演，約 1 分 37 秒）。[22]類似「艷段」[23]、「得
勝頭迴」[24]的「雜耍開場」既能使場面熱鬧溫暖，也有幫助進場觀眾陸續
就坐後調適、收斂心神的功用，是台灣布袋戲團在文化場域表演常用的招
數，但《狼城疑雲》的套用既符合狼城大殿讌飲劇情的需要，也為後續
「狼城殺人事件」營造由樂轉悲的高度戲劇性反差，讓觀眾情緒為之緊
繃，「誰殺了城主黑闇堂」遂成了觀眾急欲解開的謎題。而舞台劇既不適
合大動干戈，那在電影《聖石傳說》不曾出現、而在霹靂劇集通常在中間
時段上場的霹靂「三口組」，就在《狼城疑雲》中大出鋒頭，負責插科打
諢、製造笑點，在嚴肅的推理劇情中有著喜劇性的穿插，以調節劇情節奏
且調劑觀眾緊繃的「緝兇」情緒。

　　《狼城疑雲》一劇有二十位主要角色，其中職司搞笑的丑角有秦假仙
（第 3、5、10、13 場）、蔭屍人（第 3、5、10、13 場）、業途靈（第 3、5、10、13
場）、牛奔（第 3 場）、馬驫（第 2、11、13 場）、巴比丘（第 5 場）等六位，

---

[22]　1963 年，黃俊雄成立的「世界大木偶歌舞特藝團」（THE WORLD PUPPET
DANCING SHOW）於戲院演出的彩色海報（見葉龍彥：《台灣的老戲院》，頁 127
所附），即印有「能歌能舞・能打能騎獨輪車走鐵線及各種技術」的噱頭宣傳文句。
看來，黃氏父子對於選擇雜耍的表演項目，有相同的見解。

[23]　南宋・灌園耐得翁《都城紀勝・瓦舍眾伎》：「雜劇中，末泥為長，每四人或五人為
一場。先作尋常熟事一段，名曰『艷段』；次作『正雜劇』，通名為『兩段』。」
——見〔宋〕孟元老等著：《東京夢華錄外四種》（台北：大立出版社，1980 年 10
月），頁 96。

[24]　《京本通俗小說・錯斬崔寧》：「且先引一個故事來，權做個得勝頭迴。」迴亦作
回，「得勝頭回」又稱「笑耍頭回」，即宋元小說話本中的「入話」，就是在進入故
事正文之前，以一段開場白引入話題。多半是引用一首或數首與主題有關的詩或詞，
以暗示主題，並概括大意，或以此製造某種氣氛，逗引觀眾的情緒。有時則利用一段
能與正文內容產生相比較或相對照的小故事，作為引子，亦即先說一段小故事的「入
話」，以引入正話。——見王國瓔：《中國文學史新講下》（台北：聯經出版事業公
司，2010 年 12 月），頁 1108。

佔全劇角色的三成，可謂陣容龐大，總出場次有六場（第 2、3、5、10、11、
13）之多，佔全劇四成六，平均約每兩場就有諧星登台「報喜」，只要他
們一開口講話，無不引得台下觀眾忍俊不住而哈哈大笑，清‧李漁（1611
～1680）《閑情偶寄》：「插科打諢，填詞之末技也。然欲雅俗同歡，智
愚共賞，則當在此處留神。文字佳、情節佳，而科諢不佳，非特俗人怕
看，即雅人韻士亦有瞌睡之時。……科諢非科諢，乃看戲之人參湯也。養
精益神，使人不倦，全在於此，可作小道觀乎？」[25]《狼城疑雲》所有丑
角中最早上場的是馬矗，與其直屬上司黑總護法在第二場一開場有關處理
城主治喪事宜的對話，在諧謔中寄寓著婉諷：

> 馬　　矗：報告護法，基本上城主治喪事宜，概略就緒。電子琴、花
> 　　　　　車基本上預定二仟台；陣頭方面，基本上包括五子哭墓，
> 　　　　　紅頭號角，十二生肖團……等等，基本上三百陣；靈堂周
> 　　　　　圍罐頭山基本上擺二百堆，哀樂基本上有國樂、西樂，基
> 　　　　　本上顧慮部分少年親朋好友的感受，基本上也有安排重金
> 　　　　　屬、熱門樂隊演奏，一切都照你的交代，基本上要熱鬧就
> 　　　　　對了。
> 黑總護：馬矗！這就對了，咱城主在武林道上，是一個有頭有臉的
> 　　　　　大角色，場面不能隨便，尤其是要「下山」那天……
> 馬　　矗：報告總護法，基本上那叫做「出山」，基本上也是出殯的
> 　　　　　意思，不是叫「下山」……
> 黑總護：這……都差不多啦！好，出山那天，大家都要穿黑西裝，
> 　　　　　掛黑眼鏡，這樣氣派才有夠「抖」。
> 馬　　矗：基本上屬下不知道「抖」是什麼意思。
> 黑總護：「抖」是本省掛的行話，就是比「酷」還「酷」，比
> 　　　　　「炫」更「炫」（唸華語）。

---

**25**　〔清〕李漁：《閑情偶寄》（台北：長安出版社，1979 年 9 月），頁 57。

馬　鱷：哦！基本上我已經瞭解。

此段對白乃針對第一場（計 17 分 5 秒）殺人／追兇的厚重劇情進行調節，既影射台灣喪葬的粗俗場面，也納入社會流行用語，更將時下常聽到一般人講話的開頭冗詞贅語「基本上」設計為馬鱷的口頭禪，敏銳世故得頗能引人會心一笑。接著牛奔（口白似憨三）、三口組先後在第三場登場，就使得劇情莊諧間作，妙趣橫生，例如第五場城主黑闇堂之好友巴比丘帶領眾武士在校場操練，欲為城主報仇，秦假仙三人來到觀賞操練：

巴比丘：雖然身材有卡矮。

眾武士：有卡矮、有卡矮。

巴比丘：儘管腳手有卡短。

眾武士：有卡短、有卡短。

巴比丘：武功超群好兵馬。

眾武士：哈煞！哈煞！（配合整齊之動作）

巴比丘：大家看了會退火。

眾武士：會退火、會退火。

　　　　△鼓掌聲，誇獎聲（讚、帥、抖）。

　　　　△秦假仙、蔭屍人、業途靈上台。

秦假仙：精神飽滿，動作有力，整齊劃一，一看就知道是訓練有素的團隊。

業途靈：雄糾糾，氣昂昂（華語），又殺氣明明……

蔭屍人：殺氣騰騰啦！閩南語咬字很重要，音要咬乎對。

業途靈：反正很厲害、很抖就對了。

秦假仙：不知道兄弟仔是哪一角勢的？

巴比丘：豈不識，俺，拳打江東三十六擂台，腳踢山西七十二武館，人稱「跳動山頂如貔貅，翻動山腳若胡溜」，本人名叫巴比丘。

> 陰屍人：哦！巴比 Q，烤得不錯吃，很抖的架勢。
>
> 巴比丘：內行氣。
>
> 秦假仙：請問咱這位兄弟仔，你帶這批人，是想參加第三次世界大
> 　　　　戰嗎？
>
> 巴比丘：這你就有所不知，我巴比丘，乃是狼城之主黑闇堂的八拜
> 　　　　之交。聽到他被刺殺的消息，特地帶領混沌、兩儀、四
> 　　　　象、八卦、十六天罡矛盾陣，要為他報仇。
>
> 眾武士：報仇！報仇！報仇！
>
> △八名武士誇張之動作，業途靈、陰屍人嚇倒。

明‧王驥德（？～1623）《曲律》曾云：「大略曲冷不鬧場處，得淨、丑插一科，可博人哄堂，亦是戲劇眼目。」[26]巴比丘與其「矛盾團隊」原是可有可無的角色，與三口組的搞笑互動主要目的乃為「博觀眾哄堂」而以諧趣佚樂場面收束上半場，讓觀眾暫時先鬆弛情緒，因為下半場開始之後，素還真等人就要抽絲剝繭、釐清案情並糾出真兇。

## （二）單線式多層次之推理劇情

　　如果以時空背景設定來觀察，在「超武俠」的共同劇情風格之下，霹靂劇集走的是「奇幻」路線、《聖石傳說》走的是偏「科幻」路線、《狼城疑雲》則經營類似西方偵探小說（detective fiction）的「寫實推理」路線，曾任《霹靂月刊》總編輯的魏培賢即云：

> 《狼城疑雲》整個故事架構呈現著迷離多變的推理風格，與《金田
> 一少年殺人事件簿》有異曲同工之妙，故事的一開始就是一件無法
> 釐清是非的凶殺案。素還真扮演著破案的靈魂人物，在他的神機妙

---

26　〔明〕王驥德著，陳多、葉長海注釋：《曲律注釋》（上海：上海古籍出版社，2012年9月），頁222。

算之下，仔細推敲出真相。[27]

和霹靂劇集動輒三、四條戲劇線交織穿插相比，《狼城疑雲》因為演出時間、演出場地和舞台觀眾接受的考量，只採用一條戲劇主線，即由素還真負責擔任「偵探」帶領眾人（青陽子、劍君、寒彤和三口組）協助狼城調查是誰殺了城主黑闇堂。但為了不致產生「孤桐勁竹，直上無枝」[28]的單調窘境，黃強華採用兩種編劇技巧加以補強，一為「螺紋式深層推進」手法，二為「節外生枝」手法，因而在單線型的簡約劇情中產生迷離多變的推理風格。

## 1、「螺紋式深層推進[29]」手法

首先觀察《狼城疑雲》的文本敘事時間，總計十三場戲是採矢線方式的時間運轉依序進行的：第一場城主黑闇堂在大殿被「暗殺」，眾人欲商請素還真於十天內查明真相，自此日復一日，往下開展，這是一般野台布袋戲常見的時間進行模式，也使觀眾在認知劇情的走向上不致錯亂。第六場（日）時黑總護法提醒素還真「本案調查期限只剩三天」，第八場（夜）少主到靈堂獨白哭訴「阿爹，今天是你死後第七天，人家說『頭七』鬼魂最為靈聖了，一定會回來給親人託夢，今晚，你就託夢給我，告訴我兇手是誰，我好為你報仇……嗚……。」第九場素還真與青陽子等人討論案情時說到：「案情的輪廓越來越明了，范義是共犯應該錯不了，只是突然失蹤較為費解，他的失蹤提高破案的難度。案子破不了，荊師爺到時候會被處死，今天是期限的第八天，他必然開始慌張了。」第十場（夜）城主夫人與褓母在庭院提及「今天已經是第八天，兩天後午時兇案未破，荊尚智他就要被處死，想來可憐。」第十一場（夜）黑總護法在監牢外奚落荊師

---

27　八卦小賢：〈狼城疑雲〉，《霹靂月刊》第 35 期（1998 年 7 月），頁 60。

28　〔清〕李漁：《閒情偶寄》，頁 14。

29　指劇情在原來之層次上再逐一加深遞進挖掘，形成縱深感；因懸疑層層包覆，最後因逐層解疑而達至豁然開朗的審美效果。

爺「現在已經是子時了。到了午時，素還真無法破案，哈哈哈！你就沒命了。」均不時提醒觀眾，時間正不斷在往前進行，而調查期限將屆，這案子破得了嗎？直到最後第十三場，已屆第十天，素還真一開場即對著眾人云：「各位，今日素某要在城主與少主的靈前宣佈血案的兇手。」整個戲劇時間的發展，自兇案發生、素還真查案到真相大白，剛好滿十天，之間沒有使用任何非順敘手法（如倒敘、補敘、預敘、插敘）「破壞」時間的正常流動，只有在第九場由寒彤向素還真等人「概述」[30]、「外在式追述」[31] 狼城三十多年前的一段恩怨情仇，補充說明造成今日血案的遠因，但整體時間仍在往下開展。

接著我們看素還真如何拼湊出真兇的面貌：第一場狼城賞劍盛宴中，在燈火暫滅又乍明之際城主被人一劍封喉，而染血的章武寶劍竟為當時站在城主左側之荊師爺左手所持。在場眾人面面相覷、議論紛紛，黑總護法直指荊師爺、范義兩人之一為殺人兇手。范義辯稱黑暗中有人急步來取劍，此人定是兇手，但無法判定是誰所為？荊師爺則云燈火熄滅瞬間有人將章武寶劍送至他手中、他出於本能將劍順手接起，何況他與城主情同手足，且他自始至終未曾移動身軀一步，城主實非他所殺；而案發時在現場的除了范義、荊師爺外，另有城主夫人、褓母、黑總護法、金總管、傲笑紅塵、劍君、金小開等人，均有涉案嫌疑。開場即製造高潮與難題，因此素還真如何在十天內撥開迷霧、釐清此超完美謀殺案情，就成了劇本編構的思維核心，于洪笙說：

---

30　「概述是間接的陳述，它通過作者或作者在文內的代言人來直接敘述。它讓讀者首先聽到的是敘述者的聲音，而不是直接聽到人物之間的對話或獨白，或直接看到人物的行動。」——李建軍：《小說修辭研究》（北京：中國人民大學出版社，2003年），頁 141。

31　「外在式追述正因為它是外在的，因而，任何時候它都不會干擾第一敘述層，它的基本功能就是對於某件『往事』加以補充和說明，使讀者對它產生強烈的印象，或者為某一特定的目的服務。」——譚君強：《敘事學導論——從經典敘事學到後經典敘事學》（北京：高等教育出版社，2008 年 11 月），頁 126。

西方偵探小說破案過程要比中國公案小說複雜得多，因為時代、社
會、犯罪因素都在變化，其中突出了「偵」和「探」，沒有超自然的
力量來幫助，但不乏神祕感，出乎意料之外卻在情理之中，神祕而
不荒唐，它的斷案是建立在人的智慧和科學基礎上面。偵探往往有
驚人的洞察力和對所觀察到的事物進行準確分析及判斷的本領。[32]

因此號稱霹靂布袋戲史上第一神人——「半神半聖亦半仙，全儒全道
是全賢；腦中真書藏萬卷，掌握文武半邊天」的素還真被黃強華委以重
任，這次不施展「怒火燒盡九重天」、「石破天驚混元掌」、「蒼龍一吼
破雲關」等先天絕世「金光級」武功，而是要「掉入凡間」扮演類似「夏
洛克‧福爾摩斯」（Sherlock Holmes）[33]的角色施展其超凡智慧，以「科學辦
案」的邏輯推理，逐場為觀眾破解兇案謎團。

到了第三場，素還真先排除外人涉案的可能（包括不請自到、惡名昭彰的
金小開），因為仇家不會在高手雲集的現場行兇，且寶劍並未失落，兇手
顯非為奪寶而來，再提示「狼城本身有暗流衝突」，但須將「整個事件回
溯，血案的脈絡似乎就比較清楚」，至此已暗指乃狼城之人涉案，但是誰
行兇尚未確定。第四場，素還真偕同青陽子拜訪求證傲笑紅塵，傲笑紅塵
提出兩個疑點，其一「在燈火熄滅瞬間，同時聽到暗器破空之聲，但片刻
後燈火重燃，現場卻未發現任何暗器遺留的痕跡」，此處點出兇手或許擅
使暗器（伏筆一。第十場才揭露褓母為暗器高手身份）；其二「燈火熄滅到重新
燃亮之間，並無聽到任何腳步移動的聲音」，此點反駁范義所云「燈火熄

---

[32]　于洪笙：《重新審視偵探小說》（北京：群眾出版社，2008 年 6 月），頁 183。

[33]　「福爾摩斯是英國著名偵探小說家柯南道爾（Arthur Conan Doyle, 1859～1930）在一
系列的偵探小說作品（共 60 部，首部為發表於 1887 年的《血字的研究》／A Study
in Scarlet）中塑造出來的享譽世界、膾炙人口的文學形象，這個形象所表現出的機智
和神勇，以及對付多類罪犯的成功和卓越，塑造了一個工業文明時代令其他文學家們
或現代警察都望其項背、難以企及的現代神話。」──劉偉民：《偵探小說評析》，
150。

滅時，有人急步向前取劍，但在黑暗中他無法分辨此人是誰」之說法，可見范義說謊，而且留下兇手有使用特殊暗器的伏筆（伏筆二。在第十三場揭曉此特殊暗器為天女塵）。

　　第五場有一人（第八場始揭露此人為寒彤及其身份）在暗處投擲一封鏢書予秦假仙，上云「血案關係人范義，帶著兇劍無故失蹤」（伏筆三。第十一場證實范義已被殺人滅口。第二場寒彤即出場暗中觀察狼城尤其是城主夫人之動靜），秦假仙將此訊息回報素還真，范義涉案程度升高。第六場夫人在靈堂獨自一人喃喃自語：「天啊！我犯了什麼滔天大罪？為什麼要如此折磨我，責罰我？黑闇堂（恨之聲音）……城主啊！（悲）為什麼你要娶我？愛我？天啊……」，被側身在旁的劍君偷聽到（伏筆四。在第九場揭露城主夫人之過往情仇）。第七場素還真入牢探視荊師爺時，發現荊師爺是慣用左手的用劍高手，再詢問荊師爺、范義所站位置，得知「荊師爺在城主左側，夫人在城主右側；范義捧劍面對城主，城主賞劍後放回托盤、劍柄朝夫人方向」（伏筆五。在第十三場揭露），並判斷范義為血案共犯之一，其失蹤可能是畏罪潛逃或已被謀殺滅口，而主兇為誰尚待查明，至此已推論出兇手不只一人。

　　第九場寒彤概述三十多年前黑闇堂奪城殺原城主段星石、城主夫人且強娶段星石女兒（即今城主夫人）為妻的往事（此段概述回補第六場的伏筆，並在第十二場證實）；素還真與青陽子、劍君、寒彤推論出荊師爺擅使劍、黑總護法精拳術，均非暗器高手，而此人所使用的暗器非常特殊（伏筆六，同伏筆二，但更明確。在第十三場揭曉此特殊暗器為天女塵）；而「既要將所有燈火熄滅、又要在極短時間內取劍殺人」，應有倆人互相配合，一者熄滅燈火，一者殺人。但有三個疑問待解，一是同時要熄滅大廳內 36 盞燈火的難度很高，他（第十場直指褓母）是如何辦到的？二是就「荊師爺所站的位置、荊師爺慣用左手、熄燈之前劍柄在夫人的方向」等因素判斷，荊師爺行兇殺人的難度很高，如果他是兇手，他是如何辦到的？三是范義應是共犯，但突然失蹤較為費解，他為何失蹤（第十一場證實被殺人滅口）？

　　第十場素還真吩囑三口組假扮黑闇堂鬼魂「釣出」褓母是暗器高手

（但尚未交待如何熄滅燈火）。第十一場素還真交待寒彤查出范義屍骨被藏在夫人臥房床下，且故意放出荊師爺並跟蹤。第十二場荊師爺來找夫人，兩人言語衝突，夫人指控黑闇堂乃被荊師爺一劍封喉；荊師爺則稱一切均出自夫人之計劃、教唆；夫人反激荊師爺因貪戀美色與權勢而殺害城主。荊師爺隨即被褓母行刺身亡，而這一切均被劍君與寒彤窺伺在目（至此證明主謀者是夫人，行兇殺人者是荊師爺，也交待荊師爺的殺人動機）。

　　第十三場，素還真宣布破案，但要解釋第九場提出的三個疑問，方能說服在場眾人與所有觀眾。其一荊師爺如何行兇殺人？素還真云：「當時劍柄在右、劍尖向左，當燈光乍熄之時，范義將托盤轉動半圈。然後范義再將托盤稍加向前推出，此時荊師爺右手按住城主的後頸，左手抓住劍柄，順手一割，城主被一劍斃命，寶劍因此落在荊師爺手中，兇手正是荊師爺。」其二暗器高手是誰，他又如何瞬間熄滅又點亮燈火？素還真云：「除了范義，尚有一名擅使暗器的幫兇，他使用一種無色無味名為『天女塵』之藥物操控燈火明滅，因此藥與火接觸時會產生某種變化，使火暫時失去光亮，但片刻之後藥性即揮發，燈火又恢復光亮；而此名暗器高手就是褓母。」其三范義為何被殺人滅口？素還真云：「夫人與褓母計劃利用荊尚智殺了城主之後，再殺范義滅口；然後佈置成范義是畏罪自殺的狀態，再加上一封懺悔的遺書，標明他是受荊尚智唆使的，殺人者是荊尚智，動機是為了奪取城主之位與章武寶劍。這樣一來，荊尚智就會被處死，夫人之冤仇也就得報，荊師爺雖非依計劃被處死，卻仍死於褓母之手，而此幕被劍君目睹。」

　　在十三場戲中設下六處「伏筆」與三個「如何動手殺人的疑問」等待突破，有三處伏筆先陸續揭曉，如第四場的「伏筆一」在第十場揭曉，第五場的「伏筆三」在第十一場揭曉，第六場的「伏筆四」在第九場揭曉。有三處伏筆集中在終場揭曉，如第四場的「伏筆二」＋第九場的「伏筆六」、第七場的「伏筆五」均在第十三場才大揭密，如此運奇設伏致懸疑迭現，遂引人入勝。而在素還真緝兇過程中，觀眾原先以為只有一人（不是范義就是荊師爺）行兇作案，卻越看越複雜，最後竟是四人共謀的團隊合

作行兇，如第四、五場確定范義涉案，第七場暗示荊師爺也涉案，第六場＋第九場暗指夫人涉案，第九場另推論出一人負責熄滅燈火、另一人負責殺人，第十場直指裌母涉案，案情越滾越大，像扯出一大串棕子似地令觀眾如入山陰道中，應接不暇致瞠目結舌、暗暗叫好。但是當觀眾已知夫人、裌母、范義、荊師爺都是兇手後，卻仍不知他們如何搭配而成功行兇，這就留待終場由素還真一一道來並重建兇案現場才得豁然開朗，也讓劇情盤旋到亢龍在天而戛然收幕，此乃螺紋式深層推進「誰殺人」、「如何殺人」之編劇技巧所造成的驚嘆效果。

## 2、「節外生枝」手法

　　假若吾人「振葉尋根、觀瀾索源」，還原整樁暗殺狼城城主黑闇堂的計劃應是：「現今狼城城主夫人段秋痕為報三十多年前黑闇堂奪取狼城、殺害其父（原城主段星石）母（何氏），並強娶她為妻的仇恨（第六、九場演出），遂偕同裌母（第十場證實乃暗器高手），聯合荊師爺（第七場被發現慣用左手）、范義（第四場被揭示說謊、第五場已然失蹤）共同殺害城主黑闇堂。在賞劍盛宴的大殿，城主居中坐定、夫人站在城主右側、荊師爺站在城主左側、范義則面對城主（第一場）。當城主賞完劍而由范義捧劍（劍柄在右指向夫人處、劍尖在左）時，由裌母射擲無色無味的『天女塵』操控燈火明滅（第十三場被推論出），在燈火熄滅瞬間，范義將托盤轉動半圈再稍加向前推出，此時荊師爺右手按住城主的後頸，左手抓住劍柄，順手一割（第十三場被推論出），城主遂被一劍斃命（第一場）。」這種看來平庸、通俗而單調的故事，經過黃強華巧妙地前後翻轉、剪碎重組，竟表現出層層推進、步步緊逼又嚴絲合縫的震撼效果，引導觀眾經歷一趟從結果到原因的「逆向發現」過程，誠如清‧李漁所言「編戲有如縫衣，其初則以完全者剪碎，其後又以剪碎者湊成。剪碎易，湊成難，湊成之工，全在針線緊密」[34]。但顯然常在霹靂劇集中操控多條故事線的黃強華並不以此為滿足，遂在主線已然緊密的情節中，再另行節外生枝，讓劇情橫生波瀾、層疊翻湧。

---

[34]　〔清〕李漁：《閑情偶寄》，頁12。

　　第一個節外生枝處在素還真查案之前，安排寒彤先行偵斥狼城動靜。第二場，有一武士裝扮之人於狼城庭院暗處觀察城主夫人的言行，此人身份、行事動機不明，接著此人於第三場到琉璃仙境縱火並發出一信予素還真，內云：「狼城血案與君無關，執意追究，自惹禍端」，令人懷疑他是否為狼城血案兇手？在第五場則在校場暗處投擲一封鏢書予秦假仙，上云「血案關係人范義，帶著兇劍無故失蹤」，透露重要消息給素還真。此人到第八場始揭露身份，乃曾為城主黑闇堂的鐵衛寒彤，第九場更說出昔日狼城的恩怨情仇，他的所作所為在補充案情、提供線索給素還真分析之用，至此方嵌入主線，並加入素還真辦案團隊協助偵察。寒彤在第五場之前，讓觀眾不知他是好人或壞人，甚或被懷疑是涉案兇手，這有兩個原因，其一霹靂的戲偶已脫離傳統「臉譜」式、「類型」式而走向「個性」式、「開放」式造型，因此自寒彤的「外型」著實讓觀眾看不出其好壞忠奸，僅能猜測他是俠士或是刺客之流；其二黃強華不讓寒彤採傳統戲曲「人物自報家門」方式自剖心境，因此觀眾無法在第一時間快速了解他的行動企圖與行事立場，遂在主線之外興起一陣波瀾。

　　第二個節外生枝處，乃范義、荊師爺相繼被殺。原為行兇共犯的范義被城主夫人與褓母聯合殺人滅口，於第五場被寒彤藉鏢書說出帶著兇劍無故失蹤。共犯之一的荊師爺原先並不知情，直到第七場才由素還真口中得知范義已失蹤（畏罪潛逃或被謀殺滅口）的訊息，遂造成第十二場的窩裡反，致荊師爺被褓母襲擊而亡。共犯之間互相利用、殘殺，已逾越原先的合謀，但衍生此一案外案則讓劇情波濤洶湧。而荊師爺提早身亡，無法由其「自白」行兇之細節，留下懸疑令觀眾猜測，因此素還真／黃強華在第十三場的「開剖」就令人讚嘆其「半神半聖亦半仙」、「掌握文武半邊天」的超卓智慧了。

　　第三個節外生枝處在狼城少主於第八場被一幪面人割喉身亡。當城主被殺一案尚未完全理清頭緒之際，卻又發生少主被殺命案，案上加案使劇情更加錯綜複雜，兇手是誰？行兇動機又是為何？兩起命案是否為同一人

所犯？這如同「魔盒結構」的案中套案[35]，在在考驗觀眾和素還真併案調查的智慧。素還真在第八場即已排除被眾人誤會的寒彤為殺害少主兇手，因為他在檢視少主屍體之傷痕後判定是銳利短劍所為，而非手持厚背翎刀之寒彤所殺，行兇的幪面人應在城內。第十場，素還真用計確定投擲暗器與善使短劍均為同一人——褓母。但褓母與夫人共謀刺殺城主，可未曾共謀再殺少主，其行兇動機不只令觀眾也讓夫人驚訝不解道：「啊！妳（褓母）殺了少主，為什麼要這樣做？黑闇堂是咱的仇人，少主卻是我兒子、我的親骨肉啊！」褓母回答：「斬草必除根，他的體內流著黑闇堂的血液，終究是黑家的人。……小姐，妳別忘記，黑闇堂是妳殺親毀家的仇人，妳活著就是為了報仇，仇人的後嗣不可留。」以上對話出現在第十三場揭露城主被殺真相之後，褓母失控、自作主張地「逾越計劃」殺人，令夫人嘗到難以言宣的錐心之痛，也讓觀眾看得不勝唏噓；其實若仔細回顧劇情，褓母殺少主的伏筆早在第六場已暗中設下，當夫人與褓母談論素還真能否破案時，少主搶話：「會的，素還真有超人的智慧，他一定可以查明真相，抓到兇手。到時候我一定要親手為爹親報仇，娘！到時候你一定要讓我親手將兇手斬首。」這時的褓母聽完十二歲少主的話後已動了斬草須除根的念頭，只不過黃強華沒使用人物「心裡內白」（OS）[36]或「背拱」[37]技巧呈現褓母的殺機，只讓褓母訝異地頓了一下頭，觀眾此時尚無法看出褓母的心理想法。此處節外生枝在第六場埋下伏筆，第八場行兇殺

---

[35]　參于洪笙：《重新審視偵探小說》，頁 176。

[36]　OS 即 off‧stage（在舞台旁的）的縮寫。

[37]　「背拱」即是在劇中兩人或數人對話之際，其中有一人要表白自己的心事，不使對方知道，但又必須讓觀眾了解，只運用一下手勢以袖子遮隔，或往台旁走幾步，就表示略過舞台上其他角色，表示不讓其他角色知道自己內心祕密的意思。後世戲曲所稱的「背拱」乃來自元雜劇的「背云」，如關漢卿（1241？～1322？）《玉鏡台》第二折，溫嶠〔背云〕：「小官暗想來，只得如此，若不恁的呵，不濟事。」〔做向夫人云〕：「姑娘，翰林院有個學士，才學文章不在姪兒之下。」即溫嶠當著姑母面前，心裡暗暗盤算如何用計來娶姑母之女為妻。——見〔明〕臧懋循輯：《元曲選‧甲集下‧溫太真玉鏡台》（台北：台灣中華書局，1974 年 2 月），頁 4。

人，第十場時匯入主線，並在第十三場時揭露，造成夫人心理崩潰，也帶給觀眾「仇恨泯滅人性」、「傷人也傷己」的震撼與省思。

在主故事線外另起三處「節外生枝」的子故事線，先各自散開，再陸續匯入主線，這是一種類似「故事嵌入」[38]的技巧，也使得《狼城疑雲》的劇情產生跌盪多姿的層次感，也令人對霹靂的舞台編劇技巧刮目相看。

### 3、三處「白璧之瑕」

霹靂之所以能編構出《狼城疑雲》此「單線式多層次」之緊密推理劇情，乃是黃強華率領其編劇團隊長期在編撰霹靂劇集多線交錯穿插的基礎上，為因應舞台條件而「厚積薄發」、「取精用宏」所呈現的成果，劇情多處運奇設伏、法度謹嚴，解析交待脈絡分明、穩健凌厲，實乃傑出秀異、不可多得的佳構；但若要吹毛求疵，有以下三點為白璧之瑕可提供討論：

其一「荊師爺左撇子的設定」雖是高明但並不妥適，因為霹靂操偶師習慣以右手食指伸入戲偶的頸管、輔以大拇指輕按頸管外緣控制戲偶頭部，操偶師再以右手無名指伸進扣環操作戲偶右手，最後操偶師以左手掌握持「天下通」操控戲偶左手以持弄刀劍、拂塵等器物。長期以來，操偶師慣以右手控制戲偶頭部與戲偶右手，操偶師的左手則操控「天下通」舞動戲偶持器物的左手，所以霹靂的人物角色大多以左手握持兵器。《狼城疑雲》一劇中，不只荊師爺是左撇子，第七場金總管探監時就以左手提著裝肉包的竹籃再轉遞給用左手接過竹籃的荊師爺，第八場劍君與寒彤的打鬥，兩人均左手持兵器互相攻擊，因此慣用左手的荊師爺並不具特殊性，除非荊師爺這尊戲偶單獨設定由左手操持兵器，其他角色戲偶則全部設計由右手操持兵器，方可解決此難題。

---

[38]　「所謂故事『嵌入』的狀況，乃指起始的敘述層形成最初的敘述框架，在這一敘述框架之下一個或多個不同的故事被講述著，後一個故事被包含在前一個故事中，從屬於前一個故事，由此形成一個層層遞進的等級層次。」——譚君強：《敘事學導論——從經典敘事學到後經典敘事學》，頁45。

　　其二「荊師爺自請先就縛入監以待素還真查出真兇還其清白，若素還真查不出兇手則荊師爺將被處死」的設定並不合理[39]，因為荊師爺就是賭素還真不能偵破此超完美謀殺案，若身為武林第一智者的素還真能查出真兇，那參與共謀的荊師爺當難逃制裁（因為看不出荊師爺要嫁禍給誰以誤導素還真破案）；因此這個設定應改為「荊師爺自請先就縛入監以待素還真查出真兇還其清白，若素還真查不出兇手則應釋放荊師爺」，不然素還真若查出真兇，因為荊師爺是兇手之一，荊師爺必得死；素還真若果查不出真兇，荊師爺仍然得死，那荊師爺怎能活命？當然這一改，之後的劇情邏輯須連動調整。

　　其三，素還真在第十三場當眾宣佈殺死城主之人乃荊尚智，而范義是幫兇。金總管認為以當時情況，荊師爺根本不可能拿劍殺死城主。素還真遂要業途靈代替夫人、蔭屍人代替荊師爺、秦假仙借持劍君之劍代替范義捧劍，重現當時城主被殺之情況。素還真云：「現在就讓各位重現城主被殺當時的狀況。當時劍柄在右、劍尖向左，當燈光乍熄之時，范義將托盤轉動半圈。然後范義再將托盤稍加向前推出，此時荊師爺右手按住城主的後頸，左手抓住劍柄，順手一割。」（蔭屍人、秦假仙配合動作）。若是霹靂劇集[40]、電影或一般影視節目如《武俠》[41]、《大宋提刑官》[42]演出這一

---

[39]　《狼城疑雲》第一場，荊師爺云：「我與城主結義二十餘年，與城主同甘共苦，出生入死，共創狼城霸業，無怨無悔。今城主被殺，兇器在我手上，既令我百口莫辯，更令我痛不欲生。金總管、黑總護法，你們也不必再為此事爭執，惹動干戈。我願意束手就縛，關入大牢，各位可以深入調查，能夠查出兇手是我幸，也是狼城之幸，否則就認定我是兇手，我願意接受極刑，追隨城主於九泉之下……。」黑總護法回以：「十天為限，如果素還真在十天內無法查明真相，那他就是浪得虛名，荊師爺就是兇手，應該處以極刑。」

[40]　《霹靂異數之龍圖霸業》（2001年9月～2002年4月發行，共40集）第29集第15場戲，懷面人（即策謀略）向黑衣劍少說明其父誅天亡乃被其母妖后聯合策謀略所殺之過程與疑點時，即採用懷面人的敘述＋誅天被妖后所殺之真相演示畫面的方式交待（因在第14集結尾時，誅天首級被吊在公開庭上，致死原因不明。嚴格說來這段是過往空白的補敘），一解黑衣劍少與觀眾的疑惑。

段，常會使用「閃回」[43]（flashback）＋「聲畫分離」[44]的技巧，使觀眾再仔細看一次兇案實況，以釋疑惑。但《狼城疑雲》是舞台劇，很難如此表現，而由三口組代為演出，觀眾在認知角色性別與方位上會有落差，對素還真的解釋遂無法立即完全體會。此處倒是可考慮「連鎖劇」[45]的技巧，先拍製原班人物角色之行兇畫面，再利用現場四台 120 吋大螢幕中的兩台同步搭配素還真口述時播出（其它兩台聚焦三口組的代演），如此「聲畫分離」，觀眾將更能一目瞭然。

## （三）只有對白，沒有旁白

影視霹靂劇集人物的說話方式可分為四種：1 對白（角色與角色對話）、2 獨白（角色自言自語）、3 內白（角色內心話以 OS 呈現）、4 旁白（敘述

---

[41] 2011 年 7 月 22 日在台灣上映的香港動作電影，陳可辛執導，甄子丹、湯唯、金城武、王羽、惠英紅等領銜主演。

[42] 2005 年 5 月 27 日在中國中央電視台首播的古裝懸疑推理電視單元連續劇，共 52 集（每集 45 分鐘），由十一個充滿懸念、詭譎驚異的命案組成，導演闞衛平，編劇錢林森、廉森，主要演員何冰飾宋慈、羅海瓊飾竹英姑。

[43] 「閃回，又稱倒敘，即回頭敘述先前發生的事情。它包括各種追敘和回憶，如復仇故事中對往日冤仇的追溯，偵探小說中對作案過程的說明，以及有些成長小說中對人物過去的交待，對自己經歷的回憶等。」──胡亞敏：《敘事學》（武漢：華中師範大學出版社，2004 年 12 月），頁 65。

[44] 「聲畫分離，它指畫面中聲音和形象不同步，相互分離，即聲音不是由畫面中的人或物體、環境所產生的。這時，聲音是以畫外音的形式出現的。聲畫分立的功能有，其一，它能有效發揮聲音主觀化作用，以表現作品人物的思念或回憶。其二，它發揮聲音銜接畫面，轉換時空的作用。其三，它能深入地揭示人物的心理活動。」──孫宜君、陳家洋：《影視藝術概論》（北京：國防工業出版社，2012 年 5 月），頁 90。

[45] 「連鎖劇可以說是電影與舞台劇的交流或合併而成的一種連環劇。……連鎖劇的特色是在舞台劇上演中，表現在舞台條件上所不能表現的一切，譬如：外景、戰爭、洪水、江上、火災、仙洞、空中（飛天）、水中等大場面，可以藉電影來表現它。……台灣的連鎖劇是產生於民國十七年（日據時代昭和三年），桃園縣桃園鎮人林登波組織的『江雲社』歌仔戲劇班。」──呂訴上：《台灣電影戲劇史》（台北：銀華出版社，1961 年 9 月），頁 283。

者介入提示說明而以 OS 呈現），[46]其中以對白和旁白最常使用，尤其在武戲方面，無形態、不在故事中的敘述者常以全知觀點的旁白，提示觀眾看戲的關竅，以《霹靂兵燹之刀戟戡魔錄貳》第一集〈萍山現蹤〉前十場戲計 29 分鐘為例，共出現 28 處旁白，如第二場在了無之境有三處激鬥，劇演如下：

　　　　　　　（異度魔界六先知之鬼知、冥見對上金八珍）

　　鬼　知：「殺！」

　　　　　　　（另一方妖聞、邪慧與閻屍缸對上談無慾）

　　妖　聞：「談無慾，降者生為奴。」

　　談無慾：「魔界先知，可笑。」

　　　　　　　（另一方夜重生率異邪眾對上慕少艾）

　　慕少艾：「再報一次名號如何？」

　　夜重生：「天蠶蝕月夜重生。」

　　慕少艾：「天蠶，蟲一隻唷。」

　　　　　　　（慕少艾飛縱入夜重生座輦內激戰）

　　OS：蛻變異邪體，強悍誰出左右，慕少艾凝神應強敵。

　　慕少艾：「雲影飄渺。」

　　　　　　　（慕少艾手劍一出，夜重生閃過）

---

46　以上四種說話方式，乃長期觀察、歸納霹靂布袋戲演出後所得，此處所提之霹靂「旁白」定義為不在場之敘述者所提示、介入的口白，由黃文擇演述，與西方戲劇所稱的「旁白」（aside）（由角色發出，不讓周圍的人聽見的心理話）不同，aside 雷同於中國古典戲曲的「背云」、「背拱」，不過三者皆是向觀眾而非向其他角色傳達訊息。霹靂的「獨白」，乃場上只有一名角色時的自言自語，既無其他角色在場，因此乃對觀眾發出訊息，等同於西方戲劇所稱的「獨白」（soliloquy）。霹靂的「內白」（角色內心話），有兩種情況，其一為單一角色在場上之內心沉思，但嘴巴不動而以 OS（off‧stage）發出的語言；其二為很多角色同時在場上，其中某個角色之內心沉思，但嘴巴不動而以 OS 發出的語言，這種情況比較像「背拱」、aside，但「背拱」、aside 必須由角色張口說話。

夜重生：「好劍法，喝。」

慕少艾：「鴻飛冥冥。」

夜重生：「變換刀招，趣味。」

　　　　（畫面轉至另兩方戰處）

談無慾：「喝！」

OS：同在混戰，月才子揮灑如入無人之境，金八珍苦戰漸感疲憊。

　　　　（畫面轉回慕少艾）

夜重生：「有此能為，你更加該死，喝，天變地泣。」

慕少艾：「平川定海。」

OS：再凝功，夜重生氣勢撼寰宇，慕少艾凝功苦支撐。

　　　　（畫面再轉至另兩方戰處）

OS：另一方面，談無慾血戰閻屍缸、邪慧、妖聞，戰局也進入高潮。

閻屍缸：「喝！」

談無慾：「呀！」

金八珍：「喝！」

鬼　知：「殺！」

談無慾：「（對著閻屍缸）冷水心之仇，此招了結。」

閻屍缸：「喝！」

　　　　（畫面急轉到第三場了無之境第二道，天險刀藏 VS.赦生童子）

此場戲有四處旁白，「蛻變異邪體，強悍誰出左右，慕少艾凝神應強敵」、「再凝功，夜重生氣勢撼寰宇，慕少艾凝功苦支撐」這兩處旁白，敘述者點明夜重生功體強過慕少艾；「同在混戰，月才子揮灑如入無人之境，金八珍苦戰漸感疲憊」，此處旁白，敘述者點明談無慾功夫不輸妖聞＋邪慧＋閻屍缸三人聯手，而金八珍則不敵鬼知＋冥見之合攻，「另一方

面，談無慾血戰閻屍缸、邪慧、妖聞，戰局也進入高潮」，敘述者交代轉
換場景且勝負將底定。全知觀點旁白的大量運用，使得人物眾多、線索紛
繁的霹靂劇集之劇情容易被觀眾吸收。但《狼城疑雲》是現場演出的舞台
劇，人物不多、打鬥很少，因此黃強華編撰劇本時捨棄運用旁白，除了
「人物動作」外，全劇幾乎以「人物對白」推展劇情走向，翁振盛說：

> 人物透過談話知會其他人物，分享訊息，傳遞情感。亦即人物闡述
> 自己，不再透過敘事者。說話的同時也揭示自己的身分、地位、喜
> 惡、情感、欲求以及和他人的關係。人物的話語甚至揭露一些說話
> 者自己都未意識到的特質。……說與做之間有密切關聯，釋放一個
> 訊息往往就會導向行動。因而，對話同樣可以推展故事，因為在話
> 語交換中，不只能夠交待人物的過去、人物間的關係、事件的原
> 委，也可以指向未來，因為交談常透露重要的決定或選擇，揭示即
> 將開始的計畫或行動，為之後的發展埋下伏筆。[47]

傑出的布袋戲舞台劇本，不能太過依賴如「『上帝』般的全知全能的敘述
者從任何角度、任何時空來敘述：既可高高在上地鳥瞰概貌，也可看到在
其他地方同時發生的一切；對人物的過去、現在和未來均瞭如指掌，也可
任意透視人物的內心。」[48]因此《狼城疑雲》捨棄旁白，全以人物對白營
造懸疑莫測的劇情，實在值得讚許，當然也因此無法讓「啞巴」但具超高
人氣的葉小釵上場[49]，因須藉助敘述者旁白代傳其心境，遂改以內斂冷靜

---

[47] 翁振盛：《敘事學》（台北：行政院文化建設委員會，2010 年 1 月），頁 54。

[48] 申丹：《敘述學與小說文體學研究》（第三版）（北京：北京大學出版社，2004
年），頁 219。

[49] 《霹靂月刊》自 1995 年首度舉辦會員票選「年度十大偶像」（1996 年擴增為 12 大
偶像）至 2000 年「年度二十大偶像」票選，葉小釵連六年獲得第一名；2001 年迄今
（2014）均由素還真拔得頭籌。

的劍君[50]取代協助素還真。不過整齣戲仍有兩處獨白故意揭露部分訊息，其一在第六場的獨白非常關鍵，乃夫人自云：「天啊！我犯了什麼滔天大罪？為什麼要如此折磨我，責罰我？黑闇堂（恨之聲音）……城主啊！（悲）為什麼你要娶我？愛我？天啊……。」夫人對黑闇堂之既憤恨又悲憫已然「露跡」，而這處獨白也被躲在暗處的劍君聽見（之後回報素還真），當然也故意讓觀眾聽見；其二在第八場，少主一人來到靈堂獨白：「阿爹，今天是你死後第七天，人家說『頭七』鬼魂最為靈聖了，一定會回來給親人托夢，今晚，你就托夢給我，告訴我兇手是誰，我好為你報仇……嗚……。」這處獨白也被躲在暗處的幪面人（褓母）聽見，遂強化褓母斬草除根的決心。獨白，就是一個角色自己在舞台上單獨表白，這種戲劇語言如果用「寫實主義」的戲劇觀點來看，屬於極不自然的舞台語言[51]，所以還是能避則避、不用為宜。

　　《狼城疑雲》除了捨棄旁白，當然也不採用傳統戲曲類似全知觀點旁白的「自報家門」以自我表述，劉慧芬說：

> 「開門見山型」的開場，可視為古典劇場或東方劇場慣用的手法。此種技巧，通常不對觀眾做任何的保密或隱瞞戲中事件的發生與角色的意圖，而在戲劇的開始，就把劇中主要人物的關係、相關背景與事件發生的環境地點交待清楚。……傳統戲曲劇本多採此種技巧，又稱為「自報家門」式。簡便、經濟、暢曉是它無可取代的優勢，配合戲曲「有話則長、無話則短」的藝術原則，與相應的一套完整程式，如引子、定場詩、定場白等，對人物的背景、心情與性格特徵等，皆能掌握一定的效果。[52]

---

[50]　三傳人中葉小釵因喑啞不適合演舞台劇，亂世狂刀則因個性豪放不羈、容易衝動不適合協助辦案，因此劍君遂被挑中擔綱「協助者」角色。

[51]　劉慧芬：《京劇劇本編撰理論與實務》（台北：文津出版社，2005 年 3 月），頁275。

[52]　劉慧芬：《京劇劇本編撰理論與實務》，頁 150。

如果讓《狼城疑雲》的人物一上場即自報家門告知觀眾「他是誰」、「他
要做什麼」，那這戲也就不會「疑雲重重」而引人入勝了，所以黃強華也
幾乎不幫人物角色設計出場詩，全劇二十個角色中，只有三人吟誦四次出
場詩，分別是：第二場、第十場，夫人在喪夫、喪子上台時吟誦「命如秋
網結欄杆，雨急風狂便驚散；欲問香魂寄何處，應夢殘絲墜巫山」，語寓
悲傷與無奈，符合其心境；第三場，素還真在琉璃仙境自蓮花瓣中現身並
吟出：「人間何處不銷魂，骨肉親疏反覆間；周旋冰血心機盡，煙雨杳杳
孤鴻閒」，已在暗示他須於釐清狼城逆倫血案後才得悠閒過日，還好這詩
只朗誦一次，觀眾尚來不及細細體會；第四場傲笑在幽靜小園彈箏自吟：
「半涉濁流半席清，倚箏閒吟廣陵文；寒劍默聽君子意，傲視人間笑紅
塵」，這詩是他於《霹靂英雄榜》[53]第五十集初登場即吟誦的出場詩。
《狼城疑雲》之所以不像霹靂劇集那麼多用出場詩，一則為了節省時間，
像劍君一出場即吟誦他的招牌十二恨詩句，就會顯得拖沓[54]；二來出場詩
是「自報家門」的其中一個構件，會洩露太多「天機」，為了使劇情懸疑
莫測，還是得節制使用。

　　整齣《狼城疑雲》的人物口白仍是由「八音才子」黃文擇一人獨力擔
綱演出，但採事先錄製好口白配音，再於現場播放，並安排三個場記在後
場拿文字劇本與碼錶控制時間以指示操偶師行動。據霹靂營運長劉麗惠回
憶，直到首演之前，演出團隊不論在虎尾或在台北都沒有時間完整綵排過

---

[53]　1996 年 7 月～1997 年 4 月發行，共 50 集。

[54]　劍君十二恨於《霹靂狂刀》（1993 年 12 月～1995 年 2 月發行，共 60 集）第 58 集初
　　　登場，出場詩為：「一恨才人無行，二恨紅顏薄命。三恨江浪不息，四恨世態炎冷。
　　　五恨月台易漏，六恨蘭葉多焦。七恨河豚甚毒，八恨架花生刺。九恨夏夜有蚊，十恨
　　　薛蘿藏虺。十一恨未食敗果，十二恨天下無敵。」此詩改編自清‧張潮《幽夢影‧卷
　　　五》：「一恨書囊易盡，二恨夏夜有蚊，三恨月台易漏，四恨菊葉多焦，五恨松多大
　　　蟻，六恨竹多落葉，七恨桂荷易謝，八恨薛蘿藏虺，九恨架花生刺，十恨河豚多
　　　毒。」──參吳明德、嵐軒編著：《霹靂人物出場詩選析》（台北：霹靂新潮社，
　　　2013 年 6 月），頁 48～53。

一次[55]。但霹靂操偶師長期在攝影棚內聆聽黃文擇的配音，已培養出良好默契，縱使《狼城疑雲》甚少（也不明顯）使用「叫板」式口白提醒操偶師配合撐偶作動作，操偶師只要事先閱讀劇本再配合場記指示，依然可使人物話語和人物動作同步到位[56]。所謂「叫板」式口白，乃原說話的人物提及或呼喊某人時，那人就得回應；此乃源於代眾多人物角色發言的主演只有一人，搭配的操偶師卻有數人（古典、野台金光布袋戲可一人操兩尊），若同時有多尊戲偶在場上，只有正在講話的戲偶能搖頭擺手，其他戲偶通通不能動，以免觀眾搞不清楚是那尊戲偶在講話，操偶師則要專心聆聽手上的戲偶是否被「點名」（或那邊肩膀被主演拍示），以同步配合動作。《狼城疑雲》第一場之「叫板」式口白如下：

城　　主：各位皆是武林中極負盛名的劍客，所用之劍，當非凡鐵。
　　　　　不過，當你們看到此劍，也不必汗顏，因為此乃人間極品
　　　　　「章武寶劍」。**范義！**
范　　義：屬下在。（一）

金總管：這……這嘛……**請夫人定奪如何？**
（夫人拭淚，上前發言）
夫　　人：城主不幸被刺，兇案的案情未明，狼城此刻不能再起紛
　　　　　爭，荊師爺之意我也同意……嗚……。（二）

金總管：**褓母**（奶母），你先扶夫人進入，我們留下來處理城主的
　　　　　後事。
褓　　母：是，總管。
（褓母扶夫人下台）（三）

---

55　2014 年 3 月 25 日下午 3 點於南港霹靂國際多媒體公司訪談劉麗惠營運長。
56　2014 年 4 月 4 日下午 3 點電話訪談曾擔任《狼城疑雲》操偶師的黃世志先生。

《狼城疑雲》第一場前後有十個主要人物在場上，誰該講話、該動作，實在難為了操偶師，雖然劇中偶有使用「叫板」式口白指揮戲偶反應，但大部分的情況仍須「身經百戰」的操偶師憑藉經驗再配合場記的指示才得順利完成演出。

　　一般觀賞舞台劇的觀眾會質疑為何黃文擇不像許王、黃文郎、廖文和、王英峻等在現場演出那樣，直接講出口白，比較有即興的趣味？霹靂劇集採行事先錄製口白方式，這樣黃文擇（口白部門只有他一人）才不用整天待在攝影棚（至少分兩棚四班同時拍攝）一再配合操偶師因 NG 而重複口白，若長期如此，體力、情緒和聲帶將容易磨損而無以為繼，所以他在虎尾自宅特闢錄音室專心配完口白再將錄音母帶送到攝影棚，現場可不限次數一再重播，也可分割場次口白讓兩個攝影棚同時拍攝不同場次的畫面，以提升產能。現場一次三小時的口白演出，難不倒一般布袋戲演師，以黃文擇的資歷與能耐照理也能應付得綽綽有餘，但為何《狼城疑雲》仍要事先錄好口白呢？這有兩個原因，其一、平日黃文擇配霹靂劇集的口白已感到進度壓力，一九九八年霹靂同時要「軋」三種類型的布袋戲，實已忙得不可開交，若再於現場演出（共 7 場，有三天各演日、夜兩場），體力、精力將耗費過鉅，會影響演出品質。其二、《狼城疑雲》的劇情在單線中有多層次轉折，且運奇設伏、環環相扣之巧妙已如上述，遠遠超越其他內、外台布袋戲常演的「征關奪寨」、「正邪對抗」等簡式劇碼，主演一人要背熟全部劇情與對話實非易事（歌仔戲等人戲則可眾人分攤），或許可採由主演拿著文字劇本邊看邊演的方式因應（這是目前布袋戲文化場或室內劇場最常見的演出方式），但如此仍會出現「忙中有錯」或「咬螺絲」突槌的情況，為求保險，遂採預錄口白方式因應。不過黃文擇雖預錄口白，但「氣口」生動自然，現場演出又契合流暢，而且他在換景時現身舞台兩側搭配戲偶即興表演「脫口秀」，遂使現場觀眾渾不知口白為錄音播出，除非細聽第八場當寒彤（其時身份不明）被劍君制伏，黑總護法與金總管趕來，兩人同時講出：「寒彤，原來是你！」此處須採用兩人口白混聲處理並同時播放才能做到，因為只有一張嘴巴的黃文擇無法同時為兩個人物說話。

最後，終場狼城爆發派系大混戰，收幕時則以餘味無窮、發人深省的對白作結，秦假仙：「素還真啊，狼城的戰火尚未平熄，為什麼要離開？」素還真則回以：「唉！國恨家仇非吾微薄之力所能平撫，執政者必須以仁為治世之本，凡事順天道而行。所謂順天者昌、逆天者勞。今日狼城之變故，不是一朝一夕所致，冰凍三尺非一日之寒。走吧！狼城的命運，就讓狼城的子民來處理吧！」這是「開放式」結局的設計，也符合「自己的國家自己救」的現代性思維。

# 三、結語

一九九七年五月三～四日，霹靂布袋戲應「第四屆皇冠藝術節」之邀，於台北皇冠小劇場演出劇場版《霹靂英雄榜》；同年十月廿四日～十一月二日，台北誠品敦南總店為慶祝開幕週年，舉辦「霹靂樂園」主題活動，邀請霹靂在台北誠品敦南店舉辦「霹靂現象談」之座談會、霹靂布袋戲偶裝置藝術展、扮裝秀及戶外演出。座談會上「擠滿聽講年輕人，自表是『死忠』」與『半忠』的佔了絕大多數，聽眾女性比率多於男性，年齡平均廿歲上下」[57]，晚上的戶外場，「實際到現場也有五、六百人，把小小的人行道擠得水洩不通，小小木偶有如此魅力，倒是勇冠傳統戲曲界」[58]。也許是這兩次的台北演出成效與風評不差，讓霹靂起心動念想要攻入「台北高層藝文知識圈」，遂有了進軍「國家戲劇院」演出的計畫。

但黃強華畢竟是有謀略與戰略的操盤手，他先於一九九八年六月廿五日～七月廿日，與國立中正文化中心、聯合報副刊合辦「霹靂英雄榜・狼城疑雲——霹靂劇本大改寫」徵文活動，趁機造勢與製造話題，總計收到 2236 件來稿（其中網路投稿 1737 件、郵寄投稿 499 件。有 1 千多件是 30 歲以下高

---

57 紀慧玲：〈霹靂現象　網路燒到戶外〉，《民生報》第 19 版（1997 年 11 月 1 日）。

58 紀慧玲：〈霹靂現象　網路燒到戶外〉。

中、大專生的作品）[59]，掀起第一波話題高潮。接著「由於預售票房甚佳，霹靂特別刊登廣告，詢問觀眾是否要加演，見報後兩天，湧進了五千通電話，遠從澎湖、台東都有觀眾打電話高呼『我要霹靂加演』！」[60]讓預計只演四場的《狼城疑雲》，一路加碼到七場，情況超乎預料的好。演出結束後，不只觀眾讚譽有加，連原先忐忑存疑的國立中正文化中心也刮目相看，主動邀請霹靂再次演出，但霹靂因劇集愈演愈盛、無暇他顧而婉拒，然經不起一再熱情邀約，遂又於二〇〇〇年九月十二日 19：30～21：30 應「國立中正文化中心」之邀於台北中正紀念堂藝文廣場舉辦「2000 中秋霹靂夜」大型戶外表演活動──「霹靂英雄慶中秋──風起雲湧」[61]，可見當年《狼城疑雲》因演出成功，給台北藝文高層留下良好印象，才促成這次的大型戶外表演[62]。

雖然行銷策略得宜，但《狼城疑雲》之所以被刮目相看、讚譽有加，最根本原因乃在其劇本非採霹靂劇集式的「金光」思維，而是完全採用現代偵探「舞台劇」寫實型的思維編構，這須歸功於黃強華洞徹「舞台劇」與「影視劇集」兩種表演類型本質上的不同，「不畏清議」大膽創新編構所致；而在場次的安排上，黃強華更是精心結撰，首場城主被殺（邏輯起點），先行震撼觀眾耳目，可謂「起筆突兀」如巉巖聳峙，造成一種險奇之美；接著在層層推敲中又衍生案外案致劇情錯綜複雜、疑雲密布，最後於終場撥雲見日，將關鍵案情大揭曉，令觀眾盡釋疑惑、豁然明瞭。這種開場即設「誰是兇手」的主懸念，一直扣緊觀眾心弦，接著由素還真扮演「偵探」，以細緻深刻觀察和精密邏輯推理之「科學辦案」態度調查案

---

59　楊錦郁：〈撥雲見日──「狼城疑雲」劇情創作比賽決審會議〉，《聯合報》第 37 版（1998 年 8 月 18 日）。

60　周美惠：〈「狼城疑雲」開演　黃海岱現身舞台〉，《聯合報》第 14 版（1998 年 8 月 29 日）。

61　2000 年 9 月 11 日《大成報》第 10 版有半版廣告，刊登演出訊息。

62　霹靂布袋戲首次外台演出，乃 1999 年 4 月 17 日在台中縣政府與大甲鎮瀾宮合辦的「99 年台中縣媽祖文化觀光節」中演出〈霹靂英雄榜之血戰魔鬼城〉。

情，物證、心證推理[63]雙管齊下，逐步讓觀眾獲得「誰」（兇手是誰）、「如何」（怎樣作案）、「為什麼」（作案動機）等揭開兇案真相的審美愉悅，完全符合現代偵探小說「設謎」、「解謎」的強情節引人入勝的結撰模式[64]，也與元・喬吉（約 1280～1345）所云「作樂府亦有法，曰鳳頭、豬肚、豹尾六字是也。大概起要美麗，中要浩蕩，結要響亮，尤貴在首尾貫穿，意思清新」[65]的戲曲結構技巧不謀而合。

　　至於慣看霹靂劇集「金光」式情節的戲迷觀眾，或許對《狼城疑雲》採用素樸簡約的表演手段覺得不太過癮，因為劇中只有「天女塵」的設定與妙用，稍具霹靂奇幻風格，但對運奇設伏、環環相扣的劇情與開放式啟人省悟的結局，應會「按讚」不已。如果戲迷再眼尖一些，劇中女主角——城主夫人段秋痕的戲偶已有「事業線」的裝扮，這個改變影響相當深遠，霹靂劇集自此以後的女性角色均比照辦理[66]，使女性生理特徵明顯，身段展現更加婀娜多姿、風情萬種。而「狼城」派系爾虞我詐的「政治」鬥爭情節，更被全盤吸收融入後來的霹靂劇集之內，較明顯者如《霹靂刀鋒》（2003 年 1 月～6 月發行，計 30 集）天外南海「傲刀城」中大城主傲刀玄龍、二城主傲刀玄雷、三城主傲刀青麟兄弟互爭權位的情節[67]；再如《霹

---

63　「物證推理」其特點為，專注於犯罪現場的物證（諸如指紋、腳印、血液跡、現場遺落物品等）搜集與搜索，和破解犯人挖空心思所布置的物理或化學詭計以推論出犯人的犯罪手法，並以此找出犯人。「心證推理」其特點為，從對人們的行為模式與對人性的直觀洞察（亦即犯罪心理學），從而推論出犯人的犯罪模式和犯罪動機，並以此找出犯人。

64　「注重理性，從偵探的智慧、機敏、嚴謹的邏輯思維中使讀者獲得一種美的享受是偵探小說的特質。這種特質使探案人員成為了現實社會一切智慧的集大成者，使得偵探小說的任務就是驅使偵探利用案情展現自己的才華。所以西方偵探小說在結構上以破案為線索是必須的。」——于洪笙：《重新審視偵探小說》，頁 200。

65　見〔元〕陶宗儀：《南村輟耕錄》（北京：中華書局，1997 年 11 月），頁 103。

66　霹靂劇集中最早裝置「事業線」的女角，是於《霹靂狂刀 2——創世狂人》（1998 年 4 月～1999 年 2 月發行）第 27 集登場的赫瑤公主，時間點和《狼城疑雲》演出時相當，應是同一批偶。電影《聖石傳說》中的女主角劍如冰戲偶則尚未裝上胸部。

67　參黃強華原作、徐士閎編著、吳明德審訂：《霹靂刀鋒劇集攻略本》（台北：霹靂新

靂皇朝之龍城聖影》（2004 年 10 月～2005 年 2 月發行，計 40 集）中「北嶼皇城」北辰胤、北辰元凰、北辰鳳先等父子兄弟之皇位爭奪戰[68]，均連環佈計、層層逼殺，既鬥智又鬥力，使觀眾看得眼花瞭亂又大呼過癮，在原來較草莽的「江湖武林」正邪對抗中營構出更細膩的人性、派系鬥爭，與社會脈動、政治實況若合符節，引人思索，這也是霹靂劇集越演越盛的原因之一。

　　二〇一三年十二月廿八日至隔年三月十六日，霹靂於台北市「華山1914 文創園區」舉辦「霹靂奇幻武俠世界——布袋戲藝術大展」，首次播映霹靂第二部電影《奇人密碼——古羅布之謎》（3D）宣傳片段，預告將於二〇一五年春節上映，這是繼二〇〇〇年首部電影《聖石傳說》後相隔了十五年再度推出的電影作品，而二〇一三年九月卅日，霹靂以國內首檔文創股成功登錄興櫃，也於隔年十月七日正式上櫃。吾人期待霹靂也能再接再勵推出第二部精緻舞台布袋戲，因為舞台現場演出是一切表演類型的基礎，藉著舞台基本功的培訓，儲備布袋戲表演人才，台灣布袋戲藝術才能更向上提升。

---

潮社，2004 年 8 月）。

**68**　參黃強華原作、邱繼漢編著、吳明德審訂：《霹靂皇朝之龍城聖影劇集攻略本上卷》（台北：霹靂新潮社，2005 年 6 月）。

# 附錄一：《狼城疑雲》演職表

| 職務 | 人員或機構名稱 |
|---|---|
| 藝術指導 | 黃海岱、黃俊雄、黃逢時 |
| 編劇 | 黃強華 |
| 口白 | 黃文擇 |
| 製作統籌 | 劉麗惠、蔡春鴦 |
| 舞台設計 | 劉培能 |
| 燈光設計 | 王世信、蔡三吉 |
| 燈光技術指導 | 黃祖延 |
| 燈光執行 | 蔡孟忠 |
| 導播 | 王嘉祥、劉金水、黃皇德 |
| 助理導播 | 王進成 |
| 錄音 | 瑋億傳播有限公司 |
| 配樂 | 黃匯峰、吳坤龍 |
| 音效執行 | 吳坤龍、風采輪、蔡淑珍 |
| 攝影 | 梁瑤輝、歐維煌、高俊德、王俊德、黃光華 |
| 造型製作 | 陳延川、郭何成、陳寶桂、王河文 |
| 木偶操作 | 嚴宗裕、郭何成、吳基福、江榮華、周川富、林奎協、蕭儀村、謝昇源、黃世志、王泉修、陳宗良、謝承業、黃河順、陳保存、吳振華 |
| 音樂提供 | 魔岩唱片、賈敏恕 |
| 舞台技術指導 | 吳國清 |
| 編劇組 | 楊月卿、席還真、莊雅婷 |
| 劇務 | 胡宜伶 |
| 道具 | 林才茗、梁益誠 |
| 操作指導 | 黃文驊 |

| 現場指導 | 丁振清、陳嘉良 |
|---|---|
| 執行助理 | 王家玲、吳彩綾 |
| 片頭設計 | 蔡孟育 |
| 電腦動畫 | 劉榮華 |
| 製作 | 大霹靂節目錄製有限公司 |
| 發行 | 奕昕電腦有限公司 |
| 主辦單位 | 國立中正文化中心、大霹靂節目錄製有限公司 |
| 協辦單位 | 台灣省政府、霹靂衛星電視台、金石堂、聯合報副刊、聯合文學、台北之音 |
| 贊助單位 | 統一豆米漿 |

# 附錄二：《狼城疑雲》分場劇情概要[69]

## 第一場（計17分5秒）

景：豪華大殿（共三層）

人：城主（黑闇堂）、城主夫人（段秋痕）、荊師爺（荊尚智）、范義、褓母、黑總護法、金總管（金不捨）、傲笑紅塵、劍君、金小開、武林劍客數名、歌舞者數名、雜耍者數名

為賞天下名器——「章武寶劍」之風采，狼城城主黑闇堂率眾在大殿宴請各方嘉賓，在命范義上前捧著以托盤盛放之「章武寶劍」準備呈獻眾人欣賞時，不料殿上燈火突然熄滅、現場傳來微細的暗器飛射聲，在燈火又瞬間亮起時，城主已被人一劍封喉，而染血的章武寶劍竟為當時站在城主左側之荊師爺左手所持。在場眾人面面相覷、議論紛紛，黑總護法直指荊師爺、范義兩人之一為殺人兇手。范義辯稱黑暗中有人急步來取劍，此人定是兇手，但無法判定是誰所為？荊師爺則云燈火熄滅瞬間有人將章武寶劍送至他手中、他出於本能將劍順手接起，何況他與城主情同手足，且他自始至終未曾移動身軀一步，城主實非他所殺。金總管認為荊師爺沒殺城主之動機而欲為其開脫，卻引來黑總護法「偏袒」之譏，兩人相爭不下，荊師爺遂自請先就縛入監、靜待調查，以求還其清白。城主夫人遂允金總管之建議，商請素還真於十天之內查明真相，緝拿兇手；若否，則將荊師爺處以極刑。

## 第二場（計6分7秒）

景：城內庭院（有涼亭、圍牆、假山、花木植栽）

---

[69] 非常感謝黃強華事長、劉麗惠營運長、邱繼漢總編輯提供原始文字劇本、《狼城疑雲》DVD。原始文字劇本與後來的錄影文本，差異不小，可見劇本經過多次修改才定案。本文之分析以錄影文本為依據。

人：黑總護法、馬驫、城主夫人、寒彤

馬驫向黑總護法報告城主治喪事宜均安排妥當後，城主夫人悲傷來到庭院，此時**寒彤側身在旁窺探**。黑總護法與馬驫安慰夫人節哀順變，夫人云實在無法相信狼城棟樑荊師爺竟會做出枉顧倫常、不仁不義之事。黑總護法則云已由金總管前去商請素還真前來查案，真相很快應可大白，當下宜辦好城主後事為要。夫人遂請黑總護法、馬驫陪她至靈堂守靈。寒彤等其離去後，現身觀察四周，隨即縱翻圍牆而出。

## 第三場（計 10 分 22 秒）

景：琉璃仙境
人：素還真、青陽子、劍君、金總管、牛奔（賁）、秦假仙、蔭屍人、業
　　途靈。

金總管與屬下牛奔來訪琉璃仙境，由青陽子帶引入內面見素還真，素還真則云早已耳聞狼城變故並等待狼城使者多時。金總管云乃奉夫人之命懇請素賢人查明狼城兇案，素還真一聽是城主夫人裁示商請他查案，即表明無能為力也不便插手狼城「家內事」，金總管、牛奔無奈離去。青陽子不解素還真既等人又推辭查案的作為，素還真云還在觀察、等線索出現。此時秦假仙、蔭屍人、業途靈等三人來到，秦假仙先消遣素還真一番、再揚言願代理查案，素還真說明會調查案情，但目前狼城之內派系傾軋、暗流衝突，各有居心與手段，但都會來到琉璃仙境，屆時線索將越多也會越明顯。**青陽子提及案發當時金小開不請自到，是否因結怨或企圖染指寶劍而涉案？**素還真則排除外人行兇的可能，乃因仇家不會在高手雲集的現場行兇，**且寶劍並未失落，兇手顯非為奪寶而來**；倒是城主死後，狼城權勢之轉移值得關注，而若能回溯整起事件，血案脈絡將更清楚。言畢即入內禪靜。秦假仙要青陽子代素還真聘他為經紀人以分憂解勞，青陽子不悅、不理秦假仙亦入內。不一會，**琉璃仙境角落突起大火**，秦假仙等三

人驚呼救火，素還真走出施展「百氣寒霜」滅火，忽又接獲一信云「狼城血案與君無關，執意追究，自惹禍端」，素還真認為放火、留書為激將法，狼城之內有人迫切希望他去查案。

## 第四場（計 4 分 37 秒）

景：幽靜小園

人：素還真、青陽子、傲笑紅塵

素還真、青陽子為追索狼城血案真相來訪傲笑紅塵，因傲笑紅塵當時亦為座上賓。傲笑紅塵則云發現兩個疑點，其一「**在燈火熄滅瞬間，同時聽到暗器破空之聲，但片刻後燈火重燃，現場卻未發現任何暗器遺留的痕跡**」；其二「**燈火熄滅到重新燃亮之間，並無聽到任何腳步移動的聲音**」，此點反駁范義所云「燈火熄滅時，有人急步向前取劍，但在黑暗中他無法分辨此人是誰」之說法。素還真謝過傲笑紅塵提供線索後與青陽子告辭離去。

## 第五場（計 7 分 55 秒）

景：校場

人：秦假仙、業途靈、蔭屍人、巴比丘、八名武士（小型、傳統戲偶）、
　　寒彤

狼城城主黑闇堂之好友巴比丘帶領眾武士在校場操練，欲為城主報仇，秦假仙三人來到觀賞操練且知悉緣由後，秦假仙婉勸巴比丘冷靜、可配合尋找線索供素還真研判，巴比丘應允並率眾武士離去找線索。**寒彤躲在暗處投擲一封鏢書予秦假仙，上云「血案關係人范義，帶著兇劍無故失蹤」**，秦假仙三人一陣議論後決定，由秦假仙將鏢書訊息回報素還真，而蔭屍人和業途靈負責將素還真交付的錦囊送達劍君。（以上為上集）

## 第六場（計 6 分 20 秒）

景：靈堂
人：素還真、青陽子、城主夫人、褓母、少主、金總管、黑總護法、劍君

金總管引領素還真、青陽子步上狼城靈堂致祭，夫人感謝素還真願為狼城主持正義，黑總護法云調查期限僅剩三天，若未能破案，荊師爺將視同兇手處死，金總管則為荊師爺辯解。素還真表明當盡力而為、毋枉毋縱，而對范義攜劍失蹤一事，冀眾人知會相關線索，另要求與荊師爺面談。夫人應允全力配合查案，命金總管引素還真、青陽子前去面談荊師爺。黑總護法為注意素還真辦案是否受金總管影響，亦告退前去關心。在眾人走後，夫人問褓母此案是否能被素還真偵破，褓母沉思片刻後云「談何容易」。一旁少主則相信素還真的智慧能緝拿真兇，屆時他將親手斬兇為父報仇。夫人聞言先是一陣驚愕，後吩咐褓母帶少主先回房休息。夫人則獨白「天啊！我犯了什麼滔天大罪？為什麼要如此折磨我，責罰我？黑闇堂（恨之聲音）……城主啊！（悲）為什麼你要娶我？愛我？天啊……」，哭泣一會後，夫人亦回房，此時劍君突出現查看四周後亦感嘆離去。

## 第七場（計 4 分 36 秒）

景：監牢
人：荊尚智、金總管、青陽子、素還真

金總管帶素還真、青陽子入牢探視荊師爺，金總管將盛放肉包的竹籃交予荊師爺以表慰問，素還真觀察到荊師爺是以左手接過竹籃，並問荊師爺慣用左手？金總管云江湖上人稱荊師爺為「左劍夜鷹」。素還真欲重建現場再問案發當時荊師爺、范義所站位置，荊、金二人回以「荊師爺在城主左側，夫人在城主右側；范義捧劍面對城主，城主賞劍後放回托盤、劍柄朝夫人方向」。素還真又問荊師爺有關范義與章武寶劍無故失蹤的看法，荊甚驚訝並云他人在牢內並不知情。素還真判斷范義為血案共犯之

一，其失蹤可能是畏罪潛逃或已被謀殺滅口，而主兇為誰尚待查明。言畢，素、青先行告辭。荊師爺對事情演變至此感到不解、又因限期破案只餘三天而緊張詢問金總管**「城主夫人可曾表示什麼意見」**，金回以「她只有懇求素還真儘快破案」，荊師爺聞言要金總管若期限到未破案、須求夫人主張其清白，以免被處死。

## 第八場（計 5 分 56 秒）

景：靈堂
人：少主、黑衣幪面人（褓母）、寒彤、劍君、素還真、黑總護法、金總管、城主夫人、褓母

少主於城主死後「頭七」晚上獨自來到靈堂，祈求城主顯靈托夢告知真兇以為報仇，此時一黑衣幪面人手持短劍出現於少主背後，少主驚問其身分，幪面人揭開面巾給少主觀視，少主看後云**「原來是你，為什麼要打扮成這個模樣」**，但隨即被幪面人以短劍割喉倒地而亡，而幪面人則快速退離。此時寒彤持刀趕來並扶住少主，劍君亦持劍蹤跳入內認定寒彤是殺人兇手，兩人一陣打鬥後寒彤被劍君制伏。素還真、青陽子、黑總護法、金總管聞聲趕來。劍君云受素還真之託查看四周動靜時聞得靈堂內慘叫聲，急奔入內看到此人與倒地身亡的少主，遂制伏此人。黑總護法認為寒彤乃被城主革除鐵衛之職而挾恨殺害少主與城主。**素還真則在檢視少主屍體之傷痕乃銳利短劍所為，判定不是手持厚背翎刀之寒彤所殺**，並認為兇手應在城內，要青陽子、劍君、寒彤隨他去查案。素還真等四人離去後，夫人偕褓母激動前來，見愛子身亡而悲傷昏厥，由褓母扶回房間休息。黑總護法則要金總管負責處理少主後事。

## 第九場（計 5 分 05 秒）

景：庭院

人：素還真、青陽子、劍君、寒彤

寒彤向素還真表明「縱火、留書、散播范義失蹤的訊息」，皆是其所為。素還真問起為何寒彤遭受黑總護法、金總管兩派排斥，而曾為黑闇堂心腹的寒彤又為何受到城主奚落？寒彤遂提及三十多年前，黑闇堂爭奪狼城時殺了原城主段星石與原城主夫人何氏，僅留下段星石之幼女，後黑闇堂娶此女為妻即今城主夫人。寒彤因反對黑闇堂和夫人之婚姻而遭革職，但仍對黑城主忠貞不二、暗中維護其安全，無奈黑城主仍難逃死厄。劍君問狼城之內何人為暗器高手，因案發當時他也在場，要在同一時間熄滅大廳大小三十六盞燈火再刺殺黑闇堂，除非是超級的暗器高手。寒彤云荊師爺善使劍、黑總護法則精於拳術，想不出有誰擅用暗器。素還真推敲燈火熄滅後在很短時間重新燃亮，因此兇手不但是暗器高手，還要熟悉所有燈火的位置，並且經過無數次的訓練，使用一種特殊的暗器。青陽子云兇手或許有參與佈置會場，素還真認為此人應有權力決定會場如何佈置，寒彤則云荊師爺最有可能。素還真再質疑當今武林應無人有「既要將所有燈火熄滅、又要在極短時間內取劍殺人」的能耐，劍君推敲或許有倆人互相配合，一者熄滅燈火，一者殺人。素還真贊同，但就「荊師爺所站的位置、荊師爺慣用左手、熄燈之前劍柄在夫人的方向」等因素判斷，荊師爺行兇殺人的難度很高。寒彤認為范義應知誰從托盤上將劍取走，或是他殺了城主之後才將劍塞到荊師爺手上。素還真云案情輪廓已越加清楚，范義應是共犯，但突然失蹤較為費解，也提高破案難度；今天已是第八天，想必荊師爺已為破不了案而開始慌張。青陽子云假若荊師爺為兇手之一，在慌張下或會露出某些破綻。素還真遂要青陽子回去召集秦假仙眾人入城，再吩咐劍君留意荊師爺的動靜、寒彤注意黑總護法與金總管兩班各懷鬼胎的人馬。

## 第十場（計 5 分 40 秒）

景：庭院

人：城主夫人、褓母、素還真、秦假仙、蔭屍人、業途靈

破案期限第八天夜晚，褓母陪城主夫人來到庭院散心。夫人先是悲慟少主之亡、繼又可憐荊尚智即將被處死；褓母則勸慰夫人須堅強，而荊師爺則罪有應得。此時陰風揚起、陰氣森森，突有黑闇堂鬼魂飄搖而出並逼進夫人、褓母要其還命，夫人驚嚇失措，褓母則揚手迅發暗器攻擊鬼魂，鬼魂急奔入林內時竟傳出蔭屍人的哀痛聲。此時素還真來到急問夫人何事驚慌，夫人驚呼有鬼，褓母則回以夫人因身體虛弱致眼花錯看，遂扶夫人回房休息，素則翻身跳出牆外。隨即秦假仙等三人來到，提及因綁住扮鬼魂之蔭屍人的繩索被利器切斷，導致蔭屍人重摔落地，素還真緩步來到並檢視繩索切面，讚嘆是高手所為，秦假仙則循著蔭屍人墜落方向搜查出一把短劍。素還真命秦假仙帶來寒彤，並附耳交待寒彤某事，寒彤即刻離去處理。

## 第十一場（計4分42秒）

景：監牢
人：荊師爺、黑總護法、馬驫、寒彤、劍君

子時時分，黑總護法與馬驫在大牢外監守，兩人對荊師爺平日仗恃城主信賴而不把他們看在眼裡，憤恨難平，並對荊師爺之生命只剩六個時辰感到興奮。荊師爺辯稱未殺城主，兇手應是失蹤且可能畏罪自殺的范義，懇求黑總護法稟告夫人找尋范義屍體和遺書。黑總護法不理荊師爺之求情，並要馬驫嚴加看管直到卯時天亮再來換班，隨即離去。此時寒彤冷不防出現在馬驫後面，並撒出迷魂散迷倒馬驫，劍君則在暗處觀視。寒彤對荊師爺說素還真破不了案、黑闇堂罪有應得，遂放出荊；荊答謝後離去。劍君出現稱許寒彤的演技，並問范義屍體下落。寒彤云一切皆是素還真所編導，而右手掌缺無名指、小指，外號「范八指」的范義屍體被「化肌液」浸泡已成一堆白骨，連同章武寶劍被藏在夫人房間床下。言畢，兩人前去跟蹤

荊師爺。

## 第十二場（計 3 分 59 秒）

景：房間（夫人臥房）

人：夫人、褓母、荊師爺、劍君、寒彤

褓母在房內收妥貴重物品後向夫人報告已報殺親之仇、奪城之恨，可速離狼城，何況狼城即將內鬥、分裂、敗亡。夫人云遲早會離開，但尚未見荊尚智被處死、且少主還未安葬，心願未了。此時荊師爺突現臥房，惱怒不只被夫人利用還被置之死地。夫人指控黑闇堂乃被荊師爺一劍封喉，荊師爺則稱一切均出自夫人之計劃、教唆。夫人反激荊師爺因貪戀美色與權勢而殺害城主，死有餘辜。荊師爺聞言大怒欲發掌攻擊夫人，不料褓母持針自後刺入荊師爺後頸，再猛烈毆擊致荊師爺倒地而亡。褓母對夫人云可不必離開狼城，因可散佈荊師爺畏罪潛逃，而案情在其永遠失蹤後即可了結，遂移走荊師爺屍體藏於床下，再與夫人離開房間。寒彤於暗處見狀激動現身欲上前追去，劍君自後拉住勸勿衝動並云明日真相自可大白。

## 第十三場（計 11 分 22 秒）

景：靈堂／城外（城之背景）

人：素還真、青陽子、劍君、寒彤、秦假仙、蔭屍人、業途靈、夫人、褓母、金總管、黑總護法、馬驫

十天期限已屆，眾人聚集靈堂之上，素還真當眾宣佈殺死城主之人乃荊尚智，而范義是幫兇。金總管認為以當時情況，荊師爺根本不可能拿劍殺死城主。素還真遂要業途靈代替夫人、蔭屍人代替荊師爺、秦假仙借持劍君之劍代替范義捧劍，重現當時城主被殺之情況。素還真云：「當時劍柄在右、劍尖向左，當燈光乍熄之時，范義將托盤轉動半圈。然後范義再將托盤稍加向前推出，此時荊師爺右手按住城主的後頸，左手抓住劍柄，

順手一割」，蔭屍人、秦假仙配合作動作。素還真再補充道城主被一劍斃命，寶劍因此落在荊師爺手中，兇手正是荊師爺；但除了范義，尚有一名擅使暗器的幫兇，他使用一種無色無味名為「天女塵」之藥物操控燈火明滅，因此藥與火接觸時會產生某種變化，使火暫時失去光亮，但片刻之後藥性即揮發，燈火又恢復光亮；而此名暗器高手就是褓母。夫人駁斥，但素還真進一步指控夫人是幕後主兇，因昨夜在後花園是褓母擲短劍射斷綁住扮黑闇堂鬼魂之蔭屍人的繩索。褓母抗言揭破扮鬼嚇人有何不對，何況她並未殺害城主。素還真遂說出范義與荊師爺已被褓母所殺且屍體藏在夫人臥房床下，乃因夫人與褓母「**計劃利用荊尚智殺了城主之後，再殺范義滅口；然後佈置成范義是畏罪自殺的狀態，再加上一封懺悔的遺書，標明他是受荊尚智唆使的，殺人者是荊尚智，動機是為了奪取城主之位與章武寶劍。這樣一來，荊尚智就會被處死**」，夫人之冤仇也就得報，荊師爺雖非依計劃被處死，卻仍死於褓母之手，而此幕被劍君目睹。夫人無言以對。素還真再說出少主也是被褓母持相同短劍所殺的驚人事實，夫人驚恐質問褓母殺害少主之因，褓母冷然回應少主體內流著黑闇堂的血液，仇人後嗣不可留，須斬草除根。夫人聞言情緒崩潰，忽哭忽笑，寒彤則轉身攻擊褓母，黑總護法也厲聲要殺夫人與褓母為城主報仇，場上狼城之人遂惡鬥成一團，狼城之內火光熊熊、砲火四射，戰火頓成一發不可收拾之狀。素還真眾人則退離至狼城城門之外，秦假仙質疑素還真為何在狼城戰火尚未平熄時即要離開，素還真回答「國恨家仇，非吾微薄之力所能平撫，執政者必須以仁為治世之本，凡事順天道而行。所謂順天者昌、逆天者勞。今日狼城之變故，不是一朝一夕所致，冰凍三尺非一日之寒。走吧！狼城的命運，就讓狼城的子民來處理吧！」

# 第八章　霹靂布袋戲電影《聖石傳說》
# 的表演策略探析

## 一、前言——霹靂拍攝電影的動機與企圖

　　二〇〇〇年一月廿二日（星期六），號稱「歷時三年，耗資三億」[1]的霹靂布袋戲電影《聖石傳說》（LEGEND OF THE SACRED STONE）在全台戲院上映，這是黃強華（本名黃文章，1955～）、黃文擇（1956～）兄弟第一次拍製電影，也是台灣布袋戲發展史上第四部布袋戲電影。《聖石傳說》的拍製完成與上映[2]，除了證明霹靂團隊是現今台灣製作布袋戲藝術產品的

---

[1]　見《民生報》7 版「電影廣告」，2000 年 1 月 22 日。另耗資三億，除了製作、拍攝成本，還包括宣傳、廣告費用。——2011 年 8 月 5 日晚上 7～9 點於虎尾訪談黃強華董事長、劉麗惠營運長。

[2]　《聖石傳說》電影製作團隊演職表：監製／黃文擇、編劇／黃強華、聲音導演／黃文擇、視覺導演／陳榮樹、執行導演／王嘉祥　蔡孟育、視覺特效／太極影音科技公司、導演／黃強華、技術顧問／黃海岱　黃逢時、顧問／詹宏志、製片／劉麗惠　蔡春嶠、執行製片／趙志雄　周嘉南、戲劇指導／丁振清、美術指導／周銘信、攝影／蔡孟育、剪接師／蕭汝冠、攝影助理／歐維煌　王俊德　崔勻端、木偶主演／丁振清　嚴宗裕　吳基福、木偶演出／林奎協　陳宗良　謝承業、燈光指導／蔡參吉　陳鐘源、燈光師／李豫群　蔡孟忠、燈光助理／黃國書、佈景設計／周銘信　丁振清、木偶造型／丁振清　郭何成、木偶服裝／潘宇祥　余美娟、木偶製作／徐柄垣、製片助理／蔡淑貞、薛順寶、卓慶有、場記／鄭敏慧、視訊工程／王河文、爆破特效／月華祥、道具陳設／梁益誠、陳弘霖、梳妝／郭何成、場務／李文忠　梁勝凱　姜明佑　王政安、木工／蘇明進、電工／明昌電機有限公司、燈光器材／日月光影視器材有限公司、攝影器材／阿榮企業有限公司、佈景製作／東聖造景工程、特殊道具／匯順道具公司、電影配樂／魔岩唱片、音樂監製／賈敏恕、曲・詞／吳俊霖、主唱／伍佰。

第一品牌外，也讓在台灣發展約二百年的布袋戲藝術提昇到可與美國好萊塢電影相提並論的位階。

　　《聖石傳說》於一九九八年四月一日正式開拍，同年八月六日殺青[3]，其時黃強華、黃文擇所掀起的「霹靂現象」正在發燒[4]，也正持續拍攝發行第廿五部霹靂劇集布袋戲——《霹靂狂刀 2——創世狂人》（共 50集，1998 年 4 月～1999 年 2 月發行），按理，只要持盈保泰，固守每週發片兩集的錄影帶市場，霹靂即可穩健獲利並日益壯大，何苦涉足付出甚多且吃力不討好的電影市場？因為前此三部布袋戲電影《西遊記》（1958）[5]、《大飛龍》（1967）、《大傷殺》（1968）[6]均為其父親黃俊雄（1933～）「真五洲園」所拍製，而且賣座奇慘，分別上映六天、四天、二天即下檔，也因此之後三十年，台灣沒有人或團隊敢拍攝布袋戲電影[7]。是什麼樣的動

---

[3]　有關《聖石傳說》的拍攝、行銷、上映等歷程，請參附錄一：《聖石傳說》大事紀。

[4]　1997 年 12 月 27 日，《中國時報》於「終極 1997 周報年度大事紀」中，列出「霹靂現象」為台灣娛樂界年度盛事。

[5]　黃俊雄「真五洲園」的《西遊記》是台灣第一部布袋戲電影，民國 47 年（1958）3月 31 日在台北「愛國」、「成功」戲院上映，前後僅 6 天。登在報紙上之電影廣告：「巨片來臨　一新耳目／適合大眾口味　人人通曉故事／東南亞第一部木偶卡通台語巨片！／國語字幕燈片／本片獲得在美國搬上電視之榮譽／慶祝兒童節　歡迎小朋友們參觀！／水中打鬥！仙女妙舞！雲上決戰！閨閣情歌！庸醫看病！／黃俊雄領銜　真五洲園演出／寶偉影業公司出品。」——《中央日報》第 6 版（民國 47 年 4月 1 日）。

[6]　黃俊雄自任導演、編劇，於民國 56 年（1967）12 月 31 日推出由永裕公司出品的布袋戲電影——《大飛龍》，在台北「大光明」、「大觀」、「建國」等戲院上映，這次選擇成人觀看的金光劇情為賣點，電影廣告單上寫著：「刀光劍影，飛簷走壁，騰雲駕霧，千變萬化，掌動小（按：山）嶽，魔琴雷掌，特技百出。幕幕扣人心絃，戰的日月無光；場場提心吊膽，戰的飛沙走石。」（見《聯合報》第 7 版，民國 56 年12 月 31 日）但這次放映至隔年 1 月 3 日，僅四天即告匆匆下片。接著黃俊雄又於民國 57 年（1968）再自任導演、編劇，於 8 月 7 日推出由惠美公司發行的布袋戲電影——《大傷殺》（大飛龍完結篇），在台北「大光明」、「大觀」、「建國」等戲院上映，這次賣座更慘，只上映二天即黯然下片。

[7]　1971 年有兩部趕搭黃俊雄布袋戲「史艷文」熱潮的真人代偶演出的電影，其一為 3月 4～8 日上映的《雲州大儒俠史艷文》（由侯錚導演，張清清、李欣華主演），其

機、勇氣與企圖心讓黃氏昆仲在原已忙碌不堪的霹靂劇集拍攝中無畏前車之鑑而無惜成本、砸大錢拍製電影呢？黃強華受訪時曾說：

> 這主要有兩項因素。第一是「家族傳承」，第二則是「台灣民俗文化之繼承」。我們家從祖父黃海岱的戲台布袋戲開始、發展到父親黃俊雄的電視布袋戲（金光布袋戲），一直到我們兄弟倆的霹靂布袋戲為止，每一代都背負著「超越」上一代的使命。從整個黃氏布袋戲的發展來看，唯有更上層樓，才能有所「超越」，也才能對「台灣民俗文化之繼承」有所貢獻。而霹靂目前想要「超越」的目標，就是進軍國際市場。如果透過傳統錄影帶的方式，比較難打進不同文化圈的國際市場。因為錄影帶（即電視劇）無法像電影般精緻，而且時間較電影長，對於完全沒有接觸過布袋戲的人而言，需要經過很長的一段時間才能適應。而電影就比較單一而精緻，一部好的電影可以讓觀眾回味無窮，如此，即使不同文化圈的人也可以欣賞台灣布袋戲的美。透過這種方式，也可以讓全世界的人了解台灣的文化。所以我們決定拍電影。[8]

這其中除了肩負家族布袋戲事業與台灣民俗藝術傳承的責任感之外，其實內藏一個強烈的企圖心，即是「超越自己」。以霹靂劇集布袋戲來說，它已建造了一個沈博瑰麗、雄健宏肆的布袋戲王國，在任何軟、硬體的表現，它其實已遠遠「超越」了台灣其他的布袋戲演出，也常常「下一部超越了上一部」而令戲迷驚艷，但是黃氏昆仲並不滿足於此，他們要立足本土、深耕台灣進而揚眉國際，因此「超越自己」就成了黃氏昆仲的「霹靂天命」[9]。

---

二為 3 月 6～11 日上映的《大戰藏鏡人》（原名《大俠史艷文》，由郭南宏導演，江南、李璇主演），賣座顯然亦不佳。

[8]　班果：《聖石傳說電影全紀錄》（台北：霹靂新潮社，2000 年 1 月），頁 6。

[9]　「霹靂天命」原為霹靂布袋戲系列第 16 部的名稱，1992 年 6～12 月發行，計 14 集。

　　「超越自己」有兩個實質內涵,其一為霹靂團隊的拍攝技藝不能安於現狀,必須精益求精、突破界限,這牽涉到管理學中有名的「土虱擊魚理論」[10],為讓霹靂團隊常常保持在「活著的警覺狀態」,黃強華除了要求自己也要求員工多吸收非布袋戲領域的技藝以蓄積表演能量與開拓表演面向,尤其是好萊塢的科幻動作類型電影的技術,常可吸納、涵化為布袋戲所用。霹靂布袋戲此一娛樂藝術的勁敵,不是其他布袋戲團,而是各種炫人耳目的視聽娛樂產品,若不常常尋祕獵異,與時俱進,很容易被觀眾淘汰,黃文擇曾說:「我不在意對手,我在意的是自己,我最大的威脅是觀眾,從來不是對手淘汰你,而是觀眾淘汰你。」[11]為不至被觀眾淘汰,黃氏昆仲用心計較要使「電視霹靂」進階到「電影霹靂」,並讓團隊成員產生「雄視寰宇」的驕傲心與尊榮感。其二為霹靂布袋戲必須開拓「非霹靂戲迷」、「非布袋戲迷」和「非台灣戲迷」,才能將台灣布袋戲「做大」、「被看見」而行銷全台與國際。布袋戲和歌仔戲是台灣最本土的兩大傳統表演藝術,最本土、最具在地特色的東西往往最具行銷全球的魅力商機[12],黃強華曾說:

　　　　未來,我希望布袋戲能成為國際性的東西,這是我的期望。它(布

---

[10]　「管理學領導案例中,有土虱擊魚之說:善釣魚者,經常在魚簍中置一土虱(鯰魚),土虱三不五時攻擊同簍之魚類,魚兒為了避免攻擊,必須隨時保持高度警覺狀態,故離岸數小時之後,仍然活蹦亂跳。任何組織內倘若失去批判檢討機制,則文化腐化實可預期。」──杜紫宸:〈土虱擊魚　羅淑蕾的角色〉,《中國時報》A14 版(2010 年 7 月 14 日)。

[11]　江睿智:〈霹靂靈魂鐵喉──總座口白　八音才子黃文擇　國寶絕技一人飾十幾角〉,《非凡新聞周刊》第 181 期(2009 年 10 月 4～10 日),頁 87。

[12]　「健康的全球化是以在地化為前提的。一個沒有在地化的全球化是空洞的,因為它不是以地方特色為基礎所融會而成,這種全球化一定會造成單一化(如美國化),世界文明的豐富性,也會在這個過程中慢慢同質化,這正是全球化的危機所在。相反地,以在地化為基礎的全球化,每個地方的文化會獲得尊重,甚至因為全球化的刺激,地方文化會獲得更細緻的發展,文化特色會被強調,這種全球化才是豐美可欲的。」──李丁讚:〈開放的在地化〉,《中國時報》第 15 版(2001 年 9 月 10 日)。

袋戲）絕對是一個國際性的產品，不只是台灣的產品，更能放眼國際。我一直希望能做到這點，而且也認為應該可以達到這點，因為他在整個國際市場的競爭是很少的，它是非常獨特的東西。[13]

看準布袋戲藝術既傳統又時髦、既本土又國際性的獨特魅力與商機，霹靂對開發、培養戲迷一直不遺餘力，成功吸引年輕、女性戲迷加入觀賞霹靂的行列，是台灣其他布袋戲業者難以企及的成就，戲迷號稱有百萬之多。為了能源源不斷地補充新血成為霹靂戲迷，創造更大的霹靂商機，必須想方設法讓不看霹靂布袋戲的人也能「迷」上霹靂，這些人包括在台灣的非霹靂迷、非布袋戲迷與外國觀眾。但這些人肯定對觀賞源遠流長又無限文本的霹靂劇集摸不著頭緒與重點而心生迷惘與排斥，因此拍攝自成單元的電影布袋戲吸引其觀看，就成了這些人進一步探索富艷難蹤的霹靂電視劇的最佳入門。一來自成單元的劇情才不會令觀眾看到「毋知頭尾」，二來「看電影」已成了普世的日常娛樂，電影產品容易「異地」、「同時」、「快速」行銷，因此遂造就了黃氏昆仲拍製布袋戲電影《聖石傳說》的動機，黃強華曾說：

> 在我阿公黃海岱那個時代，演野台戲演了十年，也只有雲林縣的人知道。從野台戲到電視、錄影帶、有線電視，和文化出版異業結盟，走到今天拍電影，我想是很自然的。我們不是生意人，是站在推廣民俗文化的角度，希望用一種更快速的方式，讓更多中外觀眾能藉此接觸到精緻的布袋戲藝術。[14]

拍製《聖石傳說》雖是實踐上述「超越自己」目的的「終南捷徑」，但這

---

[13] 編輯部：〈霹靂布袋戲的創造者——十車書黃強華專訪（下）〉，《霹靂月刊》第101 期（2004 年 1 月），頁11。

[14] 編輯部：〈霹靂英雄榜之聖石傳說〉，《霹靂月刊》第 34 期（1998 年 6 月），頁42。

一路走來也讓黃氏昆仲「撚斷數根鬚」，煞費不少苦心，首先是技術層面的到位，黃強華說：「從決定拍攝電影到正式開拍再到電影完成，總共花了七、八年的時間，一開始的嘗試就是《黑河戰記》。從黑河戰記的拍攝過程中，大霹靂學到許多新的經驗，也克服了實景拍攝的許多困難。」[15]《黑河戰記》（共 30 集）是霹靂首度運用實景、電影手法拍攝的非霹靂電視布袋戲，於一九九五年四月發行錄影帶，雖未造成轟動，但已預先為拍攝電影布袋戲而準備；接著是《聖石傳說》劇本的鋪排，「從《聖石傳說》的劇本誕生直到定稿，一而再、再而三的修改劇本的內容，就不知讓強華先生白了多少頭髮，甚至，在電影的拍攝過程中，邊拍邊修改劇本，都變成了習以為常的事情，這些都是為讓《聖石傳說》更適合成為一部電影」[16]，因為劇本必須考量霹靂迷（老觀眾）與非霹靂迷（新觀眾）都能接受，也必須區隔電影單元劇與電視連續劇的不同，這是劇本難以喬定的原因，也因此讓黃氏昆仲必須採取不同於以往霹靂劇集的劇本表演策略來拍製《聖石傳說》。

## 二、《聖石傳說》的表演策略探析

### （一）木偶拍攝技藝的超越

只要是長期收看霹靂系列劇集的觀眾，進入戲院觀賞《聖石傳說》，一定會對電影的呈現感到驚艷，也能感受到黃強華所謂「超越自己」、「開拓觀眾」的具體實踐，這主要表現在三個方面，其一是「木偶的改良」，其二是「動畫的運用」，其三是「實景拍攝」，而這也是霹靂在宣傳時最引以為傲的賣點。

---

[15] 欣慧、阿霞：〈幕後工作完整揭露〉，《霹靂月刊》第 53 期（2000 年 1 月），頁4。

[16] 編輯部：〈霹靂英雄榜之聖石傳說〉，《霹靂月刊》第 34 期（1998 年 6 月），頁42。

　　布袋戲表演的主要載體是戲偶，從傳統八寸的小戲偶，到大型的內外台金光戲偶，一直到會眨眼、動唇的電視戲偶，為了在表演時更生動細膩，戲偶的造型與功能持續不斷地在「進化」，到了霹靂的《聖石傳說》，其戲偶的表現更是在向「人」靠近的企圖上邁進一大步，長期擔任霹靂系列劇集的導演、並擔任《聖石傳說》執行導演的王嘉祥說：

> 由於電影布袋戲使用壕溝讓操偶師「扮戲」，所以在操作上的便利性、以及畫面上精緻性的考量下，**電影木偶的尺寸，較電視布袋戲的木偶小一點**。木偶尺寸的改變是為了配合攝影鏡頭，而且操作上，以不穿幫為最低限度。而在木偶的**頭、身比例**方面，我們也重新做了調整。……**眼睫毛**部份是我們在試拍後發現，儘管眼球**裝上了瞳孔**，但是看起來還是不夠生動，於是我們為木偶裝上眼睫毛重新試拍之後，整個木偶的表情就變得很自然。[17]

霹靂資深的木偶造型師丁振清更補充說道：

> 首先是木偶的頭套部份。在《聖石傳說》中，我們首度使用真人頭髮做的頭套，以往都是將假髮黏到木偶的頭上，但是電影的試鏡結果告訴我們這樣效果不好，所以改用**「真毛」頭套**。我先針對各木偶的特性設計頭套，為他們剪髮型、做層次，然後交給假髮製作公司製作。木偶的頭套比真人的頭套貴，因為人的頭套可以用機器大量生產，可是木偶尺寸不一，只能純手工製作。木偶的頭套基本上每尊做三副，因為每「位」木偶都會有文身、武身和替身，所以我們都會多做一、二副備用。頭套做好之後，比較累人的是要定時為木偶頭套做「保養」。因為真毛頭套的頭髮和人的髮質一樣含有水分，所以我們固定每個禮拜使用毛鱗片、油脂，為木偶們「護

---

17　班果：《聖石傳說電影全紀錄》，頁47。

髮」。接下來是眼睛的部份。先前我們木偶的眼睛多半都是畫上去
的，但是這次試鏡之後，我們改裝上瞳孔。眉毛也是一樣，過去用
畫的比較多，這次全部動用動物毛來做木偶的眉毛。這項改變，對
於往後的電視布袋戲產生重大的影響。因為裝上瞳孔和眉毛的木偶
演起來非常生動，所以老闆決定以後的戲，不管電影或電視劇都要
用。……但最大的變化是在關節，每一尊木偶的腳都可以彎曲轉
動，甚至連手指都會動。傲笑紅塵在涼亭裡彈琴的那一場戲，鏡頭
拍到傲笑紅塵的手指，每一根手指都在動，琴的弦也跟著動，我想
這應該是布袋戲史上最大的創舉——為木偶製作關節。有了關節之
後，木偶要做特技就比較簡單了，不管是手臂旋轉、劈腿動作都可
以活靈活現。[18]

綜合上述二說，《聖石傳說》將木偶裝上瞳孔、植上眉毛（以前皆用畫
的），進而裝上眼睫毛、頭身符合人體比例等，讓偶的外型更漂亮也更像
人。但《聖石傳說》在木偶改良方面最大的貢獻之處，在於幫木偶裝配能
動的手臂、腿部「關節」與「五指分開的手掌」，讓偶的動作似人一樣地
靈活，這也是台灣布袋戲發展約二百年來首「屈」一指的創舉，也從此改
變往後霹靂劇集的木偶製作與拍攝方式。以前木偶的手掌只能以木頭刻出
「文手」（大拇指翹出，其他四指並攏、可以開合）與「武手」（握拳式），《聖
石傳說》則研發出五指分開的「塑膠手」，讓戲偶可更方便握持、彈撥器
物，也可藉著握、屈、伸、展各手指之動作，讓沒有臉部表情的木偶傳達
更細膩的情緒（如緊握手掌的特寫傳達憤怒的情緒）。以前的木偶沒有手臂、腿
部關節，打鬥時常常揮灑不開，動作顯得呆滯僵硬而制式老套，有了「關
節」，觀眾可以看到電影中素還真與傲笑紅塵激鬥時精彩的拳來腳往、傲
笑紅塵和劍如冰均能五指靈動彈撥琴弦，以後更能在霹靂劇集中看到號崑
崙施展沈穩內斂卻勁道架勢十足的太極拳、月神屈膝揚弓射出完美的燭龍

---

[18]　班果：《聖石傳說電影全紀錄》，頁55～57。

之箭、嘯日飆與拂櫻齋主（殺體）的電玩式格鬥等，也使得霹靂操偶師們
在木偶的操弄上得以「大膽衝撞」，開展無限的可能。

　　接著是動畫的運用，《聖石傳說》的動畫總共僅約十八分鐘，大都集
中在「地獄谷」場景（第十場計 8 分 28 秒、第十四場計 8 分 18 秒），因為電影
「『地獄谷』場景的吊橋、岩漿與天問石密室的部份，無法用傳統布景表
現，所以才會考慮使用動畫特效」[19]，為了逼真呈現吊橋下炎漿火舌狂燃
騰舞、天問石祕室外風葉刀片急速旋轉的駭人景象和傲笑紅塵御劍飛行搶
救劍如冰的驚險場面，就花了六個月的後製時間、「燒掉」了三千萬元的
製作費[20]，可謂最花時間、最花錢的部分，但也自此開啟霹靂布袋戲波瀾
壯闊的美麗新「視野」，黃文擇說：

> 傳統布袋戲融入現代技法、電腦特效、動畫，可以補強。以前的布
> 袋戲有個毛病，說可以說到，做卻做不到，至少我們要求說到做
> 到，說到山崩地搖，觀眾就要看到崩裂的場面，關於這點，霹靂有
> 個研發小組一直在研發新的技巧。[21]

《聖石傳說》的逼真動畫效果是由霹靂與「太極影音科技公司」異業合作
得來的辛苦結晶，後來也促使霹靂積極成立動畫組[22]，並順利取得「技術
轉移」。之前黃強華單獨編劇時，他會考量實際拍攝的困難，因而霹靂的
武林大概只是以中原為核心場域再擴及東西南北四境的空間，魔幻的情節
也比較素樸，頂多利用光影疾射或噴霧的打鬥特效呈現，《霹靂月刊》總
編輯邱繼漢（筆名一劍生蓮）說：

> 在霹靂早期，大概《霹靂眼》左右，由於動畫不發達，還是以肢體

---

19　班果：《聖石傳說電影全紀錄》，頁 9。
20　班果：《聖石傳說電影全紀錄》，頁 48。
21　楊南倩：〈天子傳奇超霹靂〉，《自由時報》第 28 版（民國 90 年 12 月 11 日）。
22　「霹靂」約於 1997 年開始應用電腦動畫的技術。

動作為主，很容易看到掌對掌、拳對拳的畫面，當時成名的劍客，
如冷劍白狐、宇文天等人屬之，強調的就是絕對的「快」。所有劍
客都是一閃而過，接著就是人頭落地，這是標準的招牌動作，像天
下第一劍之爭，就是劍藏玄、宇文天兩人閃過來、閃過去，就過完
卅招了，這就是最原始的劍招。……劍氣在《霹靂至尊》之後，幾
乎成為每一個劍客的基本。不過這樣的發展也是必然的啦，再怎麼
說，人要衝過去才殺得了人，跟劍氣比起來，速度實在差太多
了。……劍氣的始祖是誰呢？在霹靂當中第一個發出劍氣的人，筆
者沒記錯的話，應該就是刀狂劍痴葉小釵。第一戰對上七狐仙之
時，只見葉小釵拔出刀狂、劍痴，接著就是揮舞了兩下，只見劍氣
旋閃，七狐仙人頭墜地。[23]

後來動畫技術突飛猛進，而且動畫「無所不能」，凡是想得到的都能讓人
看得到，因此霹靂劇集的編劇們就更勇於「想落天外」、「逐奇尚詭」，
黃強華曾說：

科技的進步確實為布袋戲帶來相當大的助益。如某些特技我們無法
克服，如 3D 動畫即可藉助科技加以呈現，而一些瑕疵更可透過科
技來加以掩飾，並強化其震撼性及力量。因此，文化與科技的結
合，除了對布袋戲有加分的效果外，也讓我們在內容的呈現上更加
豐富。[24]

因而當觀眾以後在霹靂劇集中看到羽人非獍的「六翼箕張」、一頁書於雙
子峰頂凌空射出「千年一擊」和魔王子駕乘如《阿凡達》影片中的魔龍

---

[23]　一劍生蓮：〈英雄揮劍　冷鋒取命──霹靂劍招演進〉，《霹靂月刊》第 75 期
　　（2001 年 11 月），頁 6～7。

[24]　廖文華：《台灣布袋戲電影「聖石傳說」之行銷傳播策略個案研究》（文化大學新聞
　　所碩士論文，民國 90 年 7 月），頁 164。

（副體赤睛所化）等畫面時，應該都會目不轉睛而後擊節稱賞吧！

至於「實景拍攝」部分，有記者撰文報導《聖石傳說》是「第一部在戶外拍攝的布袋戲」[25]，其實一九九五年四月發行的《黑河戰記》才是霹靂第一部採用戶外實景拍攝的布袋戲，而台灣到攝影棚外採實景拍攝的布袋戲，至少在一九八四年十月十五日屏東「新錦園」劉勝平在華視製播的《流星海底城》即已有過紀錄：

> 《流星海底城》甫一開鏡，即連出了三天的外景，到坪林南勢溪、宜蘭金盈及新豐瀑布、中影文化城；連續劇出外景也只不過如此了。……那座有各種燈光變化的海底城，是製作單位花了十萬元設計、訂做的；這座海底城，將在人力的控制下在鏡頭上有「浮」、「沉」的效果。海底城能靈活地出沒於水中，須知那是幾個布袋戲師傅一身蛙人裝，揹著氧氣筒在水底操縱的——因為畫面不能穿幫，要讓觀眾視覺上以為那海底城是神奇萬變的。[26]

但《聖石傳說》的外景規模更浩大，場面也更講究。《聖石傳說》的拍攝作業分為攝影棚及外景兩部分，霹靂在雲林土庫購買了一千五百多坪地做為電影專用的攝影棚，並且製作大型立體場景（霹靂劇集採用的大部分是類平面場景）；外景拍攝場面則包括墾丁、鹿谷（萬棘居）、虎尾溪（冷香水榭）等，且須搭設實體建物。為了能三百六十度立體呈現電影場景，霹靂在棚內設置地道、在外景地點挖掘壕溝，讓操偶師藏身其中（水景則潛入水中）操偶，首度克服了布袋戲無法「俯角拍攝」的技術限制，讓木偶像人一樣從頭到腳「全身呈現」（電視霹靂的木偶大都呈現腰部以上的畫面，腿部特寫均另行以特製腳拍攝），擴大了木偶的活動範圍，營造出立體的視覺效果。當然這樣的技術後來也轉移到霹靂劇集中，配合能動的關節、動畫的處理，於

---

25　蕭光榮：〈霹靂布袋戲　前進坎城〉，《自由時報》第 29 版（1998 年 8 月 8 日）。

26　斯珂：〈哇塞　華視布袋戲・流星海底城　木偶大戰海底城　叫你嚇一跳、吃一驚〉，《華視週刊》第 676 期（民國 73 年 10 月 7 日），頁 45。

是觀眾看到天狼星、夜神等角色全身型的俐落瀟灑動作，比電影中的人物
表現更顯細膩帥氣。

　　黃強華曾說：「電視布袋戲發展多年，連續劇形態的帶狀節目固然能
夠滿足戲迷看布袋戲的要求，但若是要使『影像的』布袋戲更精緻，光靠
劇本是不夠的，唯有電影才能呈現出比電視更為精緻的觀影效果。」[27]或
許有人不認同《聖石傳說》的故事情節及其鋪排方式[28]，但是一定會對
《聖石傳說》中木偶的改良、動畫的運用和實景拍攝等技術表現感到驚
訝，資深影評人王志成就說：「《聖石傳說》最大的成就在於技術，不論
是藝術指導（布偶與實景的並置）、武打分鏡剪接，以至於 3D 動畫，都有相
當出色的表現。」[29]所謂「戲不離技」，技術的呈現最能吸引觀眾「刮目
相看」並造成話題，《聖石傳說》的技術表現，讓台灣布袋戲的拍攝技藝
水平升級到「電影」的位階，黃強華除了藉此操練霹靂團隊突破「偶／
我」的界限之外[30]，其實技術的提升也潛在地影響劇本內涵的質變。

## （二）電影思維的劇本處理

　　在院線上映的《聖石傳說》電影，影片長度為九十六分鐘，列為保護
級，霹靂另於二○○○年七月十四日發行《聖石傳說》DVD，影片長度
為一百二十分鐘（傳統戲曲類免送審），由黃強華單獨編劇。因 DVD 版劇情

---

27　班果：《聖石傳說電影全紀錄》，頁 79。

28　有戲迷反應《聖石傳說》「和錄影帶的劇情沒連貫，沒必要去看」、「除了燈光、動
　　畫特效外，就沒什麼特別了」。——見《霹靂月刊》第 55 期（2000 年 3 月），頁
　　31。

29　王志成：〈有怪獸　有怪獸　台灣的怪獸——《聖石傳說》練就邪異的化功大法〉，
　　《中國時報》第 42 版（2000 年 1 月 22 日）。

30　「本片的執行導演及攝影師都是霹靂公司多年的電視導演，許多人對於第一次拍電影
　　的編導黃強華如此用人之道不免有些奇怪，事實上並非沒想過去找有經驗的知名武俠
　　電影導演或攝影師，但是思考之後，黃強華還是認為，拍布袋戲電影的製作人員『團
　　隊的默契』是成功的最重要因素。若導演及攝影師不懂『戲偶』的運作、角度，和操
　　偶師沒有良好的默契，那麼工作的時間及拍攝的成效必定不彰。」——「聖石網站」
　　http://www.pilimovie.cow.tw 之「幕後花絮」，2010 年 9 月 30 日瀏覽下載。

的承轉與呈現更為完整，是以本文採用 DVD 加長導演版（台語）作為論析
的文本。它的劇情大要為：

> 武林名宿素還真號召正道人士，以及三教傳人葉小釵、劍君和亂世
> 狂刀擒捉禍源魔魁，並將之囚禁。神祕的「非善類」長期尋找失落
> 在地球的天問石，而犯案累累。劫後餘生已成醜陋怪人的鳴劍山莊
> 之主劍上卿，化名為「骨皮先生」，與忠僕劍衛終日生活於廢墟
> 中，暗中進行著報復行動。為成功取得天問石，骨皮先生軟硬兼施
> 脅迫其女劍如冰，利用傲笑紅塵之重情重義，和素還真之除魔心
> 切，助其順利闖關。骨皮先生以為心願將成，亟思除去心中大敵素
> 還真，並要求其女善盡孝道，自我犧牲，助其恢復往日雄風以獨霸
> 武林。劍如冰見其父執迷不悟，唯恐日後遺害武林，決定與天問石
> 同歸於盡……[31]

與霹靂系列劇集中的任何一集比較，《聖石傳說》的場次、地點、人物都
比較精簡，情節也不那麼複雜，而且採用台語、華語、英語等三種版本發
行上映[32]，這些策略的運用明顯是為了開拓非霹靂迷的觀眾。據筆者統
計，整部影片共分 31 場[33]，主要場景有鳴劍山莊（計 9 場）、琉璃仙境（計

---

[31]　參《聖石傳說》DVD 封面。

[32]　「對於目前大霹靂積極進行後製工作準備上映的《聖石傳說》電影，採用國、台語及
　　英文三種版本一事，外界有人認為為何要將文化傳統的東西變成外語版，如此不是差
　　異很大嗎？且無法保留布袋戲的傳統文化，對此黃董事長強華先生說，若要以傳統布
　　袋戲表演方式，外國人可能無法了解布袋戲之美，且若直接由中文翻譯成英文，許多
　　布袋戲中詞語之美外國人根本無法表現出來，為了讓布袋戲走向國際化，因此才藉由
　　先讓外國人接受布袋戲之後，再逐漸讓他們接受布袋戲的全部文化，如美國所做的
　　《花木蘭》電影片，也讓全球為之著迷，因此大霹靂才考慮以三種版本發行。」——
　　播報員：〈闡述武俠文學——演講精彩　學生痴迷〉，《霹靂月刊》第 47 期（1999
　　年 7 月），頁 40。

[33]　《聖石傳說》之分場劇情概要，請參附錄二。

3 場）、冷香水榭（計 2 場）、地獄谷（計 2 場）、蒿棘居（計 4 場）等；出場角色人物有素還真、傲笑紅塵、劍如冰、青陽子、骨皮先生（劍上卿）、劍衛、劍無言、非善類（裝扮類似西方死神的團隊）、亂世狂刀、劍君十二恨、葉小釵、魔魁、六大門派（少林／慧性大師、武當／青雲道長、崑崙／何玉關、華山／左令權、峨嵋／真如師太、點蒼／玄如塵）、蘭心、玄德、玄同等。

乍觀之下，整部影片的劇情結構元素與賣點與霹靂劇集相當雷同，包括「正邪對抗」（素還真對抗非善類、素還真對抗骨皮先生）、「陰謀使詐」（骨皮先生計賺劍如冰、傲笑紅塵、素還真、非善類）、「奪寶」（骨皮先生、非善類、素還真三方爭奪天問石）、「設禁」（使用天問石許願的死亡禁忌）、「俠骨柔情」（傲笑紅塵與劍如冰、劍衛與劍如冰）、「堅固友誼」（素還真與青陽子）、「捷智解疑」（素還真解讀梅花結、素還真透析拆字詩、素還真紙船渡湖）、「炫麗打鬥」（三傳人大戰魔魁、素還真＋青陽子於地獄谷激戰非善類、傲笑紅塵於鐘乳洞決戰素還真、青陽子死戰非善類、傲笑紅塵＋素還真於鳴劍山莊大戰骨皮先生）等，可以說《聖石傳說》企圖要在極短的演出時間內（二小時）將霹靂劇集（短則 20 集、長則 60 集）中吸引觀眾的表演元素集中展現，但它是一部自有始終、「單元劇」式的電影，而且背負吸引「霹靂」與「非霹靂」迷一起購票入場觀看，因此黃強華不得不採取與連本式電視霹靂劇集不同的劇本寫作策略，這其中主要的差異表現在「情節的鋪排」、「人物的塑造」與「口白的展演」等三個方面。

### 1、情節的鋪排

霹靂於一九九五年四月發行的《黑河戰記》，雖然讓霹靂團隊有了實景拍攝及硬喬硬馬的拳腳功夫武打經驗，但另起的非霹靂系列劇集的故事情節卻未受到觀眾青睞[34]，只發片三十集即戛然而止。黃強華記取這個失敗的經驗，於是他讓《聖石傳說》的故事和霹靂系列劇集雖不連貫卻產生

---

[34] 霹靂資深操偶、造型師丁振清說：「（黑河戰記）劇中鮮少掌氣、氣功，全是紮紮實實的拳腳功夫，拍攝起來比霹靂系列難上數十倍，可惜卻不若霹靂受歡迎。」——林奎協：〈丁振清，極度工作狂〉，《霹靂月刊》第 22 期（1997 年 6 月），頁 43。

部分連結,以護住死忠霹靂迷這塊「基本盤」的票房,除了讓霹靂當家主角素還真、傲笑紅塵、青陽子繼續領銜演出之外,片中新舊情節連結尚有三處,其一在第一場,儒道釋三教傳人劍君十二恨、亂世狂刀、刀狂劍痴葉小釵在天脊峰大戰魔魁的情節。其二在第七場,傲笑紅塵見素還真來到冷香水榭一會劍如冰,傲笑紅塵為雙方引見後即不悅欲離去,素還真云:「匆匆一會,前輩就要離開,難道以往對素某的誤會尚未解開嗎?」傲笑紅塵回答:「我沒誤會任何人,告辭!」其三在第十九場,青陽子在琉璃仙境詢問素還真有關以天問石許願須以生命為代價的禁忌可是為真時,素還真云:「你可記得道教星河殿的盤古開天達願石?」青陽子答:「當然記得,我還與大哥在星河殿起過爭執。」素還真接續云:「哈……,當時你我誓不兩立,想不到今日結為金蘭。達願石也能完成任何人的心願,但是許願者也要做出犧牲,而天問石的威力勝過達願石,可想而知,必定要付出更大的代價。」以上三處是從霹靂劇集延續而來,霹靂迷一定不感陌生,但非霹靂迷的觀眾對於「中原正道、三傳人與魔魁的恩怨情仇」、「傲笑紅塵狷介孤傲的個性,與不喜素還真太過權謀、聯合次要敵人對付主要敵人的『統戰』處事方式」、「青陽子曾為『塵界九龍之龍腦』、『合修會』之主,和素還真對抗過一段不算短的時間,而素還真之子『不知名』(素續緣)曾向達願石許願解除素還真之厄」的霹靂往事可能就會感到疑惑不解,不過這並不妨礙他們理解《聖石傳說》另起爐灶的故事情節。

固守基本盤票房之後,進一步則要開拓新觀眾,黃強華首先選擇於《霹靂英雄榜》第 50 集(約 1997 年 4 月發片)初登場、比較沒有過往「包袱」的傲笑紅塵擔任第一男主角,而非於《霹靂金光》第 13 集(約 1987 年 10 月發片)即已出場的素還真,因為「在短短不到兩個小時的電影,要能把霹靂說個清楚,真的是很難的一件事。所以讓傲笑紅塵這樣一個不新不舊的角色來敘述整個故事的主軸,能讓整個故事顯得易懂。因為進戲院的不只是霹靂戲迷,也有可能是一些連素還真是誰都不知道的觀眾,要短短

的時間讓他們了解素還真、葉小釵，真的是很難。」[35]接著讓故事呈單線、順敘式發展，讓電影情節簡單明瞭易為觀眾吸收了解，這就和霹靂系列劇集多線、多重時空的敘述方式和交叉排場有著極大的不同[36]。

　　《聖石傳說》的 31 場戲中，除了第 24 場（青陽子為救劍如冰而從竹林內一路和非善類廝殺到沙地）、25 場（素還真與傲笑紅塵於鐘乳洞內決一死戰）、26 場（鐘乳洞外劍衛攔殺劍如冰）為製造緊張刺激的懸疑效果而採用交叉穿梭的排場技巧外，其餘場次的故事時間是依前後順序發展的。劇情主軸圍繞在三方人馬爭奪「天問石」之上，非善類為順利入侵苦境而奪天問石、素還真為阻止非善類的野心而爭天問石、骨皮先生則為恢復往日風采並擁有天下第一的武功以稱霸武林而謀取天問石。在霹靂迷看來略嫌簡單平淡的劇情中卻蘊蓄一段精采的謀略，即從第 16 場到第 23 場鋪排骨皮先生巧施毒計欲除素還真的情節，而且故事的發展時間只有短短三天，不像霹靂系列鋪演葉小釵悟得「隻手之聲」、天虎八將對抗魔龍八奇等，常常要數十集的時間才能交待清楚，顯得俐落明快，但也因為電影的故事發展時間太短遂造成鋪排上的漏洞。漏洞如下：

> 骨皮先生在取得天問石後，懼於使用禁忌，欲先借傲笑紅塵之手殺除素還真，遂以天問石為餌三方用計，先是故意引誘非善類攔殺被命令送信予素還真的侍女蘭心，信中交待「骨皮先生要在**明天 24日**將天問石交予素還真」（第 16、17 場）；接著另計安排劍如冰代父發函邀請素還真「**明天 25 日**來此與吾會面」，願將天問石交予素還真（第 18 場），素還真收到劍如冰親遞之邀請函後云：「**請帖註明是 25 日，嗯……應該是後天**」（第 19 場‧夜）；非善類打扮成素還真於 24 日（夜間）赴鳴劍山莊欲取天問石，發現天問石為假貨憤而擊殺骨皮先生，此事由劍衛故意安排劍如冰於祕道窺見（第 20

---

[35]　編輯部：〈老編私房話〉，《霹靂月刊》第 32 期（1998 年 4 月），頁 1。

[36]　有關霹靂劇集多線發展的敘述策略，可參本書第五、六章之析論。

場・夜）；劍如冰奔往蒿棘居求助於傲笑紅塵，並云 **25 日那天親眼目睹素還真會見、擊殺其父且奪得天問石**（第 21 場・日）；素還真赴鳴劍山莊會見骨皮先生，並獲贈天問石（第 22 場・夜）；傲笑紅塵怒氣沖沖來琉璃仙境等候剛回來的素還真，質問「你有在**本月廿五會見一名叫骨皮先生的人**？」素還真答有，傲笑紅塵遂憤而約素還真於鐘乳洞決一死戰（第 23 場）。

乍觀之下，骨皮先生這個借刀殺人的計謀簡直是計中藏計、環環相扣，令人拍案叫絕，因為骨皮先生故意誤導劍如冰「明天是 25 日」（其實明天才 24 日），也連帶使傲笑紅塵中計誤會素還真。但是細加尋繹，其實劇本的鋪排有不合理之處，因為這八場戲的故事發生時間就在本月的 23、24、25 日三天而已，其一冰雪聰明的劍如冰怎會把日子弄混了，其二劍如冰去找傲笑紅塵時是 25 日白天，身為先覺者的傲笑紅塵豈不知今天是 25日、骨皮先生被殺是昨天 24 日？這全是因為電影須在兩個小時內演完，於是佈局的安排就不能過長過勻，無法想得周密遂容易產生漏洞，不像霹靂劇集常可從容安排各種謀略的生發，比如在《霹靂異數之龍圖霸業》中，幽幽魂策謀略為了「做掉」智絕群倫的頂先天高手劍痞憶秋年，編劇從第 17 集就開始佈局，直到第 29 集才完成刺殺的任務，從心理到生理層面去影響憶秋年，再結合術法一舉得手，既鬥智也鬥力，這個局就佈得深遠巧妙、嚴絲合縫，令觀者心服口服[37]。

## 2、人物的塑造

《聖石傳說》的人物角色總共才二十名、另加上非善類團隊，其中核心角色只有素還真、傲笑紅塵、劍如冰、青陽子、骨皮先生、劍衛等六人加上非善類，比起霹靂劇集一部戲百來名，一集戲二、三十名人物[38]，可

---

[37]　有關策謀略計殺憶秋年的佈局安排請參本書第五章。

[38]　《霹靂異數之龍圖霸業》40 集中共有 139 名人物，其中男性 126 名、女性 13 名；第一集即有 39 名人物。

謂精簡許多。其中素還真、青陽子、傲笑紅塵來自霹靂系列[39]，骨皮先生、劍如冰、劍衛、非善類為新創人物，新舊參半的人物組合，可看出在籠絡老戲迷、開發新觀眾的企圖上非常明顯，當然這也讓黃強華在人物角色個性的設定上，省下不少心思。

　　以霹靂劇集的習慣設計，一個「A 咖級」人物上場，除了取一個好聽的名字稱號外，通常要配備「出場詩」、「角色曲」、「居住地」、「器具物」與「系列武功招式名稱」。但《聖石傳說》首先取消了人物專屬配樂，而委託魔岩唱片和歌手伍佰（1968～，本名吳俊霖）製作電影分場配樂與主題歌[40]，這是因為若比照前此霹靂劇集採擇罐頭音樂以為人物配樂會有侵權紛爭，然電影配樂流於空靈虛無、「無布袋戲味」，未能造成加分效果，不過在版權意識高漲下，卻促成了後來「無非文化」和「動脈」兩家音樂公司幫霹靂劇集人物、情境配樂的契機[41]。接著為了控管《聖石傳說》的演出時間，只有在第 25 場，傲笑紅塵於鐘乳洞等候素還真決鬥時吟出專屬出場詩：「半涉濁流半席清，倚箏閒吟廣陵文；寒劍默聽君子

---

[39]　素還真於《霹靂金光》第 13 集初登場，青陽子於《霹靂狂刀》第 40 集初登場，傲笑紅塵於《霹靂英雄榜》第 50 集初登場。另外葉小釵於《霹靂至尊》第 1 集初登場，亂世狂刀於《霹靂狂刀》第 19 集初登場，劍君十二恨於《霹靂狂刀》第 58 集初登場、七於《霹靂劫之閻城血印》第 21 集，魔魁初登場於《霹靂英雄榜》第 49 集為機械魔魁、《霹靂烽火錄》第 25 集長出肉身、七於《霹靂圖騰》第 7 集。

[40]　【聖石傳說電影原聲帶】，於 2000 年 1 月由魔岩唱片股份有限公司製作發行。主題歌【稀微的風中】，由伍佰作詞作曲兼演唱，歌詞：「稀微的風中　珠淚飄落寒冷異鄉　舉頭望　山河的面容　恩恩怨怨蒼天無量　鳥啼的時　血影濺紅天邊　／　劍鞘隨風飛　心酸一如枯葉落地　不願說　孤傲的情話　寵著戰袍狂妄的花　星月暗暝刀光閃爍哀悲　／　身迷離聲憤慨　賊寇敢來　嘆運命放肆　壯志滿懷　稀微的風中　髮絲交纏蒼白的霜　怎能忘　世恨的凌辱　了然一生又有何用　／　待天明露水已去　尋我行蹤」。伍佰也是霹靂迷，當時他隸屬魔岩唱片，自告奮勇幫忙作曲。——2011 年 8 月 5 日晚上 7～9 點於虎尾訪談黃強華董事長、劉麗惠營運長。

[41]　「無非文化」於 1998 年 7 月首度和霹靂合作發行【霹靂布袋戲配樂第七輯之霹靂雷霆】，「動脈」則於 2004 年 1 月首次與霹靂合作發行【霹靂布袋戲劇集原聲帶——霹靂英雄年度精選（一）2003～2004】。

意，傲視人間笑紅塵」，其餘新舊角色一概省略[42]；連武功招式名稱的設計也非常節制，僅有九式，分別是「冥式輪迴」（魔魁，第一場）、「君子風」（劍君，第一場）、「天地根」（亂世狂刀，第一場）、「般若懺」、「心劍」（葉小釵，第一場，沒唸出但有施展）、「千里神彈」（青陽子，第六場，有唸出但沒施展）、「紫氣東來」（素還真，第六場）、「御劍之術」（傲笑紅塵，第十四場）、「凝水成冰」（傲笑紅塵，第十五、卅場），這就使《聖石傳說》比較像武俠而非布袋戲電影，不過卻也讓老戲迷感到少了股霹靂布袋戲的特殊味道。另外令戲迷感到不習慣的地方是，竟然沒有讓「三口組」——秦假仙、蔭屍人、業途靈等丑角串場，丑角是戲劇的甘草人物，能興訛造訕、插科打諢，使一齣戲莊諧間作、妙趣橫生，當然也會拖沓演出時間，於是黃強華安排作惡多端的非善類兼負對時事冷嘲熱諷與 KUSO 搞笑，不過非善類（外星生物）使用非正常口白，觀眾須注意觀看稍縱即逝的字幕，效果就沒有三口組「謔言諧語」來得令人噴飯。

　　《聖石傳說》的人物雖然不多，但個性分明，如傲笑紅塵的疾惡如仇、骨皮先生的殘苛多詐、劍如冰的溫柔善良、青陽子的急公好義、劍衛的盡忠職守，以及素還真的足智多謀、通權達變等，皆令觀眾印象深刻。但是片中描摹霹靂首席男主角清香白蓮素還真的智慧過人，則顯得太過急躁、刻意造作，如第六場素還真甫一登場即在琉璃仙境涼亭亭柱上發現有一個「梅花結」，並判析此結為一邀請函，有人邀請十月十五日赴「冷香湖」一會。一旁青陽子不解一個「梅花結」竟能傳達「事由」、「時間」、「地點」等如此多的訊息，素還真遂詳細解讀道：

---

[42]　素還真出場詩：「半神半聖亦半仙，全儒全道是全賢；腦中真書藏滿卷，掌握文武半邊天。」青陽子出場詩（於《霹靂刀鋒》第 27 集再現天地門時所吟）：「天地玄法定乾坤，山河江嶽耀吾門；運機巧變藏虛實，廣化萬物道常存。」亂世狂刀出場詩：「一簫一劍平生意，負盡狂名十五年。」劍君十二恨出場詩：「一恨才人無行，二恨紅顏薄命，三恨江浪不息，四恨世態炎冷，五恨月台易漏，六恨蘭葉多焦，七恨河豚甚毒，八恨架花生刺，九恨夏夜有蚊，十恨薛蘿藏虺，十一恨未食敗果，十二恨天下無敵。」

> 「結」者，乃「士」、「口」、「糸」三字的組合。「糸」與
> 「密」同音，有一士以口說密，也就是有人想約吾一談，欲向吾說
> 一件祕密。……這是一個梅花結，外環有十個藻井結。梅花，一稱
> 冷香，所謂「冷香凝到骨」、「瓊艷幾堪餐」，便是讚頌梅花之
> 姿。而「藻」乃水生植物，結而成環，有環水之意，也就是指湖泊
> 之屬，兩者相加，便不難明白赴約的地點，必是指「冷香湖」
> 了。……此結渾圓，看似玉盤，亦即明月，而藻井結其數為十，十
> 有圓滿之意，也就是滿月之時，而十個滿月，便是十月，因此約會
> 的時間，應是十月十五、月圓之夜。

接著是第七場，素還真赴冷香水榭一會劍如冰但不知如何稱呼她，劍如冰
遂口占一首拆字詩：「月下悄立過，不見水邊波；使君非我後，回頭人一
口。」要素以此稱呼她，素立即脫口云「原來是骨皮先生」，並云此乃其
身懷沉冤之父親的稱號，令劍如冰折服並自報姓名。素還真為我們解釋
道：

> 「月下悄立過」，「過」而悄立，乃是無言、無足，無口無足之
> 「過」，下有月字為「骨」。「波」字無水，乃是一字「皮」。
> 「使君非我後」，「先生」也。「回頭人一口」，人一口，乃是
> 「合」字，合「骨」「皮」二字，乃是「骰」（按：音必，屈曲也）
> 字。骰者，冤曲也。妳的拆字詩中，表明了「骨皮先生身懷沉冤」
> 八字。

素還真是中原武林正道的棟樑，允文允武，經天緯地，號稱「腦中真書藏
萬卷，掌握文武半邊天」，霹靂系列中各時期的反派魔頭，無一不栽在他
的巧智施為之下，因此在《聖石傳說》中，素還真甫一登場，就得安排他
智慧過人的表現，但是上述二例，一則解讀繁瑣的梅花結，一則釋析僻奧
的拆字詩，穿幽入仄、疏晦通澀，敏思捷智竟超越神佛，就顯得「為文造

情」而鑿痕斑斑矣！更何況這兩則解釋對白快速在影片中帶過，觀眾在電影院中一定看得「霧煞煞」、不解箇中緣故，就無法領略素還真「半神半聖亦半仙」的超人能為了。

　　與《聖石傳說》相比，霹靂劇集則較有餘裕以完整鋪排人物的智慧謀略，例如伏龍先生曲懷觴要進入獅子國虎頭林，尋訪獅子國軍師求取息壤以修補神州支柱之斷裂，結果虎頭林內竟有三名軍師，何者才是他要找尋的軍師，這就在考驗他的智慧，他先遇到「繪天下五方通」（《霹靂神州3——天罪》第19集14分15秒～18分42秒），接著遇到「一謙師」（《霹靂神州3——天罪》第19集43分33秒～47分07秒），均以巧智判定兩人非其欲尋之對象，最後來到虎頭林盡處看見一位童子（七巧）和一位持扇公子（三面長城玉陽君），伏龍先生巧施「以虛破虛」之法獲得玉陽君接見並取得息壤，劇情鋪排如下：

　　　（伏龍先生緩步來到某處）
　　伏龍先生：行至此處，已是虎頭林盡頭，嗯……。
　　　（伏龍先生再往前行，看到一位童子和一位持扇公子）
　　伏龍先生：這位童子，請問……
　　七　　巧：噓……（作勢要伏龍先生不要出聲，再看向前方公
　　　　　　　子），先生是來拜訪公子嗎？若是，先生來得不巧，公
　　　　　　　子正在賞魚。
　　伏龍先生：賞魚？（疑惑正因前方既無魚池也無魚兒，只是一片林內
　　　　　　　野地）嗯……[43]

　　　（玉陽君俯身專注觀賞空無一物的地上，狀似賞魚）
　　七　　巧：先生來得不巧，公子正在賞魚。
　　伏龍先生：賞魚？

---

43　以上見《霹靂神州3——天罪》第20集64分29秒～65分12秒。

七　巧：是啊，公子正在賞魚，等他賞完魚，再來招待先生。

伏龍先生：公子要賞到何時？

七　巧：這⋯⋯，不一定，有時三天，有時五天，也可能一個
　　　　月。他賞魚的時候很專注，無論你怎樣叫他，他都不會
　　　　理你。

伏龍先生：伏龍實有要事，不能通融嗎？

七　巧：沒辦法，公子賞魚的時候，就算打雷也打不醒，如果先
　　　　生還有要事，不如先生留下姓名，等待三天後再來，等
　　　　公子賞魚結束，我會轉達公子。

伏龍先生：讓吾一試如何？

七　巧：試也沒有用，他不會理你就是不會理你啦！

伏龍先生：嗯！（走向前去要向玉陽君打招呼）在下北窗臥龍曲懷
　　　　觴，受貴主之命，特來拜訪軍師。

（玉陽君毫無反應，仍專注俯視地上）

七　巧：你看，我早就講過他不會理你，先生還是請回吧。

伏龍先生：那倒未必！（伏龍先生趨前與玉陽君一同觀賞毫無魚兒
　　　　的地上）果然是好魚，七彩斑爛，美麗非常，莫怪公子
　　　　如此沈迷。（見玉陽君仍無反應）去！去！（伏龍先生
　　　　揮手作趕魚狀，但地上並無魚）

七　巧：你做什麼？

伏龍先生：吾已經將魚趕走了。

（此時玉陽君有了反應）

玉　陽　君：哈哈哈，（轉頭面向伏龍先生）難怪先生能行至此處。
　　　　吾「以虛代實」，你卻「以虛破虛」，果然妙慧過人。
　　　　七巧，你下去吧。

七　巧：是。（轉身下場）

伏龍先生：只是壞了公子的雅興。

玉　陽　君：你將魚趕走，害吾無魚可賞，當罰！

伏龍先生：怎樣罰？

玉 陽 君：你喝酒嗎？

伏龍先生：酒能亂性，佛家戒之；酒能養氣，仙家飲之。吾於無酒
　　　　　時學佛、有酒時學仙。

玉 陽 君：哈！（倒酒）罰你三杯！

伏龍先生：（舉杯而飲）甘醇溫順，如此美酒以為處罰，伏龍自願
　　　　　再罰三次。

玉 陽 君：在下三面長城玉陽君，先生奉吾主之命而來？

伏龍先生：是。

玉 陽 君：可惜吾與左丞、右弼不同，吾不能回答你任何問題。

伏龍先生：左丞、右弼，便是吾日前遇見的兩名高賢嗎？

玉 陽 君：左丞「五方通」、右弼「一謙師」，這兩人你皆已見
　　　　　過，也通過他們的考驗，他們雖無決策的實權，卻能回
　　　　　答你的問題，而吾不能也！

伏龍先生：伏龍也無須詢問任何問題。

玉 陽 君：喔？

伏龍先生：雖然貴主說要吾來此詢問公子，但伏龍早在來之前便知
　　　　　這不是一個問題，而是一個交易。

玉 陽 君：快人快語，值得讚嘆，當浮一大白。

伏龍先生：如此伏龍卻之不恭。

玉 陽 君：先來十罈潤喉吧！

伏龍先生：可以。

玉 陽 君：請。[44]

　　為了表現伏龍先生的智慧，編劇用了跨越三集、共五場（總計 18 分 25
秒）戲從容不迫地鋪排曲懷觴通過三位軍師的不同考驗，過程奇巧但邏輯

---

[44]　以上見《霹靂神州3──天罪》第 21 集 05 分 22 秒～09 分 50 秒。

合理，觀眾除了讚嘆之外也受到劇中流露的哲思深刻啟發，而這正是《聖石傳說》遠遠不及之處。

### 3、口白的展演

　　「一人口白、雙手撐偶、木頭雕刻」是布袋戲之所以為布袋戲的三大基本表演特徵[45]，因此布袋戲電影《聖石傳說》也保留此三大「封閉型」特徵，只不過加以改良而已。在戲偶的身上加裝眼睫毛、手腳關節等已見前述，至於「口白」展演部分，《聖石傳說》則作了兩項改變，其一為開拓在台灣非布袋戲迷的觀賞人口，霹靂另外上映國語配音版，請李宗盛配傲笑紅塵、王偉忠配素還真、蕭薔配劍如冰、柯一正配劍上卿的口白，但只上檔一天因成效不佳而取消，顯然霹靂迷只「甲意」（喜歡）黃文擇的台語配音，一般布袋戲觀眾則無法接受國語版口白，原因就如於一九七三年最早在台灣製播國語布袋戲的黃俊雄[46]所說：

　　　布袋戲素來用閩南語演出，忽然改成國語，就像國劇突然改用閩南語演唱，歌仔戲改用國語演唱一樣讓人感到不習慣、感到格格不入。以前在台視也用國語演過《濟公傳》，口白是請平劇演員來擔任，節奏很慢，而且有平劇腔，不太受觀眾歡迎。這回口白我都請中視演員擔任（我的國語不太好，無法自己來主講），他們都講得很像我們普通人在講話，很寫實，但沒有把布袋戲那項超越現實近於迷幻

---

[45] 吳明德：《台灣布袋戲表演藝術之美》（台北：台灣學生書局，2005 年 7 月），頁28。

[46] 黃俊雄歷年所製播的國語布袋戲如下：《新濟公傳》（台視，1973 年 4 月 8 日～1973 年 7 月 8 日，共 13 集）、《西遊記》（中視，1976 年 2 月 17 日～1976 年 4 月 13 日，共 52 集）、《廿四孝》（中視，1976 年 4 月 14 日～1976 年 4 月 23 日，共 8 集）、《神童》（華視，1977 年 4 月 25 日～1977 年 5 月 23 日，共 29 集）、《百勝棒》（華視，1977 年 9 月 17 日～1977 年 10 月 16 日，共 29 集）、《齊天大聖孫悟空》（台視 1983 年 4 月 16 日～1983 年 10 月 22 日，每周六 13：00～14：00 播出，共 28 集）、《火燒紅蓮寺》（台視，1983 年 10 月 29 日～1984 年 1 月 14 日，每周六 13：00～14：00 播出，共 12 集）。

的特性表現出來。總之，用閩南語演布袋戲是比用國語合適的。[47]

其二為大量刪削人物打鬥與內心旁白，讓《聖石傳說》不同於電視霹靂的口白表現。《聖石傳說》的打鬥場次計有 8 場：第一場三傳人於天脊峰大戰魔魁；第二場非善類於六道輪迴狙殺六大門派眾人；第七場素還真使出「紫氣東來」撐高紙船過湖；第十場素還真、青陽子於地獄谷大戰非善類；第十一場傲笑紅塵於地獄谷使出御劍之術搶救劍如冰；第廿四場，青陽子為救劍如冰而與非善類激鬥；第廿五場，傲笑紅塵與素還真在鐘乳洞內決戰；第卅場，素還真 VS.劍無言、素還真 VS.劍上卿、傲笑紅塵 VS.劍上卿。這些打鬥場面，要是在霹靂劇集裡，一定會輔以大量旁白提振干戈之意、肅殺之氛，但或許為避免片中太多旁白會流於「講古」（說書）的味道，《聖石傳說》幾乎刪削了所有打鬥場次的旁白，只有在第一場（計約 7 分鐘）三傳人激戰魔魁時，為讓觀眾掌握劇情而保留三處旁白，第一處為開場旁白（0～26 秒）：「四百年前魔魁為禍武林，一代神人素還真為弭平禍劫，召集三傳人，利用魔魁在天脊峰吸收大地靈氣之際，聯手伏魔……」；接著三傳人在天脊峰大戰魔魁，旁白（1 分 47 秒～2 分 25 秒）：「風雲捲盪，殺氣迷濛，天脊峰正邪之戰，關係整個武林存亡。儒教傳人劍君十二恨、道教傳人亂世狂刀、佛教傳人葉小釵力戰魔魁；同時還有少林、武當、峨嵋、華山、崑崙、點蒼，武林六大門派鎮守外圍。重重包圍，魔魁有如一頭被困的猛獸……」然後一大段精彩激烈的打鬥（2 分 25 秒～4 分 14 秒）沒有旁白與配樂，直到 4 分 15 秒處再下旁白：「魔魁中了絕招潛入地層，引動地層之下能量四射。……忽然間地洞靈氣流竄，魔魁破土而出了。……天地靈氣交合，一旦讓魔魁吸取，魔魁將是天下無敵。……三傳人見伏魔時機不可失，即刻運動元功絕招盡出……」沒有旁白說明，連戲迷都很難在快速打鬥的畫面中分辨戲偶角色[48]，何況是初次

---

[47]　王禎和：《電視・電視》（台北：遠景出版社，民國 66 年 9 月），頁 174。

[48]　有筆名「雪鴉」的戲迷反應「電影版的木偶跟錄影版的相差很多，我差點還把葉小釵錯認為白雲驕娘。」——見《霹靂月刊》第 55 期（2000 年 3 月），頁 31。

接觸霹靂的觀眾一定會有「安能辨我是雄雌」的困惑。最離譜的是當三傳人中的劍君、狂刀分別說出「君子風」、「天地根」的招式名稱以合擊魔魁時,同時出招的葉小釵竟沈默無語,沒有跟著說出招式名稱,因為他是啞巴,若沒有旁白提示,誰知道他施展的絕招是「般若懺」+「心劍」?霹靂劇集的所有打鬥場面,一定是旁白+對白+武打動作,三步到位,全方位提示觀眾以快速了解木偶的內心世界,例如《霹靂兵燹之刀戟戡魔錄2》(2005 年 9 月 23 日~11 月 25 日發行)第 33 集──〈血淚、情義、不歸人〉,號崑崙為「鼎爐分峰」好友金包銀之死,於高崖之上決意擒捉也是至交但心智已發狂的殘林之主皇甫笑禪,這是霹靂也是台灣布袋戲發展史上第一次操作戲偶大打太極拳,細膩精采令人嘆為觀止。兩人對決場面,交織旁白、對白與動作(動畫輔助),觀者無不血脈賁張、心緒翻湧:

> 旁白:無情的夕陽、無情的風沙,撼不動兩人的心。情仇交織、怒海翻騰,看不見的驚濤駭浪正在衝擊。兩條不動的身影,兩種不同的感受,不停煎熬兩人的心。瞬間,殺氣昇華,決戰時刻。

> 殘林之主:呀!
> 號 崑 崙:喝!
> 殘林之主:殺!
> 號 崑 崙:返手!

> 旁白:殺性狂亂的殘林之主,出招毫不容情,招來招往皆是取命之絕。號崑崙借力使力、反向逆施,盡化撼天裂地之威。

> 殘林之主:神銷骨朽。
> 號 崑 崙:納天地之氣、化乾坤無極。
> (科:太極圖氣籠罩周身破了五殘之招第三式)

殘林之主：你竟然破了我的第三式。

號　崑　崙：笑禪，回頭是岸。

殘林之主：哈哈哈……，回頭，那就擋過第四式吧！

號　崑　崙：嗯……

旁白：極端的言語接踵而來的是，五殘之招第四式「神蕩意渺」。

號　崑　崙：殺招！

殘林之主：納命來！

號　崑　崙：呀！

旁白：面對殘而兇猛的極招，號崑崙收斂心神，借助天地之氣，再
　　　　畫太極印。

號　崑　崙：浩氣歸元！

（科：號崑崙元神自本體分出於背後，運出太極光球後再合體出手擊
退殘林之主，但虎口亦滲血）

殘林之主：你……

號　崑　崙：笑禪，我們是生死之交……

殘林之主：哈哈哈，五絕至極之招！

號　崑　崙：唉，無奈啊！

旁白：生與死、情與義，在兩人的心中不停反覆。號崑崙的心是
　　　　痛、是悲，皇甫笑禪的心是亂、是茫。最後一招，將是天人
　　　　永隔！

殘林之主：五絕合一‧神魂俱喪！

號　崑　崙：大地歸元‧撼宇天罡！

殘林之主：死來吧！
號　崑　崙：好友啊！

旁白：至極交錯，星河震盪，天愁地慘，萬物皆休。

（科：殘林之主被震退數十步血染全身單膝曲跪，號崑崙則被震飛倒
地顫抖）
號　崑　崙：哇……
（科：殘林之主一步步逼向號崑崙）
殘林之主：哈哈哈……
（科：殘林之主舉手欲做最後一擊）
號　崑　崙：笑禪……
殘林之主：哈哈哈……，喝！
（科：殘林之主一掌直擊號崑崙腦門時，意識卻瞬間清醒，突然手指
內彎，竟反手一指穿透自己胸腔）
號　崑　崙：笑禪啊！
（科：號崑崙上前扶住即將後傾的殘林之主）
殘林之主：號……號崑崙……
號　崑　崙：好友，你終於醒了。
殘林之主：這條漫長的路，我真的累了。
號　崑　崙：我馬上帶你醫治。
殘林之主：我累了，讓我休息吧！
（科：殘林之主雙眼闔上並流下淚水）
號　崑　崙：笑禪啊，嗚……

旁白：友情悲、親情嘆，黃土再留不歸人，一生善良的殘林之主，
　　　終也逃不過江湖的生死定律，是血，是淚，再也看不清、分
　　　不出……。

　　這段至友決鬥戲碼，穿插七處旁白，緊扣著打鬥場面夾敘夾議兼具抒情功能，除了提振觀眾看戲的專注度與情緒，其實也間接在指導操偶師、導播、動畫等各部門如何搭配拍攝。因為戲偶不是人，它們沒有臉部表情，從它們臉上讀不出喜怒哀樂，所以除了由操偶師大幅度的晃動戲偶以加強生命感之外，還必須藉著對白與旁白來提示人物角色的內在情緒，《聖石傳說》為了符合電影不宜有太多 OS 的要求，幾乎刪削所有的旁白，但也阻礙了觀眾對戲偶情緒轉變的快速掌握。

## 三、結語

　　黃強華、黃文擇昆仲重金打造的《聖石傳說》，是霹靂跨足電影事業的「首部曲」，原先片名取為《霹靂英雄榜之聖石傳說》[49]，本有意一部接一部的拍下去，黃文擇受訪時曾意氣風發地說過：「《聖石傳說》是我們的第一部電影，未來還會有第二部、第三部……布袋戲電影上市，發展布袋戲電影事業，是我們的既定目標。」[50]但是自《聖石傳說》上映至今（2011）已過了十一年，仍未看見霹靂的第二部布袋戲電影上映，最大的原因或許是「沒賺到錢」，如依二○○○年「台灣年度賣座華語片前 10 名」（大台北地區）的統計，《聖石傳說》以二千一百多萬的票房名列第二名[51]，僅次於李安導演的《臥虎藏龍》，但是比起投資三億的拍攝資金，

---

[49]　「片名取為《霹靂英雄榜之聖石傳說》也是不無原因的，『英雄榜』囊括了霹靂的眾家英雄好漢，每一位霹靂英雄都有可能成為主角，這一部戲先讓傲笑出出風頭，下一部戲也可能叫《霹靂英雄榜之葉小釵傳說》也說不定喔。」──見編輯部：〈老編私房話〉，《霹靂月刊》第 32 期（1998 年 4 月），頁 1。

[50]　班果：《聖石傳說電影全紀錄》，頁 8。

[51]　華語片第一名為《臥虎藏龍》（9 千 6 百多萬）、第三名為《花樣年華》（1 千 2 百多萬）、第四名為《孤男寡女》（495 萬）、第五名為《夜奔》（395 萬）、第六名為《決戰紫禁之巔》（259 萬）、第七名為《黑暗之光》（119 萬）、第八名為《一個都不能少》（69 萬）、第九名為《紫雨風暴》（66 萬）、第十名為《運轉手之戀》（62 萬）。西片第一名為《不可能的任務》（1 億 7 千 3 百多萬）、第二名為

這樣的報酬簡直「不符比例原則」，是以遲遲未見第二部霹靂布袋戲電影的上映。

《聖石傳說》的票房之所以和原先的預期「差很大」，是因為進電影院的觀眾仍以霹靂死忠戲迷為大宗，沒有完成開拓非霹靂迷與外國觀眾的任務，黃強華事後檢討：

> 幾年前的《聖石傳說》在拍攝、上片得到相當大的迴響，這在台灣自然是沒有什麼問題。但是呢，我們這個片子賣到日本、大陸或是歐美國家的時候，迴響就沒辦法像台灣這麼熱絡，因為像本身文化背景的差異，生活習慣的不同，對《聖石傳說》的架構產生部份的排擠。譬如說角色的關係、背景他們都不知道。而且在布袋戲台語當中，有太多的俚語、詩詞，根本在美國無法詮釋得淋漓盡致，基本上他們翻譯出來時，都是辭不達意。所以在歐美方面推行，就受到若干阻礙，接受度不那麼好。[52]

外國人會喜歡收藏台灣的布袋戲偶，但不見得會喜歡看台灣的布袋戲電影，前者是甚具地方特色的工藝品，後者是戲劇節目，這兩者沒有必然的推衍、加乘效果。沒有相同的養成文化，外國人觀看布袋戲不會像台灣人這麼順理成章，這其間豈止是角色的關係、背景交待與俚語詩詞翻譯的問題而已。至於霹靂迷會不會繼續捧場觀賞霹靂布袋戲的電影？假如劇本書寫策略仍秉持如《聖石傳說》那樣要兼顧各方觀眾的話，那霹靂迷乾脆租

---

《縱橫天下》（1億3千多萬）第三名為《驚天動地60秒》（8千4百多萬）、第四名為《一家之鼠》（8千萬）、第五名為《危機四伏》（7千8百多萬）、第六名為《透明人》（7千5百多萬）、第七名為《玩具總動員》（7千4百多萬）、第八名為《恐龍》（6千9百多萬）、第九名為《天搖地動》（6千8百多萬）、第十名為《獵殺U-571》（6千4百多萬）。——見《中國時報》第26版（2000年12月21日）。總計《聖石傳說》全台票房約一億元台幣。

52　編輯部：〈霹靂布袋戲的創造者——十車書黃強華專訪〉，《霹靂月刊》第100期（2003年12月），頁11。

看大河劇似的霹靂劇集還比較過癮，如同資深影評人曾評論《聖石傳說》：

> 電影一開始就是六大門派在光明頂圍剿魔教的翻版，電光石火、血
> 肉四飛，打得甚是好看。接著佛道儒三傳人押著魔魁（魁）去鎮鎖
> 時，儼然是「蜀山劍俠」的陣仗，此時卻突然出現一群神出鬼沒的
> 「非善類」，這是阿諾史瓦辛格《終極戰士》的再版，「非善類」
> 叫出電視來看「天問石」的所在地時，跟《星戰毀滅者》裡的火星
> 人一樣邪惡得很可愛。綜合了武俠、神怪、科幻的《聖石傳說》是
> 在故事類型上雜駁不純，在表達形態上又被 3D／實景和布偶三分
> 天下的一部作品，它可以滿足不同觀眾的需求，但也可能讓所有觀
> 眾大失所望。[53]

《聖石傳說》採用連結但非連貫霹靂系列的故事情節和看似什麼都有的表
演元素，但沒有霹靂劇集的綿密深沈、波瀾壯闊，戲迷難免會有所失望，
因此霹靂籌製已久的第二部電影《魔翼天王》[54]「走的是黃強華最擅長的
史詩魔幻路線，以玉皇大帝和西方的天神宙斯交惡為主線，派出了二郎神
楊戩和宙斯殘暴好殺的兒子到人間交戰的故事，同樣是偶戲，但是造型和
服裝都與傳統霹靂布袋戲極不相同，還會加進許多動畫場景，『外國觀眾

---

[53]　王志成：〈有怪獸　有怪獸　台灣的怪獸──《聖石傳說》練就邪異的化功大法〉，
　　　《中國時報》第 42 版（2000 年 1 月 22 日）。

[54]　報載 2006 年夏天要開拍，見藍祖蔚、李靜芳：〈霹靂布袋戲　下一步進軍日本〉，
　　　《自由時報》A8 版（2006 年 2 月 6 日）報導。但霹靂國際多媒體副總於 2011 年 9
　　　月 12 日受訪時說：「明年將再以超過二億元的預算，開拍首部布袋戲電影《西遊神
　　　書》，預計 2013 年上映，……將分上、下集，內容主要是以西漢張騫的後代子孫為
　　　發想點，延伸出原創故事。」──鐘惠玲：〈國片正紅　本土 3D 砸重金前進〉，
　　　《中國時報》A5 版（2011 年 9 月 12 日）。

看到他們熟悉的神話角色和中國神仙打仗，應該也會感興趣的』。」[55]全新且不同於霹靂劇集的故事，或許才能和霹靂系列分進合擊，既深耕基本盤也能開拓新觀眾加入觀賞霹靂的行列。

　　雖然《聖石傳說》在劇本的營構上沒有突破之處，但是它在拍攝技藝上（包括木偶的改良與動畫的處理）的超越，卻值得吾人讚許，因為身為台灣布袋戲界的領頭羊，霹靂的任何一種技藝改良，都是台灣布袋戲發展史上的創舉，也常造成其他布袋戲同業爭相仿效。黃強華、黃文擇的霹靂團隊也在歷經《聖石傳說》的磨鍊之後，拍攝功力「大躍進」，並將此技藝轉進到霹靂劇集的拍攝上，讓霹靂布袋戲更加璀璨耀眼，繼續奪人心魂。二〇一一年七月十四日，霹靂於宜蘭國立傳統藝術中心舉辦「3D 霹靂布袋戲」影片首映（約 15 分鐘），據黃強華所述，若實驗成功、時機成熟，第二部電影將採 3D 模式拍攝，這又將帶領台灣布袋戲邁入新的里程碑，值得大家拭目以待[56]。

---

[55]　藍祖蔚、李靜芳：〈霹靂布袋戲　下一步進軍日本〉，《自由時報》A8 版（2006 年 2 月 6 日）。

[56]　曾百村：〈3D 霹靂布袋戲首映　粉絲歡喜流淚〉，《中國時報》A13 版（2011 年 7 月 15 日）。

# 附錄一：《聖石傳說》大事紀

| 年代 | 《聖石傳說》大事紀 |
|---|---|
| 1998 年 | ・4 月 1 日，黃強華、黃文擇籌製的第一部霹靂布袋戲電影《聖石傳說》，正式開拍。<br>・4 月 29 日，霹靂於台北凱悅大飯店舉行《聖石傳說》開鏡記者會。<br>・8 月 6 日，《聖石傳說》正式殺青（拍攝歷時四個多月，製作三百多尊戲偶。1999 年 6 月，動畫──18 分鐘耗費 3 千多萬──處理完畢）。<br>・11 月 24 日，霹靂於台北絕色影城舉行《聖石傳說》電影殺青記者會。 |
| 1999 年 | ・5 月 12～22 日，大霹靂公司製作 30 分鐘的《聖石傳說》精華版參與法國坎城影展的「會外市場展」。<br>・10 月 25 日，霹靂為《聖石傳說》造勢，成立「聖石網站」，搶先報導電影劇情、卡司陣容、武器大觀、幕後製作花絮、電影音樂等。<br>・12 月 15 日，霹靂委由年代售票系統預售《聖石傳說》電影票，只要預購電影票一張，就送聖石傳說海報一張，共有六款海報。20 日加碼為預購二張電影票，贈送「電影底片珍藏鑰匙圈」；且搭配 2000 年 3 月 18 日總統大選推出「預約一場電影，預選一位總統」票選活動，計有 1 號戲院蔡經理、2 號許信良、3 號鄭邦鎮、4 號李敖、5 號陳水扁、6 號宋楚瑜、7 號連戰，供購票觀眾挑選。<br>・12 月 TOYOTA 汽車之報紙廣告──「英雄會之霹靂英雄榜」以素還真、傲笑紅塵（《聖石傳說》版）為平面模特兒。 |
| 2000 年 | ・1 月 15 日～3 月 25 日，霹靂與統一企業合作，推出購買統一鮮豆漿、糙米漿系列產品，集包裝截角三枚，可參加「霹靂金三角、週週送主角」抽獎活動，有機會抽得 30 尊《聖石傳說》電影素還真、傲笑紅塵、青陽子戲偶。<br>・1 月 16 日霹靂為電影《聖石傳說》造勢，於台北西門町萬國廣場舉辦「聖石群英會變裝 PARTY 決賽」活動（初賽於 1 月 1 日舉行，20 組入圍 8 組進決賽），由宋少卿主持，並邀請湯志偉、甄俐、JEEF、黃名偉、黃強華、黃文擇、楊月卿、丁振清、黃文驊擔任評審。 |

|  | ‧1 月 17 日，霹靂布袋戲電影《聖石傳說》晚間 7 時在台北華納威秀（霹靂邀請伍佰、蕭薔、黃海岱、胡志強、趙怡、王金平、林濁水等人參與）、樂聲戲院、台中日新戲院、台南國花戲院、高雄奧斯卡戲院，同步舉行首映會。<br>‧1 月 21 日，霹靂與中國信託銀行合作發行「中國信託霹靂卡」信用卡，卡面採用《聖石傳說》電影版的素還真與傲笑紅塵。<br>‧1 月 22 日，霹靂首部布袋戲電影《聖石傳說》在全台盛大聯映，耗資三億台幣，春暉國際發行。國語配音版（請李宗盛／傲笑紅塵、王偉忠／素還真、蕭薔／劍如冰）只上檔一天因成效不佳而取消。<br>‧2 月 20 日，藝人 SOS 姊妹因在電視節目中發表批評霹靂布袋戲的不當言論（SOS 在 2 月 12 日星期六下午 6 點於八大綜合台的「娛樂百分百」節目中批評《聖石傳說》的偶人表演很無聊、不好看，看電影的人是瘋子），引起霹靂全台三區五個後援會的戲迷持續發出上萬件電子郵件抗議之外，並於此日在中正紀念堂聚集為布袋戲聲援。<br>‧2 月，霹靂與「陳建中玻璃工作室」合作製作「琉璃聖石項鍊」，售價 1680 元。<br>‧5 月 1 日～6 月 15 日，速食業者「頂呱呱」舉辦「吃炸雞送聖石傳說尪仔標紀念套卡」活動，限量 3500 套。<br>‧7 月 14 日，霹靂發行《聖石傳說》錄影帶／VCD／DVD（120 分鐘加長導演版）。<br>‧12 月 2 日，黃文擇率領霹靂團隊和《聖石傳說》主角木偶素還真、傲笑紅塵、劍如冰參加於台北國父紀念館舉行的 37 屆金馬獎頒獎典禮，且由「傲笑紅塵」和「素還真」擔任最佳剪輯頒獎人。《聖石傳說》則入圍本屆最佳視覺特效。<br>‧12 月 21 日，《聖石傳說》榮登「台灣年度賣座華語片（大台北地區）」的第 2 名，票房 2 千 1 百多萬；第一名為《臥虎藏龍》票房 9 千 6 百多萬。 |
|---|---|
| 2001 年 | ‧9 月 24 日，霹靂布袋戲電影《聖石傳說》在中國上海影城進行國語版放映會及記者會，10 月在北京、上海播映。<br>‧10 月 1 日，《聖石傳說》在有線電視「衛視電影台」獨家首播（晚上 9 點）。 |
| 2002 年 | ‧2 月 27 日，霹靂布袋戲電影《聖石傳說》在日本舉行首映會。 |

# 附錄二：《聖石傳說》分場劇情概要

### 第一場　天脊峰（夜）

三傳人大戰魔魁，六大門派則鎮守外圍。當魔魁使出「冥式輪迴」欲吸取天地靈氣以成就天下無敵神功時，三傳人見機不可失，劍君施展「君子風」、狂刀施展「天地根」、葉小釵施展「般若懺」＋「心劍」猛擊魔魁，四招連出一舉擊敗魔魁。中傷倒地的魔魁則交由六大門派處置。

### 第二場　六道輪迴（夜）

六大門派押解魔魁來到天然險地——六道輪迴，素還真已先於此地排設機關，魔魁將被終身囚禁此地。但似外星生物的「非善類」狙殺六大門派眾人，並劫走魔魁。

### 第三場　鳴劍山莊・寢室

睡在鳴劍山莊寢室的骨皮先生噩夢連連（乃往日一段火燒慘事）並驚醒，劍衛聞聲入內安撫。骨皮先生不解為何十數年來非善類一直是糾纏他心中揮之不去的夢魘，而今天更是特別強烈，劍衛則侍捧一盒蛆蟲給骨皮先生食用。骨皮先生食畢躺下，火燒山莊、家破人亡的景象又再度浮現……。

### 第四場　非善類基地

非善類以「顱顬顯像儀」照射魔魁頭部，攝取其腦中影像，要找出非善類口中的「仙鳥之腿」（即磁鐳導引）。畫面呈現某處景點……。

### 第五場　魔魁之墓（夜）

非善類疾飛來到魔魁腦中所顯現之古墓山洞，進入之後並引動機關，取得磁鐳導引。

## 第六場　琉璃仙境（夜）

青陽子問素還真為何不殺死魔魁？素云殺得了肉體但殺不了元靈，將會重蹈四百年前魔魁重生的浩劫，須以「菩提明鏡」才能完全消滅魔魁，因明鏡乃元靈之剋星，任何靈氣在鏡光照射之下皆盡化虛無，並已派三傳人積極尋找。談話間，素還真發現有人無聲無息在亭柱掛上一個「結」，並判析此結為一邀請函，有人邀請十月十五日赴「冷香湖」一見（素還真解結之說見下*）。非善類則自始一直在暗處窺伺、跟隨。

（*素還真：「『結』者，乃『士』、『口』、『糸』三字的組合。『糸』與『密』同音，有一士以口說密，也就是有人想約吾一談，欲向吾說一件祕密。……這是一個梅花結，外環有十個藻井結。梅花，一稱冷香，所謂『冷香凝到骨』、『瓊艷幾堪餐』，便是讚頌梅花之姿。而『藻』乃水生植物，結而成環，有環水之意，也就是指湖泊之屬，兩者相加，便不難明白赴約的地點，必是指『冷香湖』了。……此結渾圓，看似玉盤，亦即明月，而藻井結其數為十，十有圓滿之意，也就是滿月之時，而十個滿月，便是十月，因此約會的時間，應是十月十五、月圓之夜。」）

## 第七場　冷香湖‧冷香水榭（夜）

素還真與青陽子來到冷香湖畔，岸旁泊有一艘紙船；對岸亭榭中劍如冰正在彈箏，傲笑紅塵一旁聆聽。青陽子跳上紙船欲渡過對岸，卻見湖中突起衝天烈火，正欲施展「千里神彈」以彈開火勢時，素還真認為會對主人失禮，遂使出「紫氣東來」之絕招激起水柱、撐高紙船、跨過湖中烈火，順利抵達水榭；而暗處非善類則受阻於冰冷湖水不得過去。素、青進入榭中，見到傲笑，招呼致意。傲笑紅塵為雙方引見畢即不悅離去。劍如冰對素還真提起其父劍上卿「生前」與傲笑乃生死至交，又云有要事要和素商量，但素云不知如何稱呼劍如冰，劍如冰遂口占一首拆字詩測試：「月下悄立過，不見水邊波；使君非我後，回頭人一口。」要素以此稱呼她，素立即脫口云「原來是骨皮先生」，並云此乃其身懷沉冤之父親的稱號（見下*），令劍如冰折服並自報姓名。劍如冰告知素，魔魁已脫逃，六大門派眾人慘亡，此皆非善類所為，乃因魔魁先人傳給魔魁「磁鐳導引」此一

寶物,但魔魁不知其用途,此寶乃得到「天問石」的關鍵,而天問石則能幫人達成心願,目前武林之禍,魔魁在明、非善類在暗,暗處的危機更可怕,遂要素還真取得天問石並許願消滅非善類。素還真因未見識過非善類而問劍如冰如何識破非善類的「偽裝」以知因應。劍如冰告知非善類的最明顯破綻之處在雙眼,其雙眼若突被強光照射,瞳仁會縮為錐形,若身陷暗處,雙眼也會反射餘光,另其嗅覺、味覺也比一般人差,慢慢觀察能看出真假。

(＊素還真云:「『月下悄立過』,『過』而悄立,乃是無言、無足,無口無足之『過』,下有月字為『骨』。『波』字無水,乃是一字『皮』。『使君非我後』,『先生』也。『回頭人一口』,人一口,乃是『合』字,合『骨』『皮』二字,乃是『骹』字。骹者,冤曲也。妳的拆字詩中,表明了『骨皮先生身懷沉冤』八字。」)

## 第八場 六道輪迴 (黃昏)

素還真、青陽子來到現場勘察,確定魔魁為非善類劫走。素還真決定停止三傳人找尋「菩提明鏡」之任務,要將精神集中在「非善類」與「天問石」上。此時突有一人(劍衛)襲入發出一信予素還真,信上寫有「地獄谷」三字,素、青急赴奔往。

## 第九場 鳴劍山莊 (夜)

山莊拘刑室內,骨皮先生鞭抽雙手被綁吊且已不成人形的任逍遙,以前兩人是至交好友,但骨皮先生認定他是殺妻滅莊的兇手之一。一旁劍如冰不忍看傷人酷刑,當骨皮先生持燭火燙瞎任逍遙雙眼時,出聲勸父親(骨皮先生)不要太過殘忍,骨皮先生則怒摑她耳光。劍如冰哭泣奔出,骨皮先生亦跟出要如冰體諒他的心情。如冰問道仇家只有八個,任逍遙已是最後一人,為何兇手「牌位」有九塊,那第九人是誰?骨皮先生要她不用多問。

## 第十場 地獄谷（夜）

六隻非善類來到地獄谷吊橋一端，橋下炎漿沸騰，甚是嚇人。非善類依序
奔過殘破不堪且搖搖欲裂的吊橋。隨後素還真、青陽子來到，知悉已有人
搶先一步，但二人仍逕奔過橋進入彼端山洞。此時骨皮先生亦現身橋端注
視一切。非善類進入洞中，被一石門所阻，遂按下按鈕打開門，但門中隨
即伸出風刀葉片，非善類重新修正開關使刀葉縮回方安然而過。進入第二
層內室，又遇石門封住，非善類再按下按鈕，石門打開，天問石被置放在
第三層內室的石柱上，兩隻非善類衝上前去取石，卻被透明機關阻殺，於
是其他非善類商議退回拿另一隻「仙鳥之腿」再來取石。非善類撤退時與
素、青狹徑相逢，素勸非善類非是苦境生物不該入侵人類的生存空間，並
要非善類獻出「磁鐳導引」。非善類不爽，遂出手攻擊，雙方一陣廝殺。
爭鬥中，非善類會瞬間偽裝成素還真、青陽子以混淆敵人，變成真素 VS.
假素、真青 VS.假青，令人眼花撩亂。混戰中，不慎觸擊按鈕，啟動風葉
刀片，產生吸力，假素首先被吸入絞殺成碎片，吊橋亦崩斷，而眾人也一
一被吸力所引，素還真見情況危急抽出背後寶劍插入急轉之刀葉間，使力
卡住、阻止刀葉轉動，並要已被拋至另一端崖壁的青陽子救起一隻非善類
任其離去，再要青陽子隨後追回「磁鐳導引」（骨皮先生仍在一旁注視），素
則力卡刀葉不使之運轉。

## 第十一場 荒野（夜）

青陽子追趕逃走的非善類，但不見所蹤，遂回轉欲先解救素還真。非善類
則在奔逃中為骨皮先生所攔，劍衛則出手擊殺非善類並取得「磁鐳導
引」。

## 第十二場 鳴劍山莊（夜）

密室之內，骨皮先生組合兩塊「磁鐳導引」，自云多年心願終於達成，而
磁鐳導引所顯示之地點為「地獄谷」，但此時素還真正被困在地獄谷，骨
皮先生苦思要如何才能取得「天問石」……。山莊外，劍衛正擦拭佩劍，

劍如冰來到詢問父親的第九名仇人是誰？劍衛回以主人之命不可洩露（此時，骨皮先生步出看見兩人談話，遂側身一閃），但拗不過再三要求而說出第九名仇人是素還真，劍如冰不解要向其父問清楚。鏡頭一轉密室內，骨皮先生對如冰提及當年之事，山莊乃毀在非善類手上，而此怪物能化成人類以假亂真，懼其危害天下，當年鳴劍山莊人稱「布衣上卿」的莊主劍上卿遂聯合莊內眾高手圍剿此獸，一番激戰後，此獸受傷沉重，劍上卿上前查探時，此獸竟詐死反噬，以體內毒液腐蝕傷害劍上卿成骨皮模樣，雖然人不像人、鬼不像鬼，劍上卿仍挺身誅魔，但好友們未同情反而落井下石說劍上卿被邪魔附身，竟群起而欲殺劍上卿，劍上卿遂修書求助素還真，但素置之不理、全無回音、見死不救，致妻兒慘死在奸人手上。為替世人除害、維護武林平靜，竟遭此下場，天理何在？正義何在？終歸是素還真見死不救所造成，因此非善類要除掉，素還真也不可留，待得天問石後，再殺除素還真；但天問石在地獄谷洞內，而吊橋已斷，此時只有傲笑紅塵的「御劍之術」能通過絕崖，又礙於已詐死的骨皮先生無法求見傲笑，遂委託如冰去請求傲笑。骨皮先生將磁鑼導引交付如冰，且叮嚀素還真與非善類同時出現地獄谷，雙方可能已達成協議合作奪取天問石，須多加小心。待如冰走後，骨皮先生看了胸口滲血且一動也不動的任逍遙，自云：「哼！劍衛，你好快的動作！」

### 第十三場　蒿棘居（日）

劍如冰來找傲笑紅塵，傲笑問及劍上卿因何而亡？如冰答乃欲取得奇珍「天問石」此一畢生心願未能完成致抑鬱身亡，日前她約見素還真實欲借重其力以取石。傲笑對需求素還真以遂劍上卿遺志感到不以為然。然如冰故意提及素還真深藏不露或許能使「御劍之術」，也與傲笑交情匪淺，遂求他相助。傲笑則一一駁斥素還真不會御劍之術、與素毫無交情，言畢彈箏欲滌除江湖俗氣，此時青陽子急奔而至，卻不敢打擾。傲笑知悉要青進入一談，青云素被困地獄谷、危及累卵。傲笑回以正欲前往地獄谷，但非要解救素還真，而是要完成如冰的心願。

### 第十四場　地獄谷

素還真仍苦撐風刀之葉。傲笑紅塵、青陽子、劍如冰三人來到。傲笑唸咒語：「心劍融合，心行即劍行，心至即劍至」，施出飛劍，由如冰踏上馳飛而過。如冰自忖素與她有血海深仇，是否要幫他脫困？但仍以磁鐳導引助素脫困，且要素快御劍回返，素則在不解如冰為何有磁鐳導引之疑問下先回對岸。如冰則進入洞內，以磁鐳導引開啟第二層石門，進入石室取下天問石，突然啟動引爆裝置，倉皇奔出。對岸三人看到洞內連串爆炸，又看到如冰掉下崖谷，驚駭不已，傲笑立即縱劍飛下救援，素亦施出援手，生死一瞬、千驚萬險之後終得平安，如冰亦如願取得天問石。素還真提醒使用天問石的禁忌：「以天問石許願，可以達成任何的願望，但是這名許願之人，必須以自己的性命做為代價。」傲笑要素不必擔心，上蒼會保護如冰，遂先送如冰離去。素還真一直不解磁鐳導引為何會在如冰身上，若她有能力取得天問石，日前何必約他於冷香水榭談論天問石與非善類之事，因此擔心「真正的事情，現在才要開始」。

### 第十五場　冷香水榭（日）

劍如冰雖取得天問石，但在傲笑面前假裝傷心憶亡父，滴下一滴淚，傲笑伸手接住並以「凝水成冰」之功夫凍結，提及在如冰小時曾以此招凝結露水成冰珠送她。憶及往事，情愫陡生，如冰傾前想依偎在傲笑肩上，傲笑則一臉嚴肅地順勢側身一轉（阻止戀情加溫）、駕舟離去。

### 第十六場　鳴劍山莊‧內室

如冰將天問石交予骨皮先生，骨皮先生甚是高興，本要許願卻為如冰所阻，如冰提及素還真所說的「使用禁忌」，骨皮先是一驚，接著認為是危言聳聽，要如冰先出去，自忖「許願者必死無疑」之禁忌可是為真？但自己舉棋不定，不敢許願，認為素還真覬覦天問石已久，借「禁忌」欲牽制其行動，遂打算「先針對素還真」。骨皮要劍衛將蘭心叫來，但勿讓如冰知悉。骨皮先生要不知情的蘭心送信到琉璃仙境給素還真，內心則希望非

善類中其排佈之計。

## 第十七場　郊外（日）

蘭心送信，卻被非善類擊殺，信件被奪，信中云：「**骨皮先生要在明天 24 日將天問石交予素還真**」，非善類遂化成素還真前去赴約。

## 第十八場　鳴劍山莊·內室

劍如冰質疑骨皮先生為何要將天問石交予素還真？因素當年見死不救，父親對此事仍耿耿於懷。骨皮辯稱為天下蒼生安危願放下私仇，希望由素以天問石對付非善類，此乃為大局著想。如冰遂自願護送天問石到琉璃仙境，骨皮怕非善類會虎視眈眈、太過冒險而不答應，要如冰代父發函邀素**「明天 25 日來此與吾會面」**，希望由素來達成願望。但如冰仍擔心事情有變數，骨皮云：「妳的意思我明白，如果素還真存有私心，當他取得天問石以後，必定會反手殺我，所以我與素還真之會，你們只要不出面，就不會受到連累，妳的安全是我唯一的顧慮，千萬記住，不管起了任何衝突，你們都不能現身。」並催如冰快去準備邀請函，再次強調**「明天 25 日會見素還真」**以誤導如冰，如冰出去後，骨皮附耳交待劍衛某事，劍衛云遵命照辦。

## 第十九場　琉璃仙境（夜）

素還真與青陽子下棋，玄德、玄同立侍一旁，然素心神不專，乃擔心劍如冰無能力保護天問石致再度落入非善類之手，而許下不利武林之心願。青陽子問「許願禁忌」可為真？素舉道教星河殿的「盤古開天達願石」為例，推論使用天問石要付出更大的代價，更以為如冰涉世未深，但背後有一「世故之人」操縱大局，此世故之人「有可能是故世之人」。此時劍如冰來到遞上請帖，要素還真答應二事，其一素須單獨赴約，其二發帖之人要求身分保密。如冰走後，素對青云：「有人要將天問石移贈予我。」青問何時赴約？素云：「**請帖註明是 25 日，嗯……應該是後天。**」

### 第二十場　鳴劍山莊（夜）

非善類所扮的假素還真來見骨皮先生，骨皮將天問石交予假素（山莊另一處，劍如冰擔心其父與素還真之會，劍衛遂欲帶如冰由祕道窺視二人之會）。假素識出天問石是假貨，憤而捏碎。骨皮亦揭破對方非是素還真，不可能交付天問石，並自承是劍上卿（此時如冰已在祕道窺視），假素遂出招擊殺骨皮先生，如冰、劍衛見狀急忙衝出，卻發現骨皮已死，劍衛要如冰趕緊求助傲笑紅塵阻止素還真使用天問石，主人後事由他處理，如冰悲憤誓報父仇。

### 第廿一場　蒿棘居（日）

劍如冰求傲笑紅塵為其父報仇，傲笑反問其父不是早已去世？如冰解釋先前隱瞞其父已亡，實乃其父受非善類攻擊受傷不成人形，被眾人排擠，心灰意冷之下過著不見天日之生活，遂要如冰轉達傲笑其父已身亡，非存心欺騙，後其父得到天問石，為武林大局著想，將天問石交予素還真，不料素竟怕「家父的冤屈被世人知曉，會影響他的清名」，遂擊殺其父。傲笑逐一審問，一問有無親見素還真殺其父？如冰答有；再問素還真何時去見其父？如冰答 25 日那天；三問素還真得到天問石了嗎？如冰答已得。傲笑問畢要如冰暫留蒿棘居，自己先行外出。

### 第廿二場　鳴劍山莊（夜）

素還真應邀前來一見骨皮先生。骨皮將天問石交付素，素感謝收下，骨皮拜託素：「今天你見到我之事，請勿向任何人提起，也不可帶任何人來此地見我。」素應允守口如瓶後告辭離去。

### 第廿三場　琉璃仙境（夜）

玄德、玄同看到傲笑紅塵帶著怒意進入琉璃仙境，不久，素還真回來，玄同云有客人等候，此時傲笑憤然現身質問素幾個問題，一問：「天問石是不是在你的身上？」素云：「是，但這是……」；再問：「你有在本月二十五會見一名叫骨皮先生的人？」素云：「有，骨皮先生發帖邀

請……」；三問：「你能不能帶我去見他？」素云：「這……，為了遵守諾言，恕劣者不能明言。」。傲笑不滿云：「哈……好一個遵守諾言，一切我都明白了」，隨即丟下一封「生死狀」，內寫有決鬥時間、地點。傲笑離去後，素還真對青陽子云：「我中了骨皮先生之計」，但難以解釋使傲笑了解，無奈選擇往赴生死約，但要青陽子前往蒿棘居保護劍如冰，因解鈴還需繫鈴人。

## 第廿四場　蒿棘居（日）

非善類來襲，要劍如冰交出天問石，如冰云天問石早被素還真奪走。非善類之一化作素還真，並云如冰所見之素還真乃假扮，而那天的天問石亦是假貨。如冰甚感驚訝並恍然大悟：「原來，爹親是你所殺，素還真是無辜的。」非善類正要擊殺如冰時，青陽子適時來救，與非善類在竹林內激鬥，邊打邊護著如冰撤退……

## 第廿五場　鐘乳洞

傲笑紅塵吟誦出場詩：「半涉濁流半席清，倚箏閒吟廣陵文；寒劍默聽君子意，傲視人間笑紅塵。」素還真亦來到，隨即兩人決鬥，素不敵受傷連連……

（插入第廿四場）

青陽子帶著劍如冰一路奔逃，非善類則一路追殺不休，青陽子多處中傷……

（接續第廿五場）

素還真傷了右臂，以左臂勉力持劍再戰……

（插入第廿四場）

青陽子為護劍如冰，中創連連，兩人仍不斷奔逃，青陽子要如冰先行儘快往前數里到決鬥地點阻止素、傲之戰。

## 第廿六場　鐘乳洞外（日）

劍如冰一人爬到鐘乳洞外，不料劍衛現身，如冰要劍衛快去阻止素、傲決鬥，並云素還真並未殺死爹親，這是一場誤會。劍衛則抽劍欲殺如冰……

（插入第廿四場）

青陽子奮力苦戰非善類……

（插入第廿五場）

傲笑紅塵與素還真呈現對峙狀態，氣氛緊繃，而當鐘乳石上之水滴滴下時，傲笑施展「凝水成冰」絕招射向素還真，隨後又是一番激鬥，素還真再度受傷……

（插入第廿四場）

青陽子苦戰非善類……

（接續第廿六場）

劍衛劍尖直指如冰喉間，此時如冰方才明白「原來一切都是爹親的陰謀」，劍衛聞言憤而抽劍揮向四方洩憤……

（插入第廿五場）

素還真身軀顫抖，明顯不支，但傲笑仍攻勢凌厲，素還真已滿身鮮血……

（插入第廿四場）

青陽子亦鮮血滿身，非善類猶輪番猛攻，青陽子浴血擋關……

（接續第廿六場）

劍衛將劍置入腰際後離去……

（插入第廿五場）

素還真頻頻中創，傲笑紅塵則使出最終殺招，正一劍要刺向素還真時，劍如冰趕至大喊「劍下留人」，傲笑猛然收回劍勢。如冰告知素還真，青陽子為她擋下非善類的攻擊，正危急萬分，素聞言欲奔出救青卻為傲笑所阻。如冰告知傲笑，一切均是其父的陰謀，目前救人要緊，他日再專程解釋。傲笑遂放素離去，如冰亦奔出……

（插入第廿四場）

青陽子力抗非善類，雖浴血奮戰，無奈敵眾我寡，最後豁盡全力與非善類

同歸於盡，英魂颯爽猶挺立不倒。此時素還真奔來，已來不及搶救，抱著青陽子屍身，悲慟不已……

### 第廿七場　鳴劍山莊（夜）

鳴劍山莊內室，一幪面人襲擊骨皮先生不成而退，骨皮追出。劍如冰進到內室搜尋天問石。追出山莊的骨皮先生發現中了調虎離山之計，急回內室，已不見天問石，怒然罵道：「好一對狗男女！誰與吾爭奪天問石，誰就要死！」

### 第廿八場　郊外（黃昏）

劍衛帶天問石要往山下等待如冰，此時骨皮先生攔阻，數落劍衛為愛情而罔顧主僕之情，接著要求取回天問石，劍衛答天問石已送給素還真，骨皮聞言怒斬劍衛。

### 第廿九場　蒿棘居（日）

劍如冰向傲笑紅塵解釋其父的騙局、素還真是無辜的，並求傲笑原諒其父的過錯，她願承擔一切。傲笑不願再聽，要她離開，如冰悲喊奔出。傲笑念及如冰單純善良，卻一直受她父親利用，心中滿是不捨。

### 第三十場　鳴劍山莊（夜）

劍如冰回山莊欲尋劍衛，此時骨皮先生丟出劍衛首級，並責備如冰竟串通劍衛偷走天問石，如冰則勸其父不可一錯再錯。骨皮云天問石失而復得，要如冰盡孝道，向天問石許願，讓他恢復往日雄風並擁有天下無敵的武功。如冰云當初得天問石是為消滅非善類，骨皮回以有了無敵武功還怕消滅不了非善類。此時傲笑來到說：「劍上卿，你變了」（一旁，劍無言按劍而立），並怒責若如冰許願必死無疑，為人父者竟為私利要犧牲女兒。骨皮云父要子死，子不死不孝，養育女兒 2、30 年，要女兒回報有何不可？這時素還真亦來到說不能坐視如冰被殺，骨皮命劍無言殺除素還真，兩人

遂起爭戰，並戰至山莊外。骨皮先生則押著如冰許願，如冰無奈答應許願，但要求骨皮放過素還真與傲笑紅塵。骨皮先生承諾云：「如果我背信，我甘願死在死人的眼淚之下」，如冰遂向天問石許願。如冰許願時云：「天問石，請你讓我的父親劍上卿恢復以往的風采（瞬間，骨皮先生的身軀起了變化……），讓他的武功無人能敵；如果劍上卿違背誓言，他將會死在死人的眼淚之下。」許畢，如冰為骨皮身上所射出的蒸騰之氣擊中，而山莊亦被陣陣強勁氣旋轟擊。另一方，素還真纏鬥劍無言，素終究技高一籌殺了劍無言。此時天際勁流暴閃，接著轟然聲響、大喝一聲，骨皮先生恢復成昔日的劍上卿，且擁有天下第一的武功，遂欲殺素還真，兩人一陣激鬥。傲笑紅塵則抱著漸漸虛化的劍如冰，如冰要求再看一次凝水成冰的功夫，不要讓她的眼淚白流，最後如冰化成煙霧水氣消逝天際，留下一滴清淚……。素還真力抗劍上卿，傲笑挺身阻擋劍上卿，兩人拔劍對峙，傲笑云：「成就你者，是如冰；殺你者，也是如冰」，言畢，傲笑將淚冰置於劍刃上，隨即將寶劍疾射而出，劍上卿持劍擋下飛劍，卻被震碎的淚冰擊中身軀數處，碎冰竟穿軀而過，劍上卿在不解、訝異、驚喊中敗亡。

### 第卅一場　海邊（日→黃昏→夜）

素還真力勸傲笑紅塵主持武林大局以消滅非善類，傲笑感嘆道：「這個世上，誰又是善類？素還真，但願過去我對你的看法是錯誤的。」語畢，傲笑躍下竹筏，揚帆而逝。岸上的素還真憶起力戰不屈而死的青陽子，不禁黯然神傷……。揚帆而逝的傲笑則憶起劍如冰生前與之互動的種種情景，不勝唏噓，遂將佩劍拋入水中，孤帆消逝在夕陽餘暉中，而非善類的雙眼則在黑暗中窺視閃爍……。

# 第九章　霹靂 3D 電影
## ──《奇人密碼》的劇本與口白策略析論

## 一、前言

　　二〇〇〇年一月廿二日，「霹靂」[1]在台灣推出上映自製拍攝的第一部電影《聖石傳說》，投資約三億元，全台票房一億多元[2]，雖然看似賠了近二億元，但為拍電影而投資購地興建的「埤腳攝影棚」（位於雲林縣土庫鎮埤腳里，約二千多坪），除成了日後分攤霹靂拍製劇集、影片的重要場域之外，其土地增值亦相當可觀；何況《聖石傳說》還入圍第 37 屆金馬獎「最佳視覺特效」[3]，二〇〇〇年十二月二日，黃文擇還率領霹靂團隊和

---

[1]　1996 年 7 月，黃強華、黃文擇兄弟成立「大智育樂股份有限公司」，2000 年 8 月更名為「霹靂國際多媒體股份有限公司」，其轄下另在台灣成立「大霹靂國際整合行銷股份有限公司」（2009 年 6 月 2 日成立，負責劇集發行、周邊商品買賣與行銷、品牌授權）、「偶動漫娛樂事業股份有限公司」（2011 年 10 月 11 日成立，負責電影製作與行銷）、「大畫電影文化股份有限公司」（2012 年 6 月 13 日成立，負責動畫影片製作）等三家子公司。截至 2015 年 3 月 31 日止，從業員工計 407 人。2014 年 10 月 7 日，「霹靂國際多媒體股份有限公司」正式掛牌上櫃，成為國內首家文創內容業者的上櫃公司。2014 年度劇集發行收入 350615000 元，內銷合計總收入 645952000 元。──參霹靂國際多媒體：《霹靂國際多媒體股份有限公司民國 103 年度年報》（2015 年 6 月），頁 69、181。

[2]　《聖石傳說》投資約 3 億元，全台票房 1 億多元，大台北地區票房 2 千 1 百多萬元，名列年度賣座華語片（大台北地區）第二名（台灣上映日期 2000 年 1 月 22 日，韓國上映日期 2001 年 3 月 24 日，中國上映日期 2001 年 9 月 20 日，日本上映日期 2002 年 3 月 16 日）。

[3]　入圍「最佳視覺特效」的影片還有《臥虎藏龍》、《鎗王》、《順流逆流》，由《臥

《聖石傳說》主角木偶素還真、傲笑紅塵、劍如冰參加於台北國父紀念館舉行的頒獎典禮，且由「傲笑紅塵」和「素還真」擔任「最佳剪輯」頒獎人，偶戲電影的新鮮話題性與高曝光度，為霹靂帶來無限的光彩[4]，因此整體來說，《聖石傳說》並不算失利，更何況它還創下在《海角七號》[5]之前國片史上最高票房紀錄；再加上霹靂一直以「創新」與「國際化」為企業核心理念，黃強華遂一直念茲在茲要開拍第二部電影，以提升霹靂的拍製技藝水準，並「航向國際藍海，突破本土市場界線，將收視群拓展至中國、日本，甚至是東南亞國家」[6]。

但拍攝電影畢竟是「資本集中」、「技術集中」的重大投資，雖然霹靂已有拍攝電影《聖石傳說》的寶貴實務經驗，但黃強華、黃文擇昆仲仍小心翼翼、斟酌再三，因此自二○○○年黃文擇說過：「《聖石傳說》是我們的第一部電影，未來還會有第二部、第三部……布袋戲電影上市，發展布袋戲電影事業，是我們的既定目標。」[7]一直到二○○六年媒體報導霹靂將要開拍第二部電影《黮翼天王》[8]，但霹靂仍只停留在「紙上作業」階段，遲遲未有實際拍攝的具體行動。二○○九年十二月十八日美國好萊塢 3D 電影《阿凡達》（AVATAR）在台灣上映[9]，空前轟動，造成觀

---

虎藏龍》得獎。

[4] 顏士凱：〈頒獎人不是人　素還真、傲笑紅塵是也〉，《台灣日報》第 15 版（2000 年 12 月 2 日）。

[5] 魏德聖導演，2008 年 8 月 22 日在台灣上映，預算 5 千萬元，票房 5 億 3 千萬元。

[6] 霹靂國際多媒體：《霹靂國際多媒體股份有限公司民國 103 年度年報》，頁 64。

[7] 班果：《聖石傳說電影全紀錄》（台北：霹靂新潮社，2000 年 1 月），頁 8。

[8] 「六年前的春節，霹靂國際多媒體股份有限公司進軍電影拍出了《聖石傳說》，票房奪冠，今年夏天黃強華要開拍第二部電影《黮翼天王》，更有了進軍國際的野心。《黮翼天王》走的是黃強華最擅長的史詩魔幻路線，以玉皇大帝和西方的天神宙斯交惡為主線，派出了二郎神楊戩和宙斯殘暴好殺的兒子到人間交戰的故事。」──藍祖蔚、李靜芳〈霹靂布袋戲　下一步進軍日本〉，《自由時報》A8 版（2006 年 2 月 6 日）。

[9] 影史第一部在台灣上映的 3D 立體電影為《千刀萬里追》，1977 年農曆春節（2 月）上映，張美君導演，陳榮樹攝影，譚道良、林大典、白鷹、唐威主演，富華（台灣）

賞熱潮，全球票房甚至達 27.82 億美元，為影史票房最高紀綠。3D 特效的觀影立體感受娛樂性，大大不同於 2D 平面的霹靂劇集，因而讓黃強華起心動念，遂改絃易轍決定以 3D 技術拍攝霹靂的第二部電影[10]，片名也改稱為《西遊神書》，乃以西漢張騫的後代子孫為發想點延伸而成的新創故事[11]。此片從形式到內容，企圖完全和霹靂劇集清楚切割，展現全新的 3D 布袋戲電影類型與立體視界。

　　為了拍攝首部 3D 布袋戲電影，「霹靂」特地於二〇一一年十月十一日成立「偶動漫娛樂事業股份有限公司」，負責募集資金從事電影製作與行銷，再於二〇一二年六月十三日成立「大畫電影文化股份有限公司」負責動畫影片製作。尤其是「偶動漫」，共募資四億台幣[12]，再委由黃強華（1955～）台大生化科技系畢業也是「五洲園」家族第五代的兒子黃亮勛（1985～）擔任編劇與藝術總監，以七年級生的新思維接手掌舵，耗時三年半、耗資 3.5 億台幣，傾團隊之全力打造台灣首部也是全球首部的 3D 布袋戲電影——《奇人密碼——古羅布之謎》（THE ART1:THE ADVENTURE

---

影業公司出品。同年 6 月上映的《十三女尼》也是 3D 電影，張美君導演，陳榮樹攝影，白鷹、梁修身、韓湘琴、張如玉等主演，東傳（香港）影業公司出品。

[10] 黃強華說：「直到 2009 年底，看完橫掃全球、創下 27 億美元票房紀錄的 3D 電影《阿凡達》之後，我明白，唯有掌握 3D 技術，才更能呈現偶戲的娛樂性，讓布袋戲的影像、聲光效果更具震撼力！」——見謝金魚：《奇人密碼——古羅布之謎　原著小說》（台北：水靈文創有限公司，2015 年 1 月），頁 8。

[11] 「明年將再以超過一億元的預算，開拍首部布袋戲電影《西遊神書》，預計 2013 年上映，……將分上、下集，內容主要是以西漢張騫的後代子孫為發想點，延伸出原創故事。雖然明年才正式開拍，但霹靂已預先拍攝十五分鐘的 3D 試映短片，向外界展示影片可呈現的 3D 效果。」——鐘惠玲：〈國片正紅　本土 3D 砸重金前進〉，《中國時報》A5 版（2011 年 9 月 12 日）。

[12] 「偶動漫」共有六個股東：1「霹靂國際多媒體股份有限公司」投資 1 億 6 千萬元，佔 40%；2「統一國際開發股份有限公司」投資 8 千萬元，佔 20%；3「全家便利商店股份有限公司」投資 7 千 8 佰萬元，佔 19.5%；4「中國信託創業投資股份有限公司」投資 4 千萬元，佔 10%；5「兆豐國際商業銀行受託信託財產專戶」（即文化部文創基金）投資 4 千萬元，佔 10%；6「統宇投資股份有限公司」投資 2 佰萬元，佔 0.5%。

BEGINS）[13]，並刻意安排於二〇一五年二月十一日春節檔期全台上映 3D 和 2D 版[14]。上映前還製作共 29 支 CF（Commercial Film）在各種媒體管道密集預告與宣傳，可見霹靂對此片的重視，黃強華更自信豪氣地說：

> 看到完成的畫面，大家一定會驚呼，這是布袋戲嗎？霹靂不但要滿足粉絲的期待，更要向從未看過布袋戲的觀眾招手，透過 3D 電影畫面，把傳統工藝和現代的動畫技術結合，更清楚地讓大家認識布袋戲之美，看過電影之後，保證會跟我們一樣無法自拔地愛上這門藝術的魅力。[15]

> 這是傳統布袋戲跨時空之作，精彩詮釋偶戲娛樂效果的新創之舉，希望帶給中外戲迷截然不同的視覺享受。[16]

但被霹靂寄以可望再創台灣布袋戲新視界、並拉抬霹靂股價的《奇人密碼——古羅布之謎》，強打二〇一五年新春賀歲檔期，竟賣座奇慘[17]，全台票房收入僅約 2 千萬元台幣[18]，不只比不上十五年前的《聖石傳說》，與原先預估 7 億元的票房也差很大，導致「台灣的布袋戲龍頭『霹靂』開春股價跌停[19]，旗下子公司『偶動漫娛樂事業股份有限公司』總經

---

[13] 按照原先的拍片構想，這應是整個《西遊神書》劇情架構的首部曲，所以片名另取為《奇人密碼——古羅布之謎》。

[14] 依 2015 年台北市「信義威秀影城」的電影票價為例，一般票價全票 320 元、數位 3D 票價全票 390 元。

[15] 《奇人密碼——古羅布之謎 官方幕後全記錄》（台北：城邦文化事業股份有限公司，2015 年 2 月），頁 5。

[16] 謝金魚：《奇人密碼——古羅布之謎 原著小說》，頁 10。

[17] 台北的首輪戲院放映，自 2015 年 2 月 11 日至 3 月 22 日止。

[18] 同檔上映的國片《大囍臨門》預算 1.1 億、全台票房 2.5 億元。《鐵獅玉玲瓏 2》自 2015 年 2 月 18 日至 3 月 9 日，全台票房 4 千萬元。

[19] 「台股一片紅通通的漲勢下，獨獨霹靂多媒體因首部推出的 3D 偶動漫《奇人密碼》，春節檔期票房未過億，遠低於先前外界看好的 7 億票房，股價表現成為開盤萬

理傅遜祥，以『個人生涯規畫』為由辭職，（2015 年 3 月）10 日公布的財務報告更顯示該片賠了 1 億 9000 萬，重創霹靂的電影夢」[20]，以持股四成計算，霹靂認賠 7600 多萬元，損失可謂慘重！

按理，霹靂號稱戲迷有百萬人[21]，而在霹靂官網上登入註冊的會員累積則有 50 萬餘人[22]，若這些基本盤粉絲群買票入場觀賞，票房當不致如此「不濟」。看來《奇人密碼——古羅布之謎》不只未成功開拓新觀眾，也未能完全吸引原霹靂劇集的基本觀眾群購票觀賞，有平面媒體綜合各種評述之後報導：

> 票房、評價雙輸，資深戲迷在網路痛批該片「四不像」，最大的問
> 題在於劇本，國語配音也失原味。據悉，該公司內部檢討，認為是
> 鎖定客群錯誤，導致舊戲迷流失，也無法吸引新觀眾；有網友說，
> 如果想看動畫，同檔期有好萊塢的《馬達加斯加：爆走企鵝》和
> 《海綿寶寶：海陸大進擊》，「真的不想看《奇人密碼》。」[23]

此則報導具體而微地點出，劇本編撰、國語配音、鎖定客群錯誤和影片定位模糊等，是此片無法吸引新、舊觀眾而導致票房慘敗的原因；而大部分看完此片的觀眾，咸認劇本編撰與口白配音是最致命的「兇手」。

問題是，世上應沒有一家公司會投資生產一定會失敗的產品，何況霹

---

紅叢中一點綠。……霹靂昨日跳空跌停，股價鎖死 105 元作收。」——康文柔：〈霹靂股價　萬紅叢中一點綠〉，《中國時報》A5 版（2015 年 2 月 25 日）。

[20]　許世穎：〈奇人密碼慘賠 1.9 億　重創霹靂〉，《中國時報》C5 版（2015 年 3 月 15 日）。

[21]　霹靂於民國 103 年度的劇集收入達 350615000 元，佔營業總收入 654664000 元的 54%，由此推估戲迷人數。——參霹靂國際多媒體：《霹靂國際多媒體股份有限公司民國 103 年度年報》，頁 44。

[22]　霹靂國際多媒體：《霹靂國際多媒體股份有限公司民國 103 年度年報》，頁 64。

[23]　許世穎：〈奇人密碼慘賠 1.9 億　重創霹靂〉，《中國時報》C5 版（2015 年 3 月 15 日）。

靂才剛正式掛牌上櫃進入股市不久，難道霹靂的高層在拍攝此片之前沒有針對上述問題，尤其是劇情與口白，逐一深思盤算過？而此片難道沒有任何可觀或值得讚許之處？這就不得不深入梳理霹靂布袋戲的經營發展脈絡與細讀電影文本，來了解《奇人密碼——古羅布之謎》的劇本編撰和口白配音策略，以釐清此片票房失利之因由，並給予適當的評價。

## 二、《奇人密碼》的劇本編撰策略

### （一）《奇人密碼》的製作方針：故事要簡單，過程要精彩

霹靂在「民國 103 年度年報」之「營運概況」中曾分析其「發展遠景之不利因素」，歸納有兩項，其一為台灣市場規模侷限，其二為盜版侵權問題。為解決前者之困境，追求企業穩健發展，公司提出的因應對策為「電影創作拍攝」與「數位平台結合」兩項，有關「電影創作拍攝」其說明如下：

> 電影的拍攝，實有助於新市場的拓展，如（民）89 年全球首部布袋戲電影《聖石傳說》，即成功將台灣布袋戲魅力帶入國際影視市場，並受到美國知名片商的青睞。而於（民）100 年開始投入拍攝的新 3D 立體電影《奇人密碼——古羅布之謎》，更期望以全新的劇本設定與時空場景，打動不同收視族群，積極拓展國外市場，使全世界皆能透過多元的表演創作形式，欣賞霹靂電影創作新領域，感受屬於台灣人的驕傲。[24]

可見霹靂要以全新的故事劇本、全新的 3D 場景與特效來拍攝《奇人密碼——古羅布之謎》，並以之「打動不同收視族群，積極拓展國外市場」，這其中尤其是「觀眾群」的設定，主導了整部電影的製作方針。所謂「打

---

[24] 霹靂國際多媒體：《霹靂國際多媒體股份有限公司民國 103 年度年報》，頁 64。

動不同收視族群」，指的是國內非霹靂劇集的觀眾；所謂「積極拓展國外市場」，指的是台灣之外的他國觀眾。這兩種觀眾，既非長期固定收看霹靂劇集，一來對霹靂劇集三十年來的故事與人物無法迅速掌握與了解，二來甚至對霹靂劇集中稍嫌「文言」與「古奧」的台詞，也無法完全解讀明瞭，如何吸引這兩種觀眾的購票捧場就成了拍製《奇人密碼──古羅布之謎》的核心思維與宗旨。先讓他們喜歡「布袋戲」電影，進一步再迷戀上「霹靂」劇集，這是一種循序漸進培養戲迷的過程，也是使企業擴張、持續獲利的合理想法，因此黃強華自述從拍製行銷《聖石傳說》的經驗中「學到四堂課」：

　　**一、台詞要白話**（《聖石傳說》台詞為詩詞對白，跨語言翻譯困難／改國語發音、白話文為主）。二、**故事要簡單**（霹靂系列故事內容錯綜複雜／電影故事要簡單，過程要精彩）。三、**造型要討喜**（布袋戲偶在國際市場熟悉度低／改以木製機器人，提高海內外接受度）。四、**角色要親民**（霹靂角色名字過於深奧又難記誦／命名「阿西」，雖俗卻貼近日常生活）。[25]

　　而這四點，其實可整合成兩要件，即「故事要簡單，過程要精彩」[26]，因為故事要簡單，所以涵攝台詞要白話、角色要親民、造型要討喜；因為過程要精彩，所以要輔以 3D 技術展現立體細緻場景與武打奇觀特效，展現台灣布袋戲新視界。於是這部迥異於霹靂劇集與電影《聖石傳說》的《奇人密碼──古羅布之謎》，於焉誕生，希望可以走出「素還真影子」，讓霹靂達成「國際化」的目標。

---

[25]　夏嘉翎：〈素還真接班人「阿西」明年單挑阿凡達〉，《商業周刊》第 1404 期（2014 年 10 月），頁 70。

[26]　黃強華另在《奇人密碼──古羅布之謎　原著小說》序云：「《聖石傳說》經驗教我明白：想要製作一部好看的電影，務必故事簡單動人，過程明快精彩。」──謝金魚：《奇人密碼──古羅布之謎　原著小說》，頁 9。

## （二）《奇人密碼》的電影文本析論

### 1、「完封」素還真

　　一九八六年十月霹靂發行第六部劇集錄影帶《霹靂金光》，在第 13
集中塑造了素還真此一人氣角色後，從此讓霹靂逐漸擺脫史艷文的陰影，
因而成為霹靂第一當家主角，讓霹靂的劇情以他為核心運轉，其間之「恩
怨情仇」糾纏了觀眾近三十年的時光；連一九九八年八月廿八～卅一日於
台北國家劇院演出的首部舞台劇——《狼城疑雲》[27]、二〇〇〇年一月廿
二日上映的首部電影——《聖石傳說》[28]，霹靂都毫無疑問地選擇素還真
擔任主角，也都製造了不錯的票房與口碑。可以說，沒有素還真，就沒有
今日霹靂的榮景。

　　但是，若仔細觀察近幾年霹靂的營業收入，「劇集發行收入」雖然都
有約 3 億 5 千萬的金額，呈現的卻是逐年略微下滑的情況[29]，扣除盜版侵
權的因素[30]，這意味著霹靂劇集在台灣本土市場的發展已來到瓶頸、鈍化
的階段。為了拓展「新」觀眾，霹靂遂採取「分進合擊」的策略，亦即持
續拍製的霹靂劇集，負責固守鐵粉基本盤的任務；二〇一一年開拍的 3D
電影，則另起戰場，負責「開疆闢土」，開發國內、外的新觀眾，以擴大
公司利基。因有很多非霹靂迷的觀眾常表示想「看懂」霹靂的人物、劇情
很困難也很曠日費時，於是霹靂高層順勢決定新電影的故事劇情須另起爐
灶，要走出「素還真的影子」，以免新觀眾受困於霹靂的「歷史包袱」而

---

27　有關此劇之論析，可參本書第七章。

28　有關《聖石傳說》的論析，可參本書第八章。

29　在「劇集發行收入」方面，民 102 年度為 364747000 元，民 103 年度為 350615000
　　元。——參霹靂國際多媒體：《霹靂國際多媒體股份有限公司民國 103 年度年報》，
　　頁 44。

30　霹靂也常抓盜版侵權行為，有媒體報導：「19 歲郭姓大二學生，將布袋戲《霹靂天
　　命之仙魔鏖鋒》DVD 轉檔後，將影片 PO 網供人瀏覽，由於新片推出半小時就被盜
　　PO 上網，近一年來，造成霹靂多媒體近億元的損失。」——廖淑玲：〈出片才半小
　　時　霹靂被盜 PO 網〉，《自由時報》B4 版（2017 年 9 月 7 日）。

趑趄不前，於是霹靂這部 3D 電影遂狠下心來勇敢割捨了「素還真」。

　　為了能走出素還真的影子，霹靂為新電影使出三大「霹靂」手段，其一人物角色沒有素還真，其二劇情和霹靂劇集完全無關，其三換掉塑造素還真此一看板角色的編劇——黃強華，以免他「分身乏術」和「偶斷思聯」，目的只為「完封」素還真。於是黃強華指派沒有「霹靂／素還真」包袱的兒子黃亮勛擔任藝術總監兼負責編撰全新故事的劇本[31]、設定全新的人物角色[32]，黃強華說：「為了讓布袋戲注入新血、更具青春蓬勃朝氣，我鼓勵兒子黃亮勛多元嘗試，塑造一新形象與素還真作區隔，霹靂理應有不同形式的布袋戲，提供觀眾做選擇。」[33]除了讓年輕人注入具青春創意的思維於劇情中的考量外，霹靂另外考量的是布袋戲企業、技藝的「傳承」與「接班」問題，而這也是廣大投資人最關心的議題之一。

## 2、故事大綱與人物角色

　　為方便探析《奇人密碼——古羅布之謎》之劇本編撰，本文主要參考二〇一五年八月一日霹靂發行販售的 DVD 版本[34]，此版本和院線播放的內容完全相同，長度均為 103 分鐘、保護級[35]。此片若依主要空間地點畫分，共分卅一場，其故事大綱如下：

---

[31]　黃亮勛，台大生化科技系畢業，後考上就讀政大科管所未畢業，曾改編梁祝故事寫出《梁祝西湖蝶夢》布袋戲華語劇本，在 2011 年第七屆中國國際動漫節上映。黃亮勛另找來何沅諭（筆名申呈山、素問）搭配合撰《奇人密碼——古羅布之謎》劇本。

[32]　「黃強華在顧好傳統戲述、穩住基本盤後，開始要衝新的領域，他讓台大生化科技系畢業的兒子黃亮勛，操盤霹靂的首部 3D 偶動畫，就是要讓霹靂的國際化，走出『素還真影子』。」——夏嘉翎：〈素還真接班人「阿西」明年單挑阿凡達〉，《商業周刊》第 1404 期（2014 年 10 月），頁 69。

[33]　謝金魚：《奇人密碼——古羅布之謎　原著小說》，頁 9。

[34]　另感謝霹靂提供的《奇人密碼——古羅布之謎》對白本以資對照參酌。此對白本之場次、台詞與上映影片有不少相異之處，可見其修改之樣貌。

[35]　因為 3D 影像緣故，被列為保護級：未滿六歲之兒童不得觀賞；六歲以上十二歲未滿之兒童，需父母、師長或成年親友陪伴輔導觀賞。

開啟絲路之門的英雄漢使──張騫，在鑿空[36]西域的過程中，意外獲得了神祕的礦石──萬鵲及奇人設計圖，並帶回中原視為傳家寶。其孫張猛依設計圖打造出以萬鵲為動力的──木人「阿西」，又稱「奇人」，卻因此慘遭滅門；幸而千鈞一髮中將一雙年幼的子女──張墨、張彤及奇人「阿西」安全送出。長大後的張墨與張彤帶著阿西，希望能解開神祕能量及滅門之謎，而開啟了前往西域的探險之旅！[37]

片中設定的主要族群與角色有如下表：

| 族群 | 角色名稱 |
|---|---|
| 1 漢族 | 張墨（22 歲）、張彤（16 歲）、張父（張猛）、張母、張家管家、小張墨、小張彤。 |
| 2 庫爾勒 | 芝哥達（庫爾勒市場混混）、巴互汗（庫爾勒市場混混，劇中被稱巴老大）。 |
| 3 樓蘭 | 樓蘭王（尉屠耆）、左大臣、右大臣、安羅伽（樓蘭王子。23 歲）、卡蜜妲（夜咽。25 歲）、朋巴（武鬥大會參賽者）、鐵頭功男子（武鬥大會參賽者、劇中未報出姓名）、點穴高手（武鬥大會參賽者、劇中未報出姓名）、鬼簇劍士（武鬥大會參賽者，名字出現在賭注布條上）、加兀爾（武鬥大會參賽者，劇中未報出姓名），武鬥大會裁判、武鬥大會主持人（著韓服）、金疏（武鬥大會賭客，劇中未報出姓名）、鐵奇（武鬥大會賭客、劇中未報出姓名）。 |
| 4 羅布族 | 神女霏兒（古茲依達）、兒道裘（羅布族酋長。35 歲）、兒道茲（兒道裘之子。14 歲）、兒圖且（兒道裘之弟）、兒圖爾（兒圖且之子）。 |
| 5 奇人 | 阿西（張墨的奇人）、賽納坦（安羅伽的奇人）。 |

---

36　按：鑿，開鑿也。空，孔也，指孔道。鑿空，指開闢西域道路。

37　參《奇人密碼──古羅布之謎》電影 DVD 封面簡介，偶動漫娛樂事業股份有限公司出品（2015 年 7 月）。

| 6 獸類 | 跩鴨（會人語、動畫）、馱獸（似大型駱駝）、塵星（兒道裘的沙蟲）、銀星（兒道茲的沙蟲）、異化兇性沙蟲群、老鷹（動畫）、大型鸚鵡（動畫）。[38] |
|---|---|

其中核心要角為張墨、張彤（女）、阿西、跩鴨、卡蜜妲（女）、兒道茲、兒道裘、神女霏兒（女）、安羅伽、賽納坦等十位。全片中的人物、角色完全和霹靂劇集無關，除了在第二場庫爾勒市集擺攤上出現被張彤套圈套中旋即被庫爾勒混混踩碎的「白蓮劍客」小公仔，那是編劇故意連結又告別素還真的慧黠安排[39]，相信霹靂迷看到這一幕必定會暗自驚呼與會心一笑。

### 3、以史家筆法，傳奇聞異事

　　此片的人物與故事雖純屬虛構，但它的時空設定，卻有一定的歷史、地理事實，編劇顯然下過一番考證的工夫再從中添枝加葉、生發情節，比如張墨、張彤是虛構的人物，但片中說其父為張猛[40]、其曾祖父為張騫，乃《史記》、《漢書》中實有記載的人物，尤其是張騫更成了中國出使西域、開啟絲路的文化英雄[41]；大反派安羅伽則是「樓蘭國」歷史上的第三

---

[38] 人物之年齡，見《奇人密碼──古羅布之謎　官方幕後全記錄》之設定，影片中並未透露或說明。片中唯一的時間提示，乃在第二場開始前以「字卡」提示「十六年後 庫爾勒」，但這只對張墨、張彤的年齡起著暗示作用，對其他角色不具意義。

[39] 到最後第 31 場時，小阿西公仔已取代白蓮劍客小公仔，象徵世代交替。

[40] 《漢書・張騫李廣利傳第三十一》：「騫孫猛，字子游，有俊才，元帝時（西元前49～西元前 33 年在位）為光祿大夫（掌議論朝政），使匈奴，給事中（加官名，掌顧問應對，參議政事。因執事於殿中，故名），為石顯所譖，自殺。」──參見〔東漢〕班固著，吳榮曾等注譯：《新譯漢書（七）列傳三》（台北：三民書局，2013年 6 月），頁 3585。

[41] 《史記・大宛列傳第六十三》：「張騫，漢中人（今陝西城固縣東北），建元（西元前 140～西元前 135 年）中為郎。……騫以郎應募，使月氏，與堂邑氏胡奴甘父俱出隴西。經匈奴，匈奴得之……留騫十餘歲，與妻，有子，然騫持漢節不失。……初，騫行時百餘人，去十三歲，唯二人得還。……騫以校尉從大將軍擊匈奴，知水草處，軍得以不乏，乃封騫為博望侯，是歲元朔六年（西元前 123 年）也。其明年，

任國王[42]。而片中出現的地理空間，如「庫爾勒」[43]、「樓蘭」[44]、「孔雀河」[45]均為實存場域，「羅布古國」則源自「羅布泊」[46]的設定，黃亮勛說：

---

騫為衛尉，與李將軍俱出右北平擊匈奴。匈奴圍李將軍，軍失亡多；而騫後期當斬，贖為庶人。」後第二次出使西域（烏孫）：「拜騫為中郎將，將三百人，馬各二匹，牛羊以萬數，齎金幣帛直數千巨萬。」張騫後來回國，「拜為大行（即大行令，也稱典客，朝官名，主管少數民族事務），列於九卿（爵秩與九卿相同）。歲餘，卒（元鼎三年，西元前 114 年卒）。」——參見〔西漢〕司馬遷著，韓兆琦注譯：《新譯史記（八）列傳三》（台北：三民書局，2008 年 2 月），頁 4853。

[42] 樓蘭第一任國王安歸（西元前 92 年即位，在位 15 年）、第二任國王尉屠者（西元 77 年即位，在位時間不詳）、第三任國王安羅伽（西元 33 年即位，在位 41 年）。

[43] 庫爾勒，維吾爾族語乃「眺望」之意，位於新疆中部，屬西域 36 國之「渠犁國」，盛產香梨，又稱「梨城」。孔雀河是其「母親河」。古絲綢之路從這裡經過，西元 630 年，玄奘西天取經曾經過。

[44] 樓蘭（前 92～542），是中國西部古代的一個小國（西域三十六國之一），位於羅布泊的西北角、孔雀河道南岸 7 公里處，在距今約 1600 年前消失，只留下幾處古城遺蹟。古代「絲綢之路」的南、北兩道從樓蘭分道，是古絲路上西出陽關的第一站。前 77 年，漢朝使者傳介子刺殺樓蘭王安歸，改立親漢弟弟尉屠者為王，改國號鄯善。漢朝時有人口 1 萬 4 千多人，士兵近 3 千人。樓蘭人屬於雅利安人。西元四世紀神祕消亡，1900 年 3 月 28 日，樓蘭古城被瑞典探險家斯文‧赫定重新發現，稱之為「東方龐貝城」。《漢書‧西域傳》：「鄯善國，本名樓蘭，王治扜泥城，去陽關千六百里，去長安六千一百里。戶千五百七十，口四萬四千一百。」法顯謂：「其地崎嶇薄瘠。俗人衣服粗與漢地同，但以毯褐為異。其國王奉法。可有四千餘僧，悉小乘學。」樓蘭古城周圍是廣闊的雅丹地貌，維吾爾族語乃「險峻的土丘」之意。雅丹是一種經長期強烈風蝕和水蝕形成像海中礁石一樣的土堆群，地表溝壑縱橫，起伏不平。

[45] 孔雀河，維吾爾族語稱「昆其達里」，意為「皮匠河」。「昆其」音轉為「孔雀」。全長 786 公里，注入羅布泊。

[46] 羅布泊，蒙古語意為「多水匯入之湖」，古稱鹽澤、泑澤、蒲昌海，在塔里木盆地東部，海拔 780 公尺左右。東有疏勒河，西有塔里木河、孔雀河、車爾臣河等。曾是僅次於青海湖的中國第二大內陸湖泊，據 1928 年測量，面積曾達 3100 平方公里，70 年代即已完全乾涸，被稱為「生命禁區」。西邊有著名的樓蘭古城遺蹟。1964 年 10 月 16 日，中國在羅布泊地區成功試爆第一枚原子彈，1964～1996 年，共進行 45 次核試驗。

奇幻也不能完全是天馬行空，有些部分還是採取自現實世界的記
錄。例如：劇中「羅布古國」概念發源自今天的羅布泊，它位於現
今中國新疆維吾爾自治區的塔里木盆地東邊，若羌縣以北的一個乾
涸的鹹水湖。而樓蘭相對大家較為熟悉，在現實世界裡它是個旅遊
勝地──樓蘭古城遺址，位於新疆羅布泊的西北方，孔雀河道南邊
7 公里的位置。但無論是樓蘭還是羅布泊，他們都消失了，至於原
因是什麼尚無法確定，而這有趣的想像空間，就可以做為奇幻故事
的楔子。[47]

縱使編劇經過考證，但片中張墨一行人自長安出發，先經庫爾勒（第二
場）再到樓蘭（第十三場）的西行路線，並不符合真實的地理方位，因庫爾
勒位於樓蘭西北方[48]，亦即西出陽關，第一站會先到樓蘭，接著再到庫爾
勒；不過，一般觀眾應不會看出也不會計較這樣的疏忽與安排。倒是這種
織入實存歷史人物、地理空間以作為故事的框架，雷同於唐傳奇的「以史
家筆法，傳奇聞異事」的敘事模式，有助於觀眾容易掌握片中「單純」的
時空背景，這比起要了解霹靂劇集的「非歷史性、超地理性」的神話、幻
化、泯合時空[49]，輕鬆簡單得多。

## 4、英雄歷劫與環保主題

　　縱觀全片，這是一個標準的「出發→歷險→歸返」的英雄歷劫的線性
敘事套式，坎伯（Joseph Campbell）說：

英雄神話歷險的標準路徑，乃是成長儀式準則的放大，亦即從「隔
離」到「啟蒙」再到「回歸」，它或許可以被稱作單一神話的原子

---

[47] 《奇人密碼──古羅布之謎　官方幕後全記錄》，頁 38。

[48] 參譚其驤主編：《中國歷史地圖集第二冊──秦・西漢・東漢時期》（上海：地圖出
版社，1982 年 10 月），頁 37～38、65～66。

[49] 有關霹靂劇集的神話時空，可參吳明德：《台灣布袋戲表演藝術之美》（台北：台灣
學生書局，2005 年 7 月），頁 463～476。

> 核心。英雄自日常生活的世界外出冒險，進入超自然奇蹟的領域；
> 他在那兒遭遇到奇幻的力量，並贏得決定性的勝利；然後英雄從神
> 祕的歷險帶著給同胞恩賜的力量回來。[50]

廿二歲的張墨帶著十六歲的妹妹張彤和木頭「奇人」阿西，自中國長安出發，一路經過庫爾勒、樓蘭而後到達羅布族所居地，目的是為了尋找「萬鵲」以補充阿西的能源兼洗刷、平反被朝廷滅門之恥罪，這是一趟「尋寶」的冒險旅程，也是一趟自我療癒、內向探索的英雄之旅，最後張墨更從英雄轉變為與大自然和好的「殉道者」拯救了羅布族、樓蘭國，歸返的是英雌張彤與殘破的阿西。但若與當年《霹靂至尊》劇集（1987 年 8 月～1988 年 2 月發行，共 15 集）中刀狂劍痴葉小釵為擊敗一劍萬生，花了兩年時間，自黃花居出發至天南山下拜師巧龍半駝廢，頓悟「隻手之聲」禪理而習得「發在意先」的劍術頂峰境界，以斷舌得半駝廢贈與陰鳳刀＋紫鳳劍，並於飛鳴山風雨坪擊敗一劍萬生和一刀萬殺兩大高手相比[51]，張墨的「經歷」顯得太過「平板簡單」而不夠曲折。不過，在這樣的「尋找謎樣能量，探索失落世界」、「遠古的中國，一段從長安到樓蘭的奇幻冒險故事」[52]中，其實還包藏著「多元族群須和諧共處」與「保護自然環境人類才能永續生存」的嚴肅主題（Theme），黃亮勛曾於接受訪談時表示：

> 羅布族代表原始自然力量的展現，樓蘭國則是現代文明的象徵，充
> 滿野心的樓蘭王子對羅布族的侵略，造成了自然環境的破壞、水源
> 的枯竭，加速沙漠化效應，反而為自己的國家帶來滅亡，故事就在
> 這兩股力量的抗爭下揭開了序幕。當然這樣的背景安排也符合現今

---

[50] Joseph Campbell 著，朱侃如譯：《千面英雄》（新店：立緒文化事業有限公司，2000 年 7 月），頁 29。

[51] 參見黃強華原作、邱繼漢編著：《霹靂寶典第一部》（台北：霹靂新潮社，2002 年 4 月），頁 29～30。

[52] 《奇人密碼──古羅布之謎》DVD 封面之宣傳標語。

　　環保意識的主流價值，對於多元文化的保存和少數族群的尊重皆有
所著墨，希望能夠藉由劇情的帶領，讓觀眾更加認同並理解其他文
化的美麗和內涵，也能了解自然資源的寶貴，無意義的爭奪都可能
會導致玉石俱焚的可怕後果。[53]

　　我很小心地盡量不讓故事太直接，那會變成在說教，這樣就一點
也不好玩了。這樣的精神必須融入在背後，不能影響劇情的演出。
的確對我而言，《奇人密碼——古羅布之謎》是一個希望人們注意
環保與社會發展，如何保持兩者間的平衡議題。這是其中一個隱
喻。[54]

這樣的「隱喻」很符合台灣的環境現況，也很值得大家深刻省思，只不過
當觀眾看到第廿二場（56 分 26 秒～62 分）兒道茲、張彤共騎銀星在羅布地
塹內樹林奔馳流覽仿若世外桃源的美景時，那些裊娜款擺、螢爍發光的綺
花艷草，「很明顯」地提醒觀眾本片已在向《阿凡達》致敬，雖然說「任
何一部作品文本都與別的文本相互交織，沒有任何真正獨立、完全外在於
其他文本的作品，文本之間存在著所謂『互文』關係」[55]，但兩處場景設
計的相似度也實在過高；更何況在第二十場時（53 分 07 秒～55 分 24 秒），
編劇已藉羅布神女霏兒的口中傳達：「自然是主宰，人類順應自然而生，
也因違背自然而滅」的主旨；如此的主題「隱藏」，反倒顯得有些「欲蓋
彌彰」的刻意了。尤其當觀眾已看過《阿凡達》（2009 年 12 月 18 日在台上
映）、《看見台灣》[56]（2013 年 11 月 1 日在台上映）後，對環保意識主題的感

---

53　參見《奇人密碼——古羅布之謎　官方幕後全記錄》，頁 47。

54　《奇人密碼——古羅布之謎　官方幕後全記錄》，頁 40。

55　譚君強：《敘事學導論——從經典敘事學到後經典敘事學》（北京：高等教育出版
　　社，2011 年 10 月），頁 39。

56　《看見台灣》（Beyond Beauty-TAIWAN FROM ABOVE）是台灣空拍攝影師齊柏林
　　（1964～2017）執導的環境生態紀錄片，片長 93 分鐘，預算 9 千萬元、全台票房 2

動，應也逐漸產生「審美疲勞」而波瀾不興矣！

## 5、敘事技巧

　　值得一提的是，本片在敘事技巧上，有幾處不錯的表現，值得嘉許。首先是影片第一場（1 分 0 秒～3 分 6 秒）採用「二我差」（現在的我在回憶過去的我）[57]＋「聲畫分離」[58]的敘事技巧，即敘述者的聲音是十六年後的張墨以「畫外音」所發出：「當年，父親將萬鵲與機關術結合，創造一具如人般的機關木人，父親稱它為奇人。……奇人的出現並沒有讓世人接受，反而帶來了恐懼與死亡，但我是不會放棄的……」，長大後的張墨在倒敘十六年前的「我」家所遭受的滅門慘案，這時第一人稱主角敘述者（故事之內敘述者）並未現身，但是在他的畫外旁白聲音中，影片畫面正演述著當年慘案實況，只花了 2 分 06 秒把過去「現時化」、「快述」處理，即讓觀眾大概了解張家滅門慘案始末，並看到阿西、襁褓中的張彤與受傷的小張墨被送上馬車逃離家園，第二場開始已是十六年後了，如此敘事，簡單明瞭又迅速俐落，毫不拖泥帶水。

　　其次是「插敘」[59]的使用，第三場（12 分 04 秒～18 分 11 秒）當張墨在庫

---

　　億元，並獲 2013 年第五十屆金馬獎最佳紀錄片獎。

[57]　「在以人物作為敘述者的同故事敘述中，同一人物通常表現出『敘述自我』（narrating self）與『經驗自我』（experiencing self）的不同狀況。前者屬於在敘述的當下表現出來的人物自我；後者則是正在經歷著過往事件中的自我。……這一人物卻有可能在自己人生的不同時刻表現出不同的思想、情感與態度，以及對同一事件的不同認識。」——譚君強：《敘事學導論——從經典敘事學到後經典敘事學》，頁 22。

[58]　「聲畫分離，它指畫面中聲音和形象不同步，相互分離，即聲音不是由畫面中的人或物體、環境所產生的。這時，聲音是以畫外音的形式出現的。聲畫分立的功能有，其一，它能有效發揮聲音主觀化作用，以表現作品人物的思念或回憶。其二，它能發揮聲音銜接畫面，轉換時空的作用。其三，它能深入地揭示人物的心理活動。」——孫宜君、陳家洋：《影視藝術概論》（北京：國防工業出版社，2012 年 5 月），頁 90。

[59]　「所謂插敘就是把敘事時間倒轉，追溯往事，但由於篇幅過短而不足以稱為倒敘。在歷史作品中，插敘往往用『初』字表示，而在話本和章回小說中則更多的使用『且說』一類詞語。」——楊義：《中國敘事學》（嘉義：南華管理學院，1998 年 6 月），頁 162。

爾勒的「客棧」中看著酒醉的張彤時回憶起童年往事，在這些往事片段中，快速交待張墨和張彤的兄妹情深、其父張猛教導張墨使用控制器操控阿西、張墨和阿西發展出類兄弟的友誼和提供阿西動力的「萬鵲」變弱的事實，增強了張墨「出發」冒險尋寶的使命與決心。

　　其三是「伏筆」的設置，女賊卡蜜妲的正式出場是在第六場（18 分 40 秒～21 分 53 秒），當張墨在庫爾勒市集購買酥油時，她故作慌張逃避巴老大等混混來主動搭訕張墨，進而和張墨、張彤、阿西、跩鴨等結伴前行到樓蘭，其實早在第二場的 4 分 53 秒處，當張彤追逐巴老大等混混而去時，鏡頭已帶出卡蜜妲半邊背影，注視著追逐且遠去的眾人，只不過畫面快速帶過，除非眼尖，否則觀眾難以「看見」；而卡蜜妲的另一身份「夜咽」（安羅伽的密探兼刺客）則遲至第廿四場（66 分 37 秒～67 分 10 秒）才正式揭露，但在第八場 24 分 26 秒處即已暗示，當張墨、張彤在屯田區水壩前與羅布族蜥面戰士打鬥後，樹林中伸出一隻手，朝空揮舞，一隻老鷹飛下停佇卡蜜妲手臂，畫面只呈現卡蜜妲背影，第九場末安羅伽即拿起有蓋著老鷹戳記的密使來信觀看，至於最後的「彩蛋」[60]（after credit scene），卡蜜妲在暗室中丟出無染之心，那是續集電影的伏筆了。

　　另一處「伏筆」，是全片最關鍵之處，即在第卅場（82 分 31 秒～95 分 13 秒），失去動能且埋在土堆中的阿西，被張墨雙手挖掘時接觸到其胸口置放萬鵲的凹槽，當下阿西自土堆中躍起瞬間進化成巨大版阿西抗擊賽納坦，這比之前更強大的能量，阿西自何而得？片中有三處「閃回」畫面已在交待，分別是(1)第一場一開始約 1 分 05 秒處，鏡頭快速閃過小張墨胸口被刺穿，劍尖再刺中阿西之置放萬鵲之琉璃罩。(2)第十一場 26 分 46 秒處張墨躺在農舍臥室床上夢見往事：當士兵一劍要刺阿西時，小張墨挺身撲向前保護阿西，這一劍從小張墨背後刺穿，並刺進阿西放置萬鵲之琉璃罩。(3)第三十場 87 分 26 秒處，賽納坦高舉大刀要猛刺塵星時，張墨驚訝瞬間腦海閃回兒時護阿西被刺情景，那一劍刺中阿西身上的萬鵲後再

---

**60**　指影片上完主要演職表與導演名稱後，出現一小段情節，俗稱驚喜情節。

回抽，竟在小張墨左胸傷口形成光芒並治癒創傷。這三處「閃回」[61]（flash back）畫面隱隱然似在交待阿西的動能來自張墨的灌輸，而張墨體內之所以有萬鵲的能量，來自當年貫穿兩人（張墨和阿西）的那一劍之「觸染互滲」所得，這樣的伏筆埋得夠深也有層次之分，值得讚賞，但是一來畫面實在閃回得太快，二來沒有旁白或對白補充說明，觀眾肯定看得「霧煞煞」而無法理解編劇對巫術理論中「接觸律」[62]的運用。

### 6、情節瑕疵

雖然本片有嚴肅正確的主題和靈活搭配的敘事技巧，但情節的安排與設定卻充斥著不少瑕疵，導致劇情有很多不合理之處，諸如：

(1)只有親情，沒有愛情。全片只強調張墨、張彤的兄妹之情，與張墨、阿西的兄弟之情，對於兒道茲與張彤的好感情愫只點到為止，張墨與卡蜜妲則完全沒擦出愛的火花，感情線太過薄弱。

(2)十六年前張墨與張彤逃離幾乎致命的搜捕後，兄妹倆如何成長？張彤如何習得精妙棍法，沒有在張墨回憶的插敘或兄妹兩人的談話中交待，而這只要幾句對白「概述」即可。

(3)踐鴨只負責搞笑，對張墨西行冒險尋寶之旅無任何關鍵功能性的

---

[61] 「閃回，又稱倒敘，即回頭敘述先前發生的事情。它包括各種追敘和回憶，如復仇故事中對往日冤仇的追溯，偵探小說中對作案過程的說明，以及有些成長小說中對人物過去的交待，對自己經歷的回憶等。」——胡亞敏：《敘事學》（武漢：華中師範大學出版社，2004 年 12 月），頁 65。

[62] 弗雷澤認為巫術的基本原理有兩條：「第一是『同類相生』，或果必同因；第二是『物體一經互相接觸，在中斷實體接觸後還會繼續遠距離的互相作用』。前者可稱之為『相似律』，後者可稱作『接觸律』或『觸染律』。巫師根據第一原則即『相似律』引伸出，他能夠僅僅通過模仿就實現任何他想做的事；從第二個原則出發，他斷定，他能通過一個物體來對一個人施加影響，只要該物體曾被那個人接觸過，不論該物體是否為該人身體之一部分。基於相似律的法術叫做『順勢巫術』或『模擬巫術』。基於接觸律或觸染律的法術叫做『接觸巫術』。」——弗雷澤著，徐育新、汪培基、張澤石譯：《金枝——巫術與宗教之研究》（北京：大眾文藝出版社，1999 年 1 月），頁 19。

作用，其存在之目的顯得多餘，何況也沒有順便交待牠的「來歷」、牠如何會人語？

　　(4) 人（操偶師）操控戲偶張墨，戲偶張墨再操控木頭奇人阿西，如此間接操控的設定，是霹靂劇集中不曾有過的演出，饒是有趣。但張墨如何能以簡單的操控器上之面板按鈕操控阿西進行快速、複雜的格鬥戰技（包括閃、躲、挪、格、架、劈、頭捶、跳躍、翻身、腿踢、臂夾）？像是第十五場阿西與朋巴、第十七場阿西與加兀爾的格鬥，動作相當繁複迅捷，豈是面板上幾個按鈕操控得來？雖然黃亮勛受訪時曾談及：「張猛為阿西設計了一套專門的武功套數——奇人六十三式，在男主角張墨的操控下（操控器）相得益彰，擊垮許多強敵」[63]，但片中並無交待或說明；第三十場進化版阿西與進化版賽納坦的決鬥，兩具奇人則完全不受操控即自行、自主格鬥，如此的「失控」，更令人匪夷所思！而在第二場中，阿西甚至能細膩的抓住蒼蠅（7 分 27 秒處），且張墨顯未操控面板，阿西也能撥動眉毛，莫非阿西具備人的視力與生命情感？又張墨臂上的操控器若無類似「紅外線」發射訊號之配備與裝置電池，如何能隔空、無線操控阿西？因此倒是可考慮以「穿戴式」直接操控，取代「面板式」間接操控，不過如此一來，阿西的造型設計與操弄，肯定會令設計師與操偶師傷透腦筋。

　　(5) 萬鵲所提供的動能可持續多久，令觀眾困惑不解。在第三場張墨的回憶中，他六歲時阿西曾因萬鵲變弱而停止作動，而第二場阿西在庫爾勒市與巴老大等混混對打時也突然失去動能，這兩次「不動」的間隔已有十六年之久；接著阿西還能在樓蘭國武鬥大會上（第十五、十七場）連敗朋巴、鐵頭功男、點穴高手、鬼簇劍士和加兀爾等五大高手而奪冠；第廿三場阿西還助士兵力抗異化沙蟲群，一直到第廿七場阿西才在無染祭壇旁之湖岸完全失去動能。既然萬鵲的動能在張墨六歲時即變弱，那殘留在二十二歲張墨體內的「不完全」萬鵲在第卅場時為何還能給予阿西那麼威悍的力量，最終還擊毀有無染之心加持的進化版賽納坦？至於張墨的喃喃自

---

**63**　《奇人密碼——古羅布之謎　官方幕後全記錄》，頁 30。

語：「心之所在，即是永恆」、「是啊，我錯了，阿西有多大的力量，被多少人接受，根本不重要。重要的是，阿西是我的親人、是我的兄弟」，是否有「類咒語」的靈力可增強阿西的能量，就更令觀眾一頭霧水！

(6)阿西在第十七場武鬥大會上勇奪冠軍，當安羅伽頒授冠軍腰帶給張墨、阿西，兩人高舉雙手接受全場歡呼，這時張墨內白云：「爹，您看見了嗎？阿西贏得大家的認同了。」看台觀眾只是為冠軍得主之武藝超群歡呼，不見得「認同」阿西、把它當人而不是怪物對待，更何況這是樓蘭，可不是漢朝長安，還談不上「為父平反」。

(7)第十八場安羅伽對張墨說：「我多年來找遍了所有的文獻，發現羅布族人會使用萬鵲，並且擁有萬鵲的母源，他們叫它無染之心」，第十九場神女霏兒對張彤說：「無染之心是萬鵲的母源，也是大地之母，更是一切生命的源頭」，顯然，萬鵲是「子」，無染之心是「母」，但在第卅場阿西手中的「無染之心」光點與自其胸口飛出的「萬鵲」光點，兩者一模一樣，這叫觀眾如何分辨「母」與「子」？而既然無染之心是萬鵲的母源，表示藉由無染之心可以源源不斷「生出」萬鵲，那張墨何愁沒有萬鵲以啟動阿西？安羅伽又何必殺雞取卵取走無染之心？「留得青山在，不怕沒柴燒」，他只要按時派兵來羅布地氈索取萬鵲即可。神女也可用萬鵲治療兒圖且（第廿九場）、各贈一顆萬鵲給張墨和安羅伽，如此怎會妄生爭鬥殺戮乎？

當然，世界上沒有完美的作品，以霹靂劇集來說，劇情也常出現「漏洞」，但因霹靂是無限文本的連續劇，黃強華與其編劇團隊會好整以暇伺機加以「抓漏補漏」，讓劇情邏輯能自圓其說，說服觀眾。但《奇人密碼──古羅布之謎》是 103 分鐘的電影，可沒什麼出錯的空間與等待第二集補充說明的機會，何況還出現上述那麼多的瑕疵，因此影響了口碑導致票房慘敗，而這一切就是所謂的「劇本出了問題」，雖然有學者說：

> 在現代電影意識看來，無論編劇怎樣重要，電影都是導演的藝術。
> 這是因為除了編劇的文字形態，電影更綜合了表演、導演、服裝、

道具、音樂、美術等其他諸多藝術環節，並在導演的剪輯中得以完成，最後的作品用影像完全消融了編劇的文字創作。即是說，編劇的成果在整個電影創作流程中只不過是前期準備階段。而且一般地說，編劇的文字腳本並沒有與大眾直接見面的機會。[64]

劇本在整個電影創作流程雖只是前期準備階段，但它自始至終可是「一劇之本」，「戲劇、電影、電視劇等都不是可以靠純粹的技術環節來完成的，優秀的戲劇表演、影視作品，都需要人文精神和審美精神的灌注，它們往往成為作品的靈魂」[65]，劇本若沒寫好修好，可是會「規組害了了」、全盤皆輸，再怎麼「3D」也救不回來的，這也是身兼《阿凡達》導演與編劇的詹姆斯・科麥隆（1954～）會花八年（1994～2006）的時間逐步完善《阿凡達》劇本的原因[66]，對於劇本的創作，豈可不慎！

## 三、《奇人密碼》的口白策略

### （一）「自然語」混搭

《奇人密碼──古羅布之謎》除了上述之劇本問題外，最被布袋戲觀眾「吐槽」的就是「國語配音」問題，有記者報導：

> 2015 到來，新春電影沸騰搶觀眾，深受布袋戲迷喜愛的霹靂集團農曆年推新型態 3D 偶動漫電影《奇人密碼──古羅布之謎》，因為沒有台語版本引起爭議，不少粉絲認為沒有台語就不是布袋戲，紛紛呼喊：「還我布袋戲來」！……《奇人密碼──古羅布之謎》

---

[64]　陳林俠：《從小說到電影──影視改編的綜合研究》（北京：中國社會科學出版社，2011 年 6 月），頁 6。

[65]　柳倩月：《文學創作論》（廣州：世界圖書出版公司，2013 年 1 月），頁 140。

[66]　參「維基百科・阿凡達」所載。

找明星配音卻引起霹靂戲迷爭論，有人認為主角說國語是敗筆，因
為該有的氣勢全沒了。⋯⋯多年來霹靂布袋戲的配音全是由霹靂第
四代黃文擇一人「單口配音」，他配過的角色已接近一萬個，這次
他在「奇」片配踐鴨一角，開口是道地台語，而其他角色說國語居
多，甚至有網友懷疑是否為了大陸市場才這樣？[67]

嚴格說來，《奇人密碼──古羅布之謎》在「語言」的發音上是以華語為
主，再輔以台語、羅布語（編劇自創）的所謂「自然語」混搭策略[68]；在
「口白配音」上，則採多人配音制，而且多達 26 個人配口白，取代原先
霹靂劇集由黃文擇單獨一人以台語配眾音的模式。劇中角色與配音人員、
語言的搭配如下：**踐鴨／黃文擇**（台語＋華語），**張墨／徐琳智**（華語），
小張墨／謝啟珩（華語），**張彤／馬韻婷**（華語），小張彤／吳屹桐（華
語），張猛／王希華（華語），張母／孫若瑜（華語），**卡蜜妲／黃麗玲**（A-
Lin。華語＋台語），樓蘭王／徐健春（華語），**安羅伽／蕭煌奇**（華語），巴
互汗／陳宗嶽（台語），朋巴／何吳雄（華語），**神女霏兒／劉家渝**（羅布語
＋華語），兒圖且／夏治世（羅布語），兒道袞／陳進益（羅布語＋華語），**兒
道茲／張汶鈞**（羅布語＋華語），兒圖爾／穆宣名（羅布語），群眾／郭霖、
陳博浩、楊坤倫、洪華葦、曹友恬、賴亞琳、彭彥錚、劉瑋婷、蕭雅方
（台語、羅布語）。因為正、反派主要角色大都講華語，而且以華語出現的
對白句子最多，所以《奇人密碼──古羅布之謎》被一般觀眾認定為「講
國語」的布袋戲電影。

---

[67] 王雅蘭：〈奇人密碼不夠台　國語配音掀論戰〉，《聯合報》C4 版（2015 年 1 月 1
日）。

[68] 2011 年 9 月 9 日在台上映的魏德聖（1969～）《賽德克‧巴萊》即採用賽德克語、
日語和台語的「說話」方式，即各族群說自己的母語。此片分上、下集，台灣票房合
計 8.8 億元。《阿凡達》則有英語、潘朵拉星球上之納美人語（編劇自創）。1990 年
12 月 11 日～1991 年 3 月 1 日在華視播出、由李岳峰（1946～）導演的電視劇《愛》
（共 68 集），則是台灣首部大量使用台語且混合使用兩種以上語言（華語和台語）
的八點檔黃金時段連續劇。

## （二）語彙簡單親切

在「打動不同收視族群，積極拓展國外市場」、「故事要簡單」等拍製最高原則指導之下，《奇人密碼——古羅布之謎》的口白語言呈現也要簡單明瞭，容易被看懂、聽懂和「快譯通」，尤其當年黃強華在「外銷」《聖石傳說》時得到的經驗：

> 幾年前的《聖石傳說》在拍攝、上片得到相當大的迴響，這在台灣自然是沒有什麼問題。但是呢，我們這個片子賣到日本、大陸或是歐美國家的時候，迴響就沒辦法像台灣這麼熱絡，因為像本身文化背景的差異，生活習慣的不同，對《聖石傳說》的架構產生部份的排擠。譬如說角色的關係、背景他們都不知道。而且在布袋戲台語當中，有太多的俚語、詩詞，根本在美國無法詮釋得淋漓盡致，基本上他們翻譯出來時，都是辭不達意。所以在歐美方面推行，就受到若干阻礙，接受度不那麼好。[69]

因此《奇人密碼——古羅布之謎》和霹靂劇集比較起來，在「語彙」上最明顯的不同是所有人物角色的命名均簡單親切又好翻譯，如張墨、張彤、阿西等漢名，「歐化」名稱如安羅伽、卡蜜妲、霏兒、兒道茲等，只要「音譯」即可，不像二〇〇六年二月《霹靂英雄榜之爭王記》於美國卡通頻道（cartoon network）播映時將「刀狂劍痴葉小釵」譯名成「Scar」（刀疤）那樣令人啼笑皆非了[70]。這些人物也沒配備出場詩，其所使用的兵器如張彤與阿西所持的棍棒、安羅伽的配劍與賽納坦所持的大刀、兒道裘等

---

[69] 編輯部：〈霹靂布袋戲的創造者——十車書黃強華專訪〉，《霹靂月刊》第 100 期（2003 年 12 月），頁 11。

[70] 《霹靂英雄榜之爭王記》片名則轉譯成《Wulin Warriors-The Legend Of Seven Stars》（武林戰士之七星傳奇）——參李靜芳：〈霹靂布袋戲　攻進美卡通頻道〉，《自由時報》A1 版（2006 年 2 月 5 日）。

羅布族人的兵器等，均沒有另取別具涵義的雅稱，當然他們也沒有像霹靂
劇集人物發招之前先「嗆」出招式名稱再打鬥的習慣，這除了節省影片敘
事時間外，也省卻很多翻譯上的麻煩，不過，也因如此，就少了很多布袋
戲的味道，難免讓戲迷看完後「感覺怪怪的」。

　　至於在對白的構句上，霹靂在完成劇本後，還特地請人順稿修改，擔
任《奇人密碼——古羅布之謎》對白改編孫若瑜說：

> 我們希望把它在地化，用我們熟悉的語言，我們年輕人喜歡的語
> 言，甚至有很多無厘頭的語言，所以我們想讓它更貼近年輕人一
> 些。這也是在跟編劇、導演、老闆討論過之後，希望這部電影除了
> 霹靂原本的戲迷之外，我們可以再吸引更多非戲迷的觀眾，所以我
> 們用了很多比較年輕的語言在裏面。[71]

細檢全片，的確完全以日常口語式的華語文法撰述，明白易懂好吸收，不
若霹靂劇集的「文雅古奧」，如第十五場（34 分 57 秒～41 分 57 秒）一開場
即是樓蘭武鬥大會會場上阿西 VS.朋巴的出場準備對決，穿著韓服的主持
人對著擴音器為大家介紹兩人的出場道（台語）：

> 來喲⋯⋯各位來賓，今年的武鬥大會第一場比賽，馬上就要開始
> 了。現在隆重為各位介紹第一組參賽者，首先從東門進場的，是來
> 自車師國，勇奪去年摔角競技冠軍，人稱肥肉風火輪的——朋巴！
> （科：朋巴上場，肚皮上寫著朋巴二字）你看看，他的肥肉閃亮亮、油
> 膩膩，看來他很有機會得到冠軍。接下來從西門進場的，是來自
> 大漢長安的張墨跟他準備上西天的木人——阿西！（科：張墨與阿
> 西上場）拿這木人來參加武鬥大會，還是破天荒頭一遭。但是算他
> 倒楣，他第一場比賽就遇到朋巴，我看這阿西⋯⋯等下就會被打得

---

71　參《奇人密碼：古羅布之謎　官方幕後全紀錄　精采幕後花絮 DVD》，尖端出版。

死翹翹。

接著兩人開打，畫面呈現雙方激鬥，主持人繼續為大家同步且偏坦地報導（台語）：

> 天底下應該沒有多少人，敢和朋巴正面交鋒。我該說這新來的木頭人是有勇呢？還是呆得像塊木頭，看來朋巴可以輕鬆晉級。（科：朋巴奮力推阿西，但阿西身體一甩開朋巴雙手，朋巴重心不穩差點掉下競技台，但又扭身轉回台上）真是千鈞一髮！朋巴差點被阿西陰險的招式擊垮，這個木頭人原來這麼卑鄙……

最後，朋巴要使出必殺技，主持人在這最後一招時更要營造緊張刺激的氣氛（台語）：

> 朋巴準備使出他最強的必殺技——倒插人頭。紀錄上到目前為止，還沒有人能夠在這招之下活命，阿西大難臨「頭」了（科：朋巴抱住阿西往後下腰，要讓阿西頭撞地，張墨緊急快速連按操控器。一聲巨響、一陣煙霧）。阿西阿西……死翹翹……（科：結果阿西沒事，朋巴的頭先撞到地上嵌入地面，阿西站了起來，裁判舉起阿西右手）這是什麼狀況喲？

　　因為《奇人密碼——古羅布之謎》全片沒有安排暗隱的「旁白敘述者」，因此主持人的這三段「畫外音」的介紹與報導，其功用等同於霹靂劇集的「故事外敘述者」的旁白（OS），但霹靂劇集在雙方對峙打鬥時，其旁白敘事則常有詩性對仗式的戰鬥語彙，如《霹靂謎城之九輪異譜》[72]第廿章 25 分 08 秒～26 分 07 秒處，龍戩 VS.黯翼飛宵，旁白如下：

---

[72] 2015 年 6 月 5 日～10 月 9 日發行，共 32 章。

　　　　血唇碼頭上，一對怒張的羽翼威赫八方，龍戬氣勢一掌，壓臨神祕
　　　　來者──黯翼飛宵。（科：雙方打鬥）……一戰風雲開，雷霆八面
　　　　來。對掌兩人，旋形納步，各逞其能，頓時掌風揚塵，交手倏快。
　　　　（科：雙方打鬥）……天渾夜暗，纏戰難休。龍戬急颯似飆風、旋掌
　　　　吞八方；黯翼飛偃如刀鐮，真氣動玄黃。

這樣的旁白，精采美妙、氣勢非凡，簡直如同在創作古典章回小說，但不
利普羅大眾的閱聽與對外翻譯；比較之下，《奇人密碼──古羅布之謎》
的語彙平易近人得「無鹹無洉」，當然也就難以激盪出撞擊觀眾心靈的
「金句」，除了跩鴨所言那幾句詼言巧語、左諷右刺如「誰跟你在呱呱
叫，我又不是姓唐」（第三場。暗喻唐老鴨）、「原來你興這味的喔！不是外
遇是巧遇」（第六場。暗諷名廚阿基師帶小三上賓館）、「賤人就是腳勤，妳跟
著走那麼遠都不會累喔？現在是銀貨兩訖，乾乾淨淨，不要像蒼蠅沾到牛
屎」（第七場。襲自《後宮甄嬛傳》之「賤人就是矯情」）等令人會心一笑外，全
片幾乎不見任何「文」采，而這均是「故事要簡單」的原則下之操作必
然。

## （三）多人配音

　　　至於在口白配音上，非布袋戲戲迷最無法了解的是為何要「一人配眾
音」？至少也要做到男生配男聲、女生配女聲，才符合人類的生理自然邏
輯。其實這個問題一直以來不時在「撩撥」、「困擾」著霹靂的高層，因
此早在二○○○年一月廿二日上映的首部電影《聖石傳說》，霹靂另外上
映國語配音版，請李宗盛配傲笑紅塵、王偉忠配素還真、蕭薔配劍如冰、
柯一正配劍上卿的口白，但只上檔一天因成效不佳而取消。接著，二○○
○年十一月八日發行推出的國語時裝布袋戲《火爆球王》（編劇歐陽螢），
也採用多人配音的方式，黃強華那時即表示：

　　　《火爆球王》一改傳統布袋戲以一人表演多角口白的方式，採用專

業的配音員分別詮釋不同的角色，這對傳統布袋戲的表演形式是一個很大的挑戰。……採用國語配音，並非是為了求突破而突破，而是為了因應廣大的國際市場和吸引更多在原來的布袋戲族群以外的觀眾。[73]

但因為觀眾對「國語」的接受度實在不高，《火爆球王》只發行 10 集即停止。因此二○○一年十二月發行的《天子傳奇》（編劇楊月卿、李世光），由黃文擇訓練一批六人台語口白配音團隊，分別是賴彥仁、周川富（兼操偶演出）、黃世志（兼操偶演出）、廖嘉昇、黃燕玲（女、藝名風三少）、翁菁霞（女）等，但在所有硬體攝製水平均不輸「霹靂」劇集的情況下，這雌雄兩分、團隊出擊，而且經黃文擇親自「調校」的多人口白方式，就是無法引起觀眾強烈的迴響，前後只播出 36 集即告匆匆結束（原先預計製播 100集），觀眾仍舊「頑固」地只「呷意」（喜歡）聽黃文擇一人的口白配音。二○一三年三月十四日，霹靂又推出國語布袋戲 DVD《梁祝西湖蝶夢》（共 4 集，每集 30 分鐘，編劇范婷婷、黃亮勛、黃文姬），委由富國錄音有限公司（1985 年成立）以多人錄製口白，顯然口碑也不佳。

　　縱觀霹靂歷年拍製的「國語」、「多人配口白」的布袋戲，賣座均不佳。其實時間若再往前推，黃強華的父親、台灣布袋戲史上最具影響力的演師黃俊雄（1933～）歷年拍製的「國語」、「多人配口白」的布袋戲[74]，如《新濟公傳》（1973 年 4 月 8 日～7 月 8 日，台視播出，共 13 集）、《西遊記》（1976 年 2 月 17 日～4 月 13 日，中視播出，共 52 集）、《廿四孝》（1976 年

73　編輯部：〈火爆球王幕後追擊大公開〉，《霹靂月刊》第 64 期（2000 年 12 月），頁 37。

74　歷年非黃俊雄拍製的三台「國語」布袋戲，另有（一）由葉明龍製作、在台視播出的「兒童布袋戲」系列，由台北市中山國小師生幕後以國語配音，在五年四個月中（1962 年 12 月 29 日～1968 年 3 月 27 日），製播 20 齣共 273 集，第一齣為《西遊記》，是前卡通時期的替代作品。（二）由李至善製作、洪連生主演，在華視播出的《風雷童子》（1983 年 8 月 14 日始播），共 13 集。

4 月 14 日～4 月 23 日，中視播出，共 8 集）、《神童》（1977 年 4 月 25 日～5 月 23
日，華視播出，共 29 集）、《百勝棒》（1977 年 9 月 17 日～10 月 16 日，華視播
出，共 29 集）、《齊天大聖孫悟空》（1983 年 4 月 16 日～10 月 22 日，台視播
出，共 28 集）、《火燒紅蓮寺》（1983 年 10 月 29 日～1984 年 1 月 14 日，台視播
出，共 13 集）等，除了《齊天大聖孫悟空》在「單元劇類」收視率調查常
進入前五名之外[75]，其餘作品收視也不甚了了，其中之《西遊記》還動用
當時中視的知名演員，如唐三藏／李玉琥、孫悟空／關勇、豬八戒／黃永
光、沙悟淨／張國棟、鐵扇公主／李芷麟、盤絲洞女妖／劉引商等幕後配
音[76]；《神童》則請來為卡通《小蜜蜂》[77]配音的原班人馬配口白[78]，但仍
舊無法突破收視困境。

　　歷史之「斑斑敗跡」在目，為何霹靂仍要「屢敗屢戰」、「放手一
搏」推出以華語為主、多人配音的《奇人密碼──古羅布之謎》呢？首
先，霹靂是一個股票上市的公司，集資容易，它想開創不同於霹靂劇集的
影視產品以擴大利基，此其時也。其次，整個四百多人的團隊，配音（口

---

[75]　「根據調查，四月十六日首集播出，收視率達三十三點五，為三台之冠。同時，據製
　　作單位在台南的眷村做抽樣調查指出，『齊』劇播出的收視狀況約佔百分之六十，而
　　台南市內則約百分之七十。由於眷村內大都是講國語的軍人子弟，收看『齊』劇的比
　　率高，可見不只是本省籍的觀眾喜歡看布袋戲，外省籍的觀眾也一樣能夠接受，而且
　　喜歡布袋戲，這便是『聲音轉變』所造成的結果。」──高正奕：〈齊天大聖孫悟空
　　國語配音為民俗藝術創新機〉，《電視週刊》第 1073 期（民國 72 年 5 月 1 日），頁
　　22。

[76]　〈幕後顯工夫，台前聞言不見人，且看誰是配音人員〉，《中視週刊》第 331 期（民
　　國 65 年 3 月 8 日），頁 29～30。

[77]　按：《小蜜蜂》卡通，原作者是日本名插畫家吉田龍夫，華視於 1975 年 9 月 8 日～
　　1976 年 3 月 24 日首播（每週播映 5 天），共 117 集（含第一部 91 集、第二部 26
　　集），是台灣第一部以國語配音方式播出的外國卡通。配音團隊有華珊、王彬彬、于
　　國治、王彼得、陳明揚、張萍萍和唐蓉蓉共 7 人。──參張哲生：《飛呀！科學小飛
　　俠》（台北：商周出版社，2005 年 6 月），頁 158～164。

[78]　康琳：〈展露罕見的特技‧以國語配音的布袋戲──神童〉，《華視週刊》第 287 期
　　（民國 66 年 4 月 25 日），頁 22。

白）部門只有黃文擇（1956～）一人長期獨撐大局，他的那條聲線，可謂霹靂的「聲／生命線」，他若無可取代，對霹靂的未來經營，遲早會出現窘境，而這也將無法說服廣大投資人繼續支持霹靂，因此培養配音人才，已是當務之急；何況目前黃文擇為霹靂劇集的配音工作，已顯得相當吃力，無法完全分身為《奇人密碼——古羅布之謎》配所有角色的口白，只能客串配製跩鴨的口白，藉以拉攏、彌補霹靂戲迷失落的心情。第三，以非霹靂迷和外國觀眾的聽覺而言，黃文擇的口白對他們來說沒有「識別度」與「差異性」，他們不像霹靂迷那樣被黃文擇的聲音給「黏著」、「宰制」得那麼嚴重；因此新配音團隊的口白不會被他們拿來與黃文擇比較，也就不會像霹靂迷那麼「先入為主」地排斥。第四，若依《奇人密碼——古羅布之謎》所編撰的日常白話式對白（完全沒有 OS 旁白）文法與風格看來，也不符合黃文擇長期以來為霹靂劇集所配的「布袋戲氣口」，所以全片只能採取以華語為主、多人配音的方式配製口白。於是霹靂另聘陳國偉擔任配音總監，由他及其團隊「偉億數位科技」（創立於 1990 年，主要業務為動畫影片中文版翻譯配音）負責組訓配音人員，為了製造話題，還特地請來知名歌手蕭煌奇（1976～）配安羅伽、A-Lin（1983～，漢名黃麗玲）配卡蜜妲的口白。但《奇人密碼——古羅布之謎》的票房終究以慘敗收場。不過，這次的配音水準比起前述霹靂的國語布袋戲，表現已有很大的進步。票房慘敗，最大的原因還是劇本的問題。

## 四、結語

　　《奇人密碼——古羅布之謎》因為票房不佳，以持股四成計算，霹靂於二〇一四年先行認列損失 7600 萬元，但全年仍獲利約 2 千萬元。若仔細觀察近幾年霹靂的財務報表，其實，只要霹靂「安於現狀」顧好劇集的拍製發行與授權，每年大約可穩健盈餘 2、3 億元，但霹靂仍勇往直前、不惜代價拍製不同類型的影視產品，「黃文擇形容布袋戲很軟又很堅韌，黃家子弟一代代從艱苦環境中走出來，要陪著布袋戲被新時代接受，絕不

能像皮影戲這樣漸漸沒有了，『創新都是為了要傳承』」[79]，霹靂一直鍥而不捨地想突破台灣布袋戲的格局、永續傳承偶戲技藝的雄心壯志與堅毅氣魄，實在值得讚許！

不過，霹靂也不是完全沒有收穫，為了籌拍 3D 電影，霹靂先在二〇一〇年七月，與國家實驗研究院「國家高速網路與計算中心」合作拍攝了四段影片，分別是「素還真和千葉傳奇在琉璃仙境」、「楓岫主人練武」、「女媧娘娘與梅神官對手戲」、「素還真大戰一頁書」，共約四分鐘[80]；再於二〇一一年七月十五日，與台達電子公司、工業技術研究院合作拍攝 3D 立體偶動畫體驗劇——「2011 霹靂 3D 異想新視界」，內容有「一頁書、燁世兵權、魔王子三人大戰」、「素還真大戰凱旋侯」「嘯日猋與玉傾歡演出【相思聲聲】」三段，於宜蘭傳藝中心曲藝館播映，每天 11 場，每場 15 分鐘[81]。經過這兩次的重要實驗之後，技術已經成熟，才在二〇一一年下半年正式開拍霹靂首部 3D 布袋戲電影——《奇人密碼——古羅布之謎》。

《奇人密碼——古羅布之謎》最大的收穫，就是讓霹靂團隊習得高難度的 3D 攝影拍製技術，使霹靂再次「技術升級」：

---

[79]　王雅蘭：〈霹靂 3D 電影　輝映父子情〉，《聯合報》C5 版（2015 年 2 月 9 日）。

[80]　「這短短四分鐘影片，動員了國網中心五位專家、霹靂公司三十位人員，花八個半小時拍攝。拍攝現場的每個畫面都動用了兩架攝影機，目的就在仿ління人體雙眼捕捉影像訊息，再經過後製運算處理，逐格進行左右眼對位，就可以產生立體視覺。」「而台灣第一部 3D 霹靂布袋戲，也可望在一年後誕生。」——湯佳玲：〈3D 布袋戲　素還真更霹靂〉，《自由時報》A9 版（2010 年 7 月 22 日）。

[81]　「這次推出的 3D 立體偶動畫體驗劇，只是霹靂邁向 3D 立體影片的第一步，我們希望未來能建制一個固定而量產化 3D 立體的電視生產線，以高品質的立體獨特性和穩定的產銷製作力，降低節目影片易於被盜版的情況，整頓影視內容產業合理、合法的市場供需秩序和觀影付費行為。此外，更希望有朝一日，在 3D 立體技術與影視特效愈加成熟，內容版權市場環境也能正常發展時，霹靂能拍出一部足以媲美《阿凡達》的台灣原創 3D 偶動畫電影，以推升本土偶戲藝術的國際競爭優勢。」——編輯部：〈2011 傳藝夏之祭——霹靂開啟 3D 異想新視界〉，《霹靂月刊》第 191 期（2011 年 7 月），頁 57。

電影開拍前，攝影團隊中對 3D 攝影其實都是一知半解，攝影師表示：「我們黃強華董事長一聲令下，幾百萬的新機器買了，頭都洗下去了，也只能硬著頭皮拼命學。」3D 攝影在台灣是非常新的技術，廠商的教育訓練大部分也只能解決硬體上的問題，實拍時碰到的困難千奇百怪，整個團隊包括導播、攝影師、操偶師、燈光師，彼此合作，不停地嘗試、修正錯誤，在不斷的嘗試中慢慢找到答案。……電視劇的拍攝是沒有腳本的，所有的畫面，都在導演的腦海中，但是 3D 的攝影卻要經過嚴謹而漫長的前製作業，不管是分鏡腳本、走位定點和燈光設計，每個細節都一再被調整和確認。每個鏡頭正式開拍前，攝影師要校正 3D 攝影機的焦距，花上二十幾分鐘定位，然後再由操偶師進行走位。[82]

這又再次印證了黃強華「土虱擊魚」的管理哲學，讓霹靂團隊常常保持在「活著的警覺狀態」，不斷地超越自己。透過《奇人密碼──古羅布之謎》紮實的製作過程，下苦功克服層層技術的困難，為霹靂累積了再創下一波顛峰的能量，未來還可運用於霹靂劇集的拍製上，提升影片畫質的水準，降低劇集節目易於被盜版的情況，如此，失去的必將重新獲得。

　　當然，優異的作品，須軟、硬體互相完美搭配，霹靂在獲得了 3D 拍攝技術之後，目前最該培養的是編劇人才與口白配音人才。《奇人密碼──古羅布之謎》的拍製團隊部門相當龐大，但編劇才兩人──黃亮勛與何沅諭，比起霹靂劇集的編劇團隊（常保持在 6 人左右）已明顯不及，何況是在編寫一部投資 3.5 億元大片的劇本，這簡直是「不符比例原則」、有點「視同兒戲」的輕率作為，沒有好劇本支撐，影片就會因「底氣不足」而呈現虛弱感。吾人樂於見到黃強華有子接續創編劇作，但「孤掌」實難鳴、「一人智不及眾人議」，想要與中外各種通俗娛樂事業比拼，應該要成立類似「故事發想暨劇本編構」的團隊，異想天開地激盪、生發好故事

---

[82]　《奇人密碼──古羅布之謎　官方幕後全記錄》，頁 56。

提供拍片所需，如此才能確保影片的基本品質。

　　至於配音人才的培養，在國語方面可繼續尋求優異的團隊搭配；台語配音方面，黃文擇的兒子黃匯峰（1979～）經過多年薰習與調教已漸成氣候，應多給予演出機會以精進其口白技巧。二○一六年夏天霹靂與日本動畫界名人虛淵玄（1972～）合作推出《東離劍遊記》（Thunderbolt Fantasy）布袋戲[83]，口白分日語版與台語版兩種，日語版委由日本專業聲優團隊配音[84]（有鳥海浩輔、諏訪部順一、中原麻衣、關智一等動畫聲優），台語版則由黃匯峰一人獨挑大樑，看來霹靂的編劇與配音，已開始布局由黃強華和黃文擇的兩個兒子接班成為「五洲園第五代」，這將有利於霹靂的永續發展，值得吾人樂觀期待，讓布袋戲藝術繼續成為台灣人民最美好的集體記憶！

---

[83]　2016 年 7 月 13 日～9 月 30 日在台灣發行販售台語配音版，共 13 章、每章 23 分鐘。

[84]　陳大任：〈霹靂《東離劍遊記》進軍日本〉，《中國時報》「周日旺來報」第 9 版（2016 年 2 月 21 日）。

# 各篇引用書目

**第一章　逸宕流美　凝煉精工──許王《三國演義》的編演藝術**

- 〔元〕羅貫中：《三國演義》（台北：聯經出版事業公司，1980 年 12 月）。
- 呂理政：《布袋戲筆記》（板橋：台灣風物雜誌社，1991 年 2 月）。
- 傅修延：《講故事的奧祕──文學敘述論》（南昌：百花洲文藝出版社，1993 年 1 月）。
- 國立中興大學中國文學系：《通俗文學與雅正文學──第一屆全國學術研討會論文集》（台北：新文豐出版公司，民國 90 年 2 月）。
- 胡萬川：《民間文學的理論與實際》（新竹：國立清華大學出版社，民國 93 年 1 月）。
- 胡亞敏：《敘事學》（武漢：華中師範大學出版社，2004 年 12 月）。
- 卿敏良：《偶戲人生　新莊市布袋戲文物館啟用成果專輯》（新莊：新莊市公所，2005 年 1 月）。
- 吳明德：《台灣布袋戲表演藝術之美》（台北：台灣學生書局，2005 年 7 月）。
- 陳鳴：《創意寫作　虛構與敘事》（桂林：廣西師範大學出版社，2011 年 5 月）。
- 趙毅衡：《當說者被說的時候──比較敘述學導論》（成都：四川文藝出版社，2013 年 3 月）。
- 邵雯艷：《華語電影與中國戲曲》（上海：復旦大學出版社，2013 年 3 月）。
- 陳龍廷：《黃俊雄電視布袋戲研究（民國五十九～六十三年）》（文化大學藝術所碩士論文，民國 80 年 6 月）。
- 林明德：《「小西園」許王技藝保存計畫──八十七年度成果報告書》（國立傳統藝術中心委託，民國 88 年 10 月）。
- 林明德：〈斟酌雅俗之際──以小西園「蕭何月下追韓信為例」，國立中興大

學中國文學系《通俗文學與雅正文學——第一屆全國學術研討會論文集》（台北：新文豐出版公司，民國 90 年 2 月）。

· 吳明德：〈苦心孤詣　窮形盡相——許國良和他的全新東周列國造型戲偶〉，卿敏良《偶戲人生　新莊市布袋戲文物館啟用成果專輯》（新莊：新莊市公所，2005 年 1 月）。

· 許國良：〈布袋戲之規矩與禁忌〉，《民俗曲藝》第 40 期（1986 年 3 月）。

· 紀慧玲：〈外台戲　勢將越來越少　螢幕演　環境也不允許　布袋戲飽嚐老年危機感〉，《民生報》第 14 版（1995 年 8 月 1 日）。

· 周美惠：〈許王遵古創新　樂此不疲〉，《聯合報》第 14 版（1999 年 12 月 30 日）。

· 紀慧玲：〈許王歷經布袋戲起落〉，《民生報》第 7 版（1999 年 12 月 30 日）。

· 吳婉茹：〈表演藝術家最喜愛的小說〉，《聯合報》E7 版（2004 年 1 月 30 日）。

· 《小西園·許王掌中戲藝術·三國演義》DVD 專輯（10 片 DVD 及導讀手冊），國立傳統藝術中心製作出版（2007 年 12 月）。

· 2006 年 12 月 18 日下午 3 點於台北士林「小西園」辦公室訪談許娟娟小姐。

· 2006 年 12 月 25 日下午 5 點 30 分電話訪問許王先生、許黃阿照女士、施炎郎先生。

## 第二章　老樹春深更著花——陳錫煌〈飛劍奇俠·花雨寺〉表演技巧析論

· 江蔭香：《飛劍奇俠傳》（台北：精益書局，1976 年 11 月）。

· 李天祿口述、曾郁雯撰錄：《戲夢人生——李天祿回憶錄》（台北：遠流出版事業公司，1991 年 9 月）。

· 江武昌：《台灣的布袋戲認識與欣賞》（台北：國立台灣藝術教育館，民國 84 年 6 月）。

· 楊義：《中國古典白話小說史論》（台北：幼獅文化事業公司，民國 84 年 10 月）。

· 梁守中：《武俠小說話古今》（台北：遠流出版事業公司，1997 年 1 月）。

· 容世誠：《戲曲人類學》（台北：麥田出版社，1997 年 6 月）。

· 曹正文：《俠文化》（中和：雲龍出版社，1997 年 7 月）。

．萬建中：《解讀禁忌──中國神話、傳說和故事中的禁忌主題》（北京：商務印書館，2001 年 3 月）。

．鄭志明：《中國社會鬼神觀念的衍變》（台北：中華大道文化事業公司，2001年 10 月）。

．吳明德：《台灣布袋戲表演藝術之美》（台北：台灣學生書局，2005 年 7月）。

．台北市立社會教育館：《掌中乾坤　戲弄千軍──台北市九十六年掌中戲觀摩匯演節目手冊》（2007 年 8 月）。

．郭端鎮：《掌藝游俠──陳錫煌生命史》（台北：台北市政府文化局，2010年 12 月）。

．2011 年 8 月 13 日下午 3 點～4 點於台北偶戲館 3 樓訪問陳錫煌先生、吳榮昌先生。

．2011 年 8 月 15 日下午 4 點電話訪問江賜美女士。

．2011 年 8 月 15 日下午 4 點半電話訪問吳榮昌先生。

．〈飛劍奇俠‧花雨寺〉DVD，90 分鐘，2011 年 7 月 26 日「後場音像紀錄工作室」初剪。

．〈飛劍奇俠‧寄頭留帖〉DVD，47 分鐘，2006 年 4 月 8 日，黃僑偉錄影、陳錫煌提供。

．〈飛劍奇俠‧藏經寺〉DVD，51 分鐘，2006 年 4 月 9 日，黃僑偉錄影、陳錫煌提供。

．〈飛劍奇俠‧蟠龍嶺〉DVD，56 分鐘，2006 年 4 月 15 日，黃僑偉錄影、陳錫煌提供。

．〈飛劍奇俠‧大鬧國恩寺〉DVD，53 分鐘，2006 年 4 月 16 日，黃僑偉錄影、陳錫煌提供。

．〈飛劍奇俠‧河間府〉DVD，61 分鐘，2006 年 4 月 22 日，黃僑偉錄影、陳錫煌提供。

．〈飛劍奇俠‧臥虎溝比拳定親〉DVD，62 分鐘，2006 年 4 月 23 日，黃僑偉錄影、陳錫煌提供。

．〈飛劍奇俠‧白蘭花過五關〉DVD，57 分鐘，2006 年 4 月 28 日，黃僑偉錄影、陳錫煌提供。

．〈飛劍奇俠‧五毒雷火掌〉DVD，62 分鐘，2006 年 4 月 29 日，黃僑偉錄影、陳錫煌提供。

‧〈飛劍奇俠‧鯤鰲三截劍〉DVD，105 分鐘，2007 年 9 月 9 日，台北市立社會
　教育館錄製。

## 第三章　彰化第一團──「彰藝園」掌中戲團的傳承與演變

‧呂訴上：《台灣電影戲劇史》（台北：銀華出版部，1961 年 9 月）。

‧林美容：《彰化媽祖信仰圈內的曲館》（南投：台灣省文獻會，民國 86 年 5
　月）。

‧西田社布袋戲基金會：《台灣布袋戲女演師的研究與調查》（宜蘭：國立傳統
　藝術中心，民國 86 年 7 月）。

‧陳宗萍：《花樣時代　台灣花布美學新視界》（台北：遠流出版事業公司，
　2012 年 10 月）。

‧李蓮珠：〈開啟一扇城市時尚之窗──彰藝坊的布袋戲偶〉，《傳統藝術》第
　31 期（民國 92 年 6 月）。

‧曾麗壎：〈絕代風華掌中藝──陳峰煙與彰藝園〉，《台中有線電視》第 70
　期（1998 年 11 月）。

‧游淑峰：〈彰藝園的掌中戲〉，《大地地理雜誌》（1997 年 6 月）。

‧廖瓊芳：〈展現古典布袋戲的精緻與氣韻〉，《藝術家雜誌》（1999 年 12
　月）。

‧李芸萍：〈偶戲‧戲偶──彰藝園與彰藝坊〉，《行天宮通訊》第 105 期
　（2004 年 8 月）。

‧編輯部：〈堅持布袋戲戲偶原味價值──彰藝坊／陳宗萍〉，《X-CUP 超大
　盃月刊》（2006 年 8 月）。

‧黃羽辰：〈彰藝坊　雕繪出文化與生命的偶〉，《創意 X 創業──與 25 位成
　功創意人的創業對談》（台北：三采文化出版公司　2007 年 9 月）。

‧李玉玲：〈布袋戲偶　首見專賣店〉，《聯合報》第 35 版（民國 85 年 10 月
　11 日）。

‧紀慧玲：〈典藏戲偶　有專賣店〉，《民生報》第 19 版（民國 85 年 10 月 11
　日）。

‧蘇嘉俐：〈布袋戲偶走出任由擺佈的老曲目〉，《中國時報》「台北萬象」16
　版（民國 85 年 10 月 31 日）。

‧楊珮君：〈彰藝坊　布袋戲偶的造型設計師〉，《中國時報》第 19 版（民國

87 年 8 月 15 日）。

- 邱旭伶：〈角色萬千　始終一人〉，《自由時報》第 39 版（民國 88 年 7 月 25 日）。
- 許宗琳：〈戲偶牽紅線　掌中話真情〉，《蘋果日報》B11 版（2004 年 4 月 7 日）。
- 許麗娟：〈百工心面貌：竹籠厝匠師〉，《自由時報》E12 版（2017 年 9 月 16 日）。
- 范揚坤：〈彰化四大館餘音──軒園齋閣〉（彰化：彰化縣文化局，2002 年 11 月）。
- 〈西遊記──火燄山〉DVD，2007 年 7 月 21 日「彰藝園」陳峰煙於「彰化藝術館」戶外廣場演出錄影。
- 2007 年 9 月 30 日下午 3：00～5：00 於台北市永康街「彰藝坊」工作室，訪問陳羿錫先生。
- 2007 年 10 月 3 日晚上 9：30～12：30 於彰化市中正路「彰藝園」住家，訪問陳峰煙先生。
- 2007 年 10 月 5 日下午 2：00～5：30 於彰化市中正路「彰藝園」住家，訪問陳峰煙先生、陳羿錫先生、陳樹成先生。
- 2007 年 10 月 7 日下午 2：00～5：30 於台北誠品敦南店「彰藝坊」門市，訪問陳宗萍小姐。
- 2007 年 10 月 11 日晚上 7：40～9：30 於彰化市中正路「彰藝園」住家，訪問陳峰煙先生。

## 第四章　內台俊影──「五洲園二團」黃俊卿的布袋戲演藝風華

- 葉子楓主編：《台灣省地方戲劇協進會成立卅週年紀念特刊》（台中：台灣省地方戲劇協進會，1983 年 11 月）。
- 戴月芳、羅吉甫主編：《台灣全記錄》（台北：錦繡出版社，1990 年 5 月）。
- 邱坤良：《日治時期台灣戲劇之研究》（台北：自立晚報社文化出版部，1992 年 6 月）。
- 葉子楓主編：《台灣省地方戲劇協進會成立四十週年紀念特刊》（台中：台灣省地方戲劇協進會，1993 年 11 月）。

‧林鋒雄：《中國戲劇史論稿》（台北：國家出版社，1995 年 7 月）。
‧財團法人中華民俗藝術基金會編：《1999 國際偶戲學術研討會論文集》（雲林縣立文化中心，1999 年 6 月）。
‧何貽謀：《台灣電視風雲錄》（台北：台灣商務印書館，2002 年 1 月）。
‧林良哲：《台中電影傳奇》（台中：台中市政府，2004 年 11 月）。
‧吳明德：《台灣布袋戲表演藝術之美》（台北：台灣學生書局，2005 年 7 月）。
‧郭吉清主編：《掌中乾坤—高雄布袋戲春秋》（高雄：高雄市立歷史博物館，2005 年 12 月）。
‧徐亞湘：《日治時期台灣戲曲史論——現代化作用下的劇種與劇場》（台北：南天書局，2006 年 5 月）。
‧陳龍廷：《台灣布袋戲發展史》（台北：前衛出版社，2007 年 2 月）。
‧黃俊雄等著：《掌上風雲一世紀——黃海岱的布袋戲生涯》（中和：印刻出版公司，2007 年 3 月）。
‧邱坤良主持：《台灣地區懸絲傀儡戲、布袋戲、皮影戲資料綜合蒐集、整理計劃報告書》（國立藝術學院傳統藝術研究中心，1989 年 7 月）。
‧洪淑珍：《台灣布袋戲偶雕刻之研究——以彰化「巧成真」為考察對象》（國立台北大學民俗藝術研究所碩士論文，2004 年 7 月）。
‧徐亞湘主編：《日治時期台灣報刊戲曲資料檢索光碟》（宜蘭：國立傳統藝術中心，2004 年 9 月）。
‧《橫掃江湖——黑眼鏡》電視布袋戲錄影帶，共十集，黃俊卿電視木偶劇團演出、五洲影視傳播有限公司錄製，1991 年。
‧雍銘：〈閒談掌中班〉，《雲林文獻》二卷二期（1953 年 6 月）。
‧徐行：〈布袋戲的幕後英雄〉，《電視週刊》第 413 期（1970 年 9 月）。
‧徐行：〈「雲洲俠」功德圓滿‧劍王子下山復仇〉，《電視週刊》第 413 期（1970 年 9 月）。
‧陳宣：〈台視布袋戲換檔——少林英雄傳捲土重來〉，《電視週刊》第 495 期（1972 年 4 月）。
‧何佩芬：〈布袋戲裡玩魔術的人〉，《電視週刊》第 1055 期（1982 年 12 月）。
‧江武昌：〈台灣布袋戲簡史〉，《民俗曲藝》第 67、68 期（1990 年 10 月）。

- 黃俊雄口述、吳政恆撰文：〈光復前後台灣布袋戲之發展〉，《慶祝台灣光復五十週年口述歷史專輯》（台灣省文獻委員會，1995 年 12 月）。
- 江武昌：〈虎尾五洲園掌中劇團之流播與變遷〉，財團法人中華民俗藝術基金會編《1999 國際偶戲學術研討會論文集》（雲林縣立文化中心，1999 年 6 月）。
- 江武昌：〈台灣布袋戲封神榜〉，郭吉清主編《掌中乾坤——高雄布袋戲春秋》（高雄：高雄市立歷史博物館，2005 年 12 月）。
- 陳龍廷：〈布袋戲台灣化歷程的見證者——五洲元祖黃海岱〉，黃俊雄等著《掌上風雲一世紀——黃海岱的布袋戲生涯》（中和：印刻出版公司，2007 年 3 月）。
- 徐志成、江武昌：〈黃海岱大事年表〉，黃俊雄等著《掌上風雲一世紀——黃海岱的布袋戲生涯》（中和：印刻出版公司，2007 年 3 月）。
- 2006 年 8 月 11 日 13：30～16：30 於台中市中華路，訪問黃文郎先生。
- 2006 年 8 月 25 日 13：40～16：00 於台中市進化路，訪問黃俊卿先生、黃文郎先生
- 2006 年 9 月 7 日 11：00～17：30 於台中市、彰化市，分訪問黃文郎先生、林李鶴如女士、陳掃射先生、徐炳標先生。
- 2006 年 11 月 2 日 15：00～17：00 於高雄市廣州一街 153 號「高雄木瓜牛乳大王」，訪問黃文郎先生、吳呂阿雀女士、吳純謹小姐。
- 2006 年 11 月 6 日 11：40～14：45 於桃園市春日路「真鍋咖啡館」，訪問廖昆章先生、吳琮欽先生。
- 2008 年 4 月 11 日 16：00～18：00 訪問黃文郎先生。

## 第五章　霹靂布袋戲劇本營構初探——以《霹靂異數之龍圖霸業》為例

- 九陵編著：《龍圖霸業劇集攻略本上卷》（台北：霹靂新潮社，2002 年 5 月）。
- 九陵編著：《龍圖霸業劇集攻略本下卷》（台北：霹靂新潮社，2002 年 8 月）。
- 張瓊慧總編輯：《黃強華、黃文擇與霹靂布袋戲》（台北：中國時報系時廣企業有限公司生活美學館，2003 年 10 月）。
- 吳明德：《台灣布袋戲表演藝術之美》（台北：台灣學生書局，2005 年 7

月）。

‧邱坤良：《移動觀點　藝術‧空間‧生活戲劇》（台北：九歌出版社，2007
年4月）。

‧廖文華：《台灣布袋戲電影「聖石傳說」之行銷傳播策略個案研究》（文化大
學新聞所碩士論文，民國90年7月）。

‧萬事通：〈八音才子擺烏龍？〉，《霹靂月刊》第4期（民國84年12月）。

‧吳明德：〈藝癡者技必良──論許王「小西園」三盜九龍杯之裁戲手法〉，見
《民俗曲藝》第146期（民國93年12月）。

‧謙立、語葉、蘇菲：〈一筆定乾坤──專訪資深編劇楊月卿女士〉（2000年7
月11日），見Palm Culture掌中文化──E-PILI NETWORKS──霹靂布袋戲
的幕後英雄。

‧語葉、蘇菲：〈經營霹靂事業的幕後重要推手──董事長夫人劉麗惠女士〉
（2000年8月9日），見Palm Culture掌中文化──E-PILI NETWORKS之
「締造奇蹟的企業經營者」。

‧霹靂國際多媒體：《霹靂異數之龍圖霸業》DVD共40集，2001年8月～2002
年4月發行。

‧《霹靂異數之龍圖霸業》拍攝劇本共40集，霹靂國際多媒體黃強華董事長提
供。

‧2005年4月18日下午，於雲林虎尾霹靂國際多媒體董事長辦公室，專訪黃強
華先生。

## 第六章　霹靂布袋戲之表演敘事技巧析論──以〈太宮斬元別〉為例

‧〔唐〕馮翊：《桂苑叢談》，見王雲五主編：《叢書集成初編──杜陽雜編及
其他一種》（商務印書館，1939年12月）。

‧〔明〕羅貫中著，〔清〕毛宗崗點評：《三國演義》（北京：中華書局，2009
年6月）。

‧〔清〕李漁：《閒情偶寄》（台北：長安出版社，1979年9月）。

‧〔清〕錢彩：《說岳全傳》（台北：桂冠圖書公司，1983年2月）。

‧〔清〕韓邦慶：《海上花列傳》（台北：文化圖書公司，1988年12月）。

‧〔英〕菲利普‧威爾金森著，郭乃嘉等譯：《神話與傳說──圖解古文明的祕
密》（北京：三聯書店，2012年5月）。

・吳仁傑注譯：《新譯孫子讀本》（台北：三民書局，1996 年 1 月）。
・馮作民：《西洋神話全集》（台北：星光出版社，1992 年 2 月）。
・徐岱：《小說敘事學》（北京：中國社會科學出版社，1992 年 9 月）。
・傅修延：《講故事的奧祕——文學敘述論》（南昌：百花洲文藝出版社，1993 年 1 月）。
・羅鋼：《敘事學導論》（昆明：雲南人民出版社，1994 年 5 月）。
・何星亮：《中國圖騰文化》（北京：中國社會科學出版社，1996 年 4 月）。
・李顯杰：《電影敘事學：理論和實例》（北京：中國電影出版社，2000 年 3 月）。
・羅小東：《話本小說敘事研究》（北京：學苑出版社，2002 年 4 月）。
・楊新敏：《電視劇敘事研究》（北京：文化藝術出版社，2003 年 5 月）。
・鄧相陽：《霧社事件》（台北：玉山社出版公司，2004 年 2 月）。
・胡亞敏：《敘事學》（武漢：華中師範大學出版社，2004 年 12 月）。
・劉慧芬：《京劇編撰理論與實務》（台北：文津出版社，2005 年 3 月）。
・楊世真：《重估線性敘事的價值——以小說與影視劇為例》（杭州：浙江大學出版社，2007 年 12 月）。
・劉偉民：《偵探小說評析》（南京：東南大學出版社，2011 年 3 月）。
・陳鳴：《創意寫作——虛構與敘事》（桂林：廣西師範大學出版社，2011 年 5 月）。
・譚君強：《敘事學導論——從經典敘事學到後經典敘事學》（北京：高等教育出版社，2011 年 10 月）。
・張萬敏：《認知敘事學研究》（北京：中國社會科學出版社，2012 年 4 月）。
・趙毅衡：《苦惱的敘述者》（成都：四川文藝出版社，2013 年 3 月）。
・黃強華原作、吳明德審訂、邱繼漢編著：《霹靂震寰宇之刀龍傳說劇集攻略本上卷》（台北：霹靂新潮社，2010 年 4 月）。
・黃強華原作、吳明德審訂、邱繼漢編著：《霹靂震寰宇之刀龍傳說劇集攻略本下卷》（台北：霹靂新潮社，2010 年 6 月）。
・黃強華原作、吳明德審訂、小八組長編著：《霹靂震寰宇之龍戰八荒設定集》（台北：霹靂新潮社，2011 年 11 月）。
・黃強華原作、吳明德審訂、鄉土味編著：《霹靂震寰宇之兵甲龍痕設定集》（台北：霹靂新潮社，2012 年 2 月）。

‧黃強華原作、吳明德審訂、嵐軒編著：《霹靂經武紀之梟皇論戰設定集》（台北：霹靂新潮社，2012 年 2 月）。

‧申呈山：〈編劇漫談‧戡武王〉，《霹靂月刊》第 186 期（2011 年 2 月）。

‧申呈山：〈封面人物──無衣師尹〉，《霹靂月刊》第 192 期（2011 年 8 月）。

‧《霹靂震寰宇之刀龍傳說》拍攝劇本共 40 集，霹靂國際多媒體黃強華董事長提供。

‧《霹靂震寰宇之龍戰八荒》拍攝劇本共 40 集，霹靂國際多媒體黃強華董事長提供。

‧《霹靂震寰宇之兵甲龍痕》拍攝劇本共 40 集，霹靂國際多媒體黃強華董事長提供。

‧《霹靂經武紀之梟皇論戰》拍攝劇本共 40 集，霹靂國際多媒體黃強華董事長提供。

‧霹靂國際多媒體：《霹靂震寰宇之刀龍傳說》DVD 共 40 集，2009 年 9 月 12 日～2010 年 1 月 22 日發行。

‧霹靂國際多媒體：《霹靂震寰宇之龍戰八荒》DVD 共 40 集，2010 年 1 月 29 日～2010 年 6 月 11 日發行。

‧霹靂國際多媒體：《霹靂震寰宇之兵甲龍痕》DVD 共 40 集，2010 年 6 月 18 日～2010 年 10 月 29 日發行。

‧霹靂國際多媒體：《霹靂經武紀之梟皇論戰》DVD 共 40 集，2010 年 11 月 12 日～2011 年 3 月 25 日發行。

‧霹靂國際多媒體：《霹靂國際多媒體股份有限公司民國 102 年度年報》（2014 年 5 月 15 日刊印）。

## 第七章　霹靂舞台布袋戲《狼城疑雲》的劇本編構特色

‧〔宋〕孟元老等著：《東京夢華錄外四種》（台北：大立出版社，1980 年 10 月）。

‧〔元〕陶宗儀：《南村輟耕錄》（北京：中華書局，1997 年 11 月）。

‧〔明〕臧懋循輯：《元曲選》（台北：台灣中華書局，1974 年 2 月）。

‧〔明〕王驥德著，陳多、葉長海注釋：《曲律注釋》（上海：上海古籍出版社，2012 年 9 月）。

・〔清〕李漁：《閑情偶寄》（台北：長安出版社，1979 年 9 月）。
・呂訴上：《台灣電影戲劇史》（台北：銀華出版社，1961 年 9 月）。
・李建軍：《小說修辭研究》（北京：中國人民大學出版社，2003 年）。
・譚君強：《敘事學導論──從經典敘事學到後經典敘事學》（北京：高等教育出版社，2008 年 11 月）。
・申丹：《敘述學與小說文體學研究》（第三版）（北京：北京大學出版社，2004 年）。
・胡亞敏：《敘事學》（武漢：華中師範大學出版社，2004 年 12 月）。
・翁振盛：《敘事學》（台北：行政院文化建設委員會，2010 年 1 月）。
・陳鳴：《創意寫作　虛構與敘事》（桂林：廣西師範大學出版社，2011 年 5 月）。
・邵雯艷：《華語電影與中國戲曲》（上海：復旦大學出版社，2013 年 3 月）。
・孫宜君、陳家洋：《影視藝術概論》（北京：國防工業出版社，2012 年 5 月）。
・劉慧芬：《京劇劇本編撰理論與實務》（台北：文津出版社，2005 年 3 月）。
・楊馥菱：《台閩歌仔戲之比較研究》（新北：學海出版社，2001 年 12 月）。
・葉龍彥：《台灣的老戲院》（新店：遠足文化公司，2006 年 10 月）。
・王國瓔：《中國文學史新講》（台北：聯經出版事業公司，2010 年 12 月）。
・徐扶明：《元代雜劇藝術》（上海：上海古籍出版社，2014 年 10 月）。
・于洪笙：《重新審視偵探小說》（北京：群眾出版社，2008 年 6 月）。
・劉偉民：《偵探小說評析》（南京：東南大學出版社，2011 年 3 月）。
・黃強華原作、邱繼漢編著：《霹靂寶典第二部》（台北：霹靂新潮社，2002 年 10 月 10 日）。
・黃強華原作、邱繼漢編著、吳明德審訂：《霹靂刀鋒劇集攻略本》（台北：霹靂新潮社，2004 年 8 月）。
・黃強華原作、邱繼漢編著、吳明德審訂：《霹靂皇朝之龍城聖影劇集攻略本（上卷）》（台北：霹靂新潮社，2005 年 6 月）。
・黃強華原作、邱繼漢編著、吳明德審訂：《霹靂皇朝之龍城聖影劇集攻略本（下卷）》（台北：霹靂新潮社，2005 年 7 月）。
・黃強華原作、徐士閔編著、吳明德審訂：《霹靂兵燹之刀戟戡魔錄貳劇集攻略

本（上卷）》（台北：霹靂新潮社，2006 年 1 月）。

‧黃強華原作、吳明德審訂、邱繼漢編著：《霹靂寶典第三部》（台北：霹靂新
潮社，2011 年 3 月）。

‧吳明德、嵐軒編著：《霹靂人物出場詩選析》（台北：霹靂新潮社，2013 年 6
月）。

‧吳明德：〈內台俊影──「五洲園二團」黃俊卿的布袋戲演藝風華〉，《彰化
師大國文學誌》17 期，頁 349～376，2008 年 12 月。

‧吳明德：〈霹靂布袋戲電影「聖石傳說」的表演策略探析〉，彰化縣文化局
《2011 彰化國際傳統戲曲學術研討會論文集》，頁 144～169，民國 100 年 12
月。

‧紀慧玲：〈霹靂現象　網路燒到戶外〉，《民生報》第 19 版（1997 年 11 月 1
日）。

‧紀慧玲：〈金光戲偶　草地建起霹靂王國　錄影帶、網際網路領風騷　黃強
華、黃文擇儼然新偶像〉，《民生報》第 19 版（1997 年 1 月 23 日）。

‧編輯部：〈霹靂英雄榜‧狼城疑雲　霹靂劇本大改寫徵文〉，《霹靂月刊》第
35 期（1998 年 7 月），頁 25～26。

‧八卦小賢：〈狼城疑雲〉，《霹靂月刊》第 35 期（1998 年 7 月），頁 60。

‧編輯部：〈狼城疑雲萬餘觀眾聆賞，國家劇院場場轟動爆滿〉，《霹靂月刊》
第 37 期（1998 年 9 月），頁 9～12。

‧編輯部：〈狼城疑雲徵文首獎〉，《霹靂月刊》第 37 期（1998 年 9 月），頁
24～25。

‧張伯順：〈素還真　八月飆進兩廳院〉，《聯合報》第 14 版（1998 年 6 月 8
日）。

‧周美惠：〈狼城疑雲熱門　霹靂決定加演〉，《聯合報》第 14 版（1998 年 7
月 16 日）。

‧楊錦郁：〈撥雲見日　「狼城疑雲」劇情創作比賽決審會議〉，《聯合報》第
37 版（1998 年 8 月 18 日）。

‧張夢瑞：〈霹靂布袋戲　將創網路直播〉，《民生報》第 19 版（1998 年 8 月
28 日）。

‧呂宗熹：〈霹靂群星　今躍上國家劇院〉，《自由時報》第 31 版（1998 年 8
月 28 日）。

‧邱旭伶：〈「狼城疑雲」滿佈　國家劇院　舞台霹靂〉，《自由時報》第 39

版（1998 年 8 月 28 日）。

・黃瑜琪：〈素還真　今晚打進國家劇院〉，《聯合晚報》第 10 版（1998 年 8 月 28 日）。

・周美惠：〈「狼城疑雲」開演　黃海岱現身舞台〉，《聯合報》第 14 版（1998 年 8 月 29 日）。

・陳燕妮：〈影音俱佳　霹靂布袋戲 31 日上網〉，《經濟日報》第 8 版，1998 年 8 月 29 日）。

・洪正吉：〈霹靂登興櫃　躋身 200 俱樂部〉，《中國時報》AA2 版（2013 年 10 月 1 日）。

・唐玉麟：〈霹靂布袋戲　拍 3D 電影　少年 Pi 台灣團隊加持〉，《中國時報》A5 版（2013 年 12 月 16 日）。

・《狼城疑雲》錄影帶，大霹靂節目錄製有限公司製作，奕昕電腦有限公司發行。

・《狼城疑雲》DVD，霹靂國際多媒體股份有限公司錄製。

・2014 年 3 月 25 日下午 3 點，於南港霹靂國際多媒體公司，訪談劉麗惠營運長。

・2014 年 4 月 4 日下午 3 點，電話訪談曾擔任《狼城疑雲》操偶師的黃世志先生。

## 第八章　霹靂布袋戲電影《聖石傳說》的表演策略探析

・王禎和：《電視・電視》（台北：遠景出版社，1977 年 9 月）。

・班果：《聖石傳說電影全紀錄》（台北：霹靂新潮社，2000 年 1 月）。

・吳明德：《台灣布袋戲表演藝術之美》（台北：台灣學生書局，2005 年 7 月）。

・廖文華：《台灣布袋戲電影「聖石傳說」之行銷傳播策略個案研究》（文化大學新聞所碩士論文，2001 年 7 月）。

・陳怡樺：《「聖石傳說」現象的後現代文化邏輯》（南華大學傳播管理所碩士論文，2003 年）。

・吳明德：〈霹靂布袋戲劇本營構初探──以霹靂異數之龍圖霸業為例〉，《台灣布袋戲與傳統文化創意產業研討會論文集》（五結：國立傳統藝術中心，2005 年 10 月）。

‧徐正棽：〈霹靂布袋戲有影了〉，《聯合報》第 26 版（1998 年 4 月 30 日）。

‧王雅蘭：〈霹靂電影　加油趕賀歲〉，《民生報》第 10 版（1998 年 6 月 30 日）。

‧蕭光榮：〈霹靂布袋戲　前進坎城〉，《自由時報》第 29 版（1998 年 8 月 8 日）。

‧陳嘉倩：〈布袋戲舞上大銀幕〉，《民生報》第 19 版（1998 年 8 月 8 日）。

‧盧悅珠：〈「聖石傳說」特效夠霹靂〉，《中國時報》第 26 版（1999 年 11 月 25 日）。

‧王蓉：〈「聖石傳說」至少看七遍　有望蒐齊限量發行的膠片鑰匙圈〉，《中國時報》第 26 版（1999 年 12 月 17 日）。

‧何瑞珠：〈霹靂開麥拉　聖石傳說　木偶列傳〉，《中國時報》第 42 版（2000 年 1 月 22 日）。

‧王志成：〈有怪獸　有怪獸　台灣的怪獸——《聖石傳說》練就邪異的化功大法〉，《中國時報》第 42 版（2000 年 1 月 22 日）。

‧王蓉：〈黃文擇今起掃街謝票　素還真　最會賺錢〉，《中國時報》第 25 版（2000 年 1 月 29 日）。

‧黃心慈：〈批聖石傳說不好看　SOS 惹毛布袋戲迷〉，《中時晚報》第 7 版（2000 年 2 月 17 日）。

‧顏士凱：〈頒獎人不是人　素還真、傲笑紅塵是也〉，《台灣日報》第 15 版（2000 年 12 月 2 日）。

‧李丁讚：〈開放的在地化〉，《中國時報》第 15 版（2001 年 9 月 10 日）。

‧楊南倩：〈聖石英雄　中國搶灘　鏖戰洋將〉，《自由時報》第 30 版（2001 年 9 月 25 日）。

‧藍祖蔚、李靜芳：〈霹靂布袋戲　下一步進軍日本〉，《自由時報》A8 版（2006 年 2 月 6 日）。

‧李靜芳、林國賢、石芳綾：〈霹靂布袋戲　攻進軍美國卡通頻道〉，《自由時報》A1 版（2006 年 2 月 5 日）。

‧杜紫宸：〈土虱擊魚　羅淑蕾的角色〉，《中國時報》A14 版（2010 年 7 月 14 日）。

‧曾百村：〈3D霹靂布袋戲首映　粉絲歡喜流淚〉，《中國時報》A13 版（2011 年 7 月 15 日）。

· 鐘惠玲：〈國片正紅　本土 3D 砸重金前進〉，《中國時報》A5 版（2011 年 9 月 12 日）。

· 斯珂：〈哇塞　華視布袋戲·流星海底城　木偶大戰海底城　叫你嚇一跳、吃一驚〉，《華視週刊》第 676 期（1984 年 10 月 7 日）。

· 林奎協：〈丁振清，極度工作狂〉，《霹靂月刊》第 22 期（1997 年 6 月）。

· 編輯部：〈老編私房話〉，《霹靂月刊》第 32 期（1998 年 4 月）。

· 編輯部：〈霹靂英雄榜之聖石傳說〉，《霹靂月刊》第 34 期（1998 年 6 月）。

· 播報員：〈闡述武俠文學——演講精彩　學生痴迷〉，《霹靂月刊》第 47 期（1999 年 7 月）。

· 欣慧、阿霞：〈幕後工作完整揭露〉，《霹靂月刊》第 53 期（2000 年 1 月）。

· 一劍生蓮：〈英雄揮劍　冷鋒取命——霹靂劍招演進〉，《霹靂月刊》第 75 期（2001 年 11 月）。

· 編輯部：〈霹靂布袋戲的創造者——十車書黃強華專訪〉，《霹靂月刊》第 100 期（2003 年 12 月）。

· 編輯部：〈霹靂布袋戲的創造者——十車書黃強華專訪（下）〉，《霹靂月刊》第 101 期（2004 年 1 月）。

· 江睿智：〈霹靂靈魂鐵喉——總座口白　八音才子黃文擇　國寶絕技一人飾十幾角〉，《非凡新聞周刊》第 181 期（2009 年 10 月 4～10 日）。

· 《聖石傳說》DVD，得利影視公司代理發行，2000 年 7 月 14 日。

· 【聖石傳說電影原聲帶】，魔岩唱片股份有限公司製作發行，2000 年 1 月。

· 霹靂國際多媒體：《霹靂異數之龍圖霸業》DVD 共 40 集，2001 年 8 月～2002 年 4 月發行。

· 霹靂國際多媒體：《霹靂兵燹之刀戟戡魔錄 2》DVD 共 40 集，2005 年 9 月 23 日～11 月 25 日發行。

· 霹靂國際多媒體：《霹靂神州 3——天罪》DVD 共 48 集，2008 年 9 月 26 日～2009 年 3 月 6 日發行。

· 「聖石網站」，http://www.pilimovie.cow.tw，2010 年 9 月 30 日瀏覽下載。

· 2011 年 8 月 5 日晚上 7～9 點於虎尾訪談黃強華董事長、劉麗惠營運長。

## 第九章　霹靂 3D 電影——《奇人密碼》的劇本與口白策略析論

- 〔西漢〕司馬遷著，韓兆琦注譯：《新譯史記（八）列傳三》（台北：三民書局，2008 年 2 月）。
- 〔東漢〕班固著，吳榮曾等注譯：《新譯漢書（七）列傳三》（台北：三民書局，2013 年 6 月）。
- 譚其驤主編：《中國歷史地圖集第二冊——秦‧西漢‧東漢時期》（上海：地圖出版社，1982 年 10 月）。
- 楊義：《中國敘事學》（嘉義：南華管理學院，1998 年 6 月）。
- 弗雷澤著，徐育新、汪培基、張澤石譯：《金枝——巫術與宗教之研究》（北京：大眾文藝出版社，1999 年 1 月）。
- 班果：《聖石傳說電影全紀錄》（台北：霹靂新潮社，2000 年 1 月）。
- Joseph Campbell 著，朱侃如譯：《千面英雄》（新店：立緒文化事業有限公司，2000 年 7 月）。
- 黃強華原作、邱繼漢編著：《霹靂寶典第一部》（台北：霹靂新潮社，2002 年 4 月）。
- 胡亞敏：《敘事學》（武漢：華中師範大學出版社，2004 年 12 月）。
- 張哲生：《飛呀！科學小飛俠》（台北：商周出版社，2005 年 6 月）。
- 吳明德：《台灣布袋戲表演藝術之美》（台北：台灣學生書局，2005 年 7 月）。
- 陳林俠：《從小說到電影——影視改編的綜合研究》（北京：中國社會科學出版社，2011 年 6 月）。
- 譚君強：《敘事學導論——從經典敘事學到後經典敘事學》（北京：高等教育出版社，2011 年 10 月）。
- 孫宜君、陳家洋：《影視藝術概論》（北京：國防工業出版社，2012 年 5 月）。
- 柳倩月：《文學創作論》（廣州：世界圖書出版公司，2013 年 1 月）。
- 謝金魚：《奇人密碼——古羅布之謎　原著小說》（台北：水靈文創有限公司，2015 年 1 月）。
- 陳嵩壽：《奇人密碼——古羅布之謎　美術設定集》（台北：水靈文創有限公司，2015 年 2 月）。
- 《奇人密碼——古羅布之謎　官方幕後全記錄》（台北：城邦文化事業股份有

限公司，2015 年 2 月）。

・《奇人密碼——古羅布之謎》電影 DVD，偶動漫娛樂事業股份有限公司出品，2015 年 7 月。

・《奇人密碼——古羅布之謎》電影原聲帶，台灣索尼音樂娛樂股份有限公司發行。

・《奇人密碼：古羅布之謎　官方幕後全紀錄　精采幕後花絮 DVD》，尖端出版。

・霹靂國際多媒體：《霹靂國際多媒體股份有限公司民國 103 年度年報》，2015 年 6 月 1 日刊印。

・《奇人密碼——古羅布之謎》對白本，偶動漫娛樂事業股份有限公司。

・霹靂國際多媒體：《霹靂謎城之九輪異譜》DVD 共 32 章，2015 年 6 月 5 日～10 月 9 日發行。

・吳明德：〈霹靂布袋戲電影《聖石傳說》的表演策略探析〉，彰化縣文化局《2011 彰化國際傳統戲曲學術研討會論文集》（2011 年 12 月）。

・吳明德：〈霹靂舞台布袋戲《狼城疑雲》的劇本編構特色〉，《彰化師大國文學誌》第三十期（2015 年 6 月）。

・〈幕後顯工夫，台前聞言不見人，且看誰是配音人員〉，《中視週刊》第 331 期（1974 年 3 月 8 日）。

・康琳：〈展露罕見的特技・以國語配音的布袋戲——神童〉，《華視週刊》第 287 期（1977 年 4 月 25 日）。

・高正奕：〈齊天大聖孫悟空　國語配音為民俗藝術創新機〉，《電視週刊》第 1073 期（1983 年 5 月 1 日）。

・編輯部：〈火爆球王幕後追擊大公開〉，《霹靂月刊》第 64 期（2000 年 12 月）。

・編輯部：〈霹靂布袋戲的創造者——十車書黃強華專訪〉，《霹靂月刊》第 100 期（2003 年 12 月）。

・編輯部：〈2011 傳藝夏之祭——霹靂開啟 3D 異想新視界〉，《霹靂月刊》第 191 期（2011 年 7 月）。

・夏嘉翎：〈素還真接班人「阿西」明年單挑阿凡達〉，《商業周刊》第 1404 期（2014 年 10 月）。

・顏士凱：〈頒獎人不是人　素還真、傲笑紅塵是也〉，《台灣日報》第 15 版（2000 年 12 月 2 日）。

‧李靜芳：〈霹靂布袋戲　攻進美卡通頻道〉，《自由時報》A1 版（2006 年 2 月 5 日）。

‧藍祖蔚、李靜芳：〈霹靂布袋戲　下一步進軍日本〉，《自由時報》A8 版（2006 年 2 月 6 日）。

‧杜紫宸：〈土虱擊魚　羅淑蕾的角色〉，《中國時報》A14 版（2010 年 7 月 14 日）。

‧湯佳玲：〈3D 布袋戲　素還真更霹靂〉，《自由時報》A9 版（2010 年 7 月 22 日）。

‧鐘惠玲：〈國片正紅　本土 3D 砸重金前進〉，《中國時報》A5 版（2011 年 9 月 12 日）。

‧王雅蘭：〈奇人密碼不夠台　國語配音掀論戰〉，《聯合報》C4 版（2015 年 1 月 1 日）。

‧王雅蘭：〈霹靂 3D 電影　輝映父子情〉，《聯合報》C5 版（2015 年 2 月 9 日）。

‧康文柔：〈霹靂股價　萬紅叢中一點綠〉，《中國時報》A5 版（2015 年 2 月 25 日）。

‧許世穎：〈奇人密碼慘賠 1.9 億　重創霹靂〉，《中國時報》C5 版（2015 年 3 月 15 日）。

‧陳大任：〈霹靂《東離劍遊記》進軍日本〉，《中國時報》「周日旺來報」第 9 版（2016 年 2 月 21 日）。

‧廖淑玲：〈出片才半小時　霹靂被盜 PO 網〉，《自由時報》B4 版（2017 年 9 月 7 日）。

# 各篇論文出處

| 第一章 | 逸宕流美　凝煉精工——許王《三國演義》的編演藝術：發表於《彰化師大國文學誌》第十四期，頁147-172，2007年6月。 |
| --- | --- |
| 第二章 | 老樹春深更著花——陳錫煌〈飛劍奇俠・花雨寺〉表演技巧析論：發表於《「2011成功大學閩南文化國際學術研討會」論文集》，頁477-496，2013年7月。 |
| 第三章 | 彰化第一團——「彰藝園」掌中戲團的傳承與演變：發表於《彰化縣文化局2007年彰化研究學術研討會——「啟動彰化學」論文集》，頁121-142，2007年12月。 |
| 第四章 | 內台俊影——「五洲園二團」黃俊卿的布袋戲演藝風華：發表於《彰化師大國文學誌》第十七期，頁349-376，2008年12月。 |
| 第五章 | 霹靂布袋戲劇本營構初探——以《霹靂異數之龍圖霸業》為例：發表於《國立傳統藝術中心「臺灣布袋戲與傳統文化創意產業研討會」論文集》，頁112-132，2005年10月。 |
| 第六章 | 霹靂布袋戲之表演敘事技巧析論——以〈太宮斬元別〉為例：發表於《彰化師大國文學誌》第三十一期，頁39-76，2015年12月。 |
| 第七章 | 霹靂舞台布袋戲《狼城疑雲》的劇本編構特色：發表於《彰化師大國文學誌》第三十期，頁1-32，2015年6月。 |
| 第八章 | 霹靂布袋戲電影《聖石傳說》的表演策略探析：發表於《彰化縣文化局「2011彰化國際傳統戲曲學術研討會」論文集》，頁144-169，2011年12月。 |
| 第九章 | 霹靂3D電影——《奇人密碼》的劇本與口白策略析論：發表於《國立彰化師範大學「第二十五屆詩學會議——詩歌與民間文學」學術研討會論文集》，頁137-159，2016年5月。 |

國家圖書館出版品預行編目資料

台灣布袋戲的表演‧敘事與審美

吳明德著. – 初版. – 臺北市：臺灣學生，2018.03
面；公分

ISBN 978-957-15-1751-3 (平裝)

1. 布袋戲 2. 文藝評論 3. 臺灣

983.371　　　　　　　　　　　　　106024564

台灣布袋戲的表演‧敘事與審美

著　作　者　吳明德
文 字 校 對　蕭淑貞、吳明德
照 片 提 供　霹靂國際多媒體、陳宗萍、佘明星
出　版　者　臺灣學生書局有限公司
發　行　人　楊雲龍
發　行　所　臺灣學生書局有限公司
地　　　址　臺北市和平東路一段 75 巷 11 號
劃 撥 帳 號　00024668
電　　　話　(02)23928185
傳　　　眞　(02)23928105
E－m a i l　student.book@msa.hinet.net
網　　　址　www.studentbook.com.tw
登 記 證 字 號　行政院新聞局局版北市業字第玖捌壹號
定　　　價　新臺幣六○○元
出 版 日 期　二○一八年三月初版
I S B N　978-957-15-1751-3